재일디아스포라와 글로컬리즘 6

예술 · 체육

동국대학교 일본학연구소 연구총서

재일디아스포라와 글로컬리즘 6

예술 · 체육

동국대학교 일본학연구소 편

머리말

 연구팀의 아젠다인 '재일디아스포라의 생태학적 문화지형과 글로컬리티'는 재일코리안 관련 자료를 총체적으로 조사·발굴·수집하고 이를 생태학적 관점에서 분석해 체계화된 문화지형을 구축하고, 이를 통해 '탈경계적이면서도 다중심적인' 글로컬리티의 관점에서 재일디아스포라의 삶과 사회적 기반활동을 규명하고자 한 학제 간 연구이다. 재일디아스포라에 관한 통합적인 연구는 오늘날 빠르게 다민족·다문화 사회로 재편되고 있는 한국과 일본 사회에 문화적 소수자와의 공존에 필요한 실천적 이론 모델을 제시했다는 점에서 의의가 있다.

 연구총서 『재일디아스포라와 글로컬리즘 6 예술·체육』에서는 예술과 스포츠 분야에서 형성, 분화, 정착한 재일디아스포라의 활동 양상을 다룬 성과를 모았다. 재일디아스포라 예술인 커뮤니티의 형성과 분화, 내셔널리즘 강화의 수단인 스포츠 분야의 재일디아스포라의 활동상을 살펴본 글들이다.

 제1장 '재일디아스포라 예술의 기원과 계보'는 미술과 영화를 중심으로 한 재일디아스포라 예술의 기원과 계통을 다룬 글들을 모았다. 「1950년대 일본 미술계와 재일조선인 화가들」(한정선)은 일본 화단에서 평가받았던 전화황과 조양규의 1950년대 작품을 중심으로 재일디아스포라 화가들의 작품 활동과 의의를 밝힌 글이다. 「재일영화가 걸어온 길」(이승진)은 재일디아스포라 영화의 중심 장르인 다큐멘터리영화의

계보를 1945년에서 2000년대까지 정리한 글이다. 「한국전쟁의 기억과 재현-재일조선인 화가 전화황의 사회-」(한정선)는 『조선평론』에 수록된 전화황의 작품을 통해 일본 내부의 마이너리티로 존재한 재일디아스포라가 한국전쟁을 어떻게 경험했는지를 분석한 글이다.

제2장 '재일디아스포라의 전통예술 계승과 분화'는 재일디아스포라의 전통예술의 계승과 발전을 다룬 글들을 한데 모았다. 「한국 전통예술과 재일코리안-송화영과 버들회(柳会)를 중심으로-」(박태규)는 한국 전통예술인 송화영과 그가 결성한 '버들회'의 활동에 주목한 글이다. 「재일코리안과 한국 전통예술의 재창조-창작 판소리 〈4월 이야기〉를 사례로-」(정성희)는 재일코리안의 창작 판소리 〈4월 이야기〉의 창작과정과 작품 분석을 통해 문화의 탈·재영토화 과정을 검토한 글이다. 「굿을 활용한 창작공연의 일본 현지화-대한사람 〈축문〉을 중심으로-」(정성희·김경희)는 국악그룹 '대한사람'의 공연 〈축문〉의 오사카 현지화 과정을 통해 한국 전통공연예술콘텐츠의 현지화 전략을 검토한 글이다.

제3장 '영상매체 속 재일디아스포라에 대한 기억과 시선'은 영화를 중심으로 한 재일디아스포라의 이미지, 영화를 매개로 한 한일교류를 논의한 글들을 한데 모았다. 「재일조선인을 향한 일본인의 시선-이마무라 쇼헤이 〈니안짱〉(1959) -」(하정현·정수완)은 영화 〈니안짱〉에 재현된 재일디아스포라를 향한 일본인의 시선, 일본인과 재일디아스포라의 관계에서 나타난 재일디아스포라 표상을 분석한 글이다. 「'거울'로서 재일조선인-〈잊혀진 황군〉의 재일조선인 재현에 대한 비판적 검토-」(이대범·정수완)는 영화 〈잊혀진 황군〉을 통해 일본인의 재일디아스포라에 대한 표상을 분석한 글이다. 「일본인과 재일조선인의 우정서사에 대한 비판적 고찰-영화 『큐폴라가 있는 마을』을 중심으로-」(신소정)

는 일본인과 재일조선인의 우정 서사에 주목한 글이다. 이 글에서는 재일조선인이 차별 없는 조국으로 돌아가는 편이 낫다는 영화의 메시지에서 재일조선인을 분리하며 책임을 회피함으로써 사회파의 정체성에서 이탈하는 특징을 비판하고 있다. 「반공 프레임 속 재일조선인-〈동경특파원〉(김수용, 1968)을 중심으로-」(이대범·정수완)는 영화 〈동경특파원〉을 통해 남북의 분단적 상황이 재일디아스포라에게 체제의 선택을 강요하는 냉전적 현실을 분석한 글이다. 「한일 영화교류에서 재일조선인의 역할과 그 의미」(채경훈)는 1980~90년대 일본의 한국 영화 수용 과정에서 재일디아스포라가 주체적이며 재일이라는 특수성을 가진 존재, 한국 문화의 번역자의 역할에 주목한 글이다.

제4장 '재일디아스포라의 스포츠 내셔널리즘과 정체성'에서는 전후로부터 탈냉전에 이르는 시기까지 재일디아스포라 스포츠인이 내셔널리즘이 강하게 작용하는 스포츠 분야의 활동상을 역사적 맥락에서 파악한 글을 수록했다. 「역도산과 전후 일본의 내셔널리즘」(조정민)은 재일디아스포라 프로레슬러 역도산(力道山)이 전후 일본의 정체성 구축과 내셔널리즘 형성과정에 어떤 방식으로 관여하게 되었는지를 고찰한 글이다. 「스포츠 내셔널리즘과 재일코리안 선수들의 대응」(신승모)은 한일 스포츠계를 둘러싼 내셔널리즘과 이에 대처하는 재일디아스포라 선수들의 사례에 주목하여 국민국가의 틀을 넘어선 유연한 존재방식을 보여온 스포츠선수들을 조명한 경우이다. 「21세기 한국 사회의 제 3세대 재일조선인에 대한 시선들-축구 선수 정대세를 중심으로-」(조영한)는 한국 미디어에서 다룬 정대세의 호칭과 인식의 담론을 분석한 글로 한국사회에서 재일디아스포라 담론에는 여전히 식민과 냉전이라는 역사적 문제가 작동하고 있음을 지적한 글이다. 「냉전 탈냉전 시기 재일코리안 스포츠영웅의 초국적 활동」(유임하)은 1965년 이후 한국스포츠

발전에 공헌한 재일디아스포라의 스포츠 활동의 초국적 국면과 그 추이를 조감했다.

 이번 연구총서의 발간은 동국대학교 일본학연구소의 그간의 연구 활동의 결실이자 재일디아스포라의 총체를 이해하기 위한 초석이 될 것이다. 이번 연구총서 발간에 도움을 주신 故이시가미 젠노(石上善応) 교수님, 故이희건 회장님, 김종태 사장님, 왕청일 이사장님께 감사의 말씀을 드린다. 그리고 이번 연구총서 발간에 함께 해주신 모든 선생님들께 깊은 감사를 드린다.

2023년 겨울
재일디아스포라의 생태학적 문화지형과 글로컬리티
연구팀을 대표하여
김환기 씀

차례

제3장 _ 영상매체 속 재일디아스포라에 대한 기억과 시선

제4장 _ 재일디아스포라의 스포츠 내셔널리즘과 정체성

제1장

재일디아스포라 예술의
기원과 계보

1950년대 일본 미술계와 재일조선인 화가들

한정선

1. 들어가며

이 글에서는 해방 직후부터 1950년대까지를 대상 시기로 삼아 재일조선인 미술에 얽힌 사실과 그것을 둘러싼 상황들에 주목하여 재일조선인이라는 인식이 미술작품 속에 어떻게 형상화되었는지를 묻고자 한다.

지금까지 재일디아스포라 연구는 역사와 정치, 그리고 문학 분야를 중심으로 이루어졌다. 재일디아스포라의 삶을 이해하기 위해서 미술작품 역시 문학작품만큼이나 유효한 경로인데도 불구하고 재일미술 분야의 연구는 여전히 빈약한 실정이다. 이러한 상황은 무엇보다 현재 남아 있는 작품 자체가 많지 않고, 작품을 접할 수 있는 작가가 한정적이라는 것이 원인이다. 또 월북 작가이거나 총련계 작가의 작품은 오랫동안 국내에서 보기 힘든 상황이었던 것도 재일미술 연구를 더디게 한 이유로 꼽을 수 있다. 종래의 재일미술 연구가 파편적이거나 단락적인 고찰에 머물러 있었던 것은 이러한 환경이 작용한 결과라고 할 수 있다.

그런데 최근 재일디아스포라에 대한 통합적 연구의 필요성이 대두되면서 재일미술에 대한 관심도 높아지고 있다. '재일미술사'를 정리한 연구는 2000년을 전후하여 시작되었다. 1999년 제3회 광주비엔날레와

시기를 맞추어 진행된 광주시립미술관 〈재일의 인권〉전, 2007년 광주시립미술관 하정웅콜렉션특선전 〈재일의 꽃〉, 2009년 국립현대미술관의 〈아리랑 꽃씨〉와 같은 전시회가 개최되면서 전시회 도록에 수록된 김선희, 고성준의 글, 그리고 2010년 『민족21』에 연재된 백름의 「미술로 본 재일동포의 역사와 현실」과 조선대학교 미술과 주임을 역임한 이용훈의 글, 2013년 김명지의 박사학위논문 「재일코리안 디아스포라 미술의 의의와 정체성 연구」가 재일미술사를 정리한 대표적인 연구이고, 최근에는 1945년부터 1962년까지의 재일미술사를 치밀하게 복원한 백름의 『재일조선인미술사 1945-1962: 미술가들의 표현 활동의 기록』(2022)이 일본과 한국에서 출판되었다.[1] 현재는 이러한 선행연구들을 통해 전체상에 대한 밑그림이 그려진 상태로 볼 수 있다. 이 글은 선행연구를 통해 그려진 밑그림을 바탕으로 세부를 가까이 들여다보고자 하는 것이다. 재일미술사를 정리한 선행연구에서는 태동기 재일조선인 미술을 '민족의식에 대한 자각'과 '민족주의적 특성'이라는 말로 정리했다. 그리고 이러한 가치 판단을 전제로 하여 그에 대한 근거를 제시하는 방식으로 그들의 작품을 해명한 측면이 강하다. 특히 시기를 해방 직후부터 1950년대로 한정하면, 당시 재일조선인 미술가들의 활동은 곧장 총련의 활동으로 대체되는 경우가 많다.

그러나 재일조선인 미술가들의 문화적 실천 행위를 민족주의로 수렴하는 지나친 일반화는 상황을 명확하게 보여주기보다 오히려 애매하게

1) 전시회 도록에 수록된 논고는 김선희, 「소외된 미술세계, 해방 이후의 재일 미술」(〈재일의 인권〉전, 1999); 고성준, 「재일 한국인의 미술—일본현대미술사 속에서」(〈아리랑 꽃씨〉전, 2009) 이 대표적이다. 재일 3세 백름은 2010년 4월호부터 8월호까지 5회에 걸쳐 『민족21』에 「미술로 본 재일동포의 역사와 현실」을 연재하였다. 이용훈의 논고 「재일 한국인 미술의 궤적」은 하정웅 저, 이희라 역, 『심검당』(한얼사, 2010)에 수록되었다.

만드는 측면이 분명히 존재한다. 물론 재일미술사를 논할 때 민족미술
단체가 갖는 의미는 중요하다. 하지만 간과할 수 없는 사실은 재일조선
인 미술가들의 작품은 민족주의적인 특성을 내재하는 한편, 전후 일본
미술계의 전개와 더불어 변화되었고, 또 개개인의 측면에서 보면 주제
와 소재의 변화가 거듭되었다는 점이다. 따라서 태동기 재일미술단체
에 속해 있던 재일조선인 미술가들의 작품은 민족주의만으로는 온전히
설명될 수 없다.

이 글에서는 특유의 소재와 양식을 정립하며 일본 화단에서 평가받
았던 두 화가, 전화황과 조양규의 1950년대 작품에 주목하여 그들이
처한 현실과 상황들을 최대한 가시화하여 특정한 시간과 공간 속에서
재일 미술가들의 작품 활동이 과연 무엇이었는지에 대한 해답에 접근
하고자 한다. 재일사회 내부의 균열과 얽힘, 그리고 일본 화단, 전후
일본 사회라는 바깥과의 복잡다단한 관계들의 그물망 속에서 해석함으
로써 재일미술에 대한 이해를 넓히고자 하는 시도이다.

2. 해방 전 조선인 유학생과 해방 후 재일조선인 미술단체

필자의 관심은 해방 후 재일조선인 미술가들의 활동에 있지만 태동
기 재일조선인의 활동을 입체적으로 살피기 위해서 그 전사(前史)로서
45년 이전 일본에서 미술 공부를 한 유학생들에 대해서도 간략하게
살펴보고자 한다.[2]

2) 식민지기 일본에 유학한 조선인 유학생에 관한 자료는 한국근현대미술기록연구회 편
 저, 『제국미술학교와 조선인 유학생들 1929-1945』, 눈빛, 2004; 김용철, 「도쿄미술학

주지하듯 메이지유신 이후 일본은 서구의 제도를 적극적으로 도입하였고, 근대국가의 기초를 만들기 위해 학교교육을 시작하였다.[3] 1887년 도쿄미술학교가 설립되었고, 1896년 도쿄미술학교 내에 서양화과가 설치되면서 동아시아의 유학생들이 근대적 미술 교육을 수학하기 위해 입학하기 시작했다. 도쿄미술학교의 최초의 유학생은 1905년 중국인 유학생이었고, 1908년 박진영이 한국인 최초로 입학하였으며, 이어 1909년 고희동이 도쿄미술학교 서양화과에 유학한 것이 조선인 유학생의 시초였다.

도쿄미술학교 이외에도 미술 교육 기관은 여럿 있었지만, 조선인 유학생들이 특히 많았던 곳은 도쿄미술학교와 제국미술학교(帝国美術学校, 무사시노미술대학의 전신)였다. 유학생들은 백우회(白牛会)라는 조직을 만들어 활동했고, 1938년에는 제1회 〈동경미술학생전〉을 경성에서 개최하기도 하였다.[4] 유학생들은 모임을 결성하고 전시회를 개최하는 것뿐만 아니라 일본 미술계에도 적극적으로 동참한 것으로 보인다.

교의 입학제도와 조선인 유학생」, 『동악미술사학』 6, 동악미술사학회, 2005.

3)　일본 최초의 근대식 미술교육기관은 1876년에 설립된 공부미술학교(工部美術学校)로, 서구의 미술가들을 초빙해 회화와 조각교육을 실시하였는데, 수년 후 공부미술학교를 폐지하고 1887년에 도쿄미술학교(東京美術学校)를 설립했다. 도쿄미술학교는 문부성이 통괄하는 일본의 학교 교육체제 속에서 미술교육의 최고학부였다. 초기의 도쿄미술학교는 오카쿠라 덴신이 교장으로 있었고, 일본 독자의 전통적 미술을 부흥시키는 것을 주목적으로 삼다가, 교육방침의 전환으로 1896년에 서양화과가 설치되었다.

4)　1938년 4월 15일 자 『동아일보』 사회면에는 동경미술학생종합전에 대한 기사가 실렸다. "동경에서 연구를 거듭하고 있는 화가들과 또 동경 각 미술학교에 재학중인 학생들이 연합하야 오는 4월 23일부터 27일까지 경성 종로 화신(和信)갸라리에서 제일회 동경미술학생종합전을 개최하기로 하였는데 출품은 서양화를 중심으로 동양화 각 부문의 오십여 점에 달하고 출품인원도 근 삼십여 명을 넘으며 그중에서는 금춘 동경여자미술학교를 졸업한 여류화가도 네 명이 있고 이런 모임은 동경유학생이 생긴 후로는 물론 조선화단에서 처음되는 일로서(후략)"

예를 들면 제국미술학교에서 수학했던 이쾌대는 1938년부터 1940년까지 이과전(二科展)에 3회 연속 입선하였고, 자유미술전에는 김환기, 유영국, 이규상, 이중섭 등이 참여하였다.

1930년대 후반부터 유학생 수가 가장 많았다. 일본 조선대학교 교육학부 미술과 주임을 역임한 이용훈의 논고에 따르면, 1930년 무렵부터 제국미술학교에 많은 한국인 유학생들이 입학하였고, 다이헤이요 미술학교와 가와바타(川端) 그림 학교, 문화(文化)학원 등을 졸업한 이들을 포함하여 1943년 재도쿄미술협회 제6회 전시에는 그 회원이 300명을 넘었다고 쓰고 있다. 1940년대에는 이과전, 자유미술 등에서 활약한 소수의 화가들이 조선 신미술가협회를 결성하여 1944년까지 네 차례의 전람회를 열었다.[5] 이후 일본에서 유학을 마치고 돌아온 화가들은 미술단체나 미술연구소를 설립했고, 대부분은 미술 교사가 되었다.

한편 해방 이후 일본에 잔류하거나 일본으로 건너간 조선인 미술가들의 처지는 해방 이전의 조선인 유학생들과는 판이하게 달랐다. 해방후 일본에서 활동하던 조선인 화가들은 거의 귀국을 했고, 해방 직후 얼마 남지 않았던 미술가들은 개별적으로 활동을 했는데, 1950년대로 진입하기 전까지는 사적 모임은 있었지만 두드러진 조직 활동은 없었던 것으로 보인다.[6] 일본에 잔류한 재일조선인들은 패전 직후 피폐하

5) 이용훈, 「재일 한국인 미술의 궤적」, 정웅 저, 이희라 역, 『심검당―기원의 미술』, 한얼사, 2010, p.312.

6) 1945년부터 49년까지의 재일조선인 미술가들의 활동을 파악하기 위해서는 오규상(吳圭祥)의 저서 『도큐멘트 재일본조선인연맹 1945-1949(ドキュメント在日日本朝鮮人連盟1945-1949)』(岩波書店, 2009)과 『재일조선문화연감』(1949년판)이 유효하다. 이 두 자료를 토대로 졸고 「해방 후(1945-60년), 재일조선인 미술단체와 채준의 정치만화」에서 해방 직후의 상황을 정리하였다. 다만, 윤범모가 진행한 송영옥의 인터뷰 기사에 따르면, 문예동의 전신으로 "재일조선인총련미술전"이 있었다고 한다. 송영옥은 해방 이후 어떻게 그림을 그릴 수 있게 되었냐는 윤범모의 질문에, "해방 후 교포들이

고 혼란스러운 일본 사회 속에서 어떠한 방식으로든 삶의 터전을 마련
해야 했고, 일본 사회의 차별과 탄압이라는 척박한 환경 속에서 직종을
가리지 않고 생계를 유지해야 했다. 이러한 환경에서 이루어진 화가들
의 활동은 경제적으로 유복했던 해방 이전의 조선인 유학생들과는 다
를 수밖에 없었고, 따라서 적극적인 활동은 현실적으로 쉽지 않았을
것이다.

해방 이후부터 현재까지의 재일미술사를 정리한 김선희는 1949년부
터 53년까지는 미술가들의 개인 교류의 시기이며 작가들은 일본 공모
전에 출품하거나 미술학교에 다녔다고 쓰고 있다. 일본의 미술단체에
소속된 재일조선인 작가들은 김창덕, 전화황, 백령, 허훈, 박창근, 김
창평, 오병학이 있었고, 미술학교에 다닌 것으로 확인되는 인물은 표세
종, 이찬강, 이인두, 박성호, 박사림, 김희려, 성이식, 문상봉, 이철주,
이경훈 등이 있었다.[7]

해방 후 가장 주목되는 재일조선인들의 조직적인 미술 활동은 '재일
조선미술회'이다. 재일조선미술회는 재일조선통일민주전선(민전)의 산
하 조직으로서 1953년 10월에 결성되었고, 기관지 『조선미술』을 발행

돈을 모아 지은 뉴우기 모리 소학교를 찾아가 밤에만 그림을 그리게 해달라고 했다.
그래서 촛불을 켜 놓고 그림을 그리기 시작했다. 해방도 되었으니 서툰 그림이지만
우리 조선사람들끼리 전람회라도 하자고 해서 하나둘 모이기 시작했다. 일주일에 한
번 데생이라도 가져도 서로 평을 하며 제작열기를 높이고자 했다. 일 년 가량 품평을
하다가 그 소학교에서 전람회를 열었다."고 답했다.(윤범모, 『우리 시대를 이끈 미술가
30인』, 현암사, 2005.)

7) 김선희, 「소외된 미술세계, 해방 이후의 재일 미술」(『심검당-기원의 미술』, 한얼사,
2010, pp.195~223 수록). 김선희의 논고에는 일본미술단체에 소속된 작가와 단체를
다음과 같이 소개했다. 김창덕, 전화황-행동미술협회, 백령-미술문화협회, 일본청년
미술가협회, 허훈-전일본초상화연맹, 박창근-도쿄카이, 김창평-니카카이, 오병학-
일본직장미술협의회.

하였다. 회장은 이인두였고, 부회장 김창덕, 회원으로는 조양규, 전화황, 허훈, 오림준을 비롯한 14명이었던 것으로 알려져 있다. 민전 산하의 재일조선미술회는 1955년 재일본조선인총연합회(총련)이 조직된 이후 1959년 재일본조선문학예술가동맹(문예동) 산하 미술부로 재출범하게 되는데, 재일조선미술회의 기관지 『조선미술』은 1961년까지 총 7회 발간되었다. 그리고 1962년 『재일미술가화집』을 발행하였다. 이 화집에는 귀국 희망, 가난한 생활, 노동자의 휴식, 민중학살, 남한의 궐기, 동족 사랑, 사회주의 건설, 풍경 정물, 인물 등이 수록되었고, 화집이 발행된 시점까지 북으로 간 화가 17명의 이름이 수록되었다.[8]

재일조선미술회는 태동기 재일조선인 화가들에 대한 정보를 제공하는 주요 출처이고, 기관지 『조선미술』과 『재일미술가화집』은 해방 이후 1960년경까지 재일조선인 미술가들의 궤적을 유추하는데 매우 중요한 사료다. 다만 재일조선미술회는 민전과 총련의 노선을 철저하게 따르고 있었고, 그런 점에서 볼 때 표면적으로 드러난 재일조선미술회 소속 화가들의 활동은 조직의 검열 내지 자기검열이 작용했을 가능성을 배제할 수 없다.

3. 한국전쟁과 재일조선인 화가 - 전화황과 조양규

1950년대 일본 화단에 이름을 알린 재일조선인 화가로 전화황과 조양규가 있다. 본장에서는 전화황과 조양규를 나란히 두고 두 사람은

8) 박하림, 이인두, 윤도영, 연정석, 김한도, 조양규, 양민석, 장만희, 고영실 김창진, 노충현 고임홍 김승희, 이상도, 유창조, 권영일, 강한일.

어떠한 경로로 일본에 가게 되었는지를 살펴본 후, 화가로서의 출발
지점에 주목해보고자 한다.

전화황(全和凰, 1909~1996, 본명은 전봉제(全鳳濟)이고, 전화광(全和光)으
로 활동하다 1957년경 전화황으로 개명하였음)은 1909년 평안남도 안주에
서 태어났고, 평양에 있던 숭인상업학교에 다녔다. 어릴 때부터 그림과
글에 재능을 보였고 스무살을 전후한 시기에는 '그림동요'와 '시'가 신
문에 게재되기도 하였다. 그리고 23살이었던 1931년 6월에는 제10회
조선미전에 〈풍경〉이라는 제목의 수채화로 입선하였다. 수채화로 조
선미전에 입선을 한 이후로 출품한 기록은 발견되지 않는다. 그는 일본
사상가인 니시다 덴코(西田天香)에 심취하여 출가를 결심하고, 서른 살
이 된 1938년에 일본 교토로 건너가서 니시다 덴코가 설립한 봉사단체
일등원(一燈園)에 들어가게 된다. 일등원은 참회의 마음으로 무소유·
봉사를 실천하는 단체이다. 전화황은 7년간 이곳에서 수행을 한 것으
로 알려져 있다. 그가 화가로서 활동을 이어가게 된 것은 스승 스다
구니타로(須田国太郎)를 만난 것이 결정적인 계기가 되었다. 스다 구니
타로에게 사사를 받으며 본격적인 작품 활동을 시작했고, 1946년 행동
미술협회가 설립된 이래 지속적으로 행동미술전에 출품하였다. 한편
으로는 조선인 화가들과 모여서 전람회를 열기도 했고, 1953년에 결성
된 재일조선미술회의 회원이기도 했다.

조양규(曹良奎, 1928~?)는 1928년 경상남도 진주에서 출생하였다.
1942년 진주사범학교에 진학하면서 미술에 입문하게 된다. 1946년 7월
진주사범을 졸업한 후, 그해 9월경 진주중안국민학교에 부임하였으나
남로당 활동으로 수배를 받았다. 이후 1947년 9월 부산 토성국민학교
에 잠시 근무하였으나 또 다시 쫓기는 신세가 되어 1948년 일본으로
밀항을 선택했다. 일본으로 건너간 조양규는 조선인이 모여 살던 도쿄

후카가와(深川) 에다가와초(枝川町)에 터전을 마련했다. 그리고 무사시노미술학교에 입학하여 미술공부를 시작하였는데 경제적인 이유로 졸업은 하지 못했다. 그는 다른 조선인 인부들과 함께 주로 이시카와시마(石川島) 조선소와 근처의 창고 노동자로 생계를 유지했다. 화가로서 그의 활동을 확인할 수 있는 것은 1952년부터다. 조양규는 1952년 일본 앙데팡당전에 출품하였고, 이후 자유미술가협회 회원이 되었다.

두 사람은 앞장에서 소개한 재일조선미술회 회원이었다는 접점이 있지만, 일본으로 건너가게 된 계기도, 터를 잡고 살았던 지역도, 화가로서 활동하던 소속 단체도 달랐다. 그런데 두 작가의 활동을 나란히 펼쳐놓고 보면 재일조선미술회가 조직되기 이전, '한국전쟁'을 그렸다는 공통점이 있다. 전화황의 경우부터 살펴보기로 하자. 전화황(당시의 이름은 전화광)은 1951년 제6회 행동미술협회 회화부문에서 행동미술상을 수상한다.[9] 행동미술협회는 이과회(二科会)에서 독립한 미술단체다. 이과회는 1944년 해산 선언을 했다가 패전 직후인 1945년 10월 재출발을 했는데, 행동미술협회는 이과회에서 활동하던 9명[10]이 독립하여 11월에 결성한 단체로 현재까지 이어지고 있다. 전화황이 행동미술상은 수상한 1951년 제6회 행동미술전은 우에노(上野) 도미술관(都美術館)[11]에서 9월 1일부터 19일까지 개최되었고, 회화와 조각, 두 부문이

9) 『아사히신문』 1951년 9월 2일(조간 3면)에는 행동미술전의 수상자과 신회원이 게재되었다. 수상자는 회화와 조각으로 나뉘어서, 각각 행동미술상과 신인상이 발표되었는데 회화부 행동미술상에 전화광(全和光)이 선출되었다고 전했다.

10) 무카이 준키치(向井潤吉, 1901~1995)를 중심으로 행동미술협회라는 이름을 제안한 가시와바라 가쿠타로(柏原覚太郎, 1901~1977), 고이데 다쿠지(小出卓二, 1903~1978), 다나카 다다오(田中忠雄, 1903~1995) 이타니 겐조(伊谷賢蔵, 1902~1970), 후루야 아라타(古家新, 1897~1977), 다나베 미에마쓰(田辺三重松, 1897~1971), 다카이 데이지(高井貞二, 1911~1986), 에노쿠라 쇼고(榎倉省吾, 1901~1977)가 멤버였다.

11) 당시 도미술관에서는 이과전(二科展), 행동미술전, 원전(院展)(원전은 일본미술원전

〈그림1〉 전화황, 〈군상〉, 130.1×161.5, 1951/이후 재제작 〈그림2〉 전화황, 〈피난행렬〉, 91×116.5, 1950년대 작품

전시되었다. 신생 단체인 행동미술전은 역사가 오래된 이과전 만큼의 규모는 아니었지만, 출품작의 수는 결코 적지 않았다. 1951년 행동미술전에 응모한 작품은 회화가 1836점, 조각 77점이었고, 회화 92점, 조각 17점이 입선한 것으로 집계되었다.

이러한 작품들 가운데 행동미술상을 수상한 전화황의 작품은 〈군상〉〈그림1〉이었다. 1951년 전화광이라는 재일조선인이 내놓은 작품 〈군상〉이 한국전쟁을 소재로 했다는 것은 누구라도 쉽게 짐작할 수 있었을 것이다. 괴로워하는 사람, 죽어가는 사람의 모습이 혼란스럽게 그려져 있고, 덩그러니 혼자 있는 갓난아이의 모습이 눈길을 끈다. 후경으로는 백의를 입은 얼굴 없는 군중들이 빽빽하게 들어서 이를 지켜보기라도 하는 듯, 줄을 서서 자신의 차례를 기다리기라도 하는 듯 무리지어 있다. 1951년 전화황이 행동미술상을 수상하게 된 것은 사회적 주제에 관심을 두었던 당대의 일본 화단의 요구에 부합한 작품이라는 점이 작용했을 것이다.

람회로, 일본미술원이 주최하고 운영하는 일본화 공모전람회다)이 함께 열렸다.

화재(畫才)뿐만 아니라 문재(文才) 역시 빼어났던 전화황은 1957년 자신이 그린 그림의 제목과 동일한『カンナニの埋葬(갓난이의 매장)』이 라는 일본어 소설집을 출간했다.『갓난이의 매장』에는 3편의 소설과 2편의 기록이 수록되었는데, 표제작인「갓난이의 매장」에는 그림을 해석하는 유효한 단서를 제공하는 대목이 곳곳에 등장한다. 소설「갓 난이의 매장」의 주인공 화일(和一)은 평양 출신의 재일조선인으로 일본인 처와 함께 살고 있다. 일본에 오기 전에도 결혼을 하여 슬하에 자녀를 두었고, 지금은 현재의 부인과의 사이에 자녀가 있어 조국으로 쉽게 돌아갈 수도 없는 처지로 그려진다. 미술협회에 출입하는 화가였 던 것이나 작품에 관한 설명 등 자전적 색채가 강한 소설임을 알 수 있는데, 소설의 도입부에는 다음과 같은 일절이 나온다.

> 6년 전, 이 국도를 달리던 군용 트럭과 장갑차가 화일의 조국, 고향 평양을 폭격하기 위한 화약이며 탄환이라는 것을 알고 있었던 화일은 치를 떨며 그 광경을 지켜보았다. (중략) 화일은 6년 전, 그 길고 긴 전차의 대열을 보면서 피난을 떠난 후 생사 불명인 아버지 어머니와 자식들의 비참한 죽음을 상상하고……[12]

소설「갓난이의 매장」은 도입부에서부터 한국전쟁 당시, 생사를 알 수 없는 고향의 가족과 동포를 생각하며, 연일 이어지는 뉴스에 촉각을 세웠을 재일조선인의 심경을 고스란히 담고 있다.

> 이제부터 뭐든 그릴 거야. 조선의 비극을, 목숨을 앗아가는 전쟁이 라는 마수의 모습을 그릴 테야. 살기 위해 우왕좌왕하는 군상을 그려야

12) 全和凰,「カンナニの埋葬」,『カンナニの埋葬』, 黎明社, 1957, p.64.

지. 그리고 죄없는 불쌍한 아이들의 죽음을 그릴 거야. 갓난이의 매장
이라는 제목을 붙이면 좋을 것 같아.[13]

화일이 이 그림(=갓난이의 매장)을 그린 것은 지금으로부터 4년 전
의 일이었다. 그것은 조선전쟁이 맹렬하던 때, 맥아더가 인솔하는 미군
주도의 연합군이 인천항에 기습상륙하여, 수천 명의 피난민이 죽임을
당하는 보도를 접했을 때였다. (중략) 죄 없는 피난민과 아이들까지
무차별하게 폭격을 당하고, 산길에 아이와 노인들의 시체가 굴러다니
는 것을 보며, 단파로 날아오는 심야의 조국 뉴스에 귀를 갖다 대고
치를 떨었다.[14]

인용문에 등장하는 〈갓난이의 매장〉은 1952년 제7회 행동전에 출품
한 작품이다.[15] 〈군상〉(〈그림1〉, 1951년), 〈갓난이의 매장〉(1952년), 〈재
회-갓난이의 부활〉(〈그림4〉, 1953년)은 모두 행동미술전에 출품한 작품
이고, 한국전쟁을 소재로 한 연작이다.

〈그림3〉 전화황, 〈총살-어느 날의 꿈〉,
128×191, 1950

〈그림4〉 전화황, 〈재회-유아의 부활〉,
130.8×160, 1953 / 이후 재제작

13) 全和凰, 「カンナニの埋葬」, 『カンナニの埋葬』, 黎明社, 1957, p.118.
14) 위의 책 pp.68~69.
15) 전화황의 작품은 현재 광주시립미술관 하정웅컬렉션에 120점 소장되어 있다. 〈군상〉
 과 〈재회-유아의 부활〉은 광주시립미술관에 소장되어 있고, 〈갓난이의 매장〉은 현재

〈그림5〉 조양규, 〈조선에 평화를!〉,
90.9×72.7,
1952년 일본앙데팡당전 출품작

〈그림6〉 조양규, 〈피난민〉,
12.5×20.5, 1952

다음은 조양규를 살펴보기로 하자. 조양규가 전람회에 처음 출품한 것은 1952년 일본앙데팡당전이었다. 〈조선에 평화를!〉〈그림5〉은 그가 1952년 일본앙데팡당전에 출품한 작품 중 하나였다. 〈조선에 평화를!〉 은 제목에서 알 수 있듯이 당시 전쟁 중이던 조국의 현실을 호소한 작품 이었다. 정면을 응시한 아이의 분노의 찬 눈빛과 표정과 꽉 쥔 주먹, 엄마로 보이는 여성의 절규를 그린 조양규의 그림은 짙은 호소력이 있다.

조양규는 1960년에 남긴 두 편의 에세이에는 그가 어떠한 심정으로 〈조선의 평화를!〉을 그리게 되었는지 상세하게 기술되어 있다.

(전략) 그리고 얼마안가 조선전쟁이 발발했다. 잔학행위가 벌어지 고 조국의 지형은 변형되어 많은 동포가 죽어가는 것을 일본땅에서

소재불명이다. 김지영의 논문 「전화황의 생애와 예술-재일조선인으로서의 의식의 조형화」(『한국근현대미술사학』 27, 2014)에 제7회 행동전 카탈로그에 수록된 〈갓난이의 매장〉이 실려 있다.

지켜봐야 하는 안타까운 상태였다. 그리고 오랫동안 헤맸던 표현의
의미를 마침내 찾아낼 수 있었다. 우선 내 자신이 실감하는 **조국의
위기감을 일본 대중의 눈에 호소하지 않으면 안 된다는 것을 강렬히
느꼈다.**[16] (강조는 인용자에 의함)

1950년, 조국 조선에 전쟁이 일어나 침략자에 의한 민족의 위기를
나 나름대로의 피층감각으로 받아들이면서 표현행위에 대한 최초의 실
마리에 간신히 도달할 수 있을 것 같은 기분이 들었다. 표현기술의 미숙
함이나 표현형식 여하를 뛰어넘어 **조국의 위기를, 게다가 일본을 기지
로 삼아 밤낮을 따지지 않고 폭탄비를 내리는 UN군의 미명 하에 감행되
어갔던 미국 침략자의 잔혹성을 폭로하고, 일본 대중에게 호소해야
한다는 일념만이 나를 사로잡았다.** 그것이 1952년, 일본에서의 최초의
전람회 작품작인 〈조선에 평화를!〉이다.[17] (강조는 인용자에 의함)

1948년 가을, 체포를 피하기 위해 일본으로의 밀항을 결심한 조양규
는 일본으로 건너온 지 1년 반이 지났을 무렵, 조국의 전쟁 소식을 접하
게 된다. 연일 이어지는 모국의 참상을 지켜보며 '조국의 위기'와 '미국
침략자의 잔혹성을 폭로'해야겠다는 강렬한 욕구가 화가로서의 출발
지점에 있었다.

도쿄 후카가와 조선인 부락에 거주하던 조양규도 교토에 살던 전화
황도 재일조선인으로서 한국전쟁은 그릴 수밖에 없는 것이었다고 쓰고
있다. 재일조선인은 1년 2년으로 이어지는 모국의 참담한 상황을 보도
사진과 뉴스로 접하면서 '치를 떨었고', 이런 조국의 현실을 일본 대중
에게 '호소'해야겠다는 공통된 감정을 느끼고 있었던 것이다. 두 사람

16) 曺良奎, 「マンホール画家北朝鮮に帰るの記」, 『芸術新潮』, 芸術新潮社, 1960년 11월.
17) 曺良奎, 「日本の友よ さようなら」, 『美術手帳』, 美術出版社, 1960년 10월.

이 6.25전쟁을 소재로 삼았던 것은 국내 정세에 민감할 수밖에 없었던 재일조선인의 입장을 대변하는 것이다. 전화황과 조양규의 작품 아래에 면면히 흐르는 감정은 동포의 참사를 어찌할 도리 없이 전해 듣고 지켜봐야 하는 안타까움인 동시에 바꾸어 말하면 '지금', 재일조선인인 '우리'가 디딘 삶의 지반이 매우 허약하다는 공포감이라고도 말할 수 있을 것이다.

4. 변주되는 재일의식

6.25전쟁을 기점으로 분단 조국의 현실이 고착화되자, 재일조선인 사회 내부에서는 자신들이 살고 있는 일본이 임시적인 공간이 아니라 정주의 땅이라는 의식의 변화가 일었다. 그런데 흥미로운 것은 이러한 의식이 공유되던 시점과 맞물려 전화황과 조양규의 작품은 일종의 변곡점을 맞이한다. 두 예술가의 행보는 어떻게 다른 양상을 보이며 전개되었는지 주목해보고자 한다.

1) 전화황 - 한국전쟁의 화가에서 '평화관음'의 화가로

해방 이후부터 1950년대까지의 전화황의 작품은, 〈한국전쟁을 그리기 이전/한국전쟁 연작 시기/그 이후〉 이렇게 세 시기로 구분해서 말할 수 있을 것 같다.

한국전쟁 이전 전화황이 그린 작품에는 스승인 스다 구니타로(須田国太郎, 1891~1961)의 영향이 짙게 배어있었다. 다음 인용은 1959년에 개최된 스다 구니타로의 개인전 〈須田国太郎自選展〉을 소개한 신문 기사인

데, 기사에는 스다 구니타로 작품의 특징을 다음과 같이 요약하고 있다.

> 스다의 그림은 한마디로 말해서 지극히 풍토적(風土的)이고 드라마
> 틱하다. 교토에서 나고 자라, 거의 대부분의 작품이 교토를 중심으로
> 그려져있기 때문이기도 하지만, 검은 색과 갈색을 주조로 노랑, 초록,
> 보라 등 모두 검은 빛이 섞인, 전체적으로 어두운 색감, 그리고 고양이
> 와 모란, 눈이 내리는 밤의 새, 독수리와 백로와 풍경과 같은, 분주한
> 도쿄 사람들은 엄두도 못 내는, 이런 소재는 너무나도 교토답다. 게다
> 가 그런 고양이와 모란, 새들이 어둑어둑한 역광(逆光) 속에 가라앉아
> 배경의 풍경은 새하얗게 빛나든가, 반대로 주역들이 어두운 풍경 속에
> 각광(脚光)을 받아 도드라진다. 해질녘 교토의 근사한 정원 속으로 빨
> 려들어가는 듯한 착각, 그윽한 어둠이 보는 이를 에워싼다.[18]

위의 인용문과 1946년과 1947년에 제작된 작품(〈그림7〉, 〈그림8〉)을
비교해보면 '모두 검은 빛이 섞인, 전체적으로 어두운 색감'과 각광(脚
光)으로 도드라져 보이는 여인의 옆얼굴에서 전화황이 얼마나 스다 구
니타로와 유사한 작풍을 가지고 있었는지가 확인된다.

두 번째로는 한국전쟁 연작 시기인데, 앞에서 소개한 한국전쟁 연작
(〈그림1〉, 〈그림4〉) 역시 갈색을 주조로 하는 어둡고 둔중한 색감이 그대
로 이어졌다. 전화황이 그린 한국전쟁 연작은 한편으로는 스다 구니타
로의 미학적 관행을 답습하면서, 다른 한편으로는 스다 구니타로와는
다르게 사회적 주제를 도입했고, 교토를 연상시키는 그윽함이 아닌
살기 위해 우왕좌왕 하는 역동적인 혼란스러움을 담아냈다.

18) 『마이니치신문(每日新聞)』 1959년 6월 12일, 조간 9면. 스다 구니타로는 1959년 6월,
 1920년대부터 1957년까지 그렸던 작품 81점을 전시한 〈須田国太郎自選展〉을 열었는
 데, 『마이니치신문』에 실린 전시회평은 그의 약 40년간에 걸친 작품 세계를 정리했다.

〈그림7〉 전화황, 〈일등원 풍경〉,　　　　　〈그림8〉 전화황, 〈램프〉,
72.5×90.5, 1946　　　　　　　　　91×65.2, 1947

　　그런데 주목하고 싶은 것은 한국전쟁을 소재로 한 연작을 그리고
난 이후의 변화이다. 앞서 소개한 소설집 『갓난이의 매장』(1957년) 안에
는 "기록"이라고 분류한 「평화관음을 그리면서(平和観音を描き乍ら)」라
는 글이 1편과 2편으로 나누어져 수록되어 있다. 소설집의 후기에는
"나는 이 소설을 쓴 시기를 전후로, 원폭금지를 염원하는 평화관음을
그리고 있는데, 그 기록으로서 두 편을 썼다."라고 밝히고 있다. 기록
1편은 "스승 니시다 덴코에게 바치는 공개장(天香さんに捧ぐ公開状)"으로
편지 형식으로 서술되었고, 기록 2편은 왜 평화관음을 그리게 되었고,
무엇을 위해 그리기를 계속하고 있는지에 대한 내용을 문답형식으로
기술했다. 덴코에게 바치는 공개장에는 어떤 심정으로 조선의 청년이
었던 자신이 일등원에 들어갔고, 무엇 때문에 불만을 품고 일등원에서
나오게 되었는지, 그리고 원폭금지를 염원하게 된 현재의 심경을 풀어
낸 글이다. 그 중에는 다음과 같은 재일조선인으로서의 간고한 일상의
장면을 토로한 부분이 있다.

조선인은 아직도 일부 일본인들에게는 경멸의 대상인, 이런 비통한 일본의 현실. 예전 식민지의 민족이었던 것을 지우지 못하는 일본인들에게 이제 와서 적의를 품는 것은 아닙니다. 그런 사람들이야말로 불쌍한 사람들이라는 것을 깨닫고, 백을 백이라 하고 흑을 흑이라 말하는 나를 불손한 사람이라 생각하는 이가 있다면, 그래도 할 수 없습니다. (p.173)

일본에는 여전히 재일조선인을 향한 경멸의 시선이 존재하지만, 더 이상 거기에 연연하지 않고 정말 고민해야 할 근원적인 문제로 나아가겠다고 힘주어 말한다.

우리는 어떻게 살아야 할까. 무엇을 이루어야만 할까. 더 이상 일제시대의 한 조선청년의 고뇌가 아닙니다. 그리고 원폭금지 말고는 더 이상 어떤 인생 문제도 의미가 없어졌습니다. 이 두려운 원수폭은 이제 전 세계인의 과제인 것 같습니다. (p.187)

원폭문제가 무엇보다 중요해졌다고 밝힌 전화황은 '평화불상'이라 이름 붙인 불상 그림을 수없이 그려 사람들에게 보내는 일을 실천했다. 유화로는 많은 작품을 그릴 수 없었기 때문에 종이에 그린 불상 그림을 보냈다고 썼는데, 자신이 불교신자가 아니라는 점을 여러 번 강조했다. 다만 평화와 원폭금지에 대한 실천 행위로서 불상 그림을 소재로 삼은 것은 실재하는 인물보다는 이상화된 보편적인 상을 그리고 싶었기 때문이라고 덧붙였다. 다시 말해 종교와도 무관하고 국적과도 관계가 없는 것이었다. 그리고 히라쓰카 라이초, 철학자 아베 요시시게, 소설가 아베 도모지, 히로시마 원폭 피해여성, 허남기, 김시종 등에게 불상 그림의 답례로 받은 편지를 실었다.

〈그림9〉 전화황, 〈백제관음〉,　　　〈그림10〉 전화황, 〈미륵보살〉,
114.2×88.9, 1964　　　　　　　90.8×89.1, 1976

　전화황은 1960년대, 70년대에도 불상을 작품의 모티브로 삼았는데
(〈그림9〉, 〈그림10〉), 그에게 있어서 불상 그림은 생명의 소중함이자,
민족과 인종, 종교와 이데올로기를 뛰어넘는 인간의 보편적 문제와
가치의 추구였다.

　1950년대 중반, 그가 평화와 원폭문제에 몰두하여 '불상'을 작품의
소재로 선택했던 것은 재일조선인이라는 사회적 약자의 위치를 자신의
예술 세계에서만은 근본적으로 불식시키며 극복하고자 했던 욕망이
강하게 내재하고 있었다는 해석도 가능할 것이다.

2) 조양규 - 일본 화단의 중심으로

　한국전쟁과 더불어 조양규가 관심을 보였던 또 다른 소재는 그가
터를 잡고 살던 에다가와초 조선인 부락의 모습이었다. 조양규가 살았
던 도쿄 고토구 후카가와 에다가와초는 조선인들이 모여 살던 지역이

었다. 1952년 〈조선의 평화를!〉과 함께 일본앙데팡당전에 출품한 작품
은 에다가와초 조선인 부락의 데생이었다. 1952년 그가 그렸던 에다가
와초 조선인 부락은 외국인등록을 강요하는 경찰의 검문이 들이닥쳤
고,[19] 실업과 빈곤으로 힘겨운 하루를 살아가는 조선인들이 밀집해있
었다. 〈참고2〉는 약 10년 뒤인 1964년 에다가와초 조선인 부락의 사진
인데, 〈그림2〉와 비교해보면 조양규가 조선인 부락을 얼마나 잘 재현
했는지를 확인할 수 있다. 또 〈참고1〉은 1953년에 찍은 에다가와초의
사진인데, '에다가와초 단압 반대'라는 글씨가 선명히 보인다. 이처럼
실업과 빈곤, 그리고 탄압에 시달리며 살아야 했던 재일조선인들의
일상은 스스로가 조선인이라는 사실을 자각하지 않을 수 없는 나날이
었음을 짐작할 수 있다.

그리고 6.25전쟁을 기점으로 분단 조국의 현실이 고착화되고, 자신
들이 살고 있는 일본은 임시적인 공간이 아니라 정주의 공간이라는
의식변화가 시작되었다.

이러한 시점에 조양규는 화가로서의 전환기를 맞이한다. 작품으로
치면, 일본 화단에 조양규의 이름을 올린 〈창고〉연작을 내놓으면서부
터다. 분명한 것은 〈창고〉연작에 돌입한 시점부터 조양규에게 있어서
'조선'이라는 국적은 더 이상 그의 작업의 준거가 되지 않았다는 점이
다. 그 대신 그는 본격적으로 일본 화단 주류에 부응한다. 이것이 바로
재일조선미술회에서 열심히였던 재일조선인 미술가들과 조금 다른 위
치에서 그의 작품을 생각하게 하는 지점이다. 주목하고 싶은 것은 다음

19) 『読売新聞』 1952년 10월 21일 자 3면에는 「외국인등록거부에 권고/ 23일부터 조선인
　　거주지 등에서 검문/ 국경지시(外国人登録拒否に勧告 23日から朝鮮人居住地等で検
　　問 国警指示)」라는 제목의 기사가 실렸다.

의 일절이다.

<그림11> 조양규, 〈에다가와초
조선인 부락A〉, 36.5×26,
1952년 일본앙데팡당전 출품작

<그림12> 조양규, 〈에다가와초 조선인 부락B〉,
26×36.5, 1952년 일본앙데팡당전 출품작

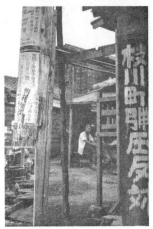

<참고1> 『アサヒクラブ』
1953년 에다가와초 사진

<참고2> 1964년 에다가와초 조선인부락 사진
(道岸勝一 촬영)

조국 조선의 위기의식에서 출발한 나와 회화의 관계도, **자기가 존재하는 장(場)과 품고 있는 관념의 질의 관계에서**, 표현으로서의 리얼리즘을 지향하지 않으면 안 되는 지점에서 설정되었다. 그리고 **일본 땅에서 生活하는 이상,** 일상적으로 체험하는 그 상황의 다양한 의미를 이념적으로나 감각적으로나 온전하게 수용하지 않으면 안 된다고 생각했다.[20] (강조는 인용자에 의함)

같은 에세이에서 조양규는 〈목동〉에서 〈창고〉 연작으로 진입하기까지 여러 '굴절'을 거쳤다고 고백했는데, 조양규는 조국에 대한 향수, 조국 현실의 호소가 아니라 "자기가 존재하는 장(場)"을 표현행위의 기반으로 삼게 되었다는 점은 주목할 만하다. 다음 8개의 작품은 1956년부터 1960년 사이에 조양규가 출품한 작품들이다. 자유미술전 출품작 4개와 일본앙데팡당전 출품작 4개를 연도순으로 나열한 것이다. 1957년 일본앙데팡당전에 출품한 〈소와 남자〉를 제외하고는 모두 〈창고〉와 〈맨홀〉 시리즈이다.[21] 1952년에 일본앙데팡당전에 출품했던 〈조선의 평화를!〉과 비교해보면 같은 작가의 그림이라고 보기 어려울 정도로 달라져 있음을 알 수 있다. 이러한 굴절에 대해서는 여러 가지 해석이 가능할 테지만, 재일조선인으로서 일본은 더 이상 임시의 공간이 아닌, 정주의 공간이라는 점에 대한 암묵적인 동의였다고도 볼 수 있을 것이다.

20) 曺良奎, 「マンホール画家北朝鮮に帰るの記」, 『芸術新潮』, 芸術新潮社, 1960年 11月, p.188.
21) 조양규탄생90주년기념전 도록에는 출품작 이외에도 창고와 맨홀을 그린 그림이 있는데, 이 글에서는 당시 전람회 출품작만을 발췌하였다.

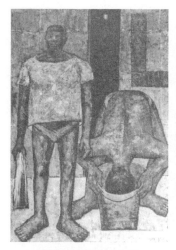

〈그림13〉 조양규, 〈L창고〉,
162.2×112.1,
1956년 자유미술전 출품작

〈그림14〉 조양규, 〈밀폐된 창고〉,
162.2×130.3,
1957년 일본앙데팡당전 출품작

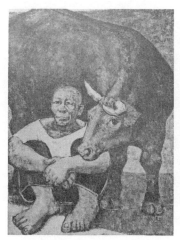

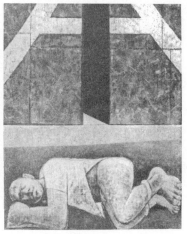

〈그림15〉 조양규, 〈소와 남자〉,
130.3×97.0,
1957년 일본앙데팡당전 출품작

〈그림16〉 조양규, 〈인부와 창고〉,
162:2×130.3,
1958년 일본앙데팡당전 출품작

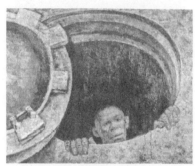

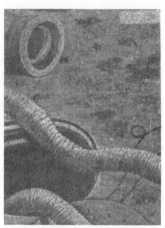

〈그림17〉 조양규, 〈맨홀A〉,
100.0×80.3,
1958년 자유미술전 출품작

〈그림18〉 조양규, 〈맨홀B〉,
130.3×97.0,
1958년 자유미술전 출품작

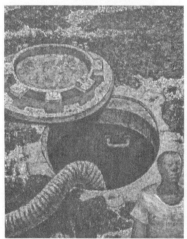

〈그림19〉 조양규, 〈맨홀D〉, 162.2×130.3,
1959년 자유미술전 출품작

〈그림20〉 조양규, 〈맨홀E〉, 130.3×162.2,
1960년 일본앙데팡당전 출품작

　　그런데 조양규가 작품의 소재와 작풍을 변화시켰던 1955년은 재일
조선인 사회 내부에도 변화가 감지된다는 점은 흥미로운 지점이다.
다음은 동시대잡지 『진달래』에 실린 김시종의 글이다.

조국을 너무 의식한 나머지 모든 관점을 여기에 연결시키고, 평화와 승리를 절규하여 그 작품을 완성시키려는 공공연한 사고, 아니 그렇게 의식하려고 노력한 관점, 게다가 대부분 낯선 조국을 모티브로 삼았기 때문에 자칫하면 작품은 관념적으로 되기 쉽고, 격한 분노를 담은 작품이라도 그 절규는 허공에 울려 퍼졌다. (중략) **우리집단의 정치색의 강함이다. 프로파간다를 강조한 나머지 그 필요성을 지나치게 강요한 것이 사실이다.**[22]

1955년 재일본조선인총연합회(총련)의 결성 이후는, 재일조선통일민주전선(민전) 때보다 한층 북한 노동당의 영향력이 강화되었고, 총련의 김일성 우상화와 민족 주체성의 주입이 심화되었다. 그에 따라 재일사회 내부는 이견과 갈등으로 확산될 여지가 충분했다. 재일사회 내부의 얽힘과 균열의 분위기는 김시종의 글에서 감지된다.[23] '프로파간다를 강조한 나머지 그 필요성을 지나치게 강요'했던 총련의 결성 지점과 조양규의 작품 세계에 굴절이 일어났던 시기는 일치한다. 이러한 정황을 미루어 볼 때 조양규의 굴절은 조선 내지 재일조선인이라는 내부로만 집중된 시선을 자와 타의 관계로 확장했음을 의미한다. 그가 시선을 두었던 '독점자본주의 사회 체제'[24]의 일본 사회의 일부분으로 재일조

..

22) 金時鐘, 「正しい理解のために」, 『復刻版ヂンダレ・カリオン』第1巻6号, 不二出版, 2008.

23) 특히 1953년 2월부터 1958년 10월까지 발행된 문예지 『진달래』는 1950년대 재일사회 내부의 분위기를 파악하는데 유효하다. 문예지 『진달래』에 드러난 담론의 변용은 이승진, 「문예지 『진달래(ヂンダレ)』에 나타난 '재일' 의식의 양상」, 『재일디아스포라 문학선집5』, 소명출판, 2017, pp.45~67을 참조하였다.

24) 조양규는 북송선을 타기 직전 일본에서의 활동을 정리한 『조양규화집』을 출간했는데, 화집의 마지막에 다음과 같은 말을 남겼다. "여기에 수록한 작품은 전부가 일본의 전후, 특히 조선전쟁 이후의 사회상황에서 살았던, 한 사람의 조선인이, 독점자본주의 사회 체제 속에서 살아가는 현대인으로서의 대상 인식을 통해 사상을 향한 모색을 지속한 과정입니다"(曺良奎, 「画集によせて」, 『曺良奎画集』, 美術出版社, 1960, p.43.)

선인을 인식하기 시작한, 확장된 시각의 증거라고 할 수 있다.

5. 마치며

지금까지 재일미술사 연구는 커뮤니티를 중심으로, 혹은 세대를 정형화된 틀로 삼고 진행되어왔다. 이는 재일조선인 미술사에 대한 이해가 시급한 입장이라는 점을 감안할 때, 타당하고 자연스러운 수순이었다고 할 수 있다. 그러나 커뮤니티와 세대에 따른 구분은 그 안의 다양성을 훼손한다. 이러한 문제의식에서 출발한 이 글은 동시대에 활동한 재일조선인 화가 두 명의 경우를 나란히 두고, 그들의 작품을 어떻게 독해할 것인가를 중심으로 고찰하였다. 식민지기 일본으로 건너가 해방 이후 일본에 잔류하며 교토 화단에서 활동한 전화황과 해방 후 일본으로 밀항하여 1950년대 일본 화단의 주목을 받았던 조양규는 6.25전쟁을 공통적으로 소재로 삼았다. 두 사람은 일본땅에서 6.25전쟁이라는 조국의 참담한 현실을 지켜보며 도저히 그리지 않을 수 없었다고 소회했는데, 실제로 작품의 필치에는 그들의 심리가 세세하게 녹아들어 전쟁의 참상을 생생하게 전하고 있다. 이것은 민족주의에 기반을 둔 투쟁이라고도 볼 수 있는데, 여기서 부연할 수 있는 것은 작품이 소통되는 사회적 맥락, 즉 전후 일본에서 유행하던 르포르타주 회화와의 관련성이다. 예술작품의 가치가 평가되는 과정은 일종의 사회적 현상이다. 전화황은 조국의 전쟁을 소재로 삼은 〈군상〉을 행동미술전에 출품하여 행동미술상을 수상하고, 이후 유사한 작품을 연속해서 그려나갔다.

그런데 1950년 중반을 기점으로 두 사람은 화가로서 '굴절'의 시기를

거치게 된다. 전화황은 1950년대 후반 '평화관음'을 소재로 삼았다. 그리고 60년대로 넘어가면서 점차 스다 구니타로의 미학적 관행에서 벗어나 독자적인 세계를 구축해 나가게 된다. 그는 불상을 소재로 삼아 민족, 인종, 이데올로기, 종교의 문제를 넘어, 인간 공통의 보편적 문제를 예술적으로 승화시키고자 했다. 전화황이 '불상의 화가'가 된 것은 재일조선인이라는 그가 처한 사회적 조건이 큰 변수로 작용하였으리라는 추정이 가능하다. 한편, 조양규는 1950년대 중반부터 더 이상 조선인부락의 모습을 스케치하는 것을 그만두고 〈창고〉 연작으로 옮겨가는데 이때부터 일본 비평가들의 관심을 받게 된다. 조양규는 '굴절'의 과정을 거쳐 일본 화단의 문법을 따르면서 주류에 진입한다. 이러한 시도는 일본땅이 더 이상 임시의 공간이 아니라 정주의 공간이라고 판단한 시점에서 일본 화단의 화법을 능동적으로 수용하게 된 결과였을 것이다. 이처럼 1950년대 재일조선인으로서 '미술이 재현해야 할 사실은 무엇인가'에 대한 여러 가지 관점들이 교차하는 현장을 추적하는 일이야 말로, 재일조선인의 정체성을 밝히는 일이 될 것이다.

이 글은 동국대학교 일본학연구소의 『日本學』 제48집에 실린 논문
「태동기 재일조선인 미술작품에 나타난 재일의식의 양상
-전화황과 조양규의 1950년대 작품을 중심으로」를 수정·보완한 것임.

참고문헌

김명지, 「재일코리안 디아스포라 미술의 의의와 정체성 연구」, 전남대학교 대학원 박사학위논문, 2013.
_____, 「전후(戰後) 재일코리안 미술에 나타난 리얼리즘 분석-『재일조선미술가화집

(在日朝鮮美術家画集)』을 중심으로」, 『민족문화논총』 67, 민족문화연구소, 2017.

김영순, 「비운의 화가를 그리다」, 『Art In Culture』, 에이엠아트, 2019.

김은영, 「디아스포라 미술-재일조선인 작가를 중심으로」, 『전남대학교 세계한상문화연구단 국제학술회의』 6, 전남대학교 세계한상문화연구단, 2008.

김지영, 「전화황(全和凰)의 생애와 예술-재일조선인으로서의 의식의 조형화」, 『한국근현대미술사학』 27, 한국근현대미술사학회, 2014.

김환기, 「재일 디아스포라 문학의 경계의식과 '트랜스네이션'」, 『횡단인문학』 창간호, 숙명여대인문학연구소, 2018.

김희랑, 「격동의 시대 조양규의 저항의식, 시대의 응시-단절과 긴장」, 『조양규탄생90주년기념전 조양규, 시대의 응시_단절과 긴장』, 광주시립미술관, 2018.

백름, 「미술로 본 재일동포의 역사와 현실3: 해방직후 일본미술회와 일본청년미술가협회」, 『민족21』 111, (주)민족21, 2010.

____, 『재일조선인미술사 1945-1962: 미술가들의 표현 활동의 기록』, 연립서가, 2022.

윤범모, 「분단시대를 상징하는 화가 조양규」, 『사회와 사상』 14, 한길사, 1989.

____, 「조양규(曺良奎)와 송영옥(宋英玉) - 재일화가의 민족의식과 분단조국」, 『한국근현대미술사학』 18, 한국근현대미술사학회, 2007.

전선하, 「조양규의 리얼리즘 연구」, 『미술이론과 현장』 25, 한국미술이론학회, 2018.

정금희·김명지, 「초창기 재일한인 작품에 나타난 디아스포라 성향 연구」, 『디아스포라연구』 6(1), 전남대학교 세계한상문화연구단, 2012.

정현아, 「조양규의 조형 이미지 연구-전위적 방법으로서의 정치성」, 『한국근현대미술사학』 20, 한국근현대미술사학회, 2009.

지바 시게오, 「河正雄콜렉션과 광주시립미술관」, 『河正雄 COLLECTION 圖錄 1999』, 광주시립미술관, 1999.

홍윤리, 「조양규의 모국 표현 작품에 대한 연구」, 『인문과학연구논총』 45, 명지대학교 인문과학연구소, 2016.

홍지석, 「1960년대 재일조선인 미술가들의 북한 귀국 양상과 의미-조양규의 사례를 중심으로」, 『통일인문학』 58, 건국대학교 인문학연구원, 2014.

재일영화가 걸어온 길

이승진

1. 들어가며

　전후[1] 일본에 남은 재일조선인[2]은 다양한 문화적 실천을 통해 그들의 삶을 표현해왔다. 자주 제작을 위한 기술과 인력, 자본이 부족한 현실 앞에서 신문과 잡지 같은 활자 텍스트를 중심으로 문화 활동을 이어온 재일사회는, 각종 물자가 우선적으로 배분되는 호의적인 환경 변화와 일본 사회주의 세력의 인적, 기술적 지원에 힘입어 영화 제작이라는 미지의 도전을 시작한다. 뉴스영화와 기록영화의 양산을 낳은 이 움직임은 그러나 이내 축소된다. 식민지기부터 이어온 저항의 역사에서 사회주의 사상에 친화적일 수밖에 없었던 재일사회와 GHQ의 전면적인 대립이 기다리고 있었기 때문이다. 게다가 1955년 재일본조선인총연합

1) 일본은 1945년 8월 패전을 기준으로 그 이후를 '戰後'라고 부른다. 이 글에서는 일본 사회의 '전후' 인식을 비판적으로 인식하면서 이 용어를 사용하며, 이하 표기의 편의상 인용부호는 생략한다.

2) 일본에서 조선인과 그들의 후손을 부르는 용어는 매우 다양하다. 이 글에서는 정치적인 의미를 배제하고, 한반도에 민족적 뿌리를 두었다는 의미에서 '재일조선인'이라는 명칭을 사용한다. 이하 표기의 편의상 '재일조선인 영화', '재일조선인 다큐멘터리영화', '재일조선인 극영화'를 각각 '재일영화'와 '재일다큐멘터리영화', '재일극영화'로 약칭하여 사용한다.

(총련)의 탄생은 상황을 보다 복잡하게 만들고 있었다. 북한 정부의 대변 자로 변한 총련이 일본 사회주의 계열 단체와 차별된 노선을 걷기 시작 하면서, 두 세력 사이의 문화 교류가 급격히 경색되기 때문이었다. 결국 자본, 기술, 인적 자원의 모든 측면에서, 재일영화는 정치선전을 위한 뉴스 및 기록영화에 조차 도전하기 어려운 상황에 처하게 되고, 이후 짧지 않은 시간 동안 문화적인 불모지대에 갇히게 된다.

반면 일본영화의 시선은 지속적으로 재일사회를 향해 있었다. 1960 년대 후반까지 일본의 대다수 영화는 전전(戰前)의 피식민자 표상의 연장에서 폭력적이고 열등하며, 이해할 수 없는 대상으로서 문명의 반대편에 선 존재로 재일조선인을 포착한다. 그런데 1960년대를 전후 해 이들 주류의 시선과 차별되는 질감으로 재일사회를 바라보는 영화 인들이 등장한다. 독립프로덕션에서 활동하며 사회비판적인 메시지를 작품 속에 투영하기 시작한 영화인들로, '쇼치쿠 누벨바그의 기수'로 불리는 오시마 나기사(大島渚)[3]로 상징되는 이들 창작자는 일본 사회의 전후 및 국가 인식에 내재한 위선을 폭로하기 위한 거울로, 때로는 조심스럽게, 때로는 과감하게 재일사회와 재일조선인을 카메라에 담 기 시작한다.

한편 재일조선인에 의한 영화의 출발은 1970년대에 들어 서서히 가 시화된다. 1960년대 후반부터 재일조선인 2세대 문학이 다양한 문학상 을 연이어 수상하자, '재일의 이야기'의 가능성이 주목을 모으게 된다. 더불어 일본 영화계에서 저예산의 작품 제작이 늘어나면서, 소규모

3) 고은미는 그의 글(「오시마 나기사의 자이니치 표상 연구」, 동아대학교 대학원 문예창 작학과 박사학위논문, 2018, p.27)에서, 오시마 나기사에 대해 "재일교포를 단선적으 로 번역될 수 없는 이질적이고 외재적인 타자의 속성을 지니고 있는 존재"로 조형한 인물로 평가하고 있다.

영화 시장이 본격적으로 개화한다. 그동안 재일조선인에 의한 작품 출현을 막았던 제작 환경의 미비와 콘텐츠 부족이라는 점이 눈에 띄게 개선되고, 다큐멘터리 영화를 선두로 극영화에 대한 도전까지 이어지는 등 재일영화라는 장르가 서서히 확립되기 시작한다. 뒤이은 1980·90 년대는 일본에서 미니영화관이 확산되면서 영화 시장에 유의미한 변화 가 찾아온 시기였다. 재일영화 또한 다큐멘터리 작품을 주로 소비해온 기존의 한정된 관객을 넘어, 폭넓은 대중 소비까지 염두에 둔 상업영화 로 그 폭을 넓히는 노력을 기울이게 된다. 이 같은 흐름은 2000년대 이후 한류라는 새로운 문화적 흐름이 재일사회에 대한 일본 대중의 관심으로 환류되자 최고조에 달하는데, 대형 영화사의 재일 관련 영화 제작이 눈에 띄게 늘어나면서 평단과 대중에게 아울러 평가받는 작품 이 계속해서 등장한다. 재일영화의 전환기이자 호황기였다. 2010년대 를 들어서며 재일영화는 약간의 소강상태에 접어들어 있는 듯이 보이 기도 한다. 다만 다큐멘터리와 극영화를 가리지 않고 일본영화와 경합 할 수 있는 수준의 작품 제작은 끊임없이 시도되고 있으며, 특히 새로운 감성의 신진 감독의 연이은 등장은 재일영화의 앞날을 밝히기에 충분 한 요인으로 평가 가능하다.

 그동안 재일영화에 대한 연구는 주요 감독과 작품, 그리고 표상연구 를 중심으로 진행되어 왔다. 일본에서 높은 평가를 받아온 감독과 작품 을 구체적으로 고찰하거나, 정형적인 재일조선인 이미지 주조에 주목하 여 일본 사회의 구조적인 시선을 추찰한 연구들이 주를 이루어왔다고 평가할 수 있다. 그리고 최근에는 재일텍스트에 기반한 작품들에 대한 관심도가 상승하면서, 주요 재일조선인 감독과 작품에 대한 연구 역시 급속히 늘어나고 있다. 하지만 전후 재일영화 전반의 흐름을 살펴볼 수 있는 관점은 여전히 미흡하다. 이 글의 문제의식은 여기에서 기인한

다. 개별 재일영화에 표현된 재일사회의 다층적인 의미망과 그 변화 양상을 재일영화사라는 연속적인 맥락에서 파악하기 위해, 일본의 시선을 포함한 전후 재일영화 전체를 조망해야 할 필요성에 이 글은 주목한다. 그중에서도 이 글은 다큐멘터리 영화를 중심으로 그 계보와 현황을 살펴볼 것인데, 재일영화사라는 전체 흐름에서 다큐멘터리 장르야말로 영화적 '표현' 영역에 중심에 서 왔다는 판단 때문이다. 더불어 이 글에서는 재일사회를 조명한 일본인 감독의 작품들도 재일영화의 범주 안에 넣어 정리할 것이다. 재일조선인이 처해온 특수한 환경을 고려할 때 재일조선인에 의한 창작물 보다, 가능한 범위에서 재일조선인을 소재로 한 창작물로 범위를 넓혀 고찰하는 것이 옳다고 믿기 때문이다.

2. 발아하는 재일다큐멘터리영화

전후 재일영화의 시작은 뉴스영화였다. 텔레비전에 보급되기 전까지 뉴스는 주로 영화관에서 상영되었고, 일본 사회에서도 〈일본뉴스〉, 〈문화뉴스〉, 〈아사히뉴스〉, 〈마이니치세계뉴스〉, 〈도에이뉴스〉, 〈무비타임즈〉 등 다양한 작품들이, GHQ점령 초기 영화 산업의 이음새를 메우고 있었다. 재일사회 또한 재일본조선인연맹(조련)으로 대표되는 재일 좌파조직의 주도로 뉴스영화 제작에 들어간다. 그 첫 작품이 〈조련뉴스〉였다. 〈조련뉴스〉는 1945년부터 47년까지 총 13회에 걸쳐 만들어진다. 그 상당수가 유실되었고 남아 있는 자료도 음성 자료가 없는 흑백 무성영화 형태이며[4], 제 2보가 1945년 12월에 제작된 것으로 보아 조련

4) 鄭栄桓, 「運動としての映画－解放直後の在日朝鮮人映画運動」, 『日本に生きるというこ

이 결성된 10월부터 바로 제 1보 제작에 착수했던 것으로 추정된다.

이렇게 빠른 제작이 실현될 수 있었던 이유는 당시 해방군이었던 GHQ가 재일조선인에게 종이와 필름 등의 자원 배분에서 가장 우선권을 주도록 방침을 정하고 있었기 때문이다. 또한 조련과 일본공산당(일공)이 공통된 이념적 지향성을 바탕으로 호의적인 관계를 유지하고 있었고, 그로 인해 뉴스 제작에 필요한 인력과 기술 등을 지원받을 수 있었다는 점도 중요하게 작용했다고 할 수 있다. 두 세력은 이미 해방 이전에 프롤레타리아문화운동을 함께 전개한 기억을 가지고 있었고, 영화를 매개로 한 문화운동의 중요성 역시 공유하고 있었다. 이러한 배경 하에 조련은 출범과 동시에 산하 문화부에 '영화과'를 설치하고, 계몽을 목적으로 한 다큐멘터리 영화 제작에 빠르게 착수하게 된다.

조련 문화부의 영화과는 이후 민중신문사 계열의 민중영화주식회사로 이름을 바꾸어 활동을 이어간다. 전후부터 1947년까지 뉴스영화를 중심으로 다수의 기록영화가 여기서 제작되었고, 이 같은 활동은 1949년 발행된 『재일조선문화연감』에서 "문학을 제외하고 왕성히 활동한 분야가 영화였다 …… 조선 영화가 외지인 일본에서 3년이라는 단기간에 뉴스 20편과 기록영화 10편이 제작된 것은 대서특필할 일이다"라고 평가될 만큼 왕성한 것이었다. 이때 만들어진 기록영화 중 현재 남아있는 것은 〈해방 후의 기록〉, 〈효고현의 동포들〉, 〈오사카의 기록〉, 〈조선완전자주독립만세〉를 포함하여 소수에 불과한 것으로 확인된다.[5] 한편 이 시기 영화들은 재일사회의 현실적인 모습을 조명하기보다, 통일조국의 민중으로서 재일조선인을 역사적으로 계몽해야 한다는 의

と—境界からの視線』, 山形国際ドキュメンタリー映画祭公式カタログ, 2005, p.21.
5) 鄭栄桓, 위의 책, p.21.

식을 짙게 깔고 있었다고 볼 수 있다. 가령 〈조련뉴스〉 1, 2보는 서울에
서 재편집되어 개봉되었는데, 이는 조국보다 훨씬 더 양호한 영화제작
환경에 놓여 있었던 재일사회가 조국을 대신하여 한반도가 나아갈 방
향에 대해 적극적으로 계도해야 한다는 사명감을 가지고 있었음을 말
해준다.

반면 우파계열의 재일영화도 조금 뒤쳐지기는 했으나 이내 시작을
알린다. 민족우파 계열 인사들이 모여 결성한 조선건국촉진청년동맹회
(건청)은 1946년 조선영화협회를 만들어 뉴스영화 〈조선국제뉴스〉 제
작에 나선다. 이후에는 이봉창과 박열과 같은 민족주의적 우익 인사들
을 소재로 한 기록영화도 제작한 것으로 확인되나[6], 좌파계열이 명확
하게 우위에 서 있는 이 시기의 정치 상황에서, 작품의 질과 내용 모두
를 다수 대중들이 외면하면서 빠르게 그 동력을 상실한 것으로 보인다.
더불어 이 시기에는 일본의 뉴스영화들도 재일조선인 관련 내용을 활
발히 다루고 있었다. 가령 〈일본뉴스〉와 〈아사히뉴스〉의 제작 사례를
살펴보면, '한신교육투쟁'과 조련의 해산, 그리고 한국전쟁으로 이어지
는 일련의 사건들 앞에 놓인 재일조선인의 모습을 담고 있는데[7], 뉴스
영화라는 장르와 점령기라는 특수성이 만들어낸 풍경이었다.[8]

6) 鄭栄桓은 위의 책(p.21)에서 〈조선국제뉴스〉와 〈이봉창선생 유골 귀국기〉, 그리고 〈박
 열선생 원유기〉 등의 존재를 언급하고 있다.

7) 몬마 다카시(門間貴志)는 그의 글(「「在日」を描くドキュメンタリー」, 『日本のドキュメ
 ンタリー2 政治・社会編』, 岩波書店, 2010, p.156)에서 "전후 직후 만들어진 뉴스영화
 에는 사회적으로 불안정한 지위에 놓인 조선인의 모습이 담겨 있다"라고 지적하며,
 〈일본뉴스〉와 〈아사히뉴스〉가 다뤘던 내용들을 일부 예시하고 있다.

8) 구견서는 그의 책(『일본 영화와 시대성』, 제이앤씨, 2006, p.291)에서, "패전이후 중국
 과 조선 출신으로 일본에 사는 사람은 제3국인으로 불리어졌다. 검열관은 그들이 부정
 적으로 그려지는 것을 염려하였다. 예를 들면, 조선인 반란을 진압하려는 일본경찰의
 행동을 그린 뉴스영화에서 싸우는 장면이 많아 일본인과 조선인 간의 관계를 악화시킨

그런데 재일영화 제작을 둘러싼 호의적인 여건은 GHQ의 방침변화와 함께 악화되기 시작한다. 주지하다시피 1947년 의회에서 시작되어 미국 사회를 집어삼킨 매카시즘은 미국 국내만이 아니라 국외 정책에도 영향을 주게 된다. 이러한 움직임은 이데올로기적 대치 국면이 뚜렷했던 한반도와 동아시아 정세에 특히 영향을 줄 수밖에 없었다. 과연 GHQ가 일본을 공산주의의 방파제이자 미국의 군사 전략의 요충지로 삼게 되면서, 일본 내 사회주의 세력에 대한 탄압이 빠르게 진행된다. 1950년을 전후하여 일본의 자유주의를 보호한다는 명분 아래 대대적으로 단행된 레드퍼지가 그것이었다.

1946년 3월 일본의 대형 영화사 도호에서 발생한 노동쟁의는 노동자의 권익 보호와 전쟁 부역자들을 색출하려는 목적에서 일어난 운동이었다. 그야말로 GHQ가 독려했던 전후 민주주의의 대표적인 실천 운동으로, 이 움직임을 계기로 영화 산업 전반에 걸쳐 사회주의 지지자들의 입장이 강화되어 왔다고 할 수 있다. 역설적이게도 이러한 역사는 레드퍼지의 광기가 일본 사회를 덮치게 되었을 때, 좌파계열 인사의 색출이 가장 먼저 이루어질 분야 또한 영화 업계임을 가리켰다. 대형 영화사(도에이, 도호, 신도호, 다이에이, 닛카쓰, 쇼치쿠)에서 사회주의 계열의 제작자, 감독, 배우, 스텝들에 대한 해고가 잇따르고, 딱히 진보 진영이 아니어도 정치가 예술에 개입하는 현실에 비판적인 태도를 견지한 영화인들까지 직장을 떠나게 된다. 이들 중 일부는 이내 독립 프로덕션을 설립하여 독자적인 작품 활동을 전개하는데, 이때부터 대형 영화사와

다는 이유로 상영을 금지시켰다. 이것은 과거 식민지시대에 했던 것과 같은 인식과 처우가 현실에서 차별화되어 갈등으로 이어질 것을 미연에 방지하는 차원에서 이루어진 조치이다"라고 서술하고 있다.

독립 프로덕션이라는 전후 일본 영화계의 구조가 확립되면서, 표현 영역의 분할이 영화 전반에 걸쳐 가파르게 진행된다.

여기에서 일단 1960년대까지의 재일다큐멘터리영화를 살펴보면 다음과 같다.

〈표1〉 1945~69년까지의 재일다큐멘터리영화 목록[9]

제목	발표년도	감독	제작 주체	상영 시간	제작국/ 언어
조련뉴스 (朝聯ニュース)	1945-47		在日本朝鮮人総連合会	회당 10분	일본/ 조선어
기지의 아이들 (基地の子たち)	1953	亀井文夫	東京キノ・ プロダクション	29분	일본/ 일본어
민전뉴스 (民戦ニュース)	1953		在日朝鮮映画人集団	?	일본/ 조선어
조선의 아이 (朝鮮の子)	1955	荒井英郎 / 京極高英	在日朝鮮人学校全国 PTA連合会/ 在日朝鮮人教育者同盟/ 在日朝鮮映画人集団	30분	일본/ 조선어
총련시보 (総聯時報)	1959-69		在日本朝鮮文学芸術家 同盟	회당 11-2분	일본/ 조선어
일본의 아이들 (日本の子どもたち)	1960	青山通春	長崎県教職員組合、 新世紀映画社、 共同映画社	54분	일본/ 일본어
동해의 노래 (日本海の歌)	1964	山田典吾	現代ぷろだくしょん	90분	일본/ 일본어

9) 1945년 직후부터 2,3년간 뉴스영화를 비롯하여 다수의 기록영화가, 좌우 단체에서 제작된 것으로 확인된다. 하지만 기록영화의 경우, 현재 실체를 확인할 수 없는 경우가 상당수 존재하며 이들 영화는 여기에서 제외했다. 더불어 다음 장부터 소개할 1970년 이후의 다큐멘터리영화 목록 또한 소자본 제작에, 제한된 공개로 존재하는 특성상, 조사 대상에서 누락될 작품이 있을 가능성이 충분함을 밝혀 둔다. 이하 이 글의 표에서 제시하는 내용은 텔레비전 다큐멘터리를 포함한 것이며, 일부 사례를 제외하고 제작국이 일본이 아닌 경우 목록에 넣지 않았다.

잊혀진 황군 (忘れられた皇軍)	1963	大島渚	日本テレビ	25분	일본/ 일본어
윤복이의 일기 (ユンボギの日記)	1965	大島渚	大島渚	24분	일본/ 일본어
시민전쟁 (市民戦争)	1965	土本典昭	日本テレビ	25분	일본/ 일본어
대도시의 해녀 (大都会の海女)	1965	康浩郎	日本映画新社	30분	일본/ 일본어
1968 오사카의 여름, 반전의 얼굴들 (1968大阪の夏 反戦の貌)	1968	集団製作	大阪自主映画センター	40분	일본/ 일본어

　재일영화계 또한 1950년대를 전후하여 불어 닥친 레드 퍼지의 바람을 피할 수 없었다. 전술한 바와 같이 초기 재일좌파조직이 제작한 뉴스영화와 기록영화의 사상 편향성은, 해방군과 해방민족이라는 우호적인 관계가 유지될 때 가능한 것이었다. 하지만 '한신교육투쟁'이 일어난 1948년 무렵에는 이미 조련과 미군정의 관계는 심각하게 악화되어 있었다. 그리하여 1949년 조련은 해산되고, 이 시기부터 재일조직 주도의 영화 제작은 실질적으로 중단된다. 하지만 이 같은 시련에도 불구하고 일공 산하의 민족대책부(민대)와 재일조선통일민주전선(민전)을 중심으로 활동을 이어온 재일사회는 1953년 재일본조선영화인집단을 결성하면서 다시금 영화적 표현을 모색한다. 그리고 이내 독립프로덕션에서 활동하기 시작한 일본 영화인들과 합작 영화를 만들기 시작한다. 조련과 민중영화주식회사 시절부터 교류를 주고받던 두 세력의 관계가 자연스럽게 복원된 것으로, 이들은 체제 비판적인 메시지를 공동으로 모색하기에 이른다.

　그 결실로 만들어진 영화가 〈기지의 아이〉(1953)와 〈조선의 아이〉(1955)라는 두 편의 다큐멘터리 영화였다. 〈기지의 아이〉는 성역화 된

미군기지가 점차 늘어나면서 그곳에 들어갈 수 없는 아이들의 모습을
통해 전후 일본 사회를 규율하는 새로운 정치 질서를 상징적으로 보여
준다. 〈조선의 아이〉는 1952년 도쿄도가 도립조선인학교를 폐교한다
는 방침을 발표한 사실을 다루면서, 마치 '한신교육투쟁'을 떠올리게
하는 이 사건이 전후 일본 사회의 일그러진 풍경임을 고발한다. 두
작품 모두 주류가 만들어온 질서에 대해 근본적인 의문을 제기한 것이
었고, 그 물음은 전후 일본과 그 안의 민중이 어디를 향해야 하는가라
는 문제에 맞닿아 있는 것이었다.

　한편 1950년대는 독립프로덕션을 중심으로 일본적 미학을 재조명하
려는 움직임과 자유롭고 전후적인 감성이 등장한 시기였다. 여기에
컬러화와 대형화라는 제작 기술의 혁신이 일어났던 일본영화의 혁명기
이자 전성기이기도 했다. 구로사와 아키라(黑澤明)를 시작으로 다수의
일본 감독들이 해외 유수 영화제에서 수상을 거듭하는 한편, 독립 프로
덕션의 새로운 실험과 표현들 또한 대중들의 호응을 이끌어내면서 그
어느 때보다 영화장르에 대한 문화적 욕구가 다층화해 있던 때가 50년
대였던 것이다.[10] 하지만 1960년대에 접어들자 이 같은 분위기에 급속
히 그늘이 지기 시작한다. 고도 성장기와 더불어 찾아온 기술 혁신은
영화 산업의 눈부신 발전을 가져온 반면, 문화 소비 매체의 다변화를
재촉하고, 그 결과 영화로 집중되었던 시선이 분산되는 결과를 가져온
다. 특히 텔레비전의 등장은 관객 수 급감을 불러오고, 배우, 감독,
스텝의 인재 발굴 양성소 역할을 담당하던 촬영소와 이를 뒷받침했던

10) 구견서는 위의 책(p.375)에서 "자유사상에 기초한 영화뿐 아니라 시대상을 가감 없이
　　반영하는 리얼리즘, 전쟁감상주의, 사회과 휴머니즘, 태양족주의, 복고주의에 기초한
　　일본의 미학주의 등이 일어나 한 시대를 풍미한" 시대로 1950년대 일본 영화를 평가하고
　　있다.

대형영화사에 위기가 찾아온다. 이른바 일본식 영화제작 시스템에 심각한 균열이 시작되면서 영화계는 생존 전략을 새로 짜야 했고, 대형 영화사들은 상업 영화에 집중하거나, 헐리웃 영화를 수입하는 선택을 하게 된다. 작품성과 흥행성 사이에서 그 추가 후자로 기울게 되는 갈림길이었다.

반면 1960년대는 미일안보조약을 둘러싼 '안보투쟁'과 학교 시스템에 대한 불만이 사회 전반에 걸친 저항 담론으로 발전해간 전공투의 시대이기도 했다. 첨예한 시대 의식과 비판 담론이 확대되는 분위기 속에서, 대형 영화사의 상업화에 불만을 품은 영화인들이 주류 시스템의 바깥으로 뛰쳐나오기 시작하고, 기존에 존재했던 독립 프로덕션에 더해 새로운 영화 시장이 형성된다. 이들은 다큐멘터리 영화와 극영화를 오가며 장르 횡단적으로 영화 표현의 폭을 넓혀갔고, 그중에서도 오시마 나기사(大島渚)는 프랑스와 독일의 누벨바그(새로운 물결) 영화를 일본식으로 재해석하며 새로움을 대표하는 주자로 자리 잡게 된다.

독립프로덕션에서 활동한 영화인들이 공히 주목한 대상은 사회적 약자였다. 그중에서도 재일조선인은 일본의 암부에 위치한 비주류였고, 일본 주류의 위선을 상징하기에 가장 적합한 존재들이었다. 이들의 시선이 재일사회를 향하는 것은 자연스러운 현상으로, 이때부터 '보여지는 대상'으로서 재일조선인 묘사에 질감 변화가 가시화된다. 그 선두에 서 있던 오시마 나기사는 다큐멘터리 영화 〈잊혀진 황군〉(1963)과 〈윤복이의 일기〉(1965), 그리고 극영화 〈일본춘가고〉(1967)와 〈교사형〉(1968)으로 이어지는 작품에서 지속적으로 재일조선인을 카메라에 담는다.[11] 고도 경제 성장이라는 가면 뒤에서 일본 사회의 위선이 돌이

11) 고은미는 위의 글(p. 319)에서, "작품마다 중요도는 다르지만 오시마는 특히 1960년대

킬 수 없을 만큼 극대화해간 시기에, 때마침 "일본이라는 국가와 민족
을 상대화시키는 존재로서 '조선'이라는 시점을 제시"[12]할 수 있는 존재
가 일본 안에 현존해 있었고, 이들을 조명함으로써 감독은 일본 근현대
사를 관통하는 기억과 망각, 현실과 모순이라는 문제를 부각시킨다.

이처럼 1960년대는 일본 영화 시장이 하강 국면으로 접어들게 된
반면, 다양한 주제와 장르, 그리고 표현기법과 제작 환경이 경합하고
길항하는 환경이 만들어진 시기였다. 영화 시장의 축소는 거꾸로 재일
조선인을 소재로 한 일본의 의식 있는 감독들의 작품 제작을 추동한다.
비록 그 시선이 재일조선인과 재일사회의 특수성을 직접 겨냥한 것은
아니었으나, 이때 일본 사회의 시대상과 맞닿은 지점에 뿌려진 재일영
화의 씨앗은 뒤이은 1970년대부터 서서히 열매를 맺기 시작한다.

3. 변화하는 재일사회와 '표현'

1965년 재일사회와 한국 민중들의 많은 반대를 무릅쓰고 추진된 한
일협정은, 제도적으로 재일사회와 한국의 거리를 좁혀주는 전환점이
기도 했다. 그동안 총련과의 관계 속에서만 상정해온 재일사회의 '민족
의식'이 분화하면서, 재일조선인의 일상과 정치를 둘러싼 환경이 1970
년대에 들어 눈에 띄게 변화하기 시작한다. 총련 역시 이러한 시대
변화에 위기감을 느끼고 있었다. 총련영화제작소는 1974년에 〈꽃피는

의 작품에 집중적으로 재일조선인이나 한국인을 등장시키고 있다. 그에게 있어 1960년
대의 일본이라는 시대상과 한국·재일조선인이라는 표상은 뗄 수 없는 연관을 가지고
있음을 어렵지 않게 짐작할 수 있다"라고 언급한다.
12) 門間貴志, 위의 글, p.157.

민족교육〉을, 뒤이은 76년에는 〈민족교육을 생각하다, 재일조선인 2,3세 문제〉를 연이어 제작해 세상에 내놓는다. 이들 작품은 비록 민족학교를 독려하는 선전물 성격에서 벗어나지 못한 것이긴 했으나, 재일영화가 긴 단절을 딛고 다시 제작될 수 있음을 징후적으로 드러낸 작품이라는 점에서 주목을 끈다.

한편 이 시기부터 한반도를 아우르는 관점에서 재일사회를 조명하는 일본 감독들이 등장하기 시작한다. 전전부터 르포르타주 작가로 이름을 날린 다케나가 로(竹中労)는 〈왜놈에게, 재한피폭자 무고의 36년〉(1971)에서 일본대사관에 피폭 피해 보상을 요구하다가 구속된 한국인 피폭자들의 모습을 영상에 담는다. 여기에 식민지 조선에서 태어난 드라마 연출가이자 저널리스트의 이력을 지닌 오카모토 요시히코(岡本愛彦)는 〈고발 재일한국인정치범 리포트〉(1975)와 〈세계 시민에게 고함!〉(1977)에서 한국 정부가 날조한 간첩단 사건과 김대중 납치 사건을 소재로 다루는데, 복원된 한일관계를 기반으로 재일사회를 바라보는 일본의 시선이 보다 다면적으로 변하기 시작했음을 보여주는 작품들이었다.

여기에서 1970부터 90년대까지 출현한 재일다큐멘터리영화 목록을 살펴보면 다음과 같다.

〈표2〉 1970~90년대 재일다큐멘터리영화 목록

제목	발표년도	감독	제작 주체	상영시간	언어/장르
왜놈에게, 재한피폭자 무고의 36년 (倭奴(イエノム)へ 在韓被 爆者・ 無告の二十六年)	1971	竹中労	日本ドキュメンタリーユニオン (NDU)	52분	일본/일본어

제목	발표년도	감독	제작 주체	상영시간	언어/장르
꽃피는 민족교육 (花咲く民族教育)	1974		朝鮮総聯映画製作所	85분	일본/조선어
고발 재일한국인정치범 리포트! (告発 在日韓国人政治犯レポート)	1975	岡本愛彦	자주제작	44분	일본/일본어
민족교육을 생각하다 재일조선인2, 3세 문제 (民族教育を考える 在日朝鮮人の2世、3世問題)	1976		朝鮮総聯映画製作所	30분	일본/조선어
세계 시민에게 고함! (世界人民に告ぐ!)	1977	岡本愛彦	岡本愛彦	92분	일본/일본어
우리나라 만세 (うりならまんせい)	1977	山谷哲夫	無明舎	62분	일본/일본어
에도시대의 조선통신사 (江戸時代の朝鮮通信使)	1979	滝沢林三	辛基秀	50분	일본/일본어
오키나와 할머니의 증언·종군위안부 (沖縄のハルモニ 証言·従軍慰安婦)	1979	山谷哲夫	『沖縄のハルモニ 証言·従軍慰安婦』製作委員会	86분	일본/일본어
봉선화-가깝고도 먼 노랫소리 (鳳仙花-近く遥かな歌声)	1980	木村栄文	RKB毎日	75분	일본/일본어
밀항(密航)	1980	萩野靖乃	NHK	49분	일본/일본어
해방의 날까지 재일조선인의 족적 (解放の日まで 在日朝鮮人の足跡)	1980	辛基秀	労働映画社	210분	일본/일본어, 조선어
자유광주(自由光州)	1981	前田勝弘	幻燈社	25분	일본/일본어, 조선어
세계인에게-한국인 피폭자의 기록 (世界の人へ 朝鮮人被爆者の記録)	1981	盛善吉	映像文化協会	50분	일본/일본어, 조선어
이름·나마에 박춘자 씨의 본명선언 (이름(イルム)·なまえ 朴秋子(パク·チュジャ)さんの本名宣言)	1983	滝沢林三	映像文化協会	50분	일본/일본어, 조선어

감춰진 상흔, 관동대지진 조선인 학살 기록영화 (隠された爪跡 関東大震災 朝鮮人 虐殺記録映画)	1983	呉充功	麦の会	58분	일본/ 일본어, 조선어
피어라 봉선화, 우리 치쿠호 우리 조선 (はじけ鳳仙花 わが筑豊 わが朝鮮)	1984	土上典昭	幻燈社	48분	일본/ 일본어, 조선어
지문날인거부1 (指紋押捺拒否)	1984	呉徳洙	『指紋押捺拒否』 製作委員会	50분	일본/ 일본어, 조선어
다카쓰키 지하창고 작전 (高槻地下倉庫) 作戦成合地下トンネル	1984	辛基秀	映像文化協会	34분	조선어
1985·가와사키 뜨거운 거리 (1985·川崎 熱い街)	1985	渡辺孝明	吉田悦子	44분	일본/ 일본어
은비녀 (銀のかんざし)	1985	高鶴林, 呂運珏, 呉憲禄, 金政治, 高輝雄	朝鮮芸術映画 撮影所/ 朝鮮総聯映画 製作所	105분	북한, 일본/ 조선어
봄의 눈녹음 (春の雪どけ)	1985	林昌範, 高鶴林	朝鮮芸術映画 撮影所/ 朝鮮総聯映画 製作所	100분	북한, 일본/ 조선어
버려진 조선인 (払い下げられた朝鮮人)	1986	呉充功	『払い下げられた朝 鮮人』製作委員会	53분	일본/ 일본어, 조선어
또 하나의 히로시마 아리랑 노래 (もうひとつのヒロシマ アリラン(アリラン)のうた)	1987	朴壽南	青山企画(李海先), 『아리랑(アリラン) のうた』 製作委員会	58분	일본/ 일본어
지문날인거부2 (指紋押捺拒否)	1987	呉徳洙	『指紋押捺拒否』 製作委員会	56분	일본/ 일본어
해명 같은 꽃 같은 쇼와 일본·여름 (海鳴り花寄せ 昭和日本·夏)	1987	青池憲二	幻燈社	63분	일본/ 일본어
신들의 이력서 (神々の履歴書)	1988	前田憲二	製作委員会	140분	일본/ 일본어

제목	발표년도	감독	제작 주체	상영시간	언어/장르
그 눈물을 잊을 수 없어! (あの涙を忘れない！)	1989	牛山純一	テレビ朝日	105분	일본/ 일본어
대지의 정-강제연행의 48년 (大地の絆-強制連行の48年)	1990	中村元紀	九州朝日放送	86분	일본/ 일본어, 조선어
아리랑 노래, 오키나와의 증언 (아리랑(アリラン) のうた オキナワからの証言)	1991	朴壽南	『아리랑(アリラン) のうた』制作委員会	100분	일본/ 일본어, 조선어
원망스런 해협, 종군위안부의 50년 (怨みの海峽 元從軍慰安婦の50年)	1993	城菊子	山口放送	51분	일본/ 일본어
와타리가와 (渡り川)	1994	金德哲, 森康行	『渡り川』 製作委員会	90분	일본/ 일본어, 조선어
오사카 스토리 (大阪ストーリー)	1995	中田統一	中田統一	77분	영국/ 일본어, 영어, 조선어
니포리·미카와시마 이야기 한국·제주에서 온 사람들 (日暮里·三河島物語 韓国· 済州島からの人々)	1996	北村皆雄	ヴィジュアルフォ ークロア	36분	일본/ 일본어
재일 (映画『在日』)	1997	呉德洙	『戰後在日五十年史』 製作委員会	258분	일본/ 일본어, 조선어
안녕 김치 (あんにょんキムチ)	1999	松江哲明	日本映画学校	52분	일본/ 일본어, 조선어

　　뒤이은 1980년대는 1960년대부터 시작된 영화 시장의 불황이 길어지면서, 영화 장르의 세그먼트(세분)화가 두드러지게 나타난 시점이었다. 이러한 흐름은 재일조선인 작품에 대한 관심을 독려하는 요인으로 작용하고, 그렇게 재일다큐멘터리영화사에서 선구자로 평가받는 인물들이 등장하게 된다. 그 출발을 알린 감독이 신기수(辛基秀)였다. 영화

제작자로서 1979년 근대 이전의 한일 역사를 조명한 〈에도시대의 조선통신사〉의 발표를 주도한 그는, 80년대 초반에는 〈해방의 날까지-재일조선인의 족적〉(1980)과 〈다카쓰키 지하창고 작전〉(1984)이라는 작품을 직접 만들면서 영화계에 몸을 던진다. 근대 이전의 한일 관계에서 재일조선인운동사로 서서히 시선을 옮긴 것으로, 특히 직접 감독을 맡은 작품들은 다양한 증언과 사진 자료를 영상 속에 배치함으로써 역사다큐멘터리의 영화적 문법을 재일영화에 적용한 선구적 사례로 평가할 수 있다. 비슷한 시기 활동을 시작한 오충공(呉充功)은 관동 대학살 60주년을 기리기 위해 만든 〈감춰진 상흔〉(1983)에서, 당시 살해되었던 재일조선인의 유골 발굴과 이를 위한 시민 단체의 활동을 피해자의 시선에서 그려낸다. 그리고 이 작품의 후속격인 〈버려진 조선인〉을 3년 후에 발표하면서, 이번에는 가해자인 일본인의 시선을 따라 이 사건을 조명한다. '증언의 주체'에 따라 같은 사건을 어떻게 기억하는지를 실험한 작품으로[13], 가해자와 피해자의 구도를 넘어서서 재일조선인의 역사와 상흔을 다면적으로 제시하고자 한 그의 시도는 재일다큐멘터리 영화의 순도를 일거에 끌어올린 시도로 주목할 가치가 충분하다.

한편 1980년대 재일사회는 가파른 변화에 직면해 있었다. 3세대가 인구 구성 비율에서 다수를 차지하게 되고[14], 재일조선인 내부에 경제적 격차가 고착화되면서[15], 재일사회는 이전과 비교할 수 없을 만큼

13) 주혜정, 「다큐멘터리 영화와 트라우마 치유 – 오충공 감독의 관동대지진 조선인학살 다큐멘터리를 중심으로」, 『韓日民族問題研究』 35, 韓日民族問題學會, 2018, p.146.
14) 文京洙·水野直樹, 『在日朝鮮人-歷史と現在』, 岩波書店, 2015, pp.169~170.
15) 文京洙는 위의 책(p.170)에서 金英達·高柳俊男(1995), 『北朝鮮帰国事業関係資料集』, 新幹社에 실린 자료를 언급하며, 북한으로 귀국한 재일조선인의 약 70%가 빈곤층에

복잡한 양상을 띠게 된다. 한쪽에서는 분단된 조국과의 관계 설정이라
는 문제가 여전히 재일사회를 혼란스럽게 하고 있었고, 다른 한쪽에서
는 정주국인 일본에서의 권리 운동이 가파르게 고개를 들기 시작한
것이다. 특히 1980년대 초반에 일어난 지문날인 거부 운동은, 재일인
권과 시민권 문제로 재일사회의 관심을 급속히 이행시키는 계기로 작
용하게 된다.

> 조국지향형 내셔널리즘에 기반을 둔 종래의 민족단체들의 운동과는
> 다른 재일조선인들의 활동이 더 널리 확대되고 사회적인 주목을 모으
> 게 된 것은 1980년대 중반의 일이었다. …… 전국 각지의 지방 자치체
> 에서 지문날인을 거부한 여러 세대·입장·주장을 가진 재일조선인들
> 은 재일조선인을 관리 감시의 대상이 아니라 일본 사회의 일원으로서
> 인정해 주길 바랬고, 지문날인 거부행위는 재일조선인이라는 정체성
> 을 가지고 일본 사회에서 살아가겠다는 선언이었다. 또 일본인들도
> 그러한 재일조선인의 목소리를 받아들여서 일본 사회를 변혁시키고자
> 하는 의식에서 그 운동에 참여하였다.[16]

이처럼 새로운 세대를 중심으로 문화 및 담론이 다양화되자 재일영
화에도 이러한 분위기가 반영되기 시작한다. 1960년대에 오시마 나기
사 감독의 조감독으로 영화계에 뛰어든 오덕수(吳德洙)는 1970년대에
도에이에서 활동하면서 다수의 텔레비전 드라마 제작에도 관여한 인물
이었다. 그는 1979년 영화사 내의 노동쟁의를 계기로 퇴사한 이후 재일
조선인 잡지 『잔소리(ちゃんそり)』 창간에 관여하였고, 이때부터 본격적

속해 있었음을 언급하고 있다.
16) 도누무라 마사루, 『재일조선인 사회의 역사학적 연구』, 논형, 2010, pp.502~503.

으로 재일사회의 목소리에 귀를 기울이기 시작한다. 그리고 1984년에 드디어 자신의 전문 분야로 돌아와, 지문날인 문제를 둘러싸고 재일사회와 일본 시민사회가 협력하여 운동을 전개하는 모습을 담은 〈지문날인거부(指紋押捺拒否)〉(1984)와 재일사회의 여성차별 문제를 담은 〈지금 여성이 사회를 바꿔야 할 때(ナウ! ウーマン─女が社会を変える時)〉(1986), 그리고 일본의 전후 보상 문제를 담은 〈탄광의 남자들은 지금(炭鑛(やま)の男たちは今)〉(1990)을 연이어 세상에 내놓는다. 그리고 이렇게 확장해간 사회적 관심은 재일조선인의 전후사를 엮어낸 장장 4시간에 걸친 대작 〈재일(前後在日五十年史『在日』)〉(1997)에서, 전후보상과 여성차별, 헤이트스피치 등 일본 근현대사에 걸친 재일조선인의 차별문제를 총망라할 수 있는 토대로 작용했고, 이렇게 그는 전후 재일영화사에 커다란 족적을 남기게 된다.

또한 신기수 감독과 각별한 인연을 맺어온 다키자와 린조(滝沢林三)는 〈이름, 나마에─박춘자씨의 본명 선언〉(1983)이라는 작품을 통해 80년대라는 시기에도 여전히 조선인 본명이 차별받고 있는 일본의 현실을 고발한다. 나아가 와타나베 다카키(渡辺孝明)는 〈1985년 가와사키 뜨거운 거리〉(1985)에서 실존 인물 이상호의 시선으로, 어떻게 평범한 보육사가 지문날인 거부라는 사건을 겪으면서 사회적 화제의 한 가운데 서게 되었는가를 추적한다. 이외에도 조선인 원폭 피해자 문제를 다룬 성선길(盛善吉)의 〈세계인들에게─조선인피폭자의 기록〉(1981)과 박수남(朴壽南)의 〈또 하나의 히로시마─아리랑 노래〉(1987)가 발표되면서, 원폭 피해의 사각지대에 놓여버린 재일조선인의 참상을 폭로하는 영화가 이어진다. 요컨대 재일사회를 둘러싼 크고 작은 현실적 이슈들을 정치적인 올바름의 기준에서 조망하고, 또한 고발하려는 태도가 1980년대 재일다큐멘터리 영화를 관통하는 특징이었다고 할 수 있다.

한편 1989년 동유럽에서 시작된 미소 냉전이데올로기의 해체는 그동 안 분단된 한반도와 일본이라는 국가의 이념적 좌표 안에서만 자신들 을 규정해온 재일사회에 커다란 방향 전환을 재촉한 사건이었다. 동아 시아 국가들 간의 정치지형에 균열이 시작되고, 신자유주의 시장질서 가 전 세계로 뻗어나가면서, 한·중·일 공히 세계화와 국제화를 부르짖 기 시작한다. 재일사회 또한 다성적 목소리에 귀를 기울여야 한다는 변화 요구에 노출될 수밖에 없었고, 조국을 전혀 경험하지 못한 자식 세대들의 성장은 이러한 흐름을 가속화시킨다. 하지만 1980년대 이후 에야 본격적으로 등장한 재일조선인 감독들 다수가 이 시기에 집중한 것은 여전히 재일사회의 역사와 엄혹한 현실이라는 주제였다. 재일조 선인의 목소리로 재일사회가 겪어온 모순을 고발해야 한다는 문제의식 이 이들 내부에 강하게 남아 있었고, 아직까지 다루지 못한 진중한 주제들 또한 내외부에 산적해 있었다.

가령 박수남은 전작에서 주로 주시했던 히로시마에서, 이번에는 오 키나와로 눈을 돌려 그곳에서 희생되어간 종군위안부와 재일조선인 군 인의 기억을 〈아리랑 노래-오키나와의 증언〉을 통해 끄집어낸다. 이러 한 모습은 1994년 발표된 김덕철(金德哲)감독의 〈와타리가와〉에서 유사 하게 반복되는데, 종군위안부였던 김학순 할머니의 역사를 자신들의 조부모의 이야기에 덧대는 학생들을 담은 이 작품은, 역사와 정치 영역 을 중심으로 한 다큐멘터리 표현이 여전히 이 시기에 집중되고 있음을 잘 보여주는 사례이다. 환언하면 1970~90년대는 재일다큐멘터리영화 를 중심으로, 재일조선인의 시선이 분출되고 이들의 표현이 재일영화의 중심으로 자리 잡기 시작한 시기였다. 재일사회를 둘러싼 다양한 시선 들이 착종하면서 재일조선인에 의한 영화가 본격적으로 출발하고, 또한 밀도 있게 전개해간 때가 이 시기였다고 평가할 수 있다.

4. 일본 사회 재일텍스트 소비 붐과 재일영화

1990년대 재일사회는 국제화와 다문화의 물결 속에 놓여 있었다. 재일사회 내부의 세대교체에 더해 재일조선인 뉴커머를 포함한 재외외국인의 수가 일본 사회에서 급증한다. 김대중 정부는 1998년 10월 방일을 계기로 일본 문화 개방을 단계적으로 진행하였고, 한일 상호 간의 대중문화 교섭이 빠르게 확장된다. 게다가 2002년 월드컵을 전후하면서 가시화된 한류는, 재일사회로 하여금 일본의 주류 문화와 동일한 위상으로 조국의 문화를 경험케 한다. 나아가 그동안 재일조선인임을 밝히지 못했던 문화인들의 커밍아웃이 이어지기도 하는 등, 재일문화 전반에 걸친 변동이 급속하게 이루어진다.

반면 2000년대를 전후하여 재일조선인에 대한 새로운 형태의 차별 움직임이 인터넷 공간을 통해 분출되기 시작한다. 기존의 우익 세력이 정치한 정치담론에 기반한 활동을 해왔다면, 이 무렵부터 등장한 '넷우익'은 직설적이고 자극적인 혐오 발언과 배외운동을 중심으로 세력을 확장한다. 그리고 2016년 일본 정치권이 '헤이트스피치해소법안'을 제정해야 할 만큼 심각한 문제로 현재 대두되고 있다. 이처럼 문화와 정치 영역에서 한류와 혐한류라는 대조적인 현상이 나타나고, 이를 다양한 입장과 기호에 따라 선택적으로 소비하는 모습이 일본에서 벌어지는 가운데, 재일영화를 둘러싼 환경도 변화를 맞이한다. 대형 제작사가 참여한 재일극영화가 일본 대중의 유례없는 호응을 이끌어내기도 하고[17], 젊은 영화감독을 중심으로 새로운 다큐멘터리 스타일도 출현

17) 이승진은 그의 글(「현대 일본대중문화에 재현된 '재일남성상' 고찰」, 『일본학』 43, 동국대학교 일본학연구소, 2016, p.292)에서 "2000년대 초반 영화 『GO』의 성공은 문학

한다. 여기에 재일사회의 엄혹한 역사와 현실을 고발하는 기존 스타일의 작품들이 함께 어우러지면서, 재일영화는 비로소 다양성의 세계를 마주하게 되었다고 할 수 있다.

먼저 2000년대 이후부터 현 시점까지 발표된 재일다큐멘터리 영화를 살펴보면 다음과 같다.

<표3> 2000년대 이후 재일다큐멘터리영화 목록

제목	발표 년도	감독	제작 주체	상영 시간	언어/ 장르
백만인의 신세타령 조선인 강제연행 (百萬人の身世打鈴 (シンセタリョン) 朝鮮人強制連行・ 強制労働の恨(ハン))	2000	前田憲二	映像ハヌル	225분	일본 /일본어, 조선어
전설의 무희, 최승희 (伝説の舞姫 崔承喜)	2000	藤原智子	日映新社	90분	일본/ 일본어, 조선어
정아주머니의 나라 (チョンおばさんのクニ)	2000	班忠義	シグロ	90분	일본/ 일본어, 조선어
역사를 되돌아봐야 한다 관동대지진 조선인 학살 80년을 맞아 (歴史を繰り返してはならない 関東大震災・朝鮮人虐殺80周年 を迎えて)	2003		朝鮮総聯映画 製作所	24분	일본/ 일본어, 조선어
안녕 (こんばんは)	2003	森康行	「こんばんは」 上映事務局	92분	일본/ 일본어

과 대중문화영역 양쪽에서 실질적인 성공을 거둔 최초의 사례이자, 재일텍스트에 대한 일본 내 소비 방향을 질적으로 전환시킨 사건이었다. 이는 뒤이어 등장한 『피와 뼈』에 대한 일본 사회의 소비에서 '유사하게' 재현되는데, 재일텍스트를 향한 유례를 찾아보기 힘든 이 현상은 대중문화 영역을 중심으로 나타났다는 점에서 매우 유의할 만하다" 라고 지적하고 있다.

HARUKO	2004	野澤和之	フジテレビジョン	81분	일본/ 일본어, 조선어
해녀 양씨 (海女のリャンさん)	2004	原村政樹	桜映画社	89분	일본/ 일본어, 조선어
花はんめ	2004	金聖雄	ヒポ コミュニケーションズ	100분	일본/ 일본어, 조선어
Identity	2004	松江哲明	HMJM(ハマジム)	83분	일본/ 일본어, 조선어
북조선의 여름 휴가 (北朝鮮の夏休み)	2005	任書剣	任書剣	73분	일본/ 일본어, 조선어, 중국어
두 개의 이름을 가진 남자 카메라맨 김학성·가나이 세이치의 족적 (二つの名前を持つ男 カメラマン金学成·金井成一の足跡)	2005	田中文人		81분	일본/ 일본어, 조선어
적나라 (セキ★ララ)	2006	松江哲明	イメージリングス	83분	일본/ 일본어, 조선어
디어 평양 (ディア·ピョンヤン)	2006	梁英姫	シネカノン	107분	일본/ 일본어, 조선어
우리학교	2007	김명준	한국독립영화협회	131분	한국/ 일본어, 조선어
내 마음은 꺾이지 않았다 (オレの心は負けてない)	2007	安海龍	在日の慰安婦裁判を支える会	95분	일본/ 일본어, 조선어
굿바이 평양 (愛しきソナ)	2011	梁英姫	スターサンズ	82분	일본/ 일본어, 조선어
누치가후 – 옥쇄장으로부터의 증언 (ぬちがふぅ(命果報) 一玉砕場からの証言一)	2012	朴壽南	アリランのうた 製作委員会	138분	일본/ 일본어, 조선어

제목	발표 년도	감독	제작 주체	상영 시간	언어/ 장르
60만번의 트라이 (60万回のトライ)	2013	朴思柔	꼬마프레스, 60만 번의 트라이 제작위원회	106분	일본/ 일본어, 조선어
울보 권투부	2015	이일화	exposed Film	86분	일본/ 일본어, 조선어
푸른 심포니 (蒼のシンフォニー)	2016	朴英二	NEWSTYLE	95분	일본/ 일본어, 조선어
카운터스	2017	이일화	exposed Film	99분	한국/ 일본어, 조선어
침묵 (沈黙一立ち上がる慰安婦)	2017	朴壽南	アリランのうた 製作委員会	117분	일본/ 일본어, 조선어
무지개의 기적 (ニジノキセキ)	2019	金功哲 朴英二	ニジノキセキ 製作委員会	80분	일본/ 일본어, 조선어
아이들의 학교 (アイたちの学校)	2019	高贊侑	アイたちの学校 製作委員会	99분	일본/ 일본어, 조선어
스프와 이데올로기 (スープとイデオロギー)	2021	梁英姫	PLACE TO BE, 나비온에어	118분	일본/ 일본어, 조선어
북한에 잠시 다녀올게 (ちょっと北朝鮮まで行ってくるけん)	2021	島田 陽磨	日本電波ニュース社	115분	일본/ 일본어, 조선어

2000년대 이후 재일다큐멘터리영화는 재일조선인의 역사와 현실을 상징적인 인물이나 사건을 따라가며 의식적으로 표현해온 기존의 특징에 더해, 여성과 한국 출신 감독의 시선에서 이들 문제를 다면적으로 포착하는 방향으로 나아간다. 그중에서도 오사카에 위치한 민족학교에

서 교사로 일하다가, 극단 배우와 방송국 PD를 거쳐 감독으로 데뷔한 양영희는 아버지와 북조선에 귀국한 오빠 가족들을 소재로 한 〈디어평양〉(2006)과 〈굿바이평양〉(2009)이라는 작품을 통해 단숨에 새로운 시선을 대표하는 다큐멘터리 감독으로 자리 잡는다. 그녀에게 이들 작품은 "나 자신으로 사는 길을 고집함으로써, 오빠들의 가족과 만나는 길을 차단당"[18]한 경험이다. 아버지와 나의 역사를 관통하는 조국을 그려낸 행위가 오히려 가족들의 이산을 불러온다는 점에서, 그녀의 영화는 그 자체로 디아스포라로서 감독이 대면해야 할 삶의 표식이다.

> '디아스포라'라는 고난과 '정처 없음'의 표식은 이제 "자신들이 떠나온 "거기"에 존재하지 않으면서도 소속되어 있으며, 동시에 자신들이 지금 살고 있는 "여기"에 존재하면서도 소속되어 있지 않은 사이성 혹은 이중성"을 기반으로 하여 그들의 '비판적 위치성'을 드러내는 머릿돌로 변환된다.[19]

주의할 점은 조국이라는 공간을 체험한 그녀가 이를 대상화하면서, 끝내 아버지와는 반대편의 입장에서 또 다른 조국이미지를 주조해낸다는 사실이다. 이념적이고 정치적인 장소의 틈새에서 '사이성'을 유지하려 했던 그녀의 태도가 결국 북한에 대한 비판으로 나아갈 수밖에 없음을 보여주는 대목으로, 실제 이를 증명이라도 하듯 2012년 발표된 양영희의 첫 극영화 〈가족의 나라〉는 이전 작품보다 훨씬 더 선명한 태도로 총련과 북한의 민낯을 폭로한다. 다큐멘터리 작품에서 간신히 유지되

18) 양영희 저, 『가족의 나라』, 장민주 역, 시네21북스, 2013, p.284.
19) 윤송아, 「재일조선인의 평양 체험—유미리, 『평양의 여름휴가—내가 본 북조선』과 양영희, 『가족의 나라』를 중심으로」, 『우리어문연구』 47, 우리어문학회, 2013, p.371.

었던 균형 축이 극영화를 거치면서 완연하게 한쪽으로 기운 것인데, 다만 긴 침묵을 깨고 2021년에 발표한 〈스프와 이데올로기(スープとイデオロギー)〉에서 제주 4.3사건에 대한 어머니의 기억을 따라가며 감독이 찾은 대답이 결국 '공존(스프)'이라는 사실은, 북한을 맹목적으로 신봉해온 부모 세대와의 화해를 가리킨다는 점에서 그녀의 시선이 앞으로 또 다른 변화를 맞을 가능성을 암시하기도 한다.

2000년대는 한국 출신의 감독에 의한 재일다큐멘터리 작품도 눈에 띄게 늘어난 시기였다. 예컨대 김명준 감독은 〈우리학교〉(2006)라는 작품에서, 그동안 한 번도 한국인에게 촬영을 허용하지 않았던 민족학교의 학생과 교직원, 그리고 학부모에 초점을 맞춰, 이들이 바라보는 조국, 모국어, 국적, 일본에서의 삶과 같은 다양한 단면들을 일상적인 감각으로 포착한다. 이는 박사유의 〈60만 번의 트라이〉(2013)와 이일화의 〈울보 권투부〉(2014)에서도 공통적으로 보이는 시선으로, 이들 감독은 민족학교로 대변되는 장소를 상징적인 공간이 아닌 재일조선인이 살아가는 일상적이고 현실적인 공간으로 담아내면서 한국사회에 내재한 재일사회를 향한 편견에 의문을 제기한다. 여기에 최근 혐한류에 대한 일본 사회의 자성 움직임을 좇은 이일화의 〈카운터스〉(2017)라는 작품에서 엿볼 수 있듯이, 재일사회의 현실과 재일사회를 위협하는 새로운 차별 구조에 대한 냉정한 진단이 지금 한국 감독의 시선에서 가시화되고 있고, 이 같은 일련의 움직임이 가리키는 것은 재일영화의 폭과 정의를 둘러싼 환경 변화라고 할 수 있다.

한편 1975년 이학인은 제작과 감독, 그리고 배역을 겸한 〈이방인의 강〉을 발표하면서 재일조선인에 의한 극영화의 출발을 알린다. 그의 작품에 대한 영화사적 의미를 양인실은 '처음으로'라는 표현으로 평가한다.[20] 뉴스영화와 기록영화, 그리고 1960년대의 총련이 제작한 교육

목적의 영상물을 제외하면, 〈이방인의 강〉은 재일조선인이 처음으로 발신한 작품이라는 점에서 재일영화사의 변곡점에 위치한다. 특히 이른 시기에 재일영화의 폭을 극영화 장르까지 확장시켰다는 데 그 영화사적 의미가 작지 않다고 할 수 있는데, 뒤이어 찾아온 일본 영화 산업의 가파른 변화 흐름과, 그 안에서의 재일극영화에 대한 본격적인 실험의 선례로서 그의 작업이 지닌 상징성이 작지 않기 때문이다.

> 1985년부터 급속하게 증가한 미니극장은 1990년대에 이르러 정점에 달했다. 미니극장은 자유로운 시점에서 개성적인 영화를 선택하여 단일관 상영을 행했다. 그리고 한 건물 안에 여러 개의 작은 상영실이 있는 복합 영화관도 탄생했다. 이와 더불어 아시아 영화의 붐을 맞이했으며 외국인 문제나 재일조선인 문제를 다룬 영화들도 이런 복합 영화관이나 미니극장에서 상영하게 되었다.[21]

소규모 영화관의 확대와 미니 자본 영화의 증가, 거기에 일본 사회의 비주류에 대한 시각이 변화하는 분위기에서, 재일영화의 제작 여건은 급격히 개선된다. 이미 다양한 재일문학 텍스트를 중심으로 이른바 '재일의 이야기'가 축적되어 왔고, 나아가 1990년대를 전후하여 일본이 '자의식의 위기' 앞에 놓이면서, 소외와 불안 같은 재일문학의 첨예한 주제들이 일본 대중들에게 호소할 가능성이 고조되고 있었다. 재일극

20) 양인실은 그의 글(「해방 후 일본의 재일조선인 영화에 대한 고찰」, 『사회와 역사』 66, 한국사회학회, 2004, pp.258~259)에서 "1975년 이학인은 「이방인의 강」을 제작·감독하여 자신들의 모습을 영상 미디어에 담아냈다. 이 영화의 흥행 가치는 접어두고서라도 해방 후 일본 영화사에서 처음으로 재일조선인에 의한 영화가 제작되었다는 데 그 의의가 있다"라고 서술하고 있다.

21) 양인실, 위의 글, p.262.

영화는 이 같은 대중적 소비 기반의 확대 분위기에 민감히 반응하면서 제작이 늘어났고, 1990년대를 경유하면서 서서히 다큐멘터리 일변도의 재일영화 지형에 균열이 일어난다. 물론 일본 감독으로 그 영역을 넓히면, 재일극영화 또한 1950년대부터 꾸준하게 이어져왔다고 볼 수 있다. 다만 이들 감독들의 작품은 다큐멘터리 작품보다 훨씬 더 노골적으로, 전후 일본 사회의 피폐한 현실을 조명하기 위해 재일조선인이라는 소재를 활용한 것이었다. 재일조선인이 자신들을 표현하기 시작한 1975년부터 80년대 무렵까지를 재일극영화가 본격적으로 기지개를 편 때로 평가 할 수 있는 근거가 여기에 있다.

마지막으로 전후 재일극영화의 흐름을 정리하면 다음과 같다.

<표4> 전후 재일극영화 목록

제목	발표년도	감독	제작 주체	상영시간	제작국/언어
두꺼운 벽의 방 (壁あつき部屋)	1956	小林正樹	松竹	110분	일본/ 일본어
막다른 곳 (どたんば)	1957	内田吐夢	東映	108분	일본/ 일본어
어머니와 소년 (オモニと少年)	1958	森園忠	民芸映画社	50분	일본/ 일본어
작은 오빠 (にあんちゃん)	1959	今村昌平	日活株式会社	101분	일본 /일본어
태양의 묘지 (太陽の墓場)	1960	大島渚	松竹	87분	일본/ 일본어
바다를 건너는 우정 (海を渡る友情)	1960	望月優子	東映教育映画部	49분	일본/ 일본어
저것이 항구의 불빛이다 (あれが港の灯だ)	1961	今井正	東映	102분	일본/ 일본어
큐폴라가 있는 마을 (キューポラのある街)	1962	浦山桐郎	日活株式会社	99분	일본/ 일본어

남자의 얼굴은 이력서 (男の顔は履歴書)	1966	加藤泰	松竹	89분	일본 /일본어
교사형 (絞死刑)	1968	大島渚	創造社, ATG	117분	일본/ 일본어
이방인의 강 (異邦人の河)	1975	李学仁	李学仁	115분	일본/ 일본어, 조선어
일본폭력열도 교한신 살인집단 (日本暴力列島 京阪神殺しの軍団)	1975	山下耕作	東映	93분	일본/ 일본어
야쿠자의 묘지- (やくざの墓場~くちなしの花~)	1976	深作欣二	東映	96분	일본/ 일본어
임협외전 현해탄 (任侠外伝 玄海灘)	1976	唐十郎	ATG	122분	일본/ 일본어
시우아줌마 (詩雨おばさん)	1977	李学仁	李学仁	112분	일본/ 일본어, 조선어
총장의 머리 (総長の首)	1979	中島貞夫	東映	137분	일본/ 일본어
붉은 날씨 (赤いテンギ)	1979	李学仁	らんる舎, 緑豆社	118분	일본/ 일본어, 조선어
소년 제국 (ガキ帝国)	1981	井筒和幸	プレイガイドジャ ーナル社、ATG	115분	일본/ 일본어
전장의 메리 크리스마스 (戦場のメリークリスマス)	1983	大島渚	ATG	123분	일본/ 일본어, 영어
가야코를 위하여 (伽耶子のために)	1984	小栗康平	砂岡不二夫	117분	일본/ 일본어, 조선어
윤의 거리 (潤の街)	1989	金佑宣	金佑宣	100분	일본/ 일본어, 조선어
달은 어디에 떠 있는가 (月はどっちに出ている)	1993	崔洋一	シネカノン	109분	일본/ 일본어
학교 (学校)	1993	山田洋次	松竹	128분	일본/ 일본어

제목	발표 년도	감독	제작 주체	상영 시간	제작국/언어
개 달리다 (犬,走る DOG RACE)	1998	崔洋一	シネカノン	110분	일본/ 일본어
가족시네마	1999	박철수	박철수	113분	한국/ 일본어, 조선어
청 (靑 ~ chong)	2001	李相日	ぴあ	54분	일본/ 일본어
GO	2001	行定勲	東映	122분	일본/ 일본어, 조선어
밤을 걸고 (夜を賭けて)	2002	金守珍	シネカノン	133분	일본, 한국/ 일본어, 조선어
생명 (命)	2002	篠原哲雄	「命」製作委員会	111분	일본/ 일본어
우연히도 최악의 소년 (偶然にも最悪な少年)	2003	グ・ スーヨン	東映	113분	일본/ 일본어
피와 뼈 (血と骨)	2004	崔洋一	松竹	144분	일본/ 일본어, 조선어
역도산 (力道山)	2004	ソン・ ヘソン	ソニー・ ピクチャーズ エンタテインメント	149분	일본, 한국/ 일본어, 조선어
박치기! (パッチギ！)	2005	井筒和幸	シネカノン	117분	일본/ 일본어, 조선어
커튼 콜 (カーテンコール)	2005	佐々部清	「カーテンコール」 製作委員会	111분	일본/ 일본어
형제 (ヒョンジェ)	2006	井上泰治	フリー・スタイル	86분	일본/ 일본어
불고기 (プルコギ~THE 焼肉 MOVIE)	2006	グ・ スーヨン	シネマ・ インヴェストメント	114분	일본/ 일본어
박치기 LOVE＆PEACE) (パッチギ！ LOVE＆PEACE)	2007	井筒和幸	シネカノン	127분	일본/ 일본어, 조선어

바람의 바깥 쪽 (風の外側)	2007	奥田瑛二	ゼアリズエンター プライズ	123분	일본/ 일본어
화영 (花影)	2007	河合勇人	「花影」 製作委員会	88분	일본/ 일본어, 조선어
먼 하늘 (遠くの空)	2010	井上春生	ボイス&ハート	84분	일본/ 일본어, 조선어
가족의 나라 (家族の国)	2012	梁英姫	スターサンズ	100분	일본/ 일본어, 조선어
야키니쿠 드래곤 (焼肉ドラゴン)	2018	鄭義信	『焼肉ドラゴン』 製作委員会	127분	일본/ 일본어, 조선어

초기의 일본 감독들에 의해 영위되어온 극영화는 이학인의 등장과 함께 변화 징후를 보인 후, 80년대의 〈가야코를 위하여〉와 같이 재일문학을 소재로 한 이야기의 등장으로 본격화된다. 그리고 1993년 최양일의 〈달은 어디에 떠 있는가〉(1993)로 일본 평단의 극찬을 받으면서 극영화로서 첫 성공 사례를 만들어낸다. 일본의 미니극장 붐과 소규모 자본의 제작 환경, 그리고 다양한 비주류 영화에 대한 관심도의 상승이 어우러지면서 재일극영화를 둘러싼 시장 환경이 서서히 확장되고, 그 결과 점차 순도 높은 작품들이 출현하게 된 것이다. 나아가 2000년대 들어 〈GO〉(2001)와 〈피와 뼈〉(2004), 그리고 〈박치기〉(2005, 2007)의 연이은 성공은, 재일극영화를 더 이상 마이너리티만을 위한 것이 아니라 일본의 일반 대중이 공감할 수 있는 장르로서 주목받게 하고 있다. 현재 재일영화는 다큐멘터리와 극영화를 가리지 않고 진화하고 있으며, 이들 영화는 대중 문화적 호소력과 진중한 주제라는 양면성을 무기로, 재일사회와 일본, 그리고 한국과 북한을 넘어선 국제사회로 '재일

이야기'의 가능성을 발신하기 시작하고 있다.

5. 글을 맺으며

전후 뉴스영화와 기록영화로 출발한 재일영화는, 영화라는 매체가 가진 전문성이라는 벽 앞에서, 긴 시간 주체적인 목소리를 상실해 왔다. 재일사회에는 영화 장르에 전념할 수 있는 기술과 인력, 자본이 부족했고, 그로 인해 커뮤니티의 문화적 영위를 신문과 잡지 같은 활자 텍스트로 먼저 집중해야 했기 때문이다. 게다가 총련이 출범하면서 '정치' 환경이 경직되자, 표현 영역이 급속히 폐색되었고, 영화 매체는 점점 더 재일사회의 문화 활동에서 후순위로 밀려나게 된다.

이 같은 틈새를 메우면서 등장한 이들이, 독립프로덕션을 중심으로 사회 비판적 메시지를 일본 사회에 발신하기 시작한 일본 감독들이었다. 오시마 나기사로 대표되는 이들 감독은 일본 근대의 비틀어진 역사와 현실을 조명하는 수단으로 재일조선인이란 존재에 주목했다. 요컨대 이들 눈에 비친 재일사회는 단순히 전후 일본 사회가 만들어버린 어두운 단층 중 하나가 아니라, 다수 일본인들이 외면해왔고, 지금도 외면하고 있는 일본근현대사의 수많은 모순을 상징하는 존재였다고 할 수 있다.

한편 초기 재일조직 주도로 출발한 재일다큐멘터리영화는 1980년대를 전후하여 개별 감독들의 등장과 함께 주체적인 시선을 발신하기 시작한다. 의식 있는 일본 다큐멘터리 영화 감독 밑에서 영화 수업을 쌓아온 재일영화인들이 이 무렵부터 다수 등장하기 시작하고, 미니극장이 늘어나면서 소규모의 비주류 영화가 제작·유통·소비될 수 있는

환경이 만들어진다. 이 같은 흐름은 1980·90년대의 재일극영화의 출
현을 추동하였고, 뒤이은 2000년대에는 일본 대중들의 재일텍스트 소
비 붐을 만들어내는 등 현재 재일영화는 다큐멘터리와 극영화 양쪽에
서 다성적이고 독창적인 표현을 무기로 변신과 실험을 거듭하고 있다.

<div style="text-align:right">

이 글은 동국대학교 일본학연구소의 『日本學』 제48집에 실린 논문
「전후 재일조선인 영화의 계보와 현황 – 다큐멘터리 영화를 중심으로」를
수정·보완한 것임.

</div>

참고문헌

구견서, 『일본 영화와 시대성』, 제이앤씨, 2006.

고은미, 「오시마 나기사의 자이니치 표상 연구」, 동아대학교 대학원 문예창작학과 박사
학위논문, 2018.

도누무라 마사루, 『재일조선인 사회의 역사학적 연구』, 논형, 2010.

복환모, 「오시마 나기사의 재일한국인 묘사를 통한 반국가적 표현 연구: 〈잊혀진 황군〉
을 중심으로」, 『영화연구』 68, 한국영화학회, 2016.

주혜정, 「다큐멘터리 영화와 트라우마 치유–오충공 감독의 관동대지진 조선인학살
다큐멘터리를 중심으로」, 『韓日民族問題研究』 35, 韓日民族問題學會, 2018.

이승진, 「현대 일본대중문화에 재현된 '재일남성상' 고찰」, 『일본학』 43, 동국대학교
일본학연구소, 2016.

양인실, 「해방 후 일본의 재일조선인 영화에 대한 고찰」, 『사회와 역사』 66, 한국사회학
회, 2004.

_____, 「포스트 〈GO〉의 불/가능성」, 『영화』 5(1), 부산대학교 영화연구소, 2012.

양영희 저, 장민주 역, 『가족의 나라』, 시네21북스, 2013,

윤송아, 「재일조선인의 평양 체험–유미리, 『평양의 여름휴가–내가 본 북조선』과 양영
희, 『가족의 나라』를 중심으로」, 『우리어문연구』 47, 우리어문학회, 2013.

文京洙·水野直樹, 『在日朝鮮人-歷史と現在』, 岩波書店, 2015.

佐藤忠男 編, 『日本のドキュメンタリ-2政治·社会編』, 岩波書店, 2010.

佐藤忠男 編, 『日本のドキュメンタリ-5資料編』, 岩波書店, 2010.

御園生涼子, 『映画の声一戦後日本映画と私たち』, みみず書房, 2016.

田中秀雄, 『映画に見る東アジアの近代』, 芙蓉書房, 2002.

李鳳宇·四方田犬彦, 『民族でも国家でもなく-北朝鮮·ヘイトスピーチ·映画』, 平凡
　　　社, 2015.

한국전쟁의 기억과 재현

재일조선인 화가 전화황의 시화

한정선

1. 들어가며

'불상의 화가', '기도의 예술'로 알려져 있는 재일조선인 1세대 화가 전화황(全和凰, 1909~1996)[1]은 1982년 4월 국내에 처음으로 소개되었다.[2] 당시의 신문은 "재일교포 화가 전화황 씨의 화업 50주년", "민족의 수난과 얼"을 그린 "재일동포 노화가의 첫 귀국전"이라며 떠들썩하게 전시회를 보도했다. 반세기 동안 화업을 축적해온 동포 화가가 그때까지 국내에 소개되지 않았던 것은 그가 총련에 소속되어 있었기 때문이었다. 남과 북, 민족과 동화라는 이분법적인 구도 속에서 어느 한쪽으로의 선택을 종용당했던 재일조선인 사회 내부에 있던 그는 총련에서 민단으로 전향함으로써 돌연 '국가적 국민적 환영과 존경을 받으며'[3]

1) 본명은 전봉제, 1957년까지 전화광(全和光)이라는 호로 활동하다가 1957년 말, 소설집 『갓난이의 매장(カンナニの埋葬)』을 출간하면서 전화황으로 호를 바꿨다. 본고에서 주된 연구 대상 시기로 삼고 있는 한국전쟁기에는 '전화광'으로 활동하였으나, 논문에서는 '전화황'으로 통일하여 쓰기로 하겠다.

2) 1982년 4월 29일부터 5월 5일까지 서울의 한국문예진흥원 미술회관에서 대규모의 〈전화황 화업50년 전〉이 개최되었다. 국내에서의 첫 전시회이자 특별 회고전으로, 이후 대구와 광주로 순회 전시되었다.

한국미술사의 좌표 안으로 들어오게 된 셈이다. 오랜 시간 한국미술사에서 의식적으로 소거되었던 총련 화가 전화황은 현재는 민족을 그린 대표적인 재일 화가로 평가받는다.[4]

전화황은 1909년 평안남도 안주에서 출생하였다. 작은 잡화상을 운영하던 집안에서 4남 1녀 중 장남으로 태어났다. 소학교 때부터 그림에 남다른 소질을 보였고, 평양 숭인중학교 재학 시절에는 삭성회라는 미술 연구소에 다니며 그림을 그렸다. 1931년에는 제10회 조선미술전에서 〈풍경〉이라는 수채화로 입선하였고, 『조선일보』『동아일보』 등에 동요와 동화를 다수 발표한 이력이 있다.[5]

그리고 그는 1938년 일본으로 건너가게 된다. 1930년대 조선인들의 도일은 강제 징용 및 징병, 아니면 생활난, 구직, 노동, 유학 등에 기인한 것이었는데, 전화황의 경우는 다소 예외적이다. 그는 일제의 혹독한 탄압 속에서 삶의 문제를 절실하게 고민했고, 그림을 그리는 일은 현실과 유리된 것이라 생각했다. 당시 그는 '혁명', 혹은 '출가' 만이 살길이라 믿었다. 그리고 결국 부모와 처자를 두고 출가를 하기로 결심한 후, 일견 아이러니하게도 일제의 탄압을 피해 일본으로 건너갔다. 인도의 민족 지도자 마하트마 간디(Mahatma Gandhi, 1869~1948)를 추앙했던 전화황은 니시다 덴코(西田天香, 1872~1968)의 저서 『참회의 생활(懺悔の

3) 〈전화황 화업50년 전〉을 설명한 이구열(1989)은 전시의 "주최가 국가기관인 한국문예진흥원이라는 사실은 그것이 국가적 국민적 환영과 존경의 확인이었음을 말해준 것"이라고 했다.

4) 전화황을 알리는 데에는 재일기업가 하정웅 씨의 노력이 지대했다. 전화황의 작품 약 200점은 하정웅 씨의 기증으로 현재 광주시립미술관에 소장되어 있다.

5) 전화황의 생애와 이력은 『월간미술』 1989년 6월호 기획특집 〈이작가를 말한다/전화황〉편에 실린 기사 – 김복기, 「구도적 삶속의 화업 60년」과 이구열, 「종교적 진실미의 실현」, 전봉초, 「다재다능하고 헌식적이었던 형님」을 참고로 하였다. 김복기는 당시 전화황과 인터뷰한 내용을 바탕으로 기사를 작성하였다.

生活)』[6]에도 큰 감화를 받아, 그가 창시한 일등원(一燈園)에 들어가 공동 생활을 시작했다. 일등원은 신앙의 대상은 없고 무소유의 생활을 기본 정신으로 하며, 철저한 무보수의 노동과 봉사, 참회를 통해 사회개혁을 지향했던 단체였다. 그는 1945년 해방이 될 때까지 그곳에서 생활하다 가 해방 이후 일등원을 나와 본격적으로 화가로서 활동을 시작했다.

교토미술전과 행동미술전을 주된 활동 무대로 했는데[7], 1951년 제6 회 행동미술전에 출품한 〈군상〉이 행동미술상을 수상하면서 일본화단 에 그의 이름을 각인시켰다. 1960년대 이후에는 불상을 모티브로 삼아 '불상의 화가'로 알려졌고, 70년대 이후의 작품은 불상 이외에 춘향, 한복 등 조선의 전통적인 소재와 꽃과 태양, 여성의 나체화를 즐겨 그렸다. 만년까지 교토에서 활동하다가 87세로 생을 마감했다.

이 글에서는 지금까지 전화황 연구에서 제외되었던 『조선평론(朝鮮 評論)』 수록 작품을 조명하고자 한다. 전화황의 생애와 예술에 관해서 는 최근 재일 미술 분야의 연구가 서서히 축적되면서 연구성과가 나오 기 시작했지만[8], 여전히 자료의 조사 및 발굴조차 미흡한 실정이다. 본 논문은 재일조선인 잡지 『조선평론』에 수록된 표지, 삽화, 시화를 중심에 두고, 그가 해방과 남북분단, 한국전쟁이라는 역사적 변전(變

6) 니시다 덴코가 자신의 종교생활을 정리한 수필집으로, 1921년 春秋社에서 발행되었다.

7) 화업 50주년을 기념하여 1982년에 간행된 『全和凰画集―その祈りの芸術』(求龍堂, 1982)의 전화황 연보에 따르면 1945년부터 교토미술전에 출품하였고, 행동미술전에는 1946년 제1회 행동미술전부터 1981년까지 매년 작품을 출품하였음이 확인된다.

8) 최근 전화황을 본격적으로 다룬 선행연구는 김지영(2014)의 논고 「전화황의 생애와 예술―재일조선인으로서의 의식의 조형화」, 김새롬(2015)의 석사학위 논문 「재일작가 전화황 예술의 디아스포라 성향 연구」, 홍윤리(2018)의 논고 「전화황의 회화세계 연구 ―도상적 특징과 상징성을 중심으로」가 있다. 방대한 연구가 축적된 재일 문학이나 역사, 사회학 분야와는 달리 재일 미술은 연구 자체가 전반적으로 저조한 탓에 전화황 연구도 아직 시작단계에 머물러 있다.

轉)을 어떻게 경험하고 형상화했는지에 주목할 것이다.

무엇보다도 이 글은 전화황 연구에서 누락된 1차 자료를 발굴·소개하는 것에 첫 번째 목적이 있다. 그리고 자료를 바탕으로 하여 그가 당시 재일조선인 사회와 어떻게 연계하고 있었는지에 주목하고자 한다. 다시 말해 전화황은 재일조선인단체와 어떤 체험적 공감대 및 집단적 표명을 공유한 한편, 특히 어떤 점에 착목하고 있었는지를 상대적으로 선명하게 고찰하려는 시도이다. 전화황은 한국전쟁기 한국전쟁을 모티브로 한 작품 〈군상〉(1951)으로 일본화단의 주목을 받았다. 그러나 지금까지는 그가 재일조선인 사회와는 어떻게 연계하고 있었는지에 관해서는 거의 연구가 이루어지지 못했다. 이 글은 재일 화가 전화황의 연구이면서 동시에 일본 내의 마이너리티 재일조선인이 한국전쟁을 어떻게 기억하고 재현했는가를 고찰하는 것이다.

2. 한국전쟁기의 재일조선인 잡지 『조선평론』

1949년 9월, GHQ는 단체등규정령에 따라 조련을 강제 해산시켰다. 해산 당시 조련의 구성원은 36만 6천명으로 알려져 있는데, 그 후 조련의 뒤를 잇는 단체로는 1951년 1월에 결성된 재일조선통일민주전선(민전)이 있다. 조련 해산 이후 1년 4개월 만의 결성이었다. 민전은 조련과 마찬가지로 일본공산당과 연대하고 있었고, 조국의 통일과 방위, 그리고 일본의 민주혁명을 표방하였으며, 1955년에 결성된 총련의 전신이라고도 할 수 있다.

민전이 결성된 이후, 1951년 10월에는 관서지방의 재일조선인 문화 활동가들이 모여서 오사카문화단체 통일 기관으로서 '오사카조선인문

화협회'를 결성하였다. 『조선평론』(1951.12~1954.8)은 오사카조선인문화협회의 기관지로서, 협회가 결성되고 2개월이 지난 1951년 12월에 창간되었다.[9]

해방 이후에는 『민주조선』(1946.4~1950.7)을 비롯하여 상당수의 재일조선인 잡지가 창간되었는데,[10] 『조선평론』은 관서지방에서 발행된 최초의 재일조선인 잡지였다는 점에서 의의가 있다. 그리고 한국전쟁기에 발행된 유일한 재일조선인 종합문예지라는 점에서도 주목할 가치가 있다. 또한 『조선평론』은 조련 해산 후, 민전의 결성, 그리고 총련으로의 재편으로 이어졌던 재일조선인단체의 큰 흐름 안에 존재한다. 창간 초기에 비해 호를 거듭할수록 민전의 정치적 노선에 따라 민전 문화선전부로서의 역할을 충실하게 수행하는 면모를 보였다. 따라서 민전에서 총련이 결성되기까지의 재일조선인단체의 분위기를 읽을 수 있는 유효한 사료이기도 하다. 덧붙여, 현재의 시점에서 보자면, 이후 재일사회의 담론을 이끌어 가게 되는 대표적인 두 문학자, 김석범과 김시종의 초창기 활동을 나란히 볼 수 있다는 점에서도 흥미롭다.

아래의 〈표1〉은 창간호부터 종간호(9호)까지의 서지사항을 발행년월 / 편집 및 발행인 / 발행처 / 정가 순으로 정리한 것이다.

9) 『조선평론』은 2001년 박경식 편, 『재일조선인관계자료집성〈전후편〉(在日朝鮮人関係資料集成)』 제9권(不二出版)에 수록되었다. 그 이전까지 『조선평론』은 입수가 어려운 잡지였는데 『재일조선인관계자료집성』에 수록됨으로써 전 권을 모아볼 수 있게 되었다. 지금까지 『조선평론』에 대해서는 『재일조선인관계자료집성』 제9권의 해제를 작성한 미야모토 마사아키(宮本正明)의 글이 있고, 국내 자료 『전후 재일조선인 마이너리티 미디어 해제 및 기사명 색인』(2018)에 두 페이지에 걸친 해제와 창간사 번역, 그리고 목차가 수록되어 있다.

10) 해방 이후부터 1959년까지의 재일 잡지의 창간과 발행의 양상은 이승진(2018), 「전후 재일잡지미디어 지형과 재일사회-1959년까지의 태동기를 중심으로」에 자세히 서술되어 있다.

<center>〈표1〉『조선평론』 권호 서지</center>

	권호	발행년월	편집·발행인	발행처	정가
1	제1호	1951.12.	김석범	오사카조선인문화협회	표기 없음
2	제2호	1952.2.	김석범	조선인문화협회(오사카)	100円
3	제3호	1952.5.	김종명	조선인문화협회(오사카)	100円
4	제4호	1952.7.	김종명	조선인문화협회(오사카)	70円
5	제5호	1952.9.	김종명	조선인문화협회(오사카)	80円
6	제6호	1952.12.	김종명	五月書房(도쿄)	60円
7	제7호	1953.4.	김종명	五月書房(도쿄)	70円
8	1953년 11월호	1953.10.	김종명	발행처 명시 없음 [*인쇄소 新世堂만 기재됨](도쿄)	50円
9	1954년 8월호	1954.8.	편집: 신홍식 발행: 김종명	조선평론사(도쿄)	80円

〈표1〉에서 제시한 서지사항을 통해 먼저 확인하고자 하는 것은 잡지의 발행 주기이다. 1호부터 6호까지는 거의 격월로 나오다가 7호 이후는 반년에 한 번씩 발행되었다.[11] 한국전쟁기인 1951년 12월에 창간되어, 한국전쟁이 휴전 상태로 들어가기까지 7권의 잡지를 냈다. 재정난으로 인해 잡지 발행이 쉽지 않은 상황이라는 점을 여러 번 토로했지만, 그럼에도 불구하고 『민주조선』의 뒤를 잇는, 재일사회 내부와 외부에 발신하는 영향력 있는 잡지를 만들고자 노력한 흔적이 역력하다.

창간호의 편집인 겸 발행인은 김석범이었다. 이어 2호까지가 김석범이었고, 3호부터 8호까지는 오사카조선인문화협회 회장이었던 김종명

11) 창간호의 표지에 '12'(1951년 12월의 '12')를 적어 넣은 것으로 보아 창간 당시는 월간지를 목표로 했던 것 같다. 그러나 편집후기를 참고로 해보면 재정난으로 인해 잡지 발간이 쉽지 않은 상황이었음을 알 수 있다.

이 편집 및 발행을 맡았다. 종간호가 된 9호는 편집인 신홍식, 발행인 김종명으로 나뉘어 있다.[12)]

편집인·발행인뿐만 아니라 발행처도 '오사카조선인문화협회-오월 서방-조선평론사'로 바뀌었고, '오사카'에 거점을 둔 관서지방 최초의 재일조선인 잡지는 일 년 만에 '도쿄'로 발행지가 옮겨졌다. 이처럼 잡지의 발행은 모든 면에서 안정적이지 못했는데, 오히려 이것이 당시 재일조선인단체의 모습이 반영된 자연스러운 결과로 보인다.

잡지의 성격도 호를 거듭하면서 변화되었는데, 범박하게 말하면 상 대적으로 높은 가격이 책정되었던 3호까지가 매수뿐만 아니라 구성, 내용, 필진 면에서 충실하고 다채로웠다.

잡지에 대한 이해를 도모하기 위해 창간사의 일부를 참고로 하면 다음과 같다.

> 보잘 것 없는 본 잡지가 무엇을 이룰 수 있을까. 남녀노소 할 것 없이 계속해서 쓰러져가는 조국의 순간에, 검에는 검으로 대응할 수 없는 우리는 과연 무엇을 해야 할까. (중략) 다만 그 나름의 사명을 믿고, 적어도 역사의 강의 물결의 하나라도 되어 힘껏 노력할 뿐이다. 그것이 바로 조국을 향한 길이라고 믿는다.
>
> 평화와 독립 자유를 사랑하는 재일조선 동포 여러분과 일본 인민 여러분에게 편달과 성원을 부탁드리며 창간사를 대신한다.

12) 당시 『조선평론』에 관여하고 있었던 강재언(姜在彦)의 기록에 따르면, 오사카조선문 화협회는 민전 운동의 일익을 담당하고 있었고, 창간호와 2호의 편집을 맡았던 김석범 이 도쿄로 가고 나서, 오사카에서는 김시종, 오재양, 그리고 강재언이 실질적인 편집에 참여하고 있었다고 쓰고 있다. (朴慶植 외, 『体験で語る解放後の在日朝鮮人運動』, 神 戸学生·青年センター, 1989, p.139.)

'재일조선동포'과 '일본인민'을 나란히 쓴 것에서도 알 수 있듯이 『조선평론』은 『민주조선』이 그랬던 것처럼, 일본 사회와의 연대에 중점을 두고 있었다. 강재언의 기록에 따르면, 오사카조선인문화협회는 민전의 운동의 일익을 담당하고 있었고,[13] 따라서 일본공산당과의 긴밀한 연대를 특징으로 한다.

4호는 연재소설도 중단하고 "조선해방전쟁 2주년 기념특집호"로 구성했는데, 4호를 기점으로 북한과의 연대가 한층 공고해졌다. 4호에는 김일성 초성화와 함께 「프롤레타리아 국제주의와 조선 인민의 투쟁」이라는 김일성의 글을 수록했고, 5호부터는 「김일성장군전」을 연재했다. 이후 8호가 되면 '전국 재일조선인문화단체'의 연합기관지로 재출발하면서 민전의 "문화선전부"로서 민전의 방침에 따라 주어진 임무를 충실히 수행할 것을 명시했다. 마지막으로 나온 1954년 8월호에는 1953년부터 강화된 민전의 문화운동의 실천과 그 중요성을 재차 어필했다.

내용면에서 주목할 것은 크게 두 가지로 정리된다. 첫째는 창간호부터 비중있게 다룬 '출입국관리령', '조선인강제추방'이었다. 당시 재일사회는 '출입국관리령'(1951년 10월, 시행은 11월)이라는 심각한 문제에 직면하고 있었다. 재일조선인들은 출입국관리령이 자신들을 강제송환하기 위해 만들어진 것으로 보고 처음부터 강력한 반대 입장을 전개했다. 이 문제에 관해서는 한층 적극적으로 일본의 좌파세력과 연대하는 입장을 취했다.

또 한 가지는 창간사에서도 엿보이듯 '한국전쟁'에 관한 것이었다. 「휴전회담의 행보」(2호), 「신중국의 항미원조운동」(3호), 「비사·한국전쟁」의 비평문(7호), 그리고 종군한 중국인 작가의 르포가 번역 게재

13) 『体験で語る解放後の在日朝鮮人運動』, p.139.

되기도 했다.

3. 삽화를 통해 본 한국전쟁과 조선 표상

전화황의 초창기 활동은 행동미술전의 출품작들로 대표된다. 특히 수상작이었던 〈군상〉(1951)으로 강렬히 각인되었다. 〈군상〉은 한국전 쟁을 소재로 하여 처참한 인간 군상을 표현주의적 기법으로 그려낸 작품이다. 이 작품은 헤이본샤(平凡社) 세계미술전집에 사회적 주제를 다룬, 당대를 대표하는 작품으로 수록되었다. 당시 일본화단에서 재일 조선인의 작품이 수상작이 되는 일은 다분히 이례적인 일이었던 만큼 전화황의 예술적 역량을 보증받은 것으로 평가했다.

분명한 것은 한국전쟁을 기점으로 전화황의 작품은 주제와 표현기법 이 일변하였다는 것이다. 그리고 여기서 주목하고 싶은 것은 바로 이 시점에 전화황은 오사카조선인문화협회의 기관지『조선평론』에 적극 적으로 관여하고 있었다는 것이다. 지금까지 전화황이 재일조선인단체 와 어떻게 연계하고 있었는지에 대해서는 자세히 알려진 바가 없었다. 1953년 10월에 민전의 문화운동의 일환으로 결성된 재일조선미술회의 회원이었다는 것과 해방 후 조선학교에서 미술 강사를 한 경험이 있다 는 사실 정도가 알려져 있다.

그럼『조선평론』에 전화황이 어떻게 관여하고 있었는지에 대해서 살펴보기로 하자. 아래의 〈표2〉는 각 권호의 표지화와 삽화를 담당한 인물을 정리한 것이다.

〈표2〉『조선평론』 표지화 및 삽화[14]

	발행년월	표지화	삽화
1호	1951.12.	전화광	전화광
2호	1952.2.	전화광	전화광
3호	1952.5.	전화광	전화광
4호	1952.7.	-	-
5호	1952.9.	전화광	오림준
6호	1952.12.	박성호	전화광
7호	1953.4.	전화광	박성호
8호	1953.10.	-	-
9호	1954.8.	오용악	표세종, 한우영, 이인두, 김창락, 허손, 안춘식

〈그림1〉 창간호 표지

〈그림2〉 창간호 목차

14) 4호와 8호는 표지화가 없었고, 내지에 장식화에 가까운 약간의 삽화는 있다. 그러나 판권장에 삽화를 그린 사람이 누구인지에 대해서 기록하지 않고 있다.

〈그림3〉〈피난행렬〉
91×116.5, 1959

〈그림4〉〈군상〉
130.1×161.5, 1951/이후 재제작

　표에서 정리한 것처럼 전화황은 창간호부터 7호까지 표지와 삽화를 그렸다. 1호부터 3호까지는 표지 및 삽화를 전담하였고, 5호부터 7호까지는 오림준, 박성호와 함께 그렸다.

　표지화에 재현된 이미지는 바로 '한국전쟁의 피난민'이다. 표지삽화는 잡지의 포괄적인 내용을 한 번에 보여주는 기능을 한다. 창간호의 표지는 무리를 지어있는 조선인의 모습을 간결한 필치로 그렸다. 조선인과 조선인이 서로 마주 보고 있는 구도를 취하고 있는데, 마치 근경에 검게 그려진 재일조선인이 건너편 조선 땅에 있는 조선인들을 바라보는 것으로도 보인다. 건너편의 조선인은 고향의 가족, 친지이고, 혹은 해방 후 조선으로 돌아간 사람들도 있다.

　목차화는 짚신을 신고 털썩 주저앉아 괴로워하는 남자를 그렸다. 뒤로는 밀집된 피난행렬을 배경으로 하고 있는 듯 보인다. 창간호의 표지화와 삽화, 두 그림은 1959년에 그린 〈피난행렬〉(그림3)과 매우 흡사하다. 여인은 갓난아이를 등에 업고, 보따리를 머리에 이고 행렬을 뒤따른다. 남자는 바닥에 주저앉아 고개를 숙이고 괴로워하는 모습이 『조선평론』의 삽화 그대로이다.

<그림5>「조선평론」1호, p.56.

잡지의 표지화는 그 해의 행동미술상 수상작이었던 〈군상〉(그림4)과도 유사한 면이 있는데, 흰옷을 입은 얼굴이 없는 군중의 무리를 그리고 있다.

전화황이 그린 다수의 삽화 중에 가장 이목을 끄는 것은 창간호에 실린 박통, 「1949년 무렵 일지에서-〈죽음의 산〉의 일부분 발췌(一九四九年頃の日誌より-「死の山」の一節より-)」[15]의 첫 페이지에 삽입된 소묘(그림5)이다. 박통은 김석범의 필명이었다. 창간호에 실린 이 글은 이후에 탄생할 「까마귀의 죽음」, 「간수 박서방」의 원형에 해당하는 소설로, 김석범의 작품 중 활자화된 첫 작품이었다.

글의 이해를 돕거나 내용을 보충하는 것이 삽화가 가지는 본연의 기능이라면, 페이지의 반을 차지하는 전화황의 삽화는 그것을 뛰어넘는 조형미와 완성도를 보여준다. 손과 발이 굵은 쇠사슬에 묶여 있는, 시각적으로 인식되고 상징될 수 있는 기호와 은유로 제주 4.3사건을 형상화하여 글의 내용과 적극적인 상호작용을 이루어낸다.

표지화를 포함한 전화황의 삽화는 같은 시기 유화와 공통된 주제, 즉 한국전쟁에 집중되어 있고, 소재 면에서도 공통된 점을 찾을 수 있었다. 김석범의 글에 실린 삽화 역시 해방 이후 조선인의 참담한 일상을 반영한 것이라는 점, 특히 대량의 민중학살 사건이라는 점에서

15) 이 단편은 2005년 헤이본샤(平凡社)에서 발행된 『金石範作品集Ⅰ』에 신자료로 소개되었다. 작품에 해제를 붙인 송혜원에 의하면, 김석범 작품 중 "활자화된 최초의 작품"이라는 데 의의가 있다고 평했다.

상통한다.

앞 장에서 살펴본 것처럼 『조선평론』은 재일조선인은 출입국관리령·강제추방문제와 한국전쟁이라는 두 가지를 큰 축으로 삼았다. 그중 전화황은 줄곧 '한국전쟁'에 초점을 맞추고 있었는데, 그가 경험한 한국전쟁은 다음 장에서 다룰 시화, 그리고 두 권의 소설집 - 『갓난이의 매장』(1957), 『두 개의 태양』(1967) - 에 수록된 시와 소설을 통해 보다 폭넓게 이해할 수 있을 것이다.

4. 한국전쟁의 재현 양상

『조선평론』은 재일조선인 문화운동의 일환이라는 점을 처음부터 명확히 했고,[16] 취지대로 적지 않은 문예 창작물이 수록되었다. 총 9권의 잡지에는 시 15편, 소설 7편, 시화 5편, 희곡 1편이 실렸고, 한시가 2회에 걸쳐 실렸다.

먼저, 게재 '횟수'가 많았던 작가 순으로 나열해 보면, 김시종의 시 6편, 전화황(당시 이름 전화광)의 시화 5편, 이은직의 소설 5회 연재, 허남기의 시 3편 순이었다. 다음으로 문예 장르별로 필진을 살펴보면, 15편의 시는 조기천, 김시종, 허남기, 오노 도자부로(小野十三郎), 오림준, 이금옥, 이길남의 작품이었다. 소설은 이은직의 연재소설(5회 연재) 1편 이외에 6편의 단편소설이 실렸는데, 필진으로는 재일조선인과 북한 작가, 중국인 작가 - 재일조선인 작가 김석범, 김민, 북한 작가 이북

16) 제5호의 편집후기에는 잡지의 창간이 "재일조선인 문화운동의 일환으로서 일본과 조선 두 민족을 연결하고, 나아가 아시아민족을 연결하기 위해" 기획되었음을 밝히고 있다.

명, 박찬모, 최명익, 중국인 작가 주옥명(周玉銘) - 가 고루 안배되었다. 1편의 희곡도 중국인 작가, 장라(張羅) 작품의 번역물이었다. 이처럼 『조선평론』은 재일조선인이 주체가 된 잡지였지만, 내용을 구성하는 필진은 재일조선인으로 국한되지 않았다. 당시 미국에 대항하여 재일조선인 사회-일본공산당-북한-중국이 연대하던 상황, 즉 고조된 동아시아의 연대의식을 잡지 문예물의 필진을 통해서도 확인할 수 있다.

그 중, 전화황의 시화 5편의 내역은 다음과 같다.

<표3> 전화황의 시화 작품 목록

제목	권호	발행년월
죽음의 상인들(死の商人達)	제2호	1952.2
목소리-망국노의 감각으로(声-忘國奴の感覚によせて)	제3호	1952.5
어느 혁명가의 초상(或る革命家の画像)	제5호	1952.9
고향의 폭격(郷里の爆撃)	제6호	1952.12
장백산(長白山)	제7호	1953.4

「죽음의 상인들」(제2호, 1952년 2월)[17]

―詩 画―
聲
―忘國奴の減覺によせて―

全　和　光

「목소리－망국노(忘國奴)의 감각으로」(제3호, 1952년 5월)[18]

―詩　畫―
或る革命家の靈像

全　和　光

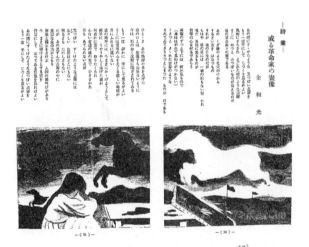

「어느 혁명가의 초상」(제5호, 1952년 9월)[19]

17) 시의 번역은 본문 중에 다룸.

18) 시의 번역은 본문 중에 다룸.

19) 저 연기에 그을린 듯한 검은 화면을 / 한 번 더 손에 들고 차근차근 보는 것이 좋다 / 비바람에 노출되어 더러워진 벽과 같은 화면 / 거기에 살짝 하얀 것이 보이는 것이 / 그의 혁명가 x의 얼굴이다

「고향의 폭격」(제6호, 1952년 12월)[20]

저 못 자국 같은 구멍 안에서 / 날카로운 빛을 발하는 것 / 그것이 그의 눈인데 / 이제 그의 눈에는 눈물 한 방울도 없을 만큼 / 그저 이상하게 빛나는 것이 / 당신들의 마음을 쏘아본다

두 눈의 맨 밑에는 무엇인가 칼날로 / (코는 떨어져서 알아볼 수가 없다) / 썩어 묵은 상처와 같은 / 그 철썩한 것이 입이다 / 한때 그 열변의 호염을 토했다 / 그의 입이라고는 상상조차 할 수 없게 / 지금은 돌처럼 침묵에 갇혀 있다

다시 한번 조용히 들여다보는 것이 좋다 / 거기에는 그대들의 마음을 파고드는 슬픈 장면이 / 눈에 들어올 것이 틀림없다 / 그의 양손에는 지금 걸려고 하는 / 양손에 정중하게 받들고 있던 깃발이 / 누군가에게 먹칠을 당하고 / 철없는 자들의 총부리에 의해 끌려가 / 눈 뜨고 볼 수 없는 초상화

거무스름한 그을음 같은 그림에는 / 생생한 색채는 어디에도 없다 / 밝음도 즐거움도 없다 / 하지만 그 까만 화면 안에 / 이상한 생명력이 깃들여져 / 해방과 독립을 외치는 인간의 고함이 있고 / 이제 확실히 밝아지려고 하는 하늘을 / 배경으로 서있는 거대한 조각상을 보면 된다 / 저 연기에 그을린 듯한 검은 그림을 / 한 번 더 손에 들고 찬찬히 보는 것이 좋다

20) 아침 신문을 보면 / 평양 폭격 사진이 / 대대적으로 실려 있었다

고향의 폭격에 / 요동치는 마음을 누르고 또 눌러 / 구멍이 뚫릴 지경이다

재작년 대폭격으로 / 돌아가셨을 아버지, 어머니 또는 / 무수한 고향 사람들의 무덤을 / 또다시 날려버린 것이다

그런데 이상하게 / 빌어먹을! 이라는 분개는 / 더 이상 하지 않는다

「장백산」(제7호, 1953년 4월)[21]

전화황의 5편의 시화는 모두 '한국전쟁'을 모티브로 하고 있다. 『조선평론』의 문예물 중 한국전쟁을 소재로 삼은 것은 김시종, 허남기, 오림준의 시 이외에도 「평양 해방」(2호, 희곡, 중국 작가 장라), 「출국

나의 눈은 / 석고상 같은 차가운 표정으로 / 세기의 지옥도를 만드는 / 아름다운 가면을 쓴 주역들을 / 지문을 찍는 냉정함으로 / 바라보고 있는 것이다

21) 이 부락이 아직 길고 긴 잠에서 / 깨어나는 것을 모르는 때부터 / 당신은 차가운 강설의 하늘에 머리를 들고 / 손꼽아 무언가를 세고 / 비오는 날은 비오는 날대로 흠뻑 젖은 채 / 당신은 이 부락을 슬픈 듯이 내려다 보았습니다

한 사람 한 사람의 슬픔 / 한 사람 한 사람의 비분도 함께 느끼듯 / 때론 힘든 봉우리 때론 미소의 산언덕 / 때로는 흰 명주 같은 안개로 몸을 감추어 / 사람들을 깜짝 놀라게 만든 당신 / 어느 가을 맑은 날 / 마을 사람들이 / 한 동지의 시체를 맞이해야 하는 / 기슭을 걷고 있을 때 / 전쟁으로 남편을 잃은, 아직 젊은 여인의 / 슬픈 눈이 / 문득 당신의 고상한 모습을 알아차렸을 때 / 마치 기다리고 있던 남편의 모습을 당신에게서 본 감격….

장! 당신의 묵직한 모양새 / 소박한 모습 / 지심까지 뿌리내린 정열의 맥락 / 영원을 생각나게 하는 산맥과 산맥의 너울

그것은 또 어느 여름의 진화를 말한다 / 갑자기 검은 구름을 몰고 하늘을 떠다니며 / 땅을 뒤흔드는 청천벽력 같은 뇌우의 추억

전」(3호, 소설, 중국 작가 주옥명), 「악마」(4호, 소설, 북한 작가 이북명), 「수류탄」(5호, 소설, 북한 작가 박찬모), 「운전수 길보의 전투기」(7호, 소설, 북한 작가 최명익)—의 소설과 희곡이 있었는데, 북한 작가와 중국 작가가 쓴 5편의 소설과 희곡은 모두 이념적 성향이 짙은 프로파간다적 문예물이었다. 똑같이 한국전쟁을 소재로 하고 있지만, '재일조선인이 체험한 한국전쟁'에 초점을 맞추려면, 전화황의 시화에 대한 해석은 위에서 언급한 소설이나 희곡보다 김시종, 허남기의 시를 비교항으로 삼는 것이 타당하다. 물론, 북한 작가, 중국 작가의 작품과 재일 작가의 창작물을 나란히 놓고 봄으로써 재일조선인의 한국전쟁 체험이 더욱 선명하게 드러나는 측면도 분명 존재한다.

그럼 전화황의 시화를 살펴보기로 하자. 다음은 5편의 시화 중 첫 번째로 게재한 「죽음의 상인들」(1952.2)의 시이다.

> 이제 다시는 / 살아나지 못할 만큼 / 때려눕혀 / 완전히 죽었다고 생각한 독사가 / 어느 틈에 / 꿈틀대기 시작해 / 덤불 속에 / 숨는 것을 보는 기분 / 나는 지금 / 흔들리는 철도의 차창 밖으로 / <u>폐허가 됐던 / 과거 군수공장의 부흥을 / 바라보고 있다.</u>

> 나는 그것이 / 이상하다고는 생각지 않는다 / 놀라지도 않는다 / 다만, 생각했던 것보다 / 조금 이른 것이 / 의외였을 뿐이다 / <u>처음부터, 죽음의 상인들은 / 한 사람도 죽지 않았던 것이다.</u>

「죽음의 상인들」은 '군수공장의 부흥'으로 경기를 회복하고 있는 일본에 대한 분노를 날카로운 펜화와 함께 완성했다. GHQ는 패전 이후, 일본에서 병기, 탄약류 일체의 제조, 수리를 금했으나 한국전쟁 발발 전후부터 사태는 일변했다. 1950년 미군의 발주에 응해 무기

와 포탄의 생산이 시작되었다. 제조된 것은 4.2인치 박격포, 각종 박격포탄 및 로켓포탄, 수류탄, 총탄 등이었다.[22] 그림은 시커먼 철도와 군수공장을 배경으로 하고, 필사적으로 피신하는 조선인 일가의 모습을 선명하게 그렸다. 「죽음의 상인들」이 게재된 1952년은 재일조선인들이 일본의 한국전쟁 협력에 반대하여 일본인 노동자·학생과 연계했던 시기였다.[23]

전화황 시화의 특징은 1957년에 발표한 자전적 소설집 『갓난이의 매장』(1957)을 참고로 하면 더욱 명확하게 보인다. 다음의 인용은 『갓난이의 죽음』의 표제작인 「갓난이의 죽음」에는 한국전쟁기를 회고한 구절이다.

> 6년 전, 이 국도를 지나간 그 군용 트럭과 장갑차가, 화일의 고향 마을 평양을 폭격하기 위한 화약이고 탄환이라는 것을 알았을 때, 치를 떨며 바라 보았다. (중략) 화일은 6년 전, 그 길고 긴 전차의 대열을 보면서, 피난을 떠나 생사불명의 부모와 자식들의 비참한 죽음을 상상하고, 새벽부터 잠을 깨우는 자명종처럼 매일같이 들리는 전차 소음에 문밖으로 나와 바라보면서 저 전차만 없었으면 하는 생각을 하며, 도대체 어디에서 짐을 싣고 이 국도를 지나, 어느 항구에서, 혹은 비행기로 조선으로 향하는 것일까. (중략) 그리고 나중에 한 사실이지만, 그 탄환과 화약은 미국에서 건너온 것이 아니라 일본에서 생산된 것이었다. 일본의 죽음의 상인으로 불리는 군수공장이었던 것이다.
> 그 대열이 행진하는 것을 어떻게든 전복시킬 방법은 없을까? 그 군수공장을 파괴해버릴 방법은 없을까? 하고 진지하게 생각한 적도 있었다.[24]

22) 윤건차 저, 『자이니치의 정신사』, 박진우 외 역, 한겨레출판, 2016, pp.273~274.
23) 1952년은 3대 소요 사건이 있던 해였다. 5월에 피의 메이데이 사건이 있었고, 6월에는 스이타 사건, 7월에는 오스 사건이 잇달았다.

재일조선인이 직접 체험한 한국전쟁은 군수공장을 파괴해버릴 방법을 진지하게 생각하는 것, 치를 떨며 전차의 대열을 바라보는 것이었다. 1952년 6월, 스이타 사건 현장에 있었던 김시종은 "군수 열차를 한 시간 지연시키면 동포 1,000명의 목숨을 살릴 수 있다고 했습니다. 수송을 멈추려고 국철 스이타 조차장에서 벌인 데모에도 참가했습니다"[25]라고 당시를 회고했다. 이처럼 한국전쟁기 재일조선인 사회 내부에는 일본의 한국전쟁 협력에 대한 필사적인 반대의 분위기가 고조되고 있었는데, '군수 공장'과 '군수 열차'에 대한 트라우마는 재일조선인들의 공통된 경험이자 하나의 공적 기억이었다고 할 수 있을 것이다.

또한, 재일조선인 전화황이 재현하는 한국전쟁은 식민지의 변주로 드러난다는 점이 주목된다. "이제 다시는 / 살아나지 못할 만큼 / 때려 눕혀 / 완전히 죽었다고 생각한 독사가 / 어느 틈에 / 꿈틀대기 시작해 / (중략) 처음부터, 죽음의 상인들은 / 한 사람도 죽지 않았던 것이다"(「죽음의 상인들」)라는 구절을 통해, 피식민자의 경험이 교차되고 있음을 알 수 있다. 전화황의 소설 「산수화」(『두 개의 태양』 수록작)에는 재일조선인 주인공이 1944년 10월 중순, 교토 부근 해군시설부에 징용을 갔을 때의 일이 묘사된다. 주인공이 편입된 부대는 '교토 재주의 조선인만으로 구성된 부대'였다. 이 부대는 죽음의 섬이라 불리는 치시마(千島)로 보내진다. "미국이 전쟁 때, 가장 위험한 일선에 흑인부대를 세웠다는 얘기는 어릴 때부터 들었는데, 미국만이 아니라 식민지를 가지고 있는 나라의 방식이 대부분 그랬는지, 조선인들만으로 구성된 6부대가 죽음의 섬 치시마에 배치되는 것은 기정사실인 것 같았다."[26] 주인공

화일은 운 좋게 치시마행을 면했지만, 화일을 제외한 이백명의 조선인 부대원들은 모두 죽음의 섬 치시마로 갔다. 식민지에 대한 기억은 해방과 함께 정지되거나, 고착되어 사라지는 것이 아니다. 재일조선인들이 일본에서 체험한 피식민자의 기억은 이미 사라졌지만 남아 있는 것, 지나갔으나 여전히 강력하게 존재하는 것이었다. 따라서 "나는 그것이 이상하다고는 생각지 않는다 / 놀라지도 않는다"(「죽음의 상인들」)라는 구절은 현실의 얇은 표면 아래 도사리고 있는 불길함을 해방 이후에도 곱씹고 있었음을 의미하는 것이다. 이처럼 전화황의 시화와 소설을 통해 재현된 한국전쟁은 '식민지의 반복 내지 변주'라는 측면이 존재한다. 어쩌면 조국의 피난민, 전쟁으로 죽는 동포들에 대한 '치가 떨리는' 공감은 감성적인 영역이 아니라, 이성의 영역이었기 때문일 터이다. 이백여 명의 재일조선인집단이 일본인을 대신하여 죽음의 섬으로 간 피식민자의 체험, 이것이 역지사지의 사고를 경유하여 공감에 도달하게 되는 것이기 때문이다.

다음은 「목소리―망국노(忘國奴)의 감각으로」(제3호, 1952. 5)를 살펴보기로 하자.

> 원령이 흐느끼는 소리가 / 지금 귓가에 또렷하게 들린다 / 어머니와 아버지를 잃은 아이들의 / 아이를 잃은 아버지와 어머니의 / 아내를 잃은 남편의 / 남편을 잃은 아내의 / 형제와 자매가 / 뿔뿔이 흩어져 / 흩어진 채 시체가 되고 / 살아남은 자가 아우성치고 / 흐느껴 울며 가슴을 쥐어뜯는다 / 차마 들을 수 없는 흐느낌! / 그 이가 갈리는 소리 / 그것은 이미 울음 소리도 / 비명도 한탄도 아니다 / 어떤 형용으로도 / 다 할 수 없는 소리가 / 이 일본의 흙을 밟고 있는 그대들의 / 가슴에,

26) 『二つの太陽』, 京文社, 1967, 42頁.

귀에 / 철썩철썩한 감촉을 보내 / 분명하게 들린다.

나는 지금 그 소리를 듣고 있다 / 뼈에 사무치는 듯한 저 울림 / 생각해보면 그 소리는 / 지금 처음으로 들려온 것이 아니다 / 구백구십만 동포의 죽음의 소리를 / 모두 듣지 않고 있었던 것이다.

아, 지금! / 천만이라는 천문학적 숫자가 / 되었을 때 / 처음으로 그 목소리에 몸과 마음을 / 떨고 있다

1952년, 3월

원령이 흐느끼는 소리, 살아남은 자가 아우성치는 소리, 천만 동포의 영혼의 '목소리'를 시로 썼다. 그리고 "이 일본의 흙을 밟고 있는 그대들"은 그 목소리를 들어야 한다고 공동체적 연대를 호소한다. 전화황의 창작물은 이념에 목적을 두고 있지 않다. 전화황은 동포의 대학살, 무차별적인 폭격, 고향의 폐허, 죽음에 대한 공포를 시화로 표현했다.

〈그림6〉『조선평론』 5호, p.94

예를 들어 제5호에 실린 박찬모의 소설 「수류탄」과, 같은 페이지에 실린 오림준의 삽화(〈그림6〉 참조)를 비교항으로 해보면 차이가 명확하다. 오림준이 그린 삽화는 전쟁의 실전 상황이나 전쟁영웅을 그리는 소위 전쟁화의 성향을 띠고 있는데, 전화황이 그리는 시화의 그림은 전쟁 또는 전투 상황을 직접적으로 그리는 법이 없다. 이것은 '전쟁화'를 어떻게 정의할 것인가의 문제로 바꾸어 생각할 수 있을 것이다. 전화황이 행동미술전에 출품했던 한국전쟁을 소재로 한 일련의 회화 작품들을 포함하

여 시화의 그림을 보면, 한국전쟁을 소재로 삼되, 그의 관심은 전쟁에서 발생하는 집단적인 죽음과 인간애로 집중된다.

5. 나오며

이 글은 해방 이후 재일조선인들이 경험했던 역사적 변전을 전화황의 행적을 통해서 고찰함으로써, 재일 예술가 전화황이라는 '인물', 한국전쟁을 재현한 '텍스트', 당시 오사카조선인문화협회라는 '커뮤니티'를 횡단하려는 시도였다. 『조선평론』에 수록된 전화황의 작품을 조명하는 것은 일본 내부의 마이너리티로 존재한 재일조선인이 한국전쟁을 어떻게 경험하고 있었는지, 내부의 현장을 파헤쳐 목도하는 일이다. 『조선평론』에 관계했던 재일조선인들은 하나의 커다란 프로세스 안에서 존재하는 것처럼 보인다. 한국전쟁기를 거치면서 '조선민주주의인민공화국'과의 거리를 점차 좁혀나갔고, 일공과 연대하여 반전·반미 투쟁에 나섰다. 한편으로는 재일조선인의 법적 지위를 위해 투쟁했고 문화 운동에도 적극 동참했다. 단체 안에는 분명 개인차가 존재했다. 그러나 전화황 역시 반전·반미 투쟁에 대한 공통된 의견을 공유하고 있었다. "세기의 지옥도를 만드는 / 아름다운 가면을 쓴 주역들"을 '미 제국주의'로 해석하는 것은 무리가 없어 보인다. 또한 '미 제국주의'의 공범자로 전쟁에 협력하고 있는 일본을 적극적으로 비판하고 있었으며, "지금 북쪽의 조선민주주의인민공화국은 살기 좋은 사회를 건설하고자 애를 쓰고 있는 것으로 알고 있다"라고 한 구절을 통해서도, 적어도 그 당시에는 민전의 정치적 노선에 동조하고 있었음이 드러난다.

다만 주목하고 싶은 것은, 그가 재일조선인단체의 대다수와 체험적

공감대를 형성하면서도, 한국전쟁에 대한 그의 시각은 줄곧 민간인 학살 희생자에게 향해있다는 점이다. 또한 그가 한국전쟁을 재현하는 방식의 특징은 전쟁으로 말미암아 말살의 위기에 놓인 조선과 망자의 영혼을 위해 전쟁이 끝날 때까지, '끊임없이' 시를 쓰고 그림을 그리는 행위 그 자체에 있었다.

이 글은 한일민족문제학회의 『한일민족문제연구』 제37집에 실린 논문 「한국전쟁기 재일조선인의 기억과 재현－『조선평론(朝鮮評論)』 수록 전화황(全和凰) 작품을 중심으로」을 수정·보완한 것임.

참고문헌

『朝鮮評論』第1号~9号(朴慶植 編, 『在日朝鮮人関係資料集成〈戦後編〉』9, 不二出版, 2001年).

全和凰, 『カンナニの埋葬』, 黎明社, 1957.

全和凰, 『二つの太陽』, 京文社, 1967.

『全和凰画集—その祈りの芸術』, 求龍堂, 1982.

김지영, 「전화황의 생애와 예술 – 재일조선인으로서의 의식의 조형화」, 『한국근대미술사학』 27, 한국근현대미술사학회, 2014.

동의대학교 동아시아연구소 편저, 『전후 재일조선인 마이너리티 미디어 해제 및 기사명 색인』 제1권, 박문사, 2018.

마루카와 데쓰시, 『냉전문화론』, 너머북스, 2010.

朴慶植 ほか, 『体験で語る解放後の在日朝鮮人運動』, 神戸学生·青年センター出版部, 1989.

소명선, 「재일조선인 에스닉잡지와 '한국전쟁'–1950년대 일본열도가 본 한국전쟁」, 『일본근대학연구』 61, 한국일본근대학회, 2018.

宋惠媛, 『「在日朝鮮人文学史」のために』, 岩波書店, 2014.

윤건차, 박진우 외 역, 『자이니치의 정신사』, 한겨레출판, 2016.

이승진, 「전후 재일잡지미디어 지형과 재일사회 – 1959년까지의 태동기를 중심으로」,

『한일민족문제연구』 35, 한일민족문제학회, 2018.

장세진, 「트랜스내셔널리즘, (불)가능성 그리고 재일조선인이라는 예외상태: 재일조선
인의 한국전쟁 관련 텍스트를 중심으로」, 『동방학지』 157, 연세대학교 국학연
구원, 2012.

하정웅, 『심검당』, 한얼사, 2010.

홍윤리, 「전화황의 회화세계 연구 - 도상적 특징과 상징성을 중심으로」, 『인문사회21』,
아시아문화학술원, 2018.

高柳俊男, 「『民主朝鮮』から『新しい朝鮮』まで」, 『三千里』 48号, 1986.

제2장

재일디아스포라 전통예술
계승과 분화

한국의 전통예술인과 재일코리안

송화영과 버들회(柳会)를 중심으로

박태규

1. 시작하며

송화영은 1974년 제1회 신인무용콩쿠르 입상을 시작으로 1999년 제 19회 국립국악원 주최 국악경연대회 무용 부분 대통령상 수상에 이르기까지 각종 대회에서 좋은 성적을 거두며 명무(名舞)의 반열에 오른 한국 전통예술인이다. 그는 일찍부터 삶과 함께 춤을 배우기 시작해 국립발레단과 국립국악원 무용단에서 활약하였으며, 1991년부터는 한국과 일본을 오가며 특히 일본에서는 재일코리안 2~3세로 이루어진 '버들회(柳会)'를 성립시켰다.

알려진 바와 같이 재일코리안이란 일본에 거주하는 동포나 혹은 교포를 의미하는 말로, 일본으로 이주한 시기에 따라 크게 '올드커머(old comer)'와 '뉴커머(new comer)'로 나누어진다. 먼저 '올드커머'란 구한말 이후 일제강점기에 일본으로 이주한 이들과 그 후손들로 1965년 한일 국교정상화 당시 이미 일본에 거주하고 있던 이들을 말한다. 반면 뉴커머란 국교정상화 이후 일본으로 건너가 정착한 사람들을 말한다. 국교정상화 이후, 한국과 일본의 관계가 호전되면서 특히 1980년대 초반 이후에는 유학생 및 주재원, 결혼 등의 숫자가 크게 증가하였다. 그러면

서 동시에 일본에 새롭게 정착하는 뉴커머 또한 급증하게 되는데, 뉴커머의 일본 정주는 시대적 아픔을 공유한 올드커머와는 달리 각 개인들의 여러 형편에 따라 다방면에서 산발적으로 이루어졌다.

한편, 송화영은 일본에서 출생한 올드커머도, 그리고 새롭게 이주한 뉴커머도 아니었다. 단지 일본 문부성의 문화교류비자를 취득해 일정 기간 동안 체류하며 일본의 전통예술을 배우고 또한 자신의 예술 활동을 펼친 것이 전부였다. 하지만 그럼에도 불구하고 그의 영향을 받은 전통예술단이 발족하여 그가 작고한지 20년이 가까운 지금까지도 일본에서 활동을 이어가고 있다. 현재 일본에서 왕성하게 활동하고 있는 재일코리안의 한국 전통예능 단체로는 '버들회' 이외에도 나고야(名古屋)를 중심으로 활동하는 한국 전통음악 그룹 '노리판(ノリパン)', '박정자 JP스튜디오(朴貞子JPスタジオ)', NPO법인 '하늘하우스(ハヌルハウス)'[1], 그리고 무용가 김순자와 조수옥이 주재하고 있는 '김순자 한국전통예술원'과 '조수옥 춤판' 등이 있다. 그런데 이들 중, 특이하게도 '버들회'는 한국의 전통예술인에 의해 시작되어 재일코리안 2~3세에 의해 성장, 발전한 단체로서 한국 예술인의 도일에 의한 전통문화 이식과 재일코리안의 수용을 살필 수 있는 하나의 좋은 사례가 되고 있다.

주지하는 바와 같이 재일코리안을 포함한 디아스포라 연구에서 비교적 많은 비중을 차지하는 것이 역사 및 문화와 관련한 것들이다. 그것은 역사와 문화가 각국의 디아스포라 형성은 물론 동일 민족으로서의 정체성 탐구에 가장 기초가 되기 때문인데, 더욱이 고유의 문화는 모국으

1) 이 중, NPO법인 하늘하우스(ハヌルハウス)는 한국과 일본 등을 포함한 동아시아의 국제교류 및 창조적 문화 활동을 통해 역사와 문화에 대한 상호 이해를 높이고 창조적 문화 활동과 관련된 정보를 발신하여 시민의 국제 교류 촉진에 기여할 것을 목표로 2003년 설립된 단체이다. (https://www.npo-homepage.go.jp/ 2023.10.14. 참조)

로의 귀환에 결정적인 영향을 미칠 만큼 디아스포라에게 중요한 요소
로 작용하고 있다. 이에 디아스포라와 문화, 역사 등을 키워드로 하였
을 때 200편이 넘는 학위논문이 검색될 정도로 연구 또한 활발히 진행
되었다. 그리고 한 발 더 나아가 재일코리안 및 그들의 예술 활동 등에
관한 관심 또한 높아져 이지선(2016, 2017, 2018), 이사라(2017)[2], 한영혜
(2021)[3], 황희정 외(2021)[4], 정성희(2019, 2021a, 2021b, 2022)[5] 등의 심도
깊은 연구가 발표되기도 하였다. 이 중 특히 한영혜의 연구는 민족무용
이라고 하는 관점에서 남과 북을 포괄하는 재일코리안의 예술을 폭넓
게 다루었는데, 이상의 연구들은 아직은 초보 단계에 있는 재일코리안
의 전통예술 및 활동 연구에 귀중한 초석이 되었음이 틀림없다. 이
글에서는 위와 같은 선행연구의 연장선상에서 보다 세세한 부분에 초
점을 맞추어 송화영의 일본 도일 및 상기한 '버들회'를 중심으로 재일코
리안 전통예술 단체의 성립과 활동 등에 관해 구체적으로 살펴보고자
한다.[6]

2) 이사라, 「재일 한국인 2세 여성 무용가들의 무용 활동을 통한 정체성 형성에 관한 고찰」,
 한국예술종합학교 전통예술원 예술전문사논문, 2017 참조.
3) 한영혜, 『재일동포와 민족무용』, 한울, 2021 참조.
4) 황희정 외, 「재일코리안 2세 무용가 연구」, 『우리춤과 과학기술』 55, 우리춤연구소,
 2021 참조.
5) 정성희, 「재일코리안 커뮤니티 전통공연예술의 사회적 역할 연구」, 한국외국어대학교
 대학원 박사학위논문, 2021; 「민단의 문화진흥의 흐름과 성격-2000년대 활동을 중심
 으로」, 『한림일본학』 39, 한림대학교 일본학연구소, 2021; 「다큐멘터리 영화 〈이바라
 키의 여름〉 속의 재일코리안 표상」, 『인문사회21』 13-3, 인문사회21, 2022; 정성희,
 김경희, 「다문화공생사회의 전통예술의 역할」, 『글로벌문화콘텐츠학회 학술대회자료
 집』, 글로벌문화콘텐츠학회.
6) 현재 일본에서 한국 전통예술은 크게 두 갈래로 나뉘어 공연되고 있다. 하나는 한국
 계열이며 다른 하나는 북한 계열이다. 일례로 무용의 경우 한국 계열의 경우는 한국무
 용이라고 부르는 반면 북한 계열의 그것은 조선무용으로 불리는 경향이 있다. 이 글에
 서는 지면 관계상 조선무용을 제외한 한국무용만을 대상으로 삼고자 한다. 한편, 송화

2. 초기 재일코리안의 한국 전통예술 전수와 송화영의 도일

앞에서 언급한 1965년의 한일 국교 정상화 이후, 재일코리안의 한국 전통예술 전수(傳受)는 크게 두 가지 방면에서 진행되었다. 첫째는 재일 코리안이 유학 등의 한국행을 통해 한국에서 전통예술을 전습한 경우 이며, 둘째는 한국의 예술인이 일본으로 건너가 재일코리안 사회에 한국의 전통예술을 전파하는 경우이다. 이중 초기 재일코리안이 주로 선택한 것은 첫 번째의 경우로, 특히 재일코리안 2세 중에는 이 방법을 통해 한국의 전통예술을 전수한 사람이 많았다.

실질적으로 초기 재일코리안들이 한국행을 택하게 된 것은 시대적 환경과도 깊은 관련이 있다. 한영혜 『재일동포와 민족무용』에 의하면 1948년 대한민국과 조선민주주의인민공화국이 공식 출범하자 민단과 조련은 각각 남과 북의 정권에 대한 지지입장을 표명하였다. 그러면서 동시에 조련은 도쿄에서 조선민주주의인민공화국 창건 경축대회를 진 행하였는데, 당시에는 특히 〈밀양아리랑〉, 무용극 〈흥부놀부〉, 무용단 편 〈빛나는 조선〉, 〈농악무〉 등 민족문화의 성격이 짙은 작품들을 공연 하였다. 그러나 이와는 달리 민단은 같은 시기 훌라댄스를 공연하는 등, 외국무용으로 행사를 치렀다고 한다.[7] 다시 말해 당시 민단의 경우

영 및 버들회 등에 관한 연구로는 이승룡, 「송화영의 입춤에 관한 연구」, 한국예술종합 학교 전통예술원 예술전문사논문, 2018; 이병옥·김영란, 『자유로운 영혼의 춤꾼 송화 영』, 지식나무, 2021 등이 있다. 먼저 이승룡의 연구는 송화영의 입춤에 포인트를 맞춘 것으로 그는 〈수건춤〉과 〈화문석입춤〉 등의 분석을 통해 송화영 춤의 미학적 특성을 도출해 내었다. 반면 이병옥, 김영란의 저서는 송화영에 관한 종합 연구로서 생애 전반 은 물론 작품 및 예술 활동, 업적 등에 관해 면밀히 고찰하였다. 특히, 이병옥, 김영란의 저서는 당시의 신문 기사, 공연 프로그램, 관련자 면담 및 현장 조사 등 다양한 연구 방법을 통해 예술가 송화영을 총체적으로 조망한 유일한 성과라 할 수 있다.

7) 이상의 조련 및 민단의 공연 상황에 관하여는 한영혜, 『재일동포와 민족무용』, 한울,

는 민족문화나 혹은 전통예술에 관한 기반 및 준비가 매우 부족했던 것으로 보이는데, 이러한 상황은 1950년대 들어서면서 현저히 개선되었고, 특히 1960년대에는 한국 전통예술인들의 일본 공연이 크게 증가하면서 전통예술에 대한 재일코리안의 관심 또한 급증하게 된다. 1945년 광복 후, 한국 예술단체의 일본 공연이 처음으로 실현된 것은 1958년 한국예술단에 의해서다.[8] 당시 최상덕을 단장으로 한 한국예술단은 당대 최고의 인기스타였던 임방울과 임춘앵을 비롯해 40여명의 단원을 구성해 국극 〈춘향전〉을 공연하였으며, 본 공연 이후 1959년에는 박귀희의 한국민속예술 가무단이 민단의 초청을 받아 전국 순회공연을 진행하였다. 그리고 1960년대에 들어서면서부터는 1962년 주일 한국공보관 개관을 시작으로 1964년 요미우리 신문사 초청 한국 국립국악원 공연 및 도쿄올림픽 개막 기념 한국문화예술단 민단 초청 공연 등, 재일코리안들이 한국 전통예술을 감상할 수 있는 기회와 환경이 획기적으로 변하였다. 여기에 1970년 오사카 만국박람회에 한영숙을 단장으로 한 고전무용단이 파견되면서 전통문화에 대한 관심이 폭발적으로 증가하게 되는데[9], 이러한 환경적 변화는 재일코리안들의 한국 전통예술 수용에 대한 욕구를 자극해 결과적으로 그것을 배우기 위해 한국행을 택하는 이들의 증가로 이어지게 되었다. 현재 일본의 재일코리안 사회에서 특히 무용을 중심으로 전통예술계를 견인하고 있는 명인들에는 김순자, 박정자, 변인자, 조수옥, 차천대미 등이 있다.[10] 그런데 이

2021, pp.84~86에 의함.

8) 한영혜, 『재일동포와 민족무용』, p.115.

9) 한영혜, 위의 책, p.156.

10) 재일코리안 전통예술인 및 그들의 한국 유학 등에 관해서는 이사라, 「재일 한국인 2세 여성 무용가들의 무용활동을 통한 정체성 형성에 관한 고찰」, 한국예술종합학교

들은 모두 올드커머의 재일코리안 2세들로, 한국행을 통해 전통예술을 전수하거나 혹은 이수하였다는 공통점이 있다. 더욱이 이들은 귀국 후 활발한 활동을 전개하며 재일코리안 사회에서 명인들로 자리매김함과 동시에 자신들이 전수한 것을 다시 일본에 전파하는 중요한 역할을 하고 있다.

반면, 두 번째의 경우는 한국행을 경험한 올드커머 명인들과는 달리, 국교 정상화 이후 다양한 이유들로 인해 일본에 건너온 뉴커머 및 그 외의 예술인들에 의해 한국의 전통예술이 일본에 이식된 경우이다. 『민단신문』 및 한국문화원 홈페이지 등에는 일본에서의 한국 전통예술 공연에 관한 다양한 정보가 게재되어 있다. 그리고 그것들과 함께 현재 일본에서 활동하고 있는 재일코리안 무용가들의 정보 또한 다수 올라와 있는데, 2006년 이후부터 2023년까지 『민단신문』 및 한국문화원 홈페이지에는 김리혜, 김순자, 박정자, 변인자, 신금옥[11] 등의 올드커머 예술가들은 물론 김일지, 김희옥, 김미복 등의 뉴커머 예술가들의 공연 정보 또한 찾아볼 수 있다.

뉴커머 예술가 중 김일지[12]는 유학을 위해 1985년 도일한 무용가로 어려서부터 한국무용을 전공하였으며 스승으로는 임이조를 사사하였다. 1996년 김일지 고전무용학원을 개원한 이래 현재는 김일지 한국전

전통예술원 예술전문사논문, 2017; 이지선, 「재일코리안 전통예술인의 교육 활동」, 『국악교육연구』 21(1), 한국국악교육연구학회, 2018; 한영혜, 『재일동포와 민족무용』, pp.223~311에 의함.

11) 이 외에도 유경화, 김춘강, 고현희, 홍일순, 조가오리(趙家織), 배지연 등의 재일코리안 3세 무용가들의 이름 또한 확인할 수 있다.

12) 김일지한국전통예술원 홈페이지(http://iruchi.com/profile 2021.07.01) 참조. 본 예술원에서는 〈승무〉, 〈살풀이춤〉, 〈한량무〉, 〈입춤〉, 〈춘앵전〉, 〈부채춤〉, 〈삼고무〉 등을 교수하고 있다.

통예술원을 주재하고 있다. 김일지는 같은 뉴커머 무용가인 김희옥 및 재일 3세 무용가 이능자와 함께 '3인무 絆 한국전통무용의 향연'을 수차례 공연해 오고 있는데, 2016년 제3회 공연에서는 〈태평무〉, 〈경기검무〉, 〈소고무〉, 〈한량무〉, 〈승무〉, 〈입춤〉, 〈장고춤〉, 〈진도북춤〉, 〈교방굿거리춤〉 등을 망라하였다.[13] 김희옥은 대학에서 한국무용을 전공한 후, 이명자 한국전통무용단에서 활동한 무용가로 1987년 도일하였다. 1990년 일본민족교육센터 무용 강사를 시작으로 1994년 김희옥 한국전통무용연구소를 개설하였으며, 2008년 중요무형문화재 제92호 태평무 이수와 더불어 태평무 일본오사카 지부 지부장을 맡았다. 그리고 상기의 공연 외에도 2017년 7월 김희옥 한국전통무용연구소 20주년 기념으로 '心'[14]을 비롯해 다수의 개인 공연을 무대에 올렸다. 현재 김희옥은 자신의 연구소에서 〈태평무〉, 〈살풀이춤〉, 〈검무〉, 〈장고춤〉, 〈승무〉, 〈삼고무〉 등을 교수하고 있다.[15] 김미복은 1990년 도일한 무용가로 한국의 임이조와 박재희, 진우림, 송재섭을 사사하였고, 대전광역시 무형문화재 제15호 〈승무〉를 이수하였다. 현재 김미복 무용연구소를 주재하고 있으며, 이 외에도 유튜브 채널[16]을 통해 한국 전통무용의 신체 사용 등에 관해 소개하고 있다.

그런데 여기서 간과할 수 없는 것은 앞에서 살핀 올드커머나 혹은

13) 일본주재 한국문화원 홈페이지(https://www.k-culture.jp 2021.07.01)

14) 『민단신문』(https://www.mindan.org/old/front/newsDetailb7fb.html), 2017년 6월 14일 기사 참조.

15) 김희옥 홈페이지(https://ja-jp.facebook.com 2021.07.01) 참조.

16) 유튜브 채널 https://exfit.jp/archives/tag/金美福舞踊研究所(2021.07.01). 현재 김미복 무용연구소에서는 〈승무〉, 〈살풀이춤〉, 〈태평무〉, 〈입춤〉, 〈한량무〉, 〈교방살풀이춤〉, 〈장고춤〉, 〈진도북춤〉, 〈부채춤〉, 〈일고·삼고무〉, 〈화선무〉, 〈법고무〉 등을 교수하고 있다.

뉴커머의 어느 쪽에도 속하지 않으면서 한국의 전통예술을 일본에 이식, 전파한 예술인들 또한 있다는 점이다. 일례로 강선영의 경우 1963년 오사카(大阪), 1966년 도쿄(東京)에 무용연구소를 설치해 한국과 일본을 오가며 재일코리안들에게 한국무용을 가르쳤다.[17] 강선영의 오사카 교실에서 한국무용을 배운 대표적인 인물이 변인자로, 그녀는 중학교 때 이곳에서 〈승무〉를 배웠다고 한다.[18] 강선영보다 먼저 일본에서 한국 전통예술 교실을 개설한 것은 정무연[19]과 정민 등이었다. 그 중, 정민이 운영하던 교실에서 한국 전통무용의 기본을 배운 것은 변인자와 박정자로[20], 당시 정민의 교실은 오사카 니시나리(西成)에 있었다고 한다.

정무연과 정민, 그리고 강선영 등이 올드커머나 혹은 뉴커머에 속하지 않으면서 초기에 일본에서 전통무용 문화를 이식하고 또한 전수(傳授)한 대표적인 인물이라고 한다면, 뉴커머 무용가들이 일본으로 이주하여 오기 시작한 1980년 대 이후 두 그룹에 속하지 않으면서 전통무용 문화를 전한 대표적인 인물은 송화영이다. 송화영이 한국에서의 고별 공연 후, 일본으로 건너간 것은 1991년이다. 송화영의 제자인 고재현[21]에 의하면 그가 도일한 가장 큰 이유는 전통예술 활동을 위한 일본의 환경 때문이었다고 한다. 송화영의 도일 당시 한국에 비해 일본은 경제

17) 『NEWSIS20』(https://newsis.com/2021.07.01.), 2016년 01월 22일 기사.

18) 이사라, 「재일 한국인 2세 여성 무용가들의 무용활동을 통한 정체성 형성에 관한 고찰」, p.47.

19) 유인화, 『춤과 그들』, 동아시아, 2008, pp.222~225에 의하면 정무연은 1949~1954년 일본 도쿄에서 정무연 무용연구회를 운영하며 한국무용을 가르쳤다고 한다.

20) 이사라, 「재일 한국인 2세 여성 무용가들의 무용활동을 통한 정체성 형성에 관한 고찰」, pp.46~47.

21) 고재현과의 인터뷰는 2021년 7월 22일 서울의 모처에서 진행되었다.

규모는 물론 전통문화에 대한 인식도 매우 높은 편이었다. 그리고 그에 따른 전통예술인에 대한 처우는 물론 특히 재일코리안들의 한국 문화 전수에 대한 관심과 열의가 고조되어 있었다. 이에 한국 전통예술인들의 일본 공연이 성황을 이루게 되는데, 『자유로운 영혼의 춤꾼 송화영』[22]에 의하면 송화영은 일본의 선진문물과 좋은 공연환경 등에 영향을 받아 일본행을 택하게 되었다고 한다. 그러나 또 다른 제자인 이사라[23]에 의하면 송화영이 도일한 것은 조선통신사 연구 및 재연에도 깊은 관심이 있었기 때문이라고 한다. 주지하는 바와 같이 조선통신사는 부산을 출발해 쓰시마(対馬)와 오카야마(岡山)의 우시마도(牛窓)를 경유해 오사카, 교토(京都), 에도(江戸)로 향하는 경로를 주로 사용하였다. 이 중 오카야마의 우시마도에서는 통신사들의 숙소로 사용되었던 혼렌지(本蓮寺)의 기록을 포함해 외교자료인 「조선통신사에 관한 기록」이 유네스코 세계기록유산으로 등록됨에 따라 통신사 행렬을 매년 재연하고 있다. 송화영은 이러한 일련의 행사에 큰 관심을 가지고 있었다고 하는데, 실제로 그는 오카야마에 체류하며 그곳의 전통예능을 배우는 한편 1991년에는 오카야마 국제페스티벌(9월 7일~16일)에 송화영무용단으로 참가, 1992년에는 한국 송화영전통무용단 발표회 〈교방무〉(4월 19일)를 오카야마에서 진행하기도 하였다.[24]

앞에서 언급한 바와 같이 송화영은 한국에서 고별 무대를 끝으로 예술의 장을 일본으로 옮겼지만 완전히 이주한 것은 아니었다. 단지 공인된 기간 동안 체류하면서 개인의 예술 활동 및 한국의 전통예술을

22) 이병옥·김영란, 『자유로운 영혼의 춤꾼 송화영』, 2021, 지식나무, p.111.
23) 이사라와의 인터뷰는 2021년 8월 2일 서울의 모처에서 진행되었다.
24) 이병옥·김영란, 『자유로운 영혼의 춤꾼 송화영』, pp.112~113.

전수한 것뿐이었다. 그러나 그의 전통예술 전수는 단기간에 집약적으로 이루어져 재일코리안의 전문 예술단체 '버들회(柳숲)'의 탄생을 보게 된다.

3. 송화영의 일본에서의 예술 활동과 '버들회'의 성립

예술활동의 영역을 한국에서 일본으로 옮긴 송화영이 가장 우선적으로 시작한 것은 공연 활동과 일본 춤 전수였다. 먼저 공연의 경우, 1991년부터 1993년까지 오카야마 국제페스티벌에 참가하는 등 송화영은 다양한 무대를 선보였다. 해당 기간 동안 그가 올린 공연으로는 〈송화영 교방춤 푸른 버들의 멋〉(1991년 9월, 도쿄예술극장), 〈일본 푸른 버들 무용단 푸른 버들의 멋〉(1991년 10월, 일본 센다 청년문화회관), 〈송화영의 교방춤 푸른 버들의 멋〉(1992년 3월, 도쿄 한국문화원), 〈한국 송화영전통무용단 발표회 교방무〉(1992년 4월, 오카야마 및 도쿄)[25] 등이 있다. 그런데 여기서 주목해 볼만한 것은 당시 송화영이 '교방무'를 전면에 내세웠다는 점이다. 일례로 1992년 4월 〈한국 송화영전통무용단 발표회 교방무〉 공연의 경우 1부 조선 여인의 춤, 2부 조선 남성의 춤으로 구성해, 1부에서는 〈검무〉, 〈노변가화〉, 〈춘앵무〉, 〈살풀이〉, 〈장고무〉, 〈진주굿거리〉, 〈부채춤〉, 〈소고춤〉을 선보였다. 그리고 2부에서는 〈무산향〉, 〈진주굿거리〉, 〈승무〉, 〈태평무〉, 〈무동살풀이〉 등을 선보였다. 당시 공연된 이상의 총 12 작품 중, 〈춘앵전〉이나 혹은 〈승무〉처럼 궁중 계열과 문화재지정 종목을 제외한 나머지 절반 이상은 주지하는

25) 이병옥·김영란, 『자유로운 영혼의 춤꾼 송화영』, pp.285~286.

바와 같이 교방 계열의 춤이다.

송화영은 교방무에 관해 교방(敎坊)과 권번 출신의 예인들에 의해 전승되어 온 이른바 전통춤이라고 설명하였다. 또한 근대 이후 교방무는 권번에서 가무악을 담당하던 예기(藝妓)들에 의해 전승되어 왔는데, 당시 천대받던 그들의 신분과는 달리 오늘날 교방무는 문화유산으로서의 가치를 재평가 받고 있다. 따라서 그 유산을 재창작하는 작업은 향후 한국의 새로운 전통으로서 평가받게 될 것이라고 하였다.[26] 사실 송화영에게 교방무는 춤의 모토(motto)나 다름이 없었다. 2005년 푸른 버들 민예원 27주년 정기무대 〈도쿄(東京)의 3세 하나야기 스미(花柳寿美) 일본무용, 한양의 송화영풍 교방무고(敎坊舞鼓)〉(2005년 6월 8일, 국립국악원 예악당) 프로그램에는 송화영풍 예악계보가 크게 4부분으로 나뉘어져 있다. 한국무용(신무용), 한국무용(정재), 고전무용(민속무), 기방예악(권번춤)이 그것으로, 송화영은 자신의 계보를 신무용의 경우는 송범과 김진걸, 정재의 경우는 김천흥, 민속무의 경우는 김계화와 이매방의 뒤를 이은 것으로 정리해 두었다. 그리고 기방예악, 다시 말해 교방무의 경우는 1대 윤봉란, 최완자, 2대 김애정, 김수악, 3대 송화영으로 정리해 두었는데, 이상의 4개 영역 중 송화영이 가장 먼저 접하고 또한 힘을 기울인 것은 교방무였다. 실제로 『자유로운 영혼의 춤꾼 송화영』에 의하면 그가 공연한 작품을 유형별로 정리해 보았을 때 가장 많은 비중을 차지한 것이 교방계열의 춤이었다고 한다.[27] 이것에 관해 이병옥은 당시 출연자 및 전승자들 중 여성이 많았기 때문이라고 논하였는데, 물론 그러한 사실을 부정할 수는 없지만 그것보다는 앞에서

26) 〈송화영춤〉 프로그램, 1991년 9월 3~4일(국립극장 소극장).

27) 이병옥·김영란, 『자유로운 영혼의 춤꾼 송화영』, pp.205~206.

송화영 스스로가 교방무의 전승과 공연, 그리고 그것의 가치에 관한 충분한 인식을 가지고 있었기 때문이라고 판단된다. 어쨌든 송화영은 일본에서 공연 활동을 전개하며 교방무를 전면에 내세웠던 것인데, 이 점은 송화영과 비슷한 시기에 일본에서 한국무용을 전수 혹은 공연하고 있던 뉴커머 무용가들과는 크게 대별되는 점이었다. 송화영이 도일한 1990년대 초반이나 혹은 그 이전에 일본으로 건너간 뉴커머 무용가로는 앞에서 언급한 김일지, 김희옥, 김미복 등이 있다. 이들이 주재하고 있는 무용연구소의 자료를 살펴보면, 김일지의 경우는 〈입춤〉을, 김미복의 경우는 〈입춤〉과 〈교방살풀이춤〉 등의 교방 계열 춤을 전수하고 있다. 그러나 실제 공연이나 전수 활동에 있어서는 '교방무'를 전적으로 중심에 두고 있지는 않다.

참고로 '교방무'를 중심으로 한 송화영의 활동에 직접적인 영향을 받은 것은 김순자[28]이다. 주지하는 바와 같이 김순자는 재일코리안 2세의 대표적인 무용가로 강선영을 비롯해 이매방, 박귀희, 윤옥, 정명숙, 송화영을 사사하였으며, 중요무형문화재 제92호 태평무를 이수하였다. 1986년 도쿄의 히가시쿠루메시(東久留米市)에 연구원을 개원하면서 본격적인 공연 활동을 펼치기 시작한 그녀는 한국 유학시절에는 정명숙의 집에 기거하며 춤을 배웠다. 그리고 그런 만큼 1988년 당시 올림픽 축제공연에 동반으로 참가하는 등, 정명숙과의 협업을 지속해왔다. 그러나 한편으로는 송화영으로부터 많은 영향을 받아 2000년에는 〈달성교방무〉(6월 11일, 練馬区立練馬文化センター)를 공연하기도 하였다. 더욱이 흥미로운 것은 김순자가 주재하고 있는 한국전통예술연구원에서는 현재 공연 작품으로 〈춘앵전〉, 〈무산향〉, 〈무고〉, 〈검무〉,

28) 김순자와의 인터뷰는 2021년 8월~9월 사이 수차례 온라인 및 전화 통화로 이루어졌다.

〈태평무〉, 〈살풀이춤〉, 〈승무〉, 〈장고춤〉, 〈소고춤〉, 〈진도북춤〉, 〈칠
고무〉, 〈성주풀이〉, 〈농악〉, 〈부채춤〉, 〈즉흥무〉 등을 전수하고 있다.
그런데 이것은 송화영이 1992년 도쿄에서 공연한 〈한국 송화영전통무
용단 발표회 교방무〉 공연 종목과 대부분 일치한다. 1992년 당시 김순
자는 본 공연에서 찬조 및 사회를 맡았었는데[29], 송화영의 공연 종목과
김순자의 전수 종목은 서로의 영향 관계를 보여주는 일 단면이라고
할 수 있다.

한편, 이상과 같은 공연 활동 외에 송화영은 일본 전통예술 전습에도
힘을 기울였다. 송화영전통무용단 오사카기념공연 〈조선의 멋 교방
무〉(1994년 3월 8일, 林ノ宮ピロティホール) 프로그램에는 송화영이 오카
야마현(岡山県) 와케군(和気郡)의 기요마로다이코(清麻呂太鼓) 외에 가와
다류일무(河田流日舞)를 습득하는 중이라고 되어 있다. 또한 『자유로운
영혼의 춤꾼 송화영』[30]에 의하면 1993~95년 사이 그는 오카야마현의
우시마도, 와케, 요시나가(吉永), 히나세(日生)의 향토민속을 연수하였
다고 한다. 언급한 바와 같이 우시마도는 과거 통신사행의 길목으로
향토예능 가라코오도리(唐子踊)가 유명하다. 와케에 전하는 향토예능
으로는 송화영이 전습하였다고 하는 기요마로다이코가 유명한데, 이것
은 와케 출신의 귀족 와케노 기요마로(和気清麻呂)의 이름을 딴 것이다.
와케노 기요마로는 일본의 나라시대(奈良時代) 말기에서 헤이안 시대(平
安時代, 794~1191) 초기의 인물로, 몸과 마음을 다해 천황을 지킨 충신으
로 알려져 있다. 그리고 히나세의 향토예능으로는 히나세진쿠로다이코

29) 더욱이 김순자는 2007년 버들회 주최의 송화영 추도 공연 〈화초별감놀음〉(9월 7일,
 エルオオサカ)에 참여하는 한편, 2012년에는 송화영의 세계 〈화초별감〉(9월 7일, 練馬
 区立練馬文化センター) 공연을 주재하였다.
30) 이병옥·김영란, 『자유로운 영혼의 춤꾼 송화영』, p.216.

(日生甚九郎太鼓)가 유명하다. 이것은 히나세 출신의 거부 다부치야 진 쿠로(田淵屋甚九郎)의 이름을 딴 것이다. 다부치야 진쿠로는 에도 시대 (江戶時代, 1603~1867) 초기에서 중기에 걸쳐 히나세를 근거지로 한 해상 운송 사업을 주도한 인물이다. 사업의 번창으로 막대한 부를 축적한 그는 사찰의 재건 등에 힘을 보태고 역병으로 인한 민생고에도 사재를 털어 원조하는 등 지역사회에 적지 않은 공헌을 하였다. 히나세진쿠로 다이코는 이러한 다부치야 진쿠로의 공적을 높이는 한편, 바다를 무대 로 한 남성들의 용맹한 기상을 북으로 표현하는 것이다. 1993년 9월 3일 자 『경향신문』에는 일본에서 전통예술을 연수하고 있는 송화영 씨가 '남성의 도약적인 힘을 북으로 상징하는 도토(怒濤)를 배우느라 손바닥이 굳은살 투성이었다'는 기사가 실려 있다.[31] 도토는 기요마로 다이코의 하나로 남성들의 북놀음이다. 당시 송화영은 와케의 기요마 로다이코와 히나세진쿠로다이코 등을 배웠던 것으로 생각되는데, 일본 에서의 향토예능 전수는 그의 공연 활동으로 이어져 한국에서 처음으 로 〈자유인의 한국·일본무〉(1993년 12월 6일, 국악당 소극장)와 같은 일본 전통춤 공연을 시도하게 된다.[32]

그런데 흥미롭게도 송화영의 이상과 같은 활동은 곧 일본에서 '버들 회'의 성립으로 이어지게 된다. 2007년 송화영 선생 추도공연 〈화초별

31) 이병옥·김영란, 위의 책, p.122 재인용.

32) 당시 공연에서 송화영은 사노사(サノサ)와 같은 일본무용을 직접 추었으며, 기요마로 다이코 공연단이 도토를, 일본무용의 사쓰키카이(皐月会)가 짓키리부시(ちゃっきり節) 등을 공연하였다. 또한 제27회 푸른버들민예원 정기무대 〈한양춤과 북놀음〉(2005년 6월 7일, 국립국악원 예악당)에서는 일본무용가 3세 하나야기 스미(花柳寿美)와 함께 무대를 꾸미었다. 하나야기 스미는 일본무용의 5대 유파(流派) 중 하나인 하나야기류의 대표 무용가로, 조모인 1세 하나야기 스미(1898~1947)는 일본의 근대 신무용운동(新舞踊運動)을 전개한 무용가 중의 한 명으로 널리 알려져 있다.

감 놀음 송화영풍〉(9월 7일) 공연 자료에는 다음과 같이 기록되어 있다.

버들회
재일 2~3세를 중심으로, 한국의 전통예술을 마음으로 사랑하는 이
들의 모임입니다.

즉, '버들회'는 재일코리안 2·3세가 추측이 된 전통예술 단체로, 초
기부터 중요 맴버로 활동한 이사라에 의하면 버들회는 송화영과 차천
대미의 만남에 의해 이루어졌다고 한다. 차천대미는 재일코리안 2세
무용가 최숙희의 문하생으로 한국 유학 전 '여명'에서 춤을 배웠다.
그녀는 한국 유학을 통해 김병섭에게 장고를 배우고, 그 외 봉산탈춤
등의 전통예술을 전수한 후 오사카에서 한국무용을 가르치고 있을 때
한국 국립국악원 단원의 소개로 송화영을 만나게 된다. 당시 국립국악
원 단원은 송화영을 '오카야마에 춤 잘 추는 무용가가 있다'고 소개하였
다고 하는데, 이것은 매우 사소하지만 송화영의 오카야마에서의 활동
이 낳은 소중한 결과임이 틀림없다.

차천대미는 송화영과 교류하면서 차츰 일본에서 한국 전통예술을
전수하고 또한 배울 수 있는 본거지를 구축할 필요가 있음을 인식하게
된다. 이에 버들회의 창단을 주도하게 되는데, 본 회는 송화영의 지도
와 차천대미의 실행력에 의해 탄생한 것이라 할 수 있다. 당시 단체명
을 '버들회'로 정한 것은 송화영의 의중이 반영된 것이었다. 그는 1990
년대 이전부터 '푸른 버들'이라는 용어를 무용단은 물론 공연명에도
사용하고 있었다. 1999년 한국전통무용 버들회 도쿄공연 〈푸른 버들의
벗(青柳の雅)〉(8월 27~28일, スペースワイ文化センター)의 홍보자료에는 다
음과 같은 내용이 담겨있다.

'강인한 생명력으로, 그 어떤 환경에서도 가지 하나로 뿌리를 내려 싹을 틔우고 마침내 꽃을 피운다. 씩씩하면서도 부드러운 나무.'

푸른 버들은 봄날 산뜻한 어린잎을 틔워, 여름이 되면 상쾌한 바람을 전해줍니다. 한국 전통무용에 녹아있는 경이로운 생명력과 새로운 삶의 힘을, 우리 재일코리안들은 물론 또한 모든 분들께, 푸른 버들의 상쾌한 바람에 실어 전해드리고 싶습니다.[33]

버드나무는 씨가 바람에 날리거나 혹은 꺾꽂이 등으로 번식을 해 생명력이 강할 뿐만 아니라 오염된 수질을 정화하는 능력 또한 매우 뛰어나다. 이에 오래전부터 우물가에는 버드나무를 즐겨 심었으며 그것의 잎과 줄기는 해열 진통제로 사용되기도 하였다. 송화영이 버드나무에 주목한 것은 바로 이상과 같은 점 때문이었는데, 어쨌든 '버들회'는 1993년 11월 8일 긴테쓰소극장(近鉄小劇場)에서 제1회 발표회를 가짐으로 본격적인 활동에 들어가게 된다.

4. 일본 '버들회'의 예술 활동과 전통예능사적 의의

'버들회'가 제1회 발표회에서 선보인 작품은 〈승전무〉, 〈검무〉, 〈진주굿거리〉, 〈소고무〉, 〈승무〉, 〈부채춤〉, 〈살풀이춤〉 등이었다. 본 공연에서 송화영은 특별출연으로 〈승무〉를 추었다. 출발 당시, 버들회가

33) 生命力強く、どんな環境のもとでも枝一本の植樹で根を生かし芽を出しやがて花を咲かせる。たくましくしなやかな樹木、青柳は春にはすがすがしい生まれての若い新芽を咲き、夏にはさわやかな風を運んでくれます。韓国伝統舞踊の中にある'生命のよろこび、新たなる生きる力を、在日の私たちの糧に、そしてすべてのみなさまに、青柳のさわやかな風に乗せてお届けしたい…. これが私たちの願いです。

지향하는 바는 무용을 통해 모국인 한국의 자연을 느끼고 어려웠던 역사를 생각하며, 강인한 버들처럼 오늘과 내일을 향한 생명력을 키워나가는 것이었다. 일례로 1997년 제2회 정기공연 '푸른 버들의 멋'(7월 31일 神戸朝日ホール, 8월 1일 大阪近鉄小劇場) 프로그램에는 다음과 같이 기록되어 있다.

> 푸른 버들의 바람에 실어
> 우리는 일본에서 태어났지만 무용을 통해 모국의 풍요로운 자연을 가슴 깊이 느끼고, 또한 마음을 울리는 역사를 생각하며, 유연하면서도 씩씩한 '버들'처럼 대지에 뿌리를 내리고 오늘을, 그리고 내일을 살아갈 힘을 키워가고 싶습니다.[34]

언급한 바와 같이 송화영이 버들에 주목한 것은 그것의 강인한 생명력에 기인한 것이었다. 그런데 이러한 버들의 이미지는 재일코리안이 처한 상황과 매우 잘 부합해, 소수로 살아가는 일본 사회에서 그들이 바라고 지켜야만 하는 절대조건의 상징으로서도 이해될 수 있었다. 어쨌든 버들회는 재일코리안으로서의 강인한 생명력과 정체성을 한국의 전통예술을 통해 키워나

〈사진1〉 제1회 '버들회' 발표 포스터

34) 私たちは舞踊を通して、日本で生を受けながらも母国の豊かな自然を胸いっぱいに吸い込み、激しく心を揺り動かす歴史に思いを馳せ、しなやかでたくましい'柳'の如く大地に根を張り、今日を、そして明日を生き抜く力を蓄えていきたいと願っています。

가고자 했다는 것인데, 단순한 문화체험이나 혹은 이해를 넘어 전통예술을 스스로의 삶과 직결시켜 어려움을 개선하고 극복하기 위한 하나의 원동력으로 삼았다는 점에서 그들의 적극성을 엿볼 수 있다.

이후, 버들회는 1994년 한국전통무용 〈조선의 미〉를 비롯해 2003년 창립 10주년 기념공연 〈고성오광대〉를 공연하는 한편, 미국 센프란시스코 민족무용 페스티벌 및 아시아태평양 민속무용 제전에 참가하는 등 다양한 예술 활동을 펼치기 시작한다. 뿐만 아니라 전국무형문화재 경연대회 및 세계 사물놀이 경기대회에 참여하며 자신들의 예술 영역을 확장시켜 나가게 된다.[35]

'버들회'의 예술 활동에서 주목해 볼 만한 것은 공연 종목 및 예술 영역의 확대이다. 초기 버들회의 공연 종목은 무용이 주를 이루었다. 1993년 창단 후 4년이 지난 1997년의 정기 공연을 예로 들어보면 당시 공연 종목은 〈춘앵전〉, 〈무산향〉, 〈입춤〉, 〈소고춤〉, 〈살풀이〉, 〈장삼춤〉, 〈3·5·7고무〉 등으로 역시 무용이 중심이었다. 그런데 버들회는 1년 뒤인 1998년 '여자 사물놀이패 버들'을 창단한다. 그리고 당시의 창단 공연 프로그램에는 다음과 같이 기록되어 있다.

> 사물놀이패라고는 하지만 사물놀이만 하줄 알면 되는 것이 아니라, 그 외에 설장고, 판굿 등 3개의 공연이 가능해야 비로소 사물놀이패라 인정을 받습니다. 사물놀이는 남성들도 상당한 체력을 요하는 까닭에 남성 중심 그룹이 많으며, 힘차고 속도감 있는 특성이 여성에게 잘 어울리지 않는다는 평을 들어왔습니다. 특히 판굿은 연주와 함께 상모를 돌리며 춤을 추어야 하는데 그 맛을 내기위해서는 상당한 체력과

35) 일본 버들회의 수상력에 관하여는 송화영 선생 추도공연 〈화초별감 놀음 송화영풍〉 (2007년 9월 7일 エルおおさか大ホール) 프로그램 참조.

기량을 필요로 합니다. (중략) 무용으로 단련된 다리와 허리, 리듬감
등으로 그것을 극복하였습니다. 또한 여성 특유의 섬세함과 강약의
표현으로 남성들의 그것과는 전혀 다른 소리를 들려줄 것입니다.

이것에 의하면 사물놀이패란 단순히 사물놀이만을 연행하는 것이
아니라 설장고와 판굿을 공연할 수 있어야만 진정한 사물놀이패로 인
정을 받는다고 한다. 그런데 설장고와 판굿은 기교는 물론 강한 체력을
필요로 해 여성들에게는 다소 어려운 전통예술로 알려져 왔다. 그러나
버들회는 지금까지 무용으로 훈련된 체력과 리듬감으로 그것을 극복하
고 여성 특유의 섬세함으로 남성 놀이패와는 또 다른 소리를 들려 줄
것이라고 한다. 실제로 사물놀이는 꽹과리, 징, 장구, 북의 현란한 연주
는 물론 판굿에서 보이듯 무대를 오가는 상모놀이가 매우 인상적이다.
그러나 반면 연행자들은 연주와 놀이를 동시에 진행해야 하는 만큼
상당한 숙련과 체력을 필요로 한
다. 그럼에도 불구하고 버들회는
부단한 노력을 통해 어려움을 극복
하고 여성들만의 사물놀이패를 출
범시킨 것인데, 창단 공연 프로그
램에 의하면 이들은 사물놀이의 기
량 함양을 위해 한국의 전통예술단
'들소리'와 합동 합숙을 진행하는
등 철저한 준비 과정을 거쳤다. 창
단 공연 당시 여자 사물놀이패에는
박은희, 오유숙, 강지현, 이사라가
참여하였으며, 공연작으로는 삼도

〈사진2〉 여자 사물놀이패 공연 포스터

사물놀이 외에 판굿 등을 무대에 올렸다. 그리고 여기서 한 발 더 나아가 버들회는 2003년 창립 10주년 기념사업의 일환으로 〈고성오광대〉 공연 및 워크숍을 주최하기에 이르는데, 현재 버들회는 초기의 전통무용에서 영역을 넓혀 사물놀이를 포함한 한국 통예술단으로서의 성격을 공고히 하고 있다.

이상과 같은 버들회의 전통예술사적 의미는 첫째, 확고한 정체성을 바탕으로 한국의 전통예술을 올바로 전수하고 또한 전승하고자 노력하고 있다는 점이다. 앞의 활동에서도 알 수 있는 바와 같이 버들회는 창단 이후 오늘에 이르기까지 한국 전문가들과의 지속적인 교류를 이어오며 워크숍 등을 진행하고 있다. 사실 세계를 막론하고 디아스포라는 본국과 현재 거주하고 있는 국가와의 경계에서, 일상의 생활문화는 물론 고유의 전통문화 또한 변용되거나 혹은 다르게 이해되는 경우가 없지 않다. 그렇기 때문에 디아스포라 전문 단체의 경우 본국의 전통예술을 그대로 전수하고자 하는 노력과 재교육을 통한 지속적인 단련이 필수적인데, 이러한 측면에서 볼 때 버들회는 가히 모범적이라 할 수 있다. 언급한 바와 같이 버들회는 송화영을 매개로 한국의 전문 예술인 및 단체들과 빈번히 교류하며 합동 공연을 진행하였다. 이것은 버들회가 본국의 전통을 원형 그대로 전수하고 또한 공연 상황을 거의 실시간으로 확인할 수 있는 좋은 기회가 되었음은 부언할 필요가 없다. 일례로 1999년 〈버들회 제3회 송화영풍 교방무〉 공연에는 국가무형문화재 제97호 살풀이춤 보유자인 정명숙(당시 준인간문화재)과 제92호 태평무 보유자인 이현자(당시 준인간문화재)가 함께 참여하였다. 또한 버들회는 앞에서 언급한 〈고성오광대〉와 들소리 외에도 경상북도의 한두레마당 예술단과 지속적인 교류를 이어오며 합동공연 및 워크숍 등을 진행하고 있다. 한두레마당 예술단은 1993년 창단된 순수 전통예술 단체로,

2013년 제18대 대통령취임식 식전행사의 오프닝 공연을 진행한 최정상급 예술단이다.[36] 특히 초기부터 한두레마당을 이끌어 오고 있는 박정철 단장은 버들회를 포함한 재일코리안의 한국 전통예술 활동에 깊이 공감하며 그들을 적극 지원하고 있다. 재일코리안을 향한 박정철의 지원에 관하여는 부산MBC 특집 다큐 '열일곱 선화의 도전'(전성호 감독)[37]을 통해서 확인할 수 있는데, 현재 버들회는 전통예술 단체로서의 확고한 정체성 및 위상을 바탕으로 본국인 한국의 전통예술을 그대로 전수, 전승해 나가고 있다.

둘째, 버들회는 일본에서 한국의 전통문화를 일반에 알리는 교두보 역할을 하고 있다. 위의 활동에서도 알 수 있는 바와 같이 버들회는 창단 이래, 국내외에서 꾸준히 무대 활동을 전개해 왔다. 1993년 긴테쓰소극장(近鉄小劇場)에서 정기 무대를 시작한 이래 현재까지 매년 수차례의 공연을 지속해 오고 있다. 일례로 2007년에는 송화영 선생 추도 공연 〈화초별감 놀음 송화영풍〉을 무대에 올려 〈무산향〉과 같은 궁중 계열 춤과 〈승무〉, 〈태평무〉, 〈살풀이춤〉 등의 민속계열 춤을 망라해 피로하였다. 또한 2012년 송화영풍 푸른 버들의 멋 공연 〈소리와 춤〉에서는 한국의 한두레마당 예술단과의 협연을 통해 〈태평무〉, 〈민요무〉, 〈쌍승무(雙僧舞)〉, 〈오고무〉 외에 사물놀이와 무을풍물(舞乙風物) 등을 선보이기도 하였다. 더욱이 한일의 여러 방송에 출연해 자신들의 활동

36) 한두레마당에 관하여는 2022 안동국제탈춤페스티벌 홈페이지 참조.
 (http://www.maskdance.com/2019/sub2/sub4.asp?yflag=2013&search=&page=4&seq=2553 검색일: 2023.03.28.)

37) 2014년 11월 TV방영 후, 다큐 영화 〈이바라키의 여름〉으로 재탄생하여(배급 CAC엔터테인먼트) 일반 극장에서 상영되었으며, 〈덴게이(傳藝)-우리들의 청춘〉이라는 제목으로 일본에서도 상연되었다.

및 한국 전통예능을 알리는 한편[38], 1년에 50회에 달하는 학교 공연을 진행하면서 특히 어린 세대에 한국의 전통문화를 알리는데 주력하고 있다. 버들회가 특히 어린 세대에게 한국의 전통문화를 알리게 된 것은 차천대미의 경험에 의한 것이다. 차천대미에 의하면 그는 〈부채춤〉을 보고 한국에 이렇게 아름다운 춤이 있다는 것을 처음 알았다고 한다. 그러면서 동시에 전혀 아는 것이 없음에도 불구하고 나쁜 이미지를 떠 올리며 스스로가 한국을 차별하고 있음을 깨달았다고 한다. 이후 차천대미는 일반인들에게, 그리고 특히 어린 세대에 한국의 전통문화를 적극적으로 알리게 되었다고 하는데, 그녀의 인터뷰 및 버들회의 학교 공연에 관하여는 마찬가지로 '열일곱 선화의 도전'을 통해서 확인할 수 있다.

셋째, 재일코리안 전통예술인의 육성 및 인재 배출에 중요한 역할을 하고 있으며, 재일코리안의 한국 전통예술계 진출에 좋은 표본이 되고 있다. 앞에서 살핀 바와 같이 버들회의 대표 차천대미는 재일코리안 2세 예술가로서 전문 교육자이자이기도 하다. 그녀는 오랫동안 오사카의 건국학교에서 전통예술을 가르쳐 왔는데, 그녀의 엄격하면서도 열정적인 교수는 널리 정평이 나 있다. 그리고 실제로 본교 전통예술부의 실력은 일본의 전국 중고등학교 중 수위를 다툰다. 마찬가지로 버들회에서의 전수 또한 송화영과 차천대미의 주도 하에 엄격하면서도 철저하게 이루어졌다. 이에 버들회 단원 중에는 본격적으로 한국의 전통예술를 전공하기 위해 한국으로의 유학을 결심해 대학원 등에서 수학을

38) 일례로 2006년에는 일본의 NHK를 비롯해 아사히방송(朝日放送), TV오사카(TV大阪), 위성방송(衛星放送), 산TV(サンTV) 등에 출연하였다. 송화영 선생 추도공연 〈화초별 감놀음 송화영풍〉(2007년 9월 7일, エルおおさか大ホール) 프로그램 참조.

이어가기도 하였다. 그리고 한 발 더 나아가 한국의 전문 예술단체에 진출해 일원으로 활동하는 등, 성과를 보이고 있다. 대표적인 것이 이사라로, 그녀는 초창기 멤버로 버들회와 줄곧 활동을 같이하여 왔다. 그리고 보다 적극적인 수학을 위해 한국으로의 유학을 결심, 대학원에서 한국 전통연희를 전공한 후 현재는 정읍시립농악단 단원으로 활동하고 있다.

이사라는 일본에서 한국 전통예술을 습득한 후, 한국에서의 심화 과정을 거쳐 한국의 전문 예술단체에 진출한 매우 특이한 경우라 할 수 있다. 이사라의 경우 재일코리안의 입장에서는 자신들의 정체성 및 능력을 한국에서 인정받았다고 하는 의미에서, 그리고 한국의 입장에서는 우수한 인재를 발굴하고 영입했다는 의미에서 시너지효과가 기대되는 상황임이 틀림없다. 따라서 재일코리안 사회와 한국 모두 제2, 제3의 이사라가 지속적으로 배출, 활약할 수 있도록 협력해야만 하는데, 버들회는 재일코리안 전통예술계를 이끌 인재 육성과 배출은 물론 한국의 전통예술계로의 진출에 실질적인 사례가 되고 있다.

5. 마치며

이상으로 한국 전통예술과 재일코리안에 관해, 한국무용가 송화영과 일본의 버들회를 중심으로 살펴보았다. 송화영은 한 시대를 풍미했던 전통예술계의 명인으로 한국과 일본에서 왕성히 활동하며 다양한 업적을 남겼다. 이에 위의 글에서는 송화영의 일본에서의 활동과 그의 영향 하에 출발한 버들회의 성립 및 활동 등에 관하여 살펴보았다.

송화영은 1991년 한국에서의 고별 무대 이후 문화교류비자를 취득해

활동의 장을 잠시 일본으로 옮겼다. 송화영의 제자들에 의하면 그가 일본으로 활동의 장을 옮긴 것은 전통예술을 둘러싼 환경적인 요인 외에도 조선통신사 관련 문화 재연 등에 관심이 있었기 때문이라고 한다. 일본으로 건너간 송화영은 개인의 공연활동과 한국 전통예술 전수, 그리고 일본 전통예술 습득 및 일본 예술인들과의 교류를 적극적으로 전개하였다. 그 중, 한국 전통예술의 전수는 짧은 기간 동안에 매우 강도 높게 이루어져 재일코리안 전통예술 단체 '버들회'의 성립을 보게 된다.

버들회는 재일코리안 2~3세가 주축이 된 전문 전통예술 단체로, 1993년 출범하였다. 버들회의 성립에 결정적인 계기가 된 것은 송화영과 차천대미의 만남이었다. 최숙희의 문하에서 한국 전통무용을 수학한 차천대미는 당시 국립국악원 단원의 소개로 송화영을 만나게 된다. 그리고 그와의 교류를 통해 일본에서 한국 전통무용을 가르치고 또한 배울 수 있는 본거지가 필요하다는 생각을 하게 된다. 당시 단체명을 버들회라 명명한 것은 송화영의 의중이 반영된 것으로, 강인한 생명력과 정화력을 지닌 버들의 이미지를 일본에서 소수로 살아가는 재일코리안의 상황에 투영한 것이었다. 이후 버들회는 확고한 정체성과 예술적 전문성을 바탕으로 활발한 활동을 전개하기에 이른다.

한편, 버들회의 예술 활동에서 주목해 볼 만한 것은 공연 종목 및 예술 영역의 확대이다. 초기 버들회의 공연 종목은 무용이 주를 이루었다. 그러나 1998년에는 여자 사물놀이패를 출범 시키는 등, 지속적으로 영역을 넓혀 현재는 전통무용은 물론 사물놀이를 포함한 한국 전통예술단으로서의 성격을 공고히 하고 있다. 이러한 버들회의 전통예술사적 의미는 크게 세 가지로 정리해 볼 수 있다. 첫째, 확고한 정체성을 바탕으로 한국의 전통예술을 전승하고 있다는 점, 둘째, 일본에서 한국의 전통문화를 일반에 알리는 교두보 역할을 하고 있다는 점, 그리고 셋째,

전통예술인의 육성 및 인재 배출에 중요한 역할을 하고 있으며, 재일코리안의 한국 전통예술계 진출에 좋은 표본이 되고 있다는 점이다.

주지하는 바와 같이 버들회가 전문 단체로서 성장, 활동할 수 있었던 것에는 송화영의 역할이 컸다. 이사라에 의하며 당시 버들회 회원들은 단지 한국의 전통문화가 좋아서 모인 사람들이었지만, 송화영은 오사카에 제대로 된 한국 전통예술을 남기겠다는 굳은 각오로 지도에 임했다고 한다. 그리고 결과 재일코리안들이 무대에서 당당하게 한국의 춤을 공연할 수 있을 정도로 제자들을 성장시켰는데, 송화영은 춤 이외에도 평소 자신이 연구하고 싶었던 의상이나 장식품의 제작은 물론 안무와 연출, 창작 등에 걸쳐 끝없는 도전을 펼쳐나갔다. 그러면서 전통이 희미해져 가는 한국에 이렇듯 전통예술을 올바르게 전승하고 공연하는 단체가 오사카에 있다는 것을 알리고 싶다고 하였는데, 송화영의 그러한 바람에 힘입어 버들회는 여러 차례 한국에서도 공연을 가졌다.

앞장에서 살핀바와 같이 송화영은 일본에서 태어난 올드커머나 혹은 새롭게 정주하여 간 뉴커머도 아니었다. 하지만 활동의 장을 잠시 일본으로 옮겨 열정을 다해 예술 활동을 펼친 결과 버들회와 같은 전문 예술단체를 탄생시켰다. 물론 버들회의 출범과 성장에는 차천대미와 같은 재일코리안 예술가와 회원들의 부단한 노력과 실천력이 바탕이 되었음은 부언할 필요가 없다. 송화영과 버들회는 한국 예술인의 도일에 의한 전통문화 이식과 재일코리안의 수용을 살필 수 있는 모범적인 사례라 할 수 있다.

이 글은 한림대학교 일본학연구소의 『한림일본학』 제39집에 실린 논문 「한국 전통예술인의 도일(渡日)과 재일코리안 예술단체의 성립 ─ 송화영과 버들회(柳会)를 중심으로」를 수정·보완한 것임.

참고문헌

유인화, 『춤과 그들』, 동아시아, 2008.

이병옥·김영란, 『자유로운 영혼의 춤꾼 송화영』, 지식나무, 2021.

이사라, 「재일 한국인 2세 여성 무용가들의 무용활동을 통한 정체성 형성에 관한 고찰」, 한국예술종합학교 전통예술원 예술전문사논문, 2017.

이승룡, 「송화영의 입춤에 관한 연구」, 한국예술종합학교 전통예술원 예술전문사논문, 2018.

이지선, 「재일코리안의 한국전통예술 공연 양상」, 『국악원논문집』 34, 국립국악원, 2016.

_____, 「재일코리안의 한국전통예술 공연 사례 분석」, 『한국음악연구』 61, 한국국악학회, 2017.

_____, 「재일코리안 전통예술인의 교육 활동」, 『국악교육연구』 21(1), 한국국악교육연구학회, 2018.

정성희, 「재일코리안 커뮤니티 전통공연예술의 사회적 역할 연구」, 한국외국어대학교 대학원 박사학위논문, 2021.

_____, 「민단의 문화진흥의 흐름과 성격-2000년대 활동을 중심으로」, 『한림일본학』 제39, 한림대학교 일본학연구소, 2021.

_____, 「다큐멘터리 영화 〈이바라키의 여름〉 속의 재일코리안 표상」, 『인문사회21』 13-3, 인문사회21, 2022.

정성희·김경희, 「다문화공생사회의 전통예술의 역할」, 『글로벌문화콘텐츠학회 학술대회자료집』, 글로벌문화콘텐츠학회.

한영혜, 『재일동포와 민족무용』, 한울, 2021.

황희정 외, 「재일코리안 2세 무용가 연구」, 『우리춤과 과학기술』 55, 우리춤연구소, 2021.

김미복무용연구소 홈페이지(https://twitter.com/kmbirum 2021.07.01)

김일지한국전통예술원 홈페이지(http://iruchi.com/profile 2021.07.01)

김희옥 홈페이지(https://ja-jp.facebook.com 2021.07.01)

內閣府 NPO 홈페이지(https://www.npo-homepage.go.jp 2023.10.14)

『민단신문』 홈페이지(https://www.mindan.org/old/front/newsDetailb7fb.html, 2021.06.14)

안동국제탈춤페스티벌 홈페이지(http://www.maskdance.com/2019/sub2/sub4.asp?yflag=2013&search=&page=4&seq=2553 2023.03.28)

유튜브 채널(https://exfit.jp/archives/tag/金美福舞踊研究所 2021.07.01)

주재한국문화원 홈페이지(https://www.k-culture.jp 2021.07.01)

『NEWSIS20』(https://newsis.com/2021.07.01)

〈푸른 버들의 벗(青柳の雅)〉 프로그램, 1997년 7월 31~8월 1일, 神戸/大阪.

〈푸른 버들의 벗(青柳の雅)〉 프로그램, 1999년 8월 27일, スペースワイ文化センター.

〈송화영춤〉 프로그램, 1991년 9월 3~4일, 국립소극장.

〈한양춤과 북놀음〉 프로그램, 2005년 6월 7일, 국립국악원 예악당.

〈화초별감놀음 송화영풍〉 프로그램, 2007년 9월 7일, エルおおさか大ホール.

재일코리안과 한국 전통예술의 재창조

창작 판소리 〈4월 이야기〉를 사례로

정성희

1. 들어가며

"제주도는 빛깔이 넘치는 아름다운 섬이요. 여름은 밀려오는 푸른 물결 가을은 황금빛으로 빛나는 억새. 겨울은 한라산을 폭 덮고 있는 하얀 눈." 2018년 3월 30일, 판소리 소리꾼 안성민(安聖民)이 온몸으로 쥐어짠 노랫소리가 제주도에 울려 퍼졌다.

일본 오사카시(大阪市) 이쿠노구(生野区)에서 태어난 재일코리안[1] 3세인 안성민은, 대학생이 될 때까지 초·중·고등학교 모두 일본 공립학교에 다니며, 자신이 재일코리안이라는 사실을 망각한 채 성장했다. 그러던 대학 시절 재일코리안 선배를 만났고, 그에게 한국어와 한국민요, 그리고 민중예능을 처음 배우게 됐다. 이때 만난 재일코리안 선배는 당시 오사카의 민족문화운동을 이끌어 가던 주역 중 한 명인 고정자(髙

[1] 재일코리안에 대한 명칭은 '재일조선인' '재일한국인' '자이니치(在日)' '올드 커머(old comer)' 등 다양하며, 그 정의와 범위도 연구마다 차이가 있다. 본고에서는 일본에 의한 식민지 지배의 영향으로 일본에 이주하여 정주한 한민족의 총체를 지칭하는 용어로서 '재일코리안'을 사용한다. 또한 1980년대 이후 일본의 출입국관리법개정에 따라 경제적 활동을 목적으로 일본에 이주한 이주자들과 재일코리안을 구별하기 위해, 본고에서는 1980년대 이후의 이주자들은 가리키는 용어로 뉴커머(new comer)를 사용한다.

正子)였다.[2] 안성민은 고정자와의 만남을 통해, 1982년에 창단한 재일코리안 2·3세들을 중심으로 이루어진 그룹인 '마당극 모임(マダン劇の会)'[3]에서 활동했고, 그룹 내 중심 역할을 맡으며 민족교육촉진협의회(民族教育促進協議会)[4]의 운동 및 민족강사(民族講師)로 일하는 등 문화 활동과 교육 활동을 동시에 병행하며 바쁜 나날을 보냈다.

안성민은 이러한 활동 중 어느 한 재일코리안에게 받은 카세트테이프에서 흘러나오는 판소리를 듣고 큰 충격과 함께 감동하였다. 한국 민요와는 다른 가성에 끌려 한국 서적 전문점에 가서 판소리에 대해 조사하거나, 사람들에게 직접 물어보기도 했으나, 일본에는 판소리를 배울 수 있는 판소리 교실이 없었다. 판소리를 배우기 위해선 한국으로 유학 가서 배우는 길 외에는 다른 방법이 없었기에, 그녀는 민족강사로 일하며 아이들 지도에 전념할지, 아니면 문화 활동을 우선으로 해야 할지 고민에 빠졌다. 그러다 1998년, 결국 그녀는 한국으로 유학길을 떠났다.

2) 고정자는 1983년부터 시작된 이쿠노민족문화제(生野民族文化祭) 등 재일코리안 문화 운동에서 중요한 역할을 한 사람이다. 최근에는 2018년 일본에서 발표한 다큐멘터리 영화 〈아리랑 고개로 넘어간다 – 재일코리안의 음악(アリラン峠を越えていく−在日コリアンの音楽)〉의 감수를 데라다 요시타카(寺田吉孝)와 함께 맡았다. 또한 2023년에는 이쿠노구에 설립된 '오사카코리아타운 역사자료관'의 관장을 맡는 등 연구뿐만 아니라 다양한 분야에서 활약하고 있다.

3) 1982년 마당극을 통해 재일코리안의 삶을 표현하고자 하는 재일코리안 청년들을 위해 창단되었다. 일본 사회의 멸시와 차별 정책에 맞서 살아가는 재일코리안 2·3세들이 오사카에 세운 문화패로서, 세대가 바뀌면서 민족성이 희미해져 가는 재일동포 사회에서 '우리말'과 '우리문화'를 계승, 발전시키기 위해 활동하며, 특히 한국의 민중 문화에서 탄생한 연극형태인 마당극을 자신들의 표현 방법으로 활용하였다. 현재 명칭은 민족문화패마당(民族文化牌マダン)이다.

4) 1984년 일본 오사카에서 재일코리안 민족교육의 제도보장운동에 임하기 위한 협의체로 결성되었다. 2003년에 해산되기까지 재일코리안 민족교육의 발전을 위해서 민족학급의 설치요구운동, 재일코리안 아동 및 학생들의 보호자와의 연대, 다른 민족단체와의 협력 등 다양한 활동을 전개하였다.

한국으로 건너간 안성민은 전라도 광주에 있는 극단 '토박이'의 대표인 박효선이 소개해 준 판소리 소리꾼 윤진철[5]을 만났고, 그에게 1년 4개월 동안 개인 지도를 받았다. 그 후 서울에 있는 한양대 음악대학 국악과 대학원에 다니며 한국음악 이론을 배웠다. 그리고 2001년 어떤 분의 소개로 중요무형문화재 제5호 판소리 〈수궁가〉 국가무형문화재 명예보유자인 남해성[6]과 만나 사사하게 되었다. 여름에는 지리산 기슭에서 한 달 가까이 틀어박힌 채 아침부터 저녁까지 계속 목소리를 내는 '산공부'에 참가하는 등 오랫동안 스승의 목소리를 테이프에 녹음하고, 복습하는 것을 반복하여 배에서 짜내는 것 같은 판소리 특유의 목소리를 얻었다.[7]

그 결과 2013년에는 '제40회 남원 춘향 국악대전' 명창부에서 심사원 특별상을 수상, 2016년에는 재일코리안 가운데 처음으로 판소리 〈수궁가〉 이수자로 선정되었다. 그간 그는 한국과 일본에서 〈수궁가 완창 공연〉(2006), 〈수궁가 완창 공연 한국〉(2016), 〈수궁가 완창 공연 일본〉(2016), 〈흥보가 완창 공연〉(2019) 등 네 번의 완창 공연을 개최했다. 안성민에게 〈수궁가 완창 공연〉(2006)은 창작 판소리를 만드는 데 중요한 시점이었다. 공연 준비 과정에서 깊은 고민에 빠졌는데, 이때 스승인 남해성이 '일본에 살고 있는 재일코리안 안성민만이 할 수 있는

5) 국가무형문화재 '적벽가' 예능보유자. 깨끗하고 정교한 소리가 특징이며, 전남대 예술대학 국악학과·용인대 예술대학원 국악학과를 졸업했다. 1998년 전주대사습놀이 명창 부문 대통령상과 한국방송대상 국악인상, 2005년 KBS국악대상, 2013년 서암전통문화대상 등을 받았다.

6) 전라남도 광양시 진상면 출신. 청아한 성음이 특징이며, 2012년에 국가무형문화재 제5호 판소리 '수궁가' 보유자로, 2019년에는 판소리 명예보유자가 되었으나 2020년에 별세하였다.

7) 안성민과 나눈 인터뷰는 2020년 10월 14일 온라인으로 진행하였다. 인터뷰에 응해주신 안성민 선생님께 감사의 뜻을 표한다.

소리를 하면 된다'고 조언해 준 것을 인용하여, 팸플릿에 "재일코리안의 이야기를 판소리로 만드는 것이 꿈이다"라고 적었고, 그 꿈은 12년 후인 2018년에 〈4월 이야기(四月の物語)〉을 창작하여 이뤄낸 것이다.[8]

판소리를 포함한 한국 전통예술은 지금까지 국내뿐만 아니라 세계 각국의 많은 도시에서 공연됐고, 한국 전통예술의 매력에 빠져 전통예술가의 길을 걷는 외국인들이 나타나고 있다.[9] 또한 재일코리안 중에서도 안성민처럼 한국 전통예술가로 활동하는 사람들이 있다. 특히 1990년대 이후 재일코리안들이 한국에 장기간 머무르며 한국 전통예술을 직접 습득하기 시작했고, 지금은 한국에서 활동하는 전통예술가와 함께 공연하는 사례도 늘어나고 있다. 그러나 지금까지 이러한 재일코리안 한국 전통예술가들은 그다지 주목받지 못하고 있다. 더불어 현재 재일코리안 한국 전통예술가는 무용, 타악기를 중심으로 활동하는 몇 명이 존재하나 '소리'를 전문으로 하는 사람은 거의 없다. 이는 1945년 해방 이후 약 60만 명의 조선인이 일본에 남게 되었는데, 세대가 변화됨에 따라 그들의 언어 계승이 제대로 이루어지지 않는 상황에 처했다는 점을 들 수 있다. 이것은 세대교체가 이루어지면서 어렸을 때부터 자연스럽게 배운 일본어가 그들의 익숙한 언어가 되었다는 것이다. 즉 판소리나 민요 등 사용하는 말에 큰 비중을 가진 민족음악을 습득하기 위해서는 언어상의 어려움을 극복해야 하는 것이 큰 과제가 된다. 이러한

8) 〈4월 이야기〉는 2018년 3월 한국 제주도문화예술회관 소극장에서 실시한 '제주4.3 제70주년 기념 4.3 증언본풀이 마당 열일곱 번째'의 오프닝에서, 2018년 4월 일본 오사카 '재일본 제주4.3사건 70주년 희생자 위령제', 그리고 2021년 4월 일본 오사카 '재일본제주4.3희생자위령제'에서 공연됐다.

9) MBC 뉴스, https://imnews.imbc.com/replay/2015/nwdesk/article/3736800_30279. html(검색일: 2023.10.01.)

점을 고려했을 때 언어를 매체로 하는 판소리를 습득하려고 하는 것은 재일코리안에게는 너무나 어려운 하나의 도전이라 할 수 있다.

또한 한국 전통예술의 경우, 본격적으로 배우려면 한국으로 유학을 떠나야 하며 이러한 부분을 고려할 때 본국과의 관계가 밀접하게 드러나는 분야이기도 하다. 유영민은 재일코리안 음악에 대해 "본국의 음악문화를 본격적으로 재영토화하며 디아스포라의 창조적인 역량을 발휘하기 시작했다"[10]고 지적한 바가 있으며, 안성민이 작창(作唱)하며 재일코리안 3세인 조륜자(趙倫子)[11]가 각본을 맡은 〈4월 이야기〉는 판소리라는 전통예술을 탈/재영토화하여 디아스포라(Diaspora)[12]의 창조적인 역량을 발휘한 사례라고 할 수 있다. 더불어 한국 전통예술을 활용하여 제주 4.3사건에 대해 그린 작품이라는 점에서도 그들이 역사를 어떻게 기억하고 계승하려고 하는지에 대한 디아스포라의 창조적인 시도를 볼 수 있다. 이에 이 글은 안성민과 조륜자가 어떻게 〈4월 이야기〉를 창작

10) 유영민, 「재일코리안의 아리랑 여정(旅程)」, 『이화음악논집』 44, 이화여자대학교 음악연구소, 2020, p.83.

11) 1975년, 오사카부 다이토시 출생. 한국어 강사. 판소리 고수 및 각본가. 최근에는 번역가 활동도 활발하게 하고 있으며 번역서로 조륜자 외「たそがれ(新しい韓国の文学 22)」, 「海女たち-愛を抱かずしてどうして海に入られようか」 등이 있다. 또한 각본가로서는 제주도의 해녀와 제주 4.3사건을 그린 〈海女たちのおしゃべり〉, 관동대지진(関東大震災)과 재일코리안을 테마로 한 〈にんご〉가 있다.

12) 디아스포라는 '흩뿌리다'는 뜻의 그리스어이다. 로마와의 전쟁에서 패배한 유대민족이 고향을 떠나 다른 지역에 흩어져 살게 되면서 알렉산드리아의 유대인들이 이산의 경험을 나타내기 위해 사용한 단어였다. 이로 인해 초기에는 유대인들을 지칭하는 용어로 디아스포라가 사용되었다. 그러나 1990년대에 들어 디아스포라의 개념은 단순히 유대인만을 지칭하는 용어가 아닌 고국을 떠난 자, 정치적으로 망명한 자, 소수민족 등을 비롯한 고국을 떠나 다른 지역에 정착한 이민자 등 모두를 아우르는 단어로, 그 의미가 확장되어 보다 포괄적인 개념으로 널리 사용되고 있다. (William, S.(1991), Diasporas in modern societies: myths ofhomeland and return. Diaspora 1(1), University of Toronto Press, p.83.)

했는지 그 창작 과정과 작품에 대해 구체적으로 들여다보고자 한다.

2. 판소리와 창작 판소리 〈4월 이야기〉

판소리는 소리꾼과 고수가 함께 이야기를 엮어가는 전통예술로, 1964년 국가무형문화재 제5호로 지정되었다. 2003년에는 유네스코 (UNESCO) 인류무형문화유산으로 등록되면서 국내뿐만 아니라 세계에서도 인정받는 한국 전통예술이 되었다. 판소리는 본래 열두 마당의 작품으로 알려져 있으나, 현재는 〈춘향가〉〈심청가〉〈수궁가〉〈흥보가〉〈적벽가〉의 다섯 마당만 남아있다. 이렇게 다섯 마당만 남게 된 이유는 다양하게 추측할 수 있으나, 정절, 효성, 우애, 충성 등 사람들이 공감하기에 가장 보편적인 주제로 구성되어 있다는 점과, 음악 구성과 절정부의 내용이 극적으로 잘 연출되었다는 점을 들 수 있다. 즉 판소리는 음악적 특징과 문학적 특성을 함께 가진 예술이라고 할 수 있을 것이다.

한편, 창작 판소리는 1930년대에 등장한 최초의 본격적인 창작 판소리라 할 수 있는 〈열사가〉를 시작으로 지금까지 이루어지고 있다.[13] 특히 2000년대 전후로 한 시기에는 창작 판소리에 대한 관심과 함께 다양한 작품이 등장하고 있는 추세이기도 하다. 이는 판소리의 전승 기반을 확충하여 대중성을 확보하는 대안을 찾는 과정 속에서 창작 판소리가 더욱 부각된 것이라고 할 수 있다. 게다가 그들은 기존의

13) 김기형, 「창작 판소리의 사적 전개와 요청적 과제」, 『구비문학연구』 18, 한국구비문학회, 2004, pp.371~396.

판소리를 그대로 부르는 것에 만족하지 않고 '자신의 이야기' 혹은 '본
인만의 작품'을 만들고자 하는 경향이 있다. 즉 청중과의 교감이 가능
한 창작 판소리를 만들고자 하는 것이다. 이러한 창작 판소리에 대해
서연호는 다른 공연 양식을 활용하지 않고, 전혀 새로운 판소리로 발전
시키고자 하는 활동이자, 작업은 어렵겠지만 판소리 계승을 위해 필요
한 과제라고 지적한 바가 있다.[14] 그렇다면 〈4월 이야기〉는 어떤 구조
를 가지고 있는지 알아보자.

<표1> 판소리와 〈4월 이야기〉 구조 비교

	판소리	4월 이야기
주제	보편적인 주제	제주4.3사건
음악	소리, 북장단	작창, 북장단
언어	율문, 한시	현대적 언어 제주도 사투리
표현방식	아니리, 창, 너름새	아니리, 창, 너름새, 자막

〈표1〉는 판소리와 〈4월 이야기〉의 구조 비교를 나타낸 것이다. 판소
리의 경우 앞에서 서술한 바와 같이 주제는 절, 효성 등 청중들이 공감
할 만한 보편적인 주제로 이야기를 구성하여, 한 편으로 완결된 이야기
이기 때문에 회화적·서사적인 요소가 그 안에 들어가 있다. 소리꾼의
소리와 고수가 치는 북 장단으로 구성된 음악과, 시조·한시(漢詩) 등의
서정 형식의 언어로 구성된 판소리는 창과 아니리가 교대로 반복되는
구성으로 되어 있다. 또, 창을 하는 소리꾼은 오른손에 부채를 쥐며
연기를 하는데, 이러한 행위를 너름새라고 한다.

14) 서연호, 「한국 공연예술 개론 1」, 한국과 인간, 2015, pp.89~98.

한편, 〈4월 이야기〉는 기존에 알려진 판소리와 많은 차이점이 있다는 것을 알 수 있다. 주제 부분은 조륜자가 대본을 쓰고, 보편적인 주제라고 하기엔 조금 특별한 주제인 제주 4.3사건을 그렸다. 또한 음악은 안성민이 작창을 하여 만들었던 것이 특징이다. 더불어 언어는 현대적인 언어와 제주도 사투리를 사용한 부분은 율문(律文)이나 한시 등이 다수 사용되는 판소리와 큰 차이가 있다고 할 수 있고, 표현방식에서는 일본어 자막을 마련하였다. 이러한 특징을 고려했을 때 기존의 판소리와 차이가 있는 것으로 보인다. 그렇다면 이러한 특징을 디아스포라의 탈/재영토화라는 관점에서 살펴보자.

3. 〈4월 이야기〉의 탈/재영토화 과정

이주하여 본국의 경계를 넘어온 사람들이, 자신들이 가지고 있던 문화적 자산까지 본국 외의 다른 영토로 가져와 본국의 문화를 탈영토화시킨다. 또한, 그들은 탈영토화된 문화를 재영토화하여 단지 장소를 옮겨 심은 본국의 문화가 아닌, 또 다른 의미를 부여한다. 로빈 코헨(Robin Cohen)은 전혀 다른 새로운 시공간 안에서 재창출한 디아스포라 문화는 본국의 문화를 자산으로 삼고 있지만, 시간이 흐름에 따라 본인들이 거주하는 국가의 문화에 영향을 주고받게 된다. 즉 디아스포라들이 거주한 곳에서 자신들의 문화를 주장하고, 재생산하고, 창조한다는 것이 중요한 요소가 된다고 주장했다.[15]

15) ロビン・コーエン, 駒井洋 翻訳, 「新版 グローバル・ディアスポラ」, 明石書店, 2012, p.248.

창작 판소리는 일반적으로 판소리를 위한 대본을 쓰는 과정을 만드는 것으로 시작된다. 대본이 나오면 창작자가 곡을 붙여 작창하고, 이를 소리꾼이 연습한 뒤에, 함께 무대에 올라 관객을 맞이한다. 여기서는 〈4월 이야기〉의 대본 즉 사설과 작창(음악)의 측면에서 어떤 탈/재영토화 과정이 있었는지 검토하고자 한다.

1) 〈4월 이야기〉의 사설과 탈/재영토화

〈4월 이야기〉는 '제주도는 빛깔이 넘치는 아름다운 섬이요'라는 아니리로 시작한다. 이어서 제주도의 아름다운 풍경과 제주도만의 독특한 무속 신화에 나오는 '설문대 할망'이 등장한다. 프롤로그 부분은 제주도의 풍경을 그리며, 마지막에는 비극의 섬으로 전개된다. 판소리의 주인공인 재일코리안 할머니가 제주도에서 오사카로 건너가 정착한 후, 결혼도 하고, 또 '헵 샌들(ヘップ·サンダル)'을 만들며, 고단한 일상을 즐겁게 보낸다. 생활 여건이 좋아져 다시 제주도로 돌아갈까 잠시 생각해 봤으나, 제주도 내의 예비 검속에 대한 소문을 듣고 그만 겁에 질려, 제주도로 돌아가는 것을 결국 포기한다. 이렇게 이야기 속 시간은 흐르고, 다시 현재 시점으로 돌아온다. 본 작품은 제주 4.3사건에 대한 국가와 사회의 '망각과 무관심'에 대해 호소하며, 마지막 에필로그에 이르러 '제주는 슬픔 끝에 있는 섬이지만 희망이 있는 섬이다'라는 강한 메시지를 던진다.

<표2> <4월 이야기> 사설 구조

순서		구성	내용
프롤로그	1	아니리	제주도의 풍경
발단	1	창	제주 4.3사건 배경
전개	1	아니리	재일코리안 할머니의 인생 회상
	2	창	재일코리안 할머니의 인생
	3	아니리	배를 타고 오사카로 향함
	4	창	오사카에서의 일상
위기	1	아니리	생활 형편이 나아져 제주로 돌아갈까
	2	창	예비 검속
결말	1	아니리	72년 지나 현재로
에필로그	1	창	슬픔 끝에 희망

<표2>는 <4월 이야기>의 사설 구조를 나타낸 것이다. 판소리는 이야기가 기본으로 전개되는데 그것은 기본적인 민중의 보편적 생활 경험과 그렇게 얻은 세계 인식을 바탕으로 성립된 것을 전승해 왔기에, 문화적 측면에서 판소리를 이해하기 위해선 그 일상 경험과 세계 인식이 어떤 것이며, 또한 어떻게 구조화됐는지 들여다봐야 한다. 즉 민중의 보편적 생활 경험이란, 결국 고난과 소외, 그리고 상실의 경험을 기반으로 이루어져 있다는 것이다.[16]

<4월 이야기>의 주인공은 재일코리안 할머니인데, 작품에서는 프롤로그, 발단 부분까지 이 이야기의 주인공이 재일코리안이라는 것을 알 수 없으나, 전개1 부분을 통해 주인공이 재일코리안 할머니라는 것

16) 곽정식, 「<심청가> 사설의 문학적 특질에 관한 연구」, 『고소설연구』 2, 한국고소설학회, 1996, p.254.

을 추측할 수 있다. 다음은 〈4월 이야기〉의 전개 아니리 부분이다.

> 아무렴 자기가 불효자식
> 60년만에 만난 친척들 앞에서 눈물이 뚝뚝
> 처음 보는 부모님 무덤 앞에서 뚝뚝
> 할망, 할망은 어떡하여 일본에 왔수꽝?[17]

이 사설에서 나타난 불효자식이라는 말은 〈4월 이야기〉에서 총 두 번 등장하는데, 재일코리안 1세들 중에 스스로를 불효자식이라 생각하는 사람이 많다. 그 이유인 즉, 뿔뿔이 흩어져 이산가족이 되어 결국 부모님 곁을 떠나 따로 살았다는 것에 근본을 두고 있다. 부모를 버린 것은 아니나, 각자 다양한 상황 속에서 일본으로 넘어올 수밖에 없었던 것임에도, 부모님을 남겨두고 일본으로 건너온 죄책감이나, 60년이나 지난 긴 세월이 흐린 후에야 고향을 방문할 수 있었던 재일코리안 1세의 독특한 죄송함이 엿보인다. 또한 〈표2〉의 전개4 부분의 오사카에서 지내는 일상에서도 〈4월 이야기〉의 주체인 재일코리안의 고난의 경험 즉 쓰라린 기억을 확인할 수 있다.

> 뚝딱뚝딱 쾅쾅쾅
> 노가다에 막노동 플라스틱 고장에서도
> 뚝딱뚝딱 쾅쾅쾅
> 집안일도 잘했거든
> 단추를 달라고 해봐 나보다 영감이 더 잘해

17) 在日済州四・三犠牲者慰霊祭, https://www.youtube.com/watch?v=ogNwZZT4rJU (검색일: 2023.10.01.)

헵 일도 둘이서 했지 샌들신을 만드는 일
지독한 고무 냄새 모든 일도 가리지 않고[18]

이 부분은 재일코리안의 일상을 그린 것인데 그 시대를 살아가는 재일코리안의 이야기를 배치하여, 시의성을 갖추고 있다. 여기서는 당시 재일코리안의 주요 사업이었던 '헵샌들'에 대해 서술하고 있는데, 헵샌들은 오드리 헵번(AudreyHepburn)이 주연으로 출연한 영화인 〈사브리나(Sabrina)〉에서 그녀가 신었던, 발뒤꿈치의 착용감이 높은 샌들을 일컫는다. 판소리 중에 이 헵샌들이 하나의 소재로 활용된 데에는 독특한 배경이 있다. 단가가 싼 이 샌들은 가내수공업으로 제작되었으며, 오사카에서는 주로 이쿠노구에 사는 재일코리안이 생산했기 때문이다. 당시 이쿠노구는 가내수공업이 번성하여, 좁은 골목의 집마다 샌들 만드는 소리나 재봉틀 돌아가는 소리가 나는 게 일상이었다. 그러나 일정치 못한 작업량에 낮은 품삯, 게다가 시너 냄새가 가득한 그 일은 상당히 고된 업무였다. 앞에서도 언급했지만, 당시 재일코리안은 일을 가려가며 살 수 있는 처지가 아니기에, 그 어떠한 일이라도 다 해야만 했다. 다시 말해 직업을 선택할 수 없는 현실, 그리고 힘든 일을 해야만 돈을 벌 수 있는 현실이 그들의 역사를 나타내고 있다는 것이다.

더불어 앞에서 서술한 바와 같이 〈4월 이야기〉는 재일코리안을 중심으로 제주 4.3사건을 조명하여 창작된 판소리이다. 한국에서 일어난 사건을 재일코리안을 중심으로 그려냄으로써 제주 4.3사건이 한국만의 문제가 아닌 재일코리안이 연관되어 있는 문제인 것을 나타냈다.[19] 이러한 부분에 대해서 조륜자는 인터뷰를 통해 다음과 같이 이

18) 위의 URL.

야기했다.

> "오사카에 제주도 출신 사람들이 엄청 많은데, 그건 제주 4.3이 있었
> 기 때문이라고 생각합니다. 그런 것을 이야기의 중심에 곁들이지 않으
> 면 우리가 판소리를 만든 의미가 그다지 없지 않을까 싶습니다."[20]

이는 안성민과 조륜자가 판소리를 통해 '자신들의 이야기' 이른바
'재일코리안의 이야기'를 전달하고자 하는 것을 알 수 있다. 판소리는
어떠한 시대 상황 속에서 살아가며, 그 시대 상황에 저항하며 자신을
표현하는 것이다. 이러한 점에서 〈4월 이야기〉는 제주 4.3사건을 중심
으로 한 그 시대에 저항하며 살아온, 그리고 그렇게 살 수밖에 없었던
사람들을 그려내고 있다. 또한 이것은 제주 4.3사건에 대한 무관심에

19) 재일코리안들은 일본이라는 이국땅에서 제주4.3사건에 대해 언급한 역사가 있다. 문학
에서는 김석범(金石範)이 1950년대부터 『까마귀의 죽음(鴉の死)』, 『화산도(火山島)』등
제주4.3사건을 주제로 수많은 작품을 발표해 왔다. 영화에서는 〈박치기- LOVE&
PEACE (パッチギ！LOVE&PEACE)〉, 〈용길이네 곱창집(焼肉ドラゴン)〉, 〈수프와 이
데올로기(スープとイデオロギー)〉 등에서 언급이 있었고, 미술 분야에서는 미술가 리
경조(李景朝)가 연구자 백름(白凜)과 나눈 인터뷰를 통해 눈앞에서 사람들이 차례차례
죽어가는 것을 목격했다며 제주4.3사건에 대해 언급하였다. 더불어 1980년대 후반
이후, 한국의 민주화가 시작되면서, 1988년 도쿄(東京)에서 재일코리안들이 제주4.3사
건에 대한 추모 행사인 '제주도 4.3사건 40주년 추모 기념 강연회(済州島4.3事件40周
年追悼記念講演会)'가, 이어 1991년에는 오사카에서 처음으로 '4.사건 추모 심포지엄
(四·三事件追悼シンポジウム)'이 열렸다. 이후에도 도쿄와 오사카에서 위령제가 열리
는 등 제주4.3사건은 재일코리안의 역사와 밀접한 관계가 있다.
趙秀一, 「金石範の文学 死者と生者の声を紡ぐ」, 岩波書店, 2022, pp.6~12; 白凜, 「在
日朝鮮人美術史の知られざる足跡 - 戦後最初期の朝鮮人美術家の制作と活動を紐解く
語り」, 『日本オーラル·ヒストリー研究』제15권, 日本オーラル·ヒストリー学会, 2019,
pp.99~100 등 참조.

20) 조륜자와 나눈 인터뷰는 2020년 9월 29일 온라인으로 진행되었다. 인터뷰에 응해주신
조륜자 선생님께 감의 뜻을 표한다.

대한 저항이라고 할 수 있다. 이러한 그들이 표현하고자 한 것이 가장 잘 나타난 부분은 다음과 같은 〈표2〉의 결말 부분이다.

> 자기가 불효자식이라고…
> 그 날부터 어언 73년
> 섬에서 살아온 사람들, 타향에서 살아온 사람들
> 모든 사람들에게 세월은 똑같이 흘렀습니다
> 차갑고 무거운 압력 속에서 침묵할 수밖에 없었던 사람들에게 너무나 가혹한 날들이었습니다
> 망각…그리고 무관심
> 그러나 아무리 감추려고 해도 왜곡하려고 해도
> 이 섬이 지켜봤던 풍경은 하나
> 지금 보고 계시는 거죠?
> 이 자리 같이 하고 계시는 거죠?
> 우리는 여러분들을 기억할 것이고
> 그리고 여러분들의 이야기를 전해 나갈 거예요
> 망각과 무관심
> 우리는 계속 싸워나갈 것입니다[21]

일본에서 태어난 재일코리안에게 제주 4.3사건은 고향 땅에서 일어난 사건이라고 볼 수 있지만, 또 다른 한편으론 외국에서 일어난 사건이라고 볼 수도 있다. 그럼에도 그 기억을 판소리로 계승하는 것은 "모든 희생자를 추억하는 것과 제주 4.3사건을 계속 전하는 것"[22]이

21) 在日済州四・三犠牲者慰霊祭, https://www.youtube.com/watch?v=ogNwZZT4rJU
22) 和解学の創成, https://www.waseda.jp/prj-wakai/search/detail/?seq=24(검색일: 2023.10.01.)

자신들 삶의 하나이자, 표현하는 방법이라고 생각했기 때문이다. 특히 이 부분에서 등장하는 '망각과 무관심'은 역사의 어둠 속에 묻혀온 제주 4.3사건이라는 측면뿐만 아니라 재일코리안도 또 다른 제주 4.3사건의 피해자였다는 사실을 잊은 것은 아닌가 하는 측면을 표현하고자 했다고 볼 수 있을 것이다. 〈4월 이야기〉 사설에는 재일코리안 제주 4.3사건 피해자들의 증언을 직접 인용했다. 이로 인해 그들의 증언에서 나타난 다양한 이야기들이 곳곳에 담겨 있다. 그것은 '망각과 무관심'에 대한 제주 4.3사건 관계자들의 입장을 고려한 기억의 계승이며, 더불어 다음 세대에게 제주 4.3사건에 대한 인식을 촉구하는 것이라고 할 수 있다.

이렇듯 재일코리안은 거주국과 본국의 아픈 기억을 안고 살아왔다. 알박스(Halbwachs)는 기억에는 개인적 기억과 집합적 기억이 있고, 사람은 어느 쪽에나 참여하며, 어떤 때에는 개인적인 기억이 아닌 기억을, 그 집단과의 관계를 맺는 한에 있어서 환기, 유지하는 것으로 집단의 구성원이 될 수 있다고 했다.[23] 창작자에게 있어서, 제주 4.3사건은 개인적인 기억이 아니다. 그러나 재일코리안이라는 집단, 그리고 본국과의 관계를 유지하는데 있어 제주 4.3사건은 자신의 기억이 된다는 것이다. 즉 망각과 무관심, 그리고 기억의 계승이 판소리를 통해 이루어지고 있으며, 문화를 통해 본국의 역사를 탈/재영토화하는 과정이라고 볼 수 있다.

또한 앞에서 이야기한 바와 같이 판소리는 한국어로 진행되며, 그것을 율문이나 한시로 표현하는 경우가 많은데, 〈4월 이야기〉에서는 언어적인 측면에서도 탈/재영토화하는 과정이 두드러지게 나타난다. 〈4월

23) M.アルヴァックス, 小関藤一郎 翻訳,「集合的記憶」, 行路社, 1999, pp.45~46.

이야기〉에서는 제주 사투리가 섞인 현대적인 한국어가 사용되고 있음을 확인할 수 있다. 현대적인 한국어를 사용한 점에서, 〈4월 이야기〉는 기본적으로 재일코리안이 들어줄 것을 바라며 만든 의도가 있으므로, 그 뜻을 잘 전달하기 위해서 청중이 주로 쓰는 말이나 회화체를 이용했다는 점이 있다. 즉, 관객에게 무엇을 전달하고자 하는가에 초점을 맞추어 본다면 판소리에서 사용된 율문이나 한시는 지금 현대 사람들이 이해하기에는 다소 어려움이 따르므로 현대적인 일상용어로 창작하는 것이 더 자연스러운 일이라고 할 수 있다. 또한 제주 사투리를 사용한 점에 대해서는 제주도 사람들의 이야기이기 때문에 전부 다 사용하기는 어려워도, 관객들과의 거리를 좁혀 가깝게 다가가기 위한 것, 그리고 재일코리안들이 이 한국어를 들을 때, 알아들을 수 있는 사투리를 사용했다는 점이 있다.

더불어 〈4월 이야기〉는 창작 과정에서 먼저 조륜자가 일본어로 대본을 쓰고 그것을 한국어로 바꾼 뒤, 안성민이 판소리다운 한국어 표현으로 바꾸는 과정을 거치고 있고, 또한 공연할 때 사용할 일본어 자막을 준비해 두었다. 이러한 과정은 한국의 전통예술인 판소리의 대본이 가장 먼저 일본어로 작성됐다는 것을 통해, 위 현대어와 사투리와 함께 판소리가 탈/재영토화된 것을 나타내고 있다. 이러한 과정이 판소리의 대본을 일본어로 작성했기 때문에 한국의 예술이 아니라고 단정 지을 수는 없을 것이다. 오히려, 일상적으로 일본어를 사용해 온 재일코리안에게는 어쩌면 당연한 일이며, 또 필요한 일이기 때문이다. 일본어로 작성하고, 다시 한국어로 옮기고, 판소리 특유의 독특한 한국어로 표현하며, 관객들에게 알기 쉽게 일본어 자막을 준비하는 이 과정은 언어라는 경계를 넘어선 탈/재영토화 과정이라고 할 수 있다.

2) 〈4월 이야기〉의 작창과 탈/재영통화

각본을 음악화하는 과정을 작창이라고 하는데 특히 판소리는 악보 없이 소리로만 전해 이어져 온 예능이다. 이로 인해 소리가 가는 길은 어느 정도 정해져 있기에, 상당한 경력자가 아니면 작창조차 도전할 수 없다는 특징이 있다. 안성민은 〈4월 이야기〉으로 처음 작창에 도전했는데, 작창하기 전 한국에서 창작된 많은 작품을 보고, 또한 한국에서 소리꾼으로 활약하는 분의 작창의 흐름을 들으며 준비하였다. 그후 조륜자가 만든 대본의 장면을 보며 구성하였다.

〈표3〉〈4월 이야기〉 장단 구조

순서		구성	장단	내용
프롤로그	1	아니리		제주도의 풍경
발단	1	창	엇모리	제주 4.3사건 배경
전개	1	아니리		재일코리안 할머니의 인생 회상
	2	창	중모리	재일코리안 할머니의 인생
	3	아니리		배를 타고 오사카로 항함
	4	창	자진모리	오사카에서의 일상
위기	1	아니리		생활 형편이 나아져 제주로 돌아갈까
	2	창	중중모리	예비 검속
결말	1	아니리		72년 지나 현재로
에필로그	1	창	엇중모리	슬픔 끝에 희망

〈표3〉을 살펴봤듯이 맨 처음 장면의 창 부분에서는 '엇모리'를 사용하였다. 판소리에서 '엇모리'를 장단으로 사용하는 것은 전혀 생각하지 않았던 일이 일어났을 때, 예컨대 상상의 동물이 나타난다거나 평소와는 전혀 다른 사건이 전개되었을 때이다. 그래서 본 작품은 제주도의

아름다운 일상 풍경과 달리 생각지도 못했던 사건이 일어난 〈표3〉 발단 부분에서 사용되었다.

두 번째 부분에서는 '중모리'가 사용되었다. '중모리'는 슬프거나 안타까운 장면을 그릴 때 사용하며 판소리에서 사용되는 장단 중 두 번째로 느린 장단이다. 이야기의 구성을 보면 빠르게 전개하는 것보다 천천히 전달하고 싶은 내용이 있을 때 사용하는데, 여기서 사설은 재일코리안 할머니가 제주도에서 겪었던 일. 즉, 제주 4.3사건에 대한 내용이기에 청중들이 이야기 속으로 들어오도록 유도하기 위해 중모리 장단을 선택한 것으로 보인다. 더불어 판소리에는 가장 느린 장단인 '진양조'가 있는데. 이 진양조는 이야기를 어둡고 무겁게 만드는 경향이 있다. 물론 제주 4.3사건은 비참한 역사지만, 판소리의 특성인 음악으로서 이야기를 전할 때, 너무 느린 장단은 관객들에게 부담을 주기도 한다. 이에 따라 이야기에 집중할 수 있는 중모리 장단을 사용한 것으로 보인다.

세 번째 장단은 전개4 부분인 오사카에서의 일상에서 '자진모리'가 사용되었는데, 자진모리 장단은 판소리에서 극적인 상황 속에서 긴박하게 전개되는 대목, 또는 여러 사연을 빠른 속도로 나열하는 대목에서 자주 사용한다. 〈4월 이야기〉에서 이 부분은 공장에서 일을 하거나, 아이들이 태어나거나, 여러 사연들이 나열되는 장면이며, 재일코리안들이 힘든 삶 속에서도 행복을 느끼며 굳세게 살아온 것을 그려내고 있다. 특히 여기 사설에는 "뚝딱뚝딱 쾅쾅쾅"이라는 의성어가 등장하는데, 자진모리 장단의 원 가락은 단순하지만, 선율 흐름에 따라 다양한 변주 가락이 가능하기 때문에 이러한 의성어도 잘 어울리고, 섬세하면서도 명랑함을 잘 나타내고 있다.

네 번째 장단인 '중중모리'는 극적인 장면에서 주로 사용하는 장단이다. 여기서는 예비 검속 이야기의 장면과 함께 재일코리안 할머니들의

제주 4.3사건 증언을 나타내는 장면이라 극적인 분위기를 만들어 내는 중중모리 장단을 활용하고 있다. 마지막 장면에서는 '엇중모리'가 사용되었다. 6박자가 기본 장단인 엇중모리 장단은 기본적으로 판소리가 끝날 때 쓰이는 장단이다.

앞에서 살펴봤듯이 〈4월 이야기〉에서는 다양한 장단을 사용하고 있다. 작창이란 소리를 짓는다는 뜻인데, 판소리에서 한국음악의 장단과 음계를 기반으로 하여 극의 흐름에 맞도록 새로운 소리를 짜내는 작업이라 할 수 있다. 〈4월 이야기〉는 판소리에서 사용되는 다양한 장단으로 이루어지고 있다. 판소리의 장단은 음악에 속도감과 느낌으로 하여 금 곡의 분위기를 가늠하게 하며, 규칙적인 박자와 리듬형을 정해주는 것이 그 특징이다. 특별한 선율반주 없이 북 하나만으로 다양한 리듬형의 변화를 나타내는 것 또한 잘 알려진 판소리의 묘미이다. 또한 판소리의 조성은 주음과 음계를 정해주며, 창법이나 음색 등을 포괄적으로 제시하여, 창자의 감정적인 부분까지도 가늠할 수 있기 때문에 그 중요성은 매우 크다. 〈4월 이야기〉의 사설 내용은 인간 내면의 심성과 아픔을 표현했으며, 이에 어울리는 소리를 만들어 내기 위한 측면에서 어려움이 많았을 것이다. 그러나 앞에서 살펴봤듯이 웃음, 아픔, 슬픔 등 다양한 감정을 절절히 표현하기 위해 그 장면에 맞는 장단을 선택해 관객을 이야기 속으로 이끌었다. 더불어 이 음악의 길은 한국의 판소리와는 차이가 있다. 그것은 〈4월 이야기〉에서 사용하는 단어들이 현대적인 한국어, 그리고 일본어 등이 섞여 있기 때문이다. 이에 따라 〈4월 이야기〉의 작창 또한 탈/재영토화 과정이 있다는 것을 알 수 있다.

본 장에서는 〈4월 이야기〉의 사설과 작창을 중심으로 작품을 검토하였다. 안성민과 조륜자는 판소리에 재일코리안의 정체성을 심고, 판소리의 특징을 잘 살리며 자신들이 표현하고 싶은 가치를 나타냈다. 이

작품은 재일코리안이 판소리라는 전통예술을 통해 재일코리안의 삶을 그렸다는 점에서 의의가 있다. 일본에서 태어난 재일코리안 2·3세들은 윗세대인 재일코리안 1세와 달리 한국어를 접할 기회가 그다지 많지 않다. 특히 판소리는 말을 통하여 행하는 전통예술이며, 음악적인 계승뿐 아니라 언어에 대한 고충을 이겨내야 하는 측면이 있다. 이러한 언어에 대한 고충을 극복하여, 소리꾼에 더불어 대본가까지 이루어냈다는 점은 전통예술을 하는 행위자로서 중요한 요소가 된다.

더불어 안성민은 이 작품을 창작하기 전까지 한국의 이야기를 해왔다. 판소리에서 사용되는 언어·소리·동작 등에는 모두 한국의 문화적 요소가 포함되어 있다. 그러나 이 작품은 한국뿐만 아니라 재일코리안의 문화적 관습을 도입하며, 문화적 관습에 구애받지 않는 자유로운 표현을 획득했다고 말할 수 있을 것이다. 특히 재일코리안 사회는 1세 시대가 까마득히 뒤로 물러나 2세, 3세, 심지어 5·6세가 탄생하는 등 세대교체가 진행되고 있다. 그 세대교체 과정에서 민족성과 재일코리안의 정체성 풍화를 우려하고 있으나, 결국 자신이 어떤 사람인지 판단하는 것은 기본적으로 개개인의 정체성이 중요한 요소를 지닌다. 스튜어트 홀(Stuart Hall)도 "디아스포라의 정체성은 변형과 차이를 통해 끊임없이 자신을 새롭게 만들어 재작성하는 것이다"[24]고 주장했듯이 재일코리안 그들만이 만들 수 있는 판소리가 바로 〈4월 이야기〉이다. 즉 안성민과 조륜자는 일본에 정착한 상태에서 본국의 문화와 거주국의 문화를 부분적으로 선택하여 의도적으로 탈/재영토화했다고 할 수 있다.

24) Stuart Hall, 'Cultural identity and diaspora', Identity, Community, Culture Difference, 1990, p.235.

4. 나가며

소리꾼과 고수가 이야기를 엮어가는 한국 전통예술 판소리. 악보 없이 사람의 입에서 입으로 이어져 온 구승 문예의 하나이다. 300년의 역사를 가진 판소리는, 민중의 환희와 울분, 비애를 반영하여 발전했기 때문에 잡초와 같은 활기찬 생명력을 가진 예능이기도 하다. 더불어 판소리는 민중의 삶을 사실적으로 그려내, 그 삶의 현실을 드러내고, 이어서 새로운 사회와 시대에 대한 희망을 표현하기도 한다. 또한 판소리의 이야기는 우리의 삶에 대해 심도 있는 질문을 던진다.

〈4월 이야기〉에는 제주 4.3사건을 겪은 재일코리안의 삶, 그리고 그들의 역사가 담겨 있다. 또한 앞으로도 제주 4.3사건을 지속적으로 전달하고자 하는 희망이 있다. 그리고 제주 4.3사건에 대한 망각과 무관심에 대하여 청중들에게 질문을 던지기도 한다. 즉 망각과 무관심은 청중들의 몫이 된다는 것이다. 안성민과 조륜자는 한국의 문화 즉 판소리를 일본으로 가져와 본국의 문화를 탈영토화시켰다. 또한 그들은 탈영토화된 문화를 언어, 음악 등 다양한 측면에서 재영토화하여 자신들의 판소리로 만들었다. 즉 〈4월 이야기〉는 안성민과 조륜자가 본국과 거주국이라는 경계를 자유로이 넘나들며 디아스포라의 창조적인 역량을 발휘한 작품이라고 할 수 있다.

그들은 〈4월 이야기〉이후에도 허영선의 시집에 실린 「해녀들」이라는 시를 주제로 소리극 〈해녀들의 수다(海女たちのおしゃべり)〉를 발표하는 등 활발히 활동하고 있다. 이것은 그들의 판소리는 본국, 그리고 거주국에서 펼쳐지면서 본국과 거주국에 영향을 주고받고 하는 과정을 걸쳐 계속해서 변화할 여지가 있다는 것을 보여준다. 이러한 재일코리안 전통예술가들의 경계를 넘나드는 활동이 더욱 활발하게 이루어진다

면, 더 자유롭고 새롭게 창작된 재일코리안의 작품이 나올 것이며, 다양한 연구 및 비평이 많이 나오기를 희망한다.

이 글은 한국일본문화학회 『일본문화학보(日本文化學報)』 제99집에 실린 논문 「재일코리안과 한국 전통예술의 재창조 – 창작 판소리 〈4월 이야기〉를 사례로」를 수정·보완한 것임.

참고문헌

김기형, 「창작 판소리의 사적 전개와 요청적 과제」, 『구비문학연구』 18, 한국구비문학회, 2004.

곽정식, 「〈심청가〉 사설의 문학적 특질에 관한 연구」, 『고소설연구』 2, 한국고소설학회, 1996.

박태규, 「한국 전통예술인의 도일(渡日)과 재일코리안 예술단체의 성립–송화영과 버들회(柳会)를 중심으로」, 『한림일본학』 39, 한림대학교 일본학연구소, 2021.

_____, 「재일코리안의 '전통마당' 현황 및 발전 방안 모색을 위한 연구–오사카 '한국전통문화마당'을 중심으로」, 『일본학』 60, 동국대학교 일본학연구소, 2023.

서연호, 「한국 공연예술 개론 1」, 한국과 인간, 2015.

유영민, 「재일코리안의 아리랑 여정(旅程)」, 『이화음악논집』 44, 한국일본문화학회, 2020.

이지선, 「재일코리안의 한국전통예술 공연 양상: 2000년~2014년까지 일본 관동지방 공연을 중심으로」, 『국악원논문집』 34, 국립국악원, 2016.

_____, 「재일코리안의 한국전통예술 공연 사례 분석: 일본 관동지방 예술인의 공연을 중심으로」, 『한국음악연구』 61, 한국국악학회, 2017.

_____, 「재일코리안 전통예술인의 교육 활동 – 일본 관동지방을 중심으로」, 『국악교육연구』 12, 한국국악교육연구학회, 2018.

정성희, 「재일코리안 커뮤니티 전통공연예술의 사회적 역할 연구: 오사카 이쿠노를 중심으로」, 한국외국어대학교 박사학위논문, 2021.

趙秀一, 「金石範の文学 死者と生者の声を紡ぐ」, 岩波書店, 2022.

白凛, 「在日朝鮮人美術家の知られざる足跡－戦後最初期の朝鮮人美術家の制作と活
 動を紐解く語り」, 『日本オーラル・ヒストリー研究』 15, 日本オーラル・ヒスト
 リー学会, 2019.

ロビン・コーエン, 駒井洋 翻訳, 「新版 グローバル・ディアスポラ」, 明石書店, 2012.

M. アルヴァックス, 小関藤一郎 翻訳, 「集合的記憶」, 行路社, 1999.

Stuart Hall, 'Cultural identity and diaspora', Identity, Community, Culture
 Difference, 1990.

William, S., 'Diasporas in modern societies: myths of homeland and return',
 Diaspora 1(1), University of Toronto Press, 1991.

MBC 뉴스, https://imnews.imbc.com/replay/2015/nwdesk/article/3736800_30279.
 html(검색일: 2023.10.01.)

在日済州四・三犠牲者慰霊祭, https://www.youtube.com/watch?v=ogNwZZT4rJU
 (검색일: 2023.10.01.)

和解学の創成, https://www.waseda.jp/prj-wakai/search/detail/?seq=24(검색일:
 2023.10.01.)

〈인터뷰〉 안성민, 조륜자

굿을 활용한 창작공연의 일본 현지화

대한사람 〈축문〉을 중심으로

정성희 · 김경희

1. 들어가며

　2016년경부터 시작된 일본의 제3차 '한류 붐(韓流ブーム)' 현상의 특징은 소셜 네트워크 서비스(SNS)를 선호하는 10대, 20대의 젊은 층이 중심이었다는 점이다.[1] 이들의 관심사는 단순히 K-POP 아이돌 자체만을 좋아하는 것이 아닌 한국 화장품을 비롯해 패션과 음식, 디저트 등 생활 전반적인 영역까지 확대되고 있다. 한류 현상의 초기 발상지 중 하나인 일본은 여전히 한류 소비가 큰 시장임에 틀림없다. 그러나 '한류' 인기가 계속되는 한편, 혐한에 대한 목소리와 함께 한류의 문제점이 끊임없이 제기되는 곳이기도 하다. 한류와 혐한이 공존하는 가운데 일본 내 한류에 대한 전망이 엇갈리고 있다. 한일 관계의 악화에 따라 경제교류가 위축되거나 문화교류마저 주춤하고 있는 상황이 일어나기 때문이다. 이러한 상황 속 한류가 장기적으로 지속·발전해가기 위해서는 무엇보다도 서로에 대한 이해를 바탕으로 하는 다양한 시도

[1] 朝日新聞DIGITAL, https://www.asahi.com/articles/photo/AS20180621001463.html
　（검색일: 2019.06.01.）

의 문화교류가 요구된다.

그러한 점에서 "현지 시장의 언어 및 문화에 맞춰 제품, 브랜드 또는 서비스를 제공하는 것"[2]을 의미하는 '현지화'는 꾸준히 시도되는 방안이라고 볼 수 있다. 최근에는 방탄소년단(BTS)을 필두로 하는 K-POP의 경우, 세계무대에서 그 실력을 인정받고 인기를 실감하는 가운데, 한국어 노래를 원어 그대로 따라 부르는 외국인들을 쉽게 찾아볼 수 있다. 그러나 K-POP이 일본 시장에 진출하기 시작한 초기에는 현지화 전략이 성공사례의 주요 요인이었다. 대표적으로 SM엔터테인먼트 '보아'의 사례를 꼽을 수 있다. SM엔터테인먼트는 '보아'의 일본 활동을 위해 현지 연예기획사 avex와 협력을 맺고,[3] 모국어 수준의 일본어를 구사할 수 있도록 보아를 트레이닝을 시킨 후에 현지 음악 프로그램에 출연시켜 일본어로 노래하도록 했다. 그러한 보아의 전략은 90년대 후반 아무로 나미에(安室奈美惠), SPEED 등 댄스와 가창력을 지닌 10대 가수들이 인기를 구가하던 일본 음악시장을 겨냥한 것이었다. 팬층 또한 그녀들을 동경하는 10대들이었다. 그러한 로우틴(low teen)들이 선호하는 댄스 음악을 목표로 한 점이나 avex와의 협력을 통해 일본시장의 방식에 맞춰 철저히 현지화 전략을 진행했다는 점이 보아가 성공할 수 있었던 이유라고 할 수 있다.[4] 이러한 한류의 현지화는 K-POP뿐 아니라 방송, 영화 등[5]에서도 활발하게 진행되고 있는 상황이다.

2) 김치호, 「상하이 디즈니랜드의 현지화 전략」, 『인문콘텐츠』 44, 인문콘텐츠학회, 2017, p.313.

3) 한국국제문화교류진흥원, 『한류와 문화정책』, 한국문화산업교류재단(KOFICE), 2018, pp.288~290.

4) 고정민, 『문화콘텐츠 경영전략』 커뮤니케이션북스, 2015, p.300.

5) 포맷 수출을 통해 현지에서 콘텐츠를 재제작하는 방식으로 큰 성공을 거둔 작품에는 영화 '수상한 그녀', 드라마 '굿닥터' 등이 있다.

그렇다면 '전통'에 대한 고정관념으로 접근하기 어렵다고 인식되는 전통공연예술의 문화교류에서는 어떠한 방식으로 현지화가 이루어지고 있는지 알아보고자 한다.

한국의 전통공연예술은 서양 음악과 달리 시장성에 한계가 있고, 옛날 음악이라는 점에서 공감하기 어렵다는 이유로 대중에게 큰 관심을 받지 못했다. 그러나 1980년대 후반부터 전통음악 계승에 대한 필요성이 강조되면서, 일반인들의 전통음악에 대한 고정관념을 바꾸고자 대중성을 확보하기 위한 다양한 작업이 시도되었다. 국악기로 서양 음악을 연주하거나, JAZZ, 클래식 등 다양한 장르와의 융합이 이루어지는가 하면[6], 전통공연예술을 기반으로 한 창작공연이 증가하였다. 이러한 흐름 속에 최근 전통공연예술의 원형을 보존하여 계승하자는 취지를 담은 이색적인 공연이 인기를 끄는 추세이다. 그 중에서도 특히 '굿! GOOD! 이로구나!'[7], '굿? 그게 뭣인디!!'[8], 안동 하회별신굿 탈놀이 상설공연[9] 등 민속 신앙에서 비롯된 굿을 활용한 문화콘텐츠들이 각광을 받고 있다.

사전적인 의미로, 굿이란 "무속의 종교 제의. 무당이 음식을 차려 놓고 노래하고 춤을 추며 귀신에게 인간의 길흉화복을 조절하여 달라

6) 민요풍의 창작가요를 만든 김영동은 국악의 대중화에 선두에 서 있었다. 또한 1985년에 창단된 국악실내악단 '슬기둥'은 국악기에 기타, 신시사이저 등이 포함한 혼합편성 그룹으로 활발한 활동을 했다. 1993년에는 서울예술단이 '93. 소리의 환상-재즈와 국악의 만남, 韓日 최고 뮤지션들의 음악교감'이라는 공연을 선보이기도 했다.

7) 2018년 1월 6일, 1월 13일, 1월 20일, 1월 27일에 국립부산국악원에서 실시된 국립부산국악원 새해 굿 시리즈.

8) 2018년 6월 29일에 전주 국립무형유산원 소극장에서 실시된 남해안별신굿 보존회 이수자 공연.

9) 경북일보, http://www.kyongbuk.co.kr/news/articleView.html?idxno=1050546 (검색일: 2019.07.02.)

고 비는 의식"[10]으로 정의되고 있다. 즉, 굿은 산자와 죽은 자를 연결시키는 매개체 역할을 하며, 마을의 평화나 행복을 비는 하나의 공동제의로서 기능한다고 할 수 있다. 또한, 음악, 춤 등의 다양한 요소로 구성되어 있다는 점에서 굿은 '악가무희(樂歌舞戲)의 종합예술'[11]로 평가된다. 그러나 일상에서 굿을 접하기 어려운 현대 일반인들은 영화나 드라마를 통해 하나의 소재로써 사용되는 굿을 접하는 경우가 많다. 대개는 굿의 한 부분을 단편적으로 노출시키면서 부정적인 이미지로 사용한다. 이러한 일부 문화콘텐츠에서 재생산되는 굿과 무당에 대한 편견 또한 개선되어야 할 것이다. 굿이 가진 고유의 자산을 더욱 발굴하고 소개하여 대중들이 쉽게 접근할 수 있도록 하는 방안이 필요하다.

그러한 시도 중에 굿을 활용한 창작공연을 현지화하여, 일본에 진출한 국악그룹 '대한사람'의 공연 〈축문〉의 사례가 있다. 〈축문〉은 한국 경상남도 통영시와 거제시를 중심으로 한 남해안 지역에서 이루어지고 있는 마을 굿이자 중요무형문화재 제82-4호에 지정된 '남해안별신굿'을 토대로 한 창작공연이다. 이 작품은 일본에서 몇 차례 공연이 이루어지면서 다양한 측면에서 현지화가 시도되었다. 한국 전통공연예술 굿의 창작공연 현지화 사례를 통해 침체된 한국의 전통공연예술에 시사점을 제공할 수 있으리라 생각된다.

이 글에서는 굿을 토대로 한 다양한 창작공연 작품을 발표해 온 국악그룹 대한사람의 공연 〈축문〉에 주목하고자 한다. 특히 많은 재일코리안(在日コリアン)[12]이 거주하고 있는 오사카(大阪) 지역에 진출하여, 3년

10) 국립국어원, https://opendict.korean.go.kr/search/searchResult?focus_name=query &query=%EA%B5%BF(검색일: 2019.07.02.)

11) 김형근 외, 『남해안별신굿의 재평가Ⅰ』, 통영시, 2017, p.86.

12) 재일코리안에 대한 명칭은 '재일조선인' '재일한국인' '자이니치(在日)' '올드 커머(old

동안 진행된 공연의 변화과정을 분석하여 일본에서 이뤄진 현지화에 대해 살펴본다. 한국 전통공연예술콘텐츠의 국내외 정책현황을 검토하고, 일본 현지화 사례분석을 통해 한국 전통공연예술콘텐츠를 현지화할 때 필요한 전략적 요소들이 무엇인지를 알아보고자 한다.

2. 전통공연예술콘텐츠의 국내외 현황

전통공연예술콘텐츠의 국내외 정책현황을 살펴보기에 앞서 전통예술의 범위, 즉 보전하고 계승하기 위한 전통예술의 분야를 살펴볼 필요가 있다. 전통공연예술은 학계에서 통용되는 개념과 정책분야에서 사용되는 개념에 차이가 있고, 그 범위의 구분조차 명확하지 않다. 2009년에 제안된 '전통공연예술진흥법안'에 의하면, 전통공연예술의 범위를 한민족의 전통적인 선율·장단·성음 등 소리와 몸짓을 주된 요소로 활용하여 표현하는 전통음악, 한민족의 고유한 정서와 내면적인 욕구를 율동적인 몸짓으로 표현하는 전통무용, 악·가·무·재담·몸짓 등을 활용하여 표현하는 무당굿, 가면극 등의 전통연희 등으로 규정[13]하고 있다.

정책면에서 보면, 문화관광부(현, 문화체육관광부)가 발표한 「전통예술 활성화 방안 : 비전 2010 : 전통예술 진흥 한마당」[14]에는 한국 정부

comer) 등으로 다양하게 있고, 그 정의와 범위도 연구마다 차이가 있다. 본고에서는 일본에 의한 식민지 지배의 영향으로 일본에 이주하여 정주하는 한민족의 총체를 지칭하는 용어로서 '재일코리안'을 사용한다. 또한 1980년대 이후 일본의 출입국관리법개정을 경제적 활동을 목적으로 일본에 이주한 이주자들과, 재일코리안을 구별을 하기 위해 본고에서는 1980년대 이후의 이주자들은 가리키는 용어로 뉴커머(new comer)를 사용한다.

13) 김정순, 『전통공연예술의 진흥을 위한 법제연구』, 한국법제연구원, 2009, pp.74~75.

가 전통예술 원형 복원 및 창작활동 지원, 전통예술의 대중화·산업화, 전통예술 인재양성 및 학술연구 진흥, 전통예술의 세계화 및 한류 확산, 제도 개선 및 인프라 확충 사업 등 5개 정책과제를 중심으로 지원해 왔음을 알 수 있다. 더불어 『2017 문화예술정책백서』에 따르면, 그중에서도 특히 전통예술의 대중화, 전통예술의 산업화, 전통예술의 세계화의 세 가지 틀 안에서 다양한 사업이 추진되고 있었다.[15] 정책 현황과 추진 성과를 크게 나눠보면, '전통예술의 원형보존 및 창작활성화'와 '전통예술의 대중화, 산업화 및 세계화'로 살펴볼 수 있다.

이러한 정부의 정책 하에서 국내 외 전통예술의 진출 현황을 파악하기 위해 2015년부터 2017년까지의 「공연예술 실태조사」를 검토해본다. 먼저 공연단체의 주요활동 장르별 국내 공연 실적에 대해 살펴보자.

〈표1〉 공연단체 주요활동 장르별 국내 공연 실적[16]

	단체수 (개)	공연건수 (건)	공연일수 (일)	공연횟수 (회)	관객수 (명)	유료관객 비중(%)	평균티켓 가격(원)
연극	900	5,683	39,596	61,245	11,083,215	63.7	17,238
무용	382	4,307	5,593	5,985	2,374,156	21.4	16,513
양악	923	10,303	12,057	12,521	6,050,240	23.1	22,581
국악	509	9,909	12,168	12,670	4,856,421	9.9	13,226
복합	147	2,421	3,654	3,845	1,460,239	13.2	23,542

14) 문화관광부 「전통예술 활성화 방안 : 비전 2010 : 전통예술 진흥 한마당」
 https://dl.nanet.go.kr/SearchDetailView.do?cn=PAMP1000021063(검색일: 2019.
 07.05.)
15) 문화체육관광부, 『2017 문화예술정책백서(2016년 기준)』, 문화체육관광부, 2017, p.357.
16) 문화체육관광부, 『2018 공연예술실태조사(2017년 기준)』, 문화체육관광부, 2018, p.171.

〈표1〉은 문화체육관광부가 실시한 『2018 공연예술실태조사』의 공
연단체 주요활동 장르별 국내공연의 실적이다. 공연건수는 양악(洋樂)
이 가장 높지만, 공연건수를 단체수로 나눈 평균 수치를 보면 국악장르
의 공연건수는 평균 19.5건이다. 이는 연극 6.3건, 무용 11.3건, 양악
11.2건, 복합 16.5건에 비해 가장 높았다. 또한, 관객 수의 경우 연극
장르가 가장 많았지만, 관객 수를 단체수로 나눈 평균 수치는 연극
12,314.7명, 복합 9,933.6명, 국악 9,541.1명의 순으로 나타나 국악의
관객 수가 비교적 많았음을 알 수 있다. 반면, 유료관객의 비중에서
국악은 9.9%로 가장 낮게 나타났고, 평균 티켓의 가격도 13,226원으로
타 장르보다 낮았다. 국악에 관한 공연건수나 관객 수는 많았지만, 평
균적 티켓 가격이 낮았고 무료로 관람하는 사람이 많았음을 알 수 있다.

〈표2〉 국악 장르 공연단체 해외 공연 실적 연도별 추이[17]

	단체수 (개)	공연건수 (건)	공연일수 (일)	공연횟수 (회)	관객수(명)	유료관객 비중(%)	평균티켓 가격(원)
2015	460	391	702	667	1,504,330	12.7	4,573
2016	477	522	1,167	1,112	849,145	14.2	19,639
2017	509	378	599	653	544,381	1.2	14,433

〈표2〉는 2015년부터 2017년까지의 「공연예술실태조사」의 내용을
간략히 정리한 것이다.[18] 해외 공연의 유료관객비중, 평균 티켓가격
또한 국내의 상황과 크게 다르지 않았다. 2017년의 경우는 해외[19]에서

17) 2016, 2017, 2018 공연예술실태조사를 토대로 필자 재구성.
18) 문화체육관광부, 『2016 공연예술실태조사(2015년 기준)』, 문화체육관광부, 2016, p.178; 문화체육관광부, 『2017 공연예술실태조사(2016년 기준)』, 문화체육관광부, 2017, p.170; 문화체육관광부, 『2018 공연예술실태조사(2017년 기준)』, 2018, p.172.

실시한 378건의 공연 중 약 315건이 무료관람이었던 것으로 나타났다. 이것은 국내외 모든 곳에서 국악에 대한 금전적인 소비가 이루어지지 않다는 것이며, 국악에 대한 일반인들의 가치 인식과도 연결되는 문제라고 생각된다. 이러한 수치를 일본의 경우를 참고해 살펴본다. 「전통예능 현황조사(伝統芸能の現状調査)」[20]를 살펴보면, 일본 국내에서 실시한 일본 전통음악(邦楽)의 무료관람은 1999년 27.5%, 2006년 23.2%로 나타났다. 이 수치는 전통음악의 유료관람이 70% 이상이었다는 것을 가리키며, 일본에서는 전통공연예술이 산업으로 연결된다는 점을 확인할 수 있다. 즉 전통음악을 소비하는 관객이 있다는 것이고, 결국은 전통음악의 대중화가 이루어지고 있다는 것을 의미한다.

그렇다면 한국 전통공연이 국내 및 국외에서 대부분 무료관람을 실시하는 이유에 대해 생각해보자. '국악을 키워야 한다', '대중이 국악을 만끽할 기회를 늘리겠다'는 발표를 통해 알 수 있듯이 정부의 정책은 국악을 장려하는 입장이다. 대중에게 소외되기 쉬운 전통예술의 경우, 무엇보다도 그러한 정부의 지원에 의존하는 경향이 크다. 그러나 무료관람만으로 전통공연에 대한 대중들의 인식을 개선시키기는 어려울뿐더러 전통공연예술단체의 자생력을 키우기 힘들 것이다. 대중성을 확보하지 못한 전통예술공연과 예술단체를 지원함과 동시에 서서히 무료관람을 유료관람으로 전환해 갈 수 있는 방안을 강구할 필요가 있다.

19) 설문지에는 '국내', '해외'의 구분만 명시되어 있고, 구체적인 국가명이 제시되어 있지 않다. 이 점은 보완이 필요하다.

20) 日本芸能実演家団体協議会)「伝統芸能の現状調査―次世代への継承・普及のために―」, https://www.geidankyo.or.jp/img/issue/dentou.pdf#search='%E4%BC%9D%E7%B5%B1%E8%8A%B8%E8%83%BD+%E3%82%A2%E3%83%B3%E3%82%B1%E3%83%BC%E3%83%88'(검색일: 2019.07.05.)

전통예술의 보전과 계승을 위한 제도마련과 더불어 대중이 쉽게 접근할 수 있는 플랫폼을 통한 정보의 발신, 그리고 관람객들의 요구 분석 및 전통적 예술성과 대중성을 고루 갖춘 콘텐츠의 개발 등을 고려해볼 수 있다. 다음에서 '굿'을 활용한 일본 현지화 사례를 통해 전통공연예술에 대한 대중의 인식을 높이는 가능성에 대해 살펴본다.

3. '굿'을 활용한 일본 현지화 사례분석

1) 대한사람 〈축문〉과 남해안별신굿

국악그룹 '대한사람'은 한국전통음악의 대중화를 모토로 1997년에 14인조로 결성되어 2023년 올해로 창단 26년을 맞이했다. 그간 일본, 미국, 프랑스, 중국 등의 해외공연을 비롯하여 〈놀자! 대한사람〉(2003), 〈아니 노지는 못하리라!〉(2006), 〈화랭이쑈〉(2012), 〈기원〉(2013), 〈축문〉(2017), 〈손님풀이〉(2022) 등 전통음악을 모티브로 한 다양한 전통공연예술콘텐츠를 창작해 왔다.

2000년에는 미국 카네기홀에서 열린 〈Wind of History〉 공연에 출연한 바 있고, 2011년에는 KBS 국악한마당에 출연하였으며, 2013년부터는 일본 오사카에서 지속적으로 기획공연을 실시하고 있는 등 실력 있는 국악그룹이다. 최근에는 남성 4인조로 활동하면서, 2019년 7월에는 제2회 마포국악페스티벌 〈온고지신〉에서 판소리 소리꾼 김준수와 거문고 명인 허윤정이 소속된 즉흥음악 앙상블 그룹인 '블랙스트링'과 함께 개막공연 〈경계를 넘어〉에 출연했다. 또한 해외에서는 2023년 8월에 외교부가 추진한 〈대한민국 모잠비크 수교 30주년 기념 공연〉에

출연하는 등 국내뿐만 아니라 해외에서도 호평을 받고 있는 그룹이다.

국악그룹 대한사람의 공연작품 중 〈화랭이쑈〉, 〈기원〉, 〈축문〉, 〈손님풀이〉의 네 작품은 '남해안별신굿'을 소재로 한 창작공연으로 필자가 일본 공연 기획자로 참여한 바 있다. 국악그룹 대한사람이 남해안별신굿을 접하게 된 계기는 2004년에 남해안별신굿의 음악과 제의적 특징을 배우기 위해 서울과 통영을 왕래하면서부터이다. 2023년 현재는 국가 무형문화재 남해안별신굿 이수자와 전수자들로 구성되어 있다.

그들은 남해안별신굿을 통해 춤과 노래, 그리고 악기 연주가 하나라는 것을 몸으로 체득하면서 그러한 전통문화를 후대에 전수하기 위해 국악창작공연을 기획하게 된다. 오랜 연수의 과정을 통해 터득한 남해안별신굿의 전통적 해원과정을 '일렉트로닉 댄스 뮤직(Electronic Dance Music, EDM)'과 결합시켜 만든 작품이 바로 〈화랭이쑈〉이다. 2012년에 홍대 클럽 V-hall에서 화랭이[21]를 DJ로 하고 EDM과 엮어 굿판을 공연했다. 이후, 대한사람은 한국 국악의 대중화를 위해 〈기원〉, 〈축문〉 등 남해안별신굿을 소재로 한 창작공연을 지속적으로 발표하게 된다.

여기서는 이 글에서 분석할 〈축문〉 공연을 중심으로 서술하기로 한다. 먼저, 〈표3〉을 통해 남해안별신굿을 구성하는 굿거리의 구조를 살펴보자.

21) 화랭이라는 단어는 옛날에는 남자무당이라는 의미를 갖고 있었으나 현재는 굿에서 악기나 춤 등의 연희를 실시하고, 그 의식을 이끌어가는 사람으로 해석되고 있다.

〈표3〉 남해안별신굿 굿거리의 구조[22]

청신			오신				신탁	송신			
			축원(무가)					대신수부	송신악		
청신악	넋노래	대너리	조너리	푸너리	제석노래	제만수	삼현	공사	수부	맘자심	송신악
청신악	넋노래	대너리	말미	천근	불림	법성	삼현	공사	수부	맘자심	송신악
청신악	넋노래	대너리	본풀이 / 동살풀이 / 조너리 / 푸너리	제석노래	제만수	삼현	공사	수부	맘자심	송신악	

 전체적으로 보면 남해안별신굿의 굿거리의 구조는 청신(請神), 오신 (娛神), 송신(送神)의 과정으로 이루어져 있음을 알 수 있다. 청신은 신 을 부른다는 뜻으로, 부정한 것을 물리치고 신을 초청하는 부분이다. 오신은 신을 즐겁게 하는 부분으로, 무당을 통해 신과 인간의 만남이 이루어지면서 인간은 소원을 빌고 신과 함께 논다. 송신은 신을 보낸다 는 뜻으로, 원래의 장소로 신을 돌려보내는 행위이다. 한편, 한판 굿은 갖가지 신을 모시는 여러 굿거리로 구성되기에 굿거리들의 기능과 목 적 또한 일률적이지 않고 다양한 방식[23]으로 조합되기도 한다.

 그렇다면 이러한 남해안별신굿 굿거리의 구조가 창작공연 〈축문〉에 서는 어떻게 구성되었는지 살펴보자.

22) 김형근, 『남해안굿 연구』, 민속원, 2012, p.290.
23) 김형근, 「남해안 별신굿과 공연문화 – 남해안 별신굿의 구조적 특징과 연행요소」, 『공 연문화연구』 29, 한국공연문화학회, 2014.

〈표4〉 한국에서 실시한 공연 〈축문〉 구성[24]

	한국(2017.1.15.)
도입	·추억 ·상여소리
청신(신을 부른다)	·청신악 / 넋노래 ·맞이굿
오신(신과 놀다)	·살풀이춤 ·조너리 ·제석놀이
송신(신을 보낸다)	·신왕풀이 ·동살풀이 ·법성 ·제만수 ·천근 ·삼현 ·송신악

〈표4〉는 2017년 1월 15일 한국 마리아칼라스홀에서 실시한 창작공연 〈축문〉의 구성이다. 〈표3〉과 〈표4〉를 비교하면 청신, 오신, 송신의 굿거리 요소가 다르게 구성되어 있음을 알 수 있다. 무엇보다 큰 차이점은 '도입' 부분이 추가되었다는 점이다. 원래 굿이라는 것은 굿을 요청한 사람에게 맞춰서 하는 것이기에 공연콘텐츠로서 굿을 하는 경우에도 관객과의 소통이 매우 중요한 요소이다. 그러나 실제로 공연으로서 굿판을 벌일 때에 어떠한 관객이 오는지를 짐작하기는 물리적으로 어렵다. 관객이 한국인이라 하더라도 긍정적이든 부정적이든 굿에 대한 어느 정도의 이해를 가지고 있는 사람들이 있는가 하면, 굿판의 문화에 익숙하지 않은 사람들도 있기 마련이다. 그러한 점을 보완하고자 도입부를 만들게 되었다. 도입부에서는 남해안별신굿을 구성하는

24) 국악그룹 대한사람으로부터 제공받은 자료를 토대로 필자가 구성함.

큰 굿의 축문(祝文)[25]의 성격을 바탕으로 죽은 연인을 그리워하는 임방울의 '추억'이라는 노래를 설정하여 관객들의 이해를 돕고자 하였다. 〈축문〉의 내용에 대해서는 다음에서 일본 현지화 사례를 구체적으로 분석하면서 함께 다루기로 한다.

2) 일본 현지화 사례분석

국악그룹 대한사람은 2013년부터 일본 오사카에서 거의 매년 기획공연을 실시하고 있다. 오사카는 일본에서 가장 많은 재일코리안이 사는 지역일 뿐만 아니라, 대한사람과 함께 기획하고 활동하는 예술가들이 거주하는 지역이라는 점에서 한국의 전통공연예술작품이 진출하기에 용이한 점들을 가지고 있다. 그러한 배경하에 창작공연 〈축문〉은 2016년부터 2018년까지 매년 일본에서 실시[26]하였고, 2019년 12월에도 공연이 계획되었다. 2016년에는 민족문화패마당(民族文化牌マダン)[27]가 기획 주최자로 참여하였고, 2017년부터는 agency EN(에이전시 엔)이 주최자로 참여하게 되었다. agency EN은 민족문화패마당의 멤버들이 나와 새롭게 구성한 공연기획 단체로서 역시 재일코리안 3, 4세들이 중심이 되어 원(円)과 연(縁)이라는 뜻과 소리를 가진 이름으로 활동하고 있다.

25) 인생의 무상함과 망자의 제사 방법을 기록한 축문을 읽는 방식으로 실시된다.
 한국민속대백과사전: 남해안별신굿(別神巫祭): http://folkency.nfm.go.kr/kr/topic/etail/1873 (검색일: 2019.07.05.)
26) 2016년 12월 18일(일) 13시, 16시, 観音寺, 2017년 12월 24일(일)13시, 16시, 統国寺, 2018년 12월 23일(일) 13시, 16시, 統国寺.
27) 민족문화패마당은 재일코리안 3,4세들이 중심이 되어 한국의 전통예술을 통해 자신들의 민족성과 정체성을 찾고자 1983년에 결성하여 창단한 그룹이다.

	2016	2017	2018
도입부분	추억 ⟶	추억+타향살이+아리랑 ⟶	
송신부분	법성 ⟶	법성+소원지 ⟶	
언어(자막)	판소리	추억+타향살이+아리랑 ⟶ 상여소리 ⟶ 맞이굿 ⟶ 제만수 ⟶	제석노래
일본쪽 출연자	안성민(판소리) ⟶	이미향(해금) ⟶	도입부분도 출연

〈그림1〉 공연 〈축문〉에서의 구성 변화

〈그림1〉은 2016년부터 2018년까지 실시한 공연 〈축문〉의 구성 중에서 큰 변화가 있었던 부분을 따로 정리한 것이다. 3년간의 일본 공연의 변화 추이를 살펴보면, 일본 현지화를 위해 추가되거나 달라진 부분들을 확인할 수 있다.

첫째는 현지의 문화를 고려하고 도입한 점이다. 2016년과 2017년의 도입부분을 비교해 보면, 큰 변화가 있음을 알 수 있다. 2016년에는 죽은 연인을 그리워하는 임방울의 '추억'이라는 노래를 사용하여, 공연 시작 전에 '추억'의 가사를 낭독함으로써 감정이입을 이끌어내고자 하였다. 그러나 공연 후 오사카 관객들의 마음을 열기에는 부족함을 느꼈고, 이를 보완하기 위해 좀 더 공감할 수 있는 도입부를 만들기로 하였다. 2017년 공연에서는 사전 상황을 만들기 위해 '고향'을 주제로 한 설정이 추가됐다. 오사카는 많은 재일코리안이 사는 지역으로, 관객들 또한 재일코리안이 많았다. 그런 점에서 공연을 통해 재일코리안 1·2세 할머니, 할아버지들의 고향에 대한 애절한 심정을 표현하기로 한 것이다. 먼저 사전에 SNS를 통해 관객들의 추억이 담긴 사진을 모집한 후 그 안에서 몇 장의 사진을 선택했다. 공연이 시작될 때에 출연자들이

나와 일본에 잘 알려진 '타향살이'와 '아리랑'의 노래를 부르면서 배경
이 되는 중앙 스크린에는 관객들의 추억의 사진이 띄워졌다. 관객들로
하여금 추억의 노래를 들으며 추억의 사진을 보고, 돌아가신 분이나
보고 싶은 사람을 떠올리게 한 것이다.

2018년 '추억'의 도입부에서는 재일코리안 예술가들이 출연하는 것
이 더욱 효과적일 것이라고 판단되어 재일코리안 안성민(安聖民)과 이
미향(李美香)이 연주를 담당하였다. 실제로 안성민이 눈물을 흘리면서
노래를 부르니 그 감정이 관객들에게도 전달되어 함께 눈물을 흘린
관객이 많았다. 국악그룹 대한사람의 대표인 김성훈은 인터뷰[28]를 통
해 사전 상황을 만든 도입 부분에 대해 다음과 같이 이야기했다.

> "이 도입부분은 굿을 전달하기 위해 현지에 있는 사람한테 동의를
> 얻을 필요가 있다고 판단하여 만들게 되었습니다. 이러한 사전 상황이
> 왜 필요한가에 대해서는, 굿이라는 것이 왜 존재해야만 하는 것인가
> 라는 물음에 대해 설명해주는 역할을 합니다. 굿은 원래 그 사람한테
> 맞춰서 하는 것인데 공연에서는 그러한 부분이 표현되기 힘든 점이
> 있습니다. 굿이 무대에 올라가면 굿이 가지고 있는 음악적이고, 예술적
> 인, 그리고 제의적인 특징들을 보여주게 됩니다. 그러나 결국, 굿이란
> 사람들을 위해 하는 것이기에, 사람들의 마음을 얻을 필요가 있기에
> 그런 부분을 만들게 된 것입니다. 우리가 단순하게 춤을 보여주고자
> 하면 춤을 보여주면 되고, 음악을 보여주고자 하면 음악을 보여주면
> 되는데, 이러한 장면이 필요했던 이유는 일본 사회 그리고 교포사회라
> 는 특수한 사회의 존재 때문일 것입니다. 그것이 굿을 시작하기 전에
> 공감해야 하는 상황이라고 생각합니다."

28) 필자는 2018년 11월 12일 '대한사람' 연습실에서 대표 김성훈과의 인터뷰를 진행하였음.

김성훈의 이야기를 통해, 단순히 한국의 전통공연예술을 전달하기 위해 공연물을 만드는 것이 아니라 굿이 지닌 정신을 살려 일본이라는 나라를 이해하고 오사카라는 지역의 특징을 고려하여 전략적으로 현지화하고 있음을 엿볼 수 있다.

또한, 송신부분의 법성(法性)에 대해서도 변화를 주었다. 법성은 망자(亡子)를 보내는 부분인데, 여기서는 소원지(所願紙)를 준비했다. 2016년 일본 공연에서는 관객들이 소원을 쓰는 순서가 없었기 때문에 소원지를 준비하지 않았다. 그러나 굿을 할 때 마음을 담아서 돈을 올리는 행위가 있듯이, 일본에서도 기원하는 문화에 익숙하기에 소원지가 그것을 대신할 수 있으리라 생각한 것이다. 2017년 공연 때부터는 소원지를 준비하여 관객들이 직접 굿에 참여할 수 있도록 하였다. 접수처 옆에 소원지를 적는 공간을 만들어 공연 전에 도착한 관객들이 자신의 소원을 쓴 종이를 공연에 가지고 들어가도록 했다. 일본에는 1월 1일이 되면 '신년 첫 참배(初詣)'로서 신사나 절을 방문하여 한 해를 무사히 보낼 수 있도록 기원하는 문화가 있다. 〈축문〉 공연 또한 굿을 바탕으로 이루어지며, 더구나 연말에 실시한다는 점에서 시기적으로도 '액막이' 개념이나 신년의 기원 등의 성격을 갖고 있다고 할 수 있으므로 그러한 부분들을 소원지에 담기로 한 것이다. 관객들이 자신의 소원을 직접 쓴 소원지를 매달면서 잘 되기를 기원하는 모습이 굿의 성격과 잘 맞았다고 할 수 있다.

두 번째는 언어의 현지화로서 자막을 지원한 점이다. 2016년 첫 공연 때는 굿이라는 한국의 전통문화를 이해할 수 있도록 팸플릿을 준비하고, 사회자와 출연자가 중간마다 나와 굿에 대한 설명을 덧붙이면서, 판소리에 자막을 넣기도 하였다. 그러나 기획자나 출연자들이 예상했던 것보다 일본에서 '굿'을 공연하는 것은 큰 문화적 장벽이 존재하는 일이

었다. 실제로 관객들 중에는 '어렵다'거나, '한 번 봐서는 내용을 잘 알수 없다'는 등의 반응을 이야기하는 사람들이 있었다. 현지화 전략에서언어적인 측면은 우선적으로 고려해야 하는 부분이라는 것을 실감하면서, 2017년부터는 자막 지원에 대해 고민하게 되었다. 실제로 굿판의가사는 옛날에 사용했던 말들이 많기 때문에 번역에 어려운 점들이 있다. 더군다나 공연 〈축문〉이 가진 한국의 전통적인 요소를 살리면서도현지인들에게 잘 이해되는 자막을 만드는 데에는 많은 시간과 노력이필요했다. 여러 번의 회의를 거쳐 2017년 공연에서는 굿판에서 사용되는 노래에 대한 이해를 돕기 위해 최소한으로 자막을 준비하기로 결정했다. 일본에서 판소리 공연을 할 때는 이야기를 전달해야 하는 부분이크기에 가사에 대한 자막이 필수적이라고 할 수 있으나, 굿의 경우는이야기를 전달한다기보다는 굿의 행위를 설명하게 된다. 공연전체에자막을 넣었을 경우 자칫 관객들이 자막에만 집중하게 될 수도 있기에이해를 돕는 측면에서 최소한으로 자막을 준비하기로 한 것이다.

　세 번째는 출연자의 현지화 측면이다. 대한사람은 일본 오사카 공연을 기획하면서 매번 현지에서 활동하는 한국의 전통예술가를 게스트로섭외하여 출연시켰다. 특히 판소리꾼 재일코리안 3세 안성민과는 오랫동안 함께 공연을 해왔으며, 2017년부터는 해금 연주자 이미향도 함께공연에 출연하고 있다. 공연을 기획할 때 가장 중요하게 생각하는 점은무대와 관객이 하나가 되는 것이다. 그 지역에서 활동하는 예술가와작품을 같이 한다면 현지 예술가들이 한국 출연자와 일본 관객들을연결해주는 연결고리의 역할을 하게 될 것이고, 한편으로는 예술인으로서 작품을 함께 만들어가는 동반자가 될 수 있다고 판단하였다. 2016년 공연 때에는 한 파트에만 출연했지만, 2018년에는 도입부분의 파트에도 출연했다. 이러한 점에서 게스트였던 일본 쪽 출연자들이 함께

공연을 만들어가는 참여자로 변화하고 있다고 할 수 있다.

이러한 노력 끝에 관객들의 만족도 높은 다양한 소리[29]를 들을 수 있었다. 관객들은 추억의 노래를 들으며 누군가의 추억의 사진을 함께 보면서 눈물을 흘리고, 익숙한 노래가 나오면 따라 부르고, 웃으면서 흥에 겨워 몸을 흔들기도 했다. 대한사람의 〈축문〉 공연이 한국 굿의 매력을 잘 전달할 수 있었던 것은 현지화 전략을 통해 가능했던 것이라 할 수 있다.

4. 나가며

일반적으로 해외공연을 기획할 때는 만들어진 콘텐츠를 가져가서 공연을 하는 경우가 많다. 그러나 전통문화는 문화의 장벽이 높아 그대로 진출하기에 어려운 면이 있으므로 현지화를 시도하는 경우가 종종 있다. 서연호가 '공연은 현장에서 연행되고 현장에서 소명되는 일회적인 행위이다. 동일한 작품을 동일한 배우들이 연행하는 경우에도 그때그때의 현장에 따라 공연의 성과나 반응이 다르게 나타나는 까닭은 이러한

29) 2017년 12월 24일, 2018년 12월 23일의 일본 공연 〈축문〉이 끝난 후에 관람객을 대상으로 실시된 설문 자료를 agency EN으로부터 제공 받았다. 공연에 대해 자유롭게 감상을 쓰는 항목에 관객들이 답한 내용의 일부를 소개하면 다음과 같다. '한국에 오래 살았습니다만, 굿이라는 것을 잘 몰랐습니다. 또한 한국의 무당에 대해서 부정적인 이미지를 갖고 있었습니다. 하지만, 이번 굿을 통해 죽은 분들의 영혼을 기린다는 것을 알게 되어 의미 있는 공연이었다고 생각합니다', '작년과 같은 것을 느꼈습니다. 망자를 보낼 때 자기 자신의 고통과 괴로움을 함께 보내고, 새롭고 밝은 기분으로 신년을 맞이하는 느낌입니다. 매년 연말에 보고 싶은 공연입니다', '며칠 전, 너무나 사랑했던 사람이 세상을 떠나서 매우 슬픈 마음을 갖고 있었습니다. 그 사람의 살아온 인생을 생각하여, 이래저래 고민하는 날이 계속되고 있었습니다. 오늘은 고인을 보내드릴 수 있게 될 것 같습니다' 등의 호평이 많았다.

현장에서 비롯된다. 공연은 만들어져 있는 기성품이 아니라 언제나 현장을 통해서 새롭게 만들어나가고 현장에서만 살아 있는 표현적인 창작품이다'[30]라고 지적했듯이 현지화라는 측면에서 그 의미를 생각해보면 공연을 통해 두 번에 걸쳐 현지화가 이루어진다고 할 수 있다. 한번은 제작자가 현지 공연을 기획할 때 현지화를 하고, 다른 한 번은 실제 공연에서 공연 제작자와 관객들 사이에서 이루어지는 현지화이다.

이러한 점을 바탕으로 우리의 전통예술이 해외로 진출할 때 고려해야 할 점들을 정리해보고자 한다. 그것은 문화의 현지화, 언어의 현지화, 출연자의 현지화이다.

첫 번째 문화의 현지화와 두 번째 언어의 현지화를 위해서는 진출하고자 하는 나라 또는 지역의 문화적 특성에 대한 충분한 사전 조사가 필요하다. 정확한 이해를 토대로 만들어진 콘텐츠에 현지의 문화를 적용시킨다면 전통공연은 현지 관객들에게 좀 더 쉽게 접근할 수 있을 것이다. 또한 세 번째로 출연자의 현지화에 대해서는 한국 전통예술의 경우 현지에 있는 예술가를 게스트로 출연시키는 경우가 있으나 대개가 일회성으로 끝나는 경우가 많았다.

〈축문〉 공연의 경우는 여러 번의 회의를 통해 소통하면서 현지 게스트들과 함께 공연작품을 만들어 간다는 인식을 공유하고자 했다. 장기적으로 볼 때 그들이 일본 관객들과의 소통에 좋은 역할을 해줄 수 있기 때문이다. 한국인 예술가들이 오사카에 가서 공연을 하는 경우가 있지만, 대부분의 공연이 단발성 행사로 끝나는 경우가 많다. 그러한 점을 보완하여 지속적으로 공연이 이루어지기 위해서는 장기적인 계획이 필요하다. 문화장벽의 문제와 지속성의 어려움이 따르는 해외에서

30) 서연호, 『한국 공연예술 개론 I』, 도서출판 연극과 인간, 2015, p.21.

의 전통공연이 현지의 관객들과 함께 어우러지기 위해서는 긴 시간과
많은 노력을 투자해야 할 것이다. 그런 의미에서 출연자의 현지화는
현지에 있는 예술가, 스텝, 관객들과의 관계를 장기적으로 연결해줄
수 있다는 점에서 중요한 의미를 갖는다.

이 글에서는 한국 전통공연의 해외 사례분석을 통해 현지화의 의미
에 대해서 생각해보았다. 2016년부터 시작한 국악그룹 대한사람의 공
연 〈축문〉에 매년 참석하는 관객 중에는 연말에 액을 풀고 새롭게 한
해를 맞이한다는 의미에서 연말이 되면 으레 찾아오는 사람들이 있다.
이러한 교류를 통해, 대한사람의 공연 〈축문〉은 실제로 오사카의 그
누군가를 위한 굿이 되어 주고 있는지도 모른다. '별신굿의 주인공은
사람들이다. 위신(慰神), 즉 신을 위한 제의라 부르지만, 결국은 사람들
을 위한 것이다'[31]라고 한 바와 같이, 굿을 소재로 한 공연이 관객들에
게 맞추어 만들어져 가는 것은 당연한 것이라고 할 수 있다.

대한사람이 2013년부터 2019년까지 일본 오사카 공연에서 여러 차
례 공연을 실시하면서 매년 관객들을 모을 수 있었던 것 또한 기획자와
출연자가 매회의 공연에 끊임없는 노력을 하고 있기 때문이다. 지속적
으로 새로운 공연을 만들고자 시도하면서, 다양한 사람들과 교류하기
위해 기존의 생각과 관점에 변화를 주고자 하는 것이야말로 현지화를
위한 노력이라고 할 수 있다.

자국의 전통문화를 타국에 전하기 위해서는 긴 시간과 많은 작업이
필요하다. 우리의 전통공연예술을 보전하고 개발하려는 노력과 진정
한 교류를 위해 상대방을 이해하고자 하는 태도가 중요하다. 그러한
관점에서 본 연구가 해외 공연을 계획하는 전통공연예술가들에게 실질

31) 김형근 외, 『남해안별신굿의 재평가 I』, p.74.

적인 도움이 되기를 기대한다.

이 글은 일본어문학회의 『일본어문학』 제86집에 실린 논문
「굿을 활용한 창작공연의 일본 현지화 사례연구 – 대한사람 〈축문〉을 중심으로」를
수정·보완한 것임.

참고문헌

고정민 외, 『국제문화교류 지원개선을 위한 조직설계 방안 연구』, 한국문화관광연구원, 2013.

고정민, 『문화콘텐츠 경영전략』, 커뮤니케이션북스, 2015.

구문모, 「국제문화교류에서 전통공연예술의 시장성과 제고를 위한 정책모형연구」, 『문화경제연구』 20, 한국문화경제학회, 2017.

김미숙, 「제의와 예술과 연희: 남해안 별신굿의 춤에 내재된 놀이성 고찰: R. caillois의 놀이이론을 중심으로」, 『공연문화연구』 5, 한국공연문화학회, 2002.

김선풍 외, 『南海岸別神굿 綜合調査報告書』, 文化財管理局, 1996.

김정순, 『전통공연예술의 진흥을 위한 법제연구』, 한국법제연구원, 2009.

김치호, 「상하이디즈니랜드의 현지화 전략」, 『인문콘텐츠』 44, 인문콘텐츠학회, 2017.

김형근, 『남해안굿 연구』, 민속원, 2012.

_____, 「남해안 별신굿과 공연문화 – 남해안 별신굿의 구조적 특징과 연행요소」, 『공연문화연구』 29, 한국공연문화학회, 2014.

_____, 「어촌문화를 찾아서–남해안 별신굿」, 『어항어장』 108, 한국어촌어항협회, 2014.

김형근 외, 『남해안별신굿의 재평가 I』, 통영시, 2017.

문화체육관광부, 『2016 공연예술실태조사』, 문화체육관광부, 2016.

_____, 『2017 공연예술실태조사』, 문화체육관광부, 2017.

_____, 『2017 문화예술정책백서』, 문화체육관광부, 2017.

_____, 『2018 공연예술실태조사』, 문화체육관광부, 2018.

박흥주, 「전라남도 남해안지역 별신제 연구」, 『한국무속학』 29, 한국무속학회, 2014.

서연호, 『한국 공연예술 개론(1)』, 도서출판 연극과 인간, 2015.

안주은, 「(재)예술경영센터 해외진출 지원사업 10년 성과와 비전」, 『예술경영』 8, 예술
　　　경영지원센터, 2015.
윤중강, 「국악공연의 세계화 방안: 일본으로의 진출을 중심으로」, 『음악교육』 5, 한국
　　　유초등음악교육학회, 2005.
이용식, 「남해안 별신굿 음악 현지연구」, 『한국무속학』 6, 한국무속학회, 2003.
이지선, 「재일코리안의 한국전통예술 공연 양상」, 『국악원논문집』 34, 국립국악원,
　　　2016.
임영순, 「전통공연예술 산업의 글로벌 경쟁력확보를 위한 전략적 방안 모색에 관한
　　　연구」, 『한국콘텐츠학회논문지』 16, 한국콘텐츠학회, 2016.
천재현, 「해외 진출과 국악시장의 확장에 대한 짧은 생각」, 『예술경영』 7, 예술경영지원
　　　센터, 2014.
최보연 외, 「전문성 중심 문화예술분야전문인력 양성과정 개선 방안: '권역별 국제문화
　　　교류 전문가 양성사업' 사례를 중심으로」, 『예술경영연구』 37, 한국예술경영
　　　학회, 2016.
한국국제문화교류진흥원, 『한류와 문화정책』, 한국문화산업교류재단(KOFICE), 2018.
エリック·ホブズボウム 著, 前川啓治 訳, 「創られた伝統」, 紀伊国屋書店, 1992.

경북일보, http://www.kyongbuk.co.kr/news/articleView.html?idxno=1050546
　　　(검색일: 2019.07.02.)
국립국어원, https://opendict.korean.go.kr/search/searchResult?focus_name=query&
　　　query=%EA%B5%BF(검색일: 2019.07.02.)
문화관광부, 「전통예술 활성화 방안 : 비전 2010 : 전통예술 진흥 한마당」,
　　　https://dl.nanet.go.kr/SearchDetailView.do?cn=PAMP1000021063(검색
　　　일: 2019.07.05.)
한국민속대백과사전, http://folkency.nfm.go.kr/kr/topic/detail/1873
　　　(검색일: 2019.07.05.)
朝日新聞DIGITAL, https://www.asahi.com/articles/photo/AS20180621001463.html
　　　(검색일: 2019.06.01.)
日本芸能実演家団体協議会, 「伝統芸能の現状調査ー次世代への継承·普及のためにー」,
　　　https://www.geidankyo.or.jp/img/issue/dentou.pdf#search='%E4%BC%
　　　9D%E7%B5%B1%E8%8A%B8%E8%83%BD+%E3%82%A2%E3%83%B3%E3%8
　　　2%B1%E3%83%BC%E3%83%88'(검색일: 2019.07.05.)

제3장

영상매체 속 재일디아스포라에 대한 기억과 시선

재일조선인을 향한 일본인의 시선

이마무라 쇼헤이 〈니안짱〉(1959)

하정현 · 정수완

1. '수기집 『니안짱: 열 살 소녀의 일기』'와 '영화 〈니안짱〉'

1958년 11월에 출간된 『니안짱: 열 살 소녀의 일기』[1]는 재일조선인 야스모토 4남매의 일기와 서신을 엮은 수기집이다.[2] 『니안짱』이 1959 년 1월에 상반기 최고 베스트셀러로 등극하면서 그 인기가 라디오와

1) 安本末子, 『にあんちゃん: 十歳の少女の日記』, 光文社, 1958. (이하 『니안짱』)

2) 수기집은 일본에서 1958년 초판본과 상당부분이 편집되어 복간된 1975년 이후 판본이 있다. 이 글에서는 1975년 편집 이전의 판본을 원작으로 한정하여 지칭한다. 임상민과 오쿠무라 가나코(奥村華子)는 초판본이 재일조선인의 정체성과 차별에 대한 자의식에서 출간되지 않았을 뿐만 아니라 복간 편집(다카이치의 민족적 자의식이 드러나는 일기 삭제) 과정에서 전후 일본의 조선에 대한 기억이 망각되었음을 지적했다. 여기에는 1960년대 중후반 이전까지 재일조선인 작가에 의한 문학작품이 일본 내에서 하나의 장르나 분과로 인식되지 않았던 사실과 1955년 체제 이후 일본 사회가 전후 국민국가를 상상하는 과정에 시행한 아동 작문 교육 및 역사사진집 발간 유행에 의한 아시아태평양 전쟁의 국민적 기억 윤색 등의 제도적 개입이 있다. 관련 문제의식에 대해서는 林相珉, 「商品化される貧困: 『にあんちゃん』と『キューポラのある街』を中心に」, 『立命館言語文化研究』21巻, 立命館大学国際言語文化研究所, 2009; 임상민, 「1950년대의 재일조선인 표상 야스모토 스에코 『니안짱(にあんちゃん)』을 중심으로」, 『일어일문학』 68, 대한일어일문학회, 2015; 최은수, 「니안짱(にあんちゃん)」: '재일'과 '어린이'의 경계에서-'재일조선인'과 전후일본의 '국민적 기억'」, 『외국학연구』 51, 중앙대학교 외국학연구소, 2020; 奥村華子, 「『にあんちゃん』論: 日記における自己検閲を巡って」, 『跨境: 日本語文学研究』第6巻, 高麗大学校日本研究センター, 2018 참고.

TV 드라마 제작으로 확산되었고, 닛카쓰(日活)는 영화화를 기획했다. 이마무라 쇼헤이(今村昌平)에게 맡겨진 영화 〈니안짱〉[3]은 1959년 10월 개봉 이후 한 달여 만에 원작의 범국민적 반향의 연장선에서 예술제 문무대신상 및 NHK 베스트 10 최우수신인감독상 등을 수상했다.[4] 이처럼 1950년대 말 일본 사회가 '니안짱 서사'[5]를 열광적으로 소비한 이유는 무엇일까? 지정학적 특수성에서 일본과 가깝기도, 멀기도 한 한국사회는 '재일조선인을 향한 일본 사회의 시선'을 어떻게 점검해야 할까? 이러한 문제 틀에서 이 글은 일본/일본인이 재일조선인과 마주한 '사건'으로 〈니안짱〉의 영화적 표현에 주목하고자 한다.

일본 사회에서 니안짱 서사는 아동의 시선으로 전후(戰後) 가난과 역경을 보여주고, 그럼에도 우애와 순수함을 잃지 않고 꿋꿋이 삶을 꾸려가는 성장담으로 소비되었다. 관련하여 임상민과 최은수는 『니안짱』 베스트셀러 패러다임에서 재일조선인의 현실 문제가 배제된 전후 사회의 내셔널리즘을 지적했다.[6] 1950년대 말 고도성장기에 진입한

3) 今村昌平, 〈にあんちゃん〉, 1959.

4) 이마무라는 "나한테 문무대신상 같은 걸 줘도 괜찮은가"라고 회고한 바 있다. 이는 이마무라의 두 가지 문제의식이 결부된 발언이다. 하나는 전후를 살아가는 일본인으로서 이마무라의 사회적 문제의식이고, 다른 하나는 감독으로서 이마무라의 영화 제작에 대한 자기 철학이다. 今村昌平, 『撮る-カンヌからヤミ市へ』, 工作舍, 2001, p.35; (번역서) 이마무라 쇼헤이, 『우나기 선생』, 박창학 옮김, 마음산책, 2018, p.216.

5) 차승기는 『니안짱』부터 『윤복이의 일기』까지의 대중적 반향을 아울러 볼 때, 전후라는 특수한 시공간에서 국민국가 공동체의 전쟁 기억/애도 방식을 둘러싼 역사적 해석 체제가 갖춰져 있음에 주목했다. 이 글은 차승기의 견해에 동의하면서 1950년대 말 일본 사회의 『니안짱』 수용의 대중성과 이데올로기를 당시의 특수한 사회적 현상으로 보고자 '니안짱 서사'라고 지칭하며, 이후 강조를 위한 경우 외에는 작은따옴표를 생략한다. 차승기, 「두 개의 '전후', 두 가지 '애도': '전후' 한국과 일본, 가난한 아이들의 일기를 둘러싼 해석들」, 권혁태·조경희 엮음, 『두 번째 '전후'』, 한울아카데미, 2017, pp.127~129.

6) 임상민, 「1950년대의 재일조선인 표상 야스모토 스에코 『니안짱(にあんちゃん)』을 중

전후사회가 니안짱 서사에 열광한 이유는 물질적 풍요 속에서 상쇄된 인정, 희망 같은 마음의 동요에 있다. 이때 '제도적 검열 및 종용된 수용방식'[7]에 의해 『니안짱』의 화자이자 주체인 아동의 시선은 '재일 조선인'이라는 특수성이 제거되고, '가난했지만 인정과 희망으로 가득 했던 패전 직후의 일본'이라는 보편성으로 왜곡된다.

반면에 결코 재일조선인이 될 수 없는 이마무라의 카메라는 '<u>재일조 선인과 마주하는 일본인</u>', '<u>일본인과 재일조선인의 관계</u>'에 대한 문제 의식을 중심으로 원작이 재일조선인을 전후 내셔널리즘을 위한 도구로 대상화시키는 방식과 상반된 시선을 관객에게 요구한다. 반복하여 간 략히 말하면 〈니안짱〉은 원작을 단순히 영화로 번안 및 재생산하지 않았다. 이는 〈니안짱〉의 안팎 모두에서 확인할 수 있는데, 먼저 제작 과정에서 당시 현장과 시나리오화 단계를 살펴보자. 〈니안짱〉에서 첫 째 오빠 역을 맡았던 나가토 히로유키(長門裕之)는 촬영에 앞서 이마무 라가 출연 배우들에게 "전전(戰前)부터 전후에 걸쳐 일본인이 조선인을 어떻게 대했는지 정책을 통해 구체적으로 설명"[8]했다고 회고한 바 있

심으로」, pp.284~285; 최은수, 「니안짱(にあんちゃん)」: '재일'과 '어린이'의 경계에서- '재일조선인'과 전후일본의 '국민적 기억」, pp.163~164.

7) 1950년대 말 일본 사회의 니안짱 서사 수용 방식은 원작의 베스트셀러 등극에 따른 학부형 필독서 추천 및 마이니치 신문사(每日新聞社)와 전국학교도서관협의회(全国学 校図書館協議会)가 공동주최한 독서 감상문 콩쿠르, 영화 〈니안짱〉의 문부대신상 수상 에 따른 각 학교에서의 상연과 같은 '국민 교육'의 패러다임 속에서 살펴야 한다. 관련하 여 임상민은 "동시대의 많은 독자들이 『니안짱』을 '민족적 아이덴티티나 차별문제'를 다룬 작품으로 기억하지 못하는 이유는 재일조선인이라고 하는 역사적 특수성에 방점 을 찍지 않고, 스스로의 '내성'만을 강조하는 교육공간 속에서 독서를 강요당했기 때문" 이라고 지적했다. 임상민, 위의 논문, p.280. 나아가 최은수는 영화 〈니안짱〉의 수용 방식 또한 원작의 감상방식이 종용한 '교훈' 얻기의 맥락에서 자유로울 수 없었음을 지적했다. 최은수, 위의 논문, p.156.

8) 長門裕之, 「追悼インタビュウー, 今村昌平のデビュー作に出たことは自慢です」, 《キネ

다. 때문에 그는 〈니안짱〉의 중요한 점이 "이마무라의 재일조선인에 대한 시선"[9]이라고 강조했다.

더불어 각색된 시나리오와 최종작품에서 다시 한 번 차이가 발생하는 점 또한 〈니안짱〉의 재일조선인 표상과 시선의 주체 문제에서 간과할 수 없는 사실이다. 이마무라는 각색 및 시나리오 작업에 이케다 이치로 (池田一浪)가 함께했으나, 최종작품에 이케다의 흔적이 모두 사라졌다고 밝혔다.[10] 이마무라는 〈니안짱〉 각색 당시 원작의 인기와 수기집이라는 특징을 의식한 닛카쓰의 기획 및 주문이 있었고, "베스트셀러라서 그쪽에 눈길이 빼앗겨 있으니까 재일조선인 문제가 얽혀 나올 수밖에 없다는 걸 주위에서는 그다지 깨닫지 못했다"[11]라고 회고했다. 이에 따르면 최종작품에서 사라진 공동 집필자 이케다의 흔적은 재일조선인 표상 방식에 대한 이마무라와의 견해 차이에 기인했을 것으로 추측할 수 있다.[12] 더불어 영화적 표현에 있어 이마무라는 〈니안짱〉을 "이마무라 조(組)의 기본적인 수법을 확립한 작품"[13]이라고 꼽는다. 그렇다면, 『니안짱』과 〈니안짱〉의 차이는 수기집의 영화화라는 번안 층위 이상의 맥락에서 '일본인의 재일조선인 표상'에 대한 '영화적 분석'이 필요하다.

다시 말해 〈니안짱〉은 각색으로 한 번, 시나리오의 시각화라는 최종

マ旬報》, キネマ旬報社, 2006年 8月 上旬 特別号, p.42.

9) 위의 논문.

10) 今村昌平, 〈にあんちゃん〉, p.35.

11) 위의 책, p.34.

12) 더불어 〈니안짱〉은 베스트 10 최우수신인감독상뿐만 아니라 나가토 히로유키의 블루리본 남우주연상과 이케다 이치로의 시나리오상을 수상한 바 있다. 여기서 당시 일본 사회가 니안짱 서사를 수용하는 내셔널리즘적 맥락과 기획영화 체제가 확립되었던 당시 일본영화계의 특성을 고려할 때, 시나리오를 공동집필한 이마무라가 수상에서 제외된 사실은 의미심장하다.

13) 今村昌平, 『映画は狂気の旅である』, 日本図書センター, 2010, p.76.

작품으로 다시 한 번 니안짱 서사와 거리를 둔다. 그러나 〈니안짱〉에 대한 그간의 연구는 이러한 변용의 의미에 주목하지 않았다. 〈니안짱〉은 주로 수기집에 대한 선행연구들에서 그것의 범사회적 인기에 대한 근거로 언급된다. 때문에 영화화에 의해 재일조선인 표상의 지평이 문학작품과 달라지는 점은 구체화되지 않았다. 신소정은 이러한 논의의 한계를 지적하며 영화와 수기집의 차이에 주목해야 함을 강조했다.[14] 이에 신소정은 〈니안짱〉 각색의 특징을 근거로 "탄광문제와 자본주의의 폐해를 고발하려는 목적성이 우선시 되면서 (재일조선인에 대한 일본 사회의 차별 문제가) 소멸된다"[15]라고 비판했다.

〈니안짱〉을 원작의 시각적 번안이 아닌 영화로써 독립된 연구의 필요성을 강조했다는 점에서 선행연구들에 대한 신소정의 문제제기는 타당하다. 하지만 〈니안짱〉의 '목적성'과 '재일조선인 표상'에 대한 신소정의 논의는 영화를 중심에 두고 몇 가지 확인과 보충이 필요하다. 신소정은 '영화 분석'을 연구 독창성과 의의로 내세웠다. 그러나 분석 대상을 시나리오에 한정시켰다는 점에서 문제적이다. 시나리오 분석을 통해 작품의 레토릭을 밝힐 수 있으나, 〈니안짱〉의 경우에는 주의가 필요하다. 서설했듯이 〈니안짱〉 시나리오와 최종작품은 공동 집필자 이케다의 흔적이 사라졌다고 표현 될 만큼의 차이가 있다. 때문에 시나리오에 한정시켜 〈니안짱〉의 재일조선인 표상을 논하는 것은 영화 언어의 시각적 조형성과 사운드의 상호작용 및 이마무라 특유의 표현 방식을 간과하여 분석 단계의 왜곡을 초래한다.[16] 이는 결정적으로 '재

14) 신소정, 「영화 『니안짱』에 그려진 재일조선인에 대한 비판적 고찰」, 『일본연구』 87, 한국외국어대학교 일본연구소, 2021, pp.290~291.
15) 위의 글, p.289.
16) 신소정은 둘째 오빠인 다카이치가 가난하고 발전성 없는 재일조선인 민씨를 부정하는

일조선인을 마주하는 일본인', '일본 사회 내의 재일조선인', '재일조선인 사회 내의 어른과 아동'의 중층성에서 〈니안짱〉이 시사하는 재일조선인과 일본인의 지정학적 문제에 관한 해석 경로를 차단한다.[17]

영화가 차별받는 재일조선인의 현실과 그러한 처지임에도 돌파구를 찾아 나아가는 재일조선인의 긍지를 직접적으로 가시화하는 것만이 재일조선인 표상의 해답일 수 있을까? 분명히 해야 할 것은 재일조선인의 본질을 영원한 타자로 재단하지 않는 〈니안짱〉의 시선이다. "'나'에 대

장면에 대해 영화가 "일본화된 재일조선인 남매의 편견"(신소정, pp.303~304)을 그려 재일조선인을 차별한다고 지적했다. 이는 각주 2번에서 언급한 초판본(1958년)과 복간본(1975년)의 차이를 간과한 접근이다. 또한 원작이 "오늘이 아버지가 돌아가신 지 49일째 되는 날입니다(きょうがお父さんのなくなった日から、四十九日目です。)"라는 구절로 시작하는데 영화는 아버지의 장례식 당일로 시작하여 "원작이 49일이라는 표현을 통해서 드러낸 조선적인 색채를 삭제"(신소정, p.299)했다는 신소정의 주장은 납득하기 어렵다. 신소정이 49일을 조선적인 색채라고 단언하는 것에 어떠한 근거도 제시하지 않아 확인이 불가능하며, 재일조선인 아동의 수기이기 때문에 원작이 조선어식 일본어에 표준 일본어 해설을 첨부한 점을 고려하면 특별한 해설이 없는 '49일(四十九日)'은 조선적이라고 보기 어렵다. 더불어 〈니안짱〉 00:23:00 무렵은 죽은 아버지의 직장 동료인 헨미와 야스모토 남매가 49제를 지내는 아침으로 시작한다. 또한 영화에 추가된 재일조선인 노파 사카다가 교활한 물신주의자로 등장해 재일조선인에 대한 부정성을 강조한다(신소정, pp.308~309)는 분석의 근거 역시 주의가 필요하다. 신소정은 노파가 4남매 중 큰 언니인 요시코를 무임금으로 착취한 것과, 전표 사건에 의한 해고 과정이 부당한 점을 근거로 삼았다. 그러나 노파와 요시코의 무임금 고용은 일본인 복지사 가나코가 직접 제안한 문제이며, 전표 사건은 일본의 재일조선인 탄광노동자 취급 문제와 연결되어 있다. 또한 영화에 추가된 일본인 복지사 가나코를 "탄광마을을 둘러싼 배제와 차별의 문제에 대해 그녀가 지닌 위치성 만큼이나 복합적이고 다면적으로 드러낼 수 있도록 구현된 인물"(신소정, p.297)이라고 해석했다면, 함께 영화에 추가된 노파의 부정성은 가나코를 통해 드러나는 재일조선인을 향한 전후 일본의 복잡성 속에서 그 의미를 추적해야 한다.

17) 이 글에서 재일조선인과 일본인의 지정학적 문제는 일본의 패전에서부터 냉전체제하 고도경제성장 돌입까지의 사회적, 경제적, 정치적 급변화가 재일조선인 차별 및 처우와 재일조선인 커뮤니티 형성에 무관할 수 없는 동아시아사적 관점을 말한다. 이는 재일조선인과 일본, 한국, 북한의 지정학적 논의로 나아갈 단초가 된다. 관련 논의로는 윤건차, 『자이니치의 정신사』, 박진우 외 옮김, 한겨레출판, 2016 참고.

한 성찰이 그들의 존재와 '그들'과 '나'의 관계로 이어지지 않는 한 그 감동은 일종의 카타르시스 효과에 그칠 수 있다"18)라는 조경희의 지적을 상기해보자. 일본인 감독에게 재일조선인 이야기는 서로의 지정학적 위치에서 다름을 인정하는 것이 우선이다. 주체가 타자의 다름을 대변하는 것은 주체의 자만이다.19) 〈니안짱〉은 '전후 일본 사회에서 재일조선인과 일본인의 관계'를 일본인 관객에게 묻는다. 따라서 이 글은 같은 시공간을 살아가지만 서로의 영역을 구별하는 '일본인과 재일조선인의 관계'를, 재일조선인의 자의식 형성에서 배제할 수 없는 '일본이라는 지정학적 현실'을 관객의 인지에 추동시키는 이마무라의 영화적 표현을 구체화하여 〈니안짱〉 논의의 출발점을 다시 설정하고자 한다.

2. 〈니안짱〉이 보여주는 일본인과 재일조선인의 관계

〈니안짱〉은 원작이 베스트셀러라는 점에서 당시 일본인 관객에게 수기집의 영화화에 대한 장르적 기대감을 충족시키고, 그것이 다시 관객의 허를 찌르는 전략을 취한다. 〈니안짱〉에서 4남매의 가난과 역경은 관객에게 니안짱 서사의 고진감래에 대한 기대감을 불러일으킨다. 이 점은 수기집에 근간을 둔 〈니안짱〉의 기본 설정이다. 그러나 〈니안짱〉

18) 조경희, 「한국사회의 재일조선인 인식」, 『황해문화』 57, 새얼문화재단, 2007, p.72.
19) 이대범·정수완은 오시마 나기사(大島渚)의 〈잊혀진 황군〉(忘れられた皇軍, 1963)이 재일조선인 상이군인의 자기발화를 차단하고 그 자리를 내레이션이 대체하는 것으로 재일조선인을 객체화 시켰음을 비판한 바 있다. 이대범·정수완은 영화의 재일조선인 표상의 문제에서 '누가 말하는가'와 '누가 보는가'의 문제의식을 제기한 점에서 이 연구와 맥을 같이 한다. 이대범·정수완, 「'거울'로서 재일조선인-〈잊혀진 황군〉의 재일조선인 재현에 대한 비판적 검토」, 『일본학』 48, 동국대학교 일본학연구소, 2019.

각색의 핵심인 가상의 인물들은 원작에 없거나 재설정됐다는 점에서 재일조선인에 대한 이마무라 시선을 반영한다.[20] 그 중 일본인 복지사 가나코와 재일조선인 노파 사카다가 추동하는 〈니안짱〉만의 에피소드는 4남매의 가난과 역경을 향한 감상적 시선에 혼선을 야기한다.

1) 일본인 복지사 가나코: '권리'와 '의지'의 차이

탄광촌의 복지사인 가나코 일본인이다. 〈니안짱〉에서 가나코는 탄광촌 부녀자들에게 산아제한, 위생, 보건과 같은 정책 문제와 인간의 도리를 훈육하기 위해 분주하다. 그녀가 자신의 분주함을 표현하는 방식은 두 가지이며, 듣는 대상이 누구냐에 따라 구별된다. 가나코는 재일조선인에게 "권리"[21]라고 말하고, 일본인에게 "의지"라고 말한다. 권리와 의지의 차이만큼, 〈니안짱〉에서 일본인 가나코의 분주함은 자기모순에 직면한다. 가나코가 주장한 권리는 일본인의 파업으로 일이 끊겨 생계가 어려운 재일조선인의 위생과 의식결여를 문제 삼아 니시

20) 〈니안짱〉은 원작에 없는 인물이 등장하거나, 원작에서 정체가 불분명한 인물을 특정 에피소드로 재구성한다. 이때, 4남매를 제외하고 〈니안짱〉에서 재일조선인의 정체성이 드러나는 인물은 탄광에서 착취당한 니시와키 가족, 큰 오빠 기이치와 친구인 가네야마, 일본어가 서툴고 조선어를 혼용하는 민씨와 그의 아내, 그리고 노파 사카다가 명확한 재일조선인이다. 그 중 사카다는 "아이고 아이고", "아이고 불쌍해라", "아이고 가엾어라", "뭐라카노", "안돼 안돼", "밝은 달아 이태백이 놀던 달아 저기저기", "아이고 병신"과 같은 조선어를 영화 속 대사로 사용하며 재일조선인임을 수시로 드러낸다. "아이고"를 제외한 사카다의 조선어 사용은 시나리오 상에 지시되어있지 않은 즉흥연기이며, 따로 자막이 사용되지 않았다. 사카다를 연기한 기타바야시 다니에(北林谷榮)가 당시 일본의 대표적 할머니 전문 배우였다는 점에서 그녀의 조선어가 일본인 관객에게 어떤 의미일지에 관해서도 더 생각해 볼 수 있다.

21) 이 글은 대사인용과 참고문헌의 직접인용문을 큰따옴표로 표기하며, 이후 대사인용 각주를 생략하는 것으로 직접인용문과 구별한다.

와키의 자살을 초래하고, 의지의 표명은 그녀가 속한 일본 사회의 현실과 부딪힌다. 때문에 권리든, 의지든 그녀의 분주함은 재일조선인과 일본인 모두에게 인정받지 못한다.

〈그림1〉부터 〈그림4〉까지는 재일조선인 4남매 아버지의 장례식에서 운구가 시작되는 차에 불현듯 멈춰선 카메라로, 이마무라가 각색한 가나코의 첫 장면이다. 이 장면에는 가나코에 의해 생성된 에피소드 중 하나인 니시와키 가족이 등장한다.[22] 멈춰선 카메라는 가나코와 니시와키 가족의 대치를 롱숏, 롱테이크로 보여준다.

〈그림1〉

[22] 니시와키 가족은 원작에서 막내 스에코가 작성한 (1954년) 4월 23일 일기와 (1953년) 7월 13일 일기를 이마무라가 재구성하는 과정에서 탄생되었을 가능성이 높다. 7월 13일은 스에코가 병원에서 우연히 전염병 첫 환자를 목격한 내용이고, 4월 23일에는 목욕탕에서 3명의 거지 모녀와 그들을 향한 멸시에 서글퍼하는 내용이다. 이때 스에코는 모녀의 허름하고 더러운 외관과 비틀거리는 자세, 모녀를 향한 사람들의 비웃음과 조롱, 그것에 거지 소녀가 "나 이 없어요"라고 말하는 것, 그럼에도 사람들의 조롱이 끊이질 않자 모녀가 아무 말도 하지 않고 목욕탕을 나섰다는 상황을 상세하게 기록했다. 이어 스에코는 더럽고 허름하다는 이유로 사람을 미워하고, 멸시하는 것에 자신의 가난을 연결하여 서글프다는 이야기를 덧붙였다. 이를 니시와키 가족의 에피소드와 대조하면, 말이 없고 비틀거리며 다 해어진 옷을 걸친 니시와키를 가나코가 결핵 환자라고 분류하며 엑스레이 촬영을 요구하는 것과 아내 세이가 이를 부정하는 것이 닮아 있다. 이후 니시와키의 자살에 관계된 전염병 에피소드 역시 7월 13일의 병원방문 일기와 관련이 있다. 7월 13일의 일기는 安本末子, 『니안짱』, pp.74~76. 4월 23일의 일기는 같은 책, pp.162~164.

〈그림2〉

〈그림3〉

〈그림4〉

〈그림5〉

운구행렬이 카메라 앞을 거의 다 지나쳐갈 때쯤, 양장차림의 가나코가 니시와키를 붙잡아 세운다(〈그림1〉). 왼편부터 남루한 차림의 재일조선인 니시와키, 그의 어린 딸, 복지사 가나코, 소학교 선생님 기리노가 보인다. 가나코는 몸이 성치 않으니 집에 가라고 말하며 니시와키를 행렬 반대 방향인 후경으로 이끈다.[23] 기리노는 그런 가나코를 보고 멈칫하지만, 이내 시선을 거두고 최대한 빠르게 화면 좌측으로 사라진다.

가나코에 이끌린 니시와키가 후경으로 발길을 돌리자, 〈그림1〉의 화면 좌측에 가려졌던 니시와키의 아내 세이가 〈그림2〉와 같이 가나코를 반대 방향으로 밀쳐낸다. 가나코는 다시 니시와키에게 다가가기를 〈그림3〉까지 반복하지만, 세이에 의해 계속 저지당한다. 가나코와 세이는 밀치고 다가가기를 반복한 끝에 후경의 바지랑대 양 끝점에 선다. 가나코는 세이에게 이것이 복지사로서 '환자'에 대한 자신의 "권리"라고 말하고, 세이는 환자가 아니라고 답하며 남편 니시와키를 자신의 등 뒤로 숨긴다.

〈그림3〉은 화면 중앙의 세이를 관객에게 정면으로 보여준다. 뒤돌아 있는 니시와키와 그에게 가려진 어린 딸까지 더해져 니시와키 가족은 한 덩어리로 보인다. 반면, 세이에게 밀려난 가나코는 화면 우측에 치우쳐 카메라를 등지고 서 있다. 이때 니시와키 가족은 화면 중앙에 있지만, 하나의 소실점으로 관객에게 대상화되지 않는다. 이는 한 화면에 함께 있는 가나코 때문이다. 그녀의 검은 정장은 밝은 자연광에

23) 니시와키에게 죽은 4남매의 아버지는 직장 동료이자, 바로 옆집에 사는 이웃이다. 시름을 앓는 니시와키가 거동이 불편한 것은 사실이다. 그러나 중반 무렵 아픈 막내 때문에 니시와키가 병원에 가는 장면을 고려하면, 몸을 일으켜 움직이려는 니시와키의 의지는 그것의 어려움만큼 절실한 일이다.

의해 세이의 하얀 앞치마만큼 도드라져 보인다. 때문에 〈그림2〉부터 〈그림3〉까지 관객의 시선은 바지랑대 양 끝 편을 왕복하여 니시와키 가족과 가나코 사이의 거리를 감지한다.

가나코는 대립 공간에서 먼저 벗어난다. 〈그림4〉와 같이 가나코는 화면 왼편으로 뛰어나간다. 이어지는 숏은 그녀가 뛰어간 방향으로 전환된 카메라 시점이다. 〈그림4〉에서 화면 왼편으로 뛰어간 가나코는 〈그림5〉에서 다시 〈그림3〉의 위치로 돌아온다. 〈그림5〉는 이전 숏의 위치에서 부감하는 탄광촌 전경이다. 화면 오른편에 운구행렬이 보이고, 그들을 향해 가나코가 오른편 전경에서 중경 방향으로 달려간다. 가나코의 달리기는 부감 숏에서 아주 작은 부분을 차지하지만, 정적인 풍경에서 그녀의 달리기는 관객의 이목을 끄는 거대한 힘을 갖는다.

동선에 의해 가나코는 재일조선인의 장례식에 함께하는 '권리'를 유지한다. 흥미로운 점은 가나코가 자신의 역동성과 방향성이 재일조선인 사회에서 이질적임을 알지 못하는 설정이다. 그녀는 재일조선인이 호응하지 않는 것을 "의식이 낮"은 문제로 여긴다. 재일조선인, 즉 타자를 향한 그녀의 권리가 이질적이고 일방적이라는 점은 되려 재일조선인에 무관심하거나 문제를 알지만 별 다른 행동을 취하지 않는 일본인 등장인물들이 가나코를 자각하게 만든다.

가나코가 일방적으로 주장한 권리는 니시와키의 자살을 초래한다. 그녀는 자신의 역동성 및 방향성이 모두 니시와키를 포함한 열악한 탄광촌 주민들의 위생과 복지를 위한 일이라고 여겨왔기 때문에 니시와키의 자살에 충격을 받고 쓰러진다. 〈그림6〉에서 〈그림8〉은 쓰러진 그녀를 간호하고, 도쿄로 함께 돌아갈 것을 설득하기 위해 가나코의 엄마와 약혼자가 그녀의 집에 방문한 장면이다. 이 장면은 처음으로 양장이 아닌 유카타를 입은 가나코의 모습이면서, 그녀가 분주하지

〈그림6〉

〈그림7〉

〈그림8〉

않으며, 탄광촌이 아닌 곳에서 온 일본인과 가나코가 함께 등장하는 것으로 관객에게 또 다른 시각적 이질감을 준다. 그리고 다시 한 번 그녀의 첫 등장과 마찬가지로 가나코가 자기의 분주함을 표현한다는 점에서 앞서 서술한 니시와키 가족 장면과 대비된다.

〈그림6〉은 〈그림5〉처럼 상황이 벌어지는 장소 바깥에서 부감하는 카메라로 가나코의 집 안을 보여준다. 화면 중앙을 가르는 창틀은 가나코를 왼편에, 엄마와 약혼자를 오른편에 분리한다. 그리고 창살은 화면

속 가나코와 관객을 분리하며, 엄마와 약혼자의 대사에 집중시킨다. 때문에 관객의 시선은 창문이 열려있는 오른편으로 치우친다. 관객의 주목을 받으며 "그만 도쿄로 돌아가자"라고 가나코의 엄마가 말하자 약혼자 료이치는 가나코의 "고집"이라고 보탠다. 가나코는 곧바로 이를 부정한다. 가나코는 "1년 동안 지내보니 이제 겨우 이곳 사람들을 파악"했다고 말한다. 하지만 엄마는 가나코의 이야기를 듣지 않고 자리에서 일어나 후경으로 이동하며 집안 청소를 한다. 엄마의 이동은 자연스레 관객의 시선이 가나코의 대사와 함께 가나코에게 향하게 만든다.

그녀가 파악한 재일조선인들은 "도회지 사람보다 훨씬 자기에게 충실하고 소박"하다. 하지만 그녀의 말에 관객이 함께 감회할 수 있을지는 아직 의문이다. 왜냐하면 이 장면 바로 직전에는 니시와키의 자살이 배치되어 있으며, 이어지는 〈그림7〉에서 약혼자 료이치는 그녀의 분주함이 무의미함을 지적한다. 이때 〈그림7〉과 〈그림8〉은 롱테이크로 료이치와 가나코의 대화를 보여주면서 〈그림6〉의 창틀과 마찬가지로 가나코의 엄마를 화면 중앙에 배치했다. 이는 〈그림2〉와 〈그림3〉에서 바지랑대가 깊이감을 형성하여 세이와 가나코 사이의 거리감을 가시화한 것과 마찬가지 방식이다. 〈그림7〉과 〈그림8〉 전경의 가나코와 료이치는 각각 화면의 외편과 오른편을 장악했으나, 후경의 엄마가 중앙에서 깊이감을 형성하며 두 사람을 분리한다. 그러나 가나코가 〈그림2〉에서 니시와키 가족에게 "권리"라고 표현했던 자신의 분주함을 〈그림8〉의 료이치에게 "의지"로 표현하는 순간부터 바지랑대가 형성하는 깊이감과 가나코 엄마가 형성하는 깊이감의 의미에 차이가 발생한다.

화면 중앙에서 대화와 상관없이 청소를 하던 엄마가 가나코와 료이치를 번갈아 본다. 엄마의 시선은 빨래 건조대와 달리 관객에게 시선의 무게를 조정한다. 때문에 관객은 원작과 다른 가나코의 의지에 기대감

을 갖게 된다. 그것은 가나코가 재일조선인을 도울 것이라는, 그래서
가난하고 불우한 어린 남매가 일본인 복지사 가나코의 도움으로 희망
과 꿈을 잃지 않고 살아 갈 것이라는 일본인 관객의 자기반영적 기대일
것이다. 그러나 가나코는 자신의 의지를 뒤로하고 도쿄로 돌아간다.
가나코가 의지의 문제라고 말했지만, 그녀는 니시와키의 자살을 초래
한 일방적이었던 이전과 달라지지 않는다. 단지, 재일조선인의 의식이
낮은 문제였던 핑계가 엄마와 약혼자의 애정담긴 걱정에 응답하는 또
다른 핑계로 대체되었을 뿐이다. 그녀가 선물한 시계가 당장 오갈 곳
없지만 탄광촌을 떠날 수도 없어 시계를 팔 수 없는 어린 스에코의
처지에 아무런 도움이 못 되듯이, 〈니안짱〉에서 탄생한 가나코는 타자
의 특수성을 배제한 일방적 선함과 그것을 선구자의 권리로 여겨 자위
하는 안일한 희망에 대한 관객의 기대감을 좌절시킨다.

　가나코가 권리와 의지를 동일시하는 것은 사회로부터 복지사라는
위치에 부여받은 힘(power)에 그녀 개인의 자발적인 힘(will)을 투사하
고 있음을 의미한다. 문제는 가나코가 자신의 의지를 투사함으로써
믿어 의심치 않는 '사회'가 재일조선인과 공유되지 못하는 점이다. 가
나코는 이를 인지하지 못한다. 때문에 그녀의 입장에서 의식이 낮은
쪽은 사회가 아니라 재일조선인이다. 〈니안짱〉은 이러한 가나코의 선
구적 태도를 하나의 일본으로, 그녀와 관계 속에서 재일조선인 노파
사카다를 또 다른 일본의 모습으로 병치한다.

2) 재일조선인 노파 사카다: 억척과 "조선인"

　가나코와 함께 〈니안짱〉에서 새롭게 탄생한 또 다른 인물은 재일조
선인 노파 사카다이다. 사카다와 가나코는 영화화에 의해 함께 탄생했

다는 점에서 두 사람의 등장과 그로 인한 에피소드 전개가 새롭게 조명
하는 지점을 살펴야 한다. 사카다와 가나코는 〈니안짱〉에서 진행되는
에피소드 마다 시작과 끝을 담당한다. 가나코가 니시와키를 운구행렬
에서 돌려 세우는 장면의 시작에는 사카다가 있고, 착취를 둘러싼 사카
다와 큰 오빠 기이치의 대립에서 무임금을 제시한 사람은 가나코이다.
때문에 사카다와 가나코는 〈니안짱〉의 서사를 추동한다는 점에서도
닮아 있다.

　더불어 앞서 살폈듯이 가나코의 분주함은 분명한 목적만 존재할 뿐
과정이 없고, 그래서 결과도 없다. 그것은 복지사로서, 어른으로서 주
민들과 아이들을 도와야 한다는 일방적 목적만 존재한다는 점에서 사
카다의 억척과 닮아있다. 가나코는 복지사라는 위치에서 "의식이 낮은"
재일조선인을 향한 자신의 분주함을 권리와 의지로 윤색했다면, 사카
다는 억척에 거리낌 없다는 것이 차이이다. 가나코가 일본인 복지사로
서 권리와 의지를 말했다면, 사카다는 어른이라는 위치에서 "조선인"
을 말한다.

　사카다는 삼대(총 12명)가 함께 사는 집의 할머니이다. 그녀는 돈을
버는 일이라면 그것이 무엇이든, 누구와 관계된 일이든 서슴지 않는다.
그것은 사카다에게 재일조선인으로서 자신과 자손들이 살아있는 유일
한 생의 조건이자 수단이다. 그녀는 자신의 억척이 "욕심"인 것을 알고
있다. 이를 같은 재일조선인 가네야마가 "쪽발이"라고 비난하면, 그녀
는 억척을 부리지 않고서 재일조선인이 일본에서 "어떻게 살아" 있을
수 있는지 되묻는다. 사카다는 모아 둔 고물을 가네야마가 사러 왔을
때에도 흥정에 실패하자 "다시 전쟁이 날 때"를 기다리겠다고 말한다.
그녀가 전쟁으로 고물을 비싸게 팔 수 있는 특수(特需)는 일본의 한국전
쟁 특수, 탄광산업의 아시아태평양 전쟁에서부터 지속된 특수와 무관

할 수 없다. 때문에 〈니안짱〉에서 사카다는 재일조선인의 역사적 산증
인으로서 "아직도 팔팔하게 일하"는 삶을 산다.

　〈그림9〉에서 〈그림13〉은 사카다가 등장하는 마지막 장면이자, 이마
무라의 재일조선인에 대한 시선이 드러나는 주요 대목 중 하나이다.
이 장면은 동선과 대사의 연속성이 생성하는 시선의 다각화로 재일조
선인과 일본인의 지정학적 관계의 과거와 현재를 보여준다. 그것의
과거는 재일조선인의 시작에 있는 제국일본의 모습이고, 현재는 재일
조선인이 살아가야 할 전후 일본의 모습이다.

〈그림9〉

〈그림10〉

〈그림11〉

〈그림12〉

〈그림13〉

〈그림9〉에서 사카다는 스에코에게 남매의 근황을 물으며 아기를 업혀 준다. 이때 사카다와 스에코는 정확하게 사카다가 걸어 나온 후경의 골목을 등지며 구도에 의해 단일시점을 형성한다. 〈그림10〉으로 숏이 전환되면서, 사카다는 스에코에게 "아직도 팔팔하게 일하는" 자신의 삶을 이야기 한다. 사카다의 대사가 끝나는 동시에 후경에서 미닫이문 열리는 소리가 들리고, 벌거벗은 한 남성이 등장한다. 익명의 남성은 목욕탕의 시끄러운 손님들 중 한 명이며, 전경의 대화 및 전체 서사 전개와 무관하다.

이 장면에서 전경의 사카다는 스에코에게 재일조선인의 삶에 대해 이야기 한다. 〈그림10〉의 미장센을 자세히 살펴보자. 건물 두 채의 지붕이 마치 맞닿은 것처럼 보이는 〈그림10〉은 사카다가 등장한 골목을 세로축으로 형성하여 전경의 스에코와 사카다의 공간을 절반씩 분리한다. 화면 좌측으로 절반을 차지한 목욕탕 목조 벽면은 스에코의 배경이다. 이때 카메라의 위치가 배우의 신장차이를 이용해 어린 스에코를 평각, 사카다를 앙각으로 분리하여 스에코와 사카다에 대한 개별 시선이 형성된다. 여기에 화면 좌측 후경에서 요란하게 등장한 익명의 남성이 전경에서 후경으로 이동하는 시선을 형성한다.

이러한 중층 시선을 유도하는 그 남성은 누구일까? 익명의 남성은 이 장면에 왜 등장해야만 했을까? 요란하게 등장한 익명의 남성은 지속적으로 신체를 과장되게 움직인다. 때문에 그의 벌거벗은 신체와 서사 차원의 정보 없음은 관객으로 하여금 그의 정체에 대한 궁금증 해소를 유발한다. 이에 응답하듯, 남성의 등장과 동시에 사카다가 "옛날 조선인들은 더 힘들었어"라고 말하며 관객의 시선을 좌측 후경에서 우측 전경으로 다시 집중시킨다. 사카다의 대사에 의해 남성의 익명성은 벌거벗은 체 길에 나와 서 있을 만큼 수치심을 모르는 무지몽매한,

민도(民度)가 낮은 조선인이라고 치부된다.

사카다가 우측 후경의 왔던 길로 되돌아가려 한다. 그러자 스에코가 가나코의 도쿄로의 귀향 소식을 전하며 사카다를 붙들어 시선을 전경으로 다시 옮긴다(〈그림11〉). 사카다는 가나코의 결말이 애초부-터 '예견된 일'임을 말한다.[24) 대사를 끝으로 사카다는 다시 뒤돌아 떠난다. 이어 후경의 남성이 일본어로 "하나, 하아. 둘, 하아"라는 구령을 붙이며 몸짓을 과장하여 체조하는 것으로 관객의 시선을 빼앗는다. 그리고 이어지는 〈그림12〉에서 카메라가 남성을 앙각으로 클로즈업한다.

〈그림10〉에서 생성된 남성의 익명성에 대한 질문은 〈그림12〉에서 또 다른 질문으로 나아간다. 서사와 무관한 이 남성의 클로즈업은 어떤 의미일까? 남성은 구령과 체조를 연속하고, 클로즈업은 무지몽매한 남성의 우스꽝스러운 외형을 관객에게 전시한다. 이어 숏이 〈그림13〉으로 전환된다. 남성은 〈그림12〉와 동일하게 화면 중앙에 있지만 등을 보인다. 남성의 등 뒤로 이동한 카메라는 평각으로 다시 한 번 시선이 변경된다. 남성의 뒷모습이 〈그림10〉의 골목길 가로축처럼, 스에코와 사카다를 또 다시 분리한다. 그런데 이 남성의 뒷모습은 스에코와 사카다의 공간을 분리할 뿐만 아니라, 이동 및 방향성과 연관이 있다. 그 이유는 〈그림13〉에서 비로소 그의 정체가 일본인임이 뒤늦게 드러나기 때문이다.

〈그림13〉에 해당하는 숏은 롱테이크이다. 롱테이크 초반에 사카다는 남성에 가려져 잠시 보이지 않는다. 화면 우측에서 말없이 아기를 업고 걸어가는 스에코의 뒷모습이 먼저 보인다. 이번에는 스에코의

24) 사카다가 가나코의 결말을 예견된 일로 여기는 이유는 가나코가 일본인이기 때문이다. 서설했듯이 가나코의 분주함은 재일조선인의 현실을 고려하지 않은 일방적 호의이다. 그것은 재일조선인의 특수성을 외면하는 시선의 다른 형태이다.

뒷모습이 후경이 된다. 후경의 스에코는 대사가 없고, 전경의 남성이 계속해서 구령을 붙여 체조를 지속한다. 이어 남성의 신체에 가려졌던 사카다가 정면으로 등장하여 화면 좌측으로 걸어가며 다시 한 번 새로운 중층 시선이 형성된다.

이 숏에서 스에코는 우측 후경으로 걸어가며 〈그림9〉에서 〈그림11〉의 사카다 동선을 이어받는다. 직전 장면에 사카다가 가네야마에게 전쟁이 다시 날 때까지 고물을 안 팔겠다고 했던 것과 이 장면에서 재일조선인의 고된 삶을 이야기했던 점을 고려할 때, 사카다의 동선은 곧 그녀의 지난 삶이다. 이때 〈그림13〉에서 사카다의 등장이 남성에서 출발한다는 점이 의미심장하다.

남성은 〈그림13〉에서 일본인임이 밝혀진다. 사카다는 이동을 멈추고 남성을 한심하다는 듯 흘겨본다. 남성은 아랑곳하지 않는다. 그런 남성에게 사카다는 "아이고 병신"이라고 조선어로 말한 뒤 화면 좌측으로 사라진다. 남성은 사카다의 조선어를 알아듣지 못하고 체조를 이어간다. 이 장면에서 과장된 몸짓으로 희화화된 남성의 정체가 일본인임을 마지막에 드러낸 숏 배열은 재일조선인을 향한 당시 관객의 차별적 시선에 허를 찌른다. 남성의 정체를 중심으로 이 장면의 숏 배열과 중층 시선이 파생한 질문들을 정리해보자.

〈그림10〉의 후경에서 등장한 남성의 익명성은 전경의 재일조선인과 결부되고, 〈그림13〉에서 밝혀진 남성의 정체는 〈그림12〉에서 재일조선인일 것이라 확정했을 관객을 당혹스럽게 만든다. 이때 관객의 당혹감은 일본인과 다른 재일조선인에 대한 관습적, 차별적 시선에 내재된 재일조선인과 일본인의 '식별 불가능성'이다.[25] 때문에 〈그림13〉에서

25) 식별 불가능성은 문자 그대로 외관상 재일조선인과 일본인을 구별하지 못하는 것을

사카다가 익명의 남성에서 출발하는 것은 재일조선인과 일본인의 식별 불가능성에 축적된 차별과 관습적 시선을 드러내고, 이로써 재일조선인의 삶이 시작된 일본의 역사를 상대화한다. 동시에 남성과 스에코의 닮음은 재일조선인 2세의 정체성 논의와 관계된 민족적 자의식 문제를 시사한다.[26] 사카다가 화면 좌측으로 사라질 쯤, 〈그림13〉의 카메라는

말한다. 이는 식민/피식민의 지정학적, 역사적 문제에서 재일조선인의 국적과 법적 지위 문제까지 관통한다. 재일조선인과 일본인의 식별 불가능성에 내재된 차별적 시선과 그것이 재일조선인의 삶과 죽음에 연계된 문제의식은 이마무라의 〈복수는 나의 것〉(復讐するは我にあり, 1979)에서 일본인일 것이라 짐작되던 하루가 김치를 만들 때 급작스럽게 에노키즈에게 살해당하는 장면과 함께 논의를 구체화 할 수 있다. 관련하여 이영재는 재일조선인과 일본인의 식별 불가능성이 직접적으로 언급되는 오시마 나기사의 〈돌아온 술주정뱅이〉(帰って來たヨッパライ, 1968), 〈교사형〉(絞死刑, 1968)에 주목한 바 있다. 또한 2013년 한국영상자료원 시네마테크 주최 《오시마 나기사 추모 특별전》의 부대 행사였던 "오시마 나기사 감독을 추모하다" 강연에서 이영재는 식별 불가능성에 내재된 한반도와 일본의 역사를 언급한 바 있다. 이영재가 주목한 '민도가 낮다'라는 표현이 일제강점기에 등장한 것처럼, 일본인다움과 (재일)조선인다움의 자의성은 구별의 기재와 차별적 시선의 역사를 내재한다. 더불어 재일조선인 또는 일제강점기에 일본어 교육을 받았던 세대의 증언 속에서 일본다움의 표방을 자연스러운 것으로 여겼던 점과 1970년대 한국 첩보액션 장르 속에서 재일조선인이 이중간첩으로 설정되는 점 등 재일조선인과 일본인의 식별 불가능성은 한반도와 일본의 상호 대차적 관계를 구체화한다. 이영재, 『아시아적 신체』, 소명출판, 2019, pp.153~156. 재일조선인을 포함하여 전후 일본에서 민족적 마이너리티(아이누, 오키나와, 대만, 조선)의 법적 지위 및 처우 관련한 문제는 다음을 더 참고할 수 있다. 김범수, 「전후 일본의 혈연 이데올로기와 '일본인'」, 장인성 엮음, 『전후 일본의 보수와 표상』, 서울대학교출판문화원, 2010, pp.226~238.

26) 재일조선인의 정체성 논의는 그들의 역사적, 지정학적 전제조건과 관계된 문제이다. 재일조선인의 정체성은 이미 연구 관점에 따라 그들을 지칭하는 용어의 다양성만큼 복잡하다. 이때 두드러지는 복잡성은 재일조선인 세대 구분에 있다. 1965년 한일수교를 기점으로 올드커머와 뉴커머를 구분하고, 올드커머 내에서는 1세와 2세가 구분된다. 1세는 강제동원에 의해 제국일본에 건너간 조선인이며, 그들은 정체성의 뿌리를 조선에 둔다. 2세는 일본에서 태어난 1세대의 자식들인데, 이들의 정체성은 일본의 패전과 냉전, 한반도 열전의 문제 안에서 다중화 된다. 특히 2세는 일본어 교육을 받은 식민태생과 패전 후 일본어 교육과 조선어 교육을 선택할 수 있었던 전후태생으로 세분화된다. 이 글은 〈니안짱〉의 스에코와 다카이치가 식민태생으로 1세와 구별되는

스에코가 나아가는 방향을 따라 우측으로 패닝한다. 이 장면 이후 〈니안짱〉은 둘째 오빠 다카이치를 중심으로 재일조선인 소년을 둘러싼 일본 사회의 시선과 그것의 무책임함을 보여준다.

3. 다카이치의 자의식과 회귀의 지정학

〈니안짱〉은 재일조선인 어른(재일조선인 1세)과 아동(식민태생 재일조선인 2세)을 구별한다. 〈니안짱〉에서 재일조선인 아동은 다카이치와 스에코이다. 장남 기이치와 장녀 요시코는 아버지마저 돌아가시자, 돈을 벌어 동생들을 돌보기 위해 집을 떠날 수밖에 없다. 다카이치와 스에코는 남의 집 더부살이를 피할 수 없다. 이는 수기집의 연장선에 있다. 처음에 맡겨진 헨미의 집에서도 어린 남매는 "가난한 조선인"이라는 차별을 받는다. 그래도 아이들은 못들은 척 넘기고 견딘다. 갈곳이 없기 때문이다. 그러나 사고로 다리를 다쳐 헨미가 탄광 일을 할 수 없게 되자, 큰 오빠 기이치가 동생들을 조선인 민씨 집에 맡긴다. 재일조선인 1세에 해당하는 민씨는 일본어가 서툴고, 조선어를 혼용하며, 가난하고, 매운 음식을 먹는다. 기이치와 스에코는 그런 민씨의 집에서 "도저히 살 수가 없"다.

재일조선인 2세에 해당하는 기이치와 스에코에게 1세와의 '다름'은

점에 한정하여 2세의 민족적 자의식 문제를 논한다. 정계향, 「경계인(境界人)의 뿌리 찾기: 다카라즈카(塚) 재일조선인 2세의 정체성 문제를 중심으로」, 『구술사연구』 7, 한국구술사학회, 2016, pp.98~99; 신승모, 「재일조선인 2세 작가 고사명의 문학표현과 정신사—생명에 대한 관점의 전환을 중심으로」, 『일어일문학』 90, 대한일어일문학회, 2021, p.291.

견딜 수 없게 괴로운 일이다. 일본에서 나고 자라며, 일본어 교육을 받은 다카이치와 스에코는 일본문화에 더 익숙하기 때문이다.[27] 문제는 그렇다고 이들이 일본인이 될 수도 없고, 동시에 그렇게 받아들여질 수도 없다는 사실이다. 민씨 집에서 도망친 다카이치와 스에코는 멸시당하더라도 민씨보다 편한 일본인 헨미의 집을 찾아가지만, 문전박대 당한다.[28]

스에코는 목욕탕을 운영하는 기타무라 집에 맡겨지고, 다카이치는 도쿄로 가서 돈을 벌겠다고 형 기이치에게 말한다. 이 장면에서 일본인들은 탄광의 번영을 기원하는 마쓰리(祭り)에 한창이고, 다카이치와 기이치 형제는 구경 나왔지만 그들과 함께 어울리지 못한다. 형제는 "시끄러워"라며 현장을 벗어난다. 형제는 바다에 뛰어들어 수영하는 것으로 마쓰리를 등진다.[29] 이어 선착장의 작은 배에 잠시 올라 숨을 고르며 기이치는 삶의 고단함을, 다카이치는 앞으로의 계획을 이야기한다. 이

27) 임상민에 따르면 다카이치가 재일조선인을 부정하는 것은 "표기만의 문제뿐만 아니라, 조선인을 '바보 같은 조선인'과 '좋은 사람'으로 분절화하고 있다는 사실이다. 그리고 이와 같은 인식 속에는 일본에는 왜 '바보 같은 조선인'이 많은지에 대한 의문이 포함되어 있었을 것"이라고 해석한다. 이는 다카이치가 '일본'이라는 재일조선인의 지정학적 문제에 따른 자기부정 형태의 자의식 표출이다. 또한 임상민은 복간본이 다카이치의 서술을 편집했기 때문에 1975년 이후에 출간된 『니안짱』은 재일조선인의 민족적 정체성과 차별문제가 배제된 독해 맥락만을 확정하게 된다고 지적했다. 임상민, 「1950년대의 재일조선인 표상 야스모토 스에코『니안짱(にあんちゃん)』을 중심으로」, pp.276~277.

28) 떠도는 아이들을 복지사 가나코가 하룻밤 재워주고, 다음날 기이치에게 아이들이 자신과 함께 지내도 좋다고 하지만 바로 이어 자신은 도쿄로 돌아간다는 사실을 전한다.

29) 다카이치의 수영은 다음의 의미가 있다. 이마무라는 "활발함"을 다카이치 캐스팅의 최우선 조건으로 삼았다. 실제 다카이치 역의 오키무라 다케시(沖村武)는 수영을 전혀 할 수 없었다. 반면, 스에코 역은 "어디에서든 위화감이 들지 않는 가난해 보이는 아이"여야 했다. 스에코와 다카이치의 차이는 재일조선인 아동 안에서 다카이치의 역동성을 강조한다. 다카이치는 아버지의 죽음으로 어린 남매만 탄광촌에 남겨진 직후와 민씨의 집에서 도망칠 때에도 수영을 했다. 〈니안짱〉에서 수영은 현실을 타개하려는 다카이치의 발버둥이다. 今村昌平,『映画は狂気の旅である』, p.77.

장면에서 형제의 대화 내내 마쓰리 현장의 노래가 끊임없이 들린다. 대화 끝에 기이치는 다카이치에게 아무 것도 약속할 수 없게 되자 일어서서 먼저 방향을 되돌린다. 장남 기이치가 이 상황에서 동생 다카이치를 이끌어 줄 수 있는 방향은 다시 마쓰리가 있는 곳이다.

〈니안짱〉은 다카이치를 통해 이러한 회귀를 반복한다. 원작에서 다카이치의 일기는 스에코의 것과 달리 일본인과 조선인, 조선인의 삶, 조선적인 것에 대한 생각과 질문이 자주 등장한다. 이는 〈니안짱〉 후반부에서 온전히 다카이치를 관찰하는 것으로 재구성된다. 〈니안짱〉의 다카이치는 당차고 거침없으며, 현실을 타개하고픈 의지로 강렬하다. 다카이치는 자기도 일을 해서 형과 누나를 돕고, 스에코를 보살펴야 한다고 생각한다. 그래서 도쿄로 가면 지금의 어른들보다, 탄광촌 생활보다 더 나은 삶이 펼쳐질 거라고 믿는다. 〈니안짱〉은 다카이치의 도쿄 에피소드를 상상해 낸다.[30]

도쿄에서 다카이치는 기이한 존재이다. 〈니안짱〉은 도쿄 거리에서 롱숏을 유지하며 다카이치와 도쿄 사람들을 한 눈에 보여준다. 도쿄의 아이들은 교복을 입고 학교생활을 하지만, 허름한 차림의 다카이치는 일거리를 찾아 나선다. 기이치의 입장이나 요구를 들어주는 어른은 아무도 없으며, 말도 섞지 않으려 한다. 도쿄의 어른들은 다카이치를 왔던 곳으로 돌려보내기 바쁘다. 〈니안짱〉은 이러한 다카이치의 자의식 표출이 추동하는 역동성을 상승의 동선으로 표상한다. 그러나 다카

30) 원작에서 다카이치의 일기는 도쿄로 떠나기 전 날까지 쓰였다. 이어지는 스에코의 일기가 다카이치를 언급하지만, 다카이치가 도쿄에서 소식이 끊겼다는 것과 이유는 알 수 없으나 경찰의 보호 아래 있다는 소식을 알게 됐다는 내용만 있다. 따라서 다카이치의 도쿄 장면과 그 이후 엔딩까지의 전개는 모두 〈니안짱〉에서 상상된 이야기이다. 安本末子, 『니안짱』, pp.214~243.

이치의 상승성은 일본인과 재일조선인을 막론하고 어른들에 의해 강제적으로 회귀된다. 이는 보타산(ぼた山) 장면의 반복으로 확인된다.

다카이치가 보타산에 처음 오르는 장면부터 살펴보자. 〈그림14〉는 앙각의 시선에서 보타산 풍경을 보여준다. 〈그림14〉는 아무런 움직임이 없기 때문에 화면 좌측 전경의 보타산에 오르지 말라는 경고 표지판이 강조된다. 그것은 안전과 관련된, 사회적 규율의 문제이다. 그러나 이어지는 〈그림15〉에서 다카이치는 표지판에 아랑곳 않고 친구와 보타산에 오른다. 이로써 좌측의 표지판이 차지하는 시선과 규율의 무게는 다카이치의 상승성에 의해 무용지물이 된다. 다카이치를 태운 수레가 보타산 꼭대기로 향하자, 숏이 〈그림16〉으로 전환된다. 〈그림15〉에서 확인된 아무도 없는 보타산 꼭대기에 〈그림16〉의 카메라가 위치한다. 〈그림16〉의 카메라는 수레에 탄 다카이치와 후경의 탄광촌을 부감한다. 아이들이 탄 수레는 느리지만 꾸준히, 느린 배경음악과 함께 아이들을 보타산 꼭대기로 데려간다. 이때 다카이치가 의사라는 꿈과 미래의 자기 모습을 그리며 마을이 점차 작아 보인다고 말하지만, 〈그림16〉의 카메라 시선에서 후경은 아무런 변화가 없다. 그것은 수레의 속도가 극적이지 않은 것과 부감하는 카메라 때문이다.

다시 말해 〈그림16〉의 카메라가 서 있는 위치, 즉 다카이치가 오르고자 하는 보타산 꼭대기에서 다카이치의 꿈과 미래는 그다지 극적이지 않은 셈이다. 더불어 관객의 입장에서 당시의 현실에 가난한 재일조선인 아동의 꿈과 미래가 얼마나 보장될 수 있을지 짐작하며 안타까워 할 쯤, 보타산 꼭대기에서 누군가 아이들에게 소리친다. 다카이치가 소리가 난 방향, 즉 카메라를 정면으로 쳐다보자 숏은 곧장 〈그림17〉로 전환된다. 〈그림16〉의 카메라가 있던 보타산 꼭대기에 한 남성이 서 있고, 다카이치에게 "내려가! 돌아가!"라고 소리친다. 사회적 규율에서 벗어나려는

〈그림14〉

〈그림15〉

〈그림16〉

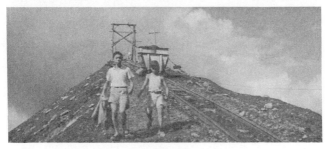

〈그림17〉

다카이치의 역동성은 다시 탄광촌 방향으로 회귀한다. 이를 야기한 남성은 〈그림16〉에서 다카이치가 정면으로 바라본 카메라이자, 〈니안짱〉의 관객이다. 이마무라는 이러한 시선 주체의 연출을 반복한다.

어리기 때문에 아무 것도 할 수 없다는 어른들을 무릅쓰고 홀로 도쿄에 갔지만, 다시 탄광촌으로 회귀된 다카이치가 처음 마주하는 탄광촌의 풍경은 보타산이다. 그 아래에는 다카이치가 있으며, 카메라는 숏을 전환하지 않고 다카이치를 틸트 다운시켜 보여준다. 이처럼 다카이치의 상승적 역동성을 저지하고, 정해진 자리로 돌려보내는 부감의 시선에 대해 〈니안짱〉 엔딩은 관객에게 직접적인 질문을 던진다.

〈니안짱〉 엔딩은 줄곧 역경에 굴하지 않는 아이들의 해피엔딩으로 회자되었다. 이는 아이들의 지정학적 조건인 재일조선인으로서의 특수성이 배제된 감상적 시선이다. 반면, 1962년 하야마 에이사쿠(羽山英作)는 일본인으로서 〈니안짱〉이 얼마나 당혹스러운 일이어야만 하는지에 관해 고백한 바 있다.[31] 그는 〈니안짱〉이 재일조선인에 대한 일본 사회의 현실 문제를 고발하기보다 희망을 내세우는 것처럼 보이지만, 그 희망주의의 대상이 재일조선인 아동이라는 점에서 다시 생각해야 함을 강조한다. 하야마는 "과연 (일본인 관객 중) 누가 이 아이들에게 일본의 미래를 맡기는 일을 합당하게 받아들일 수 있을까"[32]라고 고백함으로써 일본인 관객의 희망주의를 '그로테스크'로 수정했다. 하야마의 고백은 당시 일본인 관객이 〈니안짱〉에 등장하는 일본인들의 시선에 동일시된다는 점에서 그간 회피했던 재일조선인에 대한 선험적 차

31) 羽山英作, 「三つのラスト・シーン」, 『キネマ旬報』, キネマ旬報社, 1962年 3月 上旬号, p.47.
32) 위의 논문.

별과 편견의 시선의 공론화 여지를 창출한다. 하야마가 고백한 〈니안
짱〉 엔딩의 그로테스크를 구체화해보자.

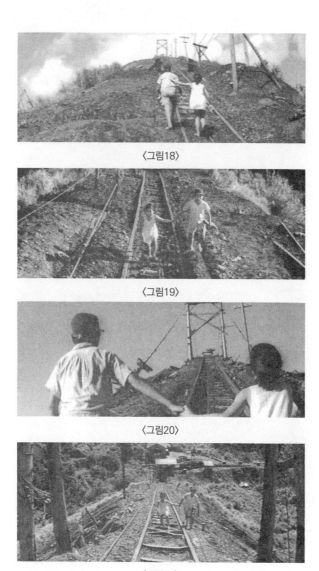

〈그림18〉

〈그림19〉

〈그림20〉

〈그림21〉

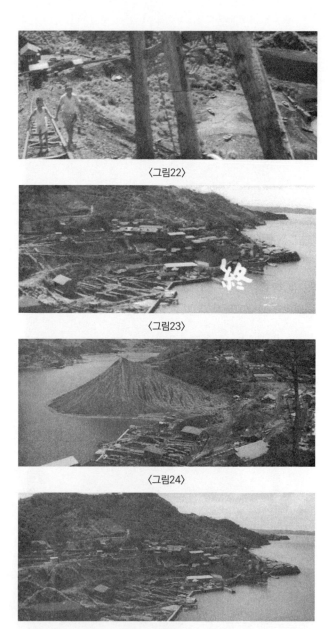

〈그림22〉

〈그림23〉

〈그림24〉

〈그림25〉

〈니안짱〉의 엔딩은 〈그림18〉에서 다카이치가 스에코를 데리고 다시 한 번 보타산을 오르는 것으로 시작한다. 도쿄에서 다시 돌려보내진 다카이치는 상승의 역동성을 잃지 않았다. 이와 마찬가지로 〈그림18〉은 〈그림15〉와 같이 아이들을 앙각으로 올려다본다. 그러나 이번에는 등반 금지 표지판이 사라졌다. 대신 다카이치의 내레이션이 더해진다. 〈그림18〉에서 다카이치는 "생활이 더 궁해졌다. 그래도 포기하지 않는다. 당분간은 공부만 하고, 언젠가는 여기를 떠날 것이다"라고 말한다. 앞서 친구와 보타산을 오를 때와 같이 다카이치의 다짐은 변하지 않았다. 제대로 탄광촌을 떠나 본 적이 없는 다카이치는 여전히 탄광촌을 떠나기만 하면 된다고 믿는다. 그러나 하야마의 고백처럼, 〈니안짱〉은 다카이치의 의지와 상관없이 자꾸만 탄광촌으로 다카이치가 회귀되는 것을 다카이치의 존재를 받아들이지 않는 일본 사회의 문제로 나아간다.

〈그림19〉로 전환되며 카메라가 아이들을 다시 한 번 내려다본다. 이번에는 아이들이 먼저 기다렸다는 듯이 카메라를 정면으로 응시하며 카메라가 있는 보타산 꼭대기를 향해 나아간다. 다카이치는 "꿈을 펼칠 것이다"라고 확신한다. 또 한 번 전환된 〈그림20〉에서 카메라는 다카이치와 스에코의 등 뒤에서 더 이상 올라오지 말고 내려갈 것을 명령할 어른이 없음을 확인시킨다. 이번에는 다카이치가 아닌 카메라가 빠르게 자신의 위치로 돌아간다(〈그림21〉). 그 곳에는 다카이치와 스에코가 여전히 정면을 응시하며 보타산 꼭대기를 향하고 있다. 다카이치가 "나는 해내 보이고 말겠다. 이제는 반드시"라고 의지를 분명히 한다. 〈니안짱〉이 희망주의를 부각하는 해피엔딩으로 마무리되려면, 〈니안짱〉의 엔딩 마지막 숏은 〈그림21〉이어야 한다. 그러나 〈니안짱〉은 재일조선인 아동의 의지와 탄광촌의 현실을 연결하여 수기집의 베스트셀러 등극에서부터 형성된 감상적 희망주의에 의문을 제기한다.

줄곧 서정적이었던 배경음악이 오프닝에서 이마무라의 내레이션[33] 과 함께 등장했던 단조(短調)의 음악으로 변경된다. 다카이치와 스에코가 보타산 꼭대기에 도착하기 전에 카메라가 우측으로 패닝하기 시작한다(〈그림22〉). 이로써 재일조선인 아동의 의지와 〈그림23〉의 탄광촌 풍경이 연결된다. 〈그림23〉은 오프닝의 두 번째 숏인 〈그림25〉와 같은 시선이다. 이때 오프닝 첫 숏인 〈그림24〉에서 보타산은 비어있던 반면, 〈그림23〉의 보타산은 다카이치의 비장한 의지로 가득 채워져 있다.

〈그림23〉이 오프닝의 〈그림25〉와 같은 탄광촌 풍경으로 이르는 것은 두 개의 질문을 생성한다. 먼저 '보타산-탄광촌 전경'의 반복에서 보타산의 변주를 이어 받은 〈그림25〉는 변화와 역동성이 이제 누구 차례인지를 탄광촌을 향해, 즉 탄광촌의 어른들을 향해 묻는다. 또 다른 질문은 관객에게 향한다. 〈그림25〉의 패닝은 한편 다카이치와 스에코가 카메라를 향해 다가오는 것을 회피하는 시선이기도 하다. 이때 카메라는 앞서 다카이치가 보타산을 오를 때 꼭대기에 서 있었던 무명의 남성과 같은 위치에 있다는 점에서 관객의 시선을 대리한다.[34] 이는 한 번도 탄광촌을 벗어난 경험이 없어서 자기가 도쿄에서 차별당한 사실조차 인지하지 못하는 다카이치를 지속적으로 탄광촌에 회귀시키

33) 〈니안짱〉 오프닝 또한 수기집에 기록되지 않은 내용을 나레이션으로 더한다. 이마무라의 나레이션은 석탄산업이 한국전쟁 특수였던 역사적 사실을 "조선전쟁의 휴전으로 석탄산업이 사양길에 들어섰다"라고 역설한다. 이에 해당하는 오프닝 첫 숏 〈그림24〉의 공간은 〈그림23〉에 해당하는 엔딩 마지막 숏의 반대편이다.

34) 재니퍼 코츠(Jennifer Coates)는 당시 〈니안짱〉의 관객 대다수가 도쿄인이라는 점에서 〈니안짱〉이 도쿄와 대비되는 탄광촌의 노동자 계급과 재일조선인에 대한 무지를 확인시켜 도쿄의 관객을 수치스럽게 만든다고 보았다. Jennifer Coates, "The Making of an Auteur: The Early Films(1958~1959)", Edited by Lindsay Coleman and David Desser, *Killer, Clients and Kindred Spirits*, Edinburgh University Press(UK), 2019, pp.35~36.

는 시선의 주체는 누구인지, 그것은 다카이치의 다짐을 진정으로 용인
한 적이 있는지를 묻는다.

4. '니안짱 서사'의 재설정과 '다카이치의 도쿄행'이 던지는 질문

일본영화의 재일조선인 표상 연구에서 〈니안짱〉은 야스모토 남매의
수기집을 영화화된 점과, 더불어 일본영화에서 재일조선인을 주인공
삼은 첫 시도로 주목받았다. 재일조선인 문학의 주체성 논의에서 『니
안짱』은 작문교육의 일환으로 작성된 점부터 출간 및 수용의 전 과정에
개입된 제도적 맥락 때문에 재일조선인 문학으로 인정되지 않는다.
더불어 1950년대 말 일본 사회는 재일조선인 아동의 일기에서 고난과
역경을 희망주의에 대한 전제조건으로 소비했다. 이에 이 글은 수기집
에 얽힌 제도와 대중사회의 소비 문제를 재일조선인의 특수성이 배제
된 '니안짱 서사'로 보고, 영화적 시각화 단계를 통해 수기집을 각색한
이마무라 쇼헤이의 〈니안짱〉에 주목했다.

〈니안짱〉은 등장인물을 추가하고, 그에 따라 수기집의 에피소드를
재구성 및 재창조 했다. 먼저 각색 과정에 탄생한 등장인물들은 수기집
의 재일조선인 아동의 시선이 담을 수 없었던 어른들의 에피소드를
담당한다. 특히 일본인 복지사 가나코와 재일조선인 노파 사카다는
함께 〈니안짱〉에서 탄생했고, 서사를 추동하거나 개별 에피소드의 중
심인물을 담당하며 재일조선인과 일본인의 관계를 보여준다. 이때 이
글은 재일조선인의 현실을 고려하지 않는 가나코의 일방성에 먼저 주
목했다. 가나코는 차별 없는 복지 정책을 말하지만 재일조선인에게는

권리로, 일본인에게는 의지로 표현하며 구별한다. 무의식적 언사를 반영한 가나코의 동선은 〈니안짱〉에서 재일조선인과 일본인이 공존하지만 서로의 영역을 공유하지 못하는 거리감과 깊이감을 생성한다. 재일조선인과 일본인의 다름은 사다코의 억척이 가나코의 일방적 분주함과 닮아 있다는 점에서 재일조선인의 삶의 전제인 일본의 역사를 반추시킨다. 사다코는 억척을 부려야만 일본에서 살아남을 수 있다고 믿는다. 그래서 사다코는 다음 세대에게도 그런 삶의 태도를 강요한다.

이는 수기집에도 등장하듯이, 재일조선인 2세인 둘째 오빠(니안짱) 다카이치의 자의식 형성에 있어 민족 정체성 문제와 연관된다. 다카이치는 가난하기 때문에 탄광촌에 살고, 그러면서 어떻게 해도 탄광촌을 벗어나지 못하는 자기와 형제들의 처지가 항상 불만이다. 그래서 〈니안짱〉은 수기집에 없는 다카이치의 도쿄행을 상상한다. 다카이치는 도쿄에서 아무도 말 섞고 싶지 않은, 알고 싶지 않은 불순물이다. 그럼에도 다카이치는 스스로 탄광촌을 벗어났다는 사실에 더 들뜬다. 역시나 다카이치는 다시 탄광촌으로 돌려보내졌지만 굴하지 않고 스에코와 함께 또 한 번 보타산을 오르며 미래를 다짐한다. 이때 〈니안짱〉의 엔딩 카메라는 이중의 의미를 생성한다. 〈니안짱〉은 다카이치와 스에코가 속해있는 탄광촌에 변혁의 역동성을, 동시에 탄광촌과 재일조선인에 대한 일본인의 시선에 재점검을 요구한다.

이마무라는 〈니안짱〉을 "재일조선인의 이야기라는 눈으로 보면 별로 흥미롭지 않다거나 적합하지 않아 보일 것"[35]이라고 회고했다. 지금까지 살폈듯이, 〈니안짱〉은 재일조선인과 대면하는 일본인의 시선을 보여준다. 그러나 당시 일본 사회에서 〈니안짱〉은 재일조선인 아동의

35) 今村昌平, 『撮る-カンヌからヤミ市へ』, 2001, p.34.

희망과 그러한 희망을 발견한 일본의 희망으로 읽혔다. 그것은 이마무라가 스스로도 밝혔듯이 재일조선인 표상이라는 문제에서는 수정될 필요가 있음을 의미한다.[36] 즉, 〈니안짱〉은 다카이치의 도쿄행이 일말의 희망이 맞는지, 전후 일본인이 그렇게 낭만적으로 재일조선인을 바라보는 것이 맞는지, 맞다면 왜 다카이치는 다시 탄광촌으로 되돌려 보내져야만 하는지, 누가 소년을 도쿄에서 밀어냈는지, 도쿄에서 돌려 보내진 다카이치가 스에코의 손을 잡고 보타산을 오르는 것이 정말 아름다운 풍경인지, 그처럼 안일한 시선이 전후 일본의 정치적 문제와 결부된 역사인식 문제와 무관할 수 있는지 일본인 관객에게 묻는다. 그리고 지금의 우리는 여기서 더 나아가 1960년대 일본인 관객에게 향했던 질문의 연장선에서 한국인의 시선을 포함하여 〈니안짱〉 관객이 여태 재일조선인과 어떻게 대면해왔는지 되짚어야 한다. 더불어 이마무라가 〈니안짱〉의 조감독 우라야마 기리오(浦山桐朗)와 함께 〈큐폴라가 있는 마을〉[37] 시나리오를 작성하며 재일조선인을 다시 이야기하고자 했다는 점에서 〈니안짱〉의 재일조선인 표상은 〈큐폴라가 있는 마을〉과의 비교를 통해 더욱 구체적으로 논의될 필요가 있다. 또한 〈니안짱〉과 같은 해에 제작된 유현목 감독의 〈구름은 흘러도〉(1959)가 스에코의 일기를 원작으로 한다는 점에서 재일조선인 표상의 시선 주체로서 한국은 어떠했는지 구체화되어야 한다.

이 글은 동국대학교 영상미디어센터의 『씨네포럼』 제41집에 실린 논문 「재일조선인 표상과 시선의 주체: 이마무라 쇼헤이 〈니안짱〉(1959)을 중심으로」를 수정·보완한 것임.

36) 위의 책.
37) 浦山桐朗, 〈キューポラのある街〉, 1962.

참고문헌

安本末子, 『にあんちゃん: 十歳の少女の日記』, 光文社, 1958.

今村昌平, 〈にあんちゃん〉, 1959.

_____, 『撮る-カンヌからヤミ市へ』, 工作舍, 2001.

_____, 『映画は狂気の旅である』, 日本図書センター, 2010.

이마무라 쇼헤이, 『우나기 선생』, 박창학 옮김, 마음산책, 2018.

권혁태·조경희 엮음, 『두 번째 '전후'』, 한울아카데미, 2017.

신소정, 「영화 『니안짱』에 그려진 재일조선인에 대한 비판적 고찰」, 『일본연구』 87, 한국외국어대학교 일본연구소, 2021.

신승모, 「재일조선인 2세 작가 고사명의 문학표현과 정신사 – 생명에 대한 관점의 전환을 중심으로」, 『일어일문학』 90, 대한일어일문학회, 2021.

윤건차, 『자이니치의 정신사』, 박진우 외 옮김, 한겨레출판, 2016.

이대범·정수완, 「'거울'로서 재일조선인-〈잊혀진 황군〉의 재일조선인 재현에 대한 비판적 검토」, 『일본학』 48, 동국대학교 일본학연구소, 2019.

이영재, 『아시아적 신체』, 소명출판, 2019.

임상민, 「1950년대의 재일조선인 표상 야스모토 스에코 『니안짱(にあんちゃん)』을 중심으로」, 『일어일문학』 68, 대한일어일문학회, 2015.

장인성 엮음, 『전후 일본의 보수와 표상』, 서울대학교출판문화원, 2010.

정계향, 「경계인(境界人)의 뿌리 찾기: 다카라즈카(塚) 재일조선인 2세의 정체성 문제를 중심으로」, 『구술사연구』 7, 한국구술사학회, 2016.

조경희, 「한국사회의 재일조선인 인식」, 『황해문화』 57, 새얼문화재단, 2007.

최은수, 「니안짱(にあんちゃん)」: '재일'과 '어린이'의 경계에서-'재일조선인'과 전후일본의 '국민적 기억'」, 『외국학연구』 51, 중앙대학교 외국학연구소, 2020.

Jennifer Coates, "The Making of an Auteur: The Early Films(1958~1959)", Edited by Lindsay Coleman and David Desser, Killer, Clients and Kindred Spirits, Edinburgh University Press(UK), 2019.

林相珉, 「商品化される貧困: 『にあんちゃん』と『キューポラのある街』を中心に」, 『立命館言語文化研究』 21巻, 立命館大学国際言語文化研究所, 2009.

奥村華子, 「『にあんちゃん』論: 日記における自己検閲を巡って」, 『跨境: 日本語文学研究』 第6巻, 高麗大学校日本研究センター, 2018.

羽山英作, 「三つのラスト·シーン」, 《キネマ旬報》, キネマ旬報社, 1962年 3月 上旬号.

長門裕之, 「追悼インタビュウー, 今村昌平のでビュー作に出たことは自慢です」, 《キネマ旬報》, キネマ旬報社, 2006年 8月 上旬 特別号.

'거울'로서 재일조선인

〈잊혀진 황군〉의 재일조선인 재현에 대한 비판적 검토

이대범 · 정수완

1. 들어가며

일본영화에서 '재일조선인[1]'이 '사건(événement)[2]'으로 제기된 시기
는 1950년대 후반이다.[3] 이후 재일조선인 스스로 자신을 표상한 〈이방
인의 강(異邦人の河)〉(이학인, 1975) 이전까지 재일조선인은 일본인의 시

1) 재일한국인, 재일코리언, 자이니치, 재일동포, 재일교포, 재일조선인 등 식민지 시기
 일본으로 이주한 조선인과 그들의 자손을 명명하는 용어는 명명자의 입장에 따라 다양
 하게 사용된다. 본 논문에서는 이들의 이주와 정착이 일본의 식민지 지배 결과이고,
 해방 이후 냉전 체제의 산물이라는 점을 강조하기 위해 서경식의 견해를 따라 '재일조
 선인'을 사용하고자 한다. 서경식, 『고통과 기억의 연대는 가능한가?』, 철수와 영희,
 2009, pp.24~25.
2) 알랭 바디우(Alain Badiou)에게 사건이란 "상황 · 의견 및 제도화된 지식과는 '다른 것'
 을 도래시키는 것"이다. 절대적 외부에 놓여 잉여적 부가물로 여겨지던 것이 기존과는
 완전히 새로운 존재 방식을 강요한다는 점에서 사건이고 이는 멈춘 진리 산출적 공정을
 다시 가동시킨다. 알랭 바디우, 이종영 역, 『윤리학』, 동문선, 2001, p.84.
3) "1950년대 이후 일부 좌익 감독들은 조선 지배에 대한 속죄의식 속에서 조선인의 비극
 을 동정하거나 멸시와 차별을 비판하는 영화를 제작[〈벽 두꺼운 방(壁あつき部屋)〉(고
 바야시 마사키(小林正樹), 1956)]"했다면, 1960년대 전후 재일조선인은 비중 있는 역할
 로 등장하여 "선의의 재일조선인상을 정형화"했다면, 1970년대 이후부터 "재일조선인
 에 의한 자화상 영화"가 출현하기 시작했다. 박동호, 「전후 일본영화에 나타난 재일조
 선인상」, 경상대학교 대학원 박사논문, 2017, pp.2~3.

선에 의해 영화에 표상되었다.[4] 특히, 1950년대 후반에서 1960년대 초반의 일본영화는 재일조선인을 일본 사회의 외부적 존재(빈곤한 하층민이거나 범죄 조직원) 혹은 "도덕적으로 탁월하고, 역사 인식에 있어서 주변의 일본인보다도 우수한 개인"[5]으로 표상했다.[6] '식민 지배, 고향 상실과 이산, 민족 분단, 차별과 소외[7]를 체현한 재일조선인의 실재적 문제를 가리는 이러한 스테레오타입에 균열을 낸 것은 오시마 나기사(大島渚, 1932~2013, 이하 오시마)의 〈잊혀진 황군(忘れられた皇軍)〉(1963)이다. 재일조선인 상이군인들은 일본인들의 전쟁에 일본인으로 참여해 부상을 당했지만, 그들은 조선인이라는 이유로 전쟁의 보상을 받지 못했다. 오시마는 존재 자체를 부정당하며 일본 사회에서 잉여적 불순물로 살아가야 했던 '잊혀진 황군'의 하루를 기록한다. 그들은 수상 관저, 외무성, 대한민국 대표부, 그리고 거리에서 시민을 만나지만 모

4) 〈이방인의 강〉은 재일조선인의 구체화에는 실패했지만 텍스트의 '(왜곡된) 객체'에서 '(발화하는) 주체'로의 변화라는 의미가 있다. 박동호, 위의 논문, pp.59~60; 양인실, 「해방 후 일본의 재일조선인 영화에 대한 고찰」, 『사회와 역사』 66, 한국사회사학회, 2004, pp.258~259.

5) 四方田犬彦, 『大島渚と日本』, 筑摩書房, 2010, p.130.

6) 이 당시 재일조선인 표상의 영화로는 〈벽이 두꺼운 방(壁あつき部屋)〉(고바야시 마사키, 1956), 〈마지막 순간(どたんば)〉(우치다 토모, 1958), 〈니안짱(にあんちゃん)〉(이마무라 쇼헤이(今村昌平), 1959), 〈저것이 항구의 등불이다(あれが港の灯だ)〉(이마이 다다시(今井正), 1961), 〈큐폴라가 있는 거리(キューポラのある街)〉(우라야마 기리오(浦山桐郎), 1962) 등이 있다. Mika Ko, *Japanese Cinema and Otherness: nationalism, multiculturalism and the problem of Japaneseness*, Routledge, 2010, pp.139~140. 요모타 이누히코(四方田犬彦)는 〈망루의 결사대(望樓の決死隊)〉(이마이 타다시, 1943), 〈니안짱〉, 〈큐폴라가 있는 거리〉의 예를 들어 일본영화가 재일조선인을 마이너리티의 순화와 보호 그리고 이상화의 맥락에서 스테레오타입으로 그려왔다고 지적한다. 요모타 이누히코, 『일본 영화의 래디컬한 의지』, 강태웅 역, 소명출판, 2011, p.189.

7) 서경식은 재일조선인을 '일본 제국주의 식민지 지배'와 전후 동아시아 '냉전체제'의 산증인으로 본다. 서경식, 『난민과 분단 사이』, 임성모·이규수 역, 돌베개, 2006, pp.117~120.

두 그들을 외면하고 그들의 말을 듣지 않는다. 이러한 현실에 대해 오시마는 영화의 마지막에 "일본인들 당신과 나 이게 옳은 일인가? 이게 옳은 일인가?"라는 당대 일본을 향한 강력한 질문을 던진다.

〈잊혀진 황군〉의 마지막 내레이션을 이끌어내기 위한 오시마의 전략은 외면했던 '사건'에 대한 강제적 대면이다. 식민지 경험과 전쟁을 고스란히 자신이 몸에 기록한 재일조선인 상이군인의 그로테스크한 신체 클로즈업은 그 자체로 충격적이다. 재일조선인 상이군인을 외면했던 시선의 교정을 위해 선택한 충격적 이미지의 지향점은 안일함으로 가득한 전후 일본 사회의 모럴 자극이다.[8] 오시마에게 재일조선인은 '이미 주어진 것'으로 굳어진 1960년대 일본의 진리산출 공정을 재가동시키는 '거울'[9]이다. 즉, 요모타 이누히코의 지적처럼 오시마는 1960년대에 "일본과 천황제를 상대화하는 타자로서 한국을 끊임없이 거론"[10]했다. 1960년 안보투쟁 실패 이후 전후 일본 사회는 정치·사회·문화의 복잡성을 무차별적으로 봉합했다. 일본 전후 사회에 제기된 질문과 비판은 제거되었고, '정치의 계절' 이후 형성된 대중 소비 지향의 새로운 패러다임은 더욱 견고해졌다. 이때 오시마는 한국/재일조선인을 호출하여 일본의 기존 패러다임 내에서는 해결할 수 없는 물음을 일본에 제시한다.

1960년대 오시마의 영화에는 한국/한국인/재일조선인의 이미지가

8) 1960년대 초 일본 학생운동의 신좌파 이념에 동조한 오시마는 자신의 영화를 통해 일본 영화의 전통뿐만 아니라, 일본 기성정치의 이데올로기와 허위의식을 공격하고자 했다. 허문영, 「오시마 나기사와 1960년대」, 『필름 컬처』 1(2), 한나래, 1998, p.50.

9) "우리에게 재일조선인은 거울이다. 재일조선인이라는 거울을 통해 보았을 때 일본인의 모습을 알게 된다." 大島渚, 『私たちは歩み続ける－戦後補償を求める夏の行進行動報告集』, 在日の戦後補償を求める会, 1992, p.44.

10) 요모타 이누히코, 『일본 영화의 래디컬한 의지』, p.190.

빈번히 등장한다.[11] 그렇다고 오시마 영화의 방점이 한국/한국인/재일
조선인 그 자체에 있다고 볼 수 없다. 재일조선인을 '일본인의 거울'이
라 칭한 오시마의 발언은 이중적이다. 오시마의 카메라는 재일조선인
앞에 있지만, 실재에 다가가지 않는다. 오히려 오시마의 카메라는 카메
라 앞에 있는 재일조선인을 지나쳐 일본 사회 비판으로 향한다. 문제는
'지나침'을 위해 선택된 이미지들이다. 전후 일본 사회의 도덕적 안일
함을 극명하게 시각화하기 위해서는 이에 상응하는 충격적 이미지가
필요했을 것이다. 그러나 재일조선인 상이군인의 그로테스크함과 이
를 외면하는 일본의 도덕적 안일함의 연결은 문제적이다. 충격적 이미
지의 대상이 발화의 주체가 아닌 여전히 타자라면, 〈잊혀진 황군〉은
타자의 대상화라는 맥락에서 자유롭지 못하다. 물론, 재일조선인을 통
해 일본을 보겠다는 오시마의 전략은 절대적 외부에 놓인 타자의 표상
불가능성의 실천으로도 볼 수도 있다.[12] 그러나 〈잊혀진 황군〉의 표상

11) 오시마 나기사 필모그래피에서 한국/한국인/재일조선인이 등장하는 영화는 총 9편이
다. 〈청춘 잔혹 이야기(青春殘酷物語)〉(1960), 〈태양의 묘지(太陽の墓場)〉(1960), 〈잊
혀진 황군〉(1963), 〈청춘의 비(青春の碑)〉(1964), 〈윤복이의 일기(ユンボギの日記)〉
(1965), 〈일본춘가고(日本春歌考)〉(1967), 〈교사형(絞死刑)〉(1968), 〈돌아온 주정뱅이
(歸って來たヨッパライ)〉(1968) 그리고 〈전장의 메리크리스마스(戰場のメリ クリスマ
ス)〉(1983)가 있다. 이중 재일조선인이 영화의 중심에 있는 것은 〈잊혀진 황군〉, 〈교사
형〉, 〈돌아온 주정뱅이〉이다. 오시마는 이들 영화에서 재일조선인의 '식별불가능성'에
대한 문제를 다룬다. 전후 국민국가라는 동일성 세계를 구축하던 일본 사회에 오시마
의 '식별불가능'한 재일조선인의 발견은 "구제국의 망각과 이를 뒷받침하는 냉정의
구도"를 전면화 할 수 있는 거점이다. 이영재, 「국민의 경계, 신체의 경계: 구로사와
아키라와 오시마 나기사의 '전후'」, 『상허학보』 44, 2015, pp.214~215.

12) 대표적으로 요모타 이누히코가 있다. 요모타는 〈잊혀진 황군〉의 재일조선인 상이군인
을 군국주 이후 일본 사회의 폭력성을 몸소 증거하는 존재로 본다. 그는 희생자를
미화하지 않고, 인도주의적인 표현을 거부하며, 훼손당한 신체의 충격적인 영상을 통
해 일본인을 향해 선동·계몽하고 있다는 점에서 〈잊혀진 황군〉을 높이 평가한다. 四方
田犬彦, 『映画と表象不可能性』, 東京: 産業図書, 2003, pp.183~184.

불가능성은 타자 목소리에 귀 기울이지 않는다. 영화 전체를 장악하는 지식인적 주체의 내레이션이 타자의 목소리를 대신하고, 그로테스크한 그들의 신체 클로즈업은 충격으로 실재를 가린다.

〈잊혀진 황군〉은 상호타자성이 전제하는 타자의 언어를 통한 주체의 수정이 아니다. '지식인적 주체'의 목소리에 의한 '주체'의 수정이라는 점에서 〈잊혀진 황군〉의 타자 인식은 표상불가능성의 실천과는 다르다. 표면적으로 〈잊혀진 황군〉은 재일조선인 상이군인을 "일본 국가가 빚어내는 잘못된 역사의 희생자"[13]로 표상하는 것처럼 보이지만, 오히려 일본인의 추악함을 폭로하기 위한 '매개 수단'으로 사용되었다. 이는 채경훈이 지적한 것처럼 이러한 〈잊혀진 황군〉에서 오시마의 재일조선인에 대한 인식은 "실재에 대한 가상"[14]일 뿐이다.

재일조선인이 '실재에 대한 가상'일 수 있다는 의문을 던진 채경훈은 국민국가의 비실체성 폭로라는 관점에서 〈교사형〉을 분석하며 그 답을 찾는다. 그는 오시마에게 "재일조선이라는 거울은 보다 나은 일본국과 일본국민이 되기 위한 반성의 도구가 아닌 실재"[15]를 담지한다고 주장한다. 그러나 이러한 주장은 재고의 여지가 있다. 주체가 자신의 언어에 대한 의심과 반성 없이 주체의 언어로 타자를 재현하는 것은 실재가 아니다. 실재는 무균질하다고 여겨진 주체의 언어에 균열을 내야 한다. 비실체인 국민국가의 상상은 주체의 언어를 통한 타자의 재현을 통해 가능하다. 그러기 때문에 국민국가의 경계 밖으로 내몰았

13) 복환모, 「오시마 나기사의 재일한국인 묘사를 통한 반국가적 표현 연구: 〈잊혀진 황군〉을 중심으로」, 『영화연구』 68, 한국영화학회, 2006, p.75.

14) 채경훈, 「오시마 나기사와 재일조선인 그리고 국민국가」, 『씨네포럼』 25, 동국대학교 영상미디어센터, 2016, p.44.

15) 채경훈, 위의 논문, p.71.

던 대상을 경계 안에서 재현하는 것 자체로 의미가 있다. 그러나 중요한 것은 재현 그 자체가 아니라, 재현의 윤리이다. 채경훈이 데리다의 "모든 타자는 완전한 타자"[16]라는 말을 인용하며 주장했듯이 타자는 주체의 언어로 표상불가능한 절대적 외부에 놓인 존재이다. 표상불가능성은 결론이 아니라 전제이기 때문에 '침묵'이 아니다. 표상불가능하기 때문에 주체의 언어는 멈추고, 그 지점에서 새로운 표상의 가능성이 열린다. 문제는 타자 재현 자체가 아니라, 대상의 재현에 있어 주체의 언어가 의심과 반성의 지점을 내포했는지에 있다. 오시마의 거울로서 재일조선인은 이러한 맥락에서 살펴봐야 한다.

〈잊혀진 황군〉의 윤리적 이중성에 대한 신하경과 고은미 연구는 본 연구의 주요한 참조점이다. 신하경은 1960년대 오시마의 재일조선인 표상이 '타자 의식'에서 출발해 1964년 한국 경험을 통해 '당사자 의식'으로 나아갔다고 본다.[17] 신하경은 〈잊혀진 황군〉이 "시청자(영상 속 시민 포함)-매개자(카메라와 내레이터)-피사체의 관계"[18]에 주목하여 일본 전후의 기만과 폭력성을 고발했다는 점에서 높이 평가하지만, 내레이션과 카메라의 시선은 여전히 '타자 의식'에 머물러 있다고 본다. 그러나 정작 〈잊혀진 황군〉에 '타자 의식'이 어떻게 영화 언어로 드러나는지에 대해서는 밝히지 못했다.[19]

16) 채경훈, 위의 논문, p.48.
17) 신하경은 〈태양의 묘지〉에서 시작된 오시마의 재일조선인 표상이 〈잊혀진 황군〉부터 본격화되었다고 보았다. 〈태양의 묘지〉와 〈잊혀진 황군〉이 조선의 발견, 타자의식에 머물러 있었다면, 한국의 직접적 체험이후 즉, 〈윤복이의 일기〉 이후 당사자 의식으로 나아갔다는 관점아래 〈일본춘가고〉, 〈교사형〉, 〈돌아온 주정뱅이〉를 분석한다. 신하경, 「1960년대 오시마 나기사 영화 속의 재일조선인 표상」, 『일본문화학보』 45, 한국일본문화학회, 2010, pp.187~212.
18) 신하경, 위의 논문, p.196.

고은미는 오시마의 스타일을 '포르노-폴리틱 카메라(pormo-politic camera)'로 개념화하여 한국 관련 다큐멘터리 3편(〈잊혀진 황군〉, 〈청춘의 비〉, 〈윤복이의 일기〉)을 분석한다.[20] 고은미의 논의에 따르면, 오시마의 다큐멘터리에서 내레이션은 정치적 단호함을 드러내고, 이미지는 타자 표상에 있어 윤리적 측면과 미학적 측면의 분열을 보인다. 구체적이고 명증한 분석에도 불구하고 고은미의 논의에서 몇 가지 의문점이 남는다. '포르노-폴리틱 카메라'의 명증성을 위해 고은미는 내레이션과 이미지를 구분한다. 그러나 내레이션과 이미지의 차원의 분리가 가능할까? 정치적 단호함을 통해 포르노적 카메라의 완충 역할을 한다는 내레이션(과 사운드)에는 타자 표상의 양가성이 없는가? 타자 표상에 있어 윤리적 문제는 다큐멘터리 카메라에 필연적 질문이다. 그렇다면 〈잊혀진 황군〉의 양가성이 카메라라는 매체의 문제인지, 아니면 오시마의 카메라가 문제인지가 불분명하다.

본 연구는 재일조선인 표상에 있어 스테레오타입에서 벗어나 실재에 다가가려 했지만, 또 다른 차별 구조를 양산한 〈잊혀진 황군〉에 주목한다. 그간의 연구는 〈잊혀진 황군〉의 충격적 이미지와 강력한 내레이션은 재일조선인을 통해 부조리한 일본 사회의 비판적 메시지를 담는다고 평가했다. 일본 전후 사회에서 삭제했던 재일조선인의 전면적 배치라는 측면에서 〈잊혀진 황군〉은 뚜렷한 의의가 있다. 그러나 발견 그

19) 신하경은 〈잊혀진 황군〉의 타자 의식에 대한 논거로 오시마의 회고를 인용한다. "〈잊혀진 황군〉은 그때까지 내가 한국인에 대해 가지고 있었던 이미지를 증폭 시킨 면이 있다. 싸움을 하면 큰 소리로 욕한다거나, 사람들 앞에서 부부 싸움을 한다거나, 감정 표현이란 면에서 일본인에 비해 과잉된, 지나치게 자극적으로 표현한다는 점을 그리고 있다" 大島渚, 『大島渚 1968』, 青土社, 2004, p.49.

20) 고은미, 「'포르노-폴리틱 카메라'와 표상의 양가성: 오시마 나기사 다큐멘터리의 한국인·자이니치 표상」, 『석당논총』 69, 동아대학교 석당학술원, 2017, pp.313~353.

자체의 성과에 안주한다면, 재일조선인 재현 문제에 대한 논의로 나아
가지 못한다. 중요한 것은 발견 그 자체가 아니라 어떻게 재현하는가이
다. 즉, "재현할 수 있느냐 또는 재현해야 하느냐에 대한 문제가 아니라
재현하고자 하는 것이 무엇이냐, 그 목적을 위해 선택해야 하는 재현
양식이 무엇이냐"[21]의 문제이다.

〈잊혀진 황군〉은 군중 속에 있는 선글라스를 착용한 서락원의 앙각
클로즈업으로 시작해 정면 클로즈업으로 끝난다. 그리고 승객에게 호
소하는 뭉개진 서락원의 목소리로 시작해 격정적이고 장엄한 내레이터
의 목소리로 끝난다. 여기에는 타자에 대한 주체의 윤리적 문제가 개입
한다. 본 연구는 재일조선인을 향한 카메라의 시선과 타자의 침묵을
강요하는 주체의 내레이션의 관점에서 〈잊혀진 황군〉의 재일조선인
재현에 내재된 주체의 언어를 살펴보고자 한다.

2. 보여지는 자에게 강요된 침묵

1) 타자 재현의 안전장치

〈잊혀진 황군〉은 군중 속에서 선글라스를 착용한 서락원의 앙각 클
로즈업으로 시작해, 정면 클로즈업으로 끝난다. 〈잊혀진 황군〉에서
클로즈업은 주체의 언어가 외면했던 대상의 전면화를 이끌어내는 미학
적 방법론이다. "사자(死者)는 기념하고 상처 입은 산자는 경제의 영역
에서 봉인"[22]하고자 했던 전후 일본 사회에서 재일조선인 상이군인은

21) 자크 랑시에르, 『미학 안의 불편함』, 주형일 역, 인간사랑, 2008, p.92.
22) 이영재, 「국민의 경계, 신체의 경계: 구로사와 아키라와 오시마 나기사의 '전후'」,

삭제의 대상이다.[23] 오시마는 망각된 존재를 주체에게 각인시키기 위해 충격적 이미지를 클로즈업으로 제시한다. 〈잊혀진 황군〉의 클로즈업은 이미지 해석에 있어 다양성의 여지는 최소화하고 이미지 그 자체를 목격하게 한다. 물론, 충격적 이미지의 제시는 그간 망각을 추동하며 일본 전후사회를 구축한 주체의 언어에 균열을 낸다. 그러나 타자의 훼손된 신체의 직접적인 전시는 카메라의 윤리적 문제에서 자유로울 수 없다.

〈잊혀진 황군〉 오프닝 시퀀스는 오시마가 타자 재현의 안전지대를 어떻게 확보하는지를 보여준다. 12개의 숏으로 구성된 〈잊혀진 황군〉의 오프닝 시퀀스는 서낙원의 클로즈업 4개(〈그림1〉 〈그림3〉, 〈그림4〉, 〈그림8〉), 승객 클로즈업 5개(〈그림6〉, 〈그림7〉, 〈그림9〉, 〈그림10〉, 〈그림11〉), 서낙원+승객 클로즈업 2개(〈그림2〉, 〈그림5〉), 서낙원+승객 미디엄 숏 1개(〈그림12〉)로 구성된다. 12개의 숏 중 11개가 클로즈업이고 다른 하나는 전철 내부의 승객들과 그 사이를 뚫고 카메라를 향해 걸어오는 서낙원의 미디움 숏이다.

오시마는 〈잊혀진 황군〉의 오프닝 시퀀스에서 재일조선인 상이군인이라는 '이물'을 전면에 제시하여 전후 일본 사회의 정상성에 균열을 내고자 했다. 이물의 이질감을 극대화하기 위해 오시마는 재일조선인 상이군인의 훼손된 신체를 클로즈업한다. 이때 오시마는 필연적으로 제기되는 타자 재현의 윤리적 문제를 외면할 수 있는 '안전지대'를 마련한다. 서낙원의 훼손된 신체를 누가 보는가? 서낙원을 관음증적 시선

p.210.

23) 요모타 이누히코는 재일조선인 황군을 '신체장애자', 전시의 기억을 둘러싼 '병사', 순수민족에 균열을 내는 '한국인(외국인)'이라는 세 가지 차원에서 삭제된 대상이라고 말한다. 四方田犬彦, 『映画と表象不可能性』, p.183.

으로 보는 혹은 외면하는 승객을 누가 보는가?

〈그림1〉　〈그림2〉　〈그림3〉　〈그림4〉

〈그림5〉　〈그림6〉　〈그림7〉　〈그림8〉

〈그림9〉　〈그림10〉　〈그림11〉　〈그림12〉

　전철의 굉음과 함께 앙각 클로즈업된 서낙원이 등장한다(〈그림1〉).
황군 모자와 선글라스를 착용한 서낙원의 일그러진 입이 두드러져 보
인다. 〈그림3〉은 서낙원의 얼굴을 정면에서 익스트림 클로즈업하여
훼손된 입을 더욱 강조한다. 〈그림4〉에서 알 수 있듯 서낙원은 앞을
볼 수 없다. 그렇다면 서낙원은 카메라의 시선을 의식할 수 없다. 앙각
클로즈업(〈그림1〉)을 할 때도, 뒷모습 클로즈업(〈그림2〉)을 할 때도, 정
면 익스트림 클로즈업(〈그림3〉)을 할 때도 서낙원은 카메라가 어디에서
어떻게 자신을 촬영하는지 알 수 없다. 그렇다면 〈그림1〉보다 훼손된
신체를 노골적으로 보여주는 〈그림3〉으로 갈 수 있는 정당성은 〈그림2〉
때문이다. 〈그림2〉는 서낙원과 승객이 함께 등장하는 첫 번째 숏이다.
서낙원의 선글라스에 반사된 이미지로 존재했던 승객(〈그림1〉)은 〈그림
2〉에서 그 모습을 드러낸다. 좁은 공간에서 서낙원과 승객은 마주한다.

대상의 전체를 파악할 수 없는 이들 사이의 거리는 서낙원의 익스트림 클로즈업으로 이어진다(〈그림3〉). 이러한 숏의 구성은 〈그림3〉의 시선의 주체가 카메라가 아니라 좁은 공간에서 서낙원과 정면으로 마주했던 승객의 시선(〈그림2〉)으로 보이게 한다.[24]

또 다른 서낙원+승객 클로즈업 숏인 〈그림5〉는 전경에 서낙원의 의수(義手)와 후경에는 손목시계를 착용한 승객의 팔이 클로즈업하여 온전한 신체와 훼손된 신체의 대비를 극대화한다. 서낙원의 뒷모습을 보여주는 〈그림2〉에는 그의 훼손된 신체가 보이지 않는다. 그러기 때문에 온전한 신체와의 대비를 통한 충격의 극대화는 실현되지 않는다. 그러나 〈그림5〉는 서낙원과 승객의 신체의 대비를 통해 서낙원을 이질적 존재로 보이게 한다. 일그러진 입보다 더 충격적인 서낙원 팔의 클로즈업 이후 자리에 앉아 있는 승객 클로즈업(〈그림6〉)이 이어지면서 〈그림5〉의 시선의 주체를 승객으로 상정한다. 자신의 신체에 대한 정상성은 비정상의 신체를 통해 확인되고 재생산된다. 이미지의 충격은 정상성의 안도감으로 전이된다. 〈잊혀진 황군〉은 클로즈업 숏의 편집을 통해 타자 재현에 있어 시선의 윤리적 문제의 책임을 카메라가 아닌 승객에게 부여한다. 즉, 서낙원 신체에 대한 거리감 없는 전시가 가능한 것은 카메라의 시선을 승객의 시선으로 전환하여 안정장치를 마련했기 때문이다.[25]

24) 그러나 〈그림3〉의 시선의 주체는 숏의 구성을 통해 승객으로 보이게 하지만 실제적인 시선의 주체는 카메라이다. 카메라의 시선은 승객의 시선 뒤에 숨는다.

25) 고은미의 지적처럼 재일조선인 상이군인의 일차적 요구가 일본인 상이군인과 같은 연금을 받는 것이었기 때문에 그들 스스로 자신의 훼손된 신체를 전시하는 상황을 용인할 수밖에 없었을 것이라는 점도 고려되어야 한다. 고은미, 「'포르노-폴리틱 카메라'와 표상의 양가성: 오시마 나기사 다큐멘터리의 한국인·자이니치 표상」, pp.229~330.

그렇다면 승객을 클로즈업하는 시선의 주체는 누구인가? 〈그림6〉이 〈그림5〉의 시선의 주체를 가시화하는 숏이라면 동일한 크기로 제시된 〈그림7〉 역시 서낙원을 바라보는 시선의 주체로 볼 수 있다. 〈그림8〉은 서낙원의 뒷모습을 보여주었던 〈그림2〉와 마찬가지로 이질적이다. 〈그림7〉과 〈그림8〉의 연쇄는 승객과 서낙원이 상호 시선을 교환하는 것처럼 보인다. 이전 숏들이 서낙원의 시점을 제시하지 않고 단지 보여지는 인물로 제시했다는 것을 고려한다면 〈그림8〉은 문제적 순간이다. 전후 숏과의 관계 속에서 〈그림8〉은 서낙원을 자리에 앉아 있는 승객을 바라보는 시선의 주체로 제시한다. 보지 못하는 서낙원을 시선의 주체로 상정했다는 점은 서낙원의 시선을 누군가 대신한다는 것이다.[26] 그것은 일본인으로 일본인들의 전쟁에 참여해 부상당했지만, 조선인이라는 이유로 보상 받지 못한 재일조선인 상이군인의 '분노를 공유'[27]한 카메라이다.[28] 그러나 타자의 시선을 대신한다는 자체만으로 분노의 '공유'가 가능할까? 나아가 주체의 언어 외부에 놓인 타자의 시선을 주체의 카메라(주체의 언어로)가 대신한다는 것이 가능한가?

이러한 문제를 뒤로하고 〈그림10〉은 카메라가 서낙원의 시선을 대신한다는 점을 강조한다. 한 소녀가 정면을 바라본다. 그러나 소녀는 이내 시선을 거둔다. 서낙원을 호기심으로 바라보던 혹은 무관심으로 무시하던 이전 승객 클로즈업을 고려한다면, 소녀가 시선을 거둔 것은 서낙원

26) 복환모, 「오시마 나기사의 재일한국인 묘사를 통한 반국가적 표현 연구: 〈잊혀진 황군〉을 중심으로」, p.81.
27) 사토 다다오 외, 『오시마 나기사의 세계』, 문화학교 서울 엮음, 문화학교 서울, 2003, p.95.
28) "그들은 일본인을 향한 선동자이고, 그와 동시에 나 자신도 선동자다." "시위에 참여한다는 적극성을 가지고 클로즈업" 大島渚, 『大島渚 1968』, p.35.

의 훼손된 신체와 마주했기 때문으로 보인다. 그러나 〈그림10〉은 〈그림
2〉(카메라-서낙원-승객)와 다르게 서낙원을 보여주지 않는다. 그렇다면
〈그림10〉은 카메라와 소녀가 마주한 상황이다(카메라-소녀)이다. 서낙
원을 승객과 카메라 사이에 둔 〈그림2〉는 카메라와 서낙원의 시선을
분리했다면 〈그림10〉은 카메라와 서낙원의 시선을 동일시한 숏이다.
즉, 정면을 바라보던 소녀가 시선을 거두는 것은 서낙원이 아니라 카메
라 때문이다. 그러나 오프닝 시퀀스의 숏 연쇄는 소녀가 서낙원 때문에
시선을 피하는 것처럼 보이게 한다. 카메라의 시선이지만, 서낙원의
시선으로 보이게 하는 이러한 오인 구조는 분노를 공유했다는 착각을
야기한다. 주체의 언어로 타자를 대신할 수 있다는 논리는 타자 재현의
윤리적 책임을 회피하는 안전지대 구축의 또 다른 형태이다.

2) 클로즈업: 누가 보는가?

〈잊혀진 황군〉은 편집을 통해 클로즈업을 누가 보는지를 제시한다.
이때 카메라의 시선은 승객의 시선 뒤에 숨거나 혹은 서낙원의 시선과
동일시한다. 〈잊혀진 황군〉의 카메라는 자신의 시선을 숨긴 안전지대
에서 "관음증적인 향락"[29]을 즐긴다. 자신이 찍는 것을 숨기는 행위에
는 자크 리베트(Jacques Rivette)가 말했던 타인의 고통 재현에 있어 "꼭
그만큼만 표현될수록 노력"[30] 즉, 재현 대상, 그리고 자신의 재현 언어

29) 정상적인 신체와 훼손된 신체의 대비를 통해 충격적인 숏을 만들어낸 〈그림5〉는 고통
 스러운 이미지이다. 그러나 이러한 최초의 자극 이후 오히려 내 신체의 정상성을 확인
 해주는 이미지로 인지 될 수 있다. 수잔 손택은 이러한 안도의 시선을 "관음증적 향락"
 이라고 말한다. 수잔 손택, 『타인의 고통』, 이재원 역, 이후, 2004, pp.150~154.
30) 자르 리베트, 「천함에 대하여(1961)」, 이윤영 편역, 『사유 속의 영화』, 문학과지성사,
 2011, p.363.

에 대한 끊임없는 질문/의심/숙고가 배제된 것이다. 〈잊혀진 황군〉에
서 카메라 시선의 문제는 더 이상 숨을 곳도, 그리고 동일시할 대상도
없는 순간에 표면화된다. 안전지대가 사라지면서 이제 카메라는 직접
서낙원(과 재일조선인 상이군인)과 마주해야 한다. 이러한 마주함은 "재일
조선인 상이군인들과 같은 자세로 그들을 대하"[31]고자 했다는 오시마
의 태도 즉, 사토 다다오와 요모타 이누히코 그리고 그들의 논의를
무비판적으로 수용한 다수의 한국 연구들이 말한 정치적이고 윤리적인
지점이다. 그러나 고은미, 신하경이 지적했듯이 볼 수 있는 오시마와
보지 못하는 서낙원이 마주본다는 것은 오시마의 착각이다.[32]

〈잊혀진 황군〉에서 카메라와 서낙원이 마주하는 시퀀스는 3번(국회
의사당 앞을 지날 때, 점심을 먹을 때, 시위를 마치고 회식할 때) 등장한다.
일본 사회의 반성과 행동 촉구라는 오시마의 정치적 의지를 가장 잘
반영했다고 평가되는 3번의 시퀀스는 〈잊혀진 황군〉 논의에서 가장
문제적 지점이다.

〈그림13〉 〈그림14〉 〈그림15〉 〈그림16〉

31) 大島渚, 『大島渚 1968』, p.35.
32) 고은미는 오시마가 '마주본다'는 생각으로 "카메라를 들었을 때, 서락원은 카메라의
 시선 앞에서 자유롭게 응답할 수 없는 구속적 상태에 놓인다"라고, 신하경은 "우리들=
 일본인은 타자를 보고 있으나, 그들은 우리들을 보고 있지 못한다"라고 말하며 오시마
 의 마주 본다는 것의 문제를 제기한다. 신하경, 「1960년대 오시마 나기사 영화 속의
 재일조선인 표상」, p.196; 고은미, 「'포르노-폴리틱 카메라'와 표상의 양가성: 오시마
 나기사 다큐멘터리의 한국인·자이니치 표상」, p.334.

카메라와 재일조선인 상이군인이 직접 마주함의 문제에 대해서 국회
의사당 앞 시퀀스의 평가는 이견이 없다. 국회의사당 앞 행진 장면은
일본 사회에 반성을 촉구하는 오시마의 비판적 목소리와 재일조선인
상이군인 재현의 윤리적 문제에 대한 고민의 접점에서 만들어졌다.
원 씬 원 컷으로 촬영된 이 시퀀스에서 카메라의 움직임은 최소화되어
있고, 컷은 없다. 물론 이 장면에도 클로즈업이 등장한다. 그러나 이
시퀀스의 클로즈업은 카메라가 대상에게 다가가는 것이 아니다. 오히
려 대상이 카메라에게 다가가면서 만들어진 클로즈업이다. 재일조선
인 상이군인들은 수상 관저를 나와 외무성으로 가는 길에 국회의사당
앞을 지난다(〈그림13〉). 고정된 롱 숏으로 촬영된 이 장면의 후경에 국
회의사당 건물이 있고, 중경에 재일조선인 상이군인이 좌에서 우로
걸어간다. 후경의 건물의 웅장함에 비해 중경의 인물은 왜소하다. 한
인물이 넘어지지만 이내 일어나 다시 걷는다. 아트 블래키(Art Blakey)
의 드럼 연주 'Love, The Mystery of'가 이들의 행진을 고조시킨다.
검은 색 승용차가 등장하지만 재일조선인 상이군인은 행진은 '지연'되
지 않는다. 그들은 멈추지 않고 계속 걷는다(〈그림14〉). 그리고 이들은
카메라 앞으로 다가오면서 우에서 좌로 이동한다(〈그림15〉). 그리고 재
일조선인 상이군인이 카메라 앞으로 다가오면서 그들의 신체는 후경에
당당하게 있던 국회의사당을 가린다(〈그림16〉). 이 클로즈업은 주체에
게 훼손된 신체를 보여주던 클로즈업(〈그림5〉)과는 다르다. 즉, 〈그림
16〉은 대상이 자신의 몸으로 발화하며 만들어낸 클로즈업이다.

　　그러나 〈잊혀진 황군〉에서 국회의사당 앞 행진 시퀀스는 가장 이질
적인 장면이 되었다. 이후 카메라와 서낙원이 마주하는 두 번의 시퀀스
에서 여전히 아트 블래키의 드럼 연주가 지속되고 있지만, 재일조선인
상이군인이 다가와 클로즈업을 만들었던 국회의사당 앞 행진 시퀀스와

다르게 카메라가 대상에게 다가감 자체를 정치적 올바름의 행위로 본다. 특히, 회식 시퀀스에서 서낙원의 선글라스 벗은 눈을 익스트림 클로즈업으로 촬영한 숏에 대해서는 연구자들의 입장 차이가 있다. 이 숏에 대해 찬성하는 입장은 다가감 자체를 정치적 행위로 보며, "잊혀진 황군의 아픔을 가장 극적으로 나타내는 장면"[33], "서낙원이 선글라스를 벗고 (중략) 호소하기 시작한 상대는 다름 아닌 오시마 자신"[34], "호명을 통한 직접적인 말걸기의 방법을 발견"[35], "거기에 찍힌 사람들이 카메라 앞에서 체면 불구하고 분노를 폭발시키도록 하고, 그것을 카메라로 찍었기 때문이다. (중략) 그러한 태도를 보이게 하는 무언가가 오시마 나기사 자신의 태도에도 있었기 때문이다."[36]라고 말한다. 특히 사토 다다오의 언급은 서낙원의 익스트림 클로즈업은 주체와 대상의 믿음의 증거라는 입장이다. 그러나 이들 논의는 서낙원이 볼 수 없다는 사실이 망각된 결론이며, 결국 믿음의 관계라는 것은 타자의 고려 없는 주체의 오인일 뿐이다.[37]

국회의사당 앞을 행진한 재일조선인 상이군인들은 외무성을 지나 지도리가후치(千鳥ヶ淵) 전몰자 묘원에 도착한다. 익스트림 롱숏으로 지도리가후치 전몰지 묘원을 보여주던 카메라는 빠르게 주밍(zooming)

33) 복환모, 「오시마 나기사의 재일한국인 묘사를 통한 반국가적 표현 연구: 〈잊혀진 황군〉을 중심으로」, p.88.
34) 후지니카 다케시, 「오시마 나기사, '조선인'과의 만남: 〈잊혀진 황군〉 그리고 그 후」, 청암대학교 재일코리안연구소, 『재일코리안에 대한 인식과 담론』, 선인, 2018, p.326.
35) 사이토 아이코, 「오시마 나기사와 한국」, 김소영 편, 『한국영화, 세계와 마주치다』, 현실문화, 2018, p.312.
36) 사토 다다오 외, 『오시마 나기사의 세계』, p.95.
37) 고은미는 이를 '분노의 공유'가 아닌 오인된 '분노의 전시'라고 지적한다. 고은미, 「'포르노-폴리틱 카메라'와 표상의 양가성: 오시마 나기사 다큐멘터리의 한국인·자이니치 표상」, p.334.

하여, 체조를 하는 사람들에게 다가간다(〈그림17〉). 화면을 나누지 않고
주밍하는 것은 카메라의 존재 자체를 보여주면서 대상에 다가가는 행
위이다. 〈잊혀진 황군〉에서 주밍의 도착지는 서낙원 혹은 재일조선인
상이군인들이었다.[38] 그러나 〈그림18〉은 의복의 유사성은 있지만, 서
낙원과 재일조선인 상인군인이 아니다. 체조하는 인물들의 신체는 온
전하다. 클로즈업에 다다르지 못한 〈그림18〉의 카메라는 이어지는 숏
에서 서낙원을 클로즈업한다(〈그림20〉). 〈잊혀진 황군〉에서 주밍은 카
메라가 서낙원에 다가가고 있음을 알리는 언어였다. 부감 롱숏으로
시부야 역을 바라보던 카메라가 광장에 많은 사람 중에 재일조선인
상이군인을 향해 다가가고, 외무성 출입을 저지당하고 밖에서 기다리
고 있을 때 주밍을 통해 서낙원의 과거로 들어갔다. 그러나 지도리가후
치 전몰자 묘원의 주밍은 서낙원에 다다르지 않는다(〈그림18〉). 주밍이
다가가고자 했던 서낙원(재일조선인 상이군인)이 아님에도 카메라는 4초
간 머무른다. 그리고 서낙원의 클로즈업 숏이 이어진다(〈그림20〉). 신체
의 온전함을 강조하는 〈그림18〉의 갑작스런 출몰과 4초간의 지속은
이전 시퀀스에서 조선인들도 일본군에 복무하게 됐다는 소식을 전하는
뉴스의 신체검사 장면을 떠오르게 한다(〈그림19〉).

38) 〈잊혀진 황군〉에서 주밍은 3번 등장한다. 첫 번째는 시부야 역에 상이군인들이 모일
 때이다. 두 번째는 외무성 출입을 기다리며 기다리고 있을 때, 세 번째는 지도리가후치
 전몰지 묘원에서이다. 첫 번째 주밍은 부감 롱숏에서 느린 속도로 시부야 역 앞에
 모인 재일조선인 상이군인에게 다가간다. 두 번째는 서낙원의 클로즈업에서 익스트림
 클로즈업으로 빠르게 주밍한다. 이후 전쟁의 부상자를 다루는 영상과 사진이 이어진
 다. 그리고 다시 익스트림 클로즈업 된 서낙원이 등장하고 조선인이 전쟁에 참여하게
 되었다는 뉴스 영상이 이어진다. 이때 내레이션은 서낙원의 개인사와 영상을 연결해준
 다. 세 번째 주밍이 도착한 곳은 의복의 유사성이 있지만, 서낙원(재일조선인 상이군
 인)이 아니다.

〈그림17〉 〈그림18〉 〈그림19〉 〈그림20〉

〈그림21〉 〈그림22〉 〈그림23〉 〈그림24〉

〈그림25〉 〈그림26〉 〈그림27〉 〈그림28〉

전후 일본 사회의 안일함을 비판하기 위한 전략으로서 강력한 신체 대비는 효과적이다.[39] 오시마는 전쟁 참여 이전의 건강한 신체(〈그림19〉)와 전쟁 후의 건강한 신체(〈그림18〉)의 중첩으로, 서낙원(과 재일조선인 상이군인)의 신체 훼손을 강조해야 하는 정당성을 만든다. 카메라와 재일조선인 상이군인이 마주한 숏(〈그림20〉~〈그림28〉)에서 카메라 시점 숏만 존재한다. 재일조선인 상이군인의 시점은 존재하지 않는다. 그리고 그들의 목소리는 아트 블래키의 드럼 연주 'Love, The Mystery of'가 대신한다. 서낙원이 일그러진 입으로 밥을 먹는 장면(〈그림20〉) 이후 다른 재일조선인 상이군인을 보여주는 〈그림21〉과 〈그림22〉는 밥을 먹는 행위보다 신체 훼손을 강조한다. 의수를 강조하며 시작한 〈그림21〉의 카메라는 재일조선인 상이군인의 얼굴로 이동하여 훼손된 신체를 화면 밖으로 밀어낸다. 그러나 이어지는 〈그림22〉에서 카메라는 다

39) 四方田犬彦, 『映画と表象不可能性』, p.183.

시 훼손된 신체를 전면화한다. '먹다'와 '훼손된 신체'의 연결은 〈그림 23〉과 〈그림24〉에서도 반복된다. 〈그림23〉은 다른 이미지들과 다르게 훼손된 신체를 발견할 수 없다. 그럼에도 오시마의 타자 재현의 구조는 관객에게 〈그림23〉에서 타자의 비정상적인 요소를 찾도록 한다.

〈그림25〉는 12명의 재일조선인 상이군인이 처음으로 하나의 프레임에 있는 숏이다. 시부야 역에 모여 수상관저, 국회의사당 앞, 외무성 그리고 지도리가후치 전몰자 묘원에 이르기까지 12명은 함께였지만, 이들이 하나의 프레임에 있는 숏은 없었다. 오시마는 재일조선인 상이군인을 자신의 시선으로 분절하고 절단하여 보여주었다. 그간 즉각적으로 재일조선인 상이군인을 규정했던 장치가 사라진 〈그림25〉에는 충격적 이미지가 없다. 주체의 언어가 멈춘 상태에서 타자의 발화 가능성이 열린다. 〈그림25〉는 분명, 보여지는 존재로 있던 재일조선인 상이군인의 발화 가능성을 내포한다. 그러나 이 숏에서 시선의 이동을 고려한다면 즉, 다수의 재일조선인 상이군인에 안착했던 시선은 왼쪽에 홀로 누워 있는 상이군인으로 이동하고 최종적으로 후경의 열린 공간으로 빠르게 빠져 나간다. 이때 재일조선인 상이군인들의 움직임은 없다. 박제된 상태로 그 자리에 있을 뿐이다. 재일조선인 상이군인의 발화를 기다리지 못한 주체의 시선은 〈그림26〉으로 이어지면서 훼손된 신체를 바라보는 주체의 발화로 회귀한다. 승객의 시선으로 본 〈그림5〉의 재일조선인 상이군인과 카메라의 시선으로 보는 〈그림26〉, 〈그림27〉, 〈그림28〉의 시선이 다르다고 할 수 있을까? 즉, 일본 전후 사회의 도덕적 안일함을 보여주는 시선과 그것을 자각시키겠다는 오시마의 시선이 다르다고 할 수 있을까? "나는 검은 안경을 벗게 해서 찌부러진 양쪽 눈을 카메라에 담고 싶었다"[40]는 오시마의 언급은 이러한 맥락에서 재검토해야 한다.

　서낙원은 선글라스 벗은 얼굴 촬영을 거부했었다. 그는 회식 시퀀스를 제외하고 다른 사람과 함께 있을 때, 선글라스를 벗지 않았다. 집에서도 그는 여전히 선글라스를 착용했다. 그가 선글라스를 벗을 때는 잠들기 전 혼자 있을 때이다. 즉, 서낙원에게 선글라스 너머는 사적인 지점이다. 그렇다면 오시마가 말한 '검은 안경을 벗게'한다는 것은 오시마와 서낙원 사이에 사적인 것을 공유할 수 있는 '신뢰'가 있을 때 가능한 일이다. 지금까지 무관심으로 일관하며 아무도 들어주지 않았던 말을 오시마는 들어 줄 것이라는 기대 속에서 서낙원은 선글라스를 스스로 벗었다(〈그림29〉, 〈그림30〉). 그리고 서낙원은 카메라를 향해 자신의 훼손된 신체를 보여준다. 〈그림29〉와 〈그림30〉에서 카메라의 변화는 없다. 선글라스를 벗는다는 문제적 순간에 즉, 오시마가 기다려 온 서낙원과 오시마의 공유가 발생하는 순간에 카메라의 변화는 없다. 단지 재일조선인 상이군인들의 웅성거리는 공간에 외음향인 아트 블래키의 드럼 연주가 시작될 뿐이다. 오히려 카메라는 서낙원에 머무르지 않고 그의 행동을 저지하는 동료들의 숏으로 이어진다(〈그림31〉〈그림32〉〈그림33〉). 서낙원과 동일한 크기로 동료들을 보여주던 숏의 마지막에 선글라스를 벗은 상태의 서낙원이 익스트림 클로즈업으로 불쑥 등장한다(〈그림34〉). 그리고 서낙원은 선글라스를 다시 착용한다(〈그림35〉). 〈그림30〉이 서낙원이 오시마에게 보여주고자 했던 자신의 신체라면, 〈그림34〉는 오시마가 보고자 했던 서낙원의 신체이다. 그러나 〈그림34〉와 〈그림35〉는 1초 동안 등장했다가 사라진다. 특히 〈그림34〉는 0.1초 동안만 지속되기 때문에 사람 눈으로는 〈그림34〉를 인지할 수 없다. 프레임 단위로 나눌 때 그 모습을 드러낼 뿐이다. 뿐만

40) 大島渚, 『大島渚 著作集』 2, 現代思潮新社, 2008, p.90.

아니라 상의를 탈의하고 선글라스와 틀니를 다시 착용한 〈그림36〉으로 이어지면서 〈그림34〉는 존재를 감춘다. 오시마는 의도적으로 관객에게 선글라스를 벗은 서낙원의 두 눈의 등장을 지연시킨다. 이는 극적인 순간을 만들어내기 위한 오시마의 의도적 장치라고 볼 수 있다.

〈그림29〉 〈그림30〉 〈그림31〉 〈그림32〉

〈그림33〉 〈그림34〉 〈그림35〉 〈그림36〉

〈그림37〉 〈그림38〉 〈그림39〉 〈그림40〉

〈그림41〉 〈그림42〉 〈그림43〉

동료들이 술자리를 파하기 위해 서낙원을 진정시킨다. 그는 일어나려 하지만 몸을 가누지 못하고 다시 쓰러진다. 동료들은 보이지 않고 서낙원의 뒷모습만 보인다(〈그림37〉). 서낙원의 목소리가 커지고 이에 부응하듯 아트 블래키의 드럼 연주도 고조된다. 〈그림34〉와 〈그림35〉에서 1초 동안 등장했다가 빠르게 사라졌던 익스트림 클로즈업이 1분 동안 전면화된다(〈그림38〉~〈그림43〉). 선글라스를 쓰고 있는 서낙원의

익스트림 클로즈업(〈그림38〉)으로 시작해, 선글라스를 벗은 눈(〈그림39〉), 틀니를 들고 말하는 서낙원의 클로즈업(〈그림40〉), 선글라스를 벗고 틀니를 착용한 서낙원의 얼굴 클로즈업(〈그림41〉), 틀니를 뺀 입 익스트림 클로즈업(〈그림42〉), 서낙원의 눈과 눈물 익스트림 클로즈업(〈그림43〉)으로 끝난다. 그리고 "눈이 있었던 곳에서 눈물이 흐른다"는 내레이션이 나온다. 〈그림34〉의 익스트림 클로즈업을 가시성의 밖으로 몰아내고 획득한 이 구조는 관객이 서낙원의 눈에 그리고 감정에 몰입하게 한다. 이것이 오시마가 말한 분노를 공유한 신뢰일 것이다. 그러나 이때 서낙원은 이미지로만 남는다. 서낙원은 자신의 상처를 보여주기 위해 선글라스를 벗었다기보다는 아무도 들어주지 않는 자신의 말을 들어달라고 선글라스를 벗었다. 오시마가 말한 둘의 '신뢰'는 서낙원의 말을 들음으로 가능한 것이다. 서낙원은 선글라스를 벗은 순간부터 끊임없이 말을 한다. 그러나 오시마는 서낙원이 선글라스를 벗는 순간 아트 블래키의 드럼 연주를 삽입한다. 이미지의 충격이 서낙원의 말을 대신한다. 연속적 시간으로 보이는 〈그림38〉~〈그림43〉은 서낙원의 틀니 착용 여부를 고려하면 선택된 이미지의 연쇄이다. 서낙원의 목소리는 뭉개지고 가려지고, 재배열되어 오시마의 시선만 뚜렷하게 스크린을 채운다. 이미지를 통한 감정의 증폭과 몰입은 서낙원의 것이 아니라 선택하고 보고 있는 오시마의 것이라 할 수 있다. 서낙원은 오시마에게 말하려 했지만, 오시마에게 서낙원은 보여지고 선택되는 대상이다.

3) 강요된 침묵: 누가 말하는가?

타자에 대한 윤리는 이렇게 발생할 것이다. 우선 타자의 절대적 외부

성을 인정해야 한다. 그리하여 언어로도 등정으로도 도달할 수 없는 곳이 바로 타자의 처소란 사실을 용인해야 한다. 그러면 내가 속한 처소, 내가 속한 관습과 문법과 에피스테메가 어느 순간 회의의 대상이 되고, 상대화된다. 그렇게 나 또한 타자성을 획득한다. 타자가 나에게 완벽한 외부이듯이, 나는 타자에게 완벽한 외부이다. 나는 타자가 됨으로써 타자와 동등해지고, 동등해진 두 타자 간의 목숨을 건 교통 시도가 윤리를 낳는다.[41]

〈잊혀진 황군〉의 카메라는 일본 전후사회에서 잊혀진 재일조선인 상이군인을 클로즈업을 통해 직면하게 한다. 무관심의 시선을 교정하기 위해 오시마는 클로즈업(익스트림 클로즈업)을 통해 극단적 다가감을 제시한다. 그 도착지에는 재일조선인 상이군인의 훼손된 신체가 있다. 재일조선인 상이군의 훼손된 신체의 충격적 전시는 일본 전후사회의 도덕적 안일함에 경종을 울렸다. 그러나 방점을 재일조선인 상이군인의 재현 방식에 둔다면, 〈잊혀진 황군〉은 윤리적 책임에서 자유롭지 못하다. 타자에 대한 고려 없는 타자의 재현은 주체의 언어로 행해지는 또 다른 타자의 폭력이다. 절대적 외부에 놓인 표상불가능한 대상을 주체의 언어로 표상할 수 있다는 것은 주체의 오인이다. '보이는 자'인 재일조선인 상이군인과 '보는 자'인 오시마는 동등하지 않으며, 그러기에 이들 사이에는 목숨을 건 교통의 시도가 없다. 즉 오시마의 재현 방식이 '분노를 공유'한다는 것은 주체의 착각일 뿐이다. 오시마는 자신을 재일조선인 상이군인과 같은 일본을 향한 선동자라고 말한다.[42] 선동의 방향성이 일본에 있다는 점이 오시마가 내세운 동일시의 근거

41) 김형중, 「성(性)을 사유하는 윤리적 방식」, 『단 한 권의 책』, 문학과지성사, 2008, p.20.
42) 大島渚, 『大島渚 1968』, 青土社, 2004, p.35.

이다. 그러나 앞서 언급했듯이 오시마와 재일조선인 상이군인은 동등하지 않다. 다시 말해 오시마의 목소리가 재일조선인 상이군인의 목소리를 대신할 수 없다.

그럼에도 〈잊혀진 황군〉은 재일조선인 상이군인의 뭉개진 목소리를 침착한 내레이션이 대체한다. 〈잊혀진 황군〉은 서낙원의 목소리로 시작한다. 그는 두 눈과 한 팔을 잃어 일을 하고 싶어도 못하는 어쩔 수 없는 상황이니 도와달라고 말한다. 그러나 서낙원의 정확하지 않은 발음과 흔들리는 전철의 소리가 어우러져 둔탁하게 들린다. 이때 내레이터 고마쓰 호세이(小松方正)의 침착하고 굵은 목소리가 권위적인 발화자로 등장한다. 서낙원과 승객이 시선을 교환하는 〈그림7〉과 〈그림 8〉의 "이런 모습을 한 사람을 보는 건 유쾌하지 않다"는 내레이션은 말하던 서낙원을 보이는 대상으로 전환시킨다. "우리는" 이들과 무관하다고 생각하고, 이들에 대해 알지 못한다는 내레이션 이후 〈그림12〉에서 다시 서낙원이 말한다. "아무쪼록 이해하고 도와주십시오"라고 말하며 서낙원은 카메라 앞으로 다가온다. 후경의 승객들이 전경의 서낙원을 보는 프리즈 프레임(freeze-frame) 위로 타이틀이 제시된다. 그리고 일본인의 전쟁에 일본인으로 참여했지만, 전쟁이 끝난 뒤에 한국 국적이 되었다는 내레이션이 흐른다. 〈잊혀진 황군〉은 서낙원의 목소리로 시작했지만, 그의 말은 서사적 진전이 없다. 도와달라는 말에서 시작해 도와달라고 끝이 난다. 서낙원의 목소리를 대신하는 것은 내레이션이다. 서낙원이 스스로 자신을 설명할 기회를 내레이션이 박탈하고 서낙원을 이미지 차원에 머무르게 한다. 이러한 구조는 〈잊혀진 황군〉에서 반복된다.[43)]

43) 〈잊혀진 황군〉의 내레이션은 신의 시점을 견지한다. 재일조선인 상이군인의 모든 설명

〈그림44〉 〈그림45〉 〈그림46〉

　오프닝 시퀀스를 제외하고 〈잊혀진 황군〉에서 재일조선인 상이군인
은 발화자로 3번 등장한다. 수상관저 안에 들어가 비서관과 대화를
할 때, 신바시(新橋) 광장에서 연설을 할 때, 그리고 시위를 마치고 회식
을 할 때이다.[44] 그러나 이때 〈잊혀진 황군〉은 목소리의 주체를 불분명
하게 만든다. 누가 말하는지 알 수 없게 패닝을 한다거나, 입모양과
목소리를 불일치시키거나, 훼손된 신체 이미지를 강조하여 말의 층위
를 붕괴시킨다. 〈그림44〉, 〈그림45〉, 〈그림46〉은 발화자의 손이 아니
다. 발화 내용과 관계없는 클로즈업 숏의 연쇄는 목소리와 이미지를
분리하여 이미지에 주목하게 한다.
　신바시 광장의 연설에서도 비슷한 구조가 반복된다. 재일조선인 상
이군인들이 연설을 시작하면, 카메라는 그들을 보는 시민들에게로 이
동한다. 연설은 계속되지만 의미 전달은 일본 시민이 보이는 반응을
담은 숏에 뺏긴다. 특히, 갑자기 등장하는 노숙자 클로즈업 숏은 문제
적이다. 연설하는 재일조선인 상이군인을 패닝하고 이어지는 숏이 〈그
림47〉이다. 〈그림48〉, 〈그림49〉로 노숙자의 클로즈업이 이어진다. 거

은 내레이션에 의해서 이루어진다. 시부야 광장에 모일 때, 이동할 때, 출입을 저지당
할 때, 서낙원이 가족과 있을 때, 동료들과 있을 때의 모든 설명은 내레이션이 담당한
다. 재일조선인 상이군인은 발화자라기보다는 보여 지는 대상이다.
44) 예외적인 장면은 외무성 앞에서 외무성 담당자와 재일조선인 상이군인이 대화할 때이
다(08:26~09:00). 이때 화면은 둘의 대화를 보여주지만, 목소리는 외무성 담당자만
들린다. 화면에서 재일조선인 상이군인들의 입은 움직이고 있으나 그들의 말은 들리지
않는다.

리에 앉아 있거나, 누워있는 모습은 재일조선인 상이군인들이 수상관
저, 외무성 등 출입을 저지당할 때의 모습과 유사성을 지닌다.

〈그림47〉　　　　〈그림48〉　　　　〈그림49〉　　　　〈그림50〉

〈그림51〉　　　　〈그림52〉　　　　〈그림53〉　　　　〈그림54〉

〈그림55〉

　한 명의 노숙자가 앞으로 이동한다(〈그림50〉). 그리고 재일조선인 상
이군인과 같은 프레임에 놓인다(〈그림51〉). 이어서 교차 편집을 통해
노숙자(〈그림52〉)-재일조선인 상이군인(〈그림53〉)-노숙자(〈그림54〉)-재
일조선인 상이군인(〈그림55〉)로 이어진다. 시민들을 향한 그들의 절박
한 호소는 이 연쇄구조 속에서 사라진다. 회식 시퀀스에서도 군가를
부를 때의 목소리의 명증함은 막상 대화가 시작되면 싸움에서 발생하
는 소란스러움으로 간주되며 재일조선인 상이군인의 목소리는 사라진
다. 논리적 언어로 정당성과 진정성을 선동했던 〈잊혀진 황군〉의 내레
이션은 그 목적을 위해 재일조선인 상이군인의 목소리를 지운다. 발화
의 순간에도 그들은 침묵하는 이미지로만 존재한다. 재일조선인 상이
군인의 목소리를 듣지 않았던 전후 일본 사회와 그들의 목소리를 대신

한다고 하면서 정작 그들의 목소리를 지우는 오시마의 태도는 다르지
않다.

3. 나가며

오시마에게 재일조선인은 전후 일본 사회의 현실을 알게 하는 '거울'
이다. 오시마의 한국 선행연구에서 빠지지 않고 등장하는 이 문장이
이 논문의 시작점이었다. 어딘가 불편한 이 문장을 대부분의 연구자들
은 긍정의 표현으로 받아들이고 있었다. 무엇이 이 불편한 문장을, 불
편한 재일조선인 상이군인의 신체훼손 클로즈업을, 불편한 강요된 침
묵을 긍정으로 받아들이게 했는가?

〈잊혀진 황군〉 이전 일본영화 속 재일조선인 표상은 이상화되어 있
거나, 연민 혹은 동정의 대상이었다. 재일조선인의 실재적 문제는 이러
한 스테레오 타입에 갇혀 있었다. 요모타 이누히코가 지적했듯이 재일
조선인 상이군인은 신체장애자, 병사, 한국인이라는 세 가지 측면에서
동시에 금기된 존재이다. 이러한 존재를 전면화한 〈잊혀진 황군〉은
일본 영화 속 재일조선인 표상에 있어 전환점이다. 분명, 〈잊혀진 황
군〉의 충격적 이미지와 강력한 내레이션은 재일조선인을 통해 부조리
한 일본 사회의 비판적 메시지를 담는다. 오시마의 비판의 강도가 강해
질수록 더욱 더 충격적 이미지가, 더욱 더 강력한 목소리가 필요했을
것이다. 여기에는 재일조선인 상이군인에 대한 고려가 없다. 오시마가
'분노를 공유'하기 위해서 서낙원의 선글라스 너머에 집착했지만, 이는
결국 전후 일본 사회의 강력한 모순을 보겠다는 의지의 표명일 뿐이다.
오시마가 발견한 재일조선인의 실재는 일본의 비판의 매개로서만 기능

한다. 거울은 스스로 보지 못하며, 스스로 말하지 못한다. 거울은 거울 앞에 주체가 서 있을 때만 그 의미를 가진다. 그럼에도 한국 연구자들이 '거울로서 재일조선인'이라는 말을 무비판적으로 받아들인 것은 재현 양상에 대한 고려 없이 재일조선인의 전면화에 주목했기 때문이며, 나아가 재일조선인 재현의 문제를 무의식적으로 일본인의 입장에서 이해했기 때문은 아닐까?

〈잊혀진 황군〉을 재일조선인 상이군인에 방점을 두고 읽는다면, '보여지는 자에게 강요된 침묵'이다. 〈잊혀진 황군〉의 카메라는 오프닝 시퀀스에서 타자 재현의 안전지대를 확보한다. 타자 재현에 따르는 윤리적 책임을 승객에게 돌리거나, 카메라의 시선이 곧 서낙원의 시선이라는 점을 강조하며 재현의 윤리적 책임에서 벗어난다. 카메라의 윤리가 문제시 되는 것은 재일조선인 상이군인과 카메라가 직접 대면하는 순간이다. 카메라는 분노를 공유하겠다는 목적으로 재일조선인 상이군인에게 극단적으로 다가가 훼손된 신체를 익스트림 클로즈업으로 보여준다. 그러나 이는 주체와 타자의 목숨을 건 교통의 시도라고 할 수 없다. 카메라와 서낙원 사이에는 볼 수 있는 자와 보여지는 자라는 위계가 존재한다. 즉 분노를 공유한다는 생각은 볼 수 있는 자의 오인이다. 일본 사회에 대한 〈잊혀진 황군〉의 내레이션은 논리적이고 정당하다. 그러나 내레이션은 재일조선인 상이군의 목소리를 잠식한다. 그들은 발화자가 아닌 이미지로 존재한다. 〈잊혀진 황군〉에서 재일조선인의 발화는 3번이다. 그러나 발화의 목소리는 뭉개지거나, 누가 말하는지 숨기거나, 말과 입모양의 싱크가 맞지 않게 제시하는 방법을 통해 지운다. 특히, 말하는 순간에 훼손된 이미지의 전면적 제시를 통해 재일조선인의 발화로 이동하려는 관심을 이미지로 돌린다. 즉, 앞서 언급했듯이 재일조선인 상이군인의 목소리를 듣지 않았던 전후

일본 사회와 그들의 목소리를 대신한다고 하면서 정작 그들의 목소리를 지우는 오시마의 태도는 다르지 않다. 1960년대 재일조선인/한국 표상에 가장 적극적이었다는 오시마의 평가는 면밀한 재검토가 필요하다. 정치는 관계맺음이다. 일본 사회에 대면하고자 했던 오시마의 태도는 정치적이고 윤리적이라 할 수 있다. 그러나 오시마가 재일조선인/한국과 대면했는지 그리고 그것이 정치적이고 윤리적이었는지는 의문의 여지가 남는다.

이 글은 동국대학교 일본학연구소의 『日本學』 제48집에 실린 논문 「'거울'로서 재일조선인 - 〈잊혀진 황군〉의 재일조선인 재현에 대한 비판적 검토」를 수정·보완한 것임.

참고문헌

고은미, 「'포르노-폴리틱 카메라'와 표상의 양가성: 오시마 나기사 다큐멘터리의 한국인·자이니치 표상」, 『석당논총』 69, 동아대학교 석당학술원, 2017.

김형중, 「성(性)을 사유하는 윤리적 방식」, 『단 한 권의 책』, 문학과지성사, 2008.

박동호, 「戰後 日本映畵에 나타난 在日朝鮮人象」, 경상대학교 박사논문, 2017.

복환모, 「오시마 나기사의 재일한국인 묘사를 통한 반국가적 표현 연구: 〈잊혀진 황군〉을 중심으로」, 『영화연구』 68, 한국영화학회, 2006.

사이토 아이코, 「오시마 나기사와 한국」, 김소영 편, 『한국영화, 세계와 마주치다』, 현실문화, 2018.

사토 다다오 외, 『오시마 나기사의 세계』, 문화학교 서울 엮음, 2003.

수잔 손택, 『타인의 고통』, 이재원 역, 이후, 2004.

서경식, 『고통과 기억의 연대는 가능한가?』, 철수와 영희, 2009.

_____, 『난민과 분단 사이』, 임성모 역, 돌베개, 2006.

신하경, 「1960년대 오시마 나기사 영화 속의 재일조선인 표상」, 『일본문화학보』 45, 한국일본문화학회, 2010.

알랭 바디우, 『윤리학』, 이종영 역, 동문선, 2001.

양인실, 「해방 후 일본의 재일조선인 영화에 대한 고찰」, 『사회와 역사』 66, 한국사회사
　　　학회, 2004.

요모타 이누히코, 『일본 영화의 래디컬한 의지』, 강태웅 역, 소명출판, 2011.

이영재, 「국민의 경계, 신체의 경계: 구로사와 아키라와 오시마 나기사의 '전후'」, 『상허
　　　학보』 44, 상허학회, 2015.

자크 랑시에르, 『미학 안의 불편함』, 주형일 역, 인간사랑, 2008.

채경훈, 「오시마 나기사와 재일조선인 그리고 국민국가」, 『씨네포럼』 25, 동국대학교
　　　영상미디어센터, 2016.

허문영, 「오시마 나기사와 1960년대」, 『필름 컬처』 1(2), 1998.

후지나카 다케시, 「오시마 나기사, '조선인'과의 만남: 〈잊혀진 황군〉 그리고 그 후」,
　　　청암대학교 재일코리안연구소, 『재일코리안에 대한 인식과 담론』, 선인, 2018.

大島渚, 『大島渚 1968』, 青士社, 2004.

大島渚, 『私たちは歩み続ける－戰後補償を求める夏の行進動報告集』, 在日の戰後補
　　　償を求める会, 1992.

四方田犬彦, 『映画と表象不可能性』, 産業図書, 2003.

四方田犬彦, 『大島渚と日本』, 筑摩書房, 2010.

Mika Ko, Japanese Cinema and Otherness: nationalism, multiculturalism and the
　　　problem of Japaneseness, Routledge, 2010.

일본인과 재일조선인의 우정서사에 대한 비판적 고찰

영화 『큐폴라가 있는 마을』을 중심으로

신소정

1.『큐폴라가 있는 마을』의 흥행과 평가

이 글은 1962년에 개봉된 일본 사회파 영화[1) 『큐폴라가 있는 마을』(キューポラのある街)[2)에 그려진 '일본인과 재일조선인[3)의 우정 서사'에

1) '사회파 영화'는 "사회적인 이슈를 전면화하고 조명"해서 "세태를 비판하거나 불의를 고발하고, 궁극적으로는 그것을 개선하려는 목적"으로 만들어진 영화이다. "이 영화들은 일반적으로 관객의 사회적 의식을 자극하거나 불의에 대한 비난을 통해 관객에게 쾌감을 주는 방식으로 사회적 이슈들을 표현한다"(김광철, 장병원 엮음, 『영화 사전』, media2.0, 2004, p.174). 사회파 영화는 "문학에서와 마찬가지로 사회의 특정 집단(보통 노동계급이나 중류 계급)이 처해 있는 사회적, 경제적 환경들"의 묘사를 통해서 사회적 이슈를 비판적으로 조명한다.(Susan Hayward, Cinema Studies(Routledge, 2006), pp.357~358). 영화 『큐폴라가 있는 마을』은 당시 일본사회의 국가주의 정책에서 소외된 중소기업의 마을 가와구치(川口)를 배경으로 빈곤과 구태의 문제, 북한귀국사업 등을 조명해서 "관객의 사회적 의식을 자극"하면서 개선의 메시지를 담아내고 있다. 또한 동시대평과 이후의 비평들도 이 영화를 사회파 작품, 이 작품의 감독인 우라야마 기리오(浦山桐尾)를 사회파 감독이라고 정의한다. 따라서 영화적 정의 및 선행된 비평의 기준에 따라 해당 텍스트를 사회파 영화로 정의하고자 한다.

2) 감독: 우라야마 기리오, 각색: 이마무라 쇼헤이(今村昌平), 우라야마 기리오, 원작: 하야후네 치요(早船ちよ)『큐폴라가 있는 마을』(キューポラのある街, 1959), 제작·배급: 닛카쓰(日活), 러닝타임: 100분, 개봉: 1962년.

주목한다. 여기에 주목하는 이유는 첫째 이 영화가 패전 후 새롭게 재편된 일본영화 시장에서 당시 영화의 소재로 적절치 않다고 여겨졌던 재일조선인의 존재를 조명하고 있을 뿐만 아니라, 그들과 일본인의 우정이라는 서사를 통해 대대적인 인기를 끈 특이성이 눈길을 끌기 때문이다. 둘째 영화가 조명한 재일조선인 가족의 북한행이라는 에피소드가 당시 국가적 차원에서 추진되었던 북한귀국사업에 대한 동시대적 인식을 투영하고 있다는 점이 흥미롭기 때문이다. 셋째 당시의 사회 문제를 조명해서 문제의식을 드높이고 개선의 필요성을 주장한 이 영화가 재일조선인 문제를 통해 사회파라는 정체성의 모순을 잘 보여주고 있기 때문이다.

영화『큐폴라가 있는 마을』이 내재한 위와 같은 특징은 전후 일본사회의 재일조선인에 대한 혐오와 차별의 문제에 있어서 영화라는 매체, 특히 사회파라는 장르가 지닌 시대에 대한 문제의식과 예민함이 재일조선인 문제에 대해서는 보수성을 노정하는 프로세스를 여실히 드러낸다. 즉 패전 이후 일본영화가 새로운 내셔널 아이덴티티를 고민하고 재구축하는 과정에서 나타낸 재일조선인이라는 타자에 대한 차별의

3) 재일조선인에게는 많은 호칭이 뒤따랐다. 대표적으로 분단체제와 냉전구도에서 비롯된 '재일한국인', '재일한국·조선인', '재일조선·한국인'이라는 명칭이 있다. 이를 극복하려는 시도에서 사용된 '재일코리안', '재일', '자이니치', 'Zainichi'와 같은 용어 또한 존재한다. 이러한 호칭의 다양성을 염두에 놓으며 본 연구에서는 '재일조선인'을 사용하기로 한다. 그 이유는 최근 재일조선인들이 그들의 투쟁과정에 대해 성찰하는 모습에서 찾을 수 있다. 그들은 첫 번째로 연대와 우호라는 공허한 메아리에서 내부의 모순을 응시할 수 있는 용기와 지혜를 강조하고 있다. 둘째, 선인들의 뜻을 받들며 한반도와 일본의 공존 가능한 미래를 모색하겠다는 사명감을 가다듬고 있다. 이 과정에서 그들은 다시 한번 자신들을 '재일조선인'이라 부르고 있다. 따라서 본 연구에서는 현재진행형인 재일조선인들의 주체적 측면에 주목해서 '재일조선인'이라는 용어를 사용하기로 한다. 「創刊のことば」『抗路: 在日総合誌』(第1号, 2015.9); 김광열, 「책을 펴내며」, 『재일 조선인 그들은 누구인가』, 삼인, 2003, pp.5~7.

정동(affect)이 생산되고 구축되는 과정이 사회파 영화라는 장르에서도 확인된다는 것이다.

여기에서 사회파 영화라는 장르가 중요한 이유는 이 영화적 표현이 당시 일본의 사회를 구성하는 한 축을 담당하고 있기 때문이다. 부연하자면 당시 좌우로 분열되었던 일본의 정치와 사회에서 일본의 사회파 영화는 그 어느 쪽과도 일정한 거리를 유지하며 현실사회의 다양한 문제들을 조명해서 큰 인기를 끌었다. 작품뿐 아니라 사회파 영화의 창작자들 또한 사회파라는 명성과 지위를 획득해서,[4] 대중의 지지를 토대로 사회적 영향력을 지닌 영화라는 매체를 통해 그들의 주장을 이어갔다. 그리고 그 과정에서 종종 재일조선인이라는 존재가 묘사되었다.

사회파 영화가 조명한 재일조선인의 이미지는 전후 일본사회의 재일조선인 인식에 많은 영향을 미치며 오늘날까지 계속되고 있다. 따라서 그 원류라고 할 수 있는 1950~1960년대 일본 사회파 영화에 그려진 재일조선인의 이미지를 확인하는 작업은 오늘날 계속되는 재일조선인에 대한 혐오 차별의 문제에 있어서 많은 시사점을 제공한다. 이러한 문제의식에서 이 글은 1962년에 제작, 개봉된 『큐폴라가 있는 마을』을 사례로 삼아 영화 속 재일조선인의 이미지를 살펴보고자 한다.

4) 사회파로 명성을 떨친 각본가 미즈키 요코(水木洋子)는 당시 일본 사회가 사회파 작품, 작가, 감독에게 부여한 높은 평가에 대해서 "사회적인 테마를 다루면 그것이 꽤나 좋은 것이라고 생각하는 착각", "안이한 휴머니즘으로 해결하면서도 사회와의 연결성이 있는 것을 노출한 테마를 다루기만 하면 그것이 예술작품이며, 좋은 작품인 것처럼 여기는 사회적 평가"에 대한 위화감을 표명했다. 그리고 자신의 작품을 사회파라는 장르로 환산해서 평가하는 당시의 사회적 시선을 거부하며, 특정 장르에 대한 우상화, 권위주의에서 벗어나 어떤 테마에 대한 "깊은 추급(追及)"을 통해 그려진 작품의 가치가 우선되어야 함을 주장했다.(水木洋子,「『もず』『婚期』を語る」,『映画評論』18(3), 映画評論社, 1961, pp.68~73.

영화『큐폴라가 있는 마을』은 전중파(戰中派)에 해당하는 우라야마 기리오(浦山桐郎)의 감독 데뷔작으로 하야후네 치요(早船ちよ)의 소설 『큐폴라가 있는 마을』을 영화화한 작품이다. 전전부터 교육문제에 힘을 쏟았던 하야후네 치요는 1959년 교육 잡지인『어머니와 아이』(『母と子』)에 해당 작품을 연재한 후, 1961년 이를 단행본으로 출간한다. 마침 감독 데뷔를 위해 소재를 찾던 우라야마는 서점에서 하야후네의 작품을 발견하고 성장이야기라는 점과 재일조선인이 등장하고 있다는 점에 이끌려 이 작품을 자신의 감독 데뷔작으로 결정한다.[5]

영화 개봉 이후 배우인 요시나가 사유리(吉永小百合), 하마다 미쓰오 (浜田光夫) 콤비의 인기와 더불어 계몽적이고 교육적인 사회파 극영화라는 호평을 받으며, 제13회블루리본상작품상(第13回ブルーリボン賞作品賞), 감독 신인상(新人賞), 여우주연상(主演女優賞), 제3회 일본영화감독협회 신인상(第3回日本映画監督協会新人賞) 등을 휩쓸며 큰 인기를 끌었다.

영화의 인기는 원작소설에도 영향을 미쳐 소설『큐폴라가 있는 마을』또한 1962년 일본아동문학자협회상(日本児童文学者協会賞), 아동복지문화상(児童福祉文化賞=厚生大臣賞)을 수상하는 쾌거를 올렸으며, 현재까지도 영화와 소설 모두 큰 사랑을 받고 있다.[6] 이 작품은 특히 교육적인 내용이 평가를 받아 교육 현장에서 보조자료로 적극적으로 추천, 활용되면서 일본인들에게 더욱 널리 알려지고 사랑받는 작품으로 손꼽히고 있다.[7]

5) 関口安義, 『評伝 早船ちよ キューポラのある街』, 新日本出版社, 2006, p.189.

6) 林相珉,『戦後在日コリアン表象の反・系譜-〈高度経済成長〉神話と保証なき主体-』, 花書院, 2011, p.51.

7) クリスティン・デネヒー, 「ポストコロニアル日本の在日朝鮮人による労働「運動」-早船ちよ『キューポラのある街』及び梁石日『夜を賭けて』における映画と文芸の表象」, 『アジ

이렇게 사회적으로 큰 반향을 일으키며 오늘날까지도 사랑받고 있는 영화『큐폴라가 있는 마을』은 전후 아동문학의 재건에 공헌했다는 점, 성장기 아동의 현실을 사실적으로 묘사해서 부모와 자식세대의 상호이해를 도모하고 있다는 점, 교육적이고 계몽적인 작품이라는 점, 일본인과 재일조선인의 우정을 그린 희소성 있는 작품이라는 점, 북한귀국사업에 대한 동시대의 인식을 드리우고 있다는 점 등에 있어서 대체로 긍정적인 평가를 받아왔다.[8]

ア現代女性史』5,「アジア現代女性史」, 編集委員会, 2009, p.68.

8) 藤原史朗, 「シネマ夏炉冬扇(第8回)キューポラのある街(浦山桐郎監督 一九六二年)」, Sai=사이=サイ/『Sai』編集委員会, 2017, pp.90~97; 斎藤美奈子, 「中古典ノスメ(第38回)社会派ヤングアダルト文学: 早船ちよ, 『キューポラのある街』(一九六一年)の巻」, 『Scripta』10(2)=38, 2016, pp.2~4; 山田和秋, 「手のひらのうた: 「キューポラのある街」吉永小百合」, 『「青年歌集」と日本のうたごえ運動: 60年安保から脱原発まで』明石書店, 2013, pp.58~61; 姜尚中, 「姜尚中・映画を語る(34)『キューポラのある街』」, 『第三文明』580, 第三文明社, 2008, pp.38~40; 愛知松之助, 「映画に学ぶ社会と人生(最終回)人間の生き方を考えさせる名画: 『キューポラのある街』『尼僧物語』『ガンジー』『レッズ』『生きる』」, 『人権と部落問題』56(4), 部落問題研究所, 2004, pp.74~78; 佐藤忠男, 「ビデオで見る名画案内(終)誇り高き貧しさ: 『キューポラのある街』」, 『ひろばユニオン』508, 労働者学習センター, 第三文明社, pp.14~16; 横田順子, 「《戦後日本児童文学・一冊の本》『キューポラのある街』(早船ちよ)」, 『日本児童文学』46(6), 日本児童文学者協会, 2000, pp.94~95; 松島利行, 「『キューポラのある街』から『霧の子午線』まで 吉永小百合「映画を語る、人生を語る」」, 『現代』30(3), 講談社, 1996, pp.240~250; 大隈俊男, 「「キューポラのある街」」, 『住民と自治』8, 自治体研究社, 1991, pp.56~57; 西本鶏介, 「名作のふるさと(第20回)早船ちよの「キューポラのある街」」, 『こどもの本』3(6), 日本児童図書出版協会, 1977, pp.16~19; 佐藤光良, 「「キューポラのある街」」, 『文化評論』136, 新日本出版社, 1972, pp.172~173; 岩崎昶, 「私の好きな労働者像: 「キューポラのある街」の辰悟郎」, 『学習の友』, 学習の友社, 1968, pp.69~71; 大野東波, 「キューポラのある街雑感」, 『案山子』6, 現代文芸社, 1968, pp.52~53; 佐野美津男, 「子どもは何故必要なのか: 『キューポラのある街』から『わんぱく戦争』まで」, 『現代にとって児童文化とは何か』, 三一書房, 1965, pp.211~218; 佐藤忠男, 「キューポラのある街」, 『映画子ども論(教育の時代叢書)』, 東洋館出版社, 1965, pp.213~217; 七条美喜子, 「キューポラのある街」, 『子どもに読ませたい50の本』, 三一書房, 1963, pp.27~30; 寺西英夫, 「映画"キューポラのある街"ほか」, 『声』1014, 聲社, 1962, pp.69~71; 長部日出雄, 「子供を

반면 2000년대에 들어서면서 양인실과 박동호, 임상민이 이러한 호평에 의문을 제기하며 영화에 그려진 일본인과 재일조선인의 우정 이면에 존재하는 정치성을 밝혀서 영화가 재일조선인을 '내적 타자'로 소재화한 것에 불과하다고 비판하였다.[9] 그중에서도 임상민은 초출─원작─영화─개정판의 변화과정을 당시의 일본과 한반도의 관계변화와 흐름 속에서 고찰하여 북한귀국사업에 대한 이 작품의 프로파간다적인 측면을 밝혀냈다.[10] 최근에 등장한 위의 세 연구는 일본인과 재일조선인의 우정이라는 서사가 지닌 휴머니즘적 요소의 기만을 지적해서 계몽적이고 교육적이라고 평가받는 소설과 영화의 정치성을 고찰하고 있는 것으로, 그러한 문맥에서 이 글도 크게 시사를 받았다.

그러나 이 글에서 특히 주목하고자 한 것은 당시 일본 사회파 영화의 특징, 즉 좌우로 분열된 이데올로기와 일정한 거리를 유지하면서 이들이 간과하거나 배제한 현실문제를 드리우며 이에 대한 비판과 고발, 개선을 주장한 사회파 영화의 정체성이 재일조선인을 통해서 궤도를 이탈하는 지점, 그리고 결과적으로 그것이 재일조선인을 향한 프로파간다적(보수적) 메시지로 변질되는 문제를 살펴보는 것이다. 이는 소설과 영화의 차이, 특히 소설을 영화화하는 과정에서 영화가 선택한 것과 선택하지 않은 것을 통해 드러나는 영화의 메시지를 통해 확인할 수 있다. 즉 재일조선인에 초점을 두고 영화가 원작으로부터 어떠한 것을

どうつかまえるか「キューポラのある街」」, 『映画評論』19(4), 新映画, 1962, pp.40~41; 佐藤忠雄, 「新人の二作: 「誇り高き挑戦」と「キューポラのある街」」, 『映画評論』19(5), 新映画, 1962, pp.19~21.

9) 梁仁實, 「戰後日本の映像メディアにおける「在日」表象: 日本映画とテレビ番組を中心に」, 立命館大学博士学位論文, 2004; 박동호, 「戰後 日本映畵에 나타난 在日朝鮮人像」, 경상대학교 박사학위논문, 2017.

10) 林相珉, 『戰後在日コリアン表象の反・系譜 -〈高度経済成長〉神話と保証なき主体』, 花書院.

취사선택하고 있는가, 또 어떠한 변형을 가하여 일본인과 재일조선인의 우정이라는 도식을 재구축하고 있는가라고 하는 영화의 구조를 고찰해서 사회파 영화가 재일조선인의 역사와 현실을 선택적으로 전유하는 문제를 검토하는 것이 이 글의 목적이다.

이를 위해 이 글에서는 첫째 영화가 원작인 소설의 시점과 달리 무엇에 초점을 두고 있는지, 둘째 이렇게 달라진 초점이 일본인과 재일조선인의 우정서사에 어떠한 영향을 미치고 있는지, 셋째 일본인과 재일조선인의 우정서사에서 이들 우정의 전제조건은 무엇인지, 마지막으로 영화가 우정이라는 "안이한 기술"[11]을 사용해서 궁극적으로 추구한 것이 무엇인지를 확인해가도록 한다.

2. 고도경제성장의 그늘, 구태와 빈곤 – 사회파 영화의 시선

영화에서 공간적 배경으로 설정된 장소는 사이타마현(埼玉県)에 위치한 가와구치시(川口市)이다. 이곳은 정확한 연보는 알 수 없지만 헤이안(平安) 시대부터 주물산업이 시작되었다는 설이 있는데, 에도(江戸) 시대에는 하천교통이 발달해서 에도와 가깝다는 지리적 이점으로 상품생산이 활발히 이루어졌다. 메이지(明治) 시대에는 대형기계가 도입되었고, 러일전쟁을 계기로 전국적으로 판로를 넓혔다. 쇼와(昭和) 12년에 해당하는 1937년 중일전쟁 돌입으로 군수산업으로 편향되어 일용품에서 정밀기계주물로 이행했고, 아시아태평양전쟁 시기인 1940년에는 신흥 공업 도시로 지정되어 활황을 누리면서 그 생산액은 오사카시

11) 伊藤智永, 『忘却された支配』, 岩波書店, 2016, p.194.

(大阪市)를 잇는 전국 제2위로 성장했다.[12]

전후에는 재빨리 일용품 주물로 전환했지만, 한국전쟁을 계기로 다시 군수용품을 생산하며 성장을 유지했다.[13] 이후 점차 산업기계, 자동차용 부품 등의 제조로 전환해갔다. 그러나 종업원 30명 미만의 중소기업인 주물공장은 게이힌공업지대(京浜工業地帶)의 하청 생산이 많아 불황에 약했고, 1960년대에 들어서면 도시개발정책에 따른 공장 이전 등으로 점차 용선로의 마을은 그 자취를 감추었다.[14]

영화는 과거의 영광을 뒤로한 채 한국전쟁 이후 계속되는 불황을 이겨내기 위해 체질개선을 시행하던 1959년의 가와구치시를 배경으로 당시의 빈곤을 조명한다. 영화가 설정한 시공간의 배경은 원작소설과 유사하다. 소설의 작가 하야후네 치요(早船ちよ)는 공간적 배경으로 가와구치시를 선택한 이유에 대해 주물로 대표되는 가와구치시의 강렬한 불의 이미지에 끌렸기 때문이라고 말한다. 그리고 불이 상징하는 "생명의 약동감", "생기발랄함"을 주인공 준(ジュン)의 모습으로 구현했다고 설명한다.[15]

가와구치시가 상징하는 '불'의 이미지를 강조하는 작가의 말은 매우 유의미하다. 그녀는 소설에서 사춘기 소녀인 준이 겪는 고민과 갈등, 불안, 당혹 등을 개인적, 사회적 관계 안에서 매우 치밀하고 리얼하게

12) 伊藤光男, 「温故知人: 古きをたずねて知に挑む人(09)『キューポラのある街』のいま: 鋳物産地を守る気合いと努力 川口鋳物工業協同組合 理事長 伊藤光男さん」, 『Muse: 帝国データバンク史料館だより』, 帝国データバンク史料館, 2016, p.4.
13) 溶接技術 編集部, 「川口市·キューポラのある街 川口の歴史は鋳物の歴史(地場産業 と溶接技術)」, 『溶接技術: 社団法人日本溶接協会誌』 62(12), 産報出版, 2014, p.92.
14) 溶接技術 編集部, 위의 글, p.93.
15) 早船ちよ, 「「キューポラのある街」から「未成年」へ」, 『文化評論』 44, 新日本出版社, 1965, p.83.

그려낸다. 그리고 이것을 극복하는 기제로 소녀라는 나이가 지닌 강한 생명력과 가변성, 진취성을 들어 급격한 사회의 변화에도 명민하게 대응하고 극복해가는 소녀의 성장 서사를 완성한다. 즉 이 소설은 고도 경제성장기 일본을 준에 빗대어 고도경제성장이 초래한 사회적 문제들을 조명하고, 이를 극복하기 위한 청춘의 힘을 강렬한 불의 이미지로 표현한 것이라고 할 수 있다.

이에 대한 작가의 설명을 조금 더 참조해보자. 작가는 소설에서 다룬 사회문제들에 대해서 "연재할 때마다 작품이 어떻게 발전할지 처음 쓸 때는 작가도 모른다. 진학의 고민, 조선(북한–인용자 주) 귀환 상황도 비둘기를 키우는 소년도 공장 근대화에 따라가지 못하는 늙은 장인도 그때그때의 문제 상황을 파악해서 작품의 세계를 구축해갔다. (중략) 『큐폴라가 있는 마을』에서 다루는 북한행 문제도 이 라인(李ライン) 문제도 (중략) 그 시점에서 파악한 문제를 테마에 맞게 집약해갔다"[16])고 술회한다.

실제로 소설에서는 일본인 어부의 남한 억류문제, 급변하는 중소기업의 현실, 빈곤, 격차, 세대갈등, 북한귀국사업 등 당시 부상한 사회문제들이 곳곳에 녹아있다. 이와 함께 어려운 환경에도 불구하고 자신의 길을 찾아가는 준과 그녀를 둘러싼 주변 사람들의 삶이 촘촘히 묘사되어있다.

한편 영화 『큐폴라가 있는 마을』은 소설이 가와구치시의 불의 상징을 통해 표현한 준의 열정 가득한 성장 이야기를 '빈곤'과 '구태'의 문제로 그 초점을 변화시켜 조명한다. 진무경기(神武景気)와 이와토 경기(岩戸景気)를 거치며 고도경제성장기에 들어선 일본사회는 지표로 드러나는 경제성장율이 높아지고, 도시생활자의 생활 수준도 향상되고 있었

16) 早船ちよ, 「『キューポラのある街』五部作を終えて」, 『文化評論』 131, 新日本出版社, 1972, pp.84~96.

다. 그러나 그 영향이 도시 주변부나 농촌으로까지 확대되지 않아 도농 (都農)간의 격차가 두드러졌다. 또한 국가가 주도한 경제정책에서 배 제된 지역과 산업이 겪는 차별과 빈곤의 문제도 심각했다. 영화는 바로 이러한 현실에 주목해서 도시 주변부 지역의 빈곤과 변화된 산업정책 의 방향성이라는 측면에서 가와구치시를 조명한다.[17)

이러한 영화의 의도는 초반부에서 다룬 준의 가정환경에서부터 드러 난다. 영화는 소설이 설정한 준의 가정환경을 크게 바꾸어 준의 빈곤을 심화시킨다. 먼저 소설에서 묘사된 준의 가정환경부터 살펴보자. 준의 가족 구성원은 아버지인 다쓰고로(辰五郎), 어머니인 도미(トミ), 어머 니의 여동생인 하나에(ハナエ)와 갓난아이, 남동생 다카유키(タカユキ) 그리고 준 이렇게 6명이다. 이 중에서 아버지와 어머니, 이모는 모두 경제활동을 하는 성인 노동자이다. 따라서 아버지의 실직 이후에도 공장에서 파트타임으로 근무하며 실질적인 가장의 역할을 맡은 어머니 와 출산 이후 가정 내 부업과 아르바이트를 병행하는 이모가 경제활동 을 이어가기 때문에 준이 시급히 돈벌이에 뛰어들어야 하는 상황을 초래하지 않는다.

그러나 영화에서 준이 처한 상황은 크게 변화한다. 소설의 하나에 이모가 삭제되고, 하나에를 대신해서 어머니가 갓난아이를 낳는 것으

17) 당시 일본사회의 빈곤과 도농간 격차를 문제로 지적하는 이 영화의 시선은 공동각색을 맡은 이마무라 쇼헤이(今村昌平)의 영향이라고도 할 수 있다. 우라야마 기리오는 오랜 기간 이마무라 쇼헤이의 조감독으로 활동했으며, 이 영화는 우라야마의 감독 데뷔를 응원하기 위해 이마무라가 영화 각색에 함께 참여한 작품이었다. 이마무라 쇼헤이는 영화 『니안짱』(1959)에서 탄광문제를 다루며 고도경제성장에서 배제된 탄광 지역의 상황을 조명해서 당시 도농간의 격차문제를 지적한 바 있다. (신소정, 「영화『니안짱』 에 그려진 재일조선인에 대한 비판적 고찰」, 『日本研究』87, 한국외국어대학교 일본연 구소, 2021, pp.287~314 참조)

로 바뀐다. 거기에 동생인 다카유키 외에 원작에 없던 어린 남동생이 한 명 더 추가된다. 결론적으로 여섯 명이라는 가족 구성원의 수는 소설과 동일하지만, 경제활동을 하는 성인 노동자가 줄고 부양할 가족 구성원이 늘어난다. 이에 더해 소설에서 아버지의 실직 후 주 생활원이었던 어머니가 영화에서 준의 막내동생을 출산하는 것으로 변경되어, 어머니의 노동이 단발적인 가정 내 부업으로 전락한다. 따라서 아버지의 실직은 준이 경제활동에 뛰어들어야 할 절박한 상황을 초래한다.

이처럼 영화에서 준은 심각해진 가정의 빈곤으로 말미암아 파칭코에서 아르바이트를 하게 된다. 그리고 준의 절박한 빈곤은 재일조선인 요시에와 특별한 우정을 나누는 매개가 된다. 영화에서 새롭게 삽입된 준과 요시에의 파칭코 아르바이트라는 에피소드에 관해서는 후술하기로 하고, 영화가 조명한 빈곤문제에 대해 조금 더 살펴보도록 하자.

영화에서 준의 가정이 겪는 가난은 아버지의 실직에서 비롯되고 있다. 아버지는 과거 주물공장에서 입은 부상 때문에 실직 이후 취업을 하지 못해 전전긍긍한다. 게다가 과거의 유물이나 다름없는 주물장인이라는 자부심 때문에 현대화된 공장 시스템을 거부하며 변화된 체제에 적응하려는 노력조차 하지 않는다. 이러한 아버지의 묘사는 소설의 설정과 유사하다. 그러나 소설에서는 아버지인 다쓰고로가 주물장인을 고집하는 진짜 이유에 대해 변화된 노동환경과 새로운 시스템에 적응하지 못하는 문제, 그로 인한 청년 노동자들의 다쓰고로에 대한 차별이 있음을 설명한다. 즉 소설은 주물장인을 고집하는 다쓰고로를 통해서 급변하는 사회와 시스템에 대한 기성세대의 부적응과 사회적 차별의 현실을 문제삼고 있음을 알 수 있다. 그런데 영화는 다쓰고로의 실직과 주물장인에 관련된 문제를 소설과 다르게 유용(流用)한다. 그것은 영화에서 새롭게 조형된 가쓰미라는 청년노동자와 다쓰고로의 에피소드를

통해서 확인할 수 있다. 인용 장면을 통해 살펴보도록 하자.

마쓰나가(松永) 공장 사무소
책상 앞에 앉아있는 마쓰나가 사장(親方). 그 옆에 앉아있는 다쓰고로. 가쓰미가 사장 앞에 서서 소리친다.

가쓰미: 「마루산(丸三)에 이 공장을 팔게 된 것은 사장(親爺さん)님이 투자에 실패했기 때문이잖아요. 그걸 우리 직공들의 해고로 수습하려고 하다니 의리와 인정으로 봐서도 이치에 맞지 않아요.」

마쓰나가: 「너 이 자식, 지금 나한테 설교하는 거야? 숯을 찌거나 마무리하는 일 따위에 정규직 직원을 고용하는 공장이 여기 말고 또 있는 줄 알아? 그동안 의리와 인정 때문에 몸이 불편한 반쪽짜리 장인도 정규직으로 써온거야.」

가쓰미: 「다친 게 누구 때문인데요? 다쓰고로 아저씨가 크게 다친 건 고물이 된 크레인을 수리도 하지 않고 사용했기 때문이잖아요. 수리는커녕 경기가 좀 나아지면 자기 집을 고치거나, 두 집 살림을 하거나, 새 차를 사거나 그랬으면서.」

다쓰고로: (갑자기)「가쓰미! 대체 무슨 말을 하는 거야? 건방지게 대들기나 하고!」

가쓰미: 「……?」

모두 일제히 다쓰고로를 바라본다.

다쓰고로: 「사장님이 첩을 두는 게 뭐가 어때서? 그만한 패기도 없는 사장이라면 쓸모없어. 너희 같은 풋내기들이 뭘 안다고.」

가쓰미: 「아니 그런 낡아빠진…..」

다쓰고로: 「맞아, 고루해. 나와 사장님은 너희들 코흘리개 시절부터 같이해온 오랜 사이란 말이다.」

마쓰나가: 「그래 다쓰씨가 이놈들한테 장인정신에 대해서 잘 좀 가르쳐 줘. (라고 말하며 일어서서) 당신들을 결코 그냥 내

버려 두지는 않을 거야.」

다쓰고로: 「네!」

가쓰미: 「잠시만요, 아직 이야기 끝나지 않았어요.」

다쓰고로: 「(제어하며) 괜찮아, 그만해. 너희들의 마음은 정말 고마워. 그런데 여기서 이렇게 옥신각신하는 사이에 마루산이 발이라도 빼면 말짱 도루묵 아니야? 지금 같은 경기에 떠돌이가 되서 일을 하더라도 내일부터 당장 길거리에 나앉는 신세는 되지 않을 테니까. 다들 그렇지?」

해고당한 직공들이 애매하게 고개를 끄덕인다.

(러닝타임 00:05:38-00:06:54)[18]

위의 인용문은 영화에서 가쓰미와 다쓰고로의 첫 에피소드를 담은 장면이다. 다쓰고로가 일하던 주물공장이 경영악화로 대기업에 넘어가게 되면서 다쓰고로를 비롯한 고령의 직원들이 해고를 당하게 된다. 가쓰미와 젊은 직원들은 경영악화의 책임을 직원들의 해고로 무마하려는 사장의 부당함을 주장하며 해고 철회를 요구한다. 그런데 갑자기 당사자인 다쓰고로가 나서서 사장의 편을 들며 청년 노동자들을 나무란다. 사장과 다쓰고로는 케케묵은 과거의 시대정신과 장인정신이라는 논리로 가쓰미를 아연실색하게 한다. 결국 다쓰고로와 고령의 직원들은 해고되고, 여기에 어머니 도미의 출산까지 겹치면서 준의 가정은 더욱 빈곤해진다.

영화는 소설이 다쓰고로의 실직이라는 에피소드를 통해 담은 사회의

18) 이 글에서 인용한 영화와 소설의 번역은 모두 인용자에 의한 것이다. 또한 영화 분석의 정확성을 높이기 위해 영화의 시나리오를 참조하였음을 밝혀둔다. (영화: 山田洋次監督が選んだ日本の名作100本·家族編『キューポラのある街』, NHK BSプレミアム, 放送日: 2011年6月12日. 시나리오: 今村昌平, 浦山桐郎, 「シナリオ キューポラのある街」, 『キネマ旬報』305, キネマ旬報社, 1962, pp.99~118.)

급격한 변화와 도태된 개인, 그들에 대한 사회적 차별이라는 문제를 기성세대의 고리타분한 사고방식 때문이라고 진단한다. 그리고 합리적 이성을 지닌 청년 가쓰미를 새롭게 조형해서 그를 통해 기성세대의 낡은 사고방식의 도덕적·윤리적 문제를 지적한다.

이렇게 앞선 세대의 사고방식에 문제의식을 드러낸 영화는 이어서 다쓰고로의 실직으로 고통받는 가족의 현실을 보여준다. 그중에서도 특히 꿈을 위해 고등학교에 진학하고자 하는 준과 가족의 생계를 위해 취업을 강요하는 부모와의 계속되는 갈등이 반복적으로 묘사되면서, '가여운 준'이라는 이미지가 구현된다. 그리고 가정의 절박한 상황으로 인해 결국 공부와 아르바이트를 병행하게 된 준에 대한 동정이 더해질 수록 고집을 꺾지 않는 아버지의 구태한 사고방식과 장인기질은 더욱 비판의 대상이 된다.

다쓰고로를 통해 기성세대의 고루한 사고방식에 문제를 제기한 영화는 이번에는 노동조합에 대한 잘못된 편견을 지닌 다쓰고로와 가쓰미의 대립을 담은 에피소드를 전개한다. 다음은 노동조합에 대해 불편함을 토로하는 다쓰고로와 그것이 잘못되었음을 지적하는 가쓰미의 대화를 담은 장면이다.

> # 준의 집 안
> (전략)
> 　가쓰미: 「(올라가서) 먼저 이거(주머니에서 봉투를 꺼내며) 모두
> 　　　　의 마음이에요. 송별선물 같은 것인데 받아주세요.」
> 다쓰고로: 「그래? (받아들며) 정말 고마워.」
> 　가쓰미: 「그리고 2년 전에 아저씨가 다친 문제에 대해서 마루산
> 　　　　측 노조 위원장님과 상의해보니, 업무상 발생한 사고가
> 　　　　확실하고 설비 불충분의 혐의가 있다면 당연히 조합이

　　　　나서서 문제를 제기해줄 수 있다고 해요.」

다쓰고로:「그래…」

　가쓰미:「퇴직금의 경우에도 법률상 실업수당이라는 것을 최소
　　　　　1개월치 지불해야한대요.」

　　도미:「여보, 그럼 2만엔은 받을 수 있겠네요.」

다쓰고로:「……」

　　도미:「입원비를 해결할 수 있다니 너무나 감사한 일이에요.」

　가쓰미:「그래서 어쨌든 자세한 이야기를 좀 듣고 싶다고 내일이
　　　　　라도 위원장님의 집으로 와달라고 하셨어요.」

다쓰고로:「이렇게나 신경써줬는데…(돈을 돌려준다)」

　　도미:「왜 그래요, 여보?」

다쓰고로:「너의 호의는 정말 고마워. 눈물이 날만큼 기쁘고, 정말
　　　　　고마워. 그런데 나는 조합이라는 것이 내키지 않아. 나
　　　　　는 뼛속까지 장인이거든. 장인이 빨갱이의 도움을 받는
　　　　　다는 것은 있을 수 없는 일이야.」

　가쓰미:「대체 무슨 말씀을 하시는 거에요? 조합이 빨갱이라니,
　　　　　말도 안돼요. 당연한 것을 요구하는 것뿐이에요. 합법적
　　　　　이라고요.」

　　도미:「그래요 여보. 퇴직금도 가만히 기다리고만 있다가는 언
　　　　　제 받을지 알 수 없잖아요.」

다쓰고로:「당신은 좀 가만히 있어! 이제와서 이미 지나간 일을 구질
　　　　　구질하게 들춰봤자 내 꼴만 더 우스워져. 미안하지만 그
　　　　　일은 없던 걸로 해줘.(라고 말하며 도미를 뿌리치고 집
　　　　　밖으로 나간다.) (후략)

　　　　　　　　　　　　　　　(러닝타임 00:18:50-00:20:30)[19]

19) 영화: 山田洋次監督が選んだ日本の名作100本・家族編『キューポラのある街』.

다쓰고로의 해고를 부당하게 여긴 가쓰미는 다쓰고로에게 이 문제를 마루산(丸三)의 노조위원장과 상의해보자고 제안한다. 가쓰미는 다쓰고로가 부상을 당한 것도, 퇴직금을 받지 못한 것도 노동자의 처우와 관련된 것이기 때문에 이제는 노동조합과 상의해서 문제를 해결할 수 있다고 말한다. 이 말은 들은 도미는 당장의 병원비를 해결할 수 있다는 사실에 기뻐하지만 정작 다쓰고로의 반응은 도미와 다르다. 다쓰고로는 노동조합을 "빨갱이"라고 치부하며 그들의 도움을 거절한다. 이를 지켜보던 도미는 다쓰로고에게 가쓰미의 제안을 받아들이자고 부추긴다. 하지만 다쓰고로는 도미에게 끼어들지 말라고 소리치며 그 자리를 피한다. 도미와 준은 나가는 다쓰고로의 뒷모습을 원망의 시선으로 바라본다.

영화에서 새롭게 그려진 위의 에피소드는 매우 흥미롭다. 영화는 합당한 제안을 하는 청년 가쓰미와 그것을 단칼에 거절하는 다쓰고로를 대비적으로 묘사한다. 이는 가쓰미가 반복적으로 사용한 "법률"이라는 단어와 다쓰고로의 "빨갱이"라는 대사를 통해 표현된다.

더불어 다쓰고로와 도미를 또 하나의 비교항으로 설정해서, 그들의 차이를 통해 드러나는 다쓰고로의 고집을 더욱 강조한다. 그리고 이 장면을 준이 아버지의 "무지몽매함"을 지적하는 에피소드(러닝타임 00:18:24-00:18:41) 다음에 배치함으로써 결국 실직과 빈곤의 원인이 다쓰고로의 무지몽매함에서 비롯되었음을 밝힌다.

이처럼 영화는 다쓰고로에 대한 표상을 통해 빈곤을 초래한 원인을 무지에서 비롯된 과거에 대한 집착과 고집에 두고, 이에 대한 개선과 극복의 필요성을 청년 다쓰고로를 통해 제기한 것이라고 할 수 있다. 이를 위해 소설에 그려진 다쓰고로의 변화에 적응하려는 노력은 영화에서 깨끗하게 삭제되고, 빈곤을 극복할 가능성, 즉 방안으로 법률과

새로운 노동환경에 대한 지식이 풍부한 청년 노동자 가쓰미를 새롭게 조형한 것이라고 할 수 있다.

3. 빈곤을 매개로 한 준(ジュン)과 요시에(ヨシエ)의 우정

이렇게 빈곤에 초점을 맞추어 기성세대를 비판하고, 새로운 청년 노동자의 조형을 통해 변화와 개선을 주장한 영화는 재일조선인인 요시에와 준의 우정에 대해서도 그 매개를 가난에 두면서 그녀들만의 특별한 우정을 서사한다. 구체적인 장면 분석을 통해서 살펴보도록 하자.

> # XX중학교 운동장
> 준: 「요시에 벌써 가는거야?」
> 요시에: 「응. 정말 대단했어, 준」
> 준: 「운이 좋았어. 그보다도 잠깐 할 말이 있는데」
> 요시에: 「뭔데?」
> 준: 「너 파칭코에서 아르바이트 한다던데, 진짜야?」
> 요시에: 「(놀란 듯이) 누구한테 들었어?」
> 준: 「리스가 알려줬어. 그래서 말인데, 혹시 나도 같이 할 수
> 있을까?」
> 요시에: 「네가?」
> 준: 「응, 파트타임으로. 이거 비밀이야.」
> 그때 교사(校舍)쪽에서 「준」이라고 부르는 소리. 동급생 리스(얼핏 불량스러워 보이는 아이)이다. (후략)
>
> (러닝타임 00:08:29-00:10:13)[20]

위의 인용문은 영화에서 새롭게 삽입된 장면으로 빈곤에 처한 준이 요시에에게 파칭코 아르바이트의 알선을 부탁하는 장면이다. 영화는 앞서 서술한 준의 빈곤한 가정환경과 고등학교 진학이라는 꿈을 위해 준이 경제활동에 뛰어들어야만 한다는 전제를 설정한다. 그리고 일을 하며 진학을 준비하기 위해 불법이지만 돈을 많이 벌 수 있는 파칭코 아르바이트를 선택한 준의 용기와 생활력을 평가한다.

이는 위의 인용문 전에 배치된 9회 말 역전승 장면을 통해 이루어진다. 준은 9회 말 역전이 가능한 긴박한 상황에 주전 타자로 등판해 보란 듯이 역전을 성공시키며 팀을 승리로 이끈다. 이후 요시에에게 아르바이트 알선을 부탁하는 위의 장면이 이어지면서 준이 열악한 가정경제를 회복하기 위한 주전 타자라는 것을 의미하게 된다.

그런데 이 장면에서 영화의 초점을 준이 아닌 요시에에게 맞춰보면, 재일조선인 요시에라는 인물이 준과 대조적이라는 사실을 깨닫게 된다. 구체적으로 설명하면, 요시에는 당시 학생 신분임에도 불구하고 파칭코에서 아르바이트를 하고 있다. 그 사실은 불량소녀인 리스를 통해 준에게 전해진다. 준은 돈을 벌면서 공부를 계속하기 위해 파칭코 아르바이트를 선택하고 요시에에게 알선을 부탁하면서 비밀을 공유한 둘만의 우정은 더욱 깊어진다. 여기에서 주의할 점은 준과 요시에의 불법적인 행위, 즉 파칭코 아르바이트를 서술하는 영화의 방식이다. 영화는 준의 불법에 대해서는 충분한 사전설명을 통해 정당성을 부여하지만, 요시에의 불법행위에 대해서는 묵인한다. 다시 말해서 요시에와 파칭코, 재일조선인과 불법이라는 도식을 영화는 그 어떤 설명도 없이 당위적으로 제시한다.

20) 위의 영화.

더불어 영화는 적극적인 준과 소극적인 요시에라는 설정을 통해 둘을 이항대립적으로 묘사한다. 이는 어려운 현실에도 좌절하지 않고 꿈을 이루기 위해 적극적으로 행동하는 준과 자신의 불법을 알린 리스에게 따져 묻지도 못하고 체념하는 요시에를 통해 그려진다. 요시에의 소극성은 당시 일본사회에서 자신의 목소리를 낼 수 없었던 재일조선인의 현실을 담은 것이라고도 볼 수 있다. 그러나 그 어떤 설명도 없이 재현된 요시에의 면모는 재일조선인이 소극적이라는 인종적 편견을 재생산하는 것이기도 하다. 이 같은 문제는 영화가 조형한 재일조선인이 어디까지나 일본인의 시선 안에서 포착된 지극히 표면적이고 일방적인 모습에 불과하다는 것을 의미한다.

이처럼 위의 인용문은 적극적인 준과 소극적인 요시에라는 이항대립의 틀을 전제로 리스라는 불량소녀의 출현을 더해서 일본의 미래세대가 추구해야 할 이상적인 준을 형상화한 것이라고 할 수 있다. 그리고 이러한 영화적 구도는 결론적으로 일본인과 재일조선인의 우정의 조건을 준의 인품에 둠으로써 둘 사이의 관계를 상호(相互)적이 아닌 우열(優劣)적 관계로 표현한 것이라고 할 수 있다. 영화의 이와 같은 설정은 다음 장면에서도 확인된다.

> \# 파칭코 가게 안
> 파칭코 기게 뒤편에서 일하고 있는 요시에. 준이 밖에서 구슬을 가져온다.
> 요시에:「준, 저기 좀 봐.(라며 틈새를 가리킨다)」
> 준:「(엿보며) 리스의 오빠잖아」
> 깡패 두목 같은 모습을 한 리스 오빠가 무리들과 함께 담배를 태우고 있다.
> 요시에:「꺼림칙해」

준: 「요즘 리스도 학교에 안 오지?」

요시에: 「저 집 엄마가 별로래. 」

준: 「그래?」

손님 목소리: 「21번 안 나와!」

준: 「네!」 준, 뛰어간다.

구슬을 담고 있는 뒤편을 지나가면서,

요시에: 「너 수학여행 가?」

준: 「아니, 지금 상황으로는 못 갈 것 같아. 아빠 직장이 구해지
면 모를까.」

손님 목소리: 「10번 구슬!」

요시에: 「(그쪽으로 향하면서) 그렇구나, 나도 못 가.」

(러닝타임 00:26:21-00:27:06)[21]

 파칭코에서 함께 일하던 준과 요시에는 우연히 그곳에서 불량소녀인 리스의 오빠를 발견한다. 리스의 오빠는 동네 불량배들의 우두머리격으로 준의 동생인 다카유키의 전서구 문제로 준과 마찰한 인물이다. 요시에는 리스의 오빠를 보며 준에게 "꺼림칙"하다고 말한다. 준은 리스 오빠를 보며 리스가 학교에 등교하지 않는 것을 염려하지만, 요시에는 리스 엄마의 뒷담화를 한다.

 영화는 이렇게 리스와 리스 오빠를 매개로 준과 요시에의 대비를 반복한다. 이 장면에서 특히 주의를 끄는 것은 리스 오빠의 불량함을 서술하는 영화가 이 문제를 요시에의 대사를 통해서 표현하고 있다는 사실이다. 즉 "꺼림칙"이나 "엄마가 별로"라는 표현을 요시에의 대사를 통해 전달함으로써 그들을 부정적으로 평가하는 요시에 또한 부정적으

21) 위의 영화.

로 노출한 것이다. 이는 요시에의 뒷담화에 크게 반응하지 않고 바쁘게 움직이며 일하는 준의 모습과 비교된다.

이렇게 대조적으로 그려진 둘은 수학여행 에피소드를 통해 가난을 매개한 우정서사를 이어간다. 두 소녀는 가정형편 때문에 수학여행에 갈 수 없는 처지를 공유한다. 그러나 여기에도 전제가 따른다. 준은 아버지가 재취업에 성공하면 수학여행을 갈 수 있지만, 요시에는 갈 수 없다는 점이다. 이는 곧 재일조선인은 일본열도 내부에서 가능성이 닫힌 존재라는 사실을 의미한다.

영화는 빈곤이라는 동일한 상황을 공유하면서도 그 차이를 드러내는 두 소녀의 층위를 예민하게 포착한다. 그리고 이 차이를 극복하기 위한 방안으로 북한귀국사업을 제시한다. 다음은 요시에가 북한행을 전후로 준에게 감사를 표현하고 조언을 남기는 장면이다.

> ① # 가와구치역 앞(밤)
> 노다의 경쾌한 웃음소리. 모두의 웃음소리. 요시에를 둘러싸고 있는 준, 노부코, 노다.
> 요시에가 준에게
> 요시에: 「준, 잠깐 할 말이 있어」
> 준: 「뭔데? 선생님 잠시만요」
> 노다: 「그래, 다녀와」
> 요시에 준을 데리고 화장실 옆에 세워둔 자전거를 끌고 나온다.
> 요시에: 「이거 네가 쓸래?」
> 준: 「?」
> 요시에: 「같이 일도 하고 사이좋게 지내주었잖아. 지저분해서 미안
> 하지만」
> 준: 「고마워, 요시에. 소중하게 잘 쓸게」
> 요시에: 「(기쁜 듯이) 정말? 고마워」

준 핸들의 벨을 울린다. 쨍쨍 둔탁한 소리. 준, 웃는다.

(러닝타임 01:17:18-01:18:06)[22]

② # 준의 집

모두가 자는 와중에 준이 홀로 요시에의 편지를 읽고 있다.

요시에의 음성: 「힘든 생활 속에서 너랑 함께 파칭코에서 아르바이트를 했던 때만이 짧았지만 가장 즐거운 날들이었어. 그때 너랑 힘든 이야기를 더 많이 나누었으면 좋았을걸. (그땐 내 상황이-인용자 주)부끄러웠어. 너는 지금 혼자 고민하지 말고, 같은 문제로 고민하는 사람들과 함께 생각을 나누는 게 좋지 않을까? 내가 함께하지 못해서 아쉽지만 아마도 그런 사람들이 많이 있을 거야.」

(러닝타임 01:26:11-01:26:59)[23]

위의 인용문 ①은 요시에가 북한으로 귀국하기 전 가와구치역에서 준에게 자신의 자전거를 건네는 장면이다. 인용문 ②는 니가타로 향하는 기차 안에서 전서구를 통해 요시에가 준에게 보낸 편지의 내용이다. 영화에서 요시에의 유일한 친구는 준이다. 요시에와 준은 상술했듯이 파칭코에서 함께 아르바이트를 하며 더욱 돈독해진다. 요시에는 북한으로 귀국하기 전, 일본에서 자신의 친구가 되어준 준에게 감사하며 자신이 타던 낡은 자전거를 선물한다. 준은 이 자전거를 기쁘게 받는다.

이후 전개되는 인용문 ②를 보면 요시에는 딱 한 명뿐인 친구였던 준에게 "창피해서" 자신의 이야기를 다 하지 못했다고 고백한다. 요시

22) 위의 영화.
23) 위의 영화.

에는 대체 무엇이 창피했고, 무슨 이야기를 하지 못한 것일까? 영화는 이러한 질문을 생략한 채 곧바로 준에게 홀로 고민하지 말고 비슷한 상황의 사람들과 함께 문제를 공유하라고 조언한다. 요시에의 조언은 그녀의 북한행이 재일조선인들과 함께 문제를 공유해서 내린 희망적인 결정이라는 것을 의미한다. 그리고 자신처럼 준도 같은 상황에 놓인 일본인들과 연대해서 문제를 해결하라고 조언한다.

영화는 이 에피소드를 통해 준과 요시에가 빈곤이라는 공통항을 매개로 우정을 나누면서도, 꿈을 나눌 수 없었던 문제에 대해서 북한귀국사업을 계기로 그녀들이 우정과 꿈을 공유할 수 있는 대등한 관계로 변화·발전하였음을 보여준다.

그러나 주의해야 할 것은 이렇게 대등한 관계로 바뀐 준과 요시에의 서사가 실은 재일조선인의 북한귀국사업을 정당화하고 당시 정체되었던 북한귀국사업을 촉진시키기 위한 장치로 기능한다는 사실이다. 구체적으로 설명하면, 인용문 ①에서 요시에가 준에게 고마움을 표현하며 건넨 자전거라는 선물은 당시 재일조선인들이 북한귀국사업에 협력해준 일본과 일본인들에게 감사의 뜻을 담아 전한 버드나무 거리(ボトナム通り)를 의미한다. 1960년 일본적십자사, 니가타현(新潟県), 시민단체가 협력해서 발간한 니가타협력회 뉴스(新潟協力会ニュース)를 분석한 김계자에 따르면, 니가타협력회 뉴스에는 "'평화', '우호', '친선' 등을 표어로 내세우며 '북일(日朝)관계'를 강조하는 글과 사진 자료가 많이 실려" 있었고, "니가타현 귀국자가 귀국 기념으로 선물한 버드나무 300여 그루를 심어 '버드나무 거리(ボトナム通り)'를 조성하고 매년 기념하고 있는 사진을 싣기도 하고, '북일협력회(日朝協力会)'를 조직해 전국대회를 열어 귀국사업에 대한 결의를 다지는 내용을 보도하기도 했다"고 설명한다.[24]

이러한 사실을 경유해서 요시에가 준에게 건넨 감사인사와 선물의 의미를 생각해보면, 이 자전거가 단순히 우정 선물이라는 의미를 넘어 당시 북일의 우호관계를 위해 조성된 버드나무 거리를 은유한 표현이라는 것을 알 수 있다. 따라서 영화는 요시에가 겪었던 힘든 상황이 무엇이었는지, 무엇이 창피해서 준과 고민을 나누지 못했는지에 대해 생략한 채, 단지 요시에의 선물과 조언을 통해 두 소녀의 우정과 연대의 필요성만을 강조한 것이다.

이는 원작과의 비교를 통해서 보면 더욱 명확하게 드러난다. 원작에서는 준이 요시에의 북한행을 두고 "이 나라가 내게도 그런 나라라면 좋을 텐데"[25]라고 생각한다. 가난한 집안 사정으로 고등학교 진학을 고민하는 준은 국민 모두에게 집과 취업처, 교육을 뒷받침해주는 든든한 조국인 북한으로 떠나는 요시에를 보며 부러움과 질투가 뒤섞인 감정을 갖게 된다.[26]

그러나 영화는 준이 요시에의 귀국을 계기로 갖게 된 국가에 대한 비판의식을 소거시키고, 오로지 성장 기로에 선 국가의 노동력, 미래 기수로서 활약할 이들에 대한 희망적인 메시지와 사회적 연대의 이야기로 변화시킨다. 그리고 이때 일본사회의 연대의 대상에서 재일조선인을 분리시키고, 그들과는 이제 국가를 달리한 국제관계, 즉 북일의 미래지향적이고 우호적인 관계만을 강조한다.

지금까지 살펴본 영화의 재일조선인 묘사에 대한 일방적이고 편의적인 시선과 활용의 문제는 이 영화의 감독인 우라야마 기리오(浦山桐郎)

24) 김계자, 「북으로 귀국하는 재일조선인: 1960년 전후의 잡지를 중심으로」, 한국일본학회 97회 학술대회, 2019, p.280.

25) 早船ちよ, 『〈愛藏版〉キューポラのある街』, けやき書房, 2006, p.242.

26) 早船ちよ, 위의 책, pp.215~242.

의 인터뷰에서 그 진위가 확인된다. 우라야마는 이 소설을 선택한 이유 중 하나가 '조선인'을 등장시키고 있기 때문이라고 말한다.[27] 그리고 조선인을 영화에 담고 싶었던 이유를 다음과 같이 설명한다.

> 기사키: 「우라야마 감독의 조선인에 대한 집념은 어떻게 시작된 것인가요?」
>
> 우라야마: 「그건 제가 어린 시절에 조선인 아이들과 사이가 좋았었 던 기억 때문입니다. (중략) 쇼와(昭和) 10년쯤부터 거의 토착민들보다 이주자가 많아졌는데 그중에 조선인 아이 들도 많이 있었습니다. 이주민 아이들이 모두 토착민이었 던 어부들의 자녀들과 같은 초등학교에 다녔기 때문에 어부의 아이들과 신흥세력 사이의 대항의식이 있어서 이 주자 아이들에 대한 괴롭힘이 있었습니다. (중략) 저를 지켜준 것은 조선인 아이들이었습니다. 동급생이더라도 조선인 아이들은 두세 살 많은 놈들이었기 때문에 크고 힘이 셌어요. 그런 소년 시절이 있었기 때문에 원작을 읽 었을 때 쑥 와닿았던 것입니다. 그러니까 우리는 전쟁 중 에도 조선인에 대한 차별 의식은 일절 없었습니다. 고베 (神戸)도 대체로 그랬죠?」
>
> 기사키: 「그리고 보니 제 초등학교 동급생 중에서도 박이라는 조 선인 아이가 있었는데 누구도 차별하거나 괴롭히지 않았 어요」
>
> 우라야마: 「일본인과 조선인의 관계는 원래 그런 것이라는 것을 그 리고 싶어서 이 원작을 선택한 것입니다. (후략)」[28]

27) 木崎敬一郎(聞き手), 浦山桐郎, 「朝鮮人との友情と戦争と民主主義にこだわりつづけ る」, 『シネ・フロント』110, シネ・フロント社, 1985, pp.30~32.

28) 木崎敬一郎(聞き手), 浦山桐郎, 위의 인터뷰, p.32.

위의 인터뷰는 우라야마가 자신의 어린 시절 조선인과 나누었던 우정을 회고하며, 감독 데뷔작품에 조선인을 등장시킨 이유를 설명하는 것이다. 제국일본이 조선을 식민지로 두었던 그 시절, 조선인과 나눈 우정을 서술한 위의 인터뷰는, 우라야마가 지닌 당시 조선인에 대한 인식의 일방성과 편의성을 보여준다. 그는 아이오이(相生)라는 일본의 지방 소도시에 조선인이 강제로 동원되었던 문제, 즉 식민지지배의 강제성이 드러나는 지점에 대해서는 아이오이 지역의 군수경기 부흥이라는 경제적 요인에 따른 외지인의 유입문제로 이를 전환시켜 해석한다. 그리고 토착민과 외지인의 대립이라는 구도를 통해 조선인과 일본인 사이에 드리워진 대립과 차별의 문제를 희석시킨다.

이러한 사고는 우라야마가 의식적이었든, 무의식적이었든 아이오이 지방에 동원된 조선인의 문제를 타지에서 유입되었다는 동일성만을 강조함으로써 일본인과 조선인 사이의 다양한 차이를 소거시켜버린다. 그리고 왜 조선인들이 아이오이라는 소도시에서 살게 되었는지, 왜 조선인 아이들은 학교에서 다른 동급생 보다 두세 살이 많았는지, 조선인에 대한 토착민과 이주민들의 차별은 없었는지, 있었다면 어떤 것이었는지에 대한 질문 자체를 봉쇄시킨다.

결론적으로 "조선인에 대한 차별은 없었다"는 사실만을 강조한 것이다. 따라서 인터뷰어인 기사키(木埼)에게 고베에서도 조선인에 대한 차별이 없었다는 답변을 이끌면서, 식민지시기 조선인과 일본인의 관계가 친밀했다는 점만을 강조한다. 그리고 이를 통해 과거 식민지지배의 문제뿐 아니라 현재 일본사회의 재일조선인 문제에 대한 상상력을 억제하면서, 양국의 미래지향적 관계를 주장한다. 즉 우라야마는 일본사회의 재일조선인 차별문제에 대해 거리를 두면서 일본과 조선(=한반도)의 우정만을 강조하며 이를 사회에 유통시킨 것이다.

이러한 우라야마의 편의적인 인식은 위에서 살펴보았듯이 준과 요시에의 관계를 통해 영화에 반영되어 나타난다. 그리고 다음 장에서 살펴볼 다카유키와 산키치를 통해서도 반복된다.

4. 전서구(傳書鳩)를 매개로 한 다카유키(タカユキ)와 산키치(サンキチ)의 우정

준의 동생인 다카유키와 요시에의 동생인 산키치(サンキチ)의 우정은 준과 요시의 경우와 마찬가지로 동일한 구조 안에서 반복된다. 영화는 원작에 묘사된 다카유키와 산키치의 대립, 산키치의 가족을 향한 일본 사회의 차별문제 등은 축소하고, 산키치를 차별하는 다카유키의 속마음도 깨끗이 삭제한다. 또한 다카유키와 산키치를 종속적인 관계로 설정해서 우열이 전제된 우정이라는 구도를 좀 더 명확하게 보여준다.

다음의 인용문은 산키치가 자신을 '미숙아'라고 표현하면서 일본인인 다카유키와 쓰구(ツグ)보다 생물학적으로 열등하다는 내용을 담은 장면이다.

> # 아라가와 제방(善光寺西側水門附近)
> 다카유키, 산키치, 쓰구 셋이서 둑으로 돌아온다.
> 쓰구: 「정말이야, 지로 대장? 사람보다 비둘기가 정확해? 정말?」
> 다카유키: 「그렇다니까. 딱 17일간 알을 품고 나더니 오늘 아침에 돌아왔어.」
> 쓰구: 「우와~!」
> 산키치: 「그런데 인간은 10개월이 채워지지 않아도 태어나는 경우가 있어. 그걸 미숙아라고 해. 내가 그랬거든」

쓰쿠:「그래? 산짱 미숙아야?」

다카유키:「영양이 부족하면 그렇게 된대.」

(러닝타임 00:11:00-00:11:30)[29]

위의 장면에서 화제가 된 비둘기는 당시 아이들 사이에 크게 유행하던 전서구를 의미한다. 원작에서는 아이들이 전서구를 키우면서 이를 거래하고 매매하며 발생하는 문제들이 아이들의 불량화를 초래하고 있다고 지적한다. 그러나 영화에서는 이를 다카유키와 산키치의 우정을 그리는 소재로 변용시킨다. 위의 장면은 둘의 우정을 매개한 비둘기를 통해 생물학적으로 열등한 산키치를 묘사한 것이다. "미숙아"라는 표현을 통해서 조명된 산키치는 다른 친구들보다 작고 약한 모습으로 그려진다. 그리고 이렇게 작고 약한 산키치를 보호하며 우정을 나누는 인물이 바로 다카유키이다. 즉 다카유키와 산키치의 우정은 크고 힘이 센 다카유키가 작고 약한 산키치를 보호하고 도와줌으로써 성립하는 것으로 재구축된다.

이렇게 소설의 전서구 에피소드를 다카유키와 산키치의 우정 서사로 변화시키면서, 강한 다카유키와 약한 산키치라는 구도를 만들어낸 영화는 다음의 에피소드를 통해서 이를 보다 구체적으로 재현한다. 북한행이 정해진 산키치에게 삼총사 중 한 명인 쓰구(ツグ)는 엄마와 이별하는 산키치가 불쌍하다며 자신이 이별 선물을 듬뿍 주겠다고 말한다. 그러나 산키치는 선물보다 학예회에서 자신이 평소 마음에 품고 있었던 여학생 가오리(かおり)와 함께 주연을 맡을 수 있도록 도와달라고 부탁한다. 친구들의 도움으로 학예회에서 주연을 맡게 된 산키치는

29) 영화: 山田洋次監督が選んだ日本の名作100本・家族編『キューポラのある街』.

가오리와 함께 공연을 하던 중 동급생 시미즈(淸水)가 "조선 당근"이라고 놀리자 결국 울음을 터뜨린다. 관객석은 웃음바다가 되고 결국 연극은 엉망진창으로 끝이 난다. 이때 다카유키는 산키치를 대신해서 시미즈를 쫓아가 복수한다. (러닝타임 00:49:21-00:50:57)[30]

이를 통해 강조된 강한 다카유키와 약한 산키치의 우정은 북한행 열차에 몸을 실은 산키치가 도중에 하차하고 가와구치로 돌아오는 에피소드를 통해서 반복된다.

> ① 중요한 것을 하나 빠뜨리고 온 것 같았다. 거기에서 나는 태어났다. 조선전쟁 전 불경기 때였다고 한다. 가와구치의 마을. 시라강 근처 조선인 마을에 위치한 집. 거기에는 엄마가 남아있다. - 엄마, 홀로 남은 엄마. (중략) 뒤쫓아서 플랫폼으로 내려온 아버지는 산키치와 홈을 마주보고 서 있었다. 짧은 정차시간이었다. 아버지는 열심히 산키치의 이야기를 들어주었다. 응응하고 끄덕이면서 한마디도 자신의 의견을 강요하려 하지 않았다. 마지막에 덩그러니 한마디 했다. "엄마가 따라오지 않은 이유가 뭔지 아니?" "뭔데?" "태어난 고향, 일본이 조국이기 때문이란다. 어머니는 고향인 가와구치를 떠나고 싶지 않은 거야. 당연한 거지." 그리고 아버지는 크게 웃었다. 깜짝 놀랄 만큼 밝은 표정이었다. "다음 귀환선을 타고 엄마랑 같이 오거라. 오고 싶어지면 북한으로 와."[31]

> ② # 쓰루가메 식당 앞(저녁)
> 휘파람을 불며 달려온 다카유키, 식당에 들어가려던 순간 놀라서 멈춰선다. 쓰레기통 옆에 산키치가 쓸쓸히 서 있다.

다카유키: 「(놀라서) 산짱! 너 어떻게 된 거야?」

　산키치: 「엄마가 없어. 결혼한다고 떠나버렸대」

다카유키: 「결혼? (혼란스러워하며) 그런데 너는 대체 왜 여기에
　　　　　있는 거야?」

산키치 계속 운다.

다카유키: 「울기만 하지 말고 말을 해봐. 어떻게 된 거야?」

산키치 흐느껴 울며 주저앉아,

다카유키: 「산키치, 산키치, 말을 해봐!」

기차 안(회상)

비둘기가 가와구치 마을로 날아간다. 바라보고 있던 산키치의 멍한
표정. 우는 산키치를 혼내는 요시에, 당황하는 사람들.

　산키치: 「내가 니시가와구치(西川口)를 지나면서 비둘기를 날려
　　　　　줬는데, 갑자기 혼자 남겨진 엄마가 불쌍해져서 참을
　　　　　수가 없는 거야. 그래서 울어버렸지. 아버지랑 누나가
　　　　　달래도 "가와구치로 돌아갈래"라며 소란을 피웠어.」

(러닝타임 01:22:46-01:26:06)[32]

　인용문 ①은 소설에서 산키치가 북한으로 귀국하던 도중에 홀로 하
차해서 가와사키로 돌아온 장면이고, 인용문②는 영화에서 다루어진
해당 장면이다. 두 인용문을 통해서 알 수 있는 것은 산키치가 북한행
을 주저한 이유가 홀로 가와사키에 남은 엄마 때문이라는 점이다. 즉
산키치가 북한으로 떠난다는 것은 가족의 이산이라는 지독한 슬픔을
동반하는 것이었다. 그러나 두 인용문을 비교해서 살펴보면, 산키치를
통해 표현된 재일조선인의 북한행이라는 문제를 '가족이산'이라는 슬
픔으로 동일하게 표현하면서도, 소설에서는 이를 재일조선인 2세인

32)　영화: 山田洋次監督が選んだ日本の名作100本·家族編『キューポラのある街』.

산키치가 가와구치라는 공간에 대해서 느끼는 '고향'이라는 심정을 반
영하고 있다는 점이다.

따라서 산키치가 가와구치로 돌아가겠다고 소동을 피웠을 때, 산키
치의 아버지는 엄마가 함께 북한으로 떠나지 않은 이유를 설명해주면
서 산키치를 이해하고 공감해준 것이다. 다시 말해서 재일조선인 2세
인 산키치에게 가와구치는 일본인인 엄마가 느끼는 것과 같은 '고향'이
며, 북한은 낯설고 어려운 이국의 땅, 이질적인 조국일 뿐이다.

그러나 영화는 이렇게 당시 재일조선인 2세가 느꼈던 일본에 대한
친근감과 북한에 대한 이질감이라는 문제를 깨끗하게 삭제하고, 산키
치의 엄마 또한 다른 사람과 결혼을 해서 고향인 가와구치를 떠난 것으
로 변경한다. 즉 소설에 반영된 재일조선인이 느끼는 일본에 대한 '고
향'이라는 사유가 절단되고, 가족이산의 문제는 빈곤으로 인한 안타까
운 슬픔으로 처리된다. 그리고 이러한 비극을 반복하지 않기 위해 가와
구치는 과거를 청산하고 변화를 거듭하는 공간, 구태를 벗어던지고
새롭게 변모하는 공간으로 재정의된다. 이를 위해 영화는 가와구치를
떠나는 재일조선인에게 "똑같다면 조선인은 조선에서 생활하는 편이
좋아"(러닝타임 00:22:28-00:22:31).[33]라는 다카유키의 대사를 통해 재
일조선인의 분리를 정당화한다.

이렇게 아이들의 대화를 통해 그려진 '일본인은 일본에, 조선인은
조선에'라는 도식은 고도경제성장에 발맞춰 새로운 공간으로 변화해나
갈 가와구치(일본)에서 재일조선인들은 미래를 함께 공유할 존재가 아
닌 분리되어야 할 존재라는 것을 의미한다. 따라서 재일조선인 2세의
북한행에 대한 주저는 약한 산키치의 나약함을 부각시키는 "계집애같

33) 위의 영화.

이”“푸념하는” 부정적인 모습만을 남기게 되는 것이다. 그리고 이렇게 약한 산키치를 끝까지 지켜서 북한으로 무사히 떠나보내는 역할은 역시 일본의 미래를 책임질 다카유키가 맡는다.

> \# 역 뒤편 공원 부근
> 준, 요시에에게 받은 오래된 자전거를 타고 온다. 그때 두 명의 소년 신문 배달원과 마주친다. 다카유키와 복면을 쓴 산키치다. 둘은 양 갈래로 흩어져 도망가고 준은 급브레이크를 밟으며 유턴해서 쫓아 간다.
> 　　　준: 「다카유키!」
> 다카유키: 「어, 누나」
> 　　　준: 「너 밤에 안보이더니.」
> 다카유키: 「히히히 들켜버렸네」
> 　　　준: (산키치를 보며) 그런데 저 아이는 산키치 아니야?」
> 다카유키: 「무슨 말이야? 누님, 나는 지금 바빠서 이만 실례.」
> 가려고 하는 것을
> 　　　준: 「다카유키, 내빼지 말고 말해. 어떻게 된 거야? 산키치가
> 　　　　　왜 저렇게 도둑 같은 모습을 하고 여기에 있는 거야?」
> 다카유키: 「도둑 아니야. 얼굴을 들키고 싶지 않대. 엄마를 만나고
> 　　　　　싶어서 돌아왔는데…」
> 　　　준: 「그랬구나. 그래서 엄마는 만났어?」
> 다카유키: 「(고개를 흔들며) 결혼해서 어디로 가버렸대.」
> 　　　준: 「그래? 불쌍하게 됐네. 그래서 지금 어떻게 지내고 있어?」
> 다카유키: 「정월에 귀환선 탈 때까지 최씨 아저씨네 집에서 지내면
> 　　　　　서 조선인 학교에 다니고 있는데, 남에게 신세 지고 싶
> 　　　　　않다고 하길래 같이 아르바이트를 해주는 거야.」
> 　　　준: 「그래? 의외로 대단한 걸 하고 있구나, 다카유키.」
> 　　　　　　　　　　　　　　　　(러닝타임 01:29:28–01:31:11)[34]

다카유키는 어머니의 부재로 낙심한 산키치를 북돋아 다음 귀국선이 출항할 때까지 함께 신문 배달 아르바이트를 하기로 한다. 그러던 중 준을 마주치게 되는데, 준을 발견한 산키치는 복면을 쓴 채로 멀리 도망가 버린다. 산키치가 도망간 이유에 대해 다카유키는 "엄마를 만나러 온" 산키치가 주변에 "얼굴을 들키고 싶지 않아서"라고 말한다. 이는 산키치가 북한행을 주저하며 가와구치로 돌아온 것이 부끄러운 행위라는 것을 뜻한다. 다시 말해서 북한행을 주저한 산키치는 그 행위의 창피함으로 말미암아 주변인들의 눈에 띄지 않기 위해서 복면을 쓰고 숨어서 "도둑"처럼 생활하는 것이다. 그리고 그런 재일조선인을 돕는 다카유키는 준의 표현대로 대단히 바람직한 청년으로 성장한 것이다.

영화가 재현한 산키치의 귀국을 돕는 다카유키라는 설정은 재일조선인의 북한행이 일본의 인도적이고 평화적인 가치로 수행된 선의의 도움이라는 것을 의미한다. 그리고 귀국을 주저한 산키치가 북한으로 귀국해야 하는 당위를 엄마의 부재를 통해 부여함으로써 1962년 당시 귀국을 보류한 재일조선인들이 일본에 갖는 '고향'이라는 사유를 박탈한 것이라고 할 수 있다.

결론적으로 이러한 영화의 구조는 약한 산키치가 강한 다카유키의 도움으로 북한행 열차에 무사히 탑승하고, 다카유키와 준이 떠나는 산키치를 향해 힘차게 손을 흔들어 주는 장면으로 완결되면서 일본인과 재일조선인은 분리된다. 그리고 산키치를 떠나보낸 준과 다카유키는 이제 요시에와 산키치가 북한이라는 신국가 건설의 희망이 되어 떠났듯이, 일본의 희망이 되기 위해 힘차게 달려나간다.

재일조선인이 떠나고 일본인들만이 남겨진 가와구치시의 전경은 영

34) 위의 영화.

화의 초반에 등장했던 예전의 구식 큐폴라가 아닌, 신식 큐폴라로 변화하고, 준의 아버지도 취직에 성공하면서 노동조합에 가입해서 장인이 아닌 노동자로 변화한다.

이렇게 주물의 마을 가와구치시를 배경으로 활활 타오르는 불의 모습을 통해 미래의 희망이 될 아이들의 생명력을 투영시킨『큐폴라가 있는 마을』은 영화적 변용을 통해서 예전에 가족으로 형용되었던 일본인과 재일조선인의 관계를 구태의연한, 구식의, 배제해야 할 구체제로 규정하고, 양자를 새롭게 구축된 각각의 민족으로 정의하면서, 준과 요시에/ 다카유키와 산키치의 '우정'을 통해 '국제친선'이라는 도식을 구축한다.

그리고 식민지지배와 제국일본의 전쟁을 경험한 우라야마 감독의 "전쟁 중에 조선인에 대한 차별은 없었다"라는 언설을 통해서 '일본인과 조선인의 우정'이라는 영화의 대대적인 캐치카피는 원작소설보다 더욱 강력한 메시지를 전파하면서, 한반도의 식민지지배와 재일조선인 문제를 '우정'이라는 서사 안에 은폐시킨다. 이와 함께 일본인의 은혜로 성립된 조선인과의 우정, 휴머니즘적이고 인도적인 배려에서 수행된 북한귀국사업이라는 구도만을 남기면서 영화는 사회파라는 본래의 정체성을 상실한 너무나도 프로파간다적이고 보수적인 영화가 되어버린 것이다.

5. 배제된 타자, 재일조선인

이상에서 살펴보았듯이, 영화『큐폴라가 있는 마을』은 일본인과 재일조선인 소년, 소녀의 우정 서사를 통해 재일조선인을 일본에서 분리

하고 그들의 북한행을 추동함으로써 사회파의 보수성을 드러낸 영화였다.

원작인 소설『큐폴라가 있는 마을』은 작가 하나후네 치요가 고도경제성장기 도심부 주변에 자리한 주물공장을 배경으로 가난한 집안 환경에도 굴하지 않는 주인공 소녀 준의 성장 과정을 그린 청춘 드라마였다. 이 작품은 시의성을 반영하기 위해 당시 한반도와 일본 사이에서 가장 큰 이슈였던 북한귀국사업을 내러티브의 요소로 삽입해서 일본이라는 국가에 대한 비판적 사유를 반영하고 있었다.

이러한 원작의 설정은 감독인 우라야마 기리오의 손을 거쳐 극영화로 재탄생되었다. 이 작품을 데뷔작으로 선정하기까지의 우라야마 감독의 회고를 살펴보면, 왜 영화가 원작에서 저만치 멀어졌는지 확인할 수 있었다. 그는 일제강점기에 자신이 경험했던 조선인들은 전혀 차별받지 않는 존재였으며, 일본인과 별다른 문제 없이 지낸 사람들이었다고 술회한다. 그러한 역사 인식을 지녔던 그였기에 재일조선인을 향한 시선은 특별히 문제없는 종속과 우열관계 속에서 넌지시 투영되었다.

실제로 영화에서는 원작과 달리 주인공 준과 재일조선인 친구 요시에의 관계가 재설정되었다. 영화 속 준은 밝고 만능인 여학생이며 학우들에게 인기도 많고 담임선생님으로부터 신뢰가 두터운 인물로 그려졌다. 반면 요시에는 어딘지 모르게 그림자 진 표정과 주위 친구들과는 거의 교류가 없는 여학생으로 변화했다. 이렇게 상반된 두 소녀를 이어주는 건 '가난'이었다. 더군다나 불법을 뒤로하고 파칭코 아르바이트를 통해 준과 요시에의 우정은 두터워졌다. 그러면서도 강인하고 적극적인 일본인 소녀와 연약하고 내성적인 재일조선인 소녀의 도식은 북한귀국사업으로 요시에가 떠나는 장면에서 준과 친구들, 선생님의 열렬한 응원 속에 소멸되었다.

두 소녀의 남동생으로 등장하는 일본인 다카유키와 재일조선인 산키치의 관계는 형제 관계와 다를 바 없이 그려졌다. 아지트에서 꽃피는 듯한 추억 만들기, 학예회에서 산키치에게 향한 조선인 비하 발언을 두고 다카유키가 복수하는 장면, 산키치의 북한행을 돕기 위해 발 벗고 나서는 다카유키의 신문 배달 등은 둘의 우정으로 가득 차 보였다. 그러나 엔딩 장면에서 알 수 있듯이 준-다카유키 남매가 산키치에게 보낸 이별의 인사는 훗날 드러나게 될 북한에서의 참담한 결과의 책임까지도 함께 떠나보내는 것에 불과했다.

즉 영화는 재일조선인의 신체를 통해 물어질 수 있었던 식민지지배 책임과 사후 처리에 대한 문제를 원론적인 일본사회의 민족차별이라는 서사로 봉인해서 이마저도 재일조선인이 차별 없는 조국으로 돌아가는 편이 낫다는 메시지를 담아냄으로써 재일조선인에 대한 분리를 통해 자신들의 책임을 회피하고 사회파라는 정체성을 이탈하며 그 보수성을 드러낸 작품이었다.

이 글은 한국일본어문학회의 『일본어문학』 제88집에 실린 논문 「영화 『큐폴라가 있는 마을』(1962)에 그려진 재일조선인 이미지 연구」를 수정·보완한 것임.

참고문헌

원작: 早船ちよ, 『〈愛藏版〉キューポラのある街』, けやき書房, 2006.
영화: 山田洋次監督が選んだ日本の名作100本·家族編『キューポラのある街』, NHK BS プレミアム, 放送日: 2011年6月12日.
시나리오: 今村昌平, 浦山桐郎, 「シナリオ キューポラのある街」, 『キネマ旬報』305, キネマ旬報社, 1962.
김계자, 「북으로 귀국하는 재일조선인: 1960년 전후의 잡지를 중심으로」, 한국일본학

회 제97회 학술대회, 2019.

박동호, 「戰後 日本映畵에 나타난 在日朝鮮人像」, 경상대학교 박사학위논문, 2017.

한일민족문제학회, 『재일 조선인 그들은 누구인가』, 삼인, 2003.

김광철, 장병원, 『영화 사전』, media2.0, 2004.

愛知松之助, 「映画に学ぶ社会と人生(最終回)人間の生き方を考えさせる名画: 『キューポラのある街』『尼僧物語』『ガンジー』『レッズ』『生きる』」, 『人権と部落問題』 56(4), 部落問題研究所, 2004.

伊藤智永, 『忘却された支配』, 岩波書店, 2016.

伊藤光男, 「温故知人: 古きをたずねて知に挑む人(09)『キューポラのある街』のいま: 鋳物産地を守る気合いと努力 川口鋳物工業協同組合 理事長 伊藤光男さん」, 『Muse: 帝国データバンク史料館だより』, 帝国データバンク史料館, 2016.

林相珉, 『戦後在日コリアン表象の反・系譜─〈高度経済成長〉神話と保証なき主体─』, 花書院, 2011.

岩崎昶, 「私の好きな労働者像: 「キューポラのある街」の辰悟郎」, 『学習の友』, 学習の友社, 1968.

大隈俊男, 「「キューポラのある街」」, 『住民と自治』 8, 自治体研究社, 1991.

大野東波, 「キューポラのある街雑感」, 『案山子』 6, 現代文芸社, 1968.

長部日出雄, 「子供をどうつかまえるか「キューポラのある街」」, 『映画評論』 19(4), 新映画, 1962.

姜尚中, 「姜尚中・映画を語る(34)『キューポラのある街』」, 『第三文明』 580, 2008.

木崎敬一郎(聞き手), 浦山桐郎, 「朝鮮人との友情と戦争と民主主義にこだわりつづける」, 『シネ・フロント』 110, シネ・フロント社, 1985.

クリスティン・デネヒー, 「ポストコロニアル日本の在日朝鮮人による労働「運動」─早船ちよ『キューポラのある街』及び梁石日『夜を賭けて』における映画と文芸の表象」, 『アジア現代女性史』 5, 「アジア現代女性史」編集委員会, 2009.

斎藤美奈子, 「中古典ノスゝメ(第38回)社会派ヤングアダルト文学: 早船ちよ『キューポラのある街』(一九六一年)の巻」, 『Scripta』 10(2)=38, 2016.

山田和秋, 「手のひらのうた: 「キューポラのある街」吉永小百合」, 『「青年歌集」と日本のうたごえ運動: 60年安保から脱原発まで』, 明石書店, 2013.

佐藤忠男, 「ビデオで見る名画案内(終)誇り高き貧しさ: 『キューポラのある街』」, 『ひろばユニオン』 508, 労働者学習センター, 2004.

佐藤忠男, 「キューポラのある街」, 『映画子ども論(教育の時代叢書)』, 東洋館出版社, 1965.

佐藤忠雄, 「新人の二作: 「誇り高き挑戦」と「キューポラのある街」」, 『映画評論』 19(5), 新映画, 1962.

佐藤光良, 「「キューポラのある街」」, 『文化評論』 136, 新日本出版社, 1972.

佐野美津男, 「子どもは何故必要なのか:『キューポラのある街』から『わんぱく戦争』まで」, 『現代にとって児童文化とは何か』, 三一書房, 1965.

七条美喜子, 「キューポラのある街」, 『子どもに読ませたい50の本』, 三一書房, 1963.

関口安義, 『評伝 早船ちよ キューポラのある街』, 新日本出版社, 2006.

寺西英夫, 「映画"キューポラのある街"ほか」, 『声』 1014, 聲社, 1962.

西本鶏介, 「名作のふるさと(第20回)早船ちよの「キューポラのある街」」, 『こどもの本』 3(6), 日本児童図書出版協会, 1977.

早船ちよ, 「「キューポラのある街」から「未成年」へ」, 『文化評論』 44, 新日本出版社, 1965.

早船ちよ, 「「キューポラのある街」五部作を終えて」, 『文化評論』 131, 新日本出版社, 1972.

藤原史朗, 「シネマ夏炉冬扇(第8回)キューポラのある街(浦山桐郎監督 一九六二年)」, 『Sai』 77, 『Sai』編集委員会, 2017.

松島利行, 「『キューポラのある街』から『霧の子午線』まで 吉永小百合「映画を語る、人生を語る」」, 『現代』 30(3), 講談社, 1996.

山田和秋, 「手のひらのうた:「キューポラのある街」吉永小百合」, 『「青年歌集」と日本のうたごえ運動: 60年安保から脱原発まで』, 明石書店, 2013.

梁仁實, 『戦後日本の映像メディアにおける「在日」表象: 日本映画とテレビ番組を中心に』, 立命館大学博士学位論文. 2004.

溶接技術 編集部, 「川口市・キューポラのある街 川口の歴史は鋳物の歴史(地場産業と溶接技術)」, 『溶接技術: 社団法人日本溶接協会誌』 62(12), 産報出版, 2014.

横田順子, 「《戦後日本児童文学・一冊の本》『キューポラのある街』(早船ちよ)」, 『日本児童文学』 46(6), 日本児童文学者協会, 2000.

Susan Hayward, Cinema Studies (Routledge, 2006)

반공 프레임 속 재일조선인

〈동경특파원〉(김수용, 1968)을 중심으로

이대범 · 정수완

1. 한국영화와 재일조선인

본 연구는 '한국영화는 재일조선인을 어떻게 재현했는가?'라는 질문에서 시작한다. 역설적으로 이러한 질문은 내부가 아닌 바깥에서 선행되었다. 오시마 나기사(大島渚)의 〈잊혀진 황군((忘れられた皇軍)〉(1963)은 일본 사회에서 "식민 지배, 고향 상실과 이산, 민족 분단, 차별과 소외"[1]를 체현한 재일조선인의 실재적 문제를 가리는 스테레오 타입에 균열을 냈다.[2] 일본인들의 전쟁에 일본인으로 참여해 부상을 당했지만, 패전 후 조선인이라는 이유로 전쟁의 보상을 받지 못했던 재일조선인 상이군인의 전면화는 전쟁을 망각한 전후 일본 사회에 충격을 주었다. 여기서 주목할 것은 오시마가 재일조선인 상이군인에 대한 망각을 일본 사회에 한정하지 않았다는 점이다. 오시마는 〈잊혀진 황군〉에서 일본이 재일조선인 상이군인을 망각했듯이, 대한민국 역시 그들을 망

[1] 서경식은 재일조선인을 '일본 제국주의 식민지 지배'와 전후 동아시아 '냉전체제'의 산증인으로 본다. 서경식, 『난민과 분단 사이』, 임성모 역, 돌베개, 2006, p.27.

[2] 이대범·정수완, 「'거울'로서 재일조선인: 〈잊혀진 황군〉의 재일조선인 재현에 대한 비판적 검토」, 『일본학』 48, 동국대학교 일본학연구소, 2019, p.272.

각했다고 말한다. 오시마의 이러한 발언은 현재까지도 유효하며, 한국
영화 연구가 잊고 있었던 새로운 질문을 던진다. 한국영화는 재일조선
인을 어떻게 표상했는가? 즉, 한국영화와 한국영화 연구는 재일조선인
을 그 자체로 대면했는가? 혹시 망각한 것은 아닌가?

 2000년대 본격화된 재일조선인 영화 연구의 지평은 협소하다. 2000
년 이후 재일조선인 영화 연구는 국내 학술논문 기준으로 43편이다.
그리고 이 논문들이 다루는 감독은 31명, 영화는 42편이다.[3] 5편 이상
의 논문에서 언급된 감독은 오시마 나기사, 최양일, 유키시다 이사오
(行定勳), 이즈쓰 가즈유키(井筒和幸), 양영희 등이다. 4편 이상의 논문
에서 언급된 영화는 〈GO〉(유키사다 이사오, 2001), 〈교사형〉(오시마 나기
사, 1968), 〈잊혀진 황군〉(오시마 나기사, 1963), 〈일본춘가고〉(오시마 나기
사, 1968), 〈피와 뼈〉(최양일, 2004), 〈달은 어디에 떠 있는가〉(최양일,
1993), 〈박치기!〉(이즈쓰 가즈유키, 2004), 〈디어 평양〉(양영희, 2006), 〈우
리학교〉(김명준, 2006) 등이다.[4] 이상에서 알 수 있듯, 2000년대 이후

3) 자세한 목록은 [부록]의 〈표-1〉을 참조. 〈표-1〉은 한국교육학술정보원(www.riss.kr)
 의 국내 학술지 검색을 기반으로 작성했다. 최종 검색일은 2019년 5월 15일이고, 표
 작성일은 2019년 5월 19일이다. 검색어는 '재일조선인+영화', '재일코리안+영화', '재
 일한국인+영화' 등이다.

4) 최근 오시마 나기사 연구는 주목을 요한다. 오시마 나기사의 영화는 재일조선인을
 다루고 있다는 그 자체로 긍정적으로 받아들여지면서 재일조선인 영화를 대표한다고
 여겨졌다. 그러나 최근의 연구는 이를 비판적으로 검토한다. 이는 오시마 나기사와
 재일조선인 연구에 있어 무비판적으로 수용했던 일본 영화계의 견해에서 벗어나려는
 시도라 볼 수 있다. 대표적으로 고은미, 「'포르노-폴리틱 카메라'와 표상의 양가성:
 오시마 나기사 다큐멘터리의 한국인 자이니치 표상」, 『석당논총』 69, 동아대학교 석당
 학술원, 2017; 이대범·정수완, 「'거울'로서 재일조선인: 〈잊혀진 황군〉의 재일조선인
 재현에 대한 비판적 검토」; 이영재, 「국민의 경계, 신체의 경계: 구로사와 아키라와
 오시마 나기사의 '전후'」, 『아시아적 신체: 냉전 한국·홍콩·일본의 트랜스/내셔널 액
 션영화』, 소명출판, 2019 등이 있다.

국내 재일조선인 영화 연구는 '일본 사회'에서 재일조선인이 어떻게 재현되었는지를 소수의 감독과 영화만으로 진행되었다. 다시 말해, 이 말은 뼈아프게도 그간의 연구가 한국영화 속 재일조선인에 무관심했다는 사실을 방증한다. 그렇다면, 1963년 〈잊혀진 황군〉에서 오시마가 한국 사회에 던진 질문마저도 외면했던 것은 아닐까?[5]

한국영화데이터베이스(KMDB)를 통해 검색된 국내 재일조선인 관련 극영화는 72편이다.[6] 이 중 1966년부터 1979년까지 총 55편(77.46%)이 제작되었다. 특히 1966년에서 1968년에 15편에 제작되어 당시 안착된 한국영화의 장르 문법 속에서 재일조선인의 전형을 구축한다. 한국영화 속 재일조선인은 멜로드라마와 액션(간첩, 첩보)의 장르 문법 안에서 경제력(선진국 주민으로서 재일조선인)과 조총련(북한의 대리자로서 재일조선인)으로 표상되었다. 멜로드라마는 1966~1967년에 다수를 이룬다. 당시 제작된 8편 중 6편이 멜로드라마이다. 특히, 1967년에는 제작된 4편이 모두 멜로드라마이다.[7] 1966년 제작된 〈망향〉과 〈잘 있거라 일

5) 물론, 이러한 연구가 전혀 없었던 것은 아니다. 권혁태는 2007년 "한국사회는 재일조선인을 어떻게 '표상'했왔는가"라는 당연히 묻고 답해야 했지만 그간 해오지 못한 질문을 도전적으로 던졌다. 권혁태는 '민족', '반공', '개발주의'의 필터를 가지고 한국사회가 재일조선인을 어떻게 호출·호명했는지 분석한다. 그의 글(권혁태, 「한국사회는 재일조선인을 어떻게 표상해왔는가?」, 『역사비평』 78, 역사비평사, 2007, pp.234~267)은 본 연구의 출발점이다. 이외의 연구로는 김태식, 「누가 디아스포라를 필요로 하는가: 〈엑스포 70 동경작전〉과 〈돌아온 팔도강산〉에 나타난 재일조선인 표상」, 『일본비평』 4호, 2011; 지은숙, 「개발국가의 재일교포 표상과 젠더」, 『아시아여성연구』 57, 아시아여성연구원, 2018. 등이 있다.

6) 자세한 목록은 [부록]의 (표-2)를 참조. (표-2)는 한국영화데이터베이스(KMDB, www.kmdb.or.kr)의 검색을 기반으로 작성했다. 최종 검색일은 2019년 5월 15일이고, 표 작성일은 2019년 5월 19일이다. 주요 검색어는 재일조선인, 재일교포, 재일동포, 재일코리안, 재일한국인, 재일, 북송, 조총련, 민단 등이다. 물론, KMDB 검색을 기준으로 작성된 이 목록은 오류를 내포한 미완성이다. 따라서 영화 및 시나리오 대조를 통해 지속적인 보완과 업데이트가 필요하다.

본 땅〉은 북송사업 관련 내용이라면, 1967년 제작된 〈빙우〉, 〈사랑은 파도를 타고〉, 〈태양은 내 것이다〉, 〈가슴 아프게〉 그리고 1968년 제작된 〈순정산하〉는 재일조선인의 경제력을 강조한 영화이다. 이는 1965년 한일국교정상화 이후 재일조선인 자금 유치가 적극적으로 검토되던 시기를 반영한 것이다. 한편, 1968년 제작된 〈동경특파원〉(김수용), 〈제3지대〉(최무룡), 〈황혼의 부르스〉(장일호)는 조총련과 북송사업을 연결한 첩보영화이다. 이들 영화는 1965년 〈007 살인번호〉(테렌스 영, 1962), 〈007 위기일발〉(테렌스 영, 1963)의 국내 흥행과 함께 등장한 '코리안 제임스 본드'를 주인공으로 하는 국제첩보영화의 연장선상에 있다.[8] 영화의 무대를 동남아에서 동경으로 옮긴 〈동경특파원〉, 〈제3지대〉, 〈황혼의 부르스〉는 국제첩보영화의 추상적이었던 악당을 조총련과 북송사업으로 구체화했다.[9] 이때 재일조선인은 "이북과 국내 반체제세력을 이어주는 중요한 연결고리"[10]이다.

7) 1966~1967년 제작된 6편의 멜로드라마는 〈망향〉(김수용, 1966), 〈잘 있거라 일본 땅〉(김수용, 1966), 〈빙우〉(고영남, 1967), 〈사랑은 파도를 타고〉(고영남, 1967), 〈태양은 내 것이다〉(변장호, 1967), 〈가슴 아프게〉(박상호, 1967)이다.

8) 1965년 〈007 위기일발〉은 서울 관객 50만, 〈007 살인번호〉는 서울 관객 35만으로 흥행 1, 2위를 차지했다. 『한국일보』, 1965.12.19. '코리안 제임스 본드' 영화들로는 〈국제간첩〉(장일호, 1965), 〈살인명령〉(정창화, 1965), 〈SOS 홍콩〉(최경옥, 1966), 〈스파이 제5전선〉(김시현, 1966), 〈스타베리 김〉(고영남, 1966), 〈비밀첩보대〉(권혁진, 1966), 〈국제금괴사건〉(장일호, 1966), 〈순간을 영원히〉(정창화, 1966), 〈방콕의 하리마오〉(이만희, 1967)등이 있다. 대중적 장르에 접목한 냉전 반공주의라는 관점에서 1960년대 첩보물에 주목한 오영숙은 코리안 제임스 본드 영화의 특징으로 여간첩과 한국 정보원과의 사랑, 진기한 무기, 이국적 풍물, 상봉과 귀환 모티프를 언급한다. 오영숙, 「1960년대 첩보액션영화와 반공주의」, 『대중서사연구』 22, 대중서사학회, 2009, pp.42~45.

9) 정영권, 「한국 간첩영화의 성격변화와 반공병영국가의 형성 1962~1968」, 『인문학연구』 59, 인문학연구원, 2020, pp.785~787.

10) 권혁태, 「한국사회는 재일조선인을 어떻게 표상해왔는가?」, p.253.

1960년대 한국액션영화는 만주, 명동, 그리고 동경을 상상력의 공간
으로 호출했다.[11] 만주-명동-동경의 재현을 가로지르는 중심축은 일
본이다.[12] 특히, 공간으로서 만주와 명동을, 시간으로서 식민시기를
배경으로 하는 영화들은 식민지 경험에 대한 상상력을 바탕으로 집단
적 기억을 재구성하여 대중 정서에 부응했다.[13] 이러한 지정학적 상상
력은 적의 가시적 형상화를 구체화하며 불완전국가인 대한민국의 정체
(政體)를 명료하게 한다.[14] 1960년대 제기된 주권 공백지인 식민시기의
만주와 명동에서 일본에 대한 승리 서사는 '과잉 냉전'[15]의 산물이다.

11) 지리적 상상력으로 호출된 공간은 이외에도 '상해'가 있다. 상해를 배경으로 하는 영화
는 〈상해 55번지〉(고영남, 1965), 〈0번 상해돌파〉(신경균, 1967), 〈상해탈출〉(임권택,
1969), 〈안개 낀 상해〉(김효천, 1969) 등이 있다. 이 영화들은 식민지 시대의 상해를
배경으로 독립운동을 다룬다. 송효정, 「명동액션영화: 식민-해방-냉전기 기억의 소급
적 상상」, 『비교한국학』 21(3), 국제비교한국학회, 2013, p.266.

12) 그러나 중심축인 '일본(동경)'이 1960년대에 어떻게 상상되고 번역되었는지에 대한
연구는 없다. 대부분의 연구는 만주에 집중되어 있다. '만주 웨스턴'을 다루는 글로는
김영일, 「만주 웨스턴의 지정학적 구조: 포스트모더니즘에 대한 두 가지 해석」, 『현대
영화연구』 13, 현대영화연구소, 2012; 박유희, 「만주웨스턴 연구」, 『대중서사학회』
20, 대중서사학회, 2008; 임정식, 「만주웨스턴의 영웅서사 변주 양상 연구」, 『우리어
문연구』 63, 우리어문학회, 2019; 이시욱, 「1960년대 만주활극 연구」, 『한국예술연구』
1, 한국예술연구소, 2010; 이현중, 「장르생성공간으로서의 '만주'와 만주액션영화의
스토리텔링」, 『현대영화연구』 29, 현대영화연구소, 2017; 조혜정, 「'만주웨스턴'에서
의 장르 수용양상 및 번안 연구」, 『한민족문화연구』 60, 한민족문화학회, 2017; 한석
정, 「만주웨스턴과 내셔널리즘의 공간」, 『사회와 역사』 84, 한국사회사학회, 2009
등이 있다.

13) 김예림, 「불/안전국가의 문화정치와 문화상품의 장」, 『국가를 흐르는 삶』, 소명출판
사, 2015, pp.231~232.

14) 이영재, 「대륙물과 협객물, 무법과 범법」, pp.52~53.

15) 냉전을 미소의 대립구도로만 파악할 경우 냉전은 장기평화(long peace)가 유지된 것으
로 볼 수 있다. 그러나 이러한 논의는 냉전이 제2전선에서 탈식민지 과정과 연동되어
전개되었다는 사실을 배제한 논의로 빠질 수 있다. 이하나는 미소갈등을 주요 변수로
하는 종래의 냉전 논리와 다른 시각에서 남북 스스로 주체가 되어 냉전 논리를 강화하
고 지속했다는 점을 강조하며 '과잉 냉전'을 언급한다. (이하나, 「1970년대 간첩/첩보

불완전한 남한과 북한은 서로를 적대하며 스스로 주체가 되어 냉전을 과잉적으로 재생산하며 자신의 완전함을 주장했다. 한민족인 남과 북에서 반공의 적을 강조하기 위해서는 민족의 적을 약화시켜야 한다. 혹은 반공의 적을 민족의 적으로 대체해야 한다. 따라서 '과잉 냉전'의 무의식적 기저에는 일본이 자리한다. 1960년대 말 반공병영국가로 전환의 시작에 '한일국교정상화'가 자리함을 상기해야 한다. 일본이 전후 민주주의와 고도성장이라는 냉전의 특수 속에서 냉전을 지웠듯이, 남한과 북한의 과잉 냉전 역시 일본을 냉전의 장에서 밀어냈다. 그렇다면 냉정과 열전의 살풍경 속에서 사라진 일본을 다시 호출하여 남북한의 과잉 냉전을 재고해야 한다.[16)]

"배일주의는 반공주의와는 달리 시대적 부침이 컸다"[17)]는 김예림의 지적과 "한일수교문제를 계기 삼아 민족주의와 민주주의, 친일, 반일, 공산주의, 반공주의와 같은, 그동안 한국근대사 속에서 줄곧 문제시되던 의미심장한 개념들이 치열한 격론을 벌이는 장이 연출"[18)]되었다는 오영숙의 지적은 주목을 요한다. 즉, 이들의 논의는 1960~1970년대 대한민국의 정체(政體)를 규명함에 있어 '친일'과 '배일'의 역학관계를 밀어내고, '반공'의 맥락으로 한정하려 했던 연구의 한계를 보여준다.

서사와 과잉 냉전의 문화적 감수성」, 『역사비평』 112, 역사비평사, 2015, p.374.)

16) 마루카와 데쓰시는 "일본이 독립하고 그로 인해 만들어진 냉전구조가 동아시아에 뿌리 내렸다는 사실, 바로 여기서부터 우리들의 전후 인식은 다시 시작해야 할 필요가 있다" 고 말하며 일본이 전후 담론 속에서 지워진 냉전을 호출한다. 마루카와 데쓰시, 『냉전 문화론: 1945년 이후 일본의 영화와 문학은 냉전을 어떻게 기억하는가』, 너머북스, 2010, pp.35~40.

17) 김예림, 「불/안전국가의 문화정치와 문화상품의 장」, p.237.

18) 오영숙, 「한일수교와 일본표상: 1960년대 전반기의 한국영화와 영화 검열」, 『현대영화연구』 10, 현대영화연구소, 2010, p.274.

해방 이후를 반공의 맥락으로 한정할 경우 의식적이건, 무의식이건 식민과 후식민을 단절로 인식된다. 그리고 그곳에서 발생하는 식민과 후식민의 복합적인 변주는 부차적인 문제로 치부된다. 반공을 전면화하면서 후식민 이후에도 지속되는 일본과의 문제를 '민족'이라는 이름으로 추상화하여, 후경화했다. 가리면서도 보여주고, 보여주면서도 가리는 일본이라는 존재의 활용법은 '과잉 냉전'의 무의식적 반영체이다. 따라서 한국영화 속 재일조선인 재현 문제에 다가가기 위해 새로운 질문을 던져야 한다. 일본과 재일조선인은 한국영화 속에서 어떻게 '중첩'되는가?

1965년 한일국교정상화는 남한의 경제성장을 가시화한 주요한 전환점이다.[19] 경제개발 청사진 제시를 통해 지지기반 강화를 모색했던 한일국교정상화는 민족의식의 한계를 표출하며 지지기반 약화를 초래했다.[20] 일본에 대한 적대도 선망도 강화된 이 모순의 충돌은 문화 생산의 장에서 일본 재현의 어려움을 초래했다.[21] 더 이상 적으로도, 더 이상 협력자로도 표현할 수 없는 이 지점에 일본과 재일조선인이 중첩된다. 5.16 쿠데타 이후 한국사회는 경제적으로 '조국의 경제개발에 기여'하

19) 김성민, 『일본을 禁하다: 금제와 욕망의 한국대중문화사 1945~2004』, 글항아리, 2017, p.44.

20) 한일국교정상화를 계기로 '민족' 개념은 분화된다. 이후 한쪽은 민족을 통해 통일과 반독재를 이야기한다면, 다른 한쪽은 민족을 통해 분단과 독재로 이어 진다. 1968년 민족문화와 전통에 대한 대대적인 선양 사업은 양분된 민족 개념을 '민족'과 '반공'이 결합한 국가주도 개념으로 한정하기 위한 정책적 발현이었다. 이하나, 『'대한민국', 재건의 시대(1948~1968): 플롯으로 읽는 한국현대사』, 푸른역사, 2013, pp.175~177.

21) 한·일간의 적대 해소는 1960년대 초반 현해탄 서사의 주요 주제이기도 하다. 이와 관련해서는 김예림의 「불/안전국가의 문화정치와 문화상품의 장」, 참조. 김예림은 이 글에서 현해탄 서사가 국제연애, 국제결혼, 유사 가족 모티프를 통해 적대를 환대로 재편했다고 말한다.

며, 사상적으로는 '반공으로 무장한 사람'을 국민으로 규정하고, 배제와 포섭이라는 복합적인 필터를 통해 재일조선인을 인식했다.[22] 특히, 비분단적인 양태를 지닌 재일조선인에 대한 배제와 포섭의 논리는 그들을 내부의 적으로 만들기에 유용했다.[23] 일본을 향한 직접적인 적대를 표현하기 어려운 상황에서 북송사업의 사례로 확인할 수 있듯이 재일조선인의 비분단적 특징은 정치적으로 이용되어 배일과 반공의 친밀적 상승관계를 형성한다.

본 연구는 이러한 선행연구의 맥락에서 1968년 김수용 감독의 〈동경특파원〉을 살펴보고자 한다. 이 영화는 1965년 흥행한 국제첩보영화의 연장선상에서 북송사업과 가족상봉을 다룬다. 이는 당시 동시 다발적으로 등장한 동경첩보영화의 서사적 맥락과 다르지 않다. 그럼에도 〈동경특파원〉을 주목하는 이유는 동경(00:00:00~00:39:50)과 서울(00:39:51~01:22:02)이 영화를 양분한다는 점 때문이다.[24] 이 공간적 양분과 이동은 동경과 서울이라는 도시 풍광을 표면적으로 구체화 할뿐만 아니라 이 영화의 서사를 추동하는 북송사업과 가족상봉에 대한 개별 인물의 다층적이고 복합적인 비교를 가능하게 한다. 이를 통해

22) 1960년대 말 한국영화 속 재일조선인은 경제적으로 성공한 선진국 주민이거나, 북한의 대리자이다. 앞서 언급했듯이, 박정희 정권 시기 상정한 국민의 경계는 멜로드라마와 액션영화의 장르 속에서 재일조선인에 대한 대중적 인식을 강화했다. 김범수, 「박정희 정권 시기 "국민"의 경계와 재일교포: 5·16쿠데타 이후 10월 유신 이전까지 신문 기사 분석을 중심으로」, 『국제정치논총』 56(2), 한국국제정치학회, 2016, pp.201~202.

23) 조경희, 「한국사회의 '재일조선인' 인식」, 『황해문화』 57, 새얼문화재단, 2007, pp.48~52.

24) 김수용은 1966년 북송사업을 다룬 〈망향〉에서 이미 공간의 양분을 통한 의미화를 시도했다. 이 영화는 재일조선인들이 멸시와 천대 속에서 벗어나기 위해 귀국선을 타고 '고국'에 도착하지만, 북한은 지상낙원이 아니라 일본보다 못한 반인륜적 공간으로 형상화한다. 그리고 홀로 남은 가즈오는 남쪽으로 향한다.

'민족'을 강조하며 작동시킨 과잉 냉전 체제가 1960년대 말 일본이라는 공간을 어떻게 상상하고 각색했는지, 그리고 여기에 왜/어떻게 재일조선인을 중첩시켰는지 파악 할 수 있을 것이다.

2. 구성적 외부로서 재일조선인

〈동경특파원〉의 신문 광고는 "東京(동경)→大阪(오사카)→京都(교토)→奈良(나라)→名古屋(나고야) 現地(현지)로케!"를 강조한다(〈그림1〉). 이 광고에는 〈동경특파원〉의 절반을 차지하는 서울에 대한 언급이 없다. 오직 일본의 여러 도시를 나열함으로 현지로케의 웅장함을 강조한다. 이는 1965년 〈007 위기일발〉, 〈007 살인번호〉 개봉 이후 이국적 풍물을 통해 관객의 시각적 쾌락을 충족시켜주던 코리안 제임스 본드물의 장르적 관습을 따른 것이다.[25] 그러나 정작 〈동경

특파원〉은 국제첩보물의 장르적 기대감을 충족시키지 못한다. 오히려 이국적인 동경은 가리고, 친숙한 서울은 보여준다.

〈동경특파원〉에서 동경과 서울이 처음 등장하는 장면을 비교해보자. 남 교수(김동원)는 동경에서 공무를 마치고 자동차를 타고 공항으로 향한다. 이때 딸 지숙이(윤정희) 남 교수를 배웅한다. 이 장면은 46초 동안 2개의 숏으로 구성되어 있다. 〈그림2〉[26]에서 남 교수와 지숙은 대화를 하며 북송문

〈그림1〉

25) 이영일, 『한국영화전사』(개정증보판), 소도, 2004, p.374.

제를 언급한다. 지숙의 남편은 북송문제를 취재하고 있으며, 남 교수는 북송문제 때문에 동경에 왔다. 차창 너머로 보이는 동경은 특색을 보이지 않는다. 결국, 스크린을 채우는 것은 이국적인 동경이 아니라 지숙과 남 교수의 북송관련 대화이다. 이는 이어지는 〈그림3〉에서도 반복된다. 자동차 내부에서 두 사람의 북송문제관련 대화에 주목했던 카메라가 자동차 외부로 나왔지만, 즉 스크린에서 대화 주체를 밀어냈지만, 여전히 스크린의 의미를 장악한 것은 고정된 카메라가 포착한 펄럭이는 태극기뿐이다. 〈그림3〉은 6초간 지속되지만, 동경은 배경으로 밀려나 구체화되지 않는다. 결국, 〈그림2〉와 〈그림3〉은 동경을 스펙터클로 담아내는 대신, 북송문제와 한국을 통해 스크린의 의미를 구축한다.

〈그림2〉 5/452 〈그림3〉 6/452

〈그림4〉 201(1)/452 〈그림5〉 201(2)/452 〈그림6〉 201(3)/452

〈그림7〉 202(1)/452 〈그림8〉 202(2)/452 〈그림9〉 203/452

26) 〈동경특파원〉은 총 452개의 숏으로 구성되어 있다. 이후 〈그림○○〉의 캡션 '5/452'는 〈동경특파원〉의 전체 숏인 452개개 중에서 5번째 숏을 의미한다. 그리고 '5(2)/ 452'는 같은 숏 내에서 카메라 이동을 의미한다.

〈그림10〉 204/452 〈그림11〉 205/452 〈그림12〉 206/452

〈그림13〉 235/452 〈그림14〉 236/452 〈그림15〉 238/452

〈그림16〉 175/452 〈그림17〉 176/452 〈그림18〉 180/452

반면, 지숙, 완배(김성옥), 안나(여수진)가 동경에서 서울에 도착해 집으로 향하는 장면은 1분 26초 동안 6개의 숏으로 진행된다. 〈그림4〉에서 서울의 도착을 알린 카메라는 고정되어 있었던 동경과 달리 줌 아웃하여 롱숏으로 전경을 포착한다(〈그림5〉). 〈그림6〉에서 카메라는 해방 이후 한국 기술진에 의해 최초로 건립된 제2한강교를 줌 아웃과 달리로 촬영한다. 이어지는 숏에서 카메라는 다시 줌 인하여 한국전쟁 참전 UN기념탑을 클로즈업한다(〈그림7〉 〈그림8〉). 서울-제2한강교-한국전쟁 참전 UN기념탑을 연결한 한국의 첫 이미지는 경제개발(제2한강교)과 반공(한국전쟁)이다. 이 장면을 줌 아웃/인, 달리를 통해 보여줌으로 역동성을 강조한다.[27]

27) 고국에 온 첫 인상을 묻는 남 교수의 질문에 완배는 "놀랐습니다"라고, 안나는 "이렇게 훌륭한 고국이 있을 줄은 모르고 있었어요"라고 말한다. 이는 동경에서 온 사람들에게 요구되는 답변이다. 이하나, 「1970년대 간첩/첩보 서사와 과잉 냉전의 문화적 감수성」, p.261. 그러나 이어지는 남 교수는 "어느새 조총련의 선전은 너무 지나쳐"라는 말에 반응은 상이하다. 안나는 "헐뜯고 모략하고 정말 그 사람들이 미워요"라고 말하며 남 교수의 말에 동조를 표하지만, 완배는 침묵하며 시선을 회피한다. 완배의 이러한

외부에 있던 카메라가 자동차 내부로 들어온다. 그리고 이어지는 3개의 숏(〈그림9〉 〈그림10〉, 〈그림11〉)은 경제개발과 반공으로 구축된 서울의 첫 이미지를 '누가 볼 것인가?'에 대한 답이다. 〈그림9〉의 안나와 완배는 고개를 돌려 외부를 본다. 그들은 정면을 볼 때에도 연신 눈동자를 돌리며 놀라움과 당혹감을 표현한다. 그리고 안나와 완배는 대화를 하지 않는다. 안나와 완배의 시선 이동과 얼굴표정이 대화를 대신한다. 반면, 지숙의 가족은 외부로 시선을 돌리지 않는다(〈그림10〉). 여전히 서울-제2한강교-한국전쟁 참전 UN기념탑이 차창 너머로 보이지만, 이들은 시선을 내부에 가두고 대화를 이어나간다. 남 교수는 지숙에게 죽은 남편을 빨리 잊으라고 말하면서 완배를 언급한다. 〈그림2〉에서 남 교수와 지숙의 북송문제 관련 대화가 〈동경특파원〉의 전반부 동경 서사를 추동했다는 점을 상기할 때, 서울에서 남 교수와 지숙의 자동차 안 대화는 관객에게 서울에서 진행될 서사의 기대감을 제공한다. 동경의 북송사업 서사는 서울의 완배와 지숙의 서사로 대체된다. 교차편집으로 〈그림11〉이 등장하여 안나와 완배는 〈그림10〉의 지숙 가족과 대조를 이룬다. 그리고 〈그림12〉에서 자동차 내부에 있던 카메라가 밖으로 나가 서울의 도시풍경을 가시화한다. 완배와 안나는 경제개발(제2한강교)을 따라, 반공(한국전쟁 참전 UN기념탑)을 통과하여 번화한 서울 도심에 도착했다.

그렇다면 역동적인 카메라 움직임으로 담아낸 경제개발과 반공의 도착지인 서울은 누가 봐야 하는 것일까? 이는 한국에 사는 남 교수 부부 그리고 3년 만에 한국에 돌아온 지숙을 위한 것이 아니다. 이미 그들은 한국 국민으로서 내부에 있기 때문이다. 자동차 밖은 남 교수

기묘한 이중성은 남 교수를 납치하려는 계획이 드러나기 전까지 영화 전반에 반복적으로 등장하여 관객의 혼동을 야기한다. 이에 대해서는 2장 2절에서 다룬다.

가족을 자극하지 못한다. 그렇다면, 동경을 출발하여 서울에 진입하는 관문에 놓인 경제개발(제2한강교)과 반공(한국전쟁)을 봐야 하는 사람은 국민 내부가 아니라 외부에 놓인 이방인들이다. 즉 국민의 외부에 있는 배제와 포섭의 대상인 안나와 완배이다.[28)

서울에 도착한 다음날 지숙, 완배, 안나는 서울 구경을 나선다. 서울 구경의 첫 번째 숏이 〈그림13〉이다. 부감으로 서울의 전경을 보여준다. 동경에서는 도시의 전경을 보여주는 부감 숏을 철저히 배제했다. 고마자와 올림픽 공원(駒沢オリンピック公園)의 기념탑을 캔티드 앵글(Canted angle)로 촬영하여 불안을 강조하거나(〈그림16〉), 〈그림17〉처럼 건물을 납작하게 보여준다. 롱숏 부감으로 촬영했을 때에도 인물의 등장에 중심을 두면서(〈그림18〉) 도시의 전경을 관객의 시선에서 후경으로 밀어낸다. 반면, 서울에서는 도시의 전경을 강조하며 인물이 아닌 서울에 집중하게 한다.[29)

그러나 문제는 서울에 집중해 볼 때, '관객의 시각적 쾌감, 혹은 안도는 어디에서 확보되는가?' 즉 '이국적 풍광에 대한 장르적 기대감은

28) 청년 역시 동경에서 서울로 왔다. 그러나 영화 후반 남한의 특파원으로 밝혀지는 청년이 동경에서 서울로 오는 과정은 영화에서 생략되어 있다. 이 역시 청년은 남 교수 가족과 마찬가지로 '국민'이기 때문이다.

29) 〈속 팔도강산〉(양종해, 1968)은 〈동경특파원〉의 일본, 재일조선인 재현 양상과 정반대에 놓여 있어 주목을 요한다. 〈속 팔도강산〉은 딸의 결혼식 참석을 계기로 해외여행을 떠나는 김희갑을 통해 세계 속의 한국의 위상을 시각화한다. 김희갑의 첫 번째 방문지는 일본이다. 〈속 팔도강산〉은 발전된 일본 그리고 그 속에서 경제적으로 성공한 재일조선인, 그리고 이들이 1967~1968년 한국의 극심한 가뭄을 구원하기 위해 노력하는 모습으로 그려진다. 두 영화가 개봉된 1968년 일본과 재일조선인 재현 양상은 이중적이다. 특히, 달리는 자동차에서 동경을 보여주는 방식과, 부감을 통해 고가도로와 고층빌딩이 가득한 동경을 보여주는 방식은 〈동경특파원〉과 〈속 팔도강산〉의 차이를 극명하게 보여준다. 〈속 팔도강산〉의 재일조선인의 표상 방식은 1967년 이후 경제적으로 성공한 재일조선인 남성을 주인공으로 하는 멜로드라마로 제시되었다.

어디에서 찾을 수 있는가?' 〈동경특파원〉의 신문 광고(〈그림1〉)에서 확인 할 수 있듯이 이국적 풍광에 대한 관객의 호기심은 여전히 유효했다. 그럼에도 〈동경특파원〉은 낯선 동경을 가리고 익숙한 서울을 보여준다.[30] 생산적 대화를 위해 질문의 방향을 전환해보자. 공간을 양분해 보여주는 〈동경특파원〉은 관객에게 익숙한 '서울'이 아닌, 익숙한 공간을 낯설게 바라보는 '동경에서 서울에 온 사람들'을 스펙터클로 제시하는 것은 아닐까?

동경에서 서울에 도착한 이방인 안나와 완배의 첫 모습은 '보는 자'였다(〈그림9〉). 그러나 〈그림10〉의 국민인 지숙은 '보지 않는 자'이다. 이는 서울 구경에서도 반복된다. 〈그림14〉에서 완배는 카메라를 들고 케이블카 외부를 본다. 안나 역시 카메라를 들고 외부를 본다(〈그림15〉). 그러나 지숙은 외부를 보지 않는다. 지숙은 외부를 보는 완배를 본다. 그렇다면 관객은 무엇을 보는가? 관객은 지숙과 마찬가지로 익숙한 '서울'이 아닌 '서울을 보는 안나와 완배'를 본다. 즉, 카메라를 들고 자신을 바라보는 '이방인'을 본다. 내부의 견고함을 위해 배제했던 대상을 다시 내부로 호출하여 타자화함으로 획득되는 것은 결국, 내부 질서의 유지와 강화이다.

1965년 한일외교정상화 이후 민족담론을 둘러싼 한국 내부의 갈등, 베트남전쟁의 격화와 한국군의 파병, 1967년 이후 남파간첩의 증가 그리고 이에 따른 미디어의 간첩담론 증가는 볼거리 중심의 국제첩보

30) 정영권은 1965~1967년까지 흥행한 동남아 배경의 국제첩보영화와 1968년 등장한 동경 배경의 첩보영화의 차이점에 주목한다. 그는 동경첩보영화의 특징으로 정보원의 부재, 북송사업과 조총련 등 현실문제의 주목, 극도로 자제된 풍경을 언급하며, 동경첩보영화에 나타난 이러한 변화 요인으로 1968년 반공병영국가로의 전환에서 찾는다. 정영권, 「한국 간첩영화의 성격변화와 반공병영국가의 형성 1962~1968」, pp.785~787.

영화의 쇠퇴를 촉진시켰다. 이를 대신하여 1968년 국내에서 국책, 즉 반공병영국가를 강조하는 간첩/첩보 영화들이 등장한다.[31] 반공병영 국가의 진입로에서 〈동경특파원〉은 동경에서 서울로 온 사람들을 보여준다. 동경에서 서울로의 이동은 보이지 않음으로 배제된 것이 보임의 세계에서 가시화된 것이다. 그리고 관객은 이들을 보면서 내부의 결속력을 견고하게 한다. 결국, 이때 서울로 온 재일조선인은 내부의 질서를 위한 '구성적 외부'이다.

3. 불확실한 인물들 : 끊임없는 의심의 대상

그렇다면 왜 재일조선인이어야 했는가? 〈동경특파원〉은 일본 동경에서 발생한 북송사업 관련 사건을 남한 서울에서 가족 상봉 서사로 해결한다. 그렇다면 중요한 것은 혈육의 문제가 어디에서 해결되는가이다. 남한인가, 북한인가라는 이러한 선택의 문제는 곧 이념의 문제이다. "재일조선인에게 '삼팔선'이 존재하지 않는다는 점은 통합된 '민족'의 일원에서 북한을 배제하고 남한만의 민족을 전유하고자 하였던 반공주의 맥락에서 보자면 받아들이기 어려운 점"[32]이라는 허병식의 지

31) 허병식은 1967년 미디어의 간첩 담론에 주목한다. 그는 1967년 전후한 남·북한의 내·외부의 정세가 간첩을 필요로 했다고 말하며 1969년 이후 남파간첩이 줄어들면서 박정희 정권이 간첩을 '정책적'으로 양산했다고 말한다. 허병식, 「간첩의 시대: 분단 디아스포라의 서사와 경계인 표상」, 『한국문학연구』 46, 동국대학교 한국문학연구소, 2014, p.18. 정영권은 허병식의 논의에 1967년 국제첩보영화의 쇠퇴를 접목하여 1968년 간첩영화로의 성격변화를 언급한다. 정영권, 「한국 간첩영화의 성격변화와 반공병영국가의 형성 1962~1968」, pp.782~783. 1969년 이후 정책적 간첩 양산을 고려한다면 1960년대 말 조총련 간첩 영화와 1970년대 조총련 간첩 영화는 다른 맥락에서 접근해야 한다.

32) 허병식, 「분단 디아스포라와 재일조선인 간첩의 표상」, 『동악어문학』 73, 동악어문학

적은 〈동경특파원〉의 인물들이 왜 재일조선인이어야 하는지, 즉 이
영화가 내부적 질서를 위한 구성적 외부를 왜 재일조선인으로 상정했
는지에 대한 주요한 단초가 된다.

〈동경특파원〉은 첩보영화의 선과 악의 명증성을 거부한다. 완배와
청년(신성일)은 "잘생기고 세련된 매너를 갖춘"[33], "결코 실패를 모르는
무적의 영웅"[34]이 아니라 불안하고 초조해 보이거나(완배) 돈을 요구하
며 협박 한다(청년). 서울에서 완배가 남 교수의 아들이라는 사실을 알
리는 편지가 도착하기 전까지 완배와 청년의 정체는 불확실한 상태로
제시된다. 이러한 혼동은 관객의 선악구분을 방해하며 캐릭터의 신뢰
를 약화한다.

완배와 청년의 중심에는 동경에 거주하는 지숙이 있다. 영화가 시작
하면 지숙에게 동시다발적으로 세 가지 사건이 발생한다. 첫째, 지숙의
아버지 남 교수는 공항에서 총격을 당한다. 둘째, 지숙은 운전 중에
실수로 사람을 죽인다. 셋째, 지숙의 남편은 의문의 차량에 의해 죽는
다. 지숙은 세 사건을 통해 완배, 안나, 청년을 만난다. 세 인물은 각
사건의 목격자이다. 청년은 남 교수 총격을, 안나는 남편의 죽음을,
완배는 지숙의 교통사고를 목격한다. 이후 세 인물은 지숙의 주변에
머문다. 남 교수의 총격과 남편의 죽음은 북송사업과 관련이 있다. 여
기서 이질적인 사건은 지숙의 교통사고이다. (영화 초반 이 사건은 북송사
업과의 연관성이 제시되지 않는다.) 두 개의 사건과 관련된 북송사업은 정
작 영화 속에서 서사를 추동하지 못한다. 오히려 모호한 지숙의 교통사

회, 2017, p.124.
33) 이하나, 「1970년대 간첩/첩보 서사와 과잉 냉전의 문화적 감수성」, p.258.
34) 오영숙, 「1960년대 첩보액션영화와 반공주의」, p.52.

고가 서사의 전경을 차지한다. 사건의 원인이 명증하지 못한 지숙의 교통사고가 〈동경특파원〉의 서사를 진행된다. 관객은 이 모호함이 명증해지기를 기대하며 서사를 따라간다. 이때 주목할 인물이 완배와 청년이다. 두 인물의 첫 등장은 하나의 숏에서 카메라의 이동을 통해 '갑자기' 제시된다. 청년은 줌 아웃 할 때, 프레임 밖에서 안으로 등장하고, 완배는 빠른 줌 인을 통해 등장한다.

지숙의 교통사고를 목격한 완배는 지숙을 도와 사건을 은폐하려 한다. 그리고 이 사건을 안 청년은 지숙과 완배에게 끊임없이 돈을 요구하며 협박한다. 〈동경특파원〉의 표면적 서사에서 완배는 지숙에게 도움을 주고, 청년은 지숙을 협박을 한다. 그러나 완배와 청년의 첫 등장을 고려하면, 지숙과 관계에서 두 인물이 취하는 태도는 관객과의 신뢰도를 더욱 약화한다. 공항에서 총격 이후 남 교수는 누군가에게 끌려간다. 지숙은 남 교수를 따라 뛰어간다. 바닥에 손수건이 떨어지지만 지숙은 이를 모르고 뛰어간다. 카메라가 줌 아웃 되면서 프레임 밖에 있던 청년이 화면 오른쪽에 등장한다. 말끔한 정장 차림의 청년이 지숙의 손수건을 줍는다. 그리고 지숙이 공항을 빠져 나올 때, 다시 청년이 등장하여 지숙의 잃어버린 손수건을 전해준다. 이때 청년은 잘생기고 세련된 매너를 가진 첩보요원의 전형을 보여준다(〈그림19〉). 이어지는 숏에서 완배가 등장한다. 지숙이 탄 택시가 주유소에 들어간다. 카메라는 택시에 내려서 걸어가는 기사를 따라간다. 검은 승용차에 앉아 있는 완배가 등장하자 카메라는 빠르게 줌 인하여 그를 클로즈업한다(〈그림20〉). 자동차 창문 프레임에 갇혀 등장한 완배는 밝은 공간에 앙각으로 촬영된 〈그림19〉의 청년과 대조를 이루며 악인의 전형을 보인다.

그러나 완배와 청년의 이러한 구분은 오래가지 않는다. 영화는 오히려 이들의 차이를 빠르게 지워나가며 완배와 청년을 불확실한 존재로 만든

다. 지숙을 훔쳐보던 완배는 지숙을 도와주고, 지숙에게 도움을 주던 청년은 지숙과 완배를 훔쳐보고 협박한다. 캐릭터의 급작스러운 전환은 개연성을 점차 상실하며 인물과 관객이 맺어야 하는 신뢰를 방해한다.

〈그림19〉 19/452 〈그림20〉 20/452

〈그림21〉 50/452 〈그림22〉 51/452 〈그림23〉 52/452

〈그림24〉 58/452 〈그림25〉 164/452

〈그림21〉의 화면 오른쪽 전경에서 완배와 지숙이 사건 은폐 계획을 이야기할 때, 화면 왼쪽 어둠 속에서 누군가가 갑자기 등장한다. 이어지는 〈그림22〉에서 그 남자가 청년임을 확인시켜주고, 〈그림23〉에서 청년의 시점 숏을 통해 완배와 지숙을 보여준다. 어둠 속에서 비밀스러운 〈그림22〉의 훔쳐보는 청년은 〈그림20〉의 완배와 닮아 있다. 〈그림19〉에서 구축된 청년에 대한 관객의 신뢰는 〈그림21〉~〈그림23〉의 진행을 통해 약화된다.

이를 가중시키는 것은 〈그림23〉과 〈그림24〉의 관계 때문이다. 〈그림23〉은 청년의 시점 숏이다. 그리고 〈그림24〉는 지숙의 남편이 교통사고로 죽기 전 장면이다. 누군가 높은 곳에서 훔쳐보는 〈그림24〉는 〈그림23〉과 닮아 있다. 이러한 숏 구성은 관객에게 〈그림24〉의 시선이

청년일 가능성을 열어준다. 이후 지숙은 남편의 죽음이 "조련계 간첩의 소행 같다"는 경찰의 말을 완배에게 전한다. 〈그림23〉과 〈그림24〉의 관계 그리고 지숙의 말을 종합해 볼 때, 〈동경특파원〉은 청년이 조련계 간첩과 인접해 있음을 강조한다. 지숙과 완배에게 돈을 요구하며 협박하는 모습까지 더해지면서 〈그림19〉에서 구축된 세련된 매너를 가진 첩보요원의 전형은 관객의 인지에서 점차 지워진다.

영화가 전개되면서 완배 역시 첫 등장이 구축한 악당의 이미지가 약화된다. 지숙의 교통사고 현장에 등장한 완배는 사건 은폐를 돕는다. 지숙과 완배의 교통사고 은폐 계획은 매번 실패로 돌아간다. 부상당한 줄 알았던 사람은 죽고, 시체는 사라지고, 돈을 요구하는 청년의 협박은 거세진다. 특히, 완배가 정체불명의 사람들에게 폭행을 당하는 장면과 이어지는 지숙의 남편 사진을 보면서 하는 서울로 가겠다는 지숙과 완배의 대화(〈그림25〉)는 〈그림20〉이 구축한 악당 이미지의 전형을 지운다.

〈그림24〉가 남편의 죽음과 청년을 연결했듯이, 완배가 지숙의 남편 사진을 보는 〈그림25〉 역시 남편의 죽음을 떠오르게 한다. 물론 이 장면은 이중적이다. 앞서 언급했듯이 〈그림24〉가 〈그림23〉과 연결되면서 청년이 조련계 간첩일 수 있는 가능성을 열어 놓는다. 마찬가지로 〈그림 25〉는 완배가 죽은 남편을 대체하여 서울에서 지숙 옆에 남아 있을 가능성을 열어 놓는다. 그러나 다른 해석 역시 가능하다. 〈그림24〉가 조련계 간첩의 범죄 현장을 목격하는 요원의 시선일 수도 있고, 〈그림25〉가 자신의 범죄를 확인하는 완배의 시선일 수 있다. 완배와 청년의 이중성을 보여주는 이 장면에서 어떤 접근이 맞고, 틀리는지는 중요하지 않다. 중요한 것은 관객이 이 장면을 통해 청년과 완배를 명증하게 규정할 수 없다는 사실이다. 결국, 관객은 불확실한 대상을

명증하게 규명하기 위해 끊임없이 그들을 의심해야 한다.

이렇듯 〈동경특파원〉은 청년과 완배의 첫 등장에서 구축한 장르의 전형적 캐릭터 문법을 지우면서 관객이 인물과 맺을 수 있는 신뢰를 약화한다. 그렇다고 악이 선으로, 선이 악으로 대체되었다고 볼 수도 없다. 〈동경특파원〉은 이마저도 거부한다. 청년이 지숙의 잃어버린 손수건을 찾아 줄 때, 지숙은 고맙다고 말한다. 그러나 지숙은 의심스러운 표정으로 청년을 바라본다. 이후 지숙의 청년에 대한 의심은 점점 커져간다. 반면, 지숙의 교통사고 현장에 도착한 완배가 사고 현장을 처리하고 지숙을 집까지 데려다 준다. 표면적으로 완배와 지숙이 친밀도가 형성되는 이 장면에서 완배와 지숙은 하나의 프레임에 있지만, 그들의 시선은 각기 다른 곳을 향한다. 이후 완배에 대한 지숙의 의심은 사라지고 지숙은 완배와 함께 점점 청년을 피해 한국으로 간다.

그렇다면 왜 〈동경특파원〉은 인물에 대한 관객의 신뢰를 약화시키는가? 이를 통해 획득되는 것은 무엇인가? 완배와 청년은 관객에게 신뢰를 주지 못한다. 따라서 관객은 어느 누구에게도 몰입할 수 없다. 관객은 끊임없이 이들의 정체를 확인하기 위해 의심의 눈초리를 가지고 감시해야 한다.[35] 이는 안나 역시 마찬가지이다. 지숙은 북송선을 타지 않은 오빠를 찾아다니는 안나에게 성과가 있냐고 묻는다. 안나는 성과가 없다고 말한다. 그러나 이후 안나와 완배의 대화에서 어느 정도 성과(완배가 오빠를 찾아주겠다고 함)가 있다는 사실을 알 수 있다. 그러나

35) 남북이 공존하는 재일조선인 사회에서 이들 간의 교류가 필연적이다. 그러나 이 점이 재일조선인을 의심의 눈으로 보게 한다. 이로 인해 재일조선인은 누구나 항시 의심받는 정치적으로 취약한 존재이다. 즉, 재일조선인 두 개의 분단국가로부터 항상 충성을 요구받음과 동시에 의심을 받는다. 김웅기, 「'1965년 체제'와 재일코리안: 강한 정치성이 낳은 정치적 취약성」, 『일본문화학보』 68, 한국일본문화학회, 2016, p.282. p.285.

안나는 이 사실을 지숙에게 숨긴다. 이를 고려해보면, 지숙을 제외한 세 사람(완배, 청년, 그리고 안나)이 모두 정체가 불확실한 상태이다. 관객이 믿을 수 있는 인물은 오직 국민인 지숙뿐이다.

동경의 불확실한 사람들은 입국절차를 거쳐 서울에 도착한다. 그들은 이름을 말하고, 소속을 말하고 위험여부를 판단 받은 다음 서울에 도착했다. 서울에 도착한 완배와 안나가 받은 첫 질문은 "고국에 온 첫 인상이 어떤가?"이다. 이 질문에 완배와 안나는 그들에게 요구되는 대답을 한다. 그럼에도 그들은 여전히 관객의 의심을 받는다. 관객의 의심을 확인해주듯 완배와 안나는 그날 저녁 남 교수 집을 몰래 빠져나와 의문의 공간에서 접선한다.

완배와 청년의 정체가 명확해지는 시점은 남 교수가 의문의 인물로부터 편지를 받을 때이다.[36] 완배가 사실은 북한에 두고 온 남 교수의 아들이라는 이 편지의 내용을 통해 관객은 동경에서부터 이어져오던 두 인물에 대한 불확실성을 걷어낸다. 남과 북이라는 선택지 앞에서 관객은 인물의 신뢰를 회복한다.

재일조선인의 비분단적 양태는 일본 식민의 결과이다. 그러기에 남과 북이라는 선택은 '강요된 질문'이다. 이 질문은 일본 거주의 '역사적 경위'를 부정하고, 남과 북이라는 새로운 프레임으로 민족을 규정하려는 무의식의 반영이다. 이 강요된 질문에 답을 하지 않을 때, 그들은 두렵고, 낯선 즉, 불확실한 사람들로 남는다. 〈동경특파원〉은 관객에게 재일조선인을 불확실한 존재로 보여주고 이들이 확실한 존재로 이

36) 의문의 편지를 보낸 사람의 얼굴은 등장하지 않는다. 그러나 보낸 사람의 목소리를 통해 편지 내용이 관객에게 전달된다. 이 목소리의 주인공은 청년이다. 따라서 관객은 목소리를 통해 그 편지의 발신인이 청년이라는 것을 확인할 수 있다.

행하는 과정에서 강요된 질문의 필요성을 말한다. 즉, 관객은 강요된 질문이 내포한 남북의 프레임을 정당화한다.

4. 반공의 은닉처로서 가족상봉 서사

불확실했던 완배의 정체가 명료해진 이후 〈동경특파원〉은 가족상봉의 서사로 전개된다.[37] 완배는 북으로 남 교수를 납치하기 위해 뱃놀이를 제안한다. 남 교수가 이를 거부하자 완배는 총을 겨눈다. 남 교수는 자신이 아버지라는 사실을 완배에게 밝히고 "너는 피를 나눈 동생을 아내로 맞을 만큼 *잔인무도한 공산주의에 속고 있는 거다. 총을 버리고 어서 애비의 품으로 돌아와 다오.*"라고 말한다. 가족상봉 서사의 출발점에서 남 교수는 총을 겨눈 아들에게 공산주의의 반인륜적 행위를 언급한다. 그는 이 행위의 원인을 공산주의에 속고 있기 때문으로 본다. 완배는 가족이기 때문에 아버지의 품으로 돌아 올 수 있는 가능성이 있다. 그러나 완배가 아버지의 품으로 돌아오기 위해서는 세뇌(洗腦)에서 벗어나야 한다.[38]

남 교수는 완배에게 "애비를 쏘든가, 자수를 하든가"라는 선택지를 제시한다. 아버지를 쏘는 패륜적 행위를 할 것인가, 자수를 하여 공산주의에서 벗어날 것인가라는 선택지는 남과 북이라는 이념의 대립을

37) 오영숙은 1960년대 중반 이후 등장한 한국 첩보액션영화의 가족상봉 모티프와 귀환 모티프는 서구의 007영화와 다른 한국 첩보액션영화의 특성이라고 지적했다. 이는 국내 첩보액션영화의 원형이 되어 1970년대 이후 첩보액션영화에 반복적으로 등장한다고 보았다. 오영숙, 「1960년대 첩보액션영화와 반공주의」, pp.56~62.

38) 한국 반공영화에서 '세뇌'라는 장치의 선호와 관련해서는 이영재, 『아시아적 신체: 냉전 한국·홍콩·일본의 트랜스/내셔널 액션영화』, p.33 각주 19번 참조.

인륜(가족애)과 이념의 대립으로 전환한다. 실상, 인륜은 반공의 은닉
처이다. 하지만 인륜을 강조함으로 반공과는 다른 지점에서 관객에게
다가간다.[39] 관객은 스크린에서 펼쳐지는 이념과 이념 대립이 자아내
는 반공의 직설적 언설보다는 이를 숨기고 있는 오락성에 매혹되기
마련이다.[40] 당시의 장르적 관습에 따르면 〈동경특파원〉의 마지막은
완배의 가족상봉이어야 한다. 그러나 영화의 마지막은 안나의 죽음이
다. 왜 완배의 가족상봉이 아닌 안나의 죽음인가?

완배의 가족상봉 서사의 무대인 바닷가에 안나가 먼저 도착한다.
안나는 북송선을 타지 않았지만 행방이 묘연한 오빠를 찾는다. 은밀하
게 완배를 만났던 것도 이러한 이유 때문이다. 완배는 안나에게 오빠가
평양에 있다고 말한다. "평양이요?"라고 안나는 반문하지만, 구체적으
로 물어보지는 않는다. 북송선을 거부한 안나는 일본에서부터 줄곧
오빠를 찾아왔다. 그러나 안나는 영화가 전개되는 동안 북송선에 탄
엄마에 대해서는 언급하지 않는다. 엄마를 지워버렸듯이 안나는 오빠
가 평양에 있다는 말을 듣고 더 이상 오빠를 언급하지 않는다. 이제
일본이건, 남한이건 안나의 '가족'은 없다. 이후 안나는 완배에게 납치
된 청년의 탈출을 도와준다.

그리고 그 바닷가에 완배와 남 교수 가족이 도착한다.[41] 이들을 맞이하

39) 이하나, 『'대한민국', 재건의 시대(1948~1968): 플롯으로 읽는 한국현대사』, p.201.
40) 이는 전달하고자 하는 '반공'이 그 자체로 전달되지 않을 가능성을 내포한다. 관객을
 논의의 장으로 끌어오기 위해서는 오락성을 강조해야 하지만, 오락성의 강조는 오히려
 전달하려는 반공을 변형한다. 특히, 반공병영국가로의 전환에 놓인 1968년 남한에서
 오락성을 해치지 않고 이 틈새를 어떻게 봉합할 것인가는 '반공영화'의 존립의 문제이다.
41) 바닷가로 향하는 자동차 안의 완배와 남 교수 가족은 2개의 숏으로 구성된다. 첫 번째
 숏은 눈을 감고 있는 남 교수와 환하게 웃고 있는 남 교수의 부인과 지숙으로 구분한다.
 이 숏은 눈을 감는 남 교수를 보여주면서 시작한다. 이후 카메라는 패닝하여 부인과
 지숙으로 향한다. 조명 역시 카메라를 따라 이동한다. 완배의 비밀을 알 고 있는 남 교수는

는 것은 "언니 오지마!"라는 안나의 목소리이다(〈그림27〉). 안나는 급하
게 남 교수 가족이 있는 방향으로 뛰어가지만, 오른쪽 후경에 한 인물이
등장해 이를 저지한다. 안나는 총에 맞고 쓰러진다. 이어지는 〈그림28〉
은 〈그림26〉과 대조를 이루며 완배와 남 교수 가족의 갈등의 시작을
알린다. 완배가 남 교수를 데리고 가자 남 교수는 완배가 아들임을 아내
와 지숙에게 말한다(〈그림30〉). 이때 부인이 프레임 안으로 들어오고 완
배는 부인에게 총을 겨눈다(〈그림 31〉). 남 교수 부인은 "니가 지완이냐?
니가 정말 지완이란 말이냐? 못 간다. *애비 어미를 몰라보는 것이 빨갱이*
란 말이냐. 친아들을 간첩으로 남파 시켜 애비를 잡아가는 게 너희들이
하는 짓이냐? 못 간다."라고 말한다. 남 교수가 아들 지완(완배)과 대면했
을 때처럼 남 교수 부인 역시 공산주의의 반인륜적 행위를 언급한다.

| 〈그림26〉 414/452 | 〈그림27〉 415/452166 | 〈그림28〉 416/452 |
| 〈그림 29〉417/452 | 〈그림30〉 418(1)/452 | 〈그림31〉 418(2)/452 |

어둠에, 모르는 부인과 지숙은 밝음에 자리한다. 두 번째 숏은 선글라스를 낀 완배의
뒷모습이다. 전면 시야를 차단한 완배는 끊임없이 뒤를 의식하듯 고개를 움직인다. 〈동경
특파원〉에서 자동차 내부는 동경에서 남 교수와 지숙, 지숙과 완배, 서울에서 남 교수와
부인 그리고 지숙, 완배와 안나에서 확인 할 수 있듯이 같은 의미에 놓인 인물들이 모이는
장소였다. 그러나 바닷가로 향하는 자동차 내부는 남교수와 부인, 지숙을 하나의 숏으로
다시 남교수, 부인, 지숙과 완배를 다른 숏으로 배치하여 나눈다.

〈그림32〉 419/452 〈그림 33〉419(1)/452 〈그림 34〉419(2)/452

〈그림35〉 442/452

　그러나 부인의 이 대사는 모순으로 가득하다. "애비 어미를 몰라보는
것이 빨갱이"라는 말을 완배 입장에서 접근해보면 자식을 몰라보는
것이 남한의 부모인 것이다. 그러나 영화는 이 모순이 관객에게 전면화
되기 전에 다음 대사로 뒤덮어 가린다. '친아들을 간첩으로 남파 시켜
애비를 잡아가는 것'을 애비 어미를 몰라보는 행위로 규정한다. 이를
통해 인륜과 이념의 대립을 완성한다. 안나를 쏜 인물(〈그림27〉), 그리
고 부인과 완배의 대화를 지켜 본 〈그림29〉의 인물은 부인의 대사가
끝날 때까지 기다려 준다. 부인의 대사가 언급하는 인륜과 이념의 선택
지는 완배뿐만 아니라 그의 동료들에게도 제시된 것이다. 부인의 울부
짖음에도 동료들의 선택은 〈그림32〉처럼 총을 쏘는 것이었다. 결국
부인은 총을 맞고 쓰러진다(〈그림33〉). 이때 완배는 인륜으로 향해있던
총부리를 이념으로 '급히' 돌려 인륜을 지키려 한다(〈그림34〉). 그러나
이 갑작스러운 투항은 관객에게 극적 쾌감을 전달하지 못한다. 인륜을
통한 공산주의 비판이 관객의 정당성을 확보하기 위해서는 인물과 관
객의 공감이 형성되어야 한다. 그러나 공감을 형성하기 위해 마련한
장치가 오히려 반공주의를 약화하는 기제로 사용될 수도 있다. 이것이
이념보다 우선하는 가족애를 보여주면서도 남한의 이념을 강조해야
하는 영화들의 모순이다. 그간의 가족상봉 서사의 전형을 따르는 것처

럼 보이지만 완배는 가족을 그리워하지 않았으며, 인륜과 이념(임무) 사이의 고민 역시 최소화되어 있다. 오히려 가족을 그리워했던 것은 안나이다. 동경에서도, 서울에서도 안나는 끊임없이 오빠를 찾아 다녔다. 표면적 서사는 완배를 통해 진행되지만, 관객의 장르적 공감은 안나에게로 향한다.

가장 극적이어야 했던 가족상봉과 완배의 투항은 군인이었던 청년의 등장으로 서사의 주변으로 밀려난다. 완배 일당을 일망타진한 청년이 달려간 곳은 투항한 완배도, 가족상봉 서사의 중심인 남 교수 가족도 아니다. 그는 관객의 장르적 욕망을 따라 그간 가족을 끊임없이 찾아다녔던 안나에게 간다(〈그림35〉). 완배의 투항과 가족상봉으로 잠시 밀려났던 안나가 군인 청년에 의해 다시 중심으로 돌아온다. 이때 안나는 "공산주의라는 게 겨우 이런 것이었나 봐요. 이용할 데로 이용해 먹고…, 하지만 고국 땅에서 죽게 되어 기뻐요. 선생님, 전 선생님을 좋…" 라고 말하며 남한 군인 청년의 품에서 죽는다.

안나는 동경에서도, 서울에서도 오빠를 찾아다녔다. 이제 그 어디에도 안나에게 가족은 없다. 안나는 가족을 만날 수 있는 기회가 있었다. 그러나 안나는 이를 거부하고 남한 군인의 품에서 죽는다. 완배는 북한을 버리고 남한의 가족을 택했다면, 안나는 북한의 가족을 버리고 남한을 택했다. 다시 말해 완배는 이념을 버리고 (남한의) 인륜을 택한 것이라면, 안나는 (북한의) 인륜을 버리고 이념을 택한 것이다. 결국 완배와 안나는 모두 이념을 택한 것이다. 완배의 가족상봉 서사에서 영화가 끝났다면 인륜이 강조되면서 반공을 전면화하지 못한다. 그러나 안나로 영화가 끝나면서 반공을 전면화한다. 그럼에도 이 장면이 관객에게 직설적으로 보이지 않는 것은 〈그림35〉가 '고아'가 된 안나가 청년의 품에서 새로운 가족을 만나는 것처럼 보이기 때문이다.

이념에 앞선 인류를 이야기하지만, 결국 인류에 앞선 남한 이념을 말하는 안나의 죽음이 지우고 있는 것은 무엇일까? 영화의 마지막에서 다시 한 번 완배와 안나가 동경에서 왔다는 사실을 상기해야 한다. 서울에 도착한 이후 영화는 이들에게서 동경을 지운다. 영화 후반에 이르면 동경은 지워지고 남과 북의 프레임 안에서 완배와 안나를 다룬다. 이는 재일조선인의 이주와 정착이 일본 식민 지배의 결과이고, 이들에 대한 편협한 인식이 냉전 체제의 산물이라는 점을 지운다. 〈동경특파원〉은 식민과 후식민의 연속적인 역사성을 내재한 재일조선인을 한국에 호출하여 그들을 남북의 프레임에 가둔다. 이러한 식민과 후식민의 단절은 민족의 적인 일본을 지우고, 새로운 민족의 적으로 북을 전면화한다. 한일국교정상화 이후 일본 재현의 이중성, 민족의 의미 분화, 반공병영국가로의 전환 등과 맞물려 등장한 '반공을 중심으로 하는 민족' 개념 재설정의 정당성을 마련한다.

5. 나가며

'한국영화는 재일조선인을 어떻게 재현했는가?'는 어쩌면 너무 늦게 제기된 질문이다. 2000년 이후 국내에서 본격화된 재일조선인 영화 연구 역시 일본/일본 사회에서 재일조선인이 어떻게 재현되었는가에 방점을 두면서 이 질문을 외면했다. 한국 영화 속에 재일조선인은 꾸준히 있어왔다. 박정희 정권은 집권 초기부터 경제, 반공, 민족을 통해 쿠데타의 정당성과 국가 정체성을 규정했다. 1965년 한일국교정상화는 남한의 경제성장을 가시화한 주요한 전환점이다. 그러나 경제개발의 청사진 제시를 통해 지지기반 강화를 모색했던 한일국교정상화는

민족의식의 한계를 표출하며 지지기반 약화를 초래했다. 결국, 이를
봉합하기 위해서는 집권 초기 설정한 경제, 반공, 민족의 재설정이 필
요했다. 그 중심에는 반공병영국가로의 전환과 한일국교정상화 이후
시민·학생에게 빼앗긴 민족담론의 헤게모니 장악이다. 특히, 민족은
이 재설정의 핵심이다. 경제개발을 위해 일본 자본이 절대적이었던
박정희 정권은 민족의 절대적 적대로서 일본을 상정하지 못하게 되었
다. 일본 재현의 어려움은 여기에 기인한다.[42] 따라서 민족담론의 헤게
모니를 장악하기 위해서는 새로운 절대적 적대가 필요했다. 이 지점에
서 반공병영국가와 민족의 접점이 형성된다. 재일조선인의 비분단적
인 양태는 재설정된 경제, 반공, 민족을 가시화의 적합한 매개체로 활
용된다. 재일조선인의 역사성은 탈각되고 그들의 이미지는 왜곡·변형
된다.[43] 그 결과 일본은 냉전의 살풍경 속에서 사라졌고, 남북의 과잉
된 냉전 체제가 형성한 반공프레임은 한국영화 속 재일조선인을 '선진
국 주민' 혹은 '북한의 대리자'로 재현했다.

반공을 중심으로 한 민족 개념의 재설정이라는 맥락에서 〈동경특파
원〉은 주목할 만한 텍스트이다. 1965년 007 시리즈의 흥행에 기대어
등장한 동남아 첩보영화의 자장아래 놓인 〈동경특파원〉은 동경과 서
울을 양분한다. 장르적 관습에 따른다면 이 영화는 관객에게 동경을
시각적 스펙터클로 담아 제시해야 한다. 그러나 〈동경특파원〉은 동경
을 가리고 서울을 보여준다. 관객은 서울의 익숙함을 배경으로 동경에

42) 박정희 정권이 "아무리 반일주의를 통치 이념으로 활용했다고는 해도 한일국교정상화
를 통해 경제발전을 추진하고 정권의 정통성을 확립하고자 했던 군사 정권이 이승만
정권의 왜색 일소 운동과 같은 적극적인 금지 조치를 취하는 것은 사실상 불가능했다."
김성민, 『일본을 禁하다: 금제와 욕망의 한국대중문화사 1945~2004』, p.39.
43) 권혁태, 「한국사회는 재일조선인을 어떻게 표상해왔는가?」, p.234.

서 온 사람들을 본다. 그들은 제2한강교와 한국전쟁 참전 UN기념탑을 보고 "놀랍다"고 말해야 하는 입국절차를 통과해야 하는 사람들이다.

동경에서 그들은 불확실한 사람들로 그려진다. 완배와 청년의 첫 등장은 장르적 캐릭터의 전형을 따른다. 그러나 이후 관객과 캐릭터의 신뢰는 깨진다. 관객은 어느 누구에게도 몰입할 수 없다. 관객이 할 수 있는 것은 끊임없이 그들의 정체를 확인하기 위해 의심의 눈초리를 가지고 감시해야 한다. 그러기에 그들은 서울에서 입국절차를 거쳐야 했던 것이다. 관객은 불확실한 존재의 입국절차 과정을 목격함으로 안도하고, 위안을 얻는다. 이것이 이국적 풍광의 스펙터클을 대신하여 관객에게 제공된 시각적 스펙터클이다. 문제는 불확실한 존재에 행해 지는 강요된 질문의 정당화이다. 〈동경특파원〉은 관객에게 재일조선 인을 불확실한 존재로 보여주고 이들이 확실한 존재로 이행하는 과정 에서 강요된 질문의 필요성을 말한다. 즉, 강요된 질문이 내포한 남북 의 프레임을 정당화한다.

〈동경특파원〉은 동경에서 북송사업으로 출발해, 서울에서 가족상봉 의 서사로 끝난다. 불확실했던 인물들이 명증해지면서 가족상봉 서사 의 비극성을 강조하는 인륜과 이념의 대립을 전면화한다. 완배는 아버 지와 어머니에게 총을 겨눈다. 그때 아버지와 어머니는 인륜을 강조하 며, 이념을 강조하는 공산당을 비난한다. 이러한 전개는 장르적 클리셰 이다. 비극성이 강조되기 위해서는 인륜과 이념 사이의 갈등이 영화 전개 속에서 중층적으로 쌓여야 한다. 그러나 〈동경특파원〉의 주인공 인 완배는 갑자기 총부리를 돌린다. 이는 관객과 감정의 공감대를 형성 하지 못한 상태에서 제시된 서사 종결을 위한 갑작스러운 상황이다. 인륜과 이념 사이에서 고민하며 관객의 공감대를 획득한 것은 오히려 안나이다. 안나는 끊임없이 오빠를 찾는다. 동경에서도 서울에서도 오

빠를 찾지만 만나지 못한다. 안나의 가족인 어머니와 오빠는 모두 북한에 있다. 그러나 안나는 북한을 거부하고 탈출하다가 죽는다. 안나는 가족을 거부하고 이념을 선택한 것이다. 이는 완배의 선택과 정 반대이다. 완배는 이념을 버리고 가족을 선택했다. 그렇다면 완배와 안나의 선택에서 가족의 선택은 중요한 것이 아니다. 결국 이념의 선택만이 남을 뿐이다. 그것도 남한의 선택만이 남을 뿐이다. 〈동경특파원〉에서 인륜과 이념을 선택하는 사람은 안나와 완배다. 이들과 함께 동경에서 온 지숙과 청년은 국민이기 때문에 선택을 하지 않는다.

〈동경특파원〉은 남과 북이 대립하는 시점에서 동경을 지운다. 결국, 재일조선인에게는 인륜인가, 이념인가? 사실은 남인가 북인가?라는 선택지만이 남을 뿐이다. 동경을 지우는 행위는 재일조선인이 일본에 거주하는 식민의 역사성을 탈각한 것이다. 그렇다면 남북한의 과잉 냉전체제가 새롭게 창안한 민족은 식민과 후식민의 관계를 연결이 아닌 단절로 상정한 것이다. 식민을 추상화하여 적대로서 일본을 후경으로 밀어내고 새로운 민족의 적으로서 북을 내세운다. 어쩌면 한국영화 속 재일조선인은 어떻게 재현되었는가라는 질문이 늦게 도래한 이유는 중층적으로 가려진 한국의 국가적 무의식의 역사적 산 증인이 재일조선인이기 때문이 아닐까?

이 글은 동국대학교 일본학연구소의 『日本學』 제50집에 실린 논문 「동경에서 온 사람들 그리고 '반공' - 〈동경특파원〉(김수용, 1968)을 중심으로」와 2019년 6월 8일 동국대학교 일본학연구소 40주년기념 학술심포지움에서 발표한 「한국영화 속 재일조선인 표상연구를 위한 서설」을 전면 수정·보완한 것임.

[부록]

(표-1) 국내 재일조선인 영화 연구

일러두기

* 본 표는 '한국교육학술정보원(www.riss.kr)'의 국내학술지 검색을 기반으로 작성했다. 최종 검색일은 2019년 5월 15일이고, 표 작성일은 2019년 5월 19일이다.
** 검색어는 '재일조선인+영화' '재일코리안+영화' '재일한국인+영화' 등이다.
*** 본 표 작성에 참고한 논문은 2000년 이후 국내학술지에 게재된 43편의 논문이다.
**** 43편의 논문이 다루는 감독은 31명이고, 영화는 42편이다.

영화			국내학술 논문		
감독	영화제목	제작		연도 및 (필자)	키워드
오시마 나기사	태양의 묘지	1960	1회	2013 (김승구)	한일관계
	잊혀진 황군	1963	7회	2010 (신하경)	차별, 소송 사건
				2013 (김승구)	한일관계
				2013 (신하경)	억압적 보편
				2015 (이영재)	상이군인, 아시아적 신체
				2016 (복환모)	황군, 상이군인, 클로즈업
				2017 (고은미)	분노의 공유와 전시
				2019 (이대범·정수완)	'거울로서 재일조선인' 비판
	일본춘가고	1967	4회	2010 (신하경)	차별, 소송 사건
				2013 (김승구)	한일관계
				2015 (최은주)	조선위안부 표상
				2018 (백욱인)	대중음악, 모방, 전유, 당사자
	교사형	1968	8회	2010 (신하경)	차별, 소송 사건
				2012 (노광우)	뉴웨이브, 소수자, 기억, 가족사
				2013 (신하경)	억압적 보편
				2013 (김승구)	한일관계

영화			국내학술 논문		
감독	영화제목	제작	연도 및 (필자)	키워드	
오시마 나기사	교사형	1968	8회	2015 (이영재)	상이군인, 아시아적 신체
				2016 (채경훈)	고마쓰가와 사건, 국민국가, 타자
				2016 (박동호)	이진우 사건, 전후 일본의 자화상
				2017 (박동호·김겸섭)	이진우 사건, 브레히트적 기법
	돌아온 술주정뱅이	1968	2회	2010 (신하경)	차별, 소송 사건
				2013 (김승구)	한일관계
박철수	가족 시네마	1998	2회	2005 (박명진)	제국주의적 인류학, 민족
				2012 (노광우)	뉴웨이브, 소수자, 기억, 가족사
양영희	디어 평양	2006	4회	2013 (이명자)	분단체제, 정체성, 경계인
				2013 (신명직)	주권·영토의 모순, 다국가 시민
				2014 (김지혜)	평양, 재일조선인 1세,2세,3세
				2015 (유진월)	이방인, 다큐멘터리
	굿바이 평양	2011	3회	2013 (이명자)	분단체제, 정체성, 경계인
				2014 (김지혜)	평양, 재일조선인 1세,2세, 3세
				2015 (유진월)	이방인, 다큐멘터리
	가족의 나라	2012	3회	2013 (윤송아)	북송, 평양, 조국 공간, 소설
				2013 (이명자)	분단체제, 정체성, 경계인
				2014 (김지혜)	평양, 재일조선인 1세,2세,3세
김명준	우리학교	2006	4회	2010 (김태만)	디아스포라
				2013 (이지연)	조선학교, 디아스포라
				2016 (오태영)	조선학교, 역설적 정체성
				2018 (김강원)	재일조선인 캐릭터와 서사
이일하	울보 권투부	2014	1회	2017 (빅치완·박성준)	조선학교, 디아스포라적 정체성

이마무라 쇼헤이	니안짱	1958	1회	2016 (차승기)	빈곤, 어린이, 일기
최양일	달은 어디에 떠 있는가	1993	5회	2004 (양인실)	내부의 타자, 자화상, 일본 미디어
				2008 (정주미)	국가, 민족, 정체성
				2009 (신소정)	뉴커머
				2013 (신명직)	주권·영토의 모순, 다국가 시민
				2014 (주혜정)	민족 정체성, 한일관계
	피와 뼈	2004	6회	2008 (정민아)	다문화, 탈식민화
				2012 (유양근)	타자, 스포츠
				2013 (신명직)	주권·영토의 모순, 다국가 시민
				2014 (주혜정)	민족 정체성, 한일관계
				2016 (이승진)	남성상
				2018 (김강원)	재일조선인 캐릭터와 서사
	개 달리다	1998	2회	2004 (양인실)	내부의 타자, 자화상, 일본 미디어
				2018 (김강원)	재일조선인 캐릭터와 서사
유키사다 이사오	GO	2001	10회	2004 (양인실)	내부의 타자, 자화상, 일본 미디어
				2005 (박명진)	제국주의적 인류학, 민족
				2008 (정민아)	다문화, 탈식민화
				2010 (김태만)	디아스포라
				2012 (유양근)	타자, 스포츠
				2012 (박정이)	소설과 영화
				2012 (양인실)	쇼와 노스텔지어, 청춘
				2015 (유진월)	이방인, 다큐멘터리
				2016 (이승진)	남성상
				2018 (김강원)	재일조선인 캐릭터와 서사

영화			국내학술 논문		
감독	영화제목	제작	연도 및 (필자)	키워드	
이즈쓰 가즈유키	박치기!	2004	4회	2008 (정민아)	다문화, 탈식민화
				2010 (김태만)	디아스포라
				2012 (유양근)	타자, 스포츠
				2013 (유양근)	이중적 로컬리티
리광남	사랑의 대지	2000	1회	2014 (김미진)	북한, 북송, 저고리
박사유 박돈사	60만 번의 트라이	2013	1회	2017 (장승현·이근모)	럭비, 호모 사케르
최인현	엑스포 70 동경작전	1970	1회	2011 (김태식)	내셔널리즘, 국가의 국민적 기억
정소영	돌아온 팔도강산	1976	1회	2011 (김태식)	내셔널리즘, 국가의 국민적 기억
이마이 타다시	저것이 항구의 등불이다	1961	1회	2012 (임상민)	이승만 라인
박성복	동경서 온 사나이	1962	1회	2018 (지은숙)	개발국가, 교포결혼, 초남성성
고영남	사랑은 파도를 타고	1967	2회	2018 (지은숙)	개발국가, 교포결혼, 초남성성
				2007 (권혁태)	한국사회, 민족, 반공, 경제개발
	빙우	1967	1회	2007 (권혁태)	한국사회, 민족, 반공, 경제개발
이원세	나와 나	1972	2회	2018 (지은숙)	개발국가, 교포결혼, 초남성성
				2007 (권혁태)	한국사회, 민족, 반공, 경제개발
	그 여름의 마지막 날	1984	1회	2007 (권혁태)	한국사회, 민족, 반공, 경제개발
	매일 죽는 남자	1980	1회	2007 (권혁태)	한국사회, 민족, 반공, 경제개발
오쿠리 고헤이	가야코를 위하여	1984	1회	2004 (양인실)	내부의 타자, 자화상, 일본 미디어
김수진	밤을 걸고	2002	1회	2004 (양인실)	내부의 타자, 자화상, 일본 미디어
구수연	우연히도 최악의 소년	2003	1회	2004 (양인실)	내부의 타자, 자화상, 일본 미디어

김우선	윤의 거리	1989	1회	2004 (양인실)	내부의 타자, 자화상, 일본 미디어
이상일	푸를 청	1999	1회	2004 (양인실)	내부의 타자, 자화상, 일본 미디어
마쓰에 데쓰아키	안녕 김치	1999	1회	2004 (양인실)	내부의 타자, 자화상, 일본 미디어
우라야마 가리오	큐폴라가 있는 거리	1962	1회	2016 (박동호)	이진우 사건, 전후 일본의 자화상
김영빈	김의 전쟁	1992	1회	2007 (권혁태)	한국사회, 민족, 반공, 경제개발
김효천	일본 대부	1989	1회	2007 (권혁태)	한국사회, 민족, 반공, 경제개발
임원식	심야의 대결	1969	1회	2007 (권혁태)	한국사회, 민족, 반공, 경제개발
박상호	가슴 아프게	1967	1회	2007 (권혁태)	한국사회, 민족, 반공, 경제개발
조웅대	순정산하	1968	1회	2007 (권혁태)	한국사회, 민족, 반공, 경제개발
김기덕	낙엽 따라 가버린 사랑	1970	1회	2007 (권혁태)	한국사회, 민족, 반공, 경제개발
조문진	엄마 결혼식	1973	1회	2007 (권혁태)	한국사회, 민족, 반공, 경제개발

(표-2) 한국영화 속 재일조선인

일러두기

 * 본 표는 한국영화데이터베이스(KMDB, www.kmdb.or.kr)의 검색을 기반으로 작성
 했다. 최종 검색일은 2019년 5월 15일이고, 표 작성일은 2019년 5월 19일이다.
 ** 주요 검색어는 '재일조선인' '재일교포' '재일동포' '재일코리안' '재일한국인' '재일'
 '북송' '조총련' '민단' '밀항'이다.
 *** 장르는 '멜로드라마' '드라마' '액션' '반공' '범죄' '코미디' 등으로 구분한다.
 **** 키워드는 KMDB의 줄거리를 기초로 구분한다.
***** 자료유형은 한국영상자료원 영상도서관에서 관람유형에 따라 VOD, DVD, 시나리
 오, 35mm로 구분한다. 우선순위는 VOD, DVD, 35mm, 시나리오. 시나리오는 오리
 지널 시나리오와 녹음대본을 포함한다. VOD, DVD는 영상도서관에서 관람할 수
 있다.

	제작 연도	영화 제목	감독	장르	키워드	자료유형
001	1962	동경서 온 사나이	박성복	멜로드라마	경제력	시나리오
002	1963	검은 장갑	김성민	액션	간첩, 북송	시나리오
003		귀국선	이병일	드라마	밀항	시나리오
004	1966	망향	김수용	멜로드라마	북송	VOD
005		잘 있거라 일본 땅	김수용	멜로드라마	북송	시나리오
006		스파이 제 오전선	김시현	액션	간첩	시나리오
007		국제금괴사건	장일호	액션	조총련	시나리오
008	1967	빙우	고영남	멜로드라마	경제력	VOD
009		사랑은 파도를 타고	고영남	멜로드라마	경제력	시나리오
010		태양은 내 것이다	변장호	멜로드라마	경제력	시나리오
011		가슴 아프게	박상호	멜로드라마	경제력	시나리오
012		순정산하	조웅대	멜로드라마	경제력	시나리오
013	1968	동경특파원	김수용	액션	조총련, 납북	VOD
014		제삼지대	최무룡	액션	조총련, 북송	VOD

015		황혼의 부르스	장일호	액션	조총련	VOD
016		악몽	유현목	드라마	북송	VOD
017		지금 그 사람은	최훈	멜로드라마	통속	VOD
018		슬픔은 파도를 넘어	김효천	드라마	밀항	VOD
019		심야의 대결	임원식	액션	경제력	시나리오
020		영시의 부르스	전우열	액션	조총련	VOD
021		동경의 왼손잡이	최인현	액션	조총련	시나리오
022	1969	사랑이 미워질 때	고영남	멜로드라마	경제력	VOD
023		흑점(속 제3지대)	최무룡	액션	조총련	시나리오
024		부인행차	문여송	코미디	경제력	VOD
025		사나이 삼대	임권택	액션	조총련	VOD
026		저것이 서울의 하늘이다	김수용	멜로드라마	조총련, 한국인학교	35mm
027		동경의 무정가	최영철	액션	북송, 조총련	VOD
028		낙엽 따라 가버린 사랑	김기덕	멜로드라마	경제력	35mm
029	1970	엑스포 70 동경작전	최인현	반공	납북, 조총련	VOD
030		굿바이 동경	최인현	액션	조총련, 간첩	VOD
031		동경을 울린 사나이	박춘배	반공	조총련, 간첩	시나리오
032		국경의 밤	정진우	액션, 반공	조총련	VOD
033		동경의 호랑이	최영철	액션	조총련	시나리오
034		훼리호를 타라	고영남	액션	조총련	VOD
035		삼인의 검은 표범	김응천	코미디	조총련	VOD
036		빨간 마스크의 여인	김응천	코미디	조총련	VOD
037		현상 붙은 4인의 악녀	변장호	액션		35mm
038	1971	두 사나이	김효천	반공	민단	시나리오
039		체포령	이두용	범죄		VOD
040		나와 나	이원세	멜로드라마, 범죄	경제력	시나리오
041		분노의 세 얼굴	임원식	액션	조총련	VOD

	제작연도	영화 제목	감독	장르	키워드	자료유형
042		할복	이혁수	액션, 반공	조총련	35mm
043	1973	집행유예	박노식	액션 범죄	복수, 권투선수	VOD
044		엄마 결혼식	조문진	멜로드라마	경제력	VOD
045		왜?	박노식	액션	조총련	VOD
046	1974	토요일 밤에	이성구	멜로드라마	고국생활	시나리오
047		조총련	박태원	반공	조총련	35mm
048		마지막 다섯 손가락	김선경	액션, 범죄	조총련	35mm
049		보통여자	변장호	멜로드라마	경제력	VOD
050		검은 띠의 후계자	최영철	반공	조총련	VOD
051	1976	악충	이혁수	액션	조총련	35mm
052		혈육애	김기영	반공	조총련	VOD
053		돌아온 팔도강산	정소영	반공	조총련, 북송, 모국방문	VOD
054		표적	최하원	반공	조총련, 북송, 간첩	35mm
055	1977	비룡문	김선경	액션	조총련	35mm
056		고슴도치	이혁수	액션	조총련	시나리오
057	1978	사랑의 뿌리	강대진	드라마	조총련, 모국방문	35mm
058		대근이가 왔소	최영철	멜로드라마, 범죄	조총련	VOD
059	1979	터질 듯한 이 가슴을	이상언	스포츠	민족, 야구	35mm
060		매일 죽는 남자	이원세	드라마, 범죄	경제력, 귀국	DVD
061	1980	오사까의 외로운 별	김효천	액션, 반공	조총련, 모국방문	VOD
062	1981	엄마 결혼식	김원두	멜로드라마	경제력	35mm
063	1983	과부 춤	이장호	드라마	경제력	VOD
064	1984	그 여름의 마지막 날	이원세	드라마, 반공	조총련, 북송	35mm

065	1985	안녕 도오쿄	문여송	드라마, 반공,	조총련	DVD
066	1986	오사까 대부	이혁수	액션	조총련, 야쿠자	35mm
067	1987	삿뽀로 밤사냥	이혁수	멜로드라마	조선인 차별	35mm
068	1989	일본 대부	김효천	액션	조총련, 야쿠자	VOD
069	1992	김의 전쟁	김영빈	액션, 드라마, 전기	야쿠자, 조선인 차별	VOD
070	1998	가족 시네마	박철수	드라마, 코미디	가족	DVD
071	2003	런투유	강정수	액션, 드라마	재일교포 3세	DVD
072	2004	바람의 파이터	양윤호	액션, 전기	차별, 야쿠자	DVD

참고문헌

고은미, 「'포르노-폴리틱 카메라'와 표상의 양가성: 오시마 나기사 다큐멘터리의 한국인 자이니치 표상」, 『석당논총』 69, 동아대학교 석당학술원, 2017.
권혁태, 「한국사회는 재일조선일을 어떻게 표상해왔는가?」, 『역사비평』 78, 2007.
김범수, 「박정희 정권 시기 "국민"의 경계와 재일교포: 5·16쿠데타 이후 10월 유신 이전까지 신문 기사 분석을 중심으로」, 『국제정치논총』 56(2), 2016.
김성민, 『일본을 禁하다: 금제와 욕망의 한국대중문화사 1945~2004』, 글항아리, 2017.
김웅기, 「'1965년 체제'와 재일코리안: 강한 정치성이 낳은 정치적 취약성」, 『日本文化學報』 68, 2016.
김예림, 『국가를 흐르는 삶』, 소명출판사, 2015.
김태식, 「누가 디아스포라를 필요로 하는가: 〈엑스포 70 동경작전〉과 〈돌아온 팔오강산〉에 나타난 재일조선인 표상」, 『일본비평』 4, 서울대학교 일본연구소, 2011.
마루카와 데쓰시, 『냉전문화론: 1945년 이후 일본의 영화와 문학은 냉전을 어떻게 기억하는가』, 너머북스, 2010.
서경식, 『난민과 분단 사이』, 임성모 역, 돌베개, 2006.
송효정, 「명동액션영화: 식민-해방-냉정기 기억의 소급적 상상」, 『비교한국학』 21(3), 국제비교한국학회, 2013.
오영숙, 「1960년대 첩보액션영화와 반공주의」, 『대중서사연구』 22, 대중서사학회,

2009.

오영숙, 「한일수교와 일본표상: 1960년대 전반기의 한국영화와 영화 검열」, 『현대영화
연구』 10, 현대영화연구소, 2010.

이대범·정수완, 「'거울'로서 재일조선인: 〈잊혀진 황군〉의 재일조선인 재현에 대한 비
판적 검토」, 『일본학』 48, 동국대학교 일본학연구소, 2019.

이영일, 『한국영화전사』(개정증보판), 소도, 2004.

이영재, 『아시아적 신체: 냉전 한국·홍콩·일본의 트랜스/내셔널 액션영화』, 소명출판,
2019.

이하나, 「1970년대 간첩/첩보 서사와 과잉 냉전의 문화적 감수성」, 『역사비평』 112,
역사비평사, 2015.

_____, 『'대한민국', 재건의 시대(1948~1968): 플롯으로 읽는 한국현대사』, 푸른역사,
2013

조경희, 「한국사회의 '재일조선인' 인식」, 『황해문화』 57, 새얼문화재단, 2007.

정영권, 「한국 간첩영화의 성격병화와 반공병영국가의 형성 1962~1968」, 『인문학연
구』 59, 인문학연구소, 2020.

지은숙, 「개발국가의 재일교포 표상과 젠더」, 『아시아여성연구』 57, 2018.

허병식, 「간첩의 시대: 분단 디아스포라의 서사와 경계인 표상」, 『한국문학연구』 46,
동국대학교 한국문학연구소, 2014.

_____, 「분단 디아스포라와 재일조선인 간첩의 표상」, 『동악어문학』 73, 동악어문학
회, 2017.

한일 영화교류에서 재일조선인의 역할과 그 의미

1. 들어가는 말 – 재일조선인을 바라보는 시각

영화와 관련한 대부분의 재일조선인 연구는 영화 속에서 재일조선인이 어떻게 묘사되는지에 초점을 맞추고 있다. 이들 연구 중에서 절대다수는 차별받는 이민족, 증오에 가득 찬 범죄자, 남루한 하층민, 말이 어눌한 패배자, 속물, 사기꾼, 폭력배로 그려지는 재일조선인들의 모습에 주목한다. 물론 일본 사회에서 그들은 여전히 소수자의 위치에 있으며, 재현의 위상에서 피억압, 피차별자의 위치에 있다는 것을 부정할 수 없다. 2017년에 제작된 다큐멘터리 《카운터스》는 소수자로서 재일조선인의 사회적 위치와 피차별자로서 재현의 위치를 동시에 보여주며, 재일조선인 문제가 여전히 현재진행형이라는 것을 상기시켰다. 이러한 점에서 재일조선인에 대한 재현의 문제는 여전히 유효하며, 가장 최근의 연구[1]에서도 이러한 문제들에 천착하고 있다. 그런데 문

1) 양인실, 「해방 후 일본의 재일조선인 영화에 대한 고찰」, 『사회와 역사』 66, 한국사회사학회, 2004; 이명자, 「양영희 영화에 재현된 분단의 경계인으로서 재일코리안 디아스포라의 정체성」, 『한국콘텐츠학회』 13(7), 한국콘텐츠학회, 2013; 채경훈, 「오시마 나기사와 재일조선인 그리고 국민국가」, 『씨네포럼』 25, 동국대학교 영상미디어센터, 2016; 고은미, 「'포르노-폴리틱 카메라'와 표상의 양가성: 오시마 나기사 다큐멘터리의 한국인, 자이니치 표상」, 『석당논총』 69, 동아대학교 석당학술원, 2017; 박동호,

제는 영화 속에서 그들을 따뜻하고 동정 어린 시선으로 바라보든, 반영웅적 모습으로 동경하게 만들거나 혹은 사회적 질서를 위해 처단해야 할 무법자로 힐난하든, 그들의 존재 자체는 항상 재현의 차원에 머물러 있고 분석의 대상으로만 포착된다는 것이다.

이러한 시각은 한편으로 재일조선인에 대한 정형화된 표상에서 벗어나지 못하게 만드는 측면이 있으며, 한국 사회가 여전히 재일조선인을 피억압자, 피차별자로 인식하는 편향된 시각을 갖고 있다는 것을 보여준다. 조경희는 한국 사회와 재일조선인의 관계가 "인식의 주체와 대상으로서 비대칭적 고정된 관계[2]"에 머물러 있다고 지적한 바 있다. 학문 분야에서도 재일조선인에 관한 연구는 매우 정형화된 시각에서 이루어져 왔으며, 일본 사회의 '내부의 타자'[3]라는 시각으로 피억압자, 피차별자로 인식된 상태에서 그들을 바라본다는 한계점이 남아있다.[4] 비대칭적 고정된 관계에서 그들을 바라보는 시각은 다수자와 소수자의 역학적 관계에서 형성된 일본의 연구사례를 답습하는 것에 불과하다.

이러한 이유로 문화예술 분야에서의 재일조선인의 활동에도 주목할 필요가 있다. 이는 문화예술의 생산자이자 동시에 사용자로서 그들의 주체적 행위를 엿볼 수 있는 단초를 제공하기 때문이다. 예를 들어, 재일조선인이 스스로 영화를 만들기 시작한 것은 의외로 오래됐다.

「전후 일본영화에 나타난 재일조선인상」, 경상대학교 박사논문, 2017; 김강원, 「일본 영화에서의 재일조선인 캐릭터와 내러티브 분석」, 『다문화콘텐츠연구』 28, 중앙대학교 문화콘텐츠기술연구원, 2018; 신소정, 「일본 사회파 영화의 재일조선인 서사 연구」, 고려대학교 대학원 중일어문학과 박사학위 논문, 2021 등이 있다.

2) 조경희, 「한국사회의 재일조선인 인식」, 『황해문화』 57, 새얼문화재단, 2007, p.75.

3) 杉原達, 『越境する民』, 1998, 新幹社, pp.28~29.

4) 蔡㝆勲, 「1950·60年代の日本映画における在日朝鮮人とヘテロトピア的空間 - 他者性の政治学と共存の問題をめぐって」, 東京藝術大学大学院映像研究科博士論文, 2015, p.36.

이미 1945년 8월 전쟁이 끝난 지 얼마 되지 않아 뉴스영화를 제작하였으며, 1945년부터 47년까지 총 13편의 《조련뉴스》를 제작했다[5]. 따라서 우리는 쉽게 간과하곤 하지만, 그들이 일본 사회에서 비록 피억압, 피차별의 위치에 있더라도 자신의 목소리로 자신의 이야기를 해 온 주체라는 것을 알 수 있다. 이러한 맥락에서 근래에는 '스스로 말하는 주체'라는 관점에서도 연구가 진행되고 있다.[6] 그러나 여전히 차별에 대한 고발, 일본 사회의 부조리를 폭로하는 주체로서 재일조선인을 바라보는 동시에, 결국 피억압자, 피차별자라는 시각에서 크게 벗어나지 못한 연구들이 있는 것도 사실이다. 문제는 바로 그들에 대한 고정된 시선일 것이며, 일본인 대 재일조선인이라는 이항대립적 관점을 견지한 상태에서 무의식적으로 그들에게 한국인의 정체성을 덧씌운다는 것이다. 이러한 의미에서 본 연구는 재일조선인을 주체적 존재라는 시각을 취하는 동시에 한국과 일본 양쪽 모두와 관계를 맺으면서도 어느 한 사회에 종속되지 않는 재일이라는 특수성에 초점을 맞추고자 한다. 이를 위해 그간 면밀히 들여다보지 않았던 그들의 주체적 행위를 일본에서의 한국 영화 수용 과정에서 찾아보고자 한다.

1차 한류 붐이 일기 직전인 2001년에 《쉬리》, 2002년에 《JSA》가

5) 이승진, 「전후 재일조선인 영화의 계보와 현황 – 다큐멘터리 영화를 중심으로」, 『일본학』 48, 일본학연구소, 2019, pp.297~324.

6) 안민화, 「정치경제학적 관점으로 본 (냉전)첩보영화와 그것의 재전유로서의 재일조선인 여성영화 – 남북한영화 속 일본 표상과 금선희 감독 영화 속 인터-아시아적 궤적을 중심으로」, 『석당논총』 80, 동아대학교 석당학술원, 2021; 임영언, 「재일동포 오덕수 감독의 영화 세계 고찰: 다큐멘터리 영화를 중심으로」, 『한국과 국제사회』 5(2), 한국정치사회연구소, 2021; 주혜정, 「다큐멘터리 속 재일코리안의 제작 주체별 이미지 재현: 재일코리안 오충공 감독을 중심으로」, 『대한일어일문학회 학술대회 발표논문 요지집』, 2018; 유진월, 「위치의 정치학과 소수자적 실천 – 재외한인 여성감독의 다큐멘터리영화를 중심으로」, 『우리문학연구』 45, 우리문학회, 2015.

일본에서 한국 영화로는 유례없는 성공을 거둔 사례가 있다.[7] 한류의 전조라고도 하는 이들 영화를 수입·배급한 '시네콰논'의 대표는 재일조선인 2세인 이봉우였다. 이보다 앞서 이두용 감독의 《뽕》과 이장호 감독의 《나그네는 길에서도 쉬지 않는다》가 한국영화로서는 처음으로 도쿄국제영화제에 출품됐는데, 이 영화를 일본에 소개한 곳이 재일조선인 2세 고 박병양이 대표였던 아시아영화사였다. 이러한 점에서 한일 영화교류에서 중요한 역할을 했던 존재이면서도 지금껏 제대로 조명받지 못했던 재일조선인을 주목할 필요가 있다. 무엇보다 한국과 일본 양쪽 모두와 관계 맺으면서도 어느 한 사회에 종속되지 않는 이들의 특수성에 기반하여 문화 번역자로서의 그들의 역할을 살펴본다면 일본에서의 한국 대중문화 수용에서 그들의 역할과 의미를 새롭게 바라볼 수 있을 것이다.

이와부치 고이치는 한국을 포함한 아시아 대중문화의 일본 내 수용과 소비에 대한 현상에 관해 아시아 대중문화의 혼종적 특성을 중요하게 거론하며, 그러한 특성이 수용자, 즉 일본 대중들의 개인적 취향과 사회적 맥락에 따라 새롭게 접합되고 해석되면서 인기를 얻는다고 제시했다.[8] 비슷한 맥락에서 재일조선인의 중요한 특수성 중 하나인 혼종적 정체성은 그들 스스로를 한국과 일본 사이에서 각 문화를 새롭게 접합시키고 해석할 수 있는 위치에 놓이게 한다. 이러한 관점을 가지고 본 연구는 재일조선인이 한국 영화를 통해 한국 문화에 대한 인식을

7) 石坂健治, 卜煥模, 「韓国映画史への招待 ディスカバー韓国映画30――『自由万歳』…『森浦への道』…『風吹く良き日』…『JSA』 90年代末に沸き起こった"韓国映画ルネッサンス"の源流を探求 (特集〈韓国映画〉の新時代)」, 『ユリイカ』 11月号, 2001, pp.240~248.
8) 이와부치 고이치, 『아시아를 잇는 대중문화 – 일본, 그 초국가적 욕망』, 히라타 유키에, 전오경 공역, 또하나의문화, 2004, pp.266~277.

넓히고 이를 다시 일본에 소개한 구체적인 사례를 통해 일본에서의
한국 영화 수용과 전파 그리고 교류에 어떠한 영향을 미쳤는지 알아보
고자 한다. 이를 위해 1980·90년대를 중심으로 일본에서의 한국 영화
수용과정에서 재일조선인의 역할을 살펴보고, 재일로서의 그들의 특수
성이 한국 영화를 수용하고 전파하는 과정에 어떠한 영향을 미쳤는지
를 알아본다.

2. 일본 최초의 한국영화 개봉과 아시아영화제

일본에서 한국 대중문화 수용과 관련해 80, 90년대는 특별한 시기였
다. 윤석임은 86' 서울 아시안게임과 88' 서울 올림픽을 주요 요인으로
지적하며, 2000년 이후까지 이어지는 것에 2002년 한일 월드컵의 영
향이라고 말한다.[9] 이러한 요인들이 한국에 관심을 가지는 계기가 되
고 견인차 구실을 한 것은 분명하지만, 지속적인 문화수용에 결정적인
요인으로 보기에는 약간의 공백이 있다. 그 공백은 한국과 관련한 큰
이슈가 없었던 1989년부터 2002년 한일 월드컵까지의 기간이다. 2003
년에 일본 NHK 방송에서 《겨울 연가》가 최초로 방영되며 본격적으로
한류가 시작된 것은 분명 한일 월드컵 공동 개최와도 관련이 있어 보이
지만, 90년대 약 10년의 기간 동안 한국 문화에 대한 관심을 지속시키
는 요인으로 보기에는 한계가 있다. 게다가 1995년 5월에 한일 월드컵
공동 개최가 결정되고 한국에 대한 관심이 다시 일기 시작했다고 가정

9) 윤석임, 「일본의 한국대중문화 수용 현황 분석 – 일본의 신문 및 잡지기사 통계와 분석
을 근거로 하여」, 『일본학연구』 20, 단국대학교 일본연구소, 2007, pp.253~272.

하더라도 그 이전 기간을 88년 서울 올림픽 개최의 여파라고 보기에도 무리가 있어 보인다. 그런데 이 공백의 기간에 한국 영화 특별전이 여러 차례 개최됐고, 1994년에는 임권택 감독의 《서편제》(1993)가 일본에 개봉하여 예상외의 성공을 거두었다. 1995년에는 한국 배우로서는 처음으로 안성기가 일본 영화에 출연하여 오구리 고헤이 감독의 《잠자는 남자》(1996)에서 중요한 역할을 맡았다. 오구리 고헤이 감독은 "사람들을 초월한 존재감[10]"을 보여줄 수 있는 배우가 필요했고 그래서 직접 안성기에게 출연 제안을 했다고 밝히기도 했다. 1996년에는 일본 최초로 한국 독립 다큐멘터리 영화 《낮은 목소리》(1995)가 개봉하기도 했다. 이와 같은 한국영화에 대한 일본 사회의 지속적 관심을 두 차례의 국가적 이벤트만으로 설명하기에는 부족한 측면이 있다. 이러한 의미에서 먼저 한국영화 수용의 역사적 과정을 살펴보고 한일 영화계의 관계성을 추적해 보고자 한다.

〈그림1〉 왼쪽부터 《청춘항로》, 《중공·북한군의 폭거를 찌르는 침략의 기록》,
《마음의 고향》에 관한 신문 광고 및 기사

10) 朝日新聞, 「県が出資「眠る男」さあ撮影 群馬出身の小栗監督_映画」, 1995.2.22., 夕刊, 9면.

한국에서는 1990년대 말까지 일본영화 및 일본 대중문화의 수입이 금기시됐지만, 일본에서는 한국 영화에 대한 특별한 규제나 저항이 없었다. 이미 전후 시기부터 재일조선인들을 위한 한국 영화 순회상영 등이 간간이 있었다.[11) 신문지상 전후 일본에서 처음으로 한국 영화가 상영된 기록은 1949년 2월 6일 유라쿠초 요미우리 회관 홀에서 일반인을 대상으로 선착순 1200명에 대한《청춘항로》[12)의 무료시사였다. 이 행사는 2월 9일부터 3일간 간다 공립강당에서 열리는 유료 특별 시사회에 앞서 요미우리 신문사에 의해 이루어졌으며, 이를 알리는 광고가 1949년 2월 2일 자 요미우리신문에 실렸다.[13) 1951년에는《중공·북한군의 폭거를 찌르는 침략의 기록》이라는 영화가 9월 7일과 11일 양일간 도쿄와 요코하마의 13개관에서 개봉한다는 광고가 9월 5일 자 요미우리 석간에 실려 있다.[14) 한국군 국방부 제공, 구미영화 배급이라고만 쓰여있고 그 외 정보가 없는 이 영화는 한국전쟁 당시의 선전영화로 추정된다. 마이니치신문 1953년에 4월 22일 자에는 전후 최초로 한국

11) 読売新聞, 「韓国映画 初めて公開 悲恋物語り「成春香」 大映が映画交流はかる」, 1962.
 4.26., 夕刊, 6면.
12) 요미우리 신문에는 "명보영화 작품(일본어판) 감독 김성민"이라고 기재되어 있으며, "전후 최초로 우리나라에 상영되는 한국 영화"라고 쓰여있다. 그러나 한국 영화 데이터베이스에 나와 있는 김성민의 연출작 중《청춘항로》라는 제목의 영화는 없다. 김성민은 1948년 영화《사랑의 교실》의 각본, 감독, 제작을 맡으면서 영화계에 데뷔했다. 그 이전에는 소설가로 활동을 했으며 1941년에 그의 소설 「반도의 예술가들」이 영화《반도의 봄》(감독 이병일)으로 제작됐다. 1949년에 제작된 한국 영화 중에《청춘행로(촌색시, 一名 며누리의 설음)》라는 비슷한 제목의 영화가 있으나 이 영화의 감독은 장황연으로, 이 또한 일치하지 않는다. (https://www.kmdb.or.kr/db/per/00004842#jsCareer ; https://www.kmdb.or.kr/db/kor/detail/movie/K/05373)
13) 読売新聞, 「青春航路 特別無料試写会 明宝映画作品(日本語版) 監督金聖珉」, 1949.2.2., 朝刊, 2면.
14) 読売新聞, 「[広告]映画「中共·北鮮軍の暴挙を衝く侵略の記録」 / テアトル浅草渋谷東宝」, 1951.9.5., 夕刊, 4면.

영화가 일본에 개봉한다는 내용과 함께 윤용규 감독의 1949년작 《마음
의 고향》을 소개하는 기사가 등장한다.[15)]

이후 한동안 한국영화가 개봉된 사례를 주요 신문에서는 찾을 수
없으며, 1962년 5월 아시아영화제의 서울 개최와 함께 다이에이가 배
급을 맡은 신상옥의 《성춘향》이 같은 시기 도쿄와 오사카의 다이에이
계열의 극장에서 개봉했다. 《성춘향》에 대한 기사는 '한국영화 최초
공개'라는 제목으로 재일조선인 커뮤니티 내에서의 순회영사를 제외하
고 한국영화가 일본에 정식으로 수입된 최초의 사례라고 소개하며,
신상옥 감독과 영화 《성춘향》에 대해 자세히 기술하고 있다.[16)] 이미
그 이전에 한국영화가 개봉한 사례가 있음에도 《성춘향》 개봉과 관련
한 신문 기사의 '한국 영화 최초 공개'라는 부정확한 헤드라인은 일본에
서 한국 영화의 위상을 잘 보여주는 사례일 것이다. 이미 50년대 최고
의 전성기를 누리고 있던 일본 영화가 흥행될 만한 헐리우드 영화나,
고급 취향을 건드리는 유럽 영화 이외에는 특별히 눈길을 줄 만한 이유
가 없었을 것이다.

1965년 12월 7일 자 마이니치 신문 석간에는 '공개되는 한국영화
두 편 – 아시아 영화제 수상작'이라는 제목으로 한국 영화 《빨간 마후
라》와 《벙어리 삼룡》 두 편이 근시일 내에 개봉할 예정이라는 기사가
실렸다. 이 기사는 《빨간 마후라》에 대해 '스펙터클 영화'라는 수식어와

15) 毎日新聞, 「韓国映画戦後初の公開 出演は新劇界のベテラン揃い」, 1953.4.22., 東京夕
刊, 4면.

16) 読売新聞, 「韓国映画 初めて公開 悲恋物語り「成春香」 大映が映画交流はかる」, 1962.4.26,
夕刊, 6면; 이에 앞서 1961년 4월 8일 자 요미우리신문에는 한국 고전 이야기로서 《성춘
향》과 현대적이고 전위적인 작품으로서 《오발탄》을 자세히 소개한 기사가 실리기도
했다. 読売新聞, 「韓国映画の話題作2つ 古典物語り「成春香」▽前衛的な「誤発弾」」,
1961.4.8, 夕刊, 5면.

함께 제작 배경과 줄거리, 아시아영화제에서의 수상 등을 자세히 소개
한다. 《벙어리 삼룡》에 대해서는 '한국의 미후네가 주연'이라고 표현하
며 아시아영화제 남우주연상 수상을 소개한다[17]. 두 기사 모두 공통적
으로 아시아영화제를 언급하고 있는데 당시 아시아영화제는 일본에
한국영화를 알리는 중요한 통로였다고 볼 수 있다. 이 시기는 한일기본
조약을 위한 예비회담이 이뤄지던 시기로 일본 영화 수입 및 일본 영화
계와의 교류가 기대되고 있던 때였다. 이러한 기대를 담아 1962년 서울
에서 아시아영화제가 개최됐을 때는 일본 영화계의 주요 인사들이 참
가하기도 했다.[18] 또한 비록 비공개 상영이었지만 한국에서 최초로 일
본 영화가 소개된 것과 동시에 일본에서 《성춘향》이 개봉한 것은 그러
한 교류의 기대를 담고 있었다고 볼 수 있다.[19] 이러한 이유에서인지
1960년대 중반 일본 신문 매체에서 한국 영화 및 영화계 사정에 대한
소개가 유독 많았으며, 63년, 65년, 67년 일본에서 개최된 아시아영화
제를 통해서 김기영의 《고려장》(1963), 신상옥의 《로맨스그레이》(1963),
《쌀》(1963), 유현목의 《잉여 인간》(1964), 김기덕의 《남과 북》(1965),
이만희의 《귀로》(1967), 김수용의 《안개》(1967) 등이 소개됐다.

　그러나 1960년대 후반에 접어들어 일본 영화산업 침체 등의 이유로
아시아영화제에 대한 일본의 태도가 소홀해지며 한일 영화계의 교류 또
한 정체되기 시작했다. 교류의 단절에는 일본 영화계가 한국 시장에 대한
매력을 잃은 이유도 있었다.[20] 애초에 아시아영화제는 일본 영화의 아시

17) 每日新聞,「映画-公開される韓国映画二つ」, 1965.12.07, 東京夕刊, 7면.
18) 경향신문,「映畵交流로 國交터볼터 張·白두選手에 큰 期待 - 日東映社長 大川博씨의
　　말」, 1962.5.13., 4면.
19) 동아일보,「만만한『쑈우맨·쉽』들 싸고좋은映畵는무엇」, 1962.5.13. 4면.
20) 공영민,「아시아 영화제를 통해 본 한국영화 - 1950~60년대 해외진출을 중심으로」,

아 시장 개척과 확대가 영화제의 주요 목적 중 하나였는데[21], 일본 영화 수입을 철저히 막고 있던 한국 시장에 대해 일본 영화계가 공략을 포기한 것이다. 이와 함께 한국 영화와 관련한 신문·잡지 기사도 지면에서 거의 사라졌고, 한국 영화가 일본에서 상영되는 기회마저도 잃어버렸다.

3. 80년대 일본에서의 한국 영화 수용

1970년대에는 한국영화가 일본에 거의 소개되지 않았다가 1980년대에 접어들면서 한국영화에 대한 관심이 다시 일기 시작했다. 이 시기 한국 영화 수용과 관련한 첫 번째 공로자는 1979년 5월에 도쿄 이케부쿠로에 개원한 한국문화원이었다. 도쿄 한국문화원은 재외 한국문화원으로서는 최초로 설립된 상징적인 곳으로, 한국문화를 알리기 위해 잡지 『월간 한국문화』를 창간했고, 정기적으로 한국어강좌, 전시회, 한국 영화 상영회 등을 기획하여 한국문화를 일본에 소개하기 시작했다. 개원과 함께 '한국의 명화를 즐기는 모임'이라는 제목으로 정기적으로 한국 영화를 상영하기 시작했고, 정기 상영회는 현재까지 이어지고 있다. 그러나 일본 사람들에게 한국 영화나 문화가 익숙하지 않았고,

중앙대학교 첨단영상대학원 영상예술학과 석사논문, 2008, pp.48~55.

21) 아시아영화제의 주요 개최 목적 중 하나는 동남아시아 시장 개척이었다. 《라쇼몽》이 베니스 국제영화제와 미국 아카데미영화상에서 예상치 못한 수상을 하면서 국제적으로 자신감을 얻은 일본영화계가 《라쇼몽》을 제작한 다이에이의 대표 나가타 마사이치를 주축으로, 뜻을 같이 한 필리핀의 마뉴엘 데 레온, 태국의 바누 유가라, 인도네시아의 오스터 이스마일, 홍콩·싱가폴의 록완토, 런런쇼, 런미쇼와 함께 시작한 것이다. 井上雅雄, 「ポスト占領記における映画産業と大映の企業経営(上)」, 『立教経済学研究』 69(1), 2015, pp.55~76.

홍보의 한계로 개원 초기에는 대중적 접근도가 낮았던 것으로 보인다.

그리고 같은 해 이케부쿠로의 세이부백화점에 개관한 다목적 홀 '스튜디오200'이 1983년부터 89년까지 매년 한국 영화 특별전을 개최하며 한국 영화를 소개하기 시작했다.[22] 세존그룹이 문화사업의 일환으로 이케부쿠로의 세이부백화점 8층에 스튜디오200을 개관했고 영화를 비롯해 무용, 콘서트, 강좌 등 다양한 문화 콘텐츠를 소개하는 복합 문화 공간으로 이용했다. 1991년까지 12년이라는 그리 길지 않는 기간 동안 운영됐지만, 세계 각국의 다양한 문화와 예술이 스튜디오200에서 소개됐으며, 1983년부터 1989년까지 총 13회에 걸쳐 한국 영화 상영이 기획됐다. 영화뿐만 아니라 한국의 전통 공연, 대중음악 등도 소개됐으며, 매회 평론가나 전문가 등을 초대해 강좌를 함께 구성하고 한국에서 영화감독과 배우, 무용가, 가수 등도 초청하여 대담회를 가지며 한국 영화와 문화를 매우 심도 있게 소개했다. 이러한 기획으로 스튜디오 200이 당시 많은 문화예술인과 영화 애호가들로부터 지지를 받았다.[23] 또한 한국에서 정식으로 프린트를 대여하여 상영하는 방식으로 운영됐다는 점도 특기할만하다. 이를 통해 한일 영화교류의 틀이 마련됐다는 평가[24]도 있는데, 그 틀이란 일본이 한국 영화에 대한 나름의 시각을 형성하기 시작했다는 것과 한국 영화를 수입·배급하는 영화사가 등장했다는 것을 의미한다.

〈표1〉의 제2회 특별전 프로그램을 보면 스튜디오200이 상영작과 관

22) 영화진흥위원회 정책연구실, 『일본영화산업백서』, 영화진흥위원회, 2001, p.158. 『일본영화산업백서』에는 '스튜디오2000'으로 쓰여 있으나, 스튜디오200이 정확한 명칭이다. '200'이라는 숫자는 극장의 좌석 수에 수에서 기인했다.

23) スタジオ200, 『スタジオ 200 活動誌: 1979-1991』, 西武百貨店, 1991, pp.18~19.

24) 박영은, 「일본 영화시장 연구」, 영화진흥위원회, 2006, p.188.

련된 단편 기록영화를 함께 상영하여 한국에 관한 이해를 높이려 했던 것을 엿볼 수 있다. 한국영화 특별전이 처음 기획됐을 때에는 한국문화원에 있는 프린트를 이용했지만, 그것만으로는 프로그램을 구성하기가 힘들어 한국에서 직접 프린트를 빌려왔다.[25] 이러한 방식으로 보다 적극적으로 동시대 한국 영화를 새롭게 "발견"하고 소개할 수 있었다.[26] 이는 특정 관점을 가지고 적극적으로 상영회를 기획했다는 의미로, 한국 영화 및 한국 대중문화에 대한 나름의 이해가 형성되기 시작했다는 것을 반증한다.[27] 또한 영화 프린트 직접 대여는 60년대 이후 소원해진 한국 영화계와 일본 영화계의 교류가 재개됐다는 의미이자 한국 영화 팬층이 새롭게 형성되기 시작했다는 것을 의미한다. 이러한 수요를 바탕으로 한국 영화를 정식으로 수입하고 배급하는 회사가 등장하기 시작했으며, 변영주 감독의 《낮은 목소리》 시리즈를 배급한 판도라와 재일 2세 박병양이 설립한 아시아영화사가 스튜디오200의 기획에 참여했다.

당시 거의 알려지지 않았던 한국 영화가 일본에 소개되고 이를 관람하는 영화 애호가들이 있었던 배경에는 스튜디오200의 역할이 컸다. 요모타 이누히코와 함께 한국영화 특별전을 기획했던 사토 구니오는 한국 영화가 재미있다는 시각이 확립된 것이 스튜디오200의 공헌이라고 말했으며,[28] 특히 비디오 대여점의 성인영화 코너에서만 볼 수 있었던 한국 영화에 대한 이미지를 바꾸는 데 중요한 계기로 작용했다.[29]

25) 佐藤邦夫, 「韓国映画とスタジオ200」, p.96.

26) 四方田大彦, 「現代韓国映画の「発見」」, p.210.

27) 四方田大彦, 위의 논문, p.210.

28) 佐藤邦夫, 「韓国映画とスタジオ200」.

29) 李鳳宇, 「日本における韓国映画と私 プロローグ ～韓国映画の夜明け前」, 『JFSC会員向けJFICオープニング記念イベント』, Japan Foundation, 2006.4.22.

이를 시작으로 한국 영화에 대한 인식이 바뀌었고 일본의 영화제에 한국 영화들이 점차 소개됐고, 1985년부터 개최된 도쿄국제영화제에도 한국 영화가 꾸준히 상영되기 시작했다.

스튜디오200을 운영했던 세존그룹의 세이부백화점은 이세탄백화점이나 미쓰코시백화점과 같은 업계 선두주자들과 차별화를 가지기 위한 전략으로서, 상품을 파는 것이 아닌 상품의 기호적 가치, 즉 라이프 스타일을 처음으로 부여하기 시작한 백화점이라고 평가를 받는다.[30] 또한 기존 백화점의 상품 판매촉진의 일환으로 문화사업을 벌인 것과 달리, 세이부백화점은 상품 판매와 별개로 문화 자체를 위한 문화사업을 추구했다. 세존그룹 대표인 쓰쓰미 세이지는 세이부미술관의 초대 관장을 맡았을 정도로 문화, 예술에 지대한 관심을 가졌다. 이러한 기업 정신을 근간으로 스튜디오200은 일반극장에서 상영하기 어려운 영화, 일본에서 보기 힘든 영화, 그리고 동시대 다양한 장르의 예술을 소개하는 곳으로 유명했다.[31] 무엇보다 전문가, 평론가의 강연회, 무용가, 배우, 영화 감독 등과의 대담으로 영화, 무대, 공연 예술 애호가들에게 많은 지지와 사랑을 받았다.

그러나 89년을 마지막으로 한국 영화 상영회가 이어지지 않았으며, 91년에는 스튜디오200이 폐관됐다. 스튜디오200으로 대표되는 세이부백화점의 세존그룹은 당시 문화 발산지의 중심에 서서 선도적 역할을 하며 한국 영화나 대중음악, 전통 음악과 무용 등을 다양하게 소개했지만 그리 오래가지는 못했다.[32] 시부야 세이부백화점의 시드홀에서 1990

30) 宮沢章夫, 『東京大学「80年代地下文化論」講義』, 白夜書房, 2006, pp.76~81.

31) 세계 각국의 다양한 예술들이 소개됐으며, 한국의 경우 영화 이외에도 한국의 록, 포크, 재즈 음악과 사물놀이, 배뱅이굿이 스튜디오200에서 공연됐다.

32) 辻井喬, 上野千鶴子『ポスト消費社会のゆくえ』, 文藝春秋, 2008, pp.172~179.

년에 〈이장호 영화제〉라는 이름으로 한국 영화 특별전이 개최된 적이 있지만, 세이부백화점에서의 한국 영화 상영회는 그것이 마지막이었다. 12년이라는 그리 길지 않은 운영 기간에 임권택, 안성기 등의 대담회와 같은 다양한 기획을 통해 한국 영화와 대중문화가 일본에 소개되는 등, 일본의 예술문화 전반에 남긴 스튜디오200의 업적은 높이 평가되고 있다.[33] 영화 평론가 사토 다다오는 스튜디오200에서의 한국 영화 특별전에서 강연을 맡으며 임권택 감독과 연을 맺었으며, 이를 계기로 임권택 감독 및 한국 영화에 관한 저서까지 출판하기에 이르렀다.[34] 재일조선인 영화제작자인 이봉우는 스튜디오200을 통해 한국 영화를 본격적으로 접하고 한국 영화에 대한 선입견을 버리고 수입·배급으로까지 이어질 수 있었다고 말했다.[35]

〈표1〉 스튜디오200에서 기획된 한국영화 상영회[36]

년도	상영 기간	상영 작품	프로그램 및 강연자
1 9 8 3	7월 22일 ㅣ 23일	① 《병태와 영자》(1979, 하길종) ② 《피막》(1981, 이두용)	영화와 강연이 있는 현대 한국 영화 Part I: 〈한국의 뉴 필름 신〉 ① 요모타 이누히코
	8월 12일 ㅣ 14일	① 《족보》(1978, 임권택), 《가풍》(단편) ② 《뻐꾸기도 밤에 우는가》(1980, 정진우), 《설악산》(단편) ③ 《다 함께 부르고 싶은 노래》(1979, 유 현목), 《전승》(단편)	영화와 강연이 있는 현대 한국 영화 Part II ① 사토 구니오 ② 사토 다다오 ③ 요모타 이누히코 & 우에노 고시

33) 岡田芳郎, 「スタジオ200への接近」, 『現代詩手帖』 35(2), 1992, pp.120~121.

34) 佐藤忠男, 「韓国映画の精神－林権沢監督とその時代」, 岩波書店, 2000, pp.4~10; 李英一, 佐藤忠男 「韓国映画入門」, 凱風社, 1990.

35) 李鳳宇, 「日本における韓国映画と私 プロローグ ～ 韓国映画の夜明け前」.

36) スタジオ 200, 위의 책.

1 9 8 3	12월 28일 \| 30일	①《성춘향전》(1976, 박태원) ②《비련의 홍살문》(1978, 변장호) ③《의사 안중근》(1972, 주동진) ④《난중일기》(1977, 장일호) ⑤《토지》(1974, 김수용)	영화와 강연이 있는 현대 한국 영화 Part III ① 오다 가쓰야, ② 요모타 이누히코 & 우에노 고시 & 사토 구니오 & 나이토 마코토 ③ 안우식
1 9 8 4	11월 2일 \| 7일	①《철인들》(1982, 배창호) ②《만다라》(1983, 임권택) ③《사랑하는 사람아》(1981, 장일호) ④《여인 잔혹사 물레야 물레야》(1983) ⑤《피막》	한국 영화감독을 초대한 영화와 강연이 있는 현대 한국 영화 강연자: ① 사토 구니오 & 장일호 ② 요모타 이누히코 & 이두용 & 장일호 ③ 요모타 이누히코 & 미야사코 치즈루 & 우류 료스케 ④ 오다 가쓰야 ⑤ 사토 다다오
1 9 8 5	8월 24일 \| 31일	①《깊고 푸른 밤》(1985, 배창호) ②《고래사냥》(1984, 배창호) ③《바보선언》(1983, 이장호) ④《흐르는 강물을 어찌 막으랴》(1984, 임권택)	한국 영화 젊은 감독 특집 ① 요모토 이누히코 & 안성기 ② 사토 구니오 & 배창호 ③ 무라카와 에이 ④ 마에카와 미치히로 ⑤ 스가누마 마사코
1 9 8 6	1월 2일 \| 8일	①《안개 마을》(1982, 임권택) ②《뮤지컬 여배우》(1977, 샴 베네갈, 인도) ③《정글 속 마을》(1980, 레스터 제임스 페리스, 스리랑카) ④《향기로운 악몽》(1977, 키드랏 타히 믹, 필리핀)	New Year Asian Cinema Special: 한 국, 인도, 필리핀, 스리랑카 ① 우메다 히로유키 ② 고니시 마사토시 ③ 사토 다다오 ④ 우치다 마코토 & 고 지에이
	2월 8일 \| 12일	①《그해 겨울은 따뜻했네》(1985, 배창호) ②《초대받은 사람들》(1981, 최하원) ③《하얀 미소》(1982, 김수용)	영화와 강연이 있는 현대 한국 영화 ① 아오키 겐스케 ② 사토 구니오 ③ 오다 가쓰야
	8월 24일 \| 31일	①《적도의 꽃》(1983, 배창호) ②《땡볕》(1984, 하명중) ③《아다다》(1984, 김현명) ④《남과 북》(1984, 김기덕) ⑤《족보》	현대 한국 영화 ① 요모타 이누히코 & 하명중 ② 스가누마 마사코 ③ 마에카와 미치히로 ④ 미나미 준코

년도	상영기간	상영 작품	프로그램 및 강연자
1987	1월 2일 — 7일	①《여인 잔혹사 물레야 물레야》(1983, 이두용) ②《인디아 캬바레》(1985, 미라 나이르, 인도) ③《예전 우린 이랬지, 지금 넌 어때?》(1976, 에디 로메로) ④《쿰마티》(1979, G. 라아빈단)	New Year Asian Cinema Week '87 한국, 인도, 필리핀 ① 사토 다다오 ② 마쓰오카 다마키 ③ 구로다 가쓰히로 ④ 이토 쇼지
	9월 11일 — 16일	①《길소뜸》(1985) ②《불의 딸》(1983) ③《만다라》 ④《안개마을》(1981) ⑤《족보》	한국 영화 임권택 감독 특집 ① 임권택 ② 윤학준 ③ 사토 구니오 & 임권택 ④ 가와무라 미나토 ⑤ 도요타 아리쓰네 ⑥ 시나다 유키치
1988	9월 3일 — 7일	①《어우동》(1985, 이장호) ②《바람 불어 좋은 날》(1990, 이장호) ③《낮은 데로 임하소서》(1981, 이장호) ④《그해 겨울은 따뜻했네》 ⑤《철인들》	한국 영화 안성기 작품 특집 ① 안성기 ② 사토 구니오 & 안성기 ③ 안우식 ④ 스가누마 마사코 ⑤ 오다 가쓰야
1989	1월 2일 — 8일	①《감자》(1988, 변장호) ②《연애계절》(1986, 판유엔량, 홍콩) ③《모 할아버지의 두 번 째 봄》(1984, 리요우닝, 타이완) ④《나비와 꽃》(1985, 유타나 묵다닛, 태국) ⑤《달리는 소년》(1986, 아미르 나데리, 이란)	'89 New Year Asian Cinema Special 아시아 영화 특집 – 한국, 홍콩, 타이완, 태국, 이란 ① 서기 ② 사토 다다오 & 서기
	8월 6일 — 13일	①《족보》 ②《병태와 영자》 ③《뻐꾸기도 밤에 우는가》 ④《피막》 ⑤《여인 잔혹사 물레야 물레야》 ⑥《개그맨》(이명세 1988)	한국 영화 걸작선 ① 아라카와 요지 & 김우선. ② 구로다 후쿠미 & 우타가와 고요 & 사노 료이치

4. 아시아영화사와 한국영화제

스튜디오200 폐관 이후인 90년대에는 대체로 영화제를 통해 한국 영화가 소개됐다. 특히 재일조선인이 주도한 한국영화제를 통해 한국 영화가 적극적으로 알려졌다. 이 시기부터 재일조선인이 한국 영화 수용의 중심 주체로 부상하기 시작했는데, 그 시작과 중심에 아시아영화사의 박병양이 있다. 박병양은 재일 2세로 오시마 나기사 감독의 《감각의 제국》 등에서 조감독을 지냈으며 영화배우로도 활동한 적이 있다. 아내 유춘자는 한국문학 평론가로 활동했다. 1984년부터 효고현 니시노미야시에서 비디오 가게를 운영하던 박병양은 유현목 감독의 《아리랑》(1968)을 접하고 한국의 우수한 영화를 일본에 알리겠다는 목표로 1987년에 아시아영화사를 설립했다.[37] 그는 이장호 감독의 《어우동》(1985)과 이두용 감독의 《뽕》(1986)을 시작으로 한국 영화를 전문으로 배급하기 시작했다.

최초 배급 작품인 《어우동》은 상영관을 찾기 힘들어 '한국 영화 일본 종단상영 실행위원회'를 결성하여 커뮤니티 센터 등에서 자주 상영 방식으로 일본에 소개됐다. 이후 《어우동》은 1988년에 스튜디오200에서 소개됐으며, 《뽕》은 《나그네는 길에서도 쉬지 않는다》(1987, 이장호)와 함께 도쿄국제영화제에 처음으로 출품된 한국 영화가 됐다. 또한 1988년에는 아시아영화사가 배급한 《고래사냥》의 일본 개봉에 맞춰 스튜디오200과 함께 안성기 특별전을 기획하고 안성기를 일본에 초청하기도 했다.[38] 이를 통해 안성기는 한국의 대표적 배우로 이름을 알리게 됐으

37) 朝日新聞, 「らうんじ 李三郎さん 元俳優の意地、自力で配給 … 劇場公開」, 1990.3.23., 大阪夕刊, 3면.

며, 이후 오구리 고헤이 감독의 1996년 작품《잠자는 남자》에 출연하게
됐다. 1990년에 아시아영화사는 세존그룹에서 운영하는 시부야 세이
부백화점의 시드 홀에서 발견의 회[39]와 함께 〈이장호 영화제〉를 주최
하기도 했다. 또한 같은 해 아시아영화사가 배급하는 이장호 감독의
《바보선언》과《어둠의 자식들》의 일본 개봉에 앞서 발견의 회와 함께
〈'90 도쿄 바보선언〉이라는 이벤트를 기획하여 도쿄 아사쿠사에서 원
작자 이철용과 대담을, 와세다 봉사원에서는 이철용의 강연을 열었
다.[40] 특히 《어둠의 자식들》은 당시 한국 정부가 수출을 금지했던 작품
이었는데, 이철용과의 대담과 강연은 작품의 배경과 수출금지 등의
내용으로 이루어졌다.

1980년대 주로 스튜디오200을 통해 소개되던 한국 영화가 1990년대
에는 대부분 아시아영화사가 기획한 특별전을 통해 소개됐다. 이러한
의미에서 아시아영화사의 주요 업적은 작품성 있는 한국 영화를 일본
에 적극적으로 알린 것뿐만 아니라, 스튜디오200 폐관 이후 상영 기회
를 잃은 한국 영화를 꾸준히 소개했다는 점이다. 특히 일반극장에서
개봉하기 힘들었던 한국 영화를 영화제라는 형태를 취해 배급이 결정
되지 않은 영화와 타 회사가 배급하는 영화들까지 전부 아울러서 상영
했다. 이러한 형태를 통해 스튜디오200에서 소개된 한국 영화보다 훨

38) 読売新聞,「韓国のトップスター、安聖基の出演映画特集 本人の講演も」, 1988.8.25.,
 夕刊, 15면.; 朝日新聞,「安聖基＝主演映画ロードショー公開で来日の韓国人気俳優」,
 1988.9.2., 朝刊 3면.
39) 발견의 회는 1964년 우류 료스케와 마키구치 모토미에 의해 결성된 안그라(언더그라운
 드) 연극 단체이다. (朝日新聞,「アングラ劇団の歩み本に 高い資料価値, 体験織り込
 み」, 1983.11.27. 조간 21면)
40) 読売新聞,「韓国映画「暗闇の子供たち」上映を記念して「90東京馬鹿宣言」を開催」, 1990.
 1.29., 夕刊, 15면.

씬 다양하고 많은 작품이 소개될 수 있었다. 아시아영화사가 처음으로 주최한 한국 영화 상영회인 〈한국 영화 그래피티〉는 1991년 3월과 4월에 걸쳐 약 한 달간 오사카의 번화가 우메다 지역에 있었던 '시네마 베리테' 극장에서 열렸다. 총 12편의 한국 영화가 소개됐으며, 작품 수와 상영 기간 측면에서도 일본에서 대대적으로 한국 영화가 소개된 첫 번째 사례였다. 무엇보다 동시대 한국 영화를 중심으로 적극적으로 소개됐다는 점에서 주목할 만하다.

아시아영화사는 한국 영화 배급과 상영을 꾸준히 이어가면서 쌓은 한국 영화와의 인연을 통해 1994년에는 도쿄의 '삼백인 극장'에서 약 한 달 반 동안이나 영화제를 개최하였다. 〈한국 영화의 전모〉라는 제목에 걸맞게 무려 50여 편의 한국 영화가 상영됐으며, '최신작', '화제작', '여배우', '임권택', '역사·문학' 등 섹션별로 한국 영화를 선별하여 그야말로 동시대 화제작에서 최신작까지 한국 영화의 '현재'를 여실히 보여줬다. 1996년에도 같은 극장에서 〈한국영화제 1946~1996〉이라는 제목으로 한국 영화의 역사를 훑어볼 수 있는 대표작 80편을 약 2개월에 걸쳐 상영을 이어나갔다. 이 영화제는 한국의 신구 세대 감독들의 대표작을 중심으로 프로그램을 편성하였다는 점에서 주목할 만하며, 이를 계기로 김기영과 같은 감독들이 새롭게 일본에 소개되고 주목받았다. 김기영은 일본에서 꾸준한 관심을 받아온 한국감독들 중 한 명으로, 1998년에는 김기영 감독 추도 상영회가 열렸으며,[41] 최근에는《하녀》,《고려장》등 6편의 영화가 DVD 박스 세트로 출시되기도 했다.

이외 1994년 고베에서 임권택 감독 특별전, 1998년에는 오사카 한국

41) 朝日新聞, 「「異端の美学」惜しむ 韓国·金監督の追悼上映 東京·赤坂」, 1998.6.9., 夕刊 8면.

영화제를 개최하는 등, 아시아영화사는 2000년대 초반까지 꾸준히 영화제 형태로 역사 영화, 청춘 영화, 멜로드라마, 액션 영화 등 고전에서부터 동시대 영화까지 다양한 작품을 적극적으로 소개하며 일본에 한국 영화를 알리는 데 기여했다. 이러한 활동을 인정받아 박병양은 2003년에 부산국제영화제로부터 공로상을 받았다.[42]

〈그림2〉 아시아영화사가 주최한 한국영화제 포스터

〈표2〉 아시아영화사가 주최한 한국영화제

영화제	상영기간 및 장소	감독	상영 작품
한국 영화 그래피티 (총 12편)	오사카, 1991년 3월 2일 │ 4월 14일	박광수	《칠수와 만수》(1988)
		배창호	《고래사냥》(1984), 《깊고 푸른 밤》(1985), 《안녕하세요 하나님》(1987)
		유현목	《아리랑》(1968)
		이규형	《미미와 철수의 청춘 스케치》(1987)

42) 부산일보, 「제8회 부산국제영화제 핸드프린팅 주인공 정창화·트로엘·핀틸리에 감독, 공로상 박병양·이봉우씨」, 2003.8.12., 26면.

		이장호	《바보 선언》(1983), 《어둠의 자식들》(1981), 《과부춤》(1983), 《어우동》(1985), 《나그네는 길에서도 쉬지 않는다》(1987)
한국영화의 전모 (총 50편)	도쿄, 1994년 4월 9일 │ 5월 22일	장선우	《성공시대》(1988)
		김영빈	《김의 전쟁》(1992)
		김유진	《단지 그대가 여자라는 이유만으로》(1990)
		박광수	《칠수와 만수》
		박용준	《창부일색》(1989)
		박종원	《구로 아리랑》(1989)
		박철수	《안개기둥》(1986)
		박호태	《요화경》(1988)
		배용균	《달마가 동쪽으로 간 까닭은》(1989)
		배창호	《그해 겨울은 따뜻했네》(1984), 《고래사냥》, 《깊고 푸른 밤》, 《안녕하세요 하나님》
		유현목	《아리랑》
		이규형	《미미와 철수의 청춘 스케치》
		이두용	《여인 잔혹사 물레야 물레야》, 《피막》, 《봉》(1985), 《봉 2》(1988)
		이만희	《들국화는 피었는데》(1974)
		이장호	《바보 선언》, 《어둠의 자식들》, 《과부춤》, 《어우동》, 《나그네는 길에서도 쉬지 않는다》, 《바람 불어 좋은 날》, 《일송정 푸른솔은》(1983), 《명자 아끼꼬 쏘냐》(1992)
		이명세	《나의 사랑, 나의 신부》(1990)
		임권택	《증언》(1973), 《족보》, 《만다라》, 《아벤고 공수군단》(1982), 《안개마을》, 《흐르는 강물을 어찌 막으랴》, 《씨받이》(1986), 《길소뜸》, 《연산일기》(1987), 《아다다》, 《아제 아제 바라아제》(1989), 《개벽》, 《장군의 아들 3》(1992)
		장길수	《은마는 오지 않는다》(1991)
		장선우	《성공시대》
		장일호	《난중일기》(1977), 《호국 팔만대장경》(1978)
		정지영	《하얀전쟁》(1992), 《산산이 부서진 이름이여》(1991)
		정진우	《뻐꾸기도 밤에 우는가》
		하길종	《병태와 영자》
		하명중	《혼자 도는 바람개비》(1990)

영화제	상영기간 및 장소	감독	상영 작품
고베한국 영화제 -임권택의 세계 (총 10편)	고베, 1994년 6월 4일, 11일, 18일, 19일, 25일	임권택	《족보》, 《증언》, 《흐르는 강물을 어찌 막으랴》, 《만다라》, 《아다다》, 《아벤고 공수군단》, 《연산일기》, 《안개마을》, 《씨받이》, 《개벽》
한국 영화제 1946 ~1996 (총 80편)	도쿄, 1996년 12월 26일 \| 1997년 2월 16일	강대진	《박서방》(1960), 《마부》(1961)
		강우석	《미스터 맘마》(1992), 《투캅스》(1993)
		김기영	《파계》(1974), 《육체의 약속》(1975), 《이어도》(1977)
		김소동	《돈》(1958)
		김수용	《갯마을》(1965), 《안개》(1967), 《산불》(1977), 《하얀 미소》(1980)
		김영빈	《김의 전쟁》
		김유진	《단지 그대가 여자라는 이유만으로》
		김호선	《서울 무지개》(1989)
		박광수	《칠수와 만수》
		박종원	《구로 아리랑》, 《우리들의 일그러진 영웅》(1992), 《영원한 제국》(1994)
		박철수	《안개기둥》
		박헌수	《구미호》(1994)
		배창호	《적도의 꽃》, 《고래사냥》, 《깊고 푸른 밤》, 《황진이》(1986), 《안녕하세요 하나님》
		신상옥	《로맨스빠빠》(1960), 《성춘향》(1961), 《사랑방 손님과 어머니》(1961), 《상록수》(1961), 《쌀》(1963)
		여균동	《세상 밖으로》(1994)
		유현목	《오발탄》(1961), 《김약국의 딸들》(1963), 《수학여행》(1968), 《장마》(1979)
		윤용규	《마음의 고향》(1949)
		이강천	《피아골》(1955)
		이두용	《뻐꾸기도 밤에 우는가》, 《피막》, 《여인 잔혹사 물레야 물레야》, 《봉 3》(1992)

		이만희	《돌아오지 않는 해병》(1963), 《들국화는 피었는데》, 《삼포가는 길》(1975)
		이병일	《시집가는 날》(1956)
		이장호	《바람 불어 좋은 날》, 《낮은 데로 임하소서》, 《일송정 푸른 솔은》, 《바보 선언》, 《과부춤》, 《나그네는 길에서도 쉬지 않는다》
		이정국	《두 여자 이야기》(1994)
		임권택	《망부석》(1963), 《증언》, 《족보》, 《안개마을》, 《흐르는 강물을 어찌 막으랴》, 《길소뜸》, 《씨받이》, 《아다다》, 《아제 아제 바라아제》, 《개벽》, 《장군의 아들 3》, 《서편제》(1993)
		장길수	《은마는 오지 않는다》
		장선우	《성공시대》
		정지영	《산산이 부서진 이름이여》
		정진우	《초우》(1966)
		정창화	《노다지》(1961)
		최인규	《자유만세》(1946)
		최하원	《독짓는 늙은이》(1969), 《황혼》(1978), 《초대받은 사람들》(1981), 《종군수첩》(1981)
		하길종	《바보들의 행진》(1975), 《한네의 승천》(1977), 《병태와 영자》
제1회 고베 100년 영화제 아시아 필름 페스티벌	1996년 11월 7일 \| 11월 23일	에드워드 양	《마작》(1996, 타이완)
		닝 잉	《민경고사》(1995, 중국)
		위런타이	《야반가성》(1995, 홍콩)
		강우석	《투캅스》
		당나밍	《향수》(1995, 베트남)
		반딧트 릿타콩	《어느 때 한 번》(1995, 태국)
		난사링 오랑침게	《천마》(1995, 몽골)
		치소우통	《강물이 흐르는 것처럼》(1989, 미얀마)
		모하마드 알리 탈레비	《신에게 드리는 선물》(1996, 이란)

영화제	상영기간 및 장소	감독	상영 작품
		마니 라트남	《봄베이》(1995, 인도)
		시노자키 마코토	《오카에리》(1996, 일본)
		천카이거	《풍월》(1996, 중국, 홍콩)
		스탠 레이	《암련도화원》(1992, 타이완)
		관금붕	《빨간 장미, 흰 장미》(1994, 홍콩)
		임해봉	《천공소설》(1996, 홍콩)
		감국량, 갈민휘, 임해봉	《사면하와》(1969, 홍콩)
		당계례	《폴리스 스토리 4》(1996, 홍콩)
오사카 한국 영화제 (총 20편)	오사카, 1998년 10월 3일 ― 10월16일	강우석	《투캅스》
		강대진	《박서방》(1960)
		김기영	《육체의 약속》, 《이어도》, 《파계》
		김유진	《단지 그대가 여자라는 이유만으로》
		김태균	《박봉곤 가출사건》(1996)
		박종원	《우리들의 일그러진 영웅》
		박철수	《학생부군신위》(1996), 《삼공일 삼공이》(1995)
		여균동	《세상 밖으로》
		이광훈	《닥터 봉》(1995)
		이두용	《우산 속의 세 여자》(1980)
		이명세	《지독한 사랑》(1996)
		이정국	《두 여자 이야기》(1994)
		임권택	《족보》
		정병각	《코르셋》(1996)
		정창화	《노다지》
		최진수	《헤어드레서》(1995)
		하길종	《바보들의 행진》

5. 시네콰논의 한국영화 배급과 합작

2003년 박병양과 함께 공로상을 받은 또 한 명의 주인은 한일 합작영화 《KT》를 제작했고, 《박치기》(이즈쓰 가즈유키, 2004), 《훌라 걸스》(이상일, 2006)로 국내에서 잘 알려진 일본의 독립계 영화 제작·배급 회사 시네콰논 대표였던 이봉우였다. 그는 현재 맨시즈 엔터테인먼트와 스모모 대표로 재일조선인으로서의 자신의 정체성과 경험을 살린 영화 및 영상 콘텐츠를 제작·배급하고 있다. 시네콰논은 첫 번째 제작 작품인 《달은 어디에 떠 있는가》(최양일, 1993)를 성공시키면서 이름이 알려졌다. 이 영화는 재일조선인 작가 양석일의 소설 『택시 광조곡』을 원작으로, 재일조선인 극작가이자 연출가인 정의신이 각색, 재일조선인 감독 최양일이 연출을 맡고, 재일조선인 제작자 이봉우가 제작을 담당하며 영화 제작의 주요한 위치에 모두 재일 출신이 있다는 점에서도 크게 주목을 받았다. 게다가 재일조선인을 소재로 한 기존의 영화들과 달리 일본 사회의 구성원이면서 소수자에 속하는 재일조선인의 삶을 매우 구체적이고 사실적으로 그렸다는 점에서 높이 평가받았다. 그 결과 영화가 개봉된 그해 일본 내 유력한 영화제 대부분에서 감독상, 작품상, 주연상 등을 휩쓸었다.[43] 또한 영화잡지 『키네마 순보』가 창간 100주년을 기념하여 특별기획한 올 타임 베스트에서 1990년대 일본 영화 베스트 1위에 선정되기도 했다.[44]

43) 요모타 이누히코, 「희극으로서의 '재일'」; 안연옥, 「재일코리안의 '일상'」, 정수완, 채경훈, 『《달은 어디에 떠 있는가》를 둘러싼 두세 가지 이야기』, 보고사, 2020, p.34, pp.149~157, pp.175~188.
44) キネマ旬報, 「キネマ旬報創刊100年特別企画 第6弾1990年代日本映画ベスト·テン」 | 「「月はどっちに出ている」崔洋一監督 インタビュー」, 『キネマ旬報』 2019年10月上旬特別号 No.1821, キネマ旬報社, pp.8~65.

제작자 이봉우는 영화를 매우 좋아하여 스튜디오200에서 한국 영화 특별전을 포함해 많은 영화를 감상하며 1989년부터 영화 배급업을 시작하게 됐다고 회상한다. 1990년에는 세존 그룹이 경영하는 시부야 시드홀에서 〈조선영화제〉라는 제목으로 북한 영화 특별전을 기획하고 전국 순회상영을 했으며, 1992년에는 북한과 일본의 합작영화인 《새》(림창범, 1992)의 제작에 참여하기도 했다. 일본에서 제작비 1억 원을 투자하여, 북한 제작진과 배우들이 참여해 만든 이 영화는 조류학자인 북한의 원홍구 박사와 남한의 원병오 박사 부자의 실화를 바탕으로 분단의 아픔을 그린 작품이다. 《새》는 1992년 도쿄영화제의 아시아 수작 영화 주간에서 상영된 바 있으며, 2019년 제1회 평창남북평화영화제에서 개막작으로 상영됐다.[45]

이봉우는 시네콰논 설립 초기부터 북한 영화와 한국 영화를 일본에 소개하는 것과 한일합작 영화를 제작할 것이라는 의지를 보였다.[46] 그래서 《달은 어디에 떠 있는가》의 성공 이후 본격적으로 한국 영화를 소개하기 시작했고, 첫 번째 배급작으로 임권택 감독의 《서편제》를 선택하여 한국 영화로는 유례없는 성공을 이끌어 냈다.[47] 그리고 임권택뿐만 아니라 홍상수, 이창동, 장선우 등 한국의 포스트 뉴웨이브 영화들도 꾸준히 일본에 소개하며 한국 영화에 대한 일본 대중의 시각을 단번에 바꾸어 놓았다.[48] 이러한 성공으로 임권택 감독의 《축제》, 《태백산맥》(1994), 《춘향뎐》(2000)을 연이어 배급하며 한국의 전통문화와

45) 한겨레, 「평창에서 맞은 '한반도의 봄' 국제영화제로 잇는다」, 2019.7.15.
46) 정수완·채경훈, 『《달은 어디에 떠 있는가》를 둘러싼 두세 가지 이야기』, pp.107~116.
47) 朝日新聞, 「「韓国の文化, 見直すゆとり」映画「風の丘を越えて」の林監督ら」, 1994.6.9., 夕刊 14면.
48) 朝日新聞, 「風の丘を越えて－西便制_映画評」, 1994.6.23., 夕刊, 12면.

분단 현실을 알리는 데 큰 역할을 했다. 뿐만 아니라《쉬리》(강제규, 1999),《공동경비구역 JSA》(박찬욱, 2000),《살인의 추억》(봉준호, 2003) 등도 성공시키며 일본에서의 한류 현상에 불을 지폈다고 평가받았다.[49]

아시아영화사와 시네콰논의 배급 방식에서 공통적으로 보이는 것은 극장 개봉에 앞서 영화제를 적극적으로 이용했다는 점이다. 앞서 살펴본 바와 같이 아시아영화사가 주최하는 한국영화제에 시네콰논도 합세하여 자사 배급의 한국 영화를 선보였다는 점이다. 이를 통해 언론에 노출시켜 홍보 효과를 높이려는 의도도 있지만, 무엇보다 영화제에서 상영할 정도의 작품성과 완성도를 겸비한 영화를 선택하여 한국 영화에 대한 인식을 바꿨다는 점이다. 세부적으로 아시아영화사가 한국 영화 배급뿐만 아니라 한국영화제를 주최함으로써 과거의 명작에서부터 동시대 한국 영화까지 수많은 한국 영화 대표작과 영화감독을 소개하며 한국 영화의 예술성과 다양성을 선보였다.

시네콰논의 경우는 소위 대작 영화, 흥행 영화 등을 소개하고 성공시킴으로써 한국 영화의 경쟁력을 보여줌과 동시에 한일 공동제작을 통해 문화교류를 확대시켰다. 이봉우는 한일 합작영화《KT》를 통해 한일 관계를 상징적으로 보여주고 싶었다고 한다. 이 영화는 1973년 도쿄에서 일어난 김대중 납치 사건을 그린 영화로, 이봉우는 한일 간의 문제에서는 진실을 끝까지 밝히지 않고 항상 모호하게 넘어가는 문제가 있다고 지적하며 이 영화를 통해 앞으로의 세대들에게 새로운 한일관계의 가능성을 얘기하고자 했다고 말한다.[50] 또한 "한국영화에 대한

49) 李鳳宇, 四方田犬彦『「パッチギ!」対談篇 – 喧嘩・映画・家族・そして韓国』, 朝日新聞社, 2005, pp.9~33.

50) 毎日新聞, 「「金大中事件」映画に--製作・配給会社社長「日韓関係、見直したい」」, 2001. 03.17., 東京朝刊, 29면.

하나의 회답"이라고 말하며 국제 공동제작을 통해 한국 영화 산업이
확장할 수 있기를 바랐다고 한다.[51]

아시아영화사도 씨네콰논도 공통적으로 관통하는 하나의 지점이 있
다. 그것은 한반도에 대한 관심이다. 이러한 관심은 한국과 북한을 아
우르고, 나아가 한일 관계로도 확장할 수 있다. 이러한 관심이 어쩌면
매우 당연할 수도 있지만, 그들의 관심을 통해 한반도의 문화, 역사,
사회 등이 일본 사회로 소개된 것뿐만 아니라 한반도와 일본 열도의
역사, 문화, 정치의 총체적 관계를 조망하는 데 매우 중요한 요소가
될 것이다. 아시아영화사의 박병양은 한국에서 우연히 발견한 유현목
감독의《아리랑》으로[52], 씨네콰논의 이봉우는 임권택 감독의《서편제》
를 통해 한국 영화에 대한 편견을 버릴 수 있었다고 한다.[53] 그리고
두 작품 모두 현대 한국 이전의 한반도의 전통문화 및 역사와 관련된
영화라는 점이다. 또한 이봉우, 박병양 모두 한반도의 관점에서 모국을
받아들이며, 분단국가로서의 한국을 바라보고《쉬리》,《공동경비구역
JSA》,《크로싱》(김태균, 2008)과 같은 이념적 대립과 분당 상황을 보여
주는 한국 영화를 일본에 적극적으로 소개했다.

51) りん たいこ, 「[人間探検] 李鳳宇[シネカノン社長], 『エコノミスト』第80巻 第26号 通
巻3566号, 2002, pp.86~89.

52) 毎日新聞, 「「アジア映画社」代表 李三郎さん」, 1990.08.15., 東京夕刊, 7면.

53) 李鳳宇, 「日本における韓国映画と私 プロローグ ～ 韓国映画の夜明け前」; 李鳳宇, 四方
田犬彦『民族でも国家でもなく: 北朝鮮・ヘイトスピーチ・映画』, 平凡社, 2015, pp.116~
129, pp.170~181.

〈표3〉 시네콰논이 배급·제작한 한국·북한 영화

년도	제목	비고
1992	《우리 집 문제》(김영, 1973)	북한 영화
	《우리 처갓집 문제》(림창범, 1980)	
	《우리 누이 집 문제》(정건조, 1981)	
	《새》	북일 공동 제작 / 2019년 제1회 평창 남북평화 영화제 개막작
1993	《안중근 이등박문을 쏘다》 (엄길선, 1979)	북한 영화
1994	《서편제》	『키네마 순보』 선정 1994년 우수 외국영화 10위
1997	《축제》(1996, 임권택)	
1999	《꽃잎》(1996, 장선우)	NEO KOREA 한국 신세대 영화제 '99
	《강원도의 힘》(1998, 홍상수)	
	《초록 물고기》(1997, 이창동)	
2000	《태백산맥》(1994, 임권택)	
	《처녀들의 저녁 식사》(1998, 임상수)	
	《여고괴담》(1998, 박기형)	
	《아름다운 시절》(1998, 이광모)	
	《쉬리》(1999, 강제규)	
	《춘향뎐》(2000, 임권택)	
2001	《공동경비구역 JSA》(2000, 박찬욱)	『키네마 순보』 선정 2001년 우수 외국영화 5위 / 투자·배급
2002	《은행나무 침대》(1996, 강제규)	투자·배급
	《단적비연수》(박제현, 2000)	
	《친구》(2001, 곽경택)	배급 협력
	《KT》(2002, 사카모토 준지)	한일 공동 제작
	《밤을 걸고》(2002, 김수진)	한일 공동 제작
2003	《파이란》(2001, 송해성)	투자·배급

년도	제목	비고
2004	《오아시스》(2002, 이창동)	『키네마 순보』 선정 2004년 우수 외국영화 4위 / 투자·배급
	《살인의 추억》(2003, 봉준호)	『키네마 순보』 선정 2004년 우수 외국영화 2위 / 투자·배급
	《스캔들-조선남녀상열지사》 (2003, 이재용)	투자·배급
2005	《늑대의 유혹》(2004, 김태균)	투자·배급
	《주홍글씨》(2004, 변혁)	투자·배급
	《범죄의 재구성》(2004, 최동훈)	투자·배급
	《말아톤》(2005, 정윤철)	투자·배급
	《남극일기》(2005, 임필성)	투자·배급
	《복수는 나의 것》(2002, 박찬욱)	
2006	《송환》(2004, 김동원)	
2007	《호로비츠를 위하여》(2006, 권형진)	

*** allcinema(https://www.allcinema.net) 및
 시네마코리아(https://cinemakorea.org/index.htm) 참고.

6. 임권택 영화에 관한 일본의 평가와 수용

　지금까지 살펴본 바와 같이 아시아영화사와 시네콰논은 80, 90년대 일본에서 한국 영화가 수용되는 과정에서 중요한 가교 역할을 했다. 그들의 업적은 아시아영화사와 시네콰논 양쪽 모두에서 적극적으로 소개했던 임권택 영화가 일본에서 어떻게 수용됐는지를 살펴보면 잘 알 수 있다. 《씨받이》, 《축제》, 《서편제》, 《춘향뎐》등 한국 전통문화와 《아제 아제 바라아제》, 《만다라》와 같이 한국의 불교문화를 엿볼 수 있는 작품, 그리고 한국의 역사를 다룬 《연산일기》, 일제 강점기를

배경으로 하는《족보》,《장군의 아들》시리즈에, 현대 한국 사회를 드
러내는《길소뜸》,《안개 마을》등 한국에 관한 종합 선물 세트와 같은
임권택의 작품만큼 한국을 잘 알릴 수 있는 영화들도 드물 것이다.
이러한 이유에서도 아시아영화사도, 시네콰논도 임권택 영화를 선택
한 것이겠지만, 이는 한편으로 한국적 특색과 상황이 영화의 중요한
모티프이기 때문에 한국을 모르는 일본인들에게는 오히려 접근도가
낮은 영화일 수 있다. 또한 임권택의 영화가 80, 90년대 다문화 사회로
진입한 일본인들의 이국적 취향을 충분히 자극할 만한 작품이라는 측
면도 있지만, 아시아영화사나 시네콰논을 통해 꾸준히 소개됐기 때문
에 그 결실로서《서편제》가 크게 성공할 수 있었던 것이기도 하다.
또 다른 결실이라고 한다면 이들 영화를 계기로 더욱 다양한 한국 문화
가 일본에 소개됐다는 것으로,《서편제》의 성공으로 판소리가 일본에
서 공연되고,[54] 이청준의 소설이 일본에서 출간되는 등,[55] 한국과 한국
문화에 관한 일본 사회의 이해가 점점 높아짐과 동시에 더 많은 한국
문화가 주목받게 된 것이다.

 이는 한국 영화나 문화가 일회성 소비에 그치지 않고 일본 사회가
스스로 한국을 이해하려 하고 나름의 시각을 형성해 나갔다는 것을 지
시한다. 예를 들어 2022년 3월에 작고한 일본의 저명한 영화 평론가
사토 다다오는 임권택 감독의 개인사와 작품을 통해 한국의 영화사와

54) 朝日新聞,「韓国・朝鮮の民衆芸能、パンソリ22・23日に神戸で公演」, 1996.11.18., 大
 阪 朝刊, p.2.

55) 이청준의『서편제』(根本理恵 訳,『風の丘を越えて−西便制』, ハヤカワ文庫, 1994)를 비
 롯해 다수의 작품이 일본에 출간됐다. 이 중에서는 재일조선인에 의해 번역된 책들도
 있다. (姜信子 訳,『あなたたちの天国』, みすず書房, 2010, 文春琴 訳,『隠れた指 虫物
 語』, 菁柿堂, 2010 등)

근현대사를 훑어 내려가는 책과 한국의 영화사를 정리한 저서를 내기도 했다. 사토는 1982년 마닐라영화제에서 《만다라》(1981)를 보고 임권택 감독의 존재를 처음 알게 됐다고 한다. 그는 이후 1984년 도쿄에서 임권택 감독을 처음 소개받았고, 스튜디오200에서 열린 한국 영화 특별전, 아시아영화사의 한국영화제 등에서 강연을 맡으며 임권택 감독과 연을 이어가며 임권택 감독과 한국 영화에 대해 조금씩 알게 됐고, 이를 계기로 임권택 감독 및 한국 영화에 관한 저서까지도 출판하게 됐다.[56]

그는 《만다라》를 보기 전까지는 한국이 유교 국가라고만 생각했지, 불교 문화나 불교 사상의 역사가 깊을 것으로 생각지 못했다고 밝힌다. 또한 냉전 시대의 한국의 사회정치적 상황에 관해 새롭게 바라볼 수 있었고, 일제 강점기의 역사를 보며 일본과 일본인에 대해서 다시 생각해 보는 기회와 한국의 '한'이라는 정서를 조금이나마 이해할 수 있었다고 말한다.[57] 물론 사토가 임권택 영화를 경유하여 '유교'나 '한'이라는 제한된 측면에서 한국을 바라보긴 했지만, 한국의 역사와 사회정치적 상황 속에서 검토해 나가며 기존의 담론에만 기대지 않고 자신의 시각으로 한국 영화와 문화를 바라봤다는 것에 큰 의미가 있다. 즉, 타자에 대한 이국적 소비를 뛰어넘어 한층 깊은 이해의 차원으로 이어졌다는 것이다. 그래서 그는 《족보》(1979)를 통해 일본의 조선 식민 지배를 되돌아보고, 《만다라》(1981)를 통해 광주 민주화운동을 들여다볼 수 있었던 것이다.

덧붙여 한국 영화를 일본에 소개한 또 다른 인물, 마르세 다로를 언급하지 않을 수 없다. 마르세 다로는 공연을 통해 한국 및 다양한

56) 佐藤忠男, 「韓国映画の精神─林権沢監督とその時代」, pp.4~10.
57) 위의 책, pp.101~120, pp.147~169, pp.220~238.

민족과 국가의 문화와 영화를 일본에 소개한 재일 2세 출신의 팬터마임 배우로, 한국 이름은 김균홍, 일본 이름은 긴바라 마사노리이다. 그는 고등학교 졸업 후 도쿄로 상경하여 본격적으로 연극을 시작했고, 프랑스의 유명한 팬터마임 배우 마르셀 마르소에게 깊은 영향을 받아 '마르세 다로'라는 예명을 지었다. 그의 대표적 공연 중에서 영화를 1인극으로 재현한 '스크린 없는 영화관'이 있는데[58], 당시 최고의 인기를 구가하며 방송계로도 진출하였다. 그리고 그는 영화에 대한 자신의 감상과 비평을 재미있게 풀어내는 '마르세 다로의 시네마 천국'이라는 공연을 통해 한국 영화 및 작품성 높은 다양한 영화를 소개했다. 그의 특기는 세계 각 지역의 다양한 문화와 특징 등을 팬터마임으로 재현하는 것으로, 이는 그 자신이 일본 사회의 타자로서 타문화, 타민족에 대한 남다른 시선과 생각을 가지고 있기 때문이기도 하다.[59]

이러한 이유로 그는 한국 영화를 비롯해 타이완, 홍콩, 이란 등, 소위 주류가 아닌 영화들에도 관심이 많았으며, 이들 작품에서 민족성을 강하게 느낄 수 있어 좋아한다고 밝히기도 했다. 그리고 한국 영화와 관련해 전통문화에 관한 "호들갑"이 아니라 일상 안에서 느낄 수 있는 한국의 민족성과 그것을 보는 즐거움에 대해 자신의 공연을 통해 이야기하고 싶다고 밝히기도 했다.[60] 마르세 다로가 소개한 한국 영화 중에는 임권택 감독의 《축제》가 있으며, 자신은 한국에 가본 적도 없고,

58) '스크린 없는 영화관'의 대표적 레퍼토리에 재일조선인의 이야기를 다룬 미야모토 데루 원작에 오구라 고헤이가 연출한 《진흙 강》(1981)이 있으며, 그 외 《대부》(1972, 프란시스 포드 코폴라), 《길》(1954, 페데리코 펠리니), 《천국의 아이들》(1946, 마르셀 카르네), 《라임 라이트》(1952, 찰리 채플린) 등이 유명하다.

59) 森正, 『マルセ太郎─記憶は弱者にあり』, 明石書店, 1999, pp.171~206.

60) 毎日新聞, 「マルセ太郎さん 巧みな話芸, 映画批評も」, 1998.2.26., 大阪夕刊, 3면.

한국어도 모르지만, 《축제》를 보고 지금까지 만나지 못했던 육친을 만난 기분이라고 말한 바 있다. 그리고 그는 어렸을 적 아버지의 장례식을 떠 올리며 일본의 장례식과 달리 떠들썩했던 장례식 분위기를 이상하게 여겼는데, 《축제》를 보고서야 비로소 한국의 장례식 문화를 깨닫고 '민족성'을 강하게 느낄 수 있었다고 말한다.[61]

비로소 깨닫게 된 '축제'의 의미, 즉 타자의 민족성을 그는 일본 사회와 공유하고자 했던 것이다. 여기서 얼핏 배타적일 수 있는 '민족성'이라는 말은 그에게는 오히려 타자와 연결되는 지점으로 작용한 것으로, 그가 느낀 민족성은 타문화, 타민족에 대한 유연한 수용을 드러내고 있다. 그 유연성은 마르세 다로 자신이 일본 사회의 타자인 재일조선인이라는 점에서 기인했다고 할 수 있다. 한국, 일본 어디에도 속하지 않는 재일조선인의 특수성이 한민족이라는 고정된 테두리를 벗어나게 하고 타문화, 타자에 대한 유연한 자세를 견지하게 하는 것이다. 이를 통해 마르세 다로는 자신 나름의 관점에서 한국 영화와 한국 문화, 나아가 주류가 아닌 타자들의 문화를 '수용'하고 '재연'했던 것이고, 마르세 다로의 팬터마임을 경유해 일본의 관객들이 타문화를 향유할 수 있었던 것이다. 또한 박병양도, 이봉우도 한국 전통에 대한 "호들갑", 즉 모국이라는 것을 근원적 공간으로서 동경하는 것이 아닌, 자신 안의 또 다른 고향이라는 사적 장소로서 유연하게 수용하고, 이러한 유연성을 통해 또 하나의 고향 일본에 한국의 문화를 전달했다고 할 수 있다.

61) マルセ太郎, 矢野誠一, 山田洋次, 永六輔, 『まるまる一冊マルセ太郎』, 早川書房, 2001, pp.34~36.

7. 나가는 말 - 문화를 번역하는 재일조선인

재일 1세대 시인 김시종은 재일조선인이 남북한 어디로도 회귀할 수 없으며, 일본으로도 동화될 수 없는 존재로서 어느 한 언어에 속박되지 않고 미지의 가능성을 볼 수 있는 사람들이자 그것을 창조하는 것이 가능한 사람들이라고 일찍부터 피력해 왔다.[62] 재일 학자 서경식은 재일을 디아스포라로서 여행자에 비유하며, 특정 공간에 갇혀있지 않고 고정된 의미의 외부를 사유하는 존재라고 말한다.[63] 이러한 특수성은 한민족이라는 고정된 테두리를 벗어나 타문화, 타자에 대해 유연한 자세로 한국 영화 및 타문화를 수용할 수 있는 중요한 계기로 작동했다고 볼 수 있다. 재일의 특수성에 내재한 탈국가적, 탈민족적 속성은 한국 문화 및 타문화에 대한 유연한 입장을 견지하며 일본에 새로운 문화적 토대를 마련하는 데 중요한 역할을 한 것이다. 마르세의 말처럼 자칫 배타적으로 될 수 있는 '민족성'이 타자와의 만남에 주요한 계기로 작동하듯이 말이다.

흥미롭게도 마르세 다로가 아시아 문화에 관심이 많았듯, 아시아영화사와 시네콰논도 아시아 영화에 관심을 쏟고 많은 작품을 배급했다는 공통점이 있다. 또한 두 곳 모두 일본의 독립예술영화도 제작 및 배급했는데, 시네콰논이 배급한 영화 중에는 현재 세계적인 감독으로 인정받고 있는 고레에다 히로카즈의 초기 작품도 있다. 또한 고베에 있는 아시아영화사는 일본 최초로 영화가 유입된 지역이라는 고베의 특수성에 맞춰 '고베 100년 영화제' 개최와 '고베 영화 자료관' 설립에 관여하기도

62) 金時鐘, 『在日のはざまで』, 平凡社ライブラリー, 2001, pp.197~201,
63) 徐京植, 『ディアスポラの紀行-追放された者のまなざし』, 岩波書店, 2005, pp.4~10.

했다. 때문에 라경수의 주장대로 재일조선인이 일본 사회의 다문화주의에 미친 영향을 무시할 수 없으며,[64] 이 글에서 채 다루지 못한 영화 이외의 분야에서도 새롭게 재발견될 필요가 있다고 생각한다.

타문화에 대한 수용과 관련해 80년대와 90년대 일본 사회는 새로운 변화를 맞이하던 시기였다. 당시 일본은 타국의 다양한 문화를 수용하고 소비하기 시작했던 시기로, 이러한 분위기 속에서 다문화주의에 대한 논의도 시작됐다.[65] 한국의 대중문화 및 식문화 등도 이 시기에 본격적으로 일본에 소개되고 소비되기 시작했다. 앞서 언급한 스튜디오200에서의 한국 영화 및 대중문화를 꾸준히 소개할 수 있었던 것도 당시의 시대적 분위기와 맞물리는 측면이 있었다. 또한 1980년대는 일제 강점기 및 해방 직후 일본으로 건너간 구세대와 달리 유학 및 취업 등을 위해 일본으로 건너간 새로운 이민 세대, '뉴커머'가 서서히 등장하기 시작한 시기였다. 이들을 통해 도쿄의 신오쿠보와 같은 코리아타운이 새롭게 형성됐고, 한국 문화의 새로운 발신지로서 역할을 넓히고 있었다.[66] 이에 더해 86년 서울 아시안게임과 88년 서울 올림픽의 영향으로 한국에 대한 관심이 높아지면서 한국 문화에 대한 소비가 증가했다.

그러나 이러한 관심과 소비는 단순히 타문화에 대한 이국적 매력에 끌려 소비되는 것에 그치는 경우도 많았으며, 타문화, 타민족, 이주민

64) 라경수, 「일본의 다문화주의와 재일코리언 – '공생(共生)'과 '동포(同胞)'의 사이」, 『재외한인연구』 22, 재외한인학회, 2010, pp.57~96.
65) 권숙인, 「일본의 '다민족·다문화화'와 일본연구」, 『일본연구논총』 29, 현대일본학회, 2009, pp.195~221.
66) 유연숙, 「동경의 코리아타운과 한류: 오쿠보지역을 중심으로」, 『재외한인연구』 25, 재외한인학회, 2011, pp.88~103.

등, 소위 타자로 불리는 존재에 대한 이해와 수용으로 이어지지 않는다는 비판도 있다.[67] 결국 한때의 유행으로 소비에 그쳤다고도 볼 수 있는데, 실제로 90년대 중반이 지나면서 한국 영화에 관한 관심도 서서히 줄었다.[68] 그런데도 아시아영화사가 꾸준히 한국영화제를 개최했다는 점에서 분명 커다란 의미가 있다고 할 수 있다. 2000년대 초반 씨네콰논이 배급한 《쉬리》등의 성공 또한 한국 영화를 일본에 꾸준히 소개하며 다져 놓은 기반과 노력이 있었기 때문에 가능했다. 《잠자는 남자》에서 파격적으로 안성기를 기용한 것을 시작으로 《가족 시네마》(박철수, 1998), 《KT》(사카모토 준지, 2001), 《서울》(나가사와 마사이코, 2001)로 이어지는 90년대 이후 한일합작 영화 또한 한국 영화에 대한 일본의 인식 변화에서 비롯됐다고 볼 수 있다. 이러한 한국 대중문화 전파와 관련해 재일조선인의 문화에 대한 이해와 수용의 유연성이 중요하게 작용했다고 할 수 있다.

이러한 의미에서 마르세 다로의 민족성에 대한 시각은 80, 90년대 일본의 다문화주의에서 중요한 방향성을 시사한다. 그의 말에는 타자와 이를 받아들이는 주체 간의 위치와 거리를 명확하게 하고, 그 간극만큼의 무지함과 다름을 전제하기 때문이다. 타민족의 민족성이 이국적 취향을 자극하며 스노비즘적 소비로만 이끌며 타자에 대한 이해로 이어지지 못했다는 비판이 당시에도 있었지만,[69] 재일조선인은 타문화를 수용하며 자신과 타자 사이에 놓여 있는 타자성을 인식할 수 있는 토대를 갖추고 있었던 것이다. 박병양, 이봉우, 마르세 다로 모두 한국 영화를

67) 테사 모리스 스즈키, 박광현 역, 『일본의 아이덴티티를 묻는다』, 산처럼, 2005, pp.117~138.

68) 朝日新聞, 「〈韓国映画祭〉多様な姿と出会う機会」, 1997.2.14., 東京朝刊, 4면.

69) 요모타 이누히코, 「희극으로서의 '재일'」, pp.182~184.

수용하는 그 근간에 자신과 관련이 있으면서도, 온전히 속할 수 없는 위치에서 완전히는 이해할 수 없는 한국과 한국 문화로 인해, 상대적으로 타자의 위치로 내몰리는 자기 인식이 있었던 것이다. 그렇기 때문에 오히려 탈민족적이고 초국가적 위치에서 아시아영화사는 한국 외의 아시아 문화로 관심을 확장시키고 인도, 이란, 대만 등의 영화를 일본에 소개했고 위협을 무릅쓰고 북한의 상황을 담은 영화에도 관여했던 것이다.[70] 시네콰논 역시 북한과의 합작영화를 제작하고 북한영화제를 기획하는 등 한국, 일본, 북한 모두에서 영화교류를 이끌었다. 그들의 이러한 초국가적 활동들은 재일이라는 특수성과 별개로 생각할 수 없으며, 그러한 특수성에 기반한 초국가적 정체성을 통해 국민국가의 경계를 넘어 인적, 물적, 사상적 교류를 도모했던 것이다. 이처럼 재일조선인들은 다양한 문화를 유연하게 수용하고 재해석하여 한국 영화에 대한 또 다른 시각과 이해를 일본 사회와 공유하며 다문화주의의 주요한 측면을 이끌며 2000년대 한류의 단단한 토대를 마련했다.

재일조선인 3세인 이상일 감독의 《青-chong-》의 제목은 한자 青(청)과 알파벳 chong(총)으로 되어 있다. 그런데 '青'이나 'chong'이나 일본어로는 모두 '총(チョン)'으로 발음하는데, 그런데 실은 이 '총'이 재일조선인을 낮잡아 부르는 말이다. 그러나 이상일 감독은 일부러 '총'이라는 단어를 통해 재일조선인 고교생의 푸르른(青) 청춘(青春)을 그려내며 한국, 북한, 일본 모두와 관계 맺으면서도 어디에도 속하지 않는 자신들의 혼종적 정체성을 보여줬다. 김시종이 '재일'은 재일만의 고유한 장소로서 기능하고 재일조선인을 하나의 언어에 갇혀있지 않는

70) 曺壽隆, 「朴炳陽氏が教えてくれたこと … アジア映画社を引き継いで」, 民団新聞, 2017. 7.26.

〈그림3〉《뽕》에 관한 신문기사
(일본에는 없는 '생기' - 데케메론 풍으로 한껏)

미지의 가능성을 가진 존재라고 했듯이 '靑', 'chong', '총(チョン)'의
유연성으로 다양한 문화를 수용하고 확장해 나갔다고 할 수 있다.

　비록《KT》가 상업적 성공에는 이르지 못했지만, 한국과 일본 어디와
도 관계를 맺으면서도 어디에도 속하지 않는 그들의 특수성이 있었기
에 한일 양국 사이의 정치와 역사의 문제를 자유롭게 끄집어낼 수 있었
다. 일본에서 한국 영화에 대한 B급 에로영화라는 선입견이 있음에도
불구하고 아시아영화사의 박병양은 처음부터 소위 에로 사극이라 불리
는《어우동》,《뽕》을 배급했는데, 이 또한 그들의 특수성과 관련이 있
다고 할 수 있다. 영화의 완성도나 작품성과는 별개로 한국 내에서도
'벗기는' 영화라는 인식이 있었으며[71], 일본에서도 한국 영화에 대한

71) 조선일보, 「벗기는 史劇영화 "異常 범람"」, 1986.05.18. 7면 / 매일경제, 「에로物 雨後竹

선입견이 있었음에도 과감하게 그 두 작품을 배급했다.《뽕》의 경우는 도쿄국제영화제를 통해 소개되기도 했는데, 이는 재일의 특수성에 기인한 유연한 시각으로 에로티시즘를 바라보고 해석했기 때문에 가능했던 것이다.《어우동》으로부터 권력에 저항하는 민중과 주체적 여성을 발견하고, "젊은 시절의 이마무라 쇼헤이[72]"를 떠올리게 하는《뽕》에서 일본과는 다른 한국적 에로티시즘과 생명력을 발견하여 일본에 소개한 것이다. 이러한 관점에서 모국이라고 알고 있는 곳에 대한 일방적 동경이 아닌 재일조선인 스스로가 잘 알지 못하지만, 자신과 관련을 맺고 있는 한국 혹은 한반도라는 상상적 고향을 이해하려는 그들의 유연한 수용성이 당시 에로영화 이미지로 덧칠한 한국 영화의 또 다른 측면을 발견했다고 할 수 있다. 그리고 이를 통해 실체적으로 존재하는 또 하나의 고향인 일본에 한국 영화, 한국 대중문화를 자연스럽게 전달할 수 있었다.

이 글은 부산대학교 영화연구소의 『아시아영화연구』 제15권 1호에 실린 논문 「1980~90년대 재일조선인 영화 제작·배급 회사의 한일 영화 교류사적 의의와 역할」을 수정·보완한 것임.

筍」, 1987.03.25. 9면
72) 每日新聞, 「日本にはない「生気」さ、デカメロン風にカラッと」, 1990.10.22. 東京夕刊, 7면.

참고문헌

고은미, 「'포르노-폴리틱 카메라'와 표상의 양가성: 오시마 나기사 다큐멘터리의 한국
인, 자이니치 표상」, 『석당논총』 69, 동아대학교 석당학술원, 2017.
공영민, 「아시아 영화제를 통해 본 한국영화 – 1950~60년대 해외진출을 중심으로」,
중앙대학교 첨단영상대학원 영상예술학과 석사논문, 2008.
권숙인 「일본의 '다민족·다문화화'와 일본연구」, 『일본연구논총』 29, 현대일본학회,
2009.
김강원, 「일본영화에서의 재일조선인 캐릭터와 내러티브 분석」, 『다문화콘텐츠연구』
28, 중앙대학교 문화콘텐츠기술연구원, 2018
라경수, 「일본의 다문화주의와 재일코리언 – '공생(共生)'과 '동포(同胞)'의 사이」, 『재
외한인연구』 22, 재외한인학회, 2010.
박동호, 「전후 일본영화에 나타난 재일조선인상」, 경상대학교 박사학위 논문, 2017.
박영은, 「일본 영화시장 연구」, 영화진흥위원회, 2006.
신소정, 「일본 사회과 영화의 재일조선인 서사 연구」, 고려대학교 대학원 중일어문학과
박사학위 논문, 2021.
안민화, 「정치경제학적 관점으로 본 (냉전)첩보영화와 그것의 재전유로서의 재일조선
인 여성영화 – 남북한영화 속 일본 표상과 금선희 감독 영화 속 인터-아시아적
궤적을 중심으로」, 『석당논총』 80, 동아대학교 석당학술원, 2021.
양인실, 「해방 후 일본의 재일조선인 영화에 대한 고찰」, 『사회와 역사』 66호, 한국사회
학회, 2004.
영화진흥위원회 정책연구실, 『일본영화산업백서』, 영화진흥위원회, 2001.
유연숙, 「동경의 코리아타운과 한류: 오쿠보지역을 중심으로」, 『재외한인연구』 25,
재외한인학회, 2011.
유진월, 「위치의 정치학과 소수자적 실천 – 재외한인 여성감독의 다큐멘터리영화를
중심으로」, 『우리문학연구』 45, 우리문학회, 2015.
윤석임, 「일본의 한국대중문화 수용 현황 분석 – 본의 신문 및 잡지기사 통계와 분석을
근거로 하여」, 『일본학연구』 20, 단국대학교 일본연구소, 2007.
요모타 이누히코, 『일본영화 전통과 전위의 역사』, 민속원. 2017.
이명자, 「양영희 영화에 재현된 분단의 경계인으로서 재일코리안 디아스포라의 정체
성」, 『한국콘텐츠학회』 13(7), 한국콘텐츠학회, 2013.
이와부치 고이치 『아시아를 잇는 대중문화 – 일본, 그 초국가적 욕망』, 히라타 유키에,
전오경 공역, 또하나의문화, 2004.
이승진, 「전후 재일조선인 영화의 계보와 현황 – 다큐멘터리 영화를 중심으로」, 『일본

학』 48, 일본학연구소, 2019.

임영언, 「재일동포 오덕수 감독의 영화 세계 고찰: 다큐멘터리 영화를 중심으로」, 『한국
　　　과 국제사회』 5(2), 한국정치사회연구소, 2021.

정수완·채경훈, 『《달은 어디에 떠 있는가》를 둘러싼 두세 가지 이야기』, 보고사, 2020.

조경희, 「한국사회의 재일조선인 인식」, 『황해문화』 57, 새얼문화재단, 2007.

주혜정, 「다큐멘터리 속 재일코리안의 제작 주체별 이미지 재현: 재일코리안 오충공
　　　감독을 중심으로」, 『대한일어일문학회 학술대회 발표논문 요지집』, 2018.

채경훈, 「오시마 나기사와 재일조선인 그리고 국민국가」, 『씨네포럼』 25, 동국대학교
　　　영상미디어센터, 2016.

테사 모리스 스즈키, 『일본의 아이덴티티를 묻는다』, 박광현 역, 산처럼, 2005.

石坂健治, 卜煥模, 「韓国映画史への招待 ディスカバー韓国映画30――『自由万歳』…『森
　　　浦への道』…『風吹く良き日』…『JSA』90年代末に沸き起こった"韓国映画ルネッ
　　　サンス"の源流を探求 (特集〈韓国映画〉の新時代)」, 『ユリイカ』 11月号, 2001.

李英一, 佐藤忠男 「韓国映画入門」, 凱風社, 1990.

李鳳宇, 「日本における韓国映画と私 プロローグ～韓国映画の夜明け前」, 『JFSC会員
　　　向けJFICオープニング記念イベント』, Japan Foundation, 2006.4.22.

李鳳宇, 四方田犬彦, 「「パッチギ!」対談篇－喧嘩·映画·家族·そして韓国』, 朝日新聞
　　　社, 2005.

＿＿＿＿＿＿＿＿, 『民族でも国家でもなく: 北朝鮮·ヘイトスピーチ·映画』, 平凡社,
　　　2015

井上雅雄, 「ポスト占領記における映画産業と大映の企業経営(上)」, 『立教経済学研究』,
　　　69(1), 2015.

岡田芳郎 「スタジオ200への接近」, 『現代詩手帖』 35(2), 1992.2.

姜信子 訳, 『あなたたちの天国』, みすず書房, 2010.

金時鐘, 『在日のはざまで』, 平凡社ライブラリー, 2001.

キネマ旬報, 『キネマ旬報』, 2019年10月上旬特別号 No.1821, キネマ旬報社

佐藤忠男 「韓国映画の精神－林権沢監督とその時代」, 岩波書店, 2000.

杉原達, 『越境する民』, 新幹社, 1998.

スタジオ 200 『スタジオ 200 活動誌: 1979-1991』, 西武百貨店,1991.

徐京植, 『ディアスポラの紀行－追放された者のまなざし』, 岩波書店., 2005.

蔡焄勲, 「1950·60年代の日本映画における在日朝鮮人とヘテロトピア的空間－他者性
　　　の政治学と共存の問題をめぐって」, 東京藝術大学大学院映像研究科博士論文,
　　　2015.

辻井喬, 上野千鶴子『ポスト消費社会のゆくえ』, 文藝春秋, 2008.

根本理恵 訳, 『風の丘を越えて-西便制-』, ハヤカワ文庫, 1994.

マルセ太郎, 矢野誠一, 山田洋次, 永六輔, 『まるまる一冊マルセ太郎』, 早川書房, 2001.

宮沢章夫『東京大学「80年代地下文化論」講義』, 白夜書房, 2006.

文春琴 訳, 『隠れた指 虫物語』, 菁柿堂, 2010.

りん たいこ, 「[人間探検]李 鳳宇[シネカノン社長], 『エコノミスト』第80巻 第26号 通巻3566号, 2002.

森正, 『マルセ太郎ー記憶は弱者にあり』, 明石書店, 1999.

동아일보, 「만만한『쑈우맨·쉽』들 싸고좋은映畵는무엇」, 1962.5.13.

조선일보, 「벗기는 史劇영화"異常범람"」, 1986.05.18.

경향신문, 「映畵交流로 國交터볼터 張·白두選手에 큰 期待 - 日東映社長 大川博씨의 말」, 1962.5.13.

매일경제, 「에로物 雨後竹筍」, 1987.03.25.

부산일보, 「제8회 부산국제영화제 핸드프린팅 주인공 정창화·트로엘·핀틸리에 감독, 공로상 박병양·이봉우씨」, 2003.8.12.

한겨레, 「평창에서 맞은 '한반도의 봄' 국제영화제로 잇는다」, 2019.7.15.

朝日新聞, 「アングラ劇団の歩み本に 高い資料価値, 体験織り込み」, 1983. 11. 27. 朝刊 21面.

＿＿＿＿, 「安聖基＝主演映画ロードショー公開で来日の韓国人気俳優」, 1988.9.2., 朝刊 3面.

＿＿＿＿, 「「異端の美学」惜しむ 韓国·金監督の追悼上映 東京·赤坂」, 1998.6.9., 東京夕刊 8面.

＿＿＿＿, 「らうんじ 李三郎さん 元俳優の意地、自力で配給…劇場公開」, 1990.3.23., 大阪夕刊, 3面.

＿＿＿＿, 「風の丘を越えて-西便制_映画評」, 1994.6.23., 夕刊, 12面.

＿＿＿＿, 「韓国·朝鮮の民衆芸能、パンソリ ２２·２３日に神戸で公演」, 1996.11.18., 大阪朝刊, 2面.

＿＿＿＿, 「〈韓国映画祭〉多様な姿と出会う機会」, 1997.2.14., 東京朝刊, 4面.

＿＿＿＿, 「「韓国の文化, 見直すゆとり」 映画「風の丘を越えて」の林監督ら」, 1994.6.9., 夕刊 14面.

＿＿＿＿, 「県が出資「眠る男」さあ撮影 群馬出身の小栗監督_映画」, 1995.2.22., 夕刊

9面.

曺壽隆, 「朴炳陽氏が教えてくれたこと…アジア映画社を引き継いで」, 民団新聞, 2017.
7.26.

毎日新聞, 「「アジア映画社」代表 李三郎さん」, 1990.08.15., 東京夕刊.

_____, 「映画–公開される韓国映画二つ」, 1965.12.07., 東京夕刊, 7面.

_____, 「韓国映画戦後初の公開 出演は新劇界のベテラン揃い」, 1953.4.22., 東京夕
刊, 4面.

_____, 「「金大中事件」映画に――製作·配給会社社長「日韓関係、見直したい」」, 2001.
03.17., 東京朝刊, 29面.

_____, 「マルセ太郎さん 巧みな話芸, 映画批評も」, 1998.2.26., 大阪夕刊, 3面

_____, 「日本にはない「生気」さ、デカメロン風にカラッと」, 1990.10.22., 東京夕
刊, 7面.

読売新聞, 「韓国映画の話題作2つ 古典物語り「成春香」 前衛的な「誤発弾」」, 1961.
4.8., 夕刊, 5面.

_____, 「韓国映画 初めて公開 悲恋物語り「成春香」 大映が映画交流はかる」, 1962.
4.26., 夕刊.

_____, 「韓国のトップスター、安聖基の出演映画特集 本人の講演も」, 1988.8.25.,
夕刊.

_____, 「韓国映画「暗闇の子供たち」上映を記念して「90東京馬鹿宣言」を開催」, 1990.
1.29., 夕刊, 15面.

_____, 「[広告]映画「中共·北鮮軍の暴挙を衝く侵略の記録」/ テアトル浅草渋谷東
宝」, 1951.9.5., 夕刊, 4面.

_____, 「青春航路 特別無料試写会 明宝映画作品(日本語版) 監督金聖珉」, 1949.
2.2., 朝刊, 2面.

한국 영상 자료원, https://www.kmdb.or.kr/db/per/00004842#jsCareer

_____, https://www.kmdb.or.kr/db/kor/detail/movie/K/05373

아시아영화사, http://www.asianfilms.co.jp

allcinema, https://www.allcinema.net

시네마 코리아, https://cinemakorea.org/index.htm

제4장

재일디아스포라의
스포츠 내셔널리즘과 정체성

역도산과 전후 일본의 내셔널리즘

조정민

1. 전후 일본과 스포츠

패전 일본이 경험한 연합군 점령기는 전후 일본 사회를 탐구함에 있어서 매우 중요한 시기이다. GHQ(General Head Quarter, 연합군 총사령부)의 개혁과 정책은 전후 일본 사회의 전반적인 준거로 작용했을 뿐만 아니라, 전후 일본의 개혁을 주도하였던 미군(미국)은 전후 일본의 정체성을 구상하는데 결정적인 역할을 했기 때문이다. 전후 일본이 미국과의 관계에서 어떠한 포지션을 취했는지를 상징하는 예는 1945년 9월 27일 아사히신문(朝日新聞)에 게재된 사진에서 찾을 수 있다. 군복 차림으로 양 손을 허리 근처에 놓고 있는 맥아더 사령관과 모닝정장 차림으로 직립부동의 자세를 유지하고 있는 히로히토 천황의 대비적인 모습은 거세된 패전 일본을 환기시키기에 충분하였다. 이와 같이 전후 일본은 미국과 대면함에 있어서 '여성'을 자처하였고, 그 가운데 만들어진 수직적이고 젠더적인 양자의 관계는 점령군 전용 성적 위안시설인 RAA (Recreation and Amusement Association)나 외국인을 상대로 하는 일본인 창부, 소위 '팡팡'과 '온리'들에 의해 더욱 부각되었다.[1]

[1] 전후 일본의 사회상을 다룬 연구서, 예를 들면 존 다우어의 『패배를 껴안고 – 제2차

한편, 패전 후의 일본 스포츠계는 비교적 빠르게 부활하고 복구되었다. 이는 패전의 상흔을 씻고 건강한 신체를 회복하여 새로운 일본으로 거듭나고자 하는 욕망을 대변하는 것으로, 위에서 언급한 것처럼 전후 일본은 여성성을 자인하면서도 동시에 각종 스포츠 종목을 통해 건장한 남성의 신체를 갈구하고 있었다. 다시 말해, 전후 일본의 정체성은 상반된 자의식이 서로 교차하는 가운데 형성되어 갔다고 볼 수 있는 것이다. 그러한 의미에서 보자면, 미국에 의해 소실된 남성성을 전후 일본이 어떠한 방법으로 회복시키고자 하였는가, 그리고 남성성을 모색하는 과정에서 스포츠는 어떠한 기제로 작용하였는가에 대해 분석하는 것은 전후 일본의 정체성 모색 과정을 보다 다각적이고 입체적으로 탐구하는데 유효한 시각을 제공할 것으로 보인다.

여기에서 잠시 패전 후의 스포츠계에 대해 확인해 두자. 패전 후의 일본은 사회적 혼란은 물론이고 극심한 물자부족, 식량부족에 시달리고 있었다. 때문에 운동 기구는 물론이고 시설과 장소도 제대로 갖추기가 쉽지 않았다. 그럼에도 불구하고 전후 일본의 스포츠는 오락의 일환으로 빠르게 부활했다. 그런데 여기서 주목해야 할 점은 전후 일본의 스포츠 부활에 전후 일본과 미국의 정치적 의도가 강력하게 개입했다는 사실이다. 예를 들면 전후 일본의 야구 부활은 피점령자 일본과 점령자 미국의 합작에 의한 것이라고 해도 과언이 아니다. 일본은 미국에서 수입된 스포츠인 야구를 부활시킴으로써 대미전쟁 패배의 충격에서 벗어나고자 하였고, GHQ는 이와 같은 분위기를 이용하여 '야구를

세계 대전 후의 일본과 일본인』, 민음사, 2009; 요시미 슌야, 『왜 다시 친미냐 반미냐 ― 전후 일본의 정치적 무의식』, 산처럼, 2008; 조정민, 『만들어진 점령서사 ― 미국에 의한 일본 점령을 어떻게 기억할 것인가』, 산지니, 2009 등은 공통적으로 전후 일본과 미국의 젠더적 질서에 대해 지적하고 있다.

통한 민주화' 실현을 꾀하고자 했다.[2] 결국 GHQ는 ESS(Economic and Scientific Section, 경제과학국)를 통해 전후 일본의 야구 부활에 적극적으로 조력하였고, 이러한 점령군의 지원을 바탕으로 전후 일본의 대학 야구 및 프로야구는 급속한 성장을 이루게 된다. 또한 야구를 통한 미국과의 교류는 전전(戰前)의 귀축미영(鬼畜米英)의 이미지를 불식시키고 평화롭고 협력적인 전후일미관계를 대변하기도 하였다.

이와 같이 남성의 신체를 구사하는 스포츠의 부활은 패전의 기억을 망각시키는 기제가 되었을 뿐 아니라, '4등 국민'이라는 굴절된 자화상으로부터 벗어날 수 있는 모티브를 제공하였다. 특히 이 글에서 주목하고자 하는 프로레슬러 역도산(力道山)이 조선인이었음에도 불구하고 전후 일본의 국민적인 영웅으로 등극할 수 있었던 것은 '남성성' 복원에 대한 강렬한 희구가 이를 뒷받침했기 때문이라 할 수 있다. 그러나 조선인 레슬러를 통한 자화상 재구상이라는 것은 당시의 상황에 비추어 볼 때 쉽게 이루어 질 수 있는 일이 아니었다. 당시에는 '불령선인(不逞鮮人)'이라는 단어가 일반적으로 유통되었을 정도로 재일조선인에게는 '무법', '악당'의 이미지가 강하게 남아 있었기에, 역도산을 통한 전후 일본의 정체성 구축은 처음부터 모순을 내포한 가운데 출발한 기획일 수밖에 없었던 것이다. 그렇다면 과연 조선인 프로레슬러 역도산은 어떠한 과정을 거쳐 전후 일본의 '남성성'을 대표하게 되었으며, 또 전후 일본의 내셔널리즘 형성에 관여하게 되었을까. 이러한 문제의식 하에 이 글에서는 전후 일본의 내셔널리즘 형성 과정을 '역도산'이라는

2) 이안 부루마는 전후 일본에 있어서 '민주주의'는 매우 익숙지 않은 개념이었으나 '3S', 다시 말해 '섹스sex', '스크린screen', 그리고 '스포츠sport'에 의해 서서히 정착되었으며, 특히 야구는 본질적으로 민주주의적인 게임으로서 미국에 의해 적극 장려되었다고 지적하였다.(이안 부르마 지음, 『근대일본』, 최은봉 옮김, 을유문화사, 2004, p.136.)

인물과 신체 활동, 즉 프로레슬링을 통해 살펴보고자 한다.

2. 전후 일본 사회와 재일조선인

특정 개인의 생애에 대해 살펴 볼 때, 소위 '실제'적인 사항부터 확인하는 것은 매우 일반적인 방법이다. 그러나 역도산의 경우에는 출생과[3] 도일 배경[4], 스모 선수시절의 민족적 차별이나 스승과의 관계[5],

3) "공식적으로는 1924년이라고 알려져 있는 가운데 1922년이라는 의견과 1923년이라는 의견이 유력하게 제기되고 있다. 태어난 곳은 함경남도 홍원군 용원면 신풍리로 조용한 시골마을이었으며 이곳에서 김석태(金錫泰)의 3남 3녀 중 막내아들로 태어났다. 역도산은 스모를 시작하면서 새로 받게 된 이름이고 그의 본명은 김신락(金信洛)이다." (고두현, 『역도산 불꽃같은 삶』, 스크린M&B, 2004, p.15)

4) "씨름대회에 종종 구경하려 왔던 모모타(百田)라는 일본인이 이 소년(역도산)을 주목하여 일본으로 데리고 가서 스모 선수로 키울 생각이었다." (무라마쓰 도모미 지음, 『조선청년 역도산』, 오석윤 옮김, 북@북스, 2004, p.292)
"김신락이 17살 되던 봄 경성에서 열린 씨름대회에 출전했을 때 구경꾼이었던 오가타 도라이치라는 조선총독부 소속의 경부보의 권유를 받아 김신락은 자신이 동경하던 일본으로 건너갔다." (石井代藏, 『巨人の素顔』, 講談社, 1980, pp.166~167)

5) "스모의 최고자리인 요코즈나를 바라볼 수 있는 실력을 가졌으면서도 세키와케의 자리에 좌절할 수밖에 없었던 것도 모두 그가 조선인이라는 이유 때문이었다. 마침내 민족적 차별과 까닭 없는 멸시에 대한 분노로 참을 수 없게 되었을 때, 그는 스스로 상투를 식칼로 잘라 버리고 스모계를 떠났다."(무라마쓰 도모미 지음, 『조선청년 역도산』, pp.292~293)
"요코즈나를 꿈꾸었던 17살의 청년 김신락은 민족차별과 조국의 분단이라는 현실 속에서 스스로 자신의 길을 개척해야만 했다."(다나카 게이코 지음, 『내 남편 역도산』, 한성례 옮김, 자음과 모음, 2004, p.34)
"그 이유(스모 중단)에 관해서는 구태여 말하고 싶지 않으나 단 한 가지 밝혀두고 싶은 것은 내가 배반당했다는 사실과, 협회의 몰인정한 냉대를 받은 점에 분개하고 있었다는 사실이다. 종전 후의 어려운 사회형편으로 해서 협회 운영의 곤란함이 따르고 있음은 나도 모르는 바가 아니나 '폐 디스토마'에 걸려 죽음과 삶의 경지에 도달한 선수에게 협회는 아무런 보장도 없었다. (……) 그러니까 내가 역사(力士) 생활을 포기한 직접적인 동기는 단 한 가지뿐으로 그것은 씨름협회에 있다고 단정하고 싶다."(역도산 김신락

프로레슬러로서의 활약 등에 대해 '사실'적으로 접근하기가 쉽지 않다. 그에 대한 기록은 대부분 '기억'으로 구성된 경우가 많고, 역도산이 집필한 자서전 내용도 그대로 받아들이기 어려운 부분이 더러 있다.

역도산은 '가라테 춉'으로 백인이나 흑인을 쓰러트려 심리적 공황에 빠져있던 패전 일본에게 용기를 준 '영웅'으로서 일종의 '신화'적인 인물이라 할 수 있다. 문제는 바로 여기에 있다. 실존인물이지만 신화, 혹은 드라마 속에 등장하는 인물로 기억하고자 하는 욕망, 또는 그러한 인물로 기억되고자 하는 욕망이 서로 교차하는 지점에 역도산이 존재한다는 것이다. 특히 전자의 경우, 즉 조선에서 건너 온 레슬러에게 전후 일본을 투영시키는 과정에서 감정적인 저항이나 반감이 발생하지는 않았는지에 대해서는 생각해 볼 필요가 있다.

구스노키 고카쿠(楠弘閣)는 1939년과 1949년에 일본인 학생을 대상으로 세계 각 민족에 대한 호감도 조사를 실시하는데, 이 결과에 따르면 1939년에는 일본인, 독일인, 이탈리아인, 만주인에 이어 조선인은 호감도 5위를 차지하고 있었으나, 1949년에는 조선인의 호감도 순위가 15위로 가장 낮은 집단으로 전락하였음을 알 수 있다. 이러한 현격한 차이는 패전 후 '내선일체(內鮮一體)'라는 표면적인 구호의 상실과 재일조선인 관련 사건이 다발한 것에서 비롯되었다고 볼 수 있다. 1948년 4월 고베(神戶) 소재 조선인 학교 폐쇄에 반대하는 데모로 미군이 비상사태를 발령한 것을 비롯해, 1949년 2월 무장 경찰 1200명이 밀주 혐의로 아마가사키시(尼崎市) 모리베(守部) 부근의 조선인 촌락을 급습하고, 같은 해 4월 도쿄(東京) 고토구(江東区)에서 암거래 및 절도 혐의로 조선인을 체포한 데 이어, 역시 같은 해 9월 조선연맹(이하 조련) 등 네 개

지음, 『인간 역도산』, 이광재 옮김, 청구출판사, 1966, p.30)

단체에 대해 GHQ가 해산을 명령하는 등, 연이어 일어난 재일조선인 관련 사건은 그들에게 '무법'과 '악당'이라는 낙인을 남기고 말았다.[6]

위의 호감도 조사 결과는 1951년에 인류학자 이즈미 세이이치(泉靖一)가 도쿄 도민을 대상으로 실시한 '이민족'에 대한 태도 조사 결과와도 매우 흡사하다. 이 조사에 따르면 도쿄 도민은 미국인, 프랑스인, 영국인, 독일인 등의 구미인에 대해서는 심리적으로 가깝게 느끼는 반면, 호주인과 러시아인, 조선인, 흑인 등에 대해서는 부정적인 감정이 앞서는 일이 압도적으로 많았다. 특히 조선인에 대해서 '불결하다'거나 '문화적으로 저급하다', '교활하다', '일본에 도움이 되지 않는다', '일본을 증오한다', '추악하다' 등으로 혐오적인 시각과 부정적인 평가가 일관되고 있었다.[7]

이러한 가운데, 북한계 재일조선인은 한층 더 비판적인 시각에서 묘사되고 있었다. 예를 들면, 1949년 8월 조련 해산과 관련하여 도쿄 다이토회관(台東会館)이 압수되는 과정에서는 조선인과 경찰 사이에 커다란 충돌이 발생하는데, 〈시사신보(時事新報)〉는 이를 "일본에서 항상 난폭한 행동을 하는 것은 공산당이 지배하는 북한과 관련이 있는 과거 조련계 조선인인 경우가 많으므로, 문제는 그리 간단하지 않다."(1950. 3.22)고 보도했다. 이 밖에도 재일조선인에 의한 사건, 사고를 북한계 재일조선인의 소행으로 간주하는 기사는 각종 신문 지상에서 쉽게 확인할 수 있다.[8]

6) 정대균, 『일본인은 한국을 어떻게 바라보고 있는가』, 강, 1999, pp.17~18.
7) 정대균, 위의 책, pp.19~22.
8) 북한계 재일조선인에 관한 비판적인 기사의 일부를 소개하면 다음과 같다.
 '(소요사건) 배후에는 북조선계'(〈아사히신문〉, 1951.2.8), '아쓰기(厚木)에서 북조선 조선인 소동을 일으키다'(〈마이니치신문〉 1951.11.26), '오사카에서 구 조련계 소동을

이와 같이 전후 일본이 인식한 조선인, 재일조선인의 인상은 일관되게 부정적이었고, 스테레오 타입의 민족적 편견은 언론에도 그대로 등사되어 나타났다. 이러한 상황을 염두에 두고 보면, 전후 일본과 역도산은 서로 대립각을 형성할 수밖에 없는 관계이다. 북한계 재일조선인에 대한 불신과 혐오가 역도산에게 전이될 수 있는 상황이었음에 불구하고 역도산은 천황 다음으로 유명한 전후 일본의 '영웅'으로 존재했다.

과연 전후 일본이 조선인 프로레슬러 역도산에게 스스로를 투영시키는 것은 가능한 일이었을까. 역도산이 조선인이라는 사실은 어느 정도까지 알려져 있었을까. 전후 일본이 역도산의 신체를 매개로 미국에 대한 콤플렉스를 극복하려 했다면 이는 무엇을 의미하는 것일까.

3. 의도된 은폐

역도산이 프로레슬러로 데뷔하기 이전부터 이미 다수의 일본인이 유명 프로레슬러로 활동하며 그 이름을 알리고 있었다. '유도의 귀신'이라 불리는 기무라 마사히코(木村政彦)를 비롯하여 역시 유도 선수 출신의 야마구치 도시오(山口利夫), 스모 선수 출신의 오노 우미(大ノ海)와 후지타 야마(藤田山) 등은 당시를 대표하던 프로레슬러들이다. 그 가운

일으키다 특수공장 수 곳에서 폭행'(《마이니치신문》 1951.12.17), '일본에 잠적하고 있는 적색 조선인 3만인의 테러단 일본공산당과 김일성이 지령'(《요미우리신문》 1952.3.30.), '(외국인)등록을 거부하는 북조선계 실력투쟁을 경계'(《요미우리신문》 1952.10.8), '(외국인)등록거부에 정부는 강경, 높아만 가는 북조선계의 대중동원에 대한 대책'(《요미우리신문》 1952.10.20.) 등. 이처럼 북한계 재일조선인이 소란사건의 원흉으로 그려지는 기사는 연일 각 지면을 장식하고 있었다.

데 유독 조선인 레슬러 역도산에게만 관심이 집중되고, 오로지 그만 기억되는 것은 무엇 때문일까.

물론 역도산의 출생에 대해 언급하는 것은 금기였기에, 당시 사람들이 그가 조선인이라는 것을 몰랐다고 한다면 문제는 간단하다. 구리타 노보루에 의하면, 역도산의 어릴 적 이름이나 출신학교에 대해 아는 사람은 아무도 없었으며, 그에 대해 누구도 역도산 본인에게 물으려 하지 않았다고 한다. 후배 스모 선수조차도 '일본인과 조선인의 혼혈'이라고 믿고 있었다. 역도산을 조선인이라고 부르는 것은 절대 금기였다.[9] 하지만 이러한 증언은 역도산이 조선에서 건너왔다고 하는 사실을 선후배정도라면 누구나 알고 있었다[10]라는 진술과 대치된다.[11] 역도산이 프로레슬러로서 인기를 구가하던 1955년경, 이미 '역도산은 조선인'이라는 소문이 어느 정도 퍼져 있었다고 말하는 이도 있었고[12], 프로레슬링의 경기방식이나 역도산이라는 인물 모두가 '가짜'라고 부정적으로 바라보는 이도 있었다.[13] 그리고 재일조선인 사회에서는 역도산이 조선인이라는 사실이 익히 알려진 사실로 통하기도 했다.[14]

9) 구리타 노보루 지음, 『인간 역도산』, 윤덕주 옮김, 엔북, 2004, p.25.
10) 大下英治, 『力道山の真実』, 祥伝社, 2004, p.34.
11) 구리타 노보루가 『인간 역도산』에서 회상하고 있는 내용 중에도 일관되지 않은 기술은 자주 보인다. 구리타는 역도산의 출생에 대해 아는 사람이 없었다고 말하지만, 역시 같은 책에서 "역도산의 조국은 당시 조선이지만, 그런 사실은 아무래도 좋았다. 일본을 전쟁에서 이긴 '양놈'들 그리고 '검둥이'들을 때려눕히는 위대한 영웅을 일본인들은 동포로 여기고 싶어 했다."(p.26)고 서술한다. 이 문장을 보면, 대다수의 일본인들이 역도산이 조선인이라는 것을 알면서도 묵인하고, 그를 일본인으로 여기고 감정이입을 한 것으로 해석된다.
12) 村松友視, 『力道山がいた』, 朝日新聞社, 2001, p.271.
13) 村松友視, 『当然プロレスの味方です』, 情報センター出版局, 1980, p.86.
14) 이순일 지음, 『영웅 역도산』, 육후연 옮김, 미다스북스, 2000, pp.73~79.

역도산의 출생에 관한 혼돈과 착종은 미디어 보도에도 그대로 나타났다. 역도산이 스모 선수를 은퇴할 때, 마이니치신문(每日新聞)은 본명을 모모타 미쓰히로(百田光浩)로 소개하고 나가사키현(長崎県) 출신이라고 보도하였다.(1950.9.13) 뿐만 아니라 그가 생을 마감했을 때에도 아사히신문과 마이니치신문은 모두 역도산이 나가사키현 오무라시(大村市)에서 태어났다고 하였다.(1963.12.16) 이와 같이 역도산은 공식적으로는 일본에서 태어나 스모와 프로레슬링 선수로 활약한 인물로 그려진다. 그러나 그가 생전에 한국을 방문했을 때(1963.1.8 방문), 도쿄주니치신문(東京中日新聞)은 역도산이 방문한 곳이 다름 아닌 그의 '모국'이라는 사실을 강조한 바 있다.(1963.1.9) 이처럼 역도산이 살아있던 당시, 역도산이 누구이며 어디서 태어났는가, 하는 질문에 대한 답은 각기 상이했다.

역도산의 출생이 분명하게 규정되기 시작하는 것은 그가 죽은 뒤였다. 그의 생애는 1970년대 중후반부터 주변인들의 기억과 증언에 의해 본격적으로 복원되기 시작했던 것이다. 예를 들면 1973년 사노 미쓰오(佐野美津男)는 잡지 『아사히 저널(朝日ジャーナル)』(1973.4)을 통해 역도산이 조선인이었음을 입증하려 했다. 이어 1977년에 우시지마 히데히코(牛島秀彦)는 잡지 『우시오(潮)』(8월, 9월호)에서 역도산의 '진실'에 대해 보다 자세하게 소개하였는데, 이후에도 그는 면밀한 조사를 바탕으로 『심층해류의 역도산(深層海流の力道山)』(徳間文庫, 1983), 『역도산 - 스모·프로레슬링·사회의 뒷면 (力道山 - 大相撲·プロレス·ウラ社会)』(第三書館, 1995)을 출판했다. 또한 이시이 다이조(石井代蔵)도 『거인의 진정한 얼굴(巨人の素顔)』(講談社, 1980)이라는 저서를 통해 역도산의 '진정한' 모습을 밝히려 했다.

이처럼 역도산은 생존 시에는 드라마나 TV 중계, 영화를 통해 신화

화, 영웅화되었지만 사후에는 출생의 '진실'과 '사실'을 추궁당했다. 이러한 대비는 역도산이 생존하던 시절, 엄밀히 말하면 프로레슬러로 활약하던 시절, 전후 일본에게 있어서 중요했던 것은 역도산의 출생이나 본적지가 아니라, 오로지 '일본인 역도산'이었던 사실을 대변한다. 즉 전후 일본은 역도산을 통해 점령자 미국인에 대한 굴절된 감정을 발산하고, 나아가 지난날의 패배를 설욕할 수 있다고 믿었던 것이다. 그들은 역도산의 신체를 통해 건강한 '남성' 일본으로 부활하게 되었다는 환영을 보고 있었는지도 몰랐다.

> 프로레슬러 역도산, 그 이름은 지금 소년들에게 역사 속의 인물에 불과할지도 모른다. 그는 1963년 12월 15일까지 약 10년 동안 <u>위대한 영웅이었다. 링 위의 역도산은 막판이 되면 '가라테 촙'을 휘둘러 '점령 군'인 백인이나 흑인을 두들겨 팼고, 그들이 힘없이 경기를 포기하면 일본 전국이 열광하며 "맛이 어떠냐, 이놈들아!"하고 속 시원해했다.</u> 역도산은 '<u>일본의 빛나는 별</u>'이었다.[15] (밑줄: 인용자)

> <u>프로레슬링 관계자들뿐만 아니라 일본 각계의 지도자급 인사들까지 역도산은 일본인이어야 한다고 생각을 같이하게 된 것은 역도산이 미국 프로 레슬러들에게 거둔 승리는 곧 일본이 미국에게 거둔 승리라는 등식을 성립시키려는 뜻이 바탕에 깔려 있었기 때문이다.</u> 물론 역도산도 '일본의 영웅'으로 군림하기 위해서는 한국인임을 감추어야 한다는 것을 깨닫고 일본인 행세를 했다.[16] (밑줄: 인용자)

위의 인용문에서도 알 수 있듯이, 전후 일본은 일본과 미국의 대결이

15) 구리타 노보루 지음, 『인간 역도산』, 윤덕주 옮김, p.24.
16) 고두현, 『역도산 불꽃같은 삶』, pp.365~366.

라는 구도 속에서 역도산의 경기를 해석하였고, 역도산의 승리를 자신의 승리로 소유하고자 하였다. 역도산의 진가도 미국인 프로레슬러와 대결할 때 더욱 그 빛을 발하였다. "빨간 머리 파란 눈, 가슴에도 배에도 텁수룩하게 털이 나 있고, 일본인 몸통만한 허벅지, 떡 벌어진 어깨와 식빵을 집어넣은 듯한 팔의 근육, 태평양전쟁에서 일본인을 때려잡은 미국인의 전형"과 작은 동양인 역도산의 대결은 미국과 일본의 인종 대결로 그대로 슬라이드 되었던 것이다. 뿐만 아니라 지난 날 아사히신문의 사진(1945.9.27)에서 볼 수 있었던 강하고 힘센 미국(맥아더 사령관)과 무력하고 왜소하며 긴장하고 있는 일본(히로히토 천황)이라는 구도는 역도산을 통해 비로소 전복될 수 있었다. 다시 말하면, 미국에 의해 거세된 패전일본은 역도산의 경기를 통해 건장한 남성성을 회복할 수 있었던 것이다.

　역도산이 전후 일본을 대신하여 처음으로 링에 오른 것은 1951년 10월 28일로, 상대선수는 역시 미국에서 온 바비 브룬스(Bobby Bruns)였다. 당시의 역도산은 트레이닝을 시작한지 얼마 되지 않았기 때문에 가라테 촙이라는 필살무기도 갖추지 못하고 있었다. 또 이 경기는 GHQ의 윌리엄 머컷트 소장이 회장으로 있는 사회사업단체 '도리이 오아시스 슈라이너스 클럽(Torii Oasis Shriner's Club)'이 미군 위문과 지체장애자 성금모금을 위하여 마련한 경기로서 관중도 대부분 미국인이었다. 그러한 가운데 역도산은 바비 브룬스와 대결하여 무승부를 기록했다. 역도산은 그 후 약 1년간 미국에서 수행을 한 뒤, 1954년 2월 19일 미국의 샤프 형제와 대결하게 된다. 샤프 형제와 역도산 그리고 기무라 마사히코는 태그 매치에서 3연전을 벌여 2대 1로 승리한다. 이 경기의 텔레비전 중계를 보다가 심장마비를 일으켜 사망한 이가 있을 정도로, 역도산은 일본의 미국 제압이라는 흥분된 감정을 불러일으켰다. 또한

유도의 귀신이라 불리던 기무라 마사히코도 역도산의 저돌적인 경기 방식 때문에 존재감을 잃게 되었다. 역도산이 전후 일본의 프로레슬링 계를 대표하는 인물로 부상하는 것은 바로 이 시점이다.

당시의 일본은 1951년 9월 8일에 미일안전보장조약과 강화조약을 체결하여 미국의 점령으로부터 벗어났고, 이틀 뒤인 9월 10일에는 구로사와 아키라(黒沢明)의 영화 『라쇼몬(羅生門)』(1950)이 베네치아 국제영화제에서 그랑프리를 수상하며 국제 사회에 일본의 건재함을 호소하려던 시기였다. 또 1952년 5월 19일에는 프로복서 시라이 요시오(白井義男)가 일본인으로는 처음으로 세계 플라이급 챔피언에 등극하여 '강인한 일본'을 체현시키기도 했다. 특히 그의 상대가 미국인 살바도르 다도 마리노(Salvador Dado Marino)였던 점과 두 사람의 대결이 일본 고라쿠엔 구장(後楽園球場)에서 펼쳐졌던 점은, 시라이의 활약과 성적을 더욱 의미 있는 것으로 만들었다. 일본인 남성의 신체를 통해 전후 일본의 남성성 획득과 부활을 알릴 수 있었던 또 다른 사건으로는, 1952년 7월 헬싱키 올림픽 레슬링 경기에서 이시이 쇼하치(石井庄八)가 소련의 괴력 선수 마메데코프를 누르고 밴텀급 금메달을 획득한 것을 들 수 있다. 패전 후 7년이 지난 시점에서 올림픽에 복귀한 일본에게 이시이는 첫 금메달을 안겨준 셈인데, 그러한 만큼 전후 일본은 이시이의 금메달을 패전의 극복과 회생으로 해석하고자 했다. 역도산의 신체 역시 위와 같은 상황의 연속선에 놓인 것이었다. "역도산의 '성난 가라테 춉'이 백인들을 퍽퍽 쓰러트리는 장면을 보면서 어른들은 연합군의 점령 하에 쌓인 불만을 폭발시켰고 청소년들은 용기를 얻었다."[17]

전후 일본은 역도산의 출생에 대해 알고 있었다고 하더라도 그것을

17) 구리타 노보루 지음, 『인간 역도산』, 윤덕주 옮김, pp.82~83.

봉인할 수밖에 없었다. 과거의 피식민자를 통한 전후 일본의 남성성 회복은 또 다른 콤플렉스를 만드는 것에 지나지 않으며, 그것은 3등 국민인 조선인, 대만인보다 못한 4등 국민임을 자인하는 결과를 초래하기 때문이다. 만약 전후 일본이 역도산을 대상화시켜 버린다면 자신들의 '남성성' 회복도 동시에 포기해야 한다. 역도산이 생전에 '허구'의 '일본인'으로 존재하고, 사후에 '실제'적 '조선인'으로 존재하는 것은 바로 그와 같은 이유에서이다.

4. 역도산의 '일본인 되기'

위에서 살펴본 바와 같이, 전후 일본은 역도산을 '일본인'으로 조형하여 신화나 드라마 속의 주인공으로 만들었고, 역도산의 강인한 신체와 성공담을 소유하는 가운데 '남성성' 회복을 기도하였다.

그렇다면 역도산 자신은 어떠한 존재이고자 했을까. 결론적으로 말하면 역도산 역시 '일본인'이고자 하였으며, 일미대립 상징극의 주인공이고자 했다. '일본인'이 아니었기 때문에 스모 선수생활을 이어나갈수 없었던 그는 이번에는 프로레슬링을 통하여 '일본인 되기'에 성공한다. 물론 역도산이 성공적으로 일본인이 될 수 있었던 것은 미국(프로레슬링이라는 장르)을 도구화하였기 때문이며, 적어도 프로레슬링이 이루어지는 무대(링) 위에서는 전후 일본과 역도산의 극복 대상이 동일했기 때문이다. 먼저 역도산의 '일본인 되기' 과정에 대해 살펴보자.

1940년 2월 역도산은 니쇼노세키 베야(二所ノ関部屋)에 입문한 뒤, 다음 해 11월 다마노우미(玉ノ海) 오야카타(親方)의 주선으로 나가사키현 오무라초의 모모타 기노스케(百田己之助)의 양자로 입적하여, 호적

상으로는 일본인 모모타 미쓰히로로 거듭나게 된다. 그러나 스모 선수 시절의 증언들을 살펴보면, 역도산은 '일본인'이 아니라 여전히 '조센 징'에 지나지 않는 풋내기 선수였다. 스모 선배들은 역도산을 '오이! 킹, 킹'이라고 불렀다. 본명이 김신락이었기 때문에 '킹'이라고 부른 것이지만, 거기에는 '조센징'에 대한 멸시의 뜻도 담겨있었다.[18]

조선인 출신은 '요코즈나'가 될 수 없다는 말을 공공연히 들으면서 도[19], 누구보다 일본인으로 살고 싶어 했고, 일본인으로 살아야만 했던 역도산은 1945년 8월 15일의 일본의 패전을 어떻게 느꼈을까. 말하자 면 일본의 패전은 역도산에게 '해방민족', '전승민족'의 지위를 가져다 준 사건이었다. 그 때문인지 역도산은 패전 후에 제멋대로 구는 모습이 자주 눈에 띄었다고 한다.[20] 이 시기 역도산은 '인디언'이라는 미국제 대형 오토바이를 타고 다녔다. 패전 후의 사회적 혼란과 식량 부족이 이어지던 상황에서 일개 스모 선수가 최고급 미제 오토바이를 타고 다니는 것은 상식적으로 생각하기 힘든 일이었다. 굉음을 요란하게 내며 오토바이로 질주하는 역도산은 기모노가 아닌 양복을 입고 있었 고, 번쩍이는 구두를 신고 있었다. 때로는 알로하셔츠나 가죽점퍼차림 으로 오토바이를 타기도 했다.[21] 특히 화려한 무늬의 알로하셔츠는 미 국의 피점령지였던 전후 일본에서 단순히 패션의 일종으로 해석되지 않았다. 그것은 친미적 성향을 나타내는 하나의 증거였다.[22] 역도산의

18) 고두현, 『역도산 불꽃같은 삶』, p.28.
19) 다나카 게이코 지음, 『내 남편 역도산』, 한성례 옮김, p.56.
20) 이순일 지음, 『영웅 역도산』, 육후연 옮김, p.67.
21) 大下英治, 『力道山の真実』, p.32; 이순일 지음, 위의 책, p.70.
22) 石井弘義·藤竹暁·小野耕世, 『日本風俗じてん アメリカンカルチャー①』, 三省堂, 1981, pp.45~48.

알로하셔츠 차림은 '해방민족', '전승민족'의 거만함, 패전 일본에 대한 멸시로도 충분히 해석될 수 있었던 것이다.

그러다 돌연 그는 '존마게'라 불리는 스모 선수의 상징인 상투를 잘라버리고 선수 생활을 중단한다. 스모 선수가 존마게를 자르는 것은 은퇴를 의미하는데, 은퇴하는 선수의 존마게는 여러 사람이 지켜보는 가운데 스승이 잘라주는 것이 관례이다. 그런데 역도산은 스스로 존마게를 자르고 스모계를 떠나고 말았다. 역도산의 돌발적인 행동을 두고 주변에서는 민족적 차별과 건강 악화, 스승 다마노우미와의 불화, 스모협회에 대한 불만 등을 거론하며 다양하게 은퇴의 배경을 추측했지만, 역도산 자신은 스모협회에 대한 불만 때문이라고 단언했다.[23] 이는 역도산 스스로 출생 및 민족적 차별 문제를 자기 검열을 통해 봉인하고자 했음을 시사한다.

1951년 9월 8일 샌프란시스코에서 강화조약이 체결됨에 따라 일본은 드디어 연합국의 점령에서 독립하게 된다. 영웅 역도산의 탄생은 일본의 독립시기와 맞물린다. 1951년 10월, GHQ의 윌리엄 머컷트 소장이 회장으로 있는 사회사업단체 '도리이 오아시스 슈라이너스 클럽(Torii Oasis Shriner's Club)'은 미군 위문과 지체장애자 성금모금을 위하여 프로레슬링경기를 준비한다. 이 때 신바시(新橋)의 나이트클럽에서 역도산은 하와이 일본계 2세인 헤롤드 사카다를 만나 프로레슬러의 길을 권유받고, 1952년 2월에 도미하여 수행한 후 다음해 3월 귀국하여 각종 드라마와 신화의 주인공으로 거듭나게 된다.

역도산은 미국에서 연습과 시합을 거듭하면서, 프로레슬링을 통해 인종적 대립을 극대화시켜 관객들을 자극시키고 또 흥행을 손에 넣을

23) 주 5 참조.

수 있는 방법을 터득한 것 같다. 아직 진주만 공격과 같은 전쟁의 기억이 선명하던 당시, 미국에서는 일본계 레슬러가 등장하면 가차 없이 야유를 퍼부었고, 그러한 악역이 있었기 때문에 프로레슬링은 인기를 모을 수 있었다. 흥행이 수입으로 직결되는 프로레슬링 종목의 성격 때문에 일본 레슬러들은 손님을 모으기 위해서라도 전략적으로 악역을 연출할 수밖에 없었다. 말하자면 전장의 기억을 역이용하여 미국인의 적개심을 자극했던 것이다. 일본의 부정성을 부각시키기 위해, 미국이름을 가지고 있던 일본계 레슬러들도 링 위에서는 일본식 이름을 사용해야 했다. 예를 들면 도고 헤이하치로(東鄕平八郞)를 떠올리게 하듯, '그레이트·도고'로 명명하거나, 도조 히데키(東条英機)와 야마모토 이소로쿠(山本五十六)를 섞어 '도조·야마모토' 등으로 바꾸어, 미국인에게 전쟁의 상흔과 아픔, 복수심을 자극하려 했다. 일본계 레슬러뿐만 아니라 필리핀 등의 동남아시아계의 레슬러들도 전략적으로 일본인 레슬러 행세를 하는 경우도 있었다.[24] 중남미, 사모아, 독일 출신의 선수들도 그들의 캐릭터가 인종적 편견에 수렴되도록 연출했고, 미국과 캐나다 국적을 가진 선수들조차 차별적인 캐릭터 구축을 위해 전략적으로 독일인 악역을 연기하기도 했다. 예를 들면 한스 슈미트는 프랑스계 캐나다인이었지만 독일인으로 분장하여 링 위에 올랐고, 프리크 본 에릭은 미국 네브래스카주 출신이었지만 머리를 깎고 독일어 악센트를 쓰며 악역을 자처했던 것이다.[25] 이러한 연출은 아시아태평양전쟁 당시의 인종적 대결 구도를 그대로 재현한 것에 다름 아니었다.

그런데 역도산의 경우에는 이러한 인종적인 대결 구도를 역으로 제

24) 大下英治, 『力道山の真実』, p.10.
25) 성민수, 『프로레슬링 흥행과 명승부의 역사』, 살림출판사, 2005, p.28.

시하였다. 그는 악역을 연기하지는 않았던 것이다. 역도산은 오히려 미국을 악역으로 상정하고 그들과 싸워 이김으로써 패전 일본의 신체를 부활시키는 상징극 시나리오에 충실하고자 했다. 전쟁 중에는 수용소에 가두어지고, 패전 후에는 굴욕과 모멸감에 사로잡혀 주눅 들고 고개 숙일 수밖에 없었던 하와이의 일본계 사람들은 역도산이라는 영웅의 등장에 환호를 보냈다.

역도산의 피니시 기술인 가라테 촙도 역도산과 전후 일본이 서로 소통할 수 있도록 만드는 데 큰 역할을 하였다. 프로레슬링에서 시현되는 다양한 기술은 선수의 개성과 정체성을 대변하는 주요한 요소이다. 모든 선수가 고유의 기술을 적어도 하나씩은 소유하고 있는 것도 바로 그러한 연유에서이다.[26] 역도산의 가라테 촙은 스모 기술을 변형시킨 것으로 화려한 기술은 아니지만 일본적인 뉘앙스를 담고 있었다. 가라테 촙은 역도산이 누구를 대표하는 인물이며, 그가 무엇을 위한 대결을 펼치고 있는지 표현하는 데 적합한 기술이었던 것이다.

이러한 고유 기술의 구사는 관중과 선수와의 정념적 차원의 소통을 전염병처럼 확산시킨다. 공방을 주고받으며 경기가 팽팽하게 진행되는 가운데, 관중들은 경기를 승리로 이끌기 위한 피니시 기술이 등장하기를 기다리고, 이 피니시 기술이 등장하는 순간 관중의 환호성은 더욱 거세지며 경기가 어떤 결과를 가져오게 될 지도 예상한다. 그리고 이러한 순간에 관중과 선수는 인지적, 정념적, 실행적 차원에서 온전히 소통하게 된다.[27] 역도산의 경우도 마찬가지이다. 경기가 후반으로 갈수

26) 송치만, 「스포츠 엔터테인먼트 미국 프로레슬링 WWE의 기호학적 접근」, 『기호, 텍스트, 그리고 삶』, 월인, 2006, p.349.
27) 송치만, 위의 글, p.351.

록 관중들은 가라테 촙이 등장하기만을 기다리고, 가라테 촙이 악의 상징인 미국을 공격해 승리를 거머쥐는 가운데 전후 일본과 역도산은 감정의 합일을 경험할 수 있게 된다. 역도산의 경기를 통한 전후 일본의 남성성 회복은 바로 '링'이라는 공간 내에서 이루어지는 상징극을 통해 달성될 수 있었던 것이다.

일본과 미국의 대결구도는 역도산이 일본으로 귀국한 후에도 자주 펼쳐졌다. 그 대표적인 예는 1954년 8월 4일에 펼쳐진 한스 슈너벨, 뉴먼과의 태그 매치이다. 슈너벨과 뉴먼은 태평양 해안 태그 챔피언 벨트를 가지고 있었고, 특히 슈너벨은 로스앤젤레스 시합에서 멕시코 선수를 죽였다고 해서 '살인자'란 별명이 붙어 있었다. 뉴먼 역시 괴력의 소유자였다. 일본인들은 이 새로운 적에게 역도산이 어떻게 대응할 것인지, 역도산이 과연 이길 수 있을지 걱정하기도 하고 또 기대하기도 했다.

슈너벨과 뉴먼 팀은 예상보다 훨씬 난폭하고 거칠었다. 그들은 경기 초반부터 역도산의 파트너 스루가우미(駿河海)의 얼굴에 주먹을 날리고 역도산의 허벅지를 사정없이 걷어찼다. 경기장를 채우고 있던 일본인들이 분노를 터트리기 시작했다. 링을 향해 욕설을 퍼부었고, 빈병이나 의자를 던지기도 했다.[28] 일본인들의 과도한 감정 표출과 흥분은 신문에도 보도될 정도였다.

> 우승컵은 슈너벨과 뉴먼 조의 손에 넘어갔지만, 그 후에 '판정을 받아들일 수 없다'는 관중들이 링을 둘러싸고 소동을 벌여 장내는 잠시 동안 대혼란에 빠졌다. 퇴장하려고 할 때 수명의 관객이 링 위로 올라

28) 이순일 지음, 『영웅 역도산』, 육후연 옮김, p.133.

가고, 동시에 천 명 가까운 관중이 일제히 링 아래로 모여들어, 우승컵
을 든 사람은 이러지도 저러지도 못하는 상태가 되었다. 경관 수십
명이 달려와 해산시키려고 하자, 흥분한 관중은 경관에게 의자를 던지
며 '요금을 돌려 달라'고 고함쳤다. 소동은 약 30분간 이어졌는데, 관리
인이 장내의 전등을 끄고 소란을 자제할 것을 요구한 9시 40분 즈음에
야 겨우 잠잠해졌다.[29]

 미국의 슈너벨과 뉴먼 팀에 맞선 역도산은 첫 경기에서는 패했지만,
그는 이들 미국을 반드시 이겨야만 했다. 한 달 후인 9월 10일, 약 1만
5천명의 관객이 지켜보는 가운데, 역도산은 미국인 악역 슈너벨과 뉴
먼을 누르고 태평양 해안 태그 챔피언이 된다. 미국인을 제압한 역도산
의 승리로 일본 전역은 열광하고 흥분했으며 역도산의 이러한 영웅적
이미지와 서사는 텔레비전이라는 매체를 통해 더욱 광범위하게 확대,
재생산되어 갔다.[30] 개인의 차이는 있겠지만, 역도산의 경기와 활약을
곧 양국 간의 전쟁의 재현물이라 생각하고, 그 가운데 역도산이 쟁취한
승리를 전후 일본의 승리와 부활로 치환시켜 사유하는 것은 일반적인
흐름이었다. 절대 선과 절대 악의 대립, 혈투, 난타전, 육탄전, 가라테
춉, 극적인 승리 등으로 구성된 프로레슬링 시나리오를 통해 전후 일본
은 패전이라는 트라우마를 극복하고 다시 건강하고 단단한 육체를 가

29) 〈마이니치신문〉 1954.8.9.

30) 이와 관련하여 요시미 슌야는 다음과 같이 지적한 바 있다. "한반도에서 현해탄을 건너
온 김신락(역도산의 본명)은 일본의 적국이자 점령자, 그리고 보호자이기도 했던 미국
에 대한 굴절된 감정을 텔레비전 화면에 교묘하게 형상화해서 드러낸 것이다. 오사카나
규슈를 중심으로 활동하고 있던 전후의 다른 프로레슬러가 프로레슬링을 격투기 이상
으로는 이해하지 못했던 데 반해, 역도산은 프로레슬링이 텔레비전 앞에 모인 수백만
명의 관중들을 향해 연출되는 내셔널한 상징극임을 감지하고 있었다."(요시미 슌야,
『왜 다시 친미냐 반미냐 – 전후일본의 정치적 무의식』 산처럼, 2008, pp.202~203)

질 수 있었던 것이다. 그러한 의미에서 본다면 역도산은 언제나 예측 가능한 경기를 하고 있었다고 말할 수 있다. 그리고 이러한 경기를 통해 부유하던 역도산은 '일본인'으로 호명되었고, 역도산 자신도 비로소 '일본인'으로 안주할 수 있었다. 전후 일본은 프로레슬링이라는 스포츠 관전을 통해 일미관계를 상징하는 '시각적 증거'를 확보하고, 이를 반복함으로써 국민적 기억을 구성해 나갔던 것이다.[31]

5. '링' 위의 '일본인'

그런데 주의 할 점은 반미(反美) 상징극의 주인공이 탄생하는 과정에 '미국(적인 요소)'이 지대하게 반영되어 있었다는 점이다. 앞에서도 잠시 언급한 바와 같이, 부유하던 역도산의 정체성이 일본인으로 호명되기 시작한 시기는 패전일본이 미국으로부터 독립한 시기와 맞물린다. 굴욕적이고 억압적인 피점령으로부터 벗어나게 된 새로운 전후 일본을 상징할 무언가가 필요한 시기에 역도산이 등장한 것이다. 패전과 피점령의 상흔이 아물지 않았을 때, 그러나 다시 강력한 일본을 욕망해야 할 때, 그러한 서사를 대변하고 체현할 수 있는 인물이 바로 역도산이었다.

역도산의 탄생에서 '미국(적인 요소)'의 개입은 여기서 그치지 않는다. 프로레슬링이라는 장르는 다름 아닌 미국에서 시작된 스포츠이다. 즉, 역도산은 미국적인 스포츠로 미국을 극복하는 장치를 마련한 셈이

31) 스포츠 관전이 가지는 시각적 의미와 내셔널리즘과의 상관에 대해서는 山本敦久, 「スポーツ観戦のハビトゥス－人種化された視覚の場と方法論的ナショナリズム」, 『スポーツ観戦学』, 世界思想社, 2010, pp.256~279 참조.

다. 역도산의 후원자 닛타 신사쿠(新田新作)도 GHQ와 특별한 관계를
맺고 있었다. 그는 건설 회사를 운영하며 엄청난 재산을 축적한 사람이
었는데, 반미 상징극 운영의 바탕이 미국을 통해 거두어진 자본이라는
점은 역설적이다 할 수 있다.[32] 또한 링 밖에서 역도산은 셔츠 위에
체크 재킷을 입는 미국식 캐주얼 차림을 즐겼고 미국식 라이프 스타일
을 추구했다. 그는 GM의 식기 세척기, 건조기, 온장고 등 미국제품을
구비하고 있었고[33], 골프장 운영, 모터스포츠용 서키트 제작, 프로레
슬링 전용 경기장 겸 스포츠 센터 건립(리키 팰리스), 건설(리키 맨션)
등의 사업 구상에 있어서도 미국을 모델로 하는 경우가 많았다.[34] 링
위에서는 미국인을 쓰러트리며 전후 일본으로 하여금 미국이 가진 가
치체계가 전복되었음을 느끼게 만드는 역도산이었지만, 링 밖의 그의
생활은 전형적으로 미국화(Americanization)된 것이었다. 미국을 굴복,
궤멸시키며 스스로에게 전후 일본의 대표성을 부여하고 신격인 존재로
우뚝 선 역도산이었지만, 이러한 신화가 링 안에서만 유지된다는 사실

32) 닛타 신사쿠, 그는 행운의 별을 타고난 쾌남아였다. 2차 대전 중에 포로수용소에서
근무하던 그는 미군 포로들에 대한 대우가 너무나 비인도적이라는 생각에 헌병 대위였
던 수용소장의 눈을 속이고 담배나 과자처럼 일본사람들도 좀처럼 손에 넣을 수 없는
물건을 포로들에게 주었다. 일본이 전쟁에 져서 그 포로들 중 몇 명이 연합군 총사령부
의 고급장교가 되자 닛타 회장에게 운이 찾아왔다. 연합군 총사령부의 휘트니 소장은
도로를 확보하기 위해 화재로 폐허가 된 자리를 정비하는 사업이나 미군기지 건설을
닛타 회장에게 시켜서 그 은혜에 보답했다. 모든 일이 연합군 총사령부가 관여하는
일이었기 때문에 돈은 은행에서 척척 나와서 회장집의 방에 돈뭉치가 그냥 쌓여 있을
정도였다. 그 돈의 일부는 정계의 보스들에게도 인심 좋게 뿌려졌다.(구리타 노보루
지음, 『인간 역도산』, 윤덕주 옮김, p.55.)

33) 다나카 게이코 지음, 『내 남편 역도산』, 한성례 옮김, p.161.

34) "일본은 이제부터 더욱더 발전하여 틀림없이 미국과 같은 사회가 될 거야. 골프 붐,
맨션 붐, 고속도로 건설 러시 등 일본은 반드시 미국을 뒤쫓아 갈 것이고 어쩌면 앞지를
지도 몰라. 나는 그것을 미국에서 직접 체험했어. 그래서 앞장서려고 해. 꿈을 실현하
려고 이렇게 열심히 일하는 거고."(다나카 게이코 지음, 위의 책, p.183.)

은 아이러니하다. 말하자면 역도산은 링 위에 있을 때 '일본인'으로 호출, 호명되었고, 역도산 자신도 링 위와 링 밖을 구분하여, 링 안에서 만큼은 '반미'를 주장하는 '일본인'으로 철저하고자 했던 것이다.

역도산의 미국에 대한 태도는 모순적으로 보이기도 한다. 미국에 대한 극복(링 위)과 선망(링 밖)이 '링'을 경계로 상반되기 때문이다. 그러나 이러한 양가성은 당시의 시대상황을 고려한다면 충분히 이해가 가능하다. 역도산이 미국식 라이프 스타일을 추구하며 각종 가전제품을 구비한 것처럼, '삼종의 신기'라고 불리는 세탁기, 냉장고, 흑백텔레비전(실제 역도산은 흑백텔레비전 광고 모델이기도 했다)은 편리, 합리, 풍요를 대변하는 가운데 각 가정에 빠른 속도로 보급되고 있었다. 또한 각 방송국에서 방영되었던 미국 홈드라마를 통해 미국식 생활과 문화를 접하고, 무의식중이라 하더라도 전후 일본이 이를 모방, 재구성하여 일상의 모델로 삼았음은 부정할 수 없다.[35] 이렇듯, 당시 전후 일본 사회에 있어서 '미국'이라는 타자는 정복의 대상인 동시에 동경의 대상이기도 했던 것이다. 실제로 일본의 방송사 니혼 TV는 1958년부터 격주로 금요일 8시에 프로레슬링을 중계하기 시작하는데, 프로레슬링 중계가 없는 주의 금요일 8시에는 '디즈니랜드'가 방영되었다. 이 같은 편성은 미국에 대한 전후 일본의 양가적 감정을 대변하고 있다고 볼 수 있다.

전후 일본과 역도산이 민족이라는 정체성 문제로부터 초월하여 '미

35) 1950년대 후반에 유행했던 대표적인 미국 홈드라마로는 다음과 같은 것을 들 수 있다.
· 〈パパは何でも知っている〉(〈Father Knows Best〉, NTV, 1958년 8월 방송 개시)
· 〈ビーバーちゃん〉(〈Leave It to Beaver〉, NTV, 1959년 1월 방송 개시)
· 〈うちのママは世界一〉(〈The Donna Reed Show〉, 후지TV, 1959년 3월 방송 개시)
· 〈アイ・ラブ・ルーシー〉(〈Love Lucy〉, NHK, 1959년 4월 방송 개시
· 〈なにしてんのパパ〉(〈The Dennis O'Keefe Show〉, TBS, 1960년 7월 방송 개시

국을 극복한 전후 일본', '남성성을 회복한 건장한 전후 일본'이라는 단일한 표상과 서사를 공유할 수 있었던 것은, '링'이라는 연출된 무대와 '가짜' '쇼'에 지나지 않을지도 모르는 프로레슬링이라는 장르를 매개로 했기 때문이다. 그렇기 때문에 역도산이 '링'을 벗어나면 그의 민족적 정체성 문제는 다시 회부될 수밖에 없었다. 실제로 역도산을 물심양면으로 후원하던 닛타 신사쿠는 전후 일본의 영웅은 반드시 일본인이어야 한다고 생각했다고 한다. 역도산이 미국에서 수행 중일 때, 닛타는 전 요코즈나 아즈마 후지(東富士)를 내세워 역도산을 견제하고 그를 중심으로 다른 신설 단체를 만들고자 했다. 물론 그 단체의 회장으로는 닛타가 내정될 예정이었다. 뒤늦게 알게 된 역도산이 손을 썼기 때문에 그 구상은 백지화가 되었지만,[36] 조선인 출신의 프로레슬러에 대한 심리적인 거부와 배타는 여전히 잠복되어 있었던 것이다. 전후 일본과 역도산은 오로지 프로레슬링과 링이라는 프레임을 통해서만 동일한 이즘을 구가할 수 있었다.[37]

36) 이순일 지음, 『영웅 역도산』, 육후연 옮김, p.150.

37) 요시미 순야는 역도산이 가지는 문화적 의미에 대해, '미국'을 가라테 촙으로 때려눕히는 '일본'이라는 퍼포먼스, 한반도 출신자가 연기하는 '일본인'이라는 퍼포먼스, 이러한 신체에 의해 점령기 아메리카니즘이 체현되어가는 퍼포먼스 등 여러 겹의 문화적 의미가 중첩되어 있음을 지적한 바 있다.(요시미 순야, 『왜 다시 친미냐 반미냐 – 전후 일본의 정치적 무의식』, p.205) 이와 같은 지적을 바탕으로 이 글에서는 역도산의 민족적 정체성이 봉인, 해제되어 가는 과정이 전후 일본의 내셔널리즘 형성과 어떻게 연동되는지, 그리고 '링'이라는 무대를 경계로 '미국' 재현의 양가성이 어떻게 드러나는지에 무게를 두고 분석하고자 했다.

6. '국민적 영웅'을 넘어서

이 글에서는 전후 일본이 전쟁의 상흔과 패전의 기억에서 벗어나기 위해 스포츠(프로레슬링)를 어떠한 기제로 사용하고 있는지에 대해 살펴보았다. 특히 조선인 프로레슬러 역도산을 전후 일본의 국민 영웅으로 포섭한 배경에 주목하였다. 전후 일본은 미국에 의해 소실된 '남성성'을 복원시키고 새로운 정체성을 구축하기 위해 조선인 레슬러 역도산의 신체를 욕망하고 전유하고자 했다. 그러나 조선인 레슬러를 통한 자화상 구축은 조선인 역도산의 민족적 정체성을 봉인하고 은폐함으로써 가능한 것이었기에, 역도산을 통한 전후 일본의 정체성 회복은 '허상'에 지나지 않을 수밖에 없었다. 나아가 전후 일본이 안심하고 '일본인 역도산'을 소유할 수 있는 공간, 그리고 '조선인 역도산'이 안심하고 전후 일본을 대표할 수 있는 공간은 다름 아닌 '링'이라는 '가짜' '쇼' 무대였다. 역도산의 경기를 곧 일미대전의 재현물이라 생각하고, 역도산이 쟁취한 승리를 전후 일본의 승리와 부활로 치환시켜 사유하는 것은 오로지 '링'이라는 '허구'를 통해서만 가능한 것이었다. 이처럼 역도산의 신체는 전후 일본이 욕망한 자화상을 구축하는 동시에 와해도 함께 표상하고 있었던 것이다. 어쩌면 처음부터 역도산은 국민국가, 일국사 안에 갇힐 수 없는 인물이었는지도 모른다. 그가 전후 일본뿐만 아니라 한국, 북한에서 '국민적 영웅'으로서 이야기 되는 것 역시, 그의 신체가 국민국가 안에 안주할 수 없음을 말하는 것이기도 하다.[38]

전후 일본의 욕망을 대변하는 신체로서 역도산을 바라보는 것에 그

[38] 역도산이 가진 기억의 복수성에 관해서는 이타가키 류타(板垣竜太)의 글 「동아시아 기억의 장소로서 力道山」, 『역사비평』 통권95호, 2011 참조.

치지 않고, 전후 일본과 대항하며 전후 일본을 상대화하는 인물로서 역도산을 사유할 수 있을 때, 비로소 그가 지닌 가능성도 함께 소유할 수 있을 것이다.

이 글은 중앙대학교 일본연구소의 『일본연구』 제37집에 실린 논문 「전후일본의 내셔널리즘과 스포츠 문화 – 재일조선인 프로레슬러 역도산을 중심으로」을 수정·보완한 것임.

참고문헌

고두현, 『역도산 불꽃같은 삶』, 스크린M&B, 2004.
구리타 노보루 지음, 『인간 역도산』, 윤덕주 옮김, 엔북, 2004.
다나카 게이코 지음, 『내 남편 역도산』, 한성례 옮김, 자음과 모음, 2004.
무라마쓰 도모미 지음, 『조선청년 역도산』, 오석윤 옮김, 북@북스, 2004.
성민수, 『프로레슬링 흥행과 명승부의 역사』, 살림출판사, 2005.
신현숙·박인철 편, 『기호, 텍스트, 그리고 삶』, 월인, 2006.
역도산 김신락 지음, 『인간 역도산』, 이광재 옮김, 청구출판사, 1966.
요시미 슌야, 『왜 다시 친미냐 반미냐 – 전후 일본의 정치적 무의식』, 산처럼, 2008.
이순일 지음, 『영웅 역도산』, 육후연 옮김, 미다스북스, 2000.
이안부르마 지음, 『근대일본』, 최은봉 옮김, 을유문화사, 2004.
이타가키 류타, 「동아시아 기억의 장소로서 力道山」, 『역사비평』 통권95호, 2011.
정대균, 『일본인은 한국을 어떻게 바라보고 있는가』, 강, 1999.
조정민, 『만들어진 점령서사 – 미국에 의한 일본 점령을 어떻게 기억할 것인가』, 산지니, 2009.
존 다우어, 『패배를 껴안고 – 제2차 세계 대전 후의 일본과 일본인』, 민음사, 2009.
大下英治, 『力道山の真実』, 祥伝社, 2004.
石井代蔵, 『巨人の素顔』 講談社, 1980.
石井弘義·藤竹暁·小野耕世, 『日本風俗じてん アメリカンカルチャー①』 三省堂, 1981.
橋本純一編, 『スポーツ観戦学』, 世界思想社, 2010.

村松友視, 『当然プロレスの味方です』情報センター出版, 1980.

_____, 『力道山がいた』, 朝日新聞社, 2001.

山本敦久, 「スポーツ観戦のハビトゥス － 人種化された視覚の場と方法論的ナショナリ
　　　ズム」, 『スポーツ観戦学』, 世界思想社, 2010.

스포츠 내셔널리즘과 재일코리안 선수들의 대응

신승모

1. 시작하며: 근대 스포츠와 내셔널리즘

근대 스포츠는 내셔널리즘[1]과 강한 친화성이 있다. 그 대표적인 사례는 가장 정치적인 스포츠 이벤트인 올림픽에서 찾아볼 수 있는데, 일본의 경우 1964년에 개최된 도쿄 올림픽은 전후 부흥의 상징으로 기억된다. 즉, 아시아태평양 전쟁의 패전에서 부흥하여 이제 경제 강국으로서 올림픽을 개최할 수 있을 정도로 성장했다는 것을 국내외적으

[1] '내셔널리즘'이란 용어는 어원적으로 보자면 라틴어인 'natio'는 시대에 따라 의미의 변천을 겪어왔고, 또한 규정하는 학자에 따라서도 뉘앙스가 조금씩 다르다. 가령 내셔널리즘 연구로 유명한 영국-체코의 철학자이자 사회 인류학자인 어네스트 겔너(Ernest Geller)는 내셔널리즘을 정치적 단위와 문화적 단위를 일치시키려고 하는 정치적인 운동으로서 정의한 바 있다. 현재 연구자들에게 익숙한 '내셔널리즘'의 개념은 문화적 공동체로서 이를 파악하면서 '상상의 공동체'라는 표현을 사용한 베네딕트 앤더슨(Benedict Anderson)의 이해에 준거하는 경우가 많다. 문화적 공동체로서의 내셔널리즘은 문화의 공동성이 설정하는 경계에 의해 다른 공동체와 명확하게 구별되는 한편으로, 내부적으로는 계급이나 에스니시티, 젠더의 차이를 넘는 평등한 운명공동체라는 의식으로 표상된다. 하지만 사회적인 평등 개념은 계급과 젠더를 둘러싼 대립에 의해 내부적으로 언제나 모순에 빠질 수 있고, 내셔널리즘의 과잉은 다른 민족과 인종, 집단에 대한 차별과 폭력으로 전화되기도 한다. 이 글에서는 경제, 정치 및 문화에 걸쳐 일어나는 동태적인 현상으로서 내셔널리즘을 파악하고, 이것이 스포츠와의 관계에서는 어떤 방식으로 발현, 전개되는지 살펴보고자 한다. 姜尚中,「ナショナリズム」,『岩波哲学・思想事典』, 岩波書店, 1998, p.1199 참조.

로 보여 주는 메가 퍼포먼스였던 셈이다. 2020년 아베 신조(安部晋三) 총리를 위시한 일본 집권여당 자민당의 최대 현안이 2020년 도쿄올림픽의 개최 여부와 헌법 개정이었던 것도, 3.11 동일본대지진으로부터의 부흥을 상징하는 성공적인 올림픽을 치른 후 고양될 내셔널리즘의 기운을 헌법 개정을 위한 동력으로 삼고자 한 것이다.[2] 이 같은 사례는 여전히 스포츠가 정치적 의도 하에 활용되는 모습을 보여준다. 또한 '국위 선양'이라는 이름하에 국가대표의 승리는 국가의 민족적 우월성을 드러내는 상징으로 간주되었고, 국가 대항전의 성적에는 국가적 가치가 부여되는 등, 근대 올림픽은 국민적 통합과 내셔널리즘의 증진을 수행해왔다.[3] 올림픽뿐만 아니라 현대사회에서 수많은 스포츠 이벤트의 인기가 사람들의 내셔널리즘과 강하게 연결되어 있는 것은 자명해 보인다.[4]

이 글은 이 같은 스포츠와 내셔널리즘의 친화적 상관관계에 주목하면서 스포츠계를 둘러싼 일본 내 '혐한(嫌韓)' 언설이 어떠한 환경에서 배태, 형성되어 스포츠 내셔널리즘의 권위를 획득해 갔는지를 살피고자 한다. 우선 축구를 중심으로 일본의 프로리그인 J리그와 서포터 문화, 월드컵을 비롯한 국가 대항전을 둘러싼 소동, 넷우익[5]의 등장배

2) 윤석정, 「2020년 도쿄 올림픽과 아베의 올림픽」, 『일본비평』 23, 서울대학교 일본연구소, 2020, pp.19~21 참조.
3) 윤석정, 위의 논문, p.22.
4) 吉見俊哉, 「ナショナリズムとスポーツ」, 『スポーツ文化を学ぶ人のために』, 世界思想社, 1999, p.41.
5) '넷우익(Net右翼)'은 2005년을 기점으로 등장한 용어로, 인터넷을 중심으로 우익적, 민족파적 언론활동을 활발히 전개하고 있으며 기존의 우익, 민족파 단체, 조직에 소속되어 있지 않은 사람으로서, 요컨대 기존의 우익과는 별개의 새로운 현상을 말한다. 김효진, 「기호(嗜好)로서의 혐한(嫌韓)과 혐중(嫌中) – 일본 넷우익(ネット右翼)과 내셔널리즘」, 『일본학연구』 33, 단국대학교 일본연구소, 2011, pp.44~47 참조.

경을 검토할 것이다. 다음으로 이 같은 스포츠 내셔널리즘의 확대와 한일 양국의 배외주의에 대해 3세대 이후 재일코리안[6] 스포츠 선수들이 국적과 시민권을 넘나들며 활약하는 모습과 그들의 복수 아이덴티티(multi-identity)를 살피면서 그 대응방식의 의미를 부각시켜보고자 한다.

2. 2002년 한일 월드컵과 넷우익(Net右翼)의 등장

2002년 월드컵축구경기에서 한국과 일본은 본선 공동개최국으로서 그 어느 때보다도 세계의 주목을 받았고, 역사문제를 비롯해 정서적으로 적대관계인 양국은 대회를 성공적으로 치른다는 공동의 목표 하에 표면적으로는 서로 협동적이고 우호적인 관계로 발전될 수 있다는 기대를 가졌다. 하지만 본선 경기가 진행되는 과정에서 이 공동개최는 양국가간의 갈등을 심화시키는 방향으로 전화되었고, 당초의 협동적 상징성은 퇴색되고 만다. 그것은 무엇보다 한일 양국의 대조적인 경기 결과와 홈 어드밴티지, 혹은 심판의 '오심' 소동 등으로 불거졌는데, 그 양상은 대회 기간 중 양국의 인터넷 포털 사이트에 올라온 논쟁들을 살펴보면 파악할 수 있다.

강효민은 2002년 5월 15일부터 7월 15일까지 'Yahoo Korea', 'Yahoo

6) 주지하듯이 식민지 시기 이후 일본으로 이주한 조선인과 그들의 후손을 명명하는 용어는 매우 다양하고 연구자의 관점과 입장에 따라 다양한 맥락에서 쓰이고 있다. 이 글에서는 한반도에 민족적 유래(ethnicity nationality)를 지닌 재일조선인, 재일한국인을 포괄하는 명칭으로서 '재일코리안'을 사용하고자 한다. 이는 다양한 입장과 위치에서 활동한 재일 스포츠 선수들의 사례를 통합적으로 조망하기 위하여 선택한 용어이다.

Japan'의 게시판 및 토론방에 게재된 한일 네티즌의 글들을 수집하여 그 양상을 분석한 바 있는데[7], 이에 따르면 우선 한국과 일본이 나란히 16강에 오를 때만 해도 양국의 네티즌들은 우호적 관계는 아니지만 그렇다고 적대적인 수준이 그리 높지는 않았다. 하지만 일본대표팀이 16강전에서 패배하고 한국대표팀이 4강까지 오르는 과정에서 양국 네티즌들의 감정은 차츰 대조적으로 엇갈리게 된다. 한국의 경우 한국의 경기결과가 일본보다 좋다는, 상대국에 대한 경기결과적 우월성은 과거 역사적 경험(일제 식민지 억압 경험과 기억)에 대한 극복이며, 보상으로 간주되는 방향으로 비약한다. 즉, 공동개최국의 경기결과가 대비적으로 상반됨에 따라 경쟁적 의미로서 내셔널리즘이 급속히 표출되었다고 할 수 있다.[8]

한국에서의 분위기와는 대조적으로 일본의 대표적인 익명게시판 사이트인 '니찬네루(2ch)'에서는 한국 경기의 오심 의혹을 비롯해서 한국 선수들의 거친 플레이나 서포터의 행동까지 자못 한국이 페어플레이 정신에 반하고 있다는 식의 논쟁이 비등한다. 당시의 한 축구팬은 다음과 같이 말한다.

> 후지노 사토시(藤野聡) 유럽의 강호를 3연패시켰다고들 하지. 포르투갈전은 첫 시합에서 미국에 져서 스스로 여유가 없는 상태로 몰아넣은 포르투갈의 자업자득이라고 생각해. 이탈리아전은 이탈리아의 팀 상태가 좋지 못했던 건 알고 있었고, 반대로 한국은 놀라울 정도로 팀 상태가 좋았어. 그래서 판정의 편향만이 승패를 갈랐다고는 생각지

7) 강효민, 「스포츠와 내셔널리즘: 월드컵축구경기에서의 한일 네티즌의 사례」, 『한국스포츠사회학회지』 21(1), 한국스포츠사회학회, 2008, pp.97~113.
8) 강효민, 위의 논문, pp.106~109 참조.

않아. 하지만 스페인전은 심판의 판정이 시합의 결과를 뒤집었잖아? 그래서 시합이 끝난 순간부터 화가 나서 화가 나서 견딜 수가 없었어.[9]

한국대표팀이 4강까지 연전연승하면서 월드컵 역사를 새로 쓰고 국민적 열기와 감동에 도취되어 있는 동안, 일본의 네티즌들은 한국대표팀의 약진에 시기와 질투의 감정을 넘어 스페인전에서의 2골 취소 등을 들면서 홈 어드밴티지를 넘은 오심, 심지어는 심판 매수의 의혹까지 제기하면서 분노의 감정을 여과 없이 표출했다. 익명의 네티즌뿐만 아니라 가령 축구 전문지 『에르고라조(ELGORAZO)』의 일본대표 담당 기자로서 일본축구를 취재해온 축구 저널리스트 가와지 요시유키(河治良幸)도 "이탈리아전도 스페인전도 현지에서 봤습니다만, 기분은 좋지 않았습니다. 일본인으로서라기보다도 한 사람의 축구팬으로서 유감스런 기분이 많이 들었습니다."[10]라고 말하고 있으니 경기 내용과 결과에 대한 양국의 대조적인 반응과 온도차가 얼마나 컸는지 짐작할 수 있다. 여기에 한국 서포터의 행동도 비난의 대상이 되었다. 정치나 역사를 포함시킨 중상 현수막이나 대전 상대국에 대한 천진한 험담 등이 그대로 인터넷에서 전해지고, 그것이 당시 폭발적인 인기를 끌던 익명게시판 '니찬네루'에서 연방 복사되어 갔다. 더구나 한국 사람들이 일본의 대전 상대를 응원한다든지, 일본이 지면 기뻐한다는 얘기가 전해지면서 일본 서포터와 네티즌을 심하게 자극했다. 그런 한편으로 일본의 방송에서는 한일 공동개최를 고조시키기 위함인지 오심 소동을 언급하지 않았는데[11], 이것도 일본의 서포터, 네티즌들의 공분을 샀다.

9) 清義明, 『サッカーと愛国』, イースト·プレス, 2016, pp.42~43에서 재인용.
10) 清義明, 上揭書, p.42에서 재인용.
11) 清義明, 上揭書, p.52.

스포츠 저널리스트인 세이 요시아키(清義明)는 2002년 한일 월드컵이 일본에서의 넷우익과 '혐한'을 탄생시킨 계기가 되었다고 지적하면서, 그 정황과 과정을 필드워크 조사를 통해 분석한바 있다. 일본의 서포터와 네티즌, 일반인의 의견을 수렴한 세이의 조사에 따르면, 일본의 서포터와 팬은 오랜 라이벌 관계에 있던 한국대표팀이 이번 대회에서 히딩크 감독의 지휘 하에 팀을 재정비하여 강해졌다는 것은 인정하면서도 주심의 판정과 한국선수들의 거친 플레이에 문제가 있었다고 인식한다. 세이는 그 갈 곳 없는 분노가 비등하여 인터넷에 노도의 기세로 흘러들어갔고, 이윽고 그 분노에 '편승'하는 사람이 나타났다고 분석한다.[12] 정신과의사 가야마 리카(香山リカ)는 2002년 한일 월드컵에서 일본의 젊은이들이 축구 스타디움 안팎에서 일본대표팀을 열렬하게 응원하는 모습과 현상을 가리켜 '프티(petit) 내셔널리즘 증후군'이라 칭했다.[13] 가야마는 '국가'라는 문제를 거의 의식하고 있지 않았을 그들이 축구에서는 갑자기 스타디움에서 '일장기'를 맹렬하게 휘두르고, 소리를 드높여 빠른 템포의 '기미가요'를 부르는 모습에 주목하면서, "적극적인 애국주의자도 아니지만, '일본, 좋아'라고 주저 없이 대답하는" 그들을 '프티 내셔널리즘 증후군'이라 명명한 것인데, 거기에서 현대 젊은이 특유의 좌도 우도 아닌 천진난만하고 새로운 '내셔널리즘'을 발견한다. 하지만 문제는 이 프티 내셔널리즘 증후군이 병리적으로 폭주하게 되면 건전한 스포츠 내셔널리즘을 넘어 상대국에 대한 차별과 멸시, 증오로 변질되고 마는 것이다.

세이는 2002년 한일 월드컵이 넷우익을 탄생시킨 결정적인 계기가

12) 清義明, 上揭書, p.47.
13) 香山リカ, 『ぷちナショナリズム症候群』, 中公新書ラクレ, 2002, p.28.

되었다고 파악하지만, 일본에서의 넷우익의 탄생과 혐한 언설의 비등
은 사실 1990년대 들어서 일본의 극우 학자, 문화인 및 매체를 중심으
로 전개된 '역사수정주의'와 그들이 만들어낸 이른바 '자유주의사관'의
확산이라는 현상의 연속선상에서 이해할 필요가 있다. 전후 일본 사회
에서는 과거 '제국'과 전쟁의 역사를 말하는 것 자체를 '소아병적'이라
고 할 만큼 금기시해왔다. 이는 과거의 역사를 망각·은폐하고자 하는
의식적인 차원에서의 작위였다. 하지만 1996년 종군위안부 문제가 일
본 역사교과서에 공식적으로 기술되면서 이에 대한 반발로 '자학사관'
논쟁[14], '새로운 역사교과서를 만드는 모임'[15]이 출범하는 등 극우 학자
들[16]과 이른바 문화인을 중심으로 역사수정주의가 발흥하게 되었다.
그리고 이 같은 움직임은 일본의 집권 여당 자민당의 지지 하에 극우보
수 성향의 신문[17], 잡지[18], 서적[19], 만화[20], 방송 등의 미디어매체를

14) 일본의 극우보수 정치가와 학자, 언론은 전쟁책임론을 주장하는 사관을 '자학사관'이
 라고 비판하면서 일본의 진보세력에게 '도쿄재판사관', '코민테른 사관'이라는 프레임
 을 덧씌웠다. 이들 세력은 1990년대 후반 '새로운 역사를 만드는 모임' 등을 만들어
 활동하면서 점차 조직화되고, 일본에서 역사수정주의 운동의 핵심을 만들어 갔다.
15) 1996년에 결성된 단체. 종래의 역사교과서가 '자학사관'의 영향을 강하게 받았다고
 주장하면서 새로운 역사교과서를 만드는 운동을 추진했다.
16) '새로운 역사교과서를 만드는 모임'을 설립한 후지오카 노부카쓰(藤岡信勝), 니시오
 간지(西尾幹二) 등이 대표적인 인물이다.
17) 5대 전국지 중의 하나인 산케이(産経)신문이 대표적이다. 산케이신문은 1996년부터
 98년까지 후지오카 노부카쓰의 글「교과서가 가르치지 않는 역사」를 연재하기도 했다.
18) 『SAPIO』(小学館), 『正論』(産経新聞社) 등이 대표적이다.
19) 藤岡信勝, 『自由主義史観とは何か―教科書が教えない歴史の見方』, PHP硏究所, 1997.
 西尾幹二, 『国民の歴史』, 産経新聞ニュースサービス, 1999 등.
20) 고바야시 요시노리(小林よしのり)의 『전쟁론(戦争論)』(幻冬舎, 1998)을 비롯한 『고마
 니즘 선언(ゴーマニズム宣言)』시리즈, 야마노 샤린(山野車輪)의 『만화 혐한류(マンガ
 嫌韓流)』(晋遊舎, 2005) 등이 대표적이다. 두 작품은 다 베스트셀러가 되었는데 이들
 작품은 만화를 통해 활자체에 익숙하지 않은 젊은 계층의 정서를 파고들었다. 특히
 『만화 혐한류』시리즈는 누계 90만부를 기록했는데, 그 내용은 한류에 대한 대항축,

통해 일본의 젊은 세대들에게도 반향을 일으키면서 일본 사회에 받아들여졌다. 역사수정주의자들이 주창하는 이른바 '자유주의사관'은 일본의 전후역사학이 결여했던 '주체'를 찾는 것을 목표로 삼으며, '황국사관'의 비판으로 인해 '천황=국가'가 부인되어 전후 공백으로 있었던 '국민의 역사의식'을 직접 거론하면서 대중들에게 설득력을 얻기 시작한 것이다.[21]

'조부들의 긍지'를 되찾고자 하는 이 같은 역사수정주의와 자유주의사관의 전개는 최근까지 아베정권과 궤를 같이 하면서 난징대학살의 문제, 일본군 '위안부' 문제를 부정하고 일본 시민사회의 전반적 우경화를 이끌어왔다. 한일 월드컵이 일본에서의 혐한과 넷우익을 확산시킨 배경에는 이 같은 90년대 이후 전개된 우경화 흐름이 스포츠 내셔널리즘을 통해 표출되었다는 연속선상에서 파악할 필요가 있고, 여기에 인터넷의 발달이 그 매체로서 크게 활용된 측면이 있다. 2006년에 창립된 '재일특권을 용납하지 않는 시민 모임'(在日特權を許せない市民の会, 약칭 '재특회')도 주로 인터넷 게시판을 통해 자신들의 주장에 찬동하는 '동지'로서의 넷우익을 규합하면서, 극우적 슬로건을 내걸고 전국 각지에서 시위와 집회를 통해 배외주의적인 주장을 쏟아냈다.

축구에는 하나의 같은 팀을 응원하는 사람들의 '공동체=네이션(nation)'을 만드는 회로가 있고[22], 한일 월드컵을 둘러싼 소동은 인터넷

이른바 혐한을 주제로 식민지 정책이나 위안부 문제 등 한일 간의 역사 문제에 관해 한국을 철저히 비난한 것이다. '재특회'를 비롯한 현재의 보수단체를 지탱하는 넷우익 중에는 이 만화의 영향을 받은 사람이 많다. 그들에게는 일종의 지침서 같은 작품이다. 이규수, 「일본 '재특회'(在特會)의 혐한·배외주의」, 『일본학』 38, 동국대학교 일본학연구소, 2014, pp.78~81 참조.

21) 한혜인, 「일본의 전쟁 기억을 둘러싼 역사전(歷史戰)」, 『白山學報』 117, 백산학회, 2020, p.67.

의 익명 게시판을 통해 폭주하면서 스포츠 내셔널리즘이 배외주의와 혐오, 차별이라는 괴물로 변질되는 모습을 명료하게 보여주는 사례일 것이다.

3. 한일 양국의 배외주의와 재일코리안 선수들의 대응

2014년 3월 8일, 사이타마(埼玉) 스타디움에서 열린 J리그 우라와 레즈(浦和レッズ)와 사간 도스(サガン鳥栖) 시합에서 'JAPANESE ONLY' 라고 쓰인 현수막이 내걸렸다. 1993년 일본의 프로축구 리그인 J리그가 발족한 이래, 평균 관중동원 수나 인기면에서 최고의 명문 클럽팀으로 평가받는 우라와 레즈[23]의 2014시즌 홈 개막전에서 일어난 사건으로, 문제의 현수막은 스타디움의 관중석으로 입장하는 게이트 위쪽에 게시되어져 있었다. '일본인만 출입 가능', '외국인 사절'로 해석되는 이 현수막의 의미는 명백히 인종차별, 배외주의를 노골적으로 드러내는 것으로, 우라와 레즈의 마키노 도모아키(槇野智章) 선수가 자신의 트위터에서 현수막 사진과 이를 비판하는 글을 올리면서 반응이 확산되었다.

22) 清義明, 『サッカーと愛国』, 2016, p.5.

23) 우라와 레즈는 그 전신인 미쓰비시주코(三菱重工) 축구부 시절부터 일본축구계의 명문 팀 중 하나이다. 1993년 J리그 개막에 맞춰서 사이타마에 홈구장을 두고 우라와 레즈가 되었고, 축구 인기가 높았던 우라와 지역의 상징으로서 서포터를 계속 늘여나갔다. 2015년 우라와 레즈의 한 시합 당 평균 관중동원 수는 약 3만 8천명으로, J1리그 전체의 평균인 약 1만 7천 명보다 훨씬 높고 관중 동원 수 2위인 FC도쿄의 약 2만 8천 명과도 1만 명 정도의 차이를 보일 정도로 J리그 제일의 인기팀인 셈이다. 6만 명 넘게 수용할 수 있는 사이타마 스타디움을 보유하고 있으며, 2007년 아시아 챔피언스리그에서 J리그 처음으로 우승을 차지했다. 清義明, 『サッカーと愛国』, 2016, pp.149~150 참조.

오늘 시합에서 진 것 이상으로 더 유감스런 일이 있었다. 우라와라는 간판을 짊어지고, 유니폼을 입고 열심히 싸우고, 긍지를 갖고 이 팀에서 싸우는 선수에 대해서 이건 아니다. 이러한 일을 하고 있어서는 선수와 서포터가 하나로 될 수 없고, 결과도 나오지 않는다.[24]

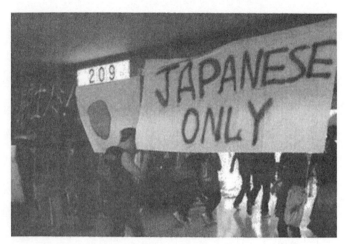

〈사진1〉 소셜 미디어로 확산된 'JAPANESE ONLY' 현수막 사진.
2014년 3월 8일, 사이타마 스타디움

마키노 선수는 이 현수막이 재일한국인 4세이자 2006년에 일본 국적으로 귀화해 우라와 레즈 소속 선수로 뛰기 시작한 이충성(李忠成, 일본명 리 다다나리) 선수를 향한 차별 메시지라고 해석했는데, 앞서 2014년 이충성이 우라와 레즈에 입단하고 출장한 첫 시합이자 개막전인 간바 오사카(ガンバ大阪) 전에서 일부의 서포터들로부터 야유가 있었던 사실을 염두에 두고 비판한 것이다. 자신에 대한 서포터의 야유에 대해 당사자인 이충성은 다음과 같이 반응한 바 있다.

24) https://twitter.com/tonji5/status/442281928092180480 (검색일: 2021.3.2.)

선수를 매도하는 서포터는 본 적이 없다. 깜짝 놀랐다. 슬펐다. 왜
자신들 편인 선수를 야유하는 것인지 묻고 싶다.[25]

문제의 현수막을 제작, 게시한 서포터 그룹인 〈URAWA BOYS〉의
당사자는 청취조사에서 이충성 선수에 대한 차별 메시지를 부인했지
만[26], 우라와 레즈 구단과 서포터 그룹에 배외주의적인 풍조가 존재하
고 있음은 사실이다. J리그에는 '아시아선수 배당'이라는 것이 있어서
통상 외국인선수 배당에 더해 1명의 아시아인 선수를 가입할 수 있도록
되어 있지만, 우라와 레즈 구단은 재일코리안을 포함하여 한국인 선수
를 오랜 기간 팀에 영입하지 않았다. 그러다 한국 국적에서 일본 국적으
로 귀화한 이충성을 영입했지만, 배외주의적인 풍조가 강한 서포터가
같은 팀 선수를 야유하는 사태까지 벌어진 것이다. 우라와 레즈에는
무려 11단체에 이르는 서포터 그룹이 있는데, 그 중 최대 파벌로 서포터
그룹 중에서 지도적 입장에 있는 〈URAWA BOYS〉와 울트라(열광적인
서포터를 의미)에게 배외주의와 '혐한'의 풍조가 있음은 그들의 활동과
발언을 통해서 확인할 수 있다.[27]

현수막 사건이 알려지면서 우라와 레즈 구단과 현수막을 게시한 서
포터에 대한 처분을 J리그에 요구하는 인터넷 서명은 3일 만에 1만
명에 이르렀고, 우라와 레즈 관계 미디어도 비판을 시작했다. 더욱이
해외 미디어에도 보도되기 시작하면서 참의원 법무위원회에서 차별
문제의 하나로서 이 현수막이 거론되었다. 이에 J리그 사무국은 클럽팀
에 대한 처벌로서 엄중한, J리그사상 첫 '무관중 시합'의 제재를 발표하

25) 영화 『We are REDS! THE MOVIE』(2015)에 수록된 인터뷰.
26) https://urawa-reds.com/article/detail/japanese_only (검색일: 2021.3.2.)
27) 清義明, 『サッカーと愛国』, 2016, pp.151~162 참조.

게 된다. 그리하여 2014년 3월 23일, 사이타마 스타디움에서 열린 우라와 레즈와 시미즈 에스펄스(清水エスパルス) 전은 무관중 시합으로 개최되었고, 향후 모든 시합에서 현수막, 깃발 등은 사용 금지되었다. 또한 해당 서포터와 소속 서포터 그룹에 대해서는 우라와 레즈로부터 '무기한 입장 금지와 그룹활동 정지' 처분이 내려졌고, 〈URAWA BOYS〉를 비롯한 11개의 서포트 그룹은 해산되었다.[28] 배외주의, 인종 차별에 대해 J리그 사무국은 사태의 심각성을 나름 무겁게 받아들이고, 신속한 처분을 결정한 것으로 보인다.

앞서 언급한 이충성 선수는 유치원 때부터 축구를 시작해 초등학교 5学年 때 조선적에서 한국 국적으로 바꿨고, 2004년 한국U-19 대표로도 선출되었다. 국가대표를 꿈꾸며 한국으로 건너간 이충성이었지만, 결과적으로 국가대표팀에 선발되지 못했다. 더구나 한국에 체재 당시 이충성은 한국대표팀 안에서 '집단 따돌림'을 당했다고 한다. 이 사실을 다룬 신문기사를 보자.

경기도 파주(내셔널 트레이닝센터-인용자)에서 지냈던 합숙기간 동안 이충성은 '자이니치(재일 한국교포)'라는 자신의 존재를 깨달았다. 한국의 주변 동료는 자신을 '반(半)쪽발이'라고 부르며 멀리 했다. 이충성은 한 언론과의 인터뷰에서 "'왜 반쪽발이 놈이 여기 왔느냐'는 말을 들었을 때 굉장히 마음 아팠다"면서 "그래도 일본인들보다는 한국인들이 제 편이 되어 줄 거라고 생각해서 한국에 왔던 것이다. 파주에서의 일은 저의 세계관을 바꿔 놓았다"라고 밝혔다. 상처를 입은 그는 2005년 일본으로 돌아갔다. 한국 대표가 되겠다는 꿈을 접었다.[29]

28) 하지만 2018년부터 〈URAWA BOYS〉의 활동은 재개되었고, 다시 현수막 게재도 부활했다.

이충성이 최종적으로 한국 대표팀에 선발되지 못한 데에는 당시 U19 대표팀에 박주영, 김승용, 신영록 등 유망주가 즐비해 있어서 주전 경쟁이 치열했고, 특히 박주영과 포지션이 겹친 것, 일본축구에 익숙한 이충성의 플레이가 피지컬을 중시하는 한국 축구의 스타일에 맞지 않는 등 여러 요소가 작용했던 것으로 보인다. 다만 한국어가 능숙하지 않았던 이충성이 대표팀에서 '반쪽발이'라고 '이지메'를 당했고, 그것이 그에게 큰 충격으로 남았음은 본인의 인터뷰 발언을 통해서도 확인된다.

한국의 배외주의에 상처를 입고 일본으로 돌아간 이충성은 이후 2006년에 일본 국적으로 귀화하여 2008년 베이징올림픽에서 일본 올림픽 대표로 선발되어 활약했고, A대표로도 아시안컵 결승에서 발리슛으로 결승골을 넣는 등 결과를 남긴다. 2012년 잉글랜드 프로축구리그팀 사우샘프턴으로 이적하지만 오른 다리 인대 손상으로 선발에서 이탈하고, 다시 2014시즌에 우라와 레즈로 이적한 것이다. 하지만 앞서 살펴보았듯이 배외주의적인 우라와 레즈에서 홈 서포터의 야유를 받는 등 이충성은 한일의 스포츠 내셔널리즘 사이에서 협공을 받는 신산을 겪었다. 그럼에도 2018년까지 우라와 레즈의 주전으로 활약하면서 2016년에는 대회 MVP를 수상한 이충성은 현재도 교토 산가(京都サンガ)F.C. 소속 선수로 현역생활을 유지하고 있다. 배외주의가 작용하기 쉬운 축구계에서도 이충성은 자신의 국적을 선택해가며 대표팀 선발로서 성과를 냈고, 스타디움을 무대로 자신의 존재와 실력을 입증

29) 『조선일보』 2011년 8월 10일 자.
https://www.chosun.com/site/data/html_dir/2011/08/10/2011081001848.html
(검색일: 2021.3.3.)

해온 것이다.

이충성과 더불어 한국에서도 잘 알려진 재일코리안 축구선수로 정대세가 있다. 2010년 독일 월드컵에서 북한 대표팀으로 출전했던 정대세는 2007년부터 시작된 월드컵대회 예선전부터 국적을 포함한 개인의 특이한 이력과 축구 실력으로 각국의 이목을 끌었고, 2010년 6월 15일 요하네스버스에 있는 엘리스 파크 경기장에서 펼쳐진, 북한으로서는 첫 월드컵 본선 경기였던 브라질과의 시합에서 국가가 연주될 때 눈물을 줄줄 흐리던 모습은 전 세계에 실시간으로 중계되면서 많은 화제를 불러일으켰다. 이 눈물의 의미에 대해 정대세 본인은 다음과 같이 설명한 바 있다.

> 브라질전에서 국가가 나올 때 흘렸던 눈물은, 지금까지 제 인생에 대한 생각과 저를 지탱해준 사람들에 대한 고마움이 차올라 한꺼번에 터진 것입니다. 결과적으로 축구로 제 이름을 남기지 못했지만 재일이라는 존재를 많은 사람들에게 알리는 계기가 됐다고 생각합니다. 또한 저라는 존재가 월드컵을 통해 언론에서 화제가 되면서 재일의 긍지를 가지고 새로운 한걸음을 내디딘 사람도 있을 터입니다. 그런 뜻에서 월드컵 때 제가 세계에 끼친 영향은 크다고 자부합니다. 그 눈물로 인해 재일이라는 존재에 대해서 일본과 한국뿐 아니라 세계가 관심을 가졌을 테니까요.[30]

위인용을 통해 정대세가 '재일'이라는 자신의 존재론적 정체성을 대단히 자각적으로 지니고 있음을 알 수 있다. 정대세는 대한민국 국적을

30) 鄭大世, 『ザイニチ魂！三つのルーツを感じて生きる』, NHK出版新書, 2011. 한국어 번역본은 정대세 글, 『정대세의 눈물』, 한영 옮김, 르네상스, 2012, pp.175~176.

지닌 아버지 정길부와 조선적인 어머니 리정금 사이에서 태어난 3세대 재일코리안이다. 일본 나고야시에서 태어나 아버지로부터 한국 국적을 물려받았지만, 어머니의 강력한 바람으로 초중고등학교를 조선학교에서 다녔고, 축구는 아이치 조선 제2초급학교 3학년 때부터 시작했다. 대학도 조선학교 최고 교육기관인 조선대학교 체육학부에 입학하여 축구를 계속 했고, 졸업 후 J리그 1부팀인 가와사키 프론탈레(川崎フロンターレ)에 입단한다. 2008년에는 한국 프로축구 K리그 올스타와 일본 J리그 올스타가 대전하는 일종의 한일전에서 일본 J리그 대표팀 선수로 출전하기도 했다.

한국 국적이었지만 조선(북한) 국가대표가 되겠다는 꿈이 있었던 정대세는 월드컵 출전을 위하여 북한 여권을 발급받았다. 국제축구연맹(FIFA)은 자체 규정에 기초하여 재일의 역사적 배경과 구체적 사례를 인정하여 북한 여권만 갖고 있으면 대표 출전에 아무런 문제가 없다는 입장을 표명했고, 이에 정대세는 북한 여권을 발급받아 북한 대표팀으로 월드컵에 출전할 수 있게 된 것이다. 월드컵 출전을 계기로 그의 독특한 이력과 저돌적인 축구 스타일이 '인민 루니'로 불리면서 한국, 북한 그리고 일본의 미디어 및 대중으로부터 주목을 받았다. 또한 정대세 자신도 자신의 재일로서의 정체성에 대해 직접적이고 솔직한 의견을 다양한 매체를 통하여 표출하면서 대중들의 인지도를 높여갔다.

월드컵 출전 이후 정대세는 더욱 다채로운 행보를 이어간다. 독일 프로축구팀 VfL보훔과 쾰른으로 이적했다가, 2013년에는 한국 K리그 수원삼성 블루윙즈에 입단하면서 국내 프로 경기에는 한국 선수로 등록하였다. K리그에서도 올스타에 선정되는 활약을 보였는데, 수원삼성 블루윙즈가 아시아축구연맹(AFC) 챔피언스리그에 참여하여 해외 축구단과 경기를 진행하면서 다시 정대세의 국적은 문제가 되었다.

AFC 챔피언스리그에 출전 시 정대세를 한국 선수로 등록하면 앞으로 북한 대표팀으로 뛸 수 없는 상황이 발생하기 때문이다. 이에 아시아축구연맹은 정대세가 북한과 한국 국적을 모두 인정받을 수 있다는 회신을 보냈고, 이로서 정대세는 '이중 국적' 선수로 세계 대회에 참여할 수 있게 되었다.[31] 조영한이 지적했듯이 정대세를 포함한 제3세대 재일코리안에게 국적은 태어나면서 주어지고 평생 변하지 않는 개인의 정체성이라기보다 개인의 선택문제로 재현된다.[32] 정대세는 월드컵 출전이라는 개인의 꿈을 이루기 위하여 북한 대표팀을 선택했지만, 이후 자신의 선수 커리어를 위하여 한국 국적으로 그리고 아시아 프로팀간의 경기에서는 이중 국적 선수로 등록할 수 있었다.

이처럼 복수의 국적을 선택하며 스타디움 안팎에서 활약한 정대세와, 앞서 살펴봤듯이 한국 대표를 목표로 삼았지만 최종적으로는 일본 국적을 취득해 일본 대표가 된 이충성의 사례는 재일코리안이 국적과 시민권을 넘나들며 대응하는 방식의 다양성을 보여준다. 이충성의 귀화에 대해 정대세는 "그건 개인의 선택이고 그 선택은 존중받아야 한다"는 취지의 의견을 피력한 바 있다. 윗세대인 1, 2세대 재일코리안이 한국 혹은 북한 가운데 하나만을 선택하도록 강요받거나 조국지향이 강했던 것에 비해 이들은 어느 한쪽, 즉 한 국가에 귀속, 구속되는 사고방식에서 벗어나 유연한 복수 아이덴티티(multi-identity)를 지니면서 자신의 진로와 커리어를 개척해나가는 모습을 보여준 것이다. 이충성이 일본 국적으로 귀화하면서도 집안의 통명인 '오야마'라는 성을 쓰지 않고,

31) 『연합뉴스』 2013년 2월 1일 자.
32) 조영한, 「21세기 한국 사회에서 제3세대 재일조선인의 담론 구성 – 축구 선수 정대세를 중심으로」, 『한국문화연구』 33, 이화여자대학교 한국문화연구원, 2017, p.225.

자신의 한국 성과 이름을 그대로 두고 일본식 발음으로 읽는 명명 방식을 선택한 것도 한반도 출자와 자신이 나고 자란 일본의 중첩되는 아이덴티티와 환경을 '이름'에 아로새기고자 하는 영위에 다름 아닐 것이다.

이충성의 경우와 마찬가지로 한국사회의 배외주의는 정대세의 행보를 공격한 바 있다. 정대세가 수원삼성 블루윙즈 소속 선수로 한국에서 활동하던 시기, 과거 북한 대표팀을 선택한 사실과 북한 지도자에 대한 개인 의사 표명 등을 문제 삼아 '종북' 및 '북풍' 논란에 휩싸였다. 그 대표적인 사례가 온라인 극우 사이트인 일간베스트(일베)에서 정대세를 2013년 K리그 올스타 투표에서 끌어내리기 위한 게시물이 범람했던 것과, 2013년 6월 보수 논객이자 당시 한국인터넷미디어협회 회장인 변희재가 정대세의 과거 행적, 특히 김정은과 북한 정권에 대하여 우호적인 발언을 한 것을 문제 삼으며 '국가보안법 위반' 혐의로 검찰에 고발한 일이다.

이에 대해 수원지검 공안부(최태원 부장검사)는 "정 선수의 언행이 대한민국의 존립·안전과 체제를 위협했거나 위협하려 했다고 볼 증거가 부족하다." "정 선수의 입장을 여러 방면으로 충분히 들었고 특수한 성장배경도 고려했다"고 설명하면서 정대세 선수에 대해 무혐의 처분을 내렸다.[33] 정대세 본인은 가령 2013년 5월 30일에 일베 게시판에 올라온 "빨갱이는 가라. 한국 프로축구 올스타전에 북괴가 왠 말이냐"는 자극적인 내용의 글에 대해 자신의 트위터에서 "축구판에서 일베충 박멸!!"이라고 대응하면서 정면 돌파의 의지를 표명하기도 했다.[34] 이

33) 『중부일보』 2014년 9월 30일 자.
 https://news.joins.com/article/15977474(검색일: 2021.3.8.)
34) 『세계일보』 2013년 5월 31일 자.
 http://www.sportsworldi.com/newsView/20130531000975(검색일: 2021.3.8.)

같은 종북 논란 이후에도 정대세는 2017년에는 SBS의 〈동상이몽〉이라는 프로그램에 한국인 아내와 함께 출연하여 일상의 생활을 보여주는 등 대중적인 스포츠 선수의 행보를 이어나갔고, 수원삼성 블루윙즈에서 다시 일본 J리그로 복귀하여 현재는 FC마치다 제르비아(FC町田ゼルビア) 소속의 현역선수로 활약하고 있다.

미국의 사회학자 존 리는 새로운 재일세대의 특징을 강조하기 위하여 3세대 이후 재일코리안을 가리켜 포스트-자이니치 세대(Post-Zainichi generation)라고 칭하기도 한다.[35] 존 리는 포스트-자이니치 세대는 일본 시민권을 포함하여 일본적인 것을 기꺼이 수용하고, 예전 세대와는 달리 민족성을 최후의 보루로 여기지 않음을 강조했는데, 그만큼 3세대 이후의 재일코리안들은 국적 선택이나 민족성에 있어 자유로운 입장을 보인다. 본고에서 살펴본 이충성과 정대세 선수의 경우도 한일양국의 스포츠 내셔널리즘의 비등 속에서도 국적과 시민권을 넘나들면서 자신의 캐리어를 쌓아왔다. 당사자의 선택과 입장에 서로 차이는 있지만 그들은 국민국가의 굴레에 구속되기 보다는 재일로서의 자기 존재를 유연하게 활용하면서 국경을 넘어 스타디움에서 활약해왔고, 이는 스포츠계를 넘어 새롭고 다양한 재일의 존재방식을 만들어 나가고 있는 '현재진행형'의 역사라고 생각한다.

35) SONIA RYANG AND JOHN LIE, *Diaspora without Homeland; Being Korean in Japan*, University of California Press, 2009, pp.168~180.

4. 마치며: 공존과 상생을 위하여

이 글은 한일 스포츠계를 둘러싼 내셔널리즘의 비등과 이에 대처하는 재일코리안 선수들의 사례를 살폈다. 이 글에서는 축구라는 종목에 한정하여 논의를 전개했지만, 가령 추성훈(일본명 秋山成勳, 아키야마 요시히로)과 같이 다른 종목에서 활약해온 재일 스포츠 선수의 사례를 통해서도 3세대 이후 재일코리안의 복수 아이덴티티와 나름의 대응방식을 확인할 수 있다. 전 일본 국가대표 유도선수이자 종합격투기 선수로 활약해온 추성훈은 재일코리안 4세로 긴키(近畿)대학을 졸업한 후, 당초 한국 국가대표 유도선수를 꿈꾸며 올림픽 출장을 목표로 한국에서 훈련한 시기가 있다. 하지만 한국사회에서 이충성과 마찬가지로 심한 차별을 당한 추성훈은 2001년에 일본으로 돌아간 후 일본 국적으로 귀화하여 국가대표가 된다. 2002년 부산아시안게임에서 우승한 것을 비롯하여 국내외 주요 유도선수권대회에서 다수의 우승을 차지하는 등 유도선수로서 성과를 거두었는데, 그의 귀화를 두고 당시 한국의 미디어와 여론은 많은 비난과 공격을 한 바 있다.

은퇴 후에는 2004년부터 종합격투기 선수로 전향하여 일본 내 프로경기를 거쳐 미국 종합격투기 대회인 UFC에까지 진출했는데, 격투기 시합에서도 새하얀 유도복을 입고 링에 오르는 그의 양 어깨에는 언제나 태극기와 일장기가 수놓아져 있다. 이 같은 그의 행동을 프로 격투기 선수로서 일종의 예능적 퍼포먼스로 간주할 수도 있지만, 하나의 민족이나 국적을 넘어 더블(double)로서의 존재론적 아이덴티티를 피력하고자 하는 그 나름의 표현방식이라고도 여겨진다. 유도선수로서의 자신의 커리어를 위해 일본 국적을 취득하였지만, 그렇다고 어느 한쪽과 결별하는 것이 아니라 둘 다를 수용하는 복수 아이덴티티를

확인할 수 있는 것이다.

한일 양국의 스포츠 내셔널리즘은 앞으로도 때에 따라 배타적인 얼굴을 드러내면서 '우리들'을 강제하겠지만, 재일코리안 선수들은 나름의 대응방식으로 이를 극복하면서 공존과 상생을 지향해나갈 것이다.

<div align="right">

이 글은 동국대학교 일본학연구소의 『日本學』 제53집에 실린
논문 「스포츠 내셔널리즘과 재일코리안 선수들의 대응」을 수정·보완한 것임.

</div>

참고문헌

강효민, 「스포츠와 내셔널리즘: 월드컵축구경기에서의 한일 네티즌의 사례」, 『한국스포츠사회학회지』 21(1), 한국스포츠사회학회, 2008

김효진, 「기호(嗜好)로서의 혐한(嫌韓)과 혐중(嫌中) – 일본 넷우익(ネット右翼)과 내셔널리즘」, 『일본학연구』 33, 단국대학교 일본연구소, 2011.

윤석정, 「2020년 도쿄 올림픽과 아베의 올림픽」, 『일본비평』 23, 서울대학교 일본연구소, 2020.

이규수, 「일본 '재특회'(在特會)의 혐한·배외주의」, 『일본학』 38, 동국대학교 일본학연구소, 2014.

정대세 글·한영 옮김, 『정대세의 눈물』, 르네상스, 2012.

조영한, 「21세기 한국 사회에서 제3세대 재일조선인의 담론 구성 – 축구 선수 정대세를 중심으로」, 『한국문화연구』 제33집, 이화여자대학교 한국문화연구원, 2017.

한혜인, 「일본의 전쟁 기억을 둘러싼 역사전(歷史戰)」, 『白山學報』 117, 백산학회, 2020.

『연합뉴스』 2013년 2월 1일 자.

香山リカ, 『ぷちナショナリズム症候群』, 中公新書ラクレ, 2002.

姜尚中, 「ナショナリズム」, 『岩波哲学·思想事典』, 岩波書店, 1998.

清義明, 『サッカーと愛国』, イースト·プレス, 2016.

西尾幹二, 『国民の歴史』, 産経新聞ニュースサービス, 1999.

藤岡信勝, 『自由主義史観とは何か―教科書が教えない歴史の見方』, PHP研究所, 1997.

吉見俊哉, 「ナショナリズムとスポーツ」, 『スポーツ文化を学ぶ人のために』, 世界思想社, 1999.

SONIA RYANG AND JOHN LIE, *Diaspora without Homeland; Being Korean in Japan,* University of California Press, 2009.

https://news.joins.com/article/15977474 (검색일: 2021.3.8.)

https://twitter.com/tonji5/status/442281928092180480 (검색일: 2021.3.2.)

https://urawa-reds.com/article/detail/japanese_only (검색일: 2021.3.2.)

https://www.chosun.com/site/data/html_dir/2011/08/10/2011081001848.html (검색일: 2021.3.3.)

http://www.sportsworldi.com/newsView/20130531000975 (검색일: 2021.3.8.)

21세기 한국 사회의
제3세대 재일조선인에 대한 시선들

축구 선수 정대세를 중심으로

조영한

1. 들어가며: 21세기 한국 사회와 재일조선인

이 글은 21세기 한국 사회의 탈식민과 탈냉전의 가능성과 한계를 탐구하기 위하여 한국 미디어가 3세대 재일조선인을 어떻게 재현하는지를 살펴본다. 구체적으로 2010년 월드컵 대회에 북한 대표 팀으로 출전하여 세계적인 스포츠 스타가 된 재일조선인 3세인 정대세 선수에 대한 언론 보도의 특징을 탐색한다. 정대세에 대한 언론의 담론을 통하여 현대 한국에서 구성되고 있는 3세대 재일조선인에 대한 시선의 특징을 기존 세대의 재일조선인에 대한 시각과 비교해보고, 새로운 가능성과 한계를 논의하고자 한다.

한국사회는 21세기 세계화, 탈냉전, 신자유화, 그리고 다문화 등의 변화를 경험하면서 재일조선인을 바라보고 인식하는 양상이 많이 변화되었다. 기존의 한국 사회가 재일조선인을 바라보는 방식은 주로 일본 사회에서 차별받는 불쌍한 '우리 동포'로 측은함의 대상으로 인식하거나 북한 및 조총련 하수인 또는 반쪽발이 등 비하의 대상으로 보았다. 하지만, 최근에는 그들을 코리안 디아스포라 그리고 한상 네트워크

일원으로 바라보는 시선이 증가하였다. 재일조선인에 대한 인식의 변화 속에서 2010년 독일 월드컵에서 북한 대표 팀으로 출전하였던 정대세는 재일조선인 출신이라는 개인의 이력과 화려한 축구 실력 등으로 전 세계의 이목을 집중시키며 한국, 일본과 북한에서 스타가 되었다. 일본 나고야 출생으로 아버지를 통하여 한국 국적을 보유한 제3세대 재일조선인으로 정대세는 월드컵 출전을 위하여 북한으로부터 여행증을 발급받았다. 월드컵 이후 정대세는 독일의 프로축구팀, 한국의 수원 삼성 블루윙즈, 그리고 일본 프로축구리그(J-league) 등 다양한 국가에서 선수 생활을 하였다. 정대세는 한국 시민(citizen)이자 북한 여행증 소유자(passport holder)이고, 또한 일본의 거주민(permanent resident)이라는 복합적이고 다중적인 정체성을 소유한 상징적이면서 또한 문제적인 인물이라 할 수 있다.

2010년 월드컵 참가를 통하여 정대세는 한국 대중 매체에 자주 등장하였고 정대세에 대한 보도 및 다양한 미디어의 관심은 필연적으로 재일조선인들이 겪어야 했던 일본에서의 경험 및 역사적인 발자취에 대한 소개로 이어졌다. 한국 사회는 정대세를 통하여 재일조선인이 존재하게 된 식민이라는 역사적인 배경 및 남북 갈등 등 냉전의 문제들을 다시 고찰할 기회를 가지게 되었다. 2013년에는 정대세의 북한 정권에 대한 과거 발언 등이 문제가 되면서 그의 발언이 한국 사회에서 종북 이슈 및 반공 이데올로기와 다시 연결되기도 하였다. 2017년에는 SBS의 〈동상이몽〉이라는 프로그램에 아내와 함께 출연하여 셀러브티리의 결혼이라는 일상의 생활을 보여주었다. 이와 같이 재일조선인 출신의 북한 대표라는 특별한 이력과 함께 정대세는 한국 사회에 대중적인 스타로 특권화 되면서 정대세를 둘러싼 이슈는 일종의 사회적 소용돌이와 같이 대중 및 미디어의 관심을 끌었다.[1)]

이 글은 대중적인 스타로서 정대세를 둘러싼 한국 사회의 반응에 주목한다. 여기서 정대세는 하나의 축구 선수일 뿐 아니라 자신을 둘러싼 사회 구조와 밀접한 관계를 맺으면서 문화적 공간 및 담론을 형성하는 역할을 하는 "상징적 개인"(emblematic individuals)으로서 작동하는 주체인 것이다.[2] 21세기 한국 미디어는 정대세를 통하여 국경을 자유롭게 넘나들면서 유연한 시민권, 다중적 정체성 그리고 탈민족적인 성향을 제3세대 재일조선인의 전형적인 정체성으로 부각하고 있다. 하지만 동시에 정대세를 둘러싼 한국 사회의 담론은 스포츠 스타라는 이면에 존재하고 있는 식민의 상처, 반일 감정, 남북의 갈등, 그리고 종북 이슈와 필연적으로 교착되고 있음을 보여준다. 정대세를 바라보는 한국 사회의 다층적인 시선은 식민과 냉전, 그리고 반공이라는 역사적이고 이데올로기적인 문제의식이 반영되면서 21세기에 새롭게 구성되는 재일조선인의 특징을 보여준다. 이와 같이 정대세를 둘러싼 담론의 구성 양상을 검토함으로써 이 글은 식민과 냉전의 구조적 산물로서 제3세대 재일조선인 담론의 가능성과 한계를 논의하고자 한다.

2. 정대세에 대한 한국 미디어 보도 접근하기

이 글은 제3세대 재일조선인을 대표하는 개인으로 정대세에 대한

1) Whannel, G., *Media Sport Stars: Masculinities and Moralities*. London and New York: Routledge, 2002.

2) Andrews, D. L. & Jackson, S. J., Inroduction: Sport celebrities, public culture, and private experience, In D. L. Andrews & S. J. Jackson (Eds.) *Sport Stars: The cultural politics of sporting celebrity*, (pp. 1~19). London & New York: Routledge, 2001.

한국 사회의 시선을 이해하기 위하여 한국 미디어 보도를 분석한다. 이러한 관점에서 정대세는 제3세대 재일조선인의 대표인 동시에 재일조선인에 대한 한국 사회의 변화 및 가치의 재구성을 매개하는 사회문화적 현상이다.[3] 상징적 개인으로 정대세에 대한 담론은 정대세라는 스타의 행위 및 언술, 그리고 그를 재현하는 매체에 의해서 생산될 뿐 아니라, 소비자, 팬, 수용자들에 의해서도 재생산된다. 즉 스포츠 스타에 대한 담론은 "각 사회의 변화 및 양상에 따라 유동적이고 맥락적으로 구성되는 것"이다.[4] 사회적 현상으로 정대세의 경기 결과, 인터뷰, 언론 보도 등이 수용자 인식에 영향을 주고, 또한 수용자의 관심 및 태도는 언론 매체의 재현 방식에 영향력을 발휘한다. 이러한 접근을 통하여 정대세에 대한 미디어의 재현 및 수용 양상은 한 사회의 가치와 문화적 규범이 반영되는 담론적 구성물로 작동할 수 있다.

이 글의 주요 연구 대상은 정대세에 대한 언론 및 방송 등 매스 미디어의 재현 양상과 온라인 공간에서 정대세에 대한 의견 및 토론 내용이다. 매스 미디어 미디어 담론을 분석하기 위한 구체적인 연구방법으로 비판적 담론분석(Critical Discourse Analysis: CDA)을 활용한다.[5] 이 글이 검토한 미디어 담론의 시기는 정대세가 북한 대표팀으로 활약하며 대중의 관심을 끌기 시작한 2007년 월드컵 대회 예선전부터 그가 한국

3) Andrews, D. L. & Jackson, S. J., Inroduction; Rowe, D., *Sport, culture and the media: The unruly trinity* (2nd Edition). Buckingham: Open University Press, 2004; Turner, G., Booner, B. & Marshall, P. D., *Fame games: The production of celebrity in Australia*. Cambridge: Cambridge University Press, 2000.

4) 조영한, 「월경하는 아시안 스포츠 셀러브리티와 유동적 시민권: 한국과 중국의 2008년 베이징 올림픽 보도를 중심으로」, 『한국 스포츠 사회학지』 27(4), 한국스포츠사회학회, 2014, p.221.

5) Fairclough, N., *Discourse and social change*. Cambridge: Polity Press, 1992.

에 돌아와서 종북 논란에 휩싸였던 2013년 하반기까지이다.

비판적 담론분석은 "특정한 담론을 사회 구성체로 바라보면서, 담론 간의 담론들 간의 경쟁 및 변동, 그리고 담론들이 사회변화를 어떻게 반영하는지를 연구"하는데 효과적이다.[6] 담론분석은 미디어에 재현된 다양한 담론의 특성뿐 아니라, 담론이 권력, 이데올로기, 상식, 관습 및 정체성들과 구조적으로 매개되는 양상을 분석한다.[7] 비판적 담론분석은 텍스트에 대한 분석과 함께 담론적인 요소들을 둘러싼 사회구조를 함께 살펴본다.[8] 2007년부터 2013년 사이에 정대세에 대한 한국의 미디어 재현을 탐색하기 위하여 한국언론진흥재단 기사통합검색 시스템(KINDS)을 주요 연구 대상으로 이용하였다. 기사통합검색 시스템에서 "정대세"라는 키워드 검색을 통하여 한국 언론 미디어의 정대세 담론의 흐름 및 변화의 전체적인 양상을 추적한다. 이와 같은 방법으로 언론 보도를 모은 결과 첫 보도는 2007년 6월 14일(경향신문)이었고, 검토한 기사 개수는 총 1,431개였다. 현재 한국언론진흥재단의 기사통합검색에 반영되지 않은 기사 및 미디어 재현을 살펴보기 위하여 네이버 뉴스 검색을 보조적으로 활용하였다. 네이버 검색에는 "정대세"와 "재인조선인", "재일동포", "재일한국인" "종북", 그리고 재일조선인 전문 기자인 "신무광" 등 주요 단어를 동시에 검색하는 표적 수집을 병행하였다. 의미 있는 미디어 재현을 수집하되, 단순한 경기 결과 및 반복되는 기사는 제외하였다. 문화적이고 정서적인 공감대를 불러일으키는 대표적인 주체로서 정대세에 대한 한국 보도를 구성하고 "주요한

6) 조영한, 「월경하는 아시안 스포츠 셀러브리티와 유동적 시민권」, 『한국스포츠사회학지』 27(4), 한국스포츠사회학회, 2014, p.222.

7) 강명구, 『한국 저널리즘 이론: 뉴스, 담론, 이데올로기』, 나남, 1994.

8) Fairclough, N., *Discourse and social change.*

담론의 지점들을 포착하고 그 의미를 사회적이고 역사적인 맥락 속에서 해석"하는 것이 이 글의 주요 목적이다.[9]

3. 한국 사회에서 재일조선인에 대한 호칭 및 인식 변화

주지하다시피 일본에 의한 조선의 식민통치 기간에 강제적으로 일본으로 이주당한 조선인들이 해방 이후 귀환하지 못한 채 구종주국인 일본에 남게 된 것이 재일조선인의 기원이다. 1945년 해방 이후 귀환하지 못하고 일본에 남겨진 조선인은 해방 즉시 일본 국적을 잃은 채 외국인으로 취급받았다. 동시에 60-70년대의 냉전동안 재일조선인은 한국에 가까운 '민단'이라는 조직과 북한과 밀접한 '총련'이라는 집단으로 나누어져 경쟁의 체제를 형성한다. 해방 이후 냉전 체제의 시작과 남북의 분할 및 경쟁은 그들이 일본에 정주하게 된 주요한 근본 이유가 되었다. 재일조선인의 발생 기원 그리고 역사적 배경은 그들이 한국과 동아시아에서 식민/제국주의와 냉전의 역사 및 연속성을 상징하는 주요 주체임을 보여준다.[10] 같은 맥락에서 재일조선인 작가인 서경식[11]은 재일조선인을 식민지 지배의 문제로, 냉전 체제에 의한 분단선의 문제로, 그리고 한일 및 조일의 관계로 규정하고 있다. 본 절에서는

9) 조영한, 「월경하는 아시안 스포츠 셀러브리티와 유동적 시민권: 한국과 중국의 2008년 베이징 올림픽 보도를 중심으로」, 2014, p.223.

10) 조경희, 「'마이너리티'가 아닌, 고유명으로서의 재일조선인」, 『황해문화』, 새얼문화재단, 2006, p.274.

11) 서경식, 『고통과 기억의 연대는 가능한가? 국가, 국민, 고향, 죽음, 희망, 예술에 대한 서경식의 이야기』, 철수와 영희, 2009.

해방이후 한국 사회에서 재일조선인에 대한 다양한 호칭 및 문제 의식
의 변화를 살펴본다. 이를 통하여 제3세대 재일조선인에 대한 한국
사회의 다양한 관심 및 변화되는 양상을 파악하는 단초를 얻을 뿐 아니
라 이 글에서 재일조선인이라는 용어를 호칭을 본격적으로 사용하는
근거를 논의하고자 한다.

　역사적으로 재일조선인에 대한 한국 사회의 시각은 시대적이고 구조
적인 원인에 영향을 받으며 변화되었다. 특히 재일조선인에 대하여
변화되는 호칭은 시기마다 변화되는 한국 사회의 인식의 변화를 반영
한다. 한국 사회에서 1950년대에는 민족을 강조하면서 재일동포라는
호칭을 많이 사용하였다. 1959년에 시작된 재일동포의 귀국 운동, 즉
북송 사건은 한국 사회에서 그들을 북한과 연결된 대상으로 바라보고
그들을 기민과 감시의 대상으로 일관하는 계기가 되었다.[12] 그 이후
냉전적 입장에서 전면적으로 사용된 재일교포라는 호칭은 그들이 한국
국민임을 강조한다.[13] 1960–70년대에 박정희 정권하에서 개발주의와
반공주의라는 필터 속에서 재일교포는 경제 발전을 위한 투자자로 호
명되는 반면 일부는 타자화된 대상으로 북괴의 앞잡이로 묘사된다.[14]
정진성[15]은 주체에 따라 달라지는 다양한 호칭을 탐색하였는데, 총련

12) 1959년부터 1984년까지 진행된 재일조선인 귀국운동을 통하여 9만 3,340명이 북한행
　　을 선택했다(김귀옥, 「분단과 전쟁의 디아스포라–재일조선인 문제를 중심으로」, 『역
　　사비평』 91, 역사비평사, 2010, p.64).
13) 정진성, 「'재일동포' 호칭의 역사성과 현재성」, 『일본비평』 7, 서울대학교 일본연구소,
　　2012, pp.258~287.
14) 김태식, 「누가 디아스포라를 필요로 하는가–영화 '엑스포70 동경작전'과 '돌아온 팔도
　　강산'에 나타난 재일조선인 표상」, 『일본비평』 4, 서울대학교 일본연구소, 2011,
　　pp.224~247.
15) 정진성, 「'재일동포' 호칭의 역사성과 현재성」, 『일본비평』 7, 서울대학교 일본연구소,
　　2012, pp.258~287.

은 1945년 10월 재일조선인연맹의 발족부터 재일조선인이라는 용어를, 민단은 재일한국인이라는 용어를 그리고 강상중, 박일, 윤건차 등 재일 학자들은 스스로를 재일로 부르고 있음을 보여준다. 한편 한국 정부는 1956년 한일협정 이후 재일한국인을 주로 사용하다, 2000년 이후에는 재일한국인과 재일동포를 사용한다.[16] 해방 후 한국 사회의 재일조선인의 표상을 연구한 권혁태[17]는 재일조선인 이미지가 민족, 반공, 개발주의라는 세 가지 필터로 작동된다고 주장한다. 재일조선인 은 민족이라는 시점에서는 한국말을 잘 못 하는 반쪽발이로, 반공의 관점에서는 총련으로 대표되는 빨갱이로, 그리고 개발주의의 필터를 통해서는 일본의 자본주의를 배경으로 한 부자(졸부)로 재현되는 것이 다.[18]

한반도를 제외한 세계에서 냉전이 공식적으로 종료되고 재일조선인 에 대한 북한의 지원이 많이 줄어들면서 일본 내 재일조선인의 삶의 모습도 바뀌게 된다. 또한 1990년대 후반 이후 세계화의 열풍 속에서 재외 동포를 바라보는 한국 사회의 시선이 변화되면서 재일조선인에 대한 시각 역시 많이 달라졌다. 재외동포에 대한 법 제도가 다양화되고, 그들에 대한 국가 정책과 대중적 지원이 늘어나면서 재일조선인을 지원, 연대 그리고 소통의 대상으로 바라보는 시선이 증가하게 되었 다.[19] 동포 혹은 코리안 디아스포라를 강조하는 경향은 1997년 재외동

16) 정진성, 「'재일동포' 호칭의 역사성과 현재성」, 『일본비평』 7, 서울대학교 일본연구소, 2012, pp.258~287.
17) 권혁태, 「재일조선인이 던지는 질문」, 『황해문화』, 새얼문화재단, 2007, pp.2~10.
18) 권혁태, 「'재일조선인'과 한국사회: 한국사회는 재일조선인을 어떻게 '표상'해왔는가」. 『역사비평』 78, 역사비평사, 2007, pp.244~245.
19) 조경희, 「이동하는 '귀환자들: '탈냉전'기 재일조선인의 한국 이동과 경계의 재구성」, 『귀환 혹은 순환: 아주 특별하고 불평등한 동포들』, 신현준 엮음, 그린비, 2013,

포재단의 설립과 함께 인권의 관점에서 재외동포문제를 바라보는 활동
과 연계된다.[20] 동시에 코리안 디아스포라에 대한 강조는 '한상 네트워
크론'과 '국익'에 환원되는 대상으로 재일조선인을 재일동포로 다루는
방식으로 나타나기도 한다.[21]

2000년대 이후 제3세대 재일조선인의 등장이 언론 및 대중의 관심
을 끌었다. 사회학자 존 리[22]는 새로운 세대의 특징을 강조하기 위하여
제3세대 이후 재일조선인을 포스트-자이니치 세대(Post-Zainichi
generation)라고 칭하기도 한다. 리[23]는 포스트-자이니치 세대를 일본
시민권을 포함하여 일본적인 것(Japaneseness)을 기꺼이 수용하는 재일
조선인이라고 지칭하면서, 그들은 예전 세대와 달리 민족성을 최후의
보루(redoubt)로 여기지 않음을 강조한다. 일본에서도 새로운 자이니치
세대에 대한 소설과 영화 등이 대중적 관심을 모았으며, 2010년 이후
한국에서도 자이니치에 대한 다양한 텔레비전 프로그램과 다큐멘터리
가 방송되었다. 일본 영화 〈Go(2001)〉, 〈박치기(2004)〉, 〈우리학교
(2006)〉가 새로운 재일조선인 세대의 고민과 갈등을 일본 사회에 전면
적으로 재현해내었다. 그들은 기존 1, 2세대 재일조선인과는 달리 조선
적을 유지하거나, 한국 국적을 획득하거나, 혹은 일본인으로 귀화하는
문제에 상대적으로 자유로운 입장을 보인다. 제3세대 재일조선인에게

pp. 209~256.

20) 조경희, 「이동하는 '귀환자들: '탈냉전'기 재일조선인의 한국 이동과 경계의 재구성」.

21) 김태식, 「누가 디아스포라를 필요로 하는가—영화 '엑스포70 동경작전'과 '돌아온 팔도
 강산'에 나타난 재일조선인 표상」, 『일본비평』 4, 서울대학교 일본연구소, 2011,
 pp. 224~247.

22) Lie, J., *Zainich* (Koreans in Japan): Diasporic Nationalism and Postcolonial
 Identity. Berkeley, LA & London: University of California Press, 2008.

23) Lie, J., *Zainich (Koreans in Japan)*.

"국적 변경 문제는 개인의 선택이라는 입장"이 나오는 것은 당연한 것으로 여겨지기도 한다.[24] 또한, 탈국경적 이동과 문화노동의 수요가 증가하면서 한국으로 역이주(return migration)하는 재일조선인도 증가하였다. 특히 제3세대 재일조선인은 한국과 일본이라는 자신의 이중적 자본을 적절히 사용하면서 혼종적인 문화자원을 사용하는 새로운 주체성을 보인다.[25] 한국과 일본을 오가며 방송 스타가 된 추성훈과 여기서 검토하는 정대세는 일본과 한국에서 형성한 두 가지 정체성과 배경을 통하여 스타가 된 예라 할 수 있다.

　그럼에도 불구하고 재일조선인은 여전히 한국과 일본 사회에 과거의 역사를 기억하게 하는 존재로 남아있다. 재일지식인 윤건차는 재일조선인을 "전후 일본과 분단의 한 가운데, 식민지 지배의 소산으로서," "일본과 남북한이라는 3개국의 틈새에서" 고난의 생활을 강제당하는 존재로 그리고 있다.[26] 일본 내 차별 및 불공정한 대우가 많이 개선되고 일본 내에서 부분적으로 투표권을 행사하기에 이르렀으나, 재일조선인에 대한 일본 사회의 편견이 여전히 존재함을 지적하는 것이다. 한류로 인하여 일본 내 한국과 재일조선인에 대한 시선이 많이 개선되었지만, "일본에서의 한류 붐 이면에는 재일조선인에 대한 안 좋은 이미지를 총련과 북조선(북한)에 가둬버리는 일대 프로젝트"가 진행되는 등 여전히 재일조선인을 둘러싼 편견을 엿볼 수 있다.[27] 특히 2000년대

24) 김예림, 「이동하는 국적, 월경하는 주체, 경계적 문화자본: 한국내 재일조선인 3세의 정체성 정치와 문화실천」, 『상허학보』 25, 상허학회, 2009, p.362.

25) 김예림, 위의 논문, pp.349~386; 조경희, 「이동하는 '귀환자들: '탈냉전'기 재일조선인의 한국 이동과 경계의 재구성」.

26) 권혁태, 「일국사를 넘어 교착의 한일 관계」, 『역사비평』 92, 역사비평사, 2010, p.353.

27) 조경희, 「'마이너리티'가 아닌, 고유명으로서의 재일조선인」, p.279.

제4장 재일디아스포라의 스포츠 내셔널리즘과 정체성

후반 혐한 시위는 재일조선인에 대한 인종적 차별이 여전히 일본 사회에 존재하고 있음을 보여주는 현상이다.[28] 한국 사회에서도 재일조선인은 세계에 거주하는 다양한 코리안 디아스포라인 동시에, 여전히 총련을 통한 북한과의 연계가 의심되는 집단이기도 하다. 한국과 일본을 자주 이동할 수 있음에도 불구하고 제3세대를 포함한 재일조선인은 여전히 조선적, 한국 국적 그리고 일본 국적이라는 선택지들 가운데 하나의 국적을 선택받도록 강요받는다. 즉 복수의 여행증이 허가되지 않는 구조는 재일조선인이 기존의 민족-국가의 시스템 속에서 하나의 국적을 선택하는 한계를 보여준다. 김예림은 자이니치의 국적변경의 과정을 "이동의 상대적 자유와 한정을 확보할 수 있는 '하나의 확정적 패스포트 소유자'가 되기 위한 것"이라고 평가한다.[29]

이 글은 "식민지 지배의 영향으로 일본으로 건너온 조선반도 출신자와 그 자손들의 총체를 지칭하는 말로" 재일조선인이라는 호칭을 사용하고자 한다.[30] 재일조선인이라는 호칭을 사용하는 것은 해방 당시 그들의 국적이 조선이라는 점에서, 그리고 현재는 국적이 아니라 기호로 조선이라는 단어가 그들에 대한 호칭으로 가장 합당하다는 서경식[31]의 입장을 지지하는 것이다. 동시에 재일조선인이라는 호칭을 통하여 식

28) Iwabuchi, K., When the Korean Wave meets residents Koreans in Japan: Intersections of the transnational, the postcolonial and the multicultural. In B. H. Chua & K. Iwabuchi (Eds.). *East Asian Pop Culture: Analysing the Korean Wave* (pp.243~264). Hong Kong: Hong Kong University Press, 2008.

29) 김예림, 「이동하는 국적, 월경하는 주체, 경계적 문화자본: 한국내 재일조선인 3세의 정체성 정치와 문화실천」, p.368.

30) 조경희, 「한국사회의 '재일조선인' 인식」, 『황해문화』, 새얼문화재단, 2007, p.46.

31) 서경식, 『고통과 기억의 연대는 가능한가? 국가, 국민, 고향, 죽음, 희망, 예술에 대한 서경식의 이야기』.

민지 지배와 분단 시대의 소산이라는 그들의 역사적 기원을 되살리고, 일본과 남북한이라는 틈새에서 존재하는 특성을 잘 드러내고자 한다.[32] 재일조선인이라는 정체성은 1세대에서부터 지속적으로 발견되는 것으로 볼 수 있다.[33] 동시에 상기해보야 할 점은 현재 한국 정부 및 사회에서 재일조선인이라는 단어가 가장 보편적이거나 환영받는 단어는 아니라는 점이다. 권혁태는 미디어에 등장하는 재일조선인의 호칭에 대한 조사를 통해 재일동포라는 호칭이 가장 빈번하게 사용되고 그 다음으로 재일교포, 재일한국인, 그리고 재일조선인 순이라는 점을 밝힌다.[34] 유사하게 이 글이 살펴본 정대세에 대한 미디어 보도에서도 정대세를 지칭하는 호칭으로 재일교포가 759건, 재일동포가 412건, 재일조선인이 195건 그리고 재일한국인이 141건 사용되었다.[35] 이와 같이 미디어와 같은 한국 사회에서 재일조선인을 바라보는 시선은 여전히 교포 혹은 동포로서 호명하고 있음을 알 수 있다. 이는 주류 미디어에서 제3세대를 포함한 재일조선인을 바라보는 시각이 기존의 견해에서 크게 변하지 않고 유연하지 않음을 드러낸다. 이는 역사적 기원을 되살리는 차원에서 한국 연구자들이 재일조선인이라는 호칭을 많이 사용하는 것과 대조적인 양상으로 보인다.

32) 권혁태, 「한국사회는 재일조선인을 어떻게 표상해왔는가?」.

33) 이정은, 「식민제국과 전쟁, 그리고 디아스포라의 삶: '우토로' 지역 재일 조선인 1세 여성의 정착과 생활」, 『한국사회학』 45(4), 한국사회학회, 2011, pp.169~197.

34) 권혁태(2007)는 한국언론재단 홈페이지 DB 검색을 통하여 1999년 1월 1일부터 2006년 7월 10일까지 검색한 결과를 〈표1: 미디어에 등장하는 '재일조선인' 호칭 빈도수〉로 정리하였다(권혁태, 「한국사회는 재일조선인을 어떻게 표상해왔는가?」, p.237).

35) 본 결과는 연구기간인 2007년부터 2013년을 대상으로 네이버 뉴스 검색을 통하여 정대세라는 검색어와 함께 등장하는 단어를 재일교포, 재일동포, 재일조선인, 그리고 재일한국인으로 설정하여 검색한 결과이다.

21세기 이후 재일조선인을 포함한 코리안 디아스포아라에 대한 한국 사회의 관심이 증가하는 가운데,[36] 3세대 재일조선인이 이전 세대와 다른 재현 및 표상을 드러내는 중요한 집단으로 부상하고 있다.[37] 21세기 한국 사회에서 재일조선인에 대한 관점의 변화는 세계화, 신자유주의화, 그리고 다문화와 같은 새로운 변화 뿐 아니라 기존의 문제 의식, 즉 식민주의와 반공주의와 같은 역사적 긴장을 동시에 반영하고 있다. 본문을 통하여 재일조선인에 대한 새로운 인식, 즉 포스트—자이니치라는 정체성이 21세기 한국 사회에 의미하는 바를 역사적이고 현재적 모순의 교착이라는 관점에서 이야기하고자 한다.[38]

4. 제3세대 재일조선인 축구 선수, 정대세에 대한 한국 미디어의 담론

앞서 언급하였듯이 이 글은 정대세에 대한 미디어 재현 양상을 분석하여 현대 한국 사회에서 제3세대 재일조선인에 대한 양상을 추적하고자 한다. 정대세는 제3세대 재일조선인이자 한국, 북한 그리고 일본의 미디어 및 대중으로부터 주목을 받은 스포츠 스타이기도 하다. 스포츠 스타로서 정대세는 당대의 문화적이고 정서적 일체감의 도구가 되는

36) 신현준, 「동포와 이주자 사이의 공간, 혹은 민족과 국가에 대한 상이한 성원권」, 『귀환 혹은 순환: 아주 특별하고 불평등한 동포들』, 그린비, 2013, pp.18~75.

37) 김예림, 「이동하는 국적, 월경하는 주체, 경계적 문화자본: 한국내 재일조선인 3세의 정체성 정치와 문화실천」; 조경희, 「이동하는 '귀환자들': '탈냉전'기 재일조선인의 한국 이동과 경계의 재구성」.

38) 권혁태, 「일국사를 넘어 교착의 한일 관계」; 윤건차, 『교착된 사상의 현대사—1945년 이후의 한국, 일본, 재일조선인』, 박진우 외(역), 창비, 2008.

상징적 개인으로 적절할 뿐 아니라 탈냉전, 세계화 그리고 다문화라는 한국 사회의 변화를 살펴보는데 적절한 매개체 역할을 하고 있음을 알 수 있다. 국민적 관심이 쏠린 월드컵에 북한 대표팀으로 출전하면서 대중적 스타로 떠오른 정대세는 자신의 재일조선인 정체성에 대하여 직접적이고 솔직한 의견을 다양한 매체를 통하여 표출하였다. 2013년 에는 수원삼성 블루윙즈의 스트라이커로 계약한 뒤에는 "힐링캠프" 등 인기 텔레비전 프로그램에 등장하면서 셀러브리티의 면모를 보여주었 다. 특히 일본에서 태어나서 한국 국적을 소유함에도 북한 국가 팀으로 출전한 그의 독특한 이력은 한국과 북한, 그리고 일본의 관계에 대하여 다양한 의견을 촉발하는 계기가 되었다. 정대세를 둘러싼 담론 양상의 분석을 위하여 한국언론재단의 신문 및 방송 기사를 2007년부터 시간 의 순서에 따라 검토하면서 주요 담론의 양상을 구별해내었다. 그리고 네이버 뉴스 검색을 통하여 각 담론 양상에 대한 추가적인 기사를 살펴 봄으로서 다양한 미디어 재현 속에서 나타나는 주요한 담론의 특성을 크게 세 부분으로 분석하였다. 이를 통하여 21세기 한국 현대 미디어에 서의 정대세 담론은 1) 유연한 시민권자로서, 2) 살아있는 역사로서, 그리고 3) 이데올로기 분쟁의 장으로 재일조선인을 새롭게 구성하고 있음을 주장하고자 한다.

1) 유연한 시민권자로서 정대세

한국 사회의 정대세에 대한 담론에서 나타나는 첫 번째 특징은 제3 세대 재일조선인의 문화적 다양성과 국적 선택의 가능성을 통하여 하 나의 국가에 속하지 않는 유연한 시민권자의 특징을 강조하는 것이다. '유연한 시민권'(flexible citizenship) 논의는 인류학자인 옹[39]이 유목민

적인 주체의 탈국가적인 실천 및 상상력을 지칭하기 위하여 제안한 개념으로 근대가 기획한 국가 및 국적 시스템과 다른 정체성을 형성할 수 있는 주체 및 사회적 조건을 가리킨다. 한국 미디어 담론 속에서 정대세의 유연한 시민권자의 특징은 크게 두 가지 영역에서 두드러지는데 하나는 국적 선택의 가변성이고 다른 하나는 세계 시민적인 특성이다. 제3세대 재일조선인의 상징적 개인으로 정대세는 문화적 다양성, 이주 및 거주의 선택, 그리고 복수의 국적성 등으로 묘사되면서 유연한 시민권의 상징으로 재현된다.

우선 유연한 시민권자로서 정대세에 대한 담론의 특징은 재일조선인이 상황에 따라 다양한 국적을 선택할 수 있는 주체로 재현되는 것이다. 복잡하고 다양한 국적의 가능성은 정대세가 2010년 월드컵 예선과 본선 기간 동안 북한 대표팀에 선발되어 북한 선수단의 일원으로 활동하면서 더 큰 관심을 끌게 되었다. 북한 대표팀 소속의 재일조선인이라는 낯선 상황은 한국 사회가 정대세를 포함한 재일조선인이 처한 일본에서의 자격 및 현황에 관심을 끌게 하였다. 한국 언론에서는 일본 태생으로 아버지를 통하여 한국 국적을 보유한 정대세가 북한 대표팀으로 선발되자 큰 관심을 보였다.[40]

> 당연히 정대세도 한국 국적을 가지고 있다. 하지만 정대세 마음의 고향은 북한이다. 어린 시절을 보낸 아이치현에 민단계열의 학교가 없었기 때문에 조총련 계약 학교를 다녔고 이후 한국 보다는 북한의 정서를 가슴에 안고 자라게 된 것이다.[41]

39) Ong, A., *Flexible Citizenship: The Cultural Logics of Transnationality*, Durham & London: Duke University Press, 1999.
40) 『경향신문』, 2007.06.14.

공식적인 국적인 한국 그리고 영주권을 발급한 일본이 아닌 마음의 고향인 북한의 대표팀으로 출전한 정대세는 44년 만에 북한의 월드컵 본선 진출권을 획득하는데 공헌하여 북한 정부로부터 "인민 체육인"과 "공훈 체육인"의 칭호를 수여받았다.[42]

한편 정대세는 2008년에는 한국 프로축구 올스타와 일본 축구리그 올스타가 대전하는 또 다른 한–일전에서는 일본 축구리그 대표팀으로 출전하면서 스스로를 "이번엔 '일본 대표'가 된 야릇한 운명"이라 부르기도 하였다.[43] 한편 정대세는 2013년 한국 축구리그로 이적하여 수원삼성 블루윙즈에 입단하면서 국내 프로 경기에는 한국 선수로 등록하였다. 그러나 수원삼성 블루윙즈가 아시아축구연맹(AFC) 챔피언스리그에 참여하여 해외 축구단과 경기 진행하면서 다시 정대세의 국적은 문제가 되었다. AFC 챔피언스리그에 출전 시 정대세를 한국 선수로 등록하면 앞으로 북한 대표팀으로 뛸 수 없는 상황이 발생하기 때문이다. 이에 아시아 축구 연맹은 "정대세가 북한과 한국 국적을 모두 인정받을 수 있다는 회신을" 보냈고 이로서 정대세는 '2중 국적' 선수로 세계 대회에 참여할 수 있게 되었다.[44] 정대세를 포함한 제3세대 재일조선인에게 국적은 태어나면서 주어지고 평생 변하지 않는 개인의 정체성이라기보다 개인의 선택문제로 재현된다. 정대세는 월드컵 출전이라는 개인의 꿈을 이루기 위하여 북한 대표팀을 선택했지만 이후 개인의 선수 커리어를 위하여 한국 국적으로 그리고 아시아 프로팀간의 경기에서는 이중 국적 선수로 등록할 수 있었다. 또 다른 재일조선

41) 『매일경제』, 2008.05.30.
42) 『경향신문』, 2009.11.04.; 『전북도민일보』, 2009.12.27.
43) 『한겨레』, 2008.07.17.
44) 『연합뉴스』, 2013.02.01.; 『헤럴드 경제』, 2013.02.01.

인 축구 선수인 이충성의 경우 국제경기에 일본 대표팀으로 출전하기 위해 일본 국적으로 귀화를 선택하였다. 이처럼 하나의 국적을 뛰어넘어 다양한 국적 선택의 가능성은 제3세대 재일조선을 둘러싼 국적의 가변성 및 임의성을 대변한다. 제3세대 재일조선인은 북한 혹은 한국 가운데 하나만을 선택하도록 강요받았던 이전의 재일조선인과 달리 "한국과 북한, 일본이 아닌 제3의 다른 국적을 취득할 수도 있는 가능성"을 상징한다고 볼 수 있다.[45]

한편 한국 미디어는 정대세의 뛰어난 축구 실력을 강조하면서 일본, 북한, 한국 그리고 독일 등 다양한 국가에서 활약하는 뛰어난 운동선수이자 성공한 글로벌 스포츠 스타로서 정대세를 강조한다. 자유로운 이동성, 경제적인 성공, 능숙한 외국어 구사 능력 등은 세계시민성(cosmopolitanism)의 대표적인 요소로서 문화적 능력 및 다양성을 상징한다. 기존 글로벌 스포츠 스타에 대한 서술에서도 세계시민으로서의 특성이 강조된 것과 유사한 담론 방식이라 할 수 있다.[46]

정대세는 박주영과 박지성 등 한국 축구 스타와 비교되면서 언급될 뿐 아니라 또 다른 재일조선인 출신 스타인 추성훈과 함께 언급된다.[47] 영국 프로축구리그(English Premiers League)의 축구 스타 웨인 루니와 비교되면서 정대세는 이른바 "인민 루니" 혹은 "북한 루니"로 불리면서

45) 신소정, 「뉴커머와 재일조선인의 관계연구: 영화 '달은 어디에 떠 있는가'를 중심으로」, 『일본문화연구』 31, 동아시아일본학회, 2009, p.264.
46) 조영한, 「'아시아 스포츠 셀러브리티 생각하기: 전지구화와 이동성-시민권-정체성의 맥락에서」, 『언론과사회』 19(1), 언론과사회, 2011, pp.2~41; Cho, Y. C. Leary & S. Jackson, Glocalization of Sports in Asia, *Sociology of Sport Journal* (29)4, 2012, pp.421~432; Smart, B., *The sport star: Modern sport and the cultural economy of sporting celebrity*. London: Sage, 2005.
47) 『문화일보』, 2008.03.21.; 『매일경제』, 2008.05.30.

여성들에게 많은 인기를 얻고 있음을 강조한다.[48] 또한, 정대세가 좋아
하는 연예인 및 걸그룹을 언급하면서 정대세의 스타성을 강조한다.
정대세의 스타성에 주목하는 미디어의 보도 양상은 스포츠 선수의 상
업성 및 주목도를 강조하는 저널리즘의 특성이 반영된 것이라 할 수
있다.

> 정대세 인기 '상상 초월', 이름 새긴 복면 쓰고… 사인 담긴 티셔츠
> 흔들고.[49]
> 정대세 원더걸스에 반해! 텔미춤 연습하고 있어요. 가장 만나고픈
> 사람은 유재석.[50]
> '인민루니' 정대세, '눈물-원더걸스' 월드컵의 또 다른 스타 급부
> 상.[51]

정대세에 대한 관심이 증폭되면서 한겨레에서는 "멋쟁이 정대세의
즐거운 프리킥"이라는 칼럼을 2008년부터 2009년 초까지 정기적으로
게재하기도 하였다. 연재 칼럼에서는 정대세의 과거 이야기, 호기심
있는 소재들, 그리고 남북 축구 시합에 대한 에피소드 등 축구 선수
외에 다양한 측면의 정대세가 소개된다.[52]

세계시민으로 정대세는 2010년 월드컵 본선에서의 활약을 바탕으로
독일 축구 리그인 분데스리가의 쾰른으로 이적하면서 그가 꿈꾸던 유럽

48) 『KBS』, 2008.06.24.

49) 『경향신문』, 2009.03.19.

50) 『투데이 코리아』, 2009.04.17.

51) 『한국경제』, 2010.06.16.

52) 칼럼 가운데 몇 개의 제목을 언급하면 "대학 축제 땐 인기 개그맨 흉내로 모두를 놀라게
한 '별난 놈'(한겨레, 2008.08.07.), "수영신동 정대세, 박태환과 맞붙었다면" (한겨레,
2008.10.09.), "뱃살 빼는 코르셋 입어보셨나요?" (『한겨레』, 2009.01.29.) 등이 있다.

리그에서 활약하게 된다.[53] 또한 "정대세의 탁월한 외국어 실력… 영어
에 일어, 포르투갈어까지" 구사할 수 있는 그의 언어적 능력이 강조되기
도 한다.[54] 정대세의 친화적인 성품과 직설적인 화법이 한국 언론에서
자주 언급되면서 정대세는 대중의 관심을 끌게 되었고 그로 인해 정대
세는 2010년부터 현재까지 한국 예능프로그램 및 다양한 텔레비전 프로
그램에 출연하고 언론과 잦은 인터뷰를 하는 등 대중의 사랑을 받는
스타 혹은 셀러브리티로 호명되기도 한다. 2010년 월드컵은 한국과 북
한이 동시에 참여하는 월드컵이어서 한국 사회의 관심이 증폭되었을
뿐 아니라 본선에서의 북한 대표팀의 큰 득실차 패배로 한국에서 일종
의 동정 여론이 발생하기도 하였다. 또한 언론 인터뷰에 적극적으로
대응하고 자신의 의견을 과감하게 표출하는 정대세 개인의 성품 및 매
력이 한국 언론으로부터 긍정적인 반응을 이끌어내는데 기여하였다.

 다양한 국적 선택의 가능성 및 세계시민성과 성공한 스타로 묘사되
는 정대세에 대한 담론 양상은 과거에 재일조선인을 반일 감정 및 반공
이데올로기의 이념적 프레임 속에서 재현한 것과는 확연한 차이를 보
인다. 한국 미디어가 유연한 시민권자로서 정대세가 국적 문제를 개인
의 선택으로 인식하는 모습으로 재현하고 세계 시민으로 살아갈 수
있는 셀러브리티로서의 특권을 강조하는 것으로 파악할 수 있다. 즉,
한국 사회에서 새롭게 생성된 정대세 담론은 제3세대 재일조선인을
"코스모폴리턴의 전형으로, 동시에 신자유주의시대에 새로운 이상형
으로" 묘사하고 있음을 보여준다.[55] 동시에 셀러브리티로서 정대세는

53) 『매일경제』, 2012.01.31.
54) 『SBS』, 2010.06.09.
55) 조영한, 「아시아 스포츠 셀러브리티 생각하기: 전지구화와 이동성-시민권-정체성의
 맥락에서」, p.34.

제3세대 재일조선인을 상징적으로 대변하고 있으며, 한국과 일본, 그리고 북한에서 재일조선인을 바라보는 본질적이고 배타적인 시선, 즉 국민국가를 중심으로 한 시선을 넘어설 가능성을 암시한다.

2) 살아있는 역사로서 정대세

두 번째로 정대세 담론은 한국 현대 사회에서 재일조선인을 둘러싼 역사적 경험, 특히 일본 식민 경험과 냉전 체제에 대한 논의를 불러일으키는 특징을 보인다. 정대세의 인기는 필연적으로 한국 미디어 및 대중으로 하여금 재일조선인의 역사적 기원 및 현재 상황에 대한 관심으로 이어졌다. 정대세로 인하여 21세기 한국 사회는 재일조선인을 만들어낸 일본 식민과 냉전의 역사를 다시 한 번 환기하는 계기가 되었다. 다시 말해 정대세는 한국 사회에서 현재의 시점에서 재일조선인을 둘러싼 역사를 다시 기억하고 상상하는 매개체로 작동하는 것이다.[56]

2010년 월드컵 본선 이후 정대세에 대한 한국의 대중 매체 및 대중의 관심이 증폭하면서 성공한 축구 선수 그리고 대중의 사랑을 받는 스타뿐 아니라 그의 출신 배경인 재일조선인 그리고 재일조선인으로 북한 대표팀을 선택한 배경에 대한 보도가 증가하였다. 한국 여권 소유자로 알려진 정대세가 북한 대표팀으로 출전하였음에도 불구하고, 한국에서 그에 대한 평가나 여론은 결코 부정적이지 않았다. 신문에서 정대세와 그가 북한팀을 선택한 이야기를 소개할 뿐 아니라 방송국에서도 정대세를 직접 취재하고, 재일조선인의 배경을 탐색하는 특별 프로그

56) Morris-Suzuki, T., *The Past within Us: Media, Memory, History*. London & New York: Verso, 2005.

램을 방송하였다.

> '괴물 스트라이커' 정대세의 삶 – SBS 스페셜, 재일교포 축구스타
> 집중 조명.[57]
> SBS 24일 '그것이 알고 싶다'/'인민 루니' 정대세는 누구인가.[58]

정대세에 대한 관심은 한국 국경일이나 역사적인 기념일에 재일조선인 및 한일 관계에 대한 보도로 이어졌다. "경술국치 100주년에는 특집 'MBC 스페셜-축구, 그리고 세 개의 조국' 편을 방송"하면서 정대세 및 재일조선인의 삶을 재조명하였다. 정대세에 대한 집중 보도 그리고 재일조선인에 대한 다큐멘터리 등은 한국 사회의 구성원들이 재일조선인의 역사적 기원 및 유래를 다시 관심을 가지고 이해할 수 있는 계기가 되었다. 이전에 유미리, 추성훈, 손정의 등 몇몇 재일조선인이 한국 언론에 주목받기는 하였지만 그들의 언론 출연은 오랫동안 한국 사회에서 큰 반향을 일으키지 못한 채 기억할 필요가 없는 과거의 일로 남아있었다.

재일조선인 출신으로 북한 대표팀으로 활약한다는 사실 만으로 정대세는 한국 언론의 화제가 되었으며, 2010년 월드컵 경기에서 흐느껴 우는 모습은 세계 언론의 스포트라이트를 받았다. 특히 월드컵 대회에서 일명 '인민 루니' 등 애칭으로 불리게 되는 등 대중적인 관심이 증폭하였다.

57) 『경향신문』, 2008.04.11.
58) 『문화일보』, 2010.07.22.

'정대세의 눈물', 15만 명이 다시 봤다![59]

"한민족 울린 '정대세 눈물' 다시보기 벌써 15만 건"[60]

"'인민루니' 정대세 뜨거운 눈물… 네티즌 애잔한 리트윗"[61]

정대세의 인기는 현재 재일조선인이 일본에서 경험하는 차별 및 사회적 조건에 대한 관심으로도 이어졌다. 'MBC 스페셜'은 "정대세를 통해서 재일동포들의 삶"을 재조명하였고,[62] SBS에서는 "나는 한국인이다"라는 신년 3부작 다큐멘터리 중 1부에서 차두리와 정대세를 초청하여 각각의 삶의 여건을 되돌아보았다.[63] 한편 정대세가 한국에서 인터뷰한 내용이 일본인들의 미움을 받았다는 뉴스가 '독도'라는 한일 간의 민감한 이슈와 함께 보도되기도 하였다.

북한 축구대표 정대세 '독도는 우리 땅' 애창[64]

정대세 "독도는 우리 땅" … 일 네티즌 "돌아가라"[65]

재일교포 북 축구선수 정대세 "노래방 가면 '독도는 우리 땅' 불러"[66]

정대세에 대한 한국 대중 매체에 대한 관심이 상승하던 2010년 이후

59) 『한국경제』, 2010.06.06.

60) 『한국재경신문』, 2010.06.16.

61) 『머니투데이』, 2010.06.16.

62) 『문화일보』, 2010.08.26.

63) '나는 한국인이다'는 SBS가 2012년 신년특집으로 방송한 다큐멘터리로 2012년 1월 1일에 방영된 1부에서 남북한 국가대표 선수인 차두리와 정대세의 소통현장을 다루고 있다(『중앙일보』, 2011.12.31.).

64) 『광주일보』, 2008.07.16.

65) 『머니투데이』, 2008.07.17.

66) 『국민일보』, 2008.07.17.

재일조선인의 역사적 기원을 다룬 텔레비전 프로그램과 제3세대 재일
조선인의 현실을 재현한 〈고Go〉, 〈박치기〉 등의 영화와 〈우리학교〉라
는 다큐멘터리가 한국인들의 주목을 받았다. 이러한 계기를 통하여
한국 사회는 일본 내 조선 학교의 역사 및 현재를 이해하고 일본에서
차별을 받는 재일조선인의 현실을 알게 되는 계기가 되었다.[67] 한편
비슷한 시기에 정대세와 달리 일본인으로 귀화한 또 한 명의 재일조선
인 선수인 이충성의 사연이 미디어를 통하여 소개되었다. 이충성은
정대세와 달리 일본 국적으로 귀화하고 '리 다다나리'라는 이름으로
일본 대표팀에 선발된다. 이충성은 한국 청소년 국가대표로 훈련을
받던 기간에 동료 한국 선수에게 '반쪽바리'라는 놀림을 받은 이후 일본
으로 귀화하였다. 일본과 북한의 축구 경기에 북한 공격수 정대세와의
첫 맞대결을 앞둔 이충성(리 다다라니)은 "일본 국가대표 선수로서 '이제
슬슬 성과를 내지 않으면 안 된다'고 결의를" 보이기도 하였다.[68] 정대
세와 달리 이충성은 베이징 올림픽 출전을 위하여 귀화를 하게 되었지
만 "'성'을 포기하지 않았다. 집안의 통칭인 '오야마'라는 성 대신 '李'라
고" 쓰는 결정을 하였다.[69] 정대세와 이충성 선수가 선택한 서로 다른
행보는 개인의 선택인 동시에 각 선수가 한국과 북한, 그리고 일본에
대한 다른 체험 및 감정이 반영된 것이라 할 수 있다. 하지만 이충성
선수의 일본 귀화를 재일 정체성의 포기로 보는 것은 사안을 단순히
하는 것이고, 오히려 3세대 재일조선인 정체성의 다양성 및 다양화의

67) 최덕효, 「구(舊)종주국'에 사는 조선인과 '민족」, 『당대비평』 24, 생각의나무, 2004, pp.199~207.
68) 『한겨레』, 2011.09.03.
69) 신무광, 『우리가 보지못했던 우리 선수: 뿌리를 잊지 않는 재일 축구선수들의 역경과 희망의 역사』, 리명옥 엮음, 왓북, 2010, p.297.

양상으로 바라볼 필요가 있다.

정대세는 아버지를 통하여 물려받은 한국 국적이나 태어나 영주권을
받은 일본 국적이 아닌 조선 국적으로 국가 대표팀으로 출전하고 싶었
던 것은 그가 일본에서 겪은 여러 어려움과 민족 교육의 결과라고 설명
하고 있다.

> 일제 식민지시대 때부터 일본에 건너온 할아버지가 생활 기반을
> 잡고 일본 정부의 부당한 차별 속에서 조선사람으로 살았고, 그 2세
> 인 아버지 어머니가 그 뜻을 이어받아 우리를 '우리 학교'에 보내주었
> 습니다. 소학교에서 대학까지 16년간에 걸친 민족교육은 내게 조선
> 사람 마음을 길러주었습니다…. 나라를 사랑하는 마음, 민족의 혼과
> 긍지, 내가 일본에 있더라도 조선사람으로 살아갈 신념을 심어주었
> 습니다.[70]

재일조선인으로서의 자신의 정체성에 대하여 거침없이 자신의 의견
을 피력하는 정대세의 성격 및 언론에서의 행동으로 인하여 정대세라
는 제3세대 재일조선인의 역사적 기억 및 한국, 북한 그리고 일본 간의
복잡하고 미묘한 관계가 한국 사회에서 더욱 부각되었다.[71] 한국 텔레
비전 프로그램에서 정대세 선수는 자신을 북한, 남한, 그리고 일본의
세 나라에 연결된 "복잡한 존재"라고 평가하면서, "나는 국경을 넘어선

70) 『한겨레』, 2008.07.03.
71) '인민루니' 정대세 '한국은 내게 끊을 수 없는 존재' (『전북도민일보』, 2008.06.23.),
정대세, 그는 왜 북한 국가대표선수가 됐나? (『중부매일』, 2010.06.15.), 정대세, 대한
민국에서 태어난 것은 사실이나…. (『프라임경제』, 2010.06.16.), 정대세, "한국과 일본
의 대표로는 뛸 수 없었다." (『머니투데이』, 2010.06.15.), 정대세, "조선대표팀 선택은
민족혼 때문" (『머니투데이』, 2010.06.16.), 인민루니 정대세 "스포츠로 통일의 한걸
음…" (『투데이코리아』, 2008.06.24.)

존재가 되고 싶다"라는 인터뷰를 남겼다.[72] 이처럼 기존의 1, 2세대 재일조선인과 차별되는 새로운 재일조선인 세대(post-Zainichi)를 대표하는 정대세는 한국, 일본, 그리고 북한 중 어느 한 나라에 국한되지 않은 채, 세 국가를 연결하는 복수의 정체성을 지닌 제3세대 재일조선인의 현재와 역사적 기원을 상징적으로 보여준다 하겠다.[73]

정대세는 한편으로는 뛰어난 축구 선수이자 인기 스타로서 다양한 국가에서 살아가는 유연한 시민권자의 모습을 상징하지만, 여전히 한국 사회에서 재일조선인의 역사적 기원, 특히 일본에 의한 식민 지배와 남북이 경쟁하는 냉전의 기억을 되살리는 역할을 하고 있다. 이러한 점에서 21세기 한국 사회에서 제3세 재일조선인은 "냉정과 탈냉전이 교차하는 지점"에 서 있음을 발견하게 된다.[74] 식민과 냉전의 역사를 되살피게 하고 현재 일본에서 재일조선인의 현실을 부분적으로 환기하는 정대세와 그에 대한 언론 담론은 한국 사회에서 일종의 살아있는 역사로서 작동하고 있다.

3) 이데올로기 분쟁의 장으로서 정대세

마지막으로 21세기 한국사회의 정대세 담론은 제3세대를 포함한 재일조선인이 반공주의와 같은 이데올로기 분쟁에서 벗어나지 못하고

72) 『SBS』, 2010.07.24.

73) Kelly, W. W., Japan's Embrace of Soccer: Mutable Ethnic Players and Flexible Soccer Citizenship in the New East Asian Sports Order, *The International Journal of the History of Sport*, 30(11), 2013, pp.1235~1246; Lie, J., *Zainich (Koreans in Japan)*; 조경희, 「이동하는 '귀환자들」.

74) 조경희, 「이동하는 '귀환자들」, p.253.

있음을 보여준다. 기존 연구들은 제3세대 재일조선인들이 한국, 북한 그리고 일본 속에서 다양한 정체성을 갖는 동시에 일본 사회의 억압으로부터 자유롭지 못한 대상으로 주로 묘사하고 있다.[75] 하지만 2012년 이후 한국 사회에 광풍처럼 불어온 '종북' 혹은 종북몰이 논란 속에서 성공한 축구 성공이자 대중의 인기를 얻은 정대세 마저 다시 반공주의 논의에서 자유롭지 못함을 보여주었다. 북한 대표팀을 선택한 사실 뿐 아니라 북한 지도자에 대한 개인 의사 표명으로 인하여 정대세는 종북 논란에 휩싸였고, 이는 정대세를 포함한 제3세대 재일조선인에 대한 한국 사회의 담론이 여전히 냉전의 시간 속에서 진행되고 있는 다층적인 영역을 보여준다.

북한 대표팀을 선택하였다는 이유로 한국 사회에서 의심의 눈초리를 받던 정대세는 남북한 정세 변화 그리고 정대세 개인의 의사 표현으로 인하여 한국에서 '북풍' 및 '종북' 논란에 휩싸이게 된다. 이처럼 이데올로기 분쟁의 장으로 정대세 담론의 형성은 탈냉전 시기에도 재일조선인이 "남북의 분단 속에서 여전히 냉전의 시간을 살고" 있음을 보여준다고 하겠다.[76]

한국 사회에서 재일조선인은 때로는 한국어와 일본을 동시에 구사할 수 있고 다양한 문화적 정체성을 보유한 매력적인 존재로 상상되는 동시에, 여전히 그들은 조총련에 연결되거나 북한과 연결해 규정되기도 한다. 한국 사회에서 자이니치는 한국어와 일본어를 동시에 유창히 구사하고 두 나라의 문화를 연결하는 매력적인 존재로 종종 상상되지

75) 권혁태, 「일국사를 넘어 교착의 한일 관계」; 오창은, 「경계인의 정체성 연구—재일조선인 김시종의 시 세계」, 『어문론집』 45, 중앙어문학회, 2010, pp.37~59; 최덕효, 「'구(舊)종주국'에 사는 조선인과 '민족'」, 『당대비평』 24, 생각의나무, 2004, pp.199~207.
76) 김귀옥, 「분단과 전쟁의 디아스포라」, p.88.

만 여전히 그들은 조총련이나 반공 이데올로기에 연관 지어 판단된다. 재외국민에게 투표권을 부여하는 법이 통과되었을 때, 북한에 영향을 받은 총련계 자이니치의 투표권 행사에 불안해하는 의견이 나타나거나, 추성훈과 이충성과 같은 자이니치 운동선수가 한국 국가대표 선수로 선발 혹은 활약하는데 직접적이고 간접적인 차별을 보여준 것도 대표적인 예라 할 수 있다. 정대세에 대하여 한국 사회는 그가 한국 국적이 있음에도 불구하고 북한 대표팀을 선택한 이유를 궁금해하거나 정대세가 북한이 아닌 한국 대표로 출전하기를 바라는 의견을 표현하기도 하였다.

> 대한민국 버린(?) 닮은 꼴 두 스타… 정대세 추성훈.[77]
> 북 선택한 정대세, 데려올 수 없나?[78]
> 한국국적 '인민루니' 정대세, 한국대표 될까?[79]
> 정대세가 '북한 대표'를 선택한 이유.[80]

북한과 정대세를 연계하는 방식의 보도는 한국과 북한의 관계에 직접적인 영향을 받는다. 정대세는 2010년 월드컵을 앞두고 한국 대표팀의 박지성 선수와 함께 SK텔레콤의 월드컵 광고의 촬영을 끝마쳤지만, 천안함 사태가 발생하고 그 원인이 북한 어뢰 공격으로 밝혀지면서 광고는 방영되지 않았다.[81] 천안함 사태와 전혀 관계없는 정대세이지

77) 『매일경제』, 2008.05.30.
78) 『머니투데이』, 2009.06.02.
79) 『머니투데이』, 2010.05.26.
80) 『한겨레』, 2010.07.24.
81) 『머니투데이』, 2010.05.25.

만 "북풍에 날아간 정대세 월드컵 광고" 사태는 여전히 남북 관계에서 자유로울 수 없는 정대세 그리고 재일조선인의 한 단면을 보여준다.[82]

정대세에 대한 담론은 2013년에 새로운 양상을 보이는데, 그가 수원 삼성 블루윙즈와 계약을 맺고 한국에서 활동하게 된 시기이다. 정대세와 북한을 연결시키며 종북 이슈가 불거진 것은 온라인 극우 사이트인 일간베스트(일베, www.ilbe.com)에서 정대세를 2013년 K리그 올스타 투표에서 끌어내리기 위한 게시물이 논란을 불러일으키면서부터이다.[83] 일베의 게시판에는 "빨갱이는 가라", "한국프로축구 올스타에 북괴가 웬 말이냐" 등의 자극적인 글이 올라오면서" 정대세에 대한 종북 논란이 가속화되었다.[84] 일베의 논란글에 정대세 역시 자신의 트위터를 통하여 "축구판에서 일베충 박멸!!!"이라고 대응하면서 관련 이슈는 많은 주목을 받았다. 정대세에 대한 종북 이슈가 불거진 것은 박근혜 정부 아래서 지속적으로 남북 관계가 악화되어 가고, 국내적으로는 이정희 및 이석기 의원 등 통합진보당에 대한 종북 논란이 가속화된 것과 큰 관련이 있다.

정대세에 대한 종북 논란은 2013년 6월 보수 논객 변희재가 그의 과거 행적, 특히 김정은과 북한 정권에 대하여 우호적인 발언을 한 것을 문제 삼으며 '국가보안법 위반' 혐의로 검찰에 고발하면서 확대되었다. 변희재는 정대세가 "2010년 7월 호주 공영방송과의 인터뷰에서 '나는 김정일을 전적으로 존경한다. 나는 무슨 일이 있어도 그를 믿고 따를 것이다'라고 발언"한 것을 강하게 비난하였다.[85] 변희재가 대표로

82) 『한겨레』, 2010.05.25.
83) "일베, 정대세 끌어내리려 올스타전 투표 훼방" (『서울경제』, 2013.05.31.)
84) 『이투데이』, 2013.05.01.
85) 『국민일보』, 2013.06.03.

있는 미디어워치는 정대세를 고발하면서 "정대세는 김일성의 주체사상
을 찬양하며 조총련 학교에서 공부하고 북한 체제를 위해 공을 차는
인물"이라며 "국내에서 추방하든가 국가보안법 제7조 찬양고무죄로 처
벌"할 것을 주장하였다.[86] 정대세에 대한 국가보안법 위반 고발은 곧바
로 검찰의 수사로 이어지면서 중요한 사회적이고 정치적 이슈로 대두
되었고, 각종 언론 및 온라인 공간에서 열띤 논쟁으로 이어졌다.

> 변희재 "정대세는 북한 공작원"… 진중권 "이 정도면 정신병"[87]
> 프로축구 정대세 선수 '국가보안법위반' 고발[88]
> 검찰 '국보법 위반' 혐의 정대세 수사 착수[89]
> 검찰, '국보법 위반' 혐의 정대세 수사[90]
> 檢, '국보법 위반' 정대세 고발사건 공안부 배당[91]
> 정대세 국보법 위반 수사에 네티즌들 '갑론을박'[92]
> "삼성과 FIFA도 수사할래?" 정대세 국보법 마녀사냥, 결국 검찰 수
> 사로 이어져[93]

과거의 발언이 이슈가 되고 국가보안법의 대상이 되느냐의 논쟁이
붉어진 것은 정대세가 단지 북한 대표 팀으로 활약한 사실 때문이 아니
라 북한과 연결 지어 생각하는 반공 이데올로기가 작동한 결과라 하겠

86) 『중앙일보』, 2013.06.20.
87) 『헤럴드 경제』, 2013.06.03.
88) 『경인일보』, 2013.06.17.
89) 『서울경제』, 2013.06.20.
90) 『SBS』, 2013.06.20.
91) 『KBS』, 2013.06.20.
92) 『한국경제』, 2013.06.21.
93) 『국민일보』, 2013.06.21.

다. 정대세의 복잡한 정체성은 다시 그를 국내법으로 처벌할 수 있는
지, 그리고 정대세가 외국인 신분으로 한국 프로 스포츠 리그에 등록되
는 것이 맞는지에 대한 논란으로 이어졌다. 종북 논란 이후에도 정대세
는 여전히 한국에서 셀러브리티로 대우 받고 있지만, 여전히 그를 친북
적인 인사로 그리고 한국을 배반한 적으로 여기는 정서가 공존하고
있다. 일본에서 뿐 아니라 한국에서도 다양한 차별을 받는 정대세의
상황 및 그를 둘러싼 북풍 그리고 중복 논란은 한국 사회에서 재일조선
인이 여전히 "식민과 냉전의 연속선상에" 있음을 보여준다.[94]

정대세에 대한 언론 담론은 자유로운 이동, 성공한 개인, 그리고 하
나의 국적을 넘어선 다양한 정체성 등의 특징을 드러내는 동시에 다시
반일, 반공, 그리고 종북 이데올로기에 교착되어 있는 한국 사회에서
재일조선인의 현실을 잘 드러내 준다. 권혁태의 평가처럼, 현대 한국
언론 담론 속의 정대세는 "국민이고 민족이면서, 국민이 아니고 민족
이" 아니면서, 그러나 여전히 "중첩된 이중의 억압"으로 구성되고 있
다.[95] 유연한 시민권을 상징하지만 한국 사회에서는 냉전 및 반공주의
이라는 낙인에서 자유로울 수 없는 제3세대 재일조선인의 단면을 드러
낸 것은 본 연구의 주요 차별점이라 할 수 있다. 제3세대 재일조선인을
둘러싼 다양하고 모순적인 상황은 "전지구화 경향이 지역주의의 흐름
과 민족주의 정서와 서로 충돌하고 때로는 조응하고 있는 아시아 사회
의 현재의 특성을 상징적으로" 보여준다.[96]

94) 김귀옥, 「분단과 전쟁의 디아스포라」, p.60.
95) 권혁태, 「일국사를 넘어 교착의 한일 관계」, p.354.
96) 조영한, 「아시아 스포츠 셀러브리티 생각하기」, p.34.

5. 마치며: 탈식민과 탈냉전의 가능성으로 재일조선인 혹은 자이니치(Zainichi)

이 글은 한국 사회에서 큰 관심을 받은 제3세대 재일조선인 축구 선수 정대세에 대한 한국 언론의 담론을 살펴보았다. 식민과 냉전이라 는 태생적인 특징을 가지고 있는 재일조선인 3세대로서 정대세는 북한 대표팀으로 출전하여 한국을 포함한 세계에 큰 주목을 받으면서 한국 사회에서 셀러브리티로서 지위를 획득하였다. 정대세에 대한 담론은 단순히 셀러브리티로서의 유동적 시민권 및 자유로운 이동성을 상징할 뿐 아니라 식민과 냉전의 기억, 상처 그리고 구조적인 잔재들이 제3세 대 재일조선인에 대한 담론에도 여전히 존재하고 있음을 보여주었다. 21세기 한국 사회에서 새롭게 구성된 재일조선인의 담론 양상은 세계 화, 국가 간 이동 그리고 다문화라는 현재의 변화를 재고하는데 있어 식민과 냉전이라는 역사적 문제가 현재적인 요소로 작동하고 있음을 보여주었다.

한국 언론을 통해 본 정대세 담론은 크게 유연한 시민권자로서, 살아 있는 역사로서 그리고 이데올로기 분쟁의 장으로서 정대세의 재현 양 식을 보여주었다. 정대세로 대표되는 제3세대 재일조선인이 21세기 한국 사회에서 일본 제국주의와 반일 감정이라는 식민 경험과 남북 갈등 및 반공 이데올로기라는 냉전의 경험을 환기하는 주체임을 알 수 있다. 정대세가 상징적으로 보여준 초국가적 이동성 및 다중적인 주체성, 그리고 하나의 국적에만 소속되지 않는 국적 선택의 다양성 및 가변성은 탈민족적이고 탈국가적인 주체 및 정체성의 가능성을 상 상하게 해 주었다.[97] 또한, 정대세를 통하여 한국 사회가 새롭게 재일 조선인의 역사적 기원 및 일본에서의 현재의 지위 및 현황을 새롭게

알고 이해하는 기회를 얻기도 하였다. 정대세 및 재일조선인에 대한 다양한 텔레비전 프로그램 및 언론 보도를 통하여 냉전 속에서 어렵게 조선적을 유지하고 조선인 학교에서 교육을 받는 재일조선인에 대해 이해를 할 수 있었다. 그럼에도 불구하여 여전히 한국 사회는 1개 이상의 국적의 가능성을 보인 정대세를 이해하지 못하거나 국가주의적 발상 속에 한국 대표팀에 합류시키고자 하는 의사를 주기적으로 드러내었다. 특히 북한 대표팀으로 활약하면서 북한 및 김정일에 대한 정대세의 의견을 바탕으로 종북몰이를 하는 등 반공 이데올로기가 여전히 판단의 잣대로 작동하고 있음을 발견할 수 있었다. 정대세 담론이 표상하는 다양한 재현 양식은 "식민지와 냉전기를 거치면서 장기적으로 중첩되 온 종(縱)의 모순과 '포스트 냉전'과 지구를 사는 그들 세대의 동시대적 횡(橫)의 모순이 교차"하는 제3세대 재일조선의 정체성을 상징적으로 보여준다.[98]

궁극적으로 제3세대 재일조선인의 대표적 개인으로 정대세를 둘러싼 한국 사회의 다양하고 복잡한 담론의 생성 및 경쟁 양상을 분석하는 것은 한국 사회의 탈식민과 탈냉전의 가능성을 생각해보게 한다. 교포혹은 동포라는 호칭보다 해방 이후 구종주국인 일본에 거주해야 하는 한인들의 역사적 조건을 드러내는 재일조선인이라는 호칭은 지나친 민족주의 혹은 반공주의적 입장을 극복하는데 효과적이다. 여전히 '조선'이라는 단어가 북한 혹은 총련을 연상시킨다는 점에서 재일코리안 혹은 자이니치라는 용어를 활용하는 것도 좋은 대안이 될 수 있다.[99]

97) 양은경, 「스포츠 인력의 초국적 이동과 다문화주의의 환상」, 『사회과학연구』 20(1), 충남대학교 사회과학연구소, 2009, pp.63~83.

98) 김예림, 「이동하는 국적」, p.380.

99) 일본 사회 연구자인 박용구(2009)는 유사한 취지이지만 조선이라는 단어가 북한을

재일(在日)이라는 뜻의 자이니치라는 용어는 이미 일본 내에서 많은 연구자들이 사용해 온 단어인 동시에 최근에는 영어로 표기하는 자이니치(Zainichi)는 영미권 학계에서도 재일조선인을 가리키는 용어로 자주 등장한다.[100] 특히 한국에서 최근 발견되는 "자이니치라는 호칭의 등장은 한국사회가 다문화사회로 이행하는 과정에서의 성찰의 표출"로 생각할 수 있다.[101] 한국 사회에서 활용되는 자이니치라는 단어는 재일교포와 재일동포와는 다른 그리고 재일한국인이나 재일조선인과는 다른 상상력을 가능하게 해 줄 수 있다. 한국 사회에서 포스트-자이니치로서 제3세대 재일조선인의 주체를 호명하는 것은 민족주의적이거나 국가주의적 관점을 넘어 한국, 일본, 그리고 북한을 연결하여 그들의 역사성과 현재성을 드러내는 데 효과적이라고 생각한다. 이를 통하여 재일조선인의 이슈를 단순히 일본의 식민 지배의 결과나 일본 사회에 대한 비판으로 단순화하는 것이 아니라 아시아 간의 문제의식을 효과적으로 드러내는 대상으로 사고하는 것을 보여줄 수 있다. 자이니치라는 호명과 함께 제3세대 재일조선인 담론의 한계와 가능성을 통하여 현재 한국 사회에 현존하는 식민 및 냉전의 구조 및 이데올로기적인 장벽을 드러낼 수 있고 동시에 탈식민과 탈냉전이 필요성을 강조할 수 있다.

암시하는 경향이 강하여 "재일코리안"이라는 호칭을 제안하기도 한다(박용구, 「재일코리안의 나이그룹별 정체성에 대한 실증분석」, 『국제지역연구』 13(2), 서울대학교 국제대학원 국제학연구소, 2009, pp.135~162.).

100) Lie, J., *Zainich(Koreans in Japan)*; Lie, J., The End of the Road? The Post-Zainichi Generation. In S. Rayng and J. Lie (Eds.) *Diaspora without Homeland: Being Korean in Japan.* (pp.168~180). Berkeley, University of California Press, 2009.

101) 신현준, 「동포와 이주자 사이의 공간」, p.70.

정대세는 탁월한 축구 실력과 대중친화적인 퍼스널리티로 한국 사회에 스타로 등장하였으며, 탈민족과 탈국적성을 상징하는 인물로 묘사되었다. 경계성의 정체성을 떠안은 자이니치로서 제3세대 재일조선인이 남과 북, 그리고 일본의 국민국가로 귀환하지 않고, "국민국가에 대한 초월적 상상력의 한 단초"가 되기를 희망해본다.[102] 21세기 한국 사회에서 새롭게 구성되는 제3세대 재일조선인의 표상, 재현, 그리고 담론의 구성 양상은 한국 사회의 탈식민과 탈냉전의 가능성과 한계를 생각하게 한다. 한국과 북한, 그리고 일본을 연결하는 주체로서 자이니치에 대한 새로운 관점은 궁극적으로 동아시아의 지정학적 변화를 검토하고 평화로운 관계를 상상하는데 기여할 것이다.

<div style="text-align:right">

이 글은 이화여자대학교 한국문화연구원의 『한국문화연구』 제33집에 실린
논문 「21세기 한국 사회에서 제3세대 재일조선인의 담론 구성
－축구 선수 정대세를 중심으로」을 수정·보완한 것임.

</div>

참고문헌

강명구, 『한국 저널리즘 이론: 뉴스, 담론, 이데올로기』, 나남, 1994.

권혁태, 「재일조선인이 던지는 질문」, 『황해문화』(겨울), 새얼문화재단, 2007.

_____, 「일국사를 넘어 교착의 한일 관계」, 『역사비평』 92, 역사비평사, 2010.

김귀옥, 「분단과 전쟁의 디아스포라－재일조선인 문제를 중심으로」, 『역사비평』 91, 역사비평사, 2010.

김예림, 「이동하는 국적, 월경하는 주체, 경계적 문화자본: 한국내 재일조선인 3세의 정체성 정치와 문화실천」, 『상허학보』 25, 상허학회, 2009.

102) 오창은, 「경계인의 정체성 연구」, p.55.

김태만, 「재일 코리안 디아스포라의 트라우마: 영화 〈우리에겐 원래 국가가 없었다〉, 〈박치기〉, 〈우리학교〉를 중심으로」, 『동북아문화연구』 25, 동북아시아문화학회, 2010.

김태식, 「누가 디아스포라를 필요로 하는가―영화 '엑스포70 동경작전'과 '돌아온 팔도강산'에 나타난 재일조선인 표상」, 『일본비평』 4, 2011.

박용구, 「재일코리안의 나이그룹별 정체성에 대한 실증분석」, 『국제지역연구』 13(2), 2009.

서경식, 『고통과 기억의 연대는 가능한가? 국가, 국민, 고향, 죽음, 희망, 예술에 대한 서경식의 이야기』, 철수와 영희, 2009.

서경식, 『언어의 감옥에서―어느 재일조선인의 초상』, 권혁태(역), 돌베개, 2011.

신무광, 『우리가 보지못했던 우리 선수: 뿌리를 잊지 않는 재일 축구선수들의 역경과 희망의 역사』, 리명옥(역), 왓북, 2010.

신소정, 「뉴커머와 재일조선인의 관계연구: 영화 '달은 어디에 떠 있는가'를 중심으로」, 『일본문화연구』 31, 동아시아일본학회, 2009.

신현준, 「동포와 이주자 사이의 공간, 혹은 민족과 국가에 대한 상이한 성원권」, 『귀환 혹은 순환: 아주 특별하고 불평등한 동포들』, 그린비, 2013.

양은경, 「스포츠 인력의 초국적 이동과 다문화주의의 환상」, 『사회과학연구』 20(1), 충남대학교 사회과학연구소, 2009.

오창은, 「경계인의 정체성 연구―재일조선인 김시종의 시 세계」, 『어문론집』 45, 중앙어문학회, 2010.

윤건차, 『교착된 사상의 현대사―1945년 이후의 한국, 일본, 재일조선인』, 박진우 외(역), 창비, 2008.

이정은, 「식민제국과 전쟁, 그리고 디아스포라의 삶: '우토로' 지역 재일 조선인 1세 여성의 정착과 생활」, 『한국사회학』 45(4), 한국사회학회, 2011.

정진성, 「'재일동포' 호칭의 역사성과 현재성」, 『일본비평』 7, 서울대학교 일본연구소, 2012.

조경희, 「'마이너리티'가 아닌, 고유명으로서의 재일조선인」, 『황해문화』, 새얼문화재단, 2006.

_____, 「한국사회의 '재일조선인' 인식」, 『황해문화』, 새얼문화재단, 2007.

_____, 「이동하는 '귀환자들': '탈냉전'기 재일조선인의 한국 이동과 경계의 재구성」, 『귀환 혹은 순환: 아주 특별하고 불평등한 동포들』, 신현준(엮), 그린비, 2013.

조영한, 「아시아 스포츠 셀러브리티 생각하기: 전지구화와 이동성―시민권―정체성의 맥락에서」, 『언론과사회』 19(1), 언론과사회, 2011.

_____, 「월경하는 아시안 스포츠 셀러브리티와 유동적 시민권: 한국과 중국의 2008년

베이징 올림픽 보도를 중심으로」, 『한국스포츠사회학지』 27(4), 한국스포츠사 회학회, 2014.

최덕효, 「'구(舊)종주국'에 사는 조선인과 '민족'」, 「당대비평」 24, 생각의나무, 2004.

Andrews, D. L. & Jackson, S. J., Inroduction: Sport celebrities, public culture, and private experience, In D. L. Andrews & S. J. Jackson (Eds.) *Sport Stars: The cultural politics of sporting celebrity*, (pp.1~19). London & New York: Routledge, 2001.

Cho, Y. C. Leary & S. Jackson, Glocalization of Sports in Asia, *Sociology of Sport Journal* (29)4, 2012.

Fairclough, N., *Discourse and social change.* Cambridge: Polity Press, 1992.

Jackson, S. J., Andrews, D. L. & Scherer, J., Introduction: The contemporary landscape of sport advertising, In S. J. Jackson, D. L. Andrews (Eds.) *Sport, Culture and Advertising: Identities, commodities and the politics of representation.* (pp.1~23). London and New York: Routlege, 2005.

Iwabuchi, K., When the Korean Wave meets residents Koreans in Japan: Intersections of the transnational, the postcolonial and the multicultural. In B. H. Chua & K. Iwabuchi (Eds.). *East Asian Pop Culture: Analysing the Korean Wave* (pp. 243~264). Hong Kong: Hong Kong University Press, 2008.

Kelly, W. W., Japan's Embrace of Soccer: Mutable Ethnic Players and Flexible Soccer Citizenship in the New East Asian Sports Order. *The International Journal of the History of Sport, 30*(11), 2013, 1235~1246.

Lie, J., *Zainich (Koreans in Japan): Diasporic Nationalism and Postcolonial Identity.* Berkeley, LA & London: University of California Press, 2008.

Lie, J., The End of the Road? The Post-Zainichi Generation. In S. Rayng and J. Lie (Eds.) *Diaspora without Homeland: Being Korean in Japan.* (pp.168~ 180). Berkeley, University of California Press, 2009.

Morris-Suzuki, T., *The Past within Us: Media, Memory, History.* London & New York: Verso, 2005.

Ong, A., *Flexible Citizenship: The Cultural Logics of Transnationality.* Durham & London: Duke University Press, 1999.

Rowe, D., *Sport, culture and the media: The unruly trinity*(2nd Edition). Buckingham: Open University Press, 2004.

Smart, B., *The sport star: Modern sport and the cultural economy of sporting celebrity*. London: Sage, 2005.

Turner, G., Booner, B. & Marshall, P. D., *Fame games: The production of celebrity in Australia*. Cambridge: Cambridge University Press, 2000.

Whannel, G., *Media Sport Stars: Masculinities and Moralities*. London and New York: Routledge, 2002.

냉전 탈냉전 시기
재일코리안 스포츠영웅의 초국적 활동

유임하

1. 스포츠영웅과 재일코리안

한 시대를 풍미한 인물들을 관행적으로 '영웅'이라 칭한다. 근대스포
츠가 추구하는 기록 갱신에 부여한 '영웅'은 단순히 새로운 경기 기록을
쟁취한 자만을 뜻하지 않는다. 인간의 열정과 소망이 만들어낸 고귀한
자기 성취, 온갖 역경을 이겨내며 '현대의 신화'[1]를 만들어낸 주인공을
영웅이라 칭한다. '손기정'이나 '리키도잔' 혹은 '역도산'처럼 특정한
시기에 민족이든 국가든 손상된 집단심성을 치유하고 대리만족을 충족
시킨 존재, 그래서 '시대정신(der Zeitgeist)'이라고 할 만큼 한 시대의
문화적 지표가 되고 오래도록 팬덤을 형성한 존재, 스포츠 분야에서
기념비와도 같은 존재가 바로 스포츠영웅이다.

한국체육사에서 '스포츠 영웅'이라는 지표는 온갖 역경을 딛고 일어
선 기념비적 존재가 아니라 국적성에 바탕을 두고 엘리트체육의 성취
로만 한정해서 서술하려는 경향이 우세하다. 『대한체육회90년사』(대한

1) 롤랑 바르트, 이화여대 기호학연구소 역, 『현대의 신화』, 롤랑바르트 전집3, 동문선, 1997, p.11.

체육회, 2010)는 여명기(1919~), 창립기(1920~1929), 수난기(1930~1945), 부활기(1946~1960), 정착기(1961~1970), 발전기(1971~1980), 도약기(1981~1990), 선진화기(1991~2010) 등으로 시대를 구분해서 서술하고 있다. 시대를 10~15년을 한 단위로 삼고 있으나 시대개념의 근거나 정합성은 선명하지 않다. 기술된 내용은 경기단체 조직 변화, 경기 기록, 올림픽과 각종대회에서 거둔 성과에 치우쳐 있다.

한국 스포츠 영웅들의 신화 중에는 스포츠 약소국에서 강국으로 이끈 업적을 앞세움으로써 냉전의 시기에 동원된 스포츠 내셔널리즘의 표상과도 같은 존재가 옹립되기도 한다. 손기정의 사례처럼 '민족의 고난과 극복'이라는 서사의 플롯을 강화하다 보면 '수많은 손기정들'의 탄생을 규명하기보다는 자국중심주의적인 특정 부류만이 신화화될 위험이 커진다. 실제로 엘리트체육의 모든 성과들을 영웅이라는 이름을 붙여 자국중심주의에 입각하여 스포츠인들을 역사화하고 그를 기념한다.

스포츠 영웅들의 반복적인 신화화는 한국체육과 스포츠 발전에 기여한 수많은 개인들을 망각의 지평으로 밀어내고 봉인해버린다. 재일코리안이 한일스포츠 발전과 한일 문화교류에 헌신하고 기여한 역사의 망각도 그 중 일부이다. 그 결과, 재일코리안들의 헌신과 한국 스포츠 발전에 공헌한 점은 풍문으로 알려져 있을 뿐 그것의 윤곽이나 전모에 관해서는 알려진 바가 그리 없다. 이 같은 현상은 1970년대까지 작동했던 재일 사회에 대한 몰이해와 무관심, 재일 사회 구성원들의 지위 향상을 방치해온 기민(棄民)정책의 관성과 배외주의를 환기시킨다.

일례로, 한국체육학회에서 2015년에 발간한 『한국체육인명사전』의 기술방식은 기본적으로 자국중심주의에 기반을 두고 있다. 사전은 체육인의 범위를 '대한민국 체육사 주요인물'로 범주화하여 '체육계 공헌 인물' '역대 IOC 위원', '역대 대한체육회장' '역대 새국민생활체육회장'

'역대 대한 장애인체육회장' 외에 2014년 국민체육진흥공단이 지원하
는 경기력향상연구 연금 수혜자로 한정된 '종목별 엘리트 선수 및 지도
자'만을 선별, 수록해 놓았다.

　냉전과 탈냉전으로 이어진 1965년 체제 등장 이후부터 지금까지,
재일코리안 스포츠커뮤니티의 모국스포츠에 대한 기여와 헌신, 재일
코리안의 스포츠활동은 한국사회가 스포츠강국으로 발돋움하는 역사
에서 간과해서는 안 될 공적 기억이다. 1965년 한일 국교정상화와 함께
등장한 소위 '1965년체제'는 한미일 군사동맹을 바탕으로 동북아 지역
에 남북일 냉전구조를 관철시켰다. 이 체제는 잘 알려진 대로 소련-중
국-북한으로 연계된 '북방 삼각동맹'의 대응구조이나 한일관계만이 아
니라 한미일의 군사외교적 동맹에 기초한 한일관계를 구축하며 정치
안보와 경제적 결속을 강화하는 것이 목적이었다.

　이 글에서 '냉전기'란 1965년에서 시작하여 1989년 동구 국가사회주
의 몰락과 소비에트 연방 해체에 이르는 시기까지를 지칭하며, 탈냉전
의 시기란 1990년 이후부터 지금까지로 냉전질서의 해체에 따라 한미
일 냉전구조가 결속력이 약화 또는 이완되면서 개방적이고 자율적인
시민사회의 교류가 활성화되었던 시기를 가리킨다. 세부적으로는 동
아시아에서 중국의 대국화가 가시화된 2010년 이후부터는 동아시아
정치경제적 지형 변화, 2012년 이후 전개된 한일관계의 악화 등을 고려
해야 하나 이 글에서는 편의상 '냉전시기'와 '탈냉전시대'로 나누어 서
술하기로 한다.[2]

　재일코리안의 스포츠활동이 모국스포츠 발전에 기여한 족적(足跡)을

살펴보는 데 요긴한 텍스트는 2012년 2월 10일 도쿄에 소재한 제국호텔에서 열린 '재일본대한체육회 창립 60주년 기념사업'[3]에 헌정된 한글판 『재일본대한체육회 60년사』(도쿄, 도서출판 좋은땅, 2012; 이하 『60년사』로 표기함)와, 2달 앞서 일본어판으로 간행된 오시마 히로시(大島弘史)의 『魂の相極: 在日コリアン スポツ英雄列傳』(集英社, 2012)이다.[4]

재일본대한체육회의 역사가 처음 정리된 것은 40주년을 기념하여 간행된 『在日本大韓體育會史』(일문)(재일본대한체육회, 1992)(이하 『40년사』로 표기함)이다. 『40년사』의 기술방식은 서장 '체육회 전사(1936-1953)'에 '유학생 스포츠계'(1절), '전후 재일동포조직의 변천과 스포츠 활동'(2절)을 배치해 놓았고, 1장 '체육회사(1953~1911)'에서는 1대 회장부터 11대 회장 재임시까지의 활동과 자료들을 배치하였다. 2장에서는 지방본부와 산하 가맹경기단체를 정리했고, 3장 '자료'에서는 체육인 헌장, 조선체육회 창립취의서, 체육조직도, 정관, 역대회장, 지방본부 역대회장과 근속임기, 역대 임원명단과 수훈자 명단, 서울올림픽 성금 수훈자 명단, 재일동포선수역원 국제대회 참가기록, 재일동포 전국체육대회 참가기록과 선수명단(34-72회), 세계한민족체육대회 재일동포 선수단 명단(1-2회) 등을 수록해 놓았다.

『60년사』는 『40년사』의 기술방식을 따르면서도 각종 대회 선수단 참가현황, 각종대회 순위 등, 이후 20년의 활동 내역을 보충하였다.

3) 재일본대한체육회 창립 60주년 기념사업은 『60년사』와 『열전』 발간, 체육공로자 치하가 주요한 사업이었다. 관련 기사로는 「재일대한체육회 60주년 기념사업 실시」(『재외동포신문』, 2011.7.21)에 잘 나타나 있고 행사 내용은 『재일본대한체육회 60년사』, 도서출판 좋은땅, 2012, pp.23~38을 참조할 것.

4) 한글판은 『재일코리안 스포츠영웅열전』, 연립서가, 2023. 이하 인용은 한글판 『열전』의 면수를 표기함.

『60년사』는 '체육회 이전 역사'(1장), '회장체제를 중심으로 한 체육회 역사'(2장), '지방본부와 가입 경기단체'(3장), 전국체전 역대 참가기록과 선수명단, 역대 정부체육 포장 서훈명단, 선수와 임원들의 국제대회 참가기록 등의 '자료'(4장)으로 구성해 놓은 기본 사료(史料)인 셈이다.

　『열전』은 『40년사』와 『60년사』를 바탕으로 재일코리안의 스포츠활동에 초점을 맞추어 한일 스포츠에 크게 기여한 이들을 현장 취재했다.[5] 『열전』은 사료의 관점을 벗어나 종목별로 개인 생애사라는 관점에서 재일코리안의 스포츠활동을 입체적으로 볼 수 있어서, 증언자료집 또는 스포츠 분야의 민족문화지(sports ethnography)에 가까워 보인다.[6] 『열전』의 이 같은 특성은 재일코리안의 스포츠활동을 출신지역, 국적이라는 제도의 벽, 경계인 또는 서발턴의 문화적 위치 등을 극복하면서 모국의 스포츠 발전에 기여하고 한일 스포츠교류의 주역이었다는 점을 한일체육사에 재배치하는 데 유용할 뿐만 아니라 한국체육의 하위사, 재일코리안의 스포츠생태계를 조망하는 데도 유용하다.

　이 글은 1965년 이후 '재일코리안의 초국적인 스포츠활동'에 대한

5) 저자는 숙명의 라이벌로서 수많은 명승부와 드라마를 거듭한 한일 축구사를 기록한 『일한 킥오프 전설-월드컵 공동개최의 기나긴 여정』(일문, 원제: 日韓キックオフ伝説-ワールドカツプ共催』への長き道り), 実業之日本社, 1996; 集英社, 2002 재간행, 이 책은 2002년 미즈노 스포츠라이터상을 수상했다-인용자), 한국야구의 기원에서부터 한일 스포츠교류를 다룬 『한국야구의 원류-현해탄과 꿈의 경기장(일문, 원제: 韓国野球の源流-玄界灘のフィールド・オブ・ドリームス)』(新幹社, 2006), 스포츠 약소국에서 '극일'이라는 모토를 바탕으로 스포츠강국으로 변모한 역사를 기술한 『코리안스포츠 '극일' 전쟁(일문, 원제: コリアンスポーツ〈克日〉戦争)』(新潮社, 2008) 등, 주로 한일교류에 바탕을 둔 한국 스포츠를 다루고 있다.
6) 야구(1장)와 축구(2장), 유도(3장)와 레슬링(4장), 농구와 배구(5장), 골프(6장), 마라톤(7장), 동계스포츠(8장), 럭비와 사격과 하키(9장) 등 11개 종목에서 뚜렷한 족적을 남긴 재일코리안의 생애를 추적하며 이들이 한일스포츠의 가교로 역할한 점을 부각하고 있다.

이해야말로 향후 한국체육사의 외연을 확장하는 학술적인 논의를 촉발시킬 가치가 충분하다는 판단 아래, 한국스포츠 발전에 공헌한 재일코리안 스포츠활동의 '초국적(trnas-national)' 국면과 추이를 거칠게나마 조감해 보고자 한다. 효율적인 논의를 위해 이 글은 『60년사』와 『열전』을 주요 텍스트로 삼아 1965년 이후 재일코리안 스포츠커뮤니티와 초국적 스포츠활동을 냉전시기(1965~1990)와 탈냉전시기(1990-최근)로 나누어 살펴보기로 한다.

2. 호명과 응답: 냉전시대(1965~1990) 재일코리안의 초국적 스포츠활동과 국적 문제

60년대 이후 한국스포츠의 발전과 도약은 한국사회의 압축적인 산업화 경로를 많이 닮아 있다. '재일'의 관점에서 보면 오늘의 한국 체육 인프라 구축과 스포츠강국으로의 여정은 도쿄올림픽에서 구체적인 계기를 마련했다는 표현이 적절하다. 다음 인용을 보자.

> 도쿄올림픽을 계기로 한국 스포츠는 큰 변화를 맞이했다. 한국은 224명이라는 대규모 선수단을 파견하면서도 은메달 2개, 동메달 1개라는 성적을 거두었다. 이에 비해 일본은 금메달 16개, 은메달 5개, 동메달 8개를 획득하며 세계 유수의 스포츠 강국으로 약진하고 있었다. 당시 대한체육회 회장 민관식은 스포츠 행정의 확립과 훈련에 전념할 수 있는 환경 정비의 필요성을 절감했다.
> 민관식은 도쿄 요요기에 있는 일본 스포츠의 총본산이라 할 수 있는 기시岸 기념체육관을 보고, 한국에도 비슷한 건물을 지어야겠다고 결심했다. 그래서 서울시청 옆에 토지를 확보하여 1966년 6월 30일, 지하

1층, 지상 10층의 체육회관이 완성되었다. 낙성식에는 박정희 대통령
과 민주공화당 의장 김종필 등이 참석했다. (중략)

　체육회관 낙성식과 같은 날, 서울 북쪽 외곽의 태릉에 국립 트레이닝
센터(국가대표 선수촌)가 문을 열었다. 개장 당시에는 사무소나 식당
등이 있는 본관에 488명의 선수가 숙박할 수 있는 기숙사를 마련한
정도였지만, 점차 체육관이나 실내풀 등의 시설을 확충하고 면적도
10배로 늘어났다./ 당시 한국의 1인당 국민소득은 110달러 정도로 아직
빈곤했고, 정부로서도 산업기반의 정비에 힘을 쏟고 있던 시대였다.
하지만 남북이 각자의 우위를 격렬하게 주장하고 있던 시대였던 만큼
결과가 확실히 나오는 스포츠에서 질 수는 없는 노릇이었다. 민관식은
그러한 정치적 상황을 역이용하여 스포츠의 기반 정비에 필요한 예산
을 확보했다./ 그렇다 하더라도 당시의 한국으로서는 한계가 있었으므
로 재일코리안의 힘이 필요했다.(『열전』, pp.206~207)

　1964년 도쿄올림픽은 한국스포츠 발전을 위한 선행모델이었다. 전
후 일본이 한국전쟁이라는 경제특수로 경제호황을 향유하며 국제사회
에 복귀하는 것을 과시하는 국제행사로서 이보다 더 적절한 경우는
없었다. '한국 스포츠의 아버지'라는 별칭에 걸맞게 민관식은 체육산하
단체에 임원선출권을 돌려주며 민주화의 제도적 관행을 처음 마련했
고, 체육회관 건립, 태릉선수촌 준공, 체육과학화를 위한 체육과학연
구원 설립, 코칭아카데미 실시 등을 추진하며 체육 인프라 구축에 박차
를 가했다.[7] 인용대목은 그가 도쿄올림픽을 치르면서 드러난 한국스포
츠 인프라 구축의 구체적인 풍경이기도 하다. 한일국교 정상화와 함께
성립한 1965년체제는 남북의 체제경쟁을 보다 격화시켰다. 민관식은

[7] 민관식, 『끝없는 언덕』, 광명출판사, 1972, pp.35~85; 허진석, 『스포츠공화의 탄생』,
　동국대출판부, 2010, pp.136~197.

이같은 정치적 상황을 활용하여 '스포츠의 기반'을 제도적으로 확보해 나갔다. 그러나 국민소득 110달러에 불과한 낙후한 경제적 조건과 한정된 예산으로는 스포츠의 기반을 마련하는 자금이 턱없이 모자랐다. "재일코리안의 힘"은 부족한 국가예산과 초라한 국내 모금액을 채운 성금 외에 재일상공인들과 스포츠커뮤니티의 지원, 선수들의 모국방문이라는 초국적 지원을 의미했다.

『60년사』 자료편에는 「역대정부체육포장 서훈자 명단」과 「재일동포선수 및 임원 국제대회 참가기록」(1948-2011)이 수록돼 있다.[8] 수훈자들을 살펴보면 다음과 같다. 김의태(1964년 도쿄올림픽, 유도 동메달, 체육포장 거상장, 수훈연도 1964), 오승립(1972년 뮌헨올림픽, 유도 동메달, 국민포장 석류장, 1972), 김국환(테헤란 아시안게임 체조, 금메달, 체육포장 백마장, 1974), 조영순(농구로 본국 및 재일동포 체육 발전에 기여한 공적, 체육포장 거상장, 1975), 박영철(1976년 몬트리올 올림픽 유도 동메달, 체육포장 거상장, 1976), 이도술(체육인, 재일동포 유도 발전에 기여한 공적, 체육포장 백마장, 1976), 장훈(야구, 재일동포 야구 발전에 기여한 공적, 체육 포장 맹호장, 1980), 김창식(체육인, 재일동포 민족교육에 기여한 공적, 국민포장 동백장, 1983), 김영재(체육인, 재일동포 체육발전에 기여한 공적, 국민포장 동백장, 1983), 채수인(체육인, 본국 및 재일동포의 발전과 올림픽 유치에 기여한 공적, 체육포장 맹호장, 1983), 최한락(체육인, 재일동포 체육발전에 기여한 공적, 국민포장 목련장, 1984), 김기섭(1986년 서울 아시안게임 골프 단체전 및 개인전 금메달, 체육 포장 백마장, 1986), 서인교(1986년 서울아시안게임 승마 단체전 금메달, 체육포장 백마장, 1986), 이인창(수구 코치, 서울아시안게임 은메달, 체육포장 기린장, 1986), 이태창(서울아시안게임 수구 은메달, 체육

8) 『재일본대한체육회 60년사』, 도서출판 좋은땅, 2012, pp.463~472.

포장 기린장, 1986). 유홍미(서울아시안게임 수영 릴레이 은메달, 체육포장 기린장?, 1986) 등이 있고, 서울올림픽에 기여한 공로로 이희건(체육포장 청룡장, 1987), 정해룡(체육포장 맹호장, 1987), 김치순(체육포장 맹호장, 1987), 서흥찬(체육포장 맹호장, 1988), 재일대한체육회 창립 50주년 기념으로 채수인(체육포장 청룡장, 2000), 김인학(체육포장 거상장, 2000), 체육인으로 50년 이상 본국 및 재일 스포츠 발전에 기여한 공로로 김영재(체육포장 청룡장, 2006), 허영대(체육포장 청룡장, 2012), 정이광(체육포장 청룡장, 2012) 등이 수훈을 받았다.

훈장 서훈을 받은 재일코리안들은 일본지부를 자처하며 모국의 스포츠발전에 기여한 스포츠커뮤니티의 수장들도 몇몇 포함되어 있으나 대부분은 유도, 농구, 체조 야구 등 각종 대회에서 우승한 국가대표 출신의 메달리스트라는 점이다. 한국유도의 수준을 몇 단계 끌어올린 김의태(1964년 도쿄올림픽 동메달), 박청삼(1967년 세계선수권대회 및 도쿄 유니버시아드 은메달), 체조의 김충조(1967년 도쿄 유니버시아드, 은메달), 오승립(1967년 도쿄 유니버시아드 은메달, 1972년 뮌헨올림픽 은메달), 박영철(1976년 몬트리얼 올림픽 동메달) 등의 성과는 추성훈(2001, 아시아선수권대회 동메달), 안창림(2021 도쿄올림픽 동메달)으로 이어졌다. 국가대표팀 주장으로 1971년 브라질 세계선수권대회 4위, 아시아선수권대회 우승을 이끈 조영순, 일본 프로야구에서 뛰어난 업적으로 한일 야구 발전에 기여한 재일2세 장훈 외에, 1962년(타이페이)과 1963년(도쿄) 아시아야구선수권대회에서 금메달을 획득한 한국야구대표팀에 배수찬(외야수), 김성근(투수), 신용균(투수), 서정리(포수), 유각수(유격수), 박정일(유격수) 등이 있다.[9]

9) 『열전』, p.104. 박동희, 「박동희의 야구탐사-'슬픈 전설', 재일동포야구단」(1-2편)

김성근은 실업팀에서 투수 생활을 마친 뒤에도 한국 프로야구의 명감독으로 발돋움했다. 에히메현(愛媛県) 출신으로 일본야구를 누른 명투수 신용균은 임창용을 조련한 인물이다. 크라운맥주 야구단 창단멤버를 거쳐 해태 타이거즈 수비코치를 지내고 일본으로 돌아간 박정일 등은 선수 시절이나 은퇴 후 지도자로서 한국야구 발전에 기여했다. 또한, 1963년, 1965년, 1966년 아시아탁구선수권대회에서 동메달을 차지한 박중길, 한국골프가 절대 강국으로 도약할 계기를 마련한 김기섭(일본명 金本勇), 한국스포츠의 올림픽 참가와 서울올림픽의 후원금 조성에 기여한 이희건, 정건영, 채수인 등은 재일코리안 스포츠커뮤니티가 모국 스포츠 발전에 기여한 공적을 가늠하기 어렵다는 점을 보여준다.

이희건, 정건영(마치이 히사유키)의 모국 스포츠에 대한 재정적 인적 지원은 잘 알려져 있으나,[10] 재일코리안 스포츠커뮤니티에서 채수인 (1917~2002)[11]의 공로는 잘 알려져 있지 않다. 채수인은 일본 메이지대학을 거쳐 1942년경 덴마크 코펜하겐체육대학 졸업 후 도쿄기독교청년회 체육 주사, 해방 후 일본에 남아 조선건국촉진청년동맹[건청]의 체육부장 등을 역임했다. 1947년 1월 설립된 재일본조선체육협회[현 재일본대한체육회]의 초대 회장에 취임하여 모국 스포츠를 지원하기 시작한 그는, 1948년 런던올림픽을 시작으로 한국 전쟁 중에 개최된 헬싱키올림픽 등에 출전한 한국 선수단을 원조하였다. 또한 그는 정건영과 함께 한국올림픽위원회(KOC)의 위원으로 활동했고, 한국 스포츠와 재일코리안 스포츠 발전에 공로를 인정받아 2000년 체육 훈장 청룡장을

https://rainmakerz.tistory.com/769(2019.1.15.) (검색일: 2023.2.15.)

10) 다카쓰키 야스시, 『13인의 재일한인 이야기』, 한정선 역, 보고사, 2020.

11) http://www.okpedia.kr/Contents/ContentsView?localCode=jpn&contentsId=GC 95201057 (검색일: 2023.4.14.)

수훈하였다. 채수인은 1964년 『코리아스포츠타임즈』를 창간하여 1989년까지 대일대한체육회의 연중행사였던 모국의 전국제전 각종경기를 기록하는 아카이브를 구축했다. 이를 통해 후속세대들에게 모국의 스포츠 정보를 제공하여 스포츠활동의 기반을 조성했던 셈이다. 선수촌의 국립트레이닝센터에 스포츠용품 조달을 떠맡은 것도 채수인이었다.[12)

스포츠인들의 훈포장 수훈은 국가로부터 인정받는 징표일 뿐만 아니라 재일코리안 스포츠커뮤니티의 위상을 제고하고 재일코리안 사회의 결속, 재일사회와 일본 사회와의 교류 확대 등을 확산시킬 구체적인 계기가 된다. 스포츠인에 대한 훈포장 서훈은 냉전시대의 스포츠활동이 '국가대표'라는 내셔널리티(nationality, 국적성)[13)를 기반으로 각축하는 문화정치의 한 단면을 보여준다.

증언에 따르면, 스포츠 분야에서만큼은 총련과 민단의 대결의식에도 불구하고 '원코리아'라는 의식을 공유하고 있었으나 북송이 시작된 1950년대 후반부터 첨예하게 분열되고 갈등이 분출하기 시작했다.[14)

12) 『열전』에는 채수인의 스포츠용품 조달에 관한 일화가 다음과 같이 전한다. "또 국립 트레이닝 센터가 제대로 기능하기 위해서는 용품 조달 등이 필수였다. 그러한 역할은 해방 직후부터 재일코리안의 스포츠 활동에서 중심적인 역할을 해 온 채수인이 담당했다./ 재일체육회 사무실에는 1967년 11월 18일로 날짜가 명시된 〈육상경기 용구 기증 취지서〉, 즉 재일체육회에서 본국 체육회에 기증한 육상경기 용구의 명세가 남아 있다. 그 문서를 보면 원반(목제) 남성용 80장 및 여성용 20장, 원반(합죽형合竹型) 남성용 30장 및 여성용 30장, 포환(놋쇠) 남성용 20개 및 여성용 20개, 해머(놋쇠) 남성용 20개 등이 기증되었고, 그 외에도 창던지기나 장대높이뛰기 같은 다양한 육상경기 용구가 기증되었다./ 이러한 자금이나 용구를 통해 한국의 스포츠는 체제를 정비해가면서, 그 후 발전의 기초를 쌓아올렸다." 『열전』, p.208.
13) 이 글에서 '내셔널리티nationality'는 국가, 국적성 외에 민족과 민족성이라는 의미도 포괄한다는 점을 강조하기 위해 원어 표기를 그대로 사용하기로 한다. 맥락에 따라 국적성, 민족성 같은 표현도 병행하기로 한다.

재일조선인 사회가 국적을 매개로 결정적인 분단을 맞이한 계기는 1965년 6월 23일 체결된 한일조약 이후였다. 조약 안에 명시된 「재일 한국인의 법적 지위 및 대우에 관한 협정」에 따라 일본의 특별법 시행 은 1965년 1월부터 5년 동안 한시적으로만 시행되었다. 본인의 신청으 로 일본 영주 자격을 얻었다(이를 '협정영주권'라고 불렀다). 재일사회에서 신청한 한국 국적의 협정영주자는 1969년 10만 명, 1974년 34만 2천 명, 1985년에는 35만 명으로 가파르게 상승했다. 이 조치는 일본에 거주하던 재일조선인을 한국 국적의 협정영주자와 그렇지 않은 자(대 부분은 조선적)으로 구별하면서 재일사회 내부를 한국/북조선 정부 지 지층으로 나누어놓았다.[15]

『한국여자농구 백년사』에는 '박신자 김명자 김추자' 이후 도래한 실 업단 시대의 농구에서 1970년부터 1974년까지 한국대표단 주장이었던 니치보 출신의 재일코리안 조영순에 관한 인상적인 일화 하나가 등장 한다.

> 제6회 브라질 세계선수권대회를 계기로 특별히 기억해야 할 선수가 있다. 바로 제일은행 소속 대표선수 조영순이다. (중략) 1974년 서울에 서 열린 제5회 ABC대회(아시아농구선수권−인용자) 때는 한국 대표팀 의 최연장자이자 주장을 맡았다. 개회식에서는 각각 참가선수들을 대

14) 재일본대한체육회 전 회장 김영재는 민단계에서 활동한 대표적인 체육계 원로이다. 그는 오사카 소재 겐고쿠(建國) 고등학교가 1976년 정부 지원으로 한국계 학교로 바뀌 었으나. 그 이전에는 민단 계열의 한국 지지측 체육대회든 총련계열의 북한지지 측 체육든대회든 모두 참가했다는 증언과 함께 이러한 교류의 연대감이 북송이 시작되면 서 완전히 갈라져 버렸다고 증언하고 있다. 『열전』, pp.162~163.

15) 김태영, 강대진 역, 『저항과 극복의 갈림길에서−재일동포의 정체성, 그 역사와 현재 그리고 미래』, 지식산업사, 2005, pp.125~126.

표해 선수 선서를 하기도 했다. 한국말이 서툴러 "정정당당히 싸우겠다"를 "전전단단히 싸우겠다"고 하여 웃음을 자아내기도 했지만, 일본에서 났으면서도 고국을 잊지 않고 결국 고국을 위해 뛰는 그에게 국민은 찬사를 보냈다.[16)

 인용 부분은, 한국농구사에서 각국을 대표한 개회식에서 선서한 조영순에 관한 일화이다. 마침 이 자리에 참석한 당시 국무총리 김종필이 그녀의 서툰 발음을 두고 농구협회장이었던 이병희에게 묻자 "재일교포"라 답했다는 일화다.[17) 하지만 일화의 핵심은 국가대표 선수로서 선서 도중 서툰 발음을 한 조영순의 국적성이 표출되는 순간에 나온 고위권력자의 반응이다. 발음의 표지는 '반쪽발이'라는 사회통념과 편견을 작동시키는 촉감이다. 그러나 조영순은 니치보 시절에 단련된 강인한 정신력과 엄격한 규율이 몸에 밴 근면한 훈련 태도 때문에 여자농구의 수준을 높이는 계기로 작용했다는 평판도 부가되었다.[18)
 조영순의 경우에서 보듯, 재일코리안의 스포츠활동은 중고등학교 시절부터 "누구에게도 지지 않을 만큼"[19) 단련된 정신과 뛰어난 경기력이야말로 자신의 보호막이 된다는 사실을 늘 체감하는 경계인의 면모

16) 조동표·권영채, 『96년만의 덩크슛–한국 여자농구 100년사』, 중앙일보시사미디어, 2006, pp.229~230.

17) 『열전』에서는 이 장면이 1974년 이란 테헤란에서 열리는 아시안게임의 한국선수단 결단식에서 종목마다 주장이 선서한 자리라고 서술하고 있어서 사실관계 확인이 좀더 필요하다. 『열전』, p.325.

18) 『열전』에서는 조영순이 훈련 도중 새끼발가락에 금이 가서 농구화를 신을 수 없게 되자 농구화를 찢어서 새끼발가락을 내놓고 훈련했다는 일화를 소개하며, 상하관계나 훈련 규율이 엄격했던 일본팀의 관습이 몸에 배인 조영순의 태도를 제일은행과 한국대표팀에서는 매우 호의적으로 보았고 다른 선수들도 그녀의 태도에 많은 영향을 받은 것으로 알려져 있다. 『열전』, pp.318~325.

19) 오시마 히로시, 『재일코리안 스포츠영웅열전』, 연립서가, 2023, p.325.

를 가지고 있다. 스포츠 현장에서 쟁취한 기록과 뛰어난 성취는 '재일'을 향한 일본 사회의 편견과 차별을 잠시나마 잠재우고 그 균열을 메우는 사회적 공론장을 만들어내지만, 경기가 끝난 뒤에는 사회통합의 기억마저 빠르게 잊혀지고 만다. 열악한 조건이 의제화되어 사회적 진전을 이루는 경우도 더러 있지만 그것이 불가능한 사회에서는 운동기계의 역할로 끝나고 만다. 냉전시대의 스포츠 업적은 체제의 효율성을 보여주는 하나의 상징이나 지표로만 선전되는 경향이 강했다.[20] 그런 까닭에, 냉전시대의 재일코리안들은 스포츠전사로 호명되었을 때 늘 국가이데올로기장치에 순응적인 존재, 체제옹호자의 모습을 고수해야 했다.

　냉전시대에는 '재일'이라는 국적성이 체제와 균열을 일으키는 지점이 상존했다. 50년대 후반 재일동포 학생야구단으로 모국을 방문해서 한국에서 명외야수로 활동하며 국가대표를 지낸 도쿄 에바라고 출신의 재일2세 배수찬은 김신조 일당의 청와대 습격사건이 있었던 1968년 어느날 술김에 정부 비판을 한 발언이 빌미가 되어 서빙고분실에 끌려가 고문을 겪다가 당시 야구협회 회장이었던 김종필의 형 김종락의 도움으로 겨우 구출되었다.[21] 그 일화는 가족의 온정마저 뒤로 하고 한국 국적을 얻었던 냉전시대 재일코리안이 모국의 공안정치에서 겪은

20) 정준영, 『열광하는 스포츠 은폐된 이데올로기』, 책세상, 2003, p.58.

21) 『열전』에서는 최대길의 회상을 통해 배수찬의 가정에 북한으로 귀국한 부모와 누이의 일화를 소개한다. 드물게도 한국어에 능통했던 외향적 성격의 배수찬은 선수 생활을 마무리한 뒤 연세대 감독과 단국대 야구부 창단감독을 거쳐 한국프로야구 지도자로 지내면서 차츰 술에 의존하며 지병으로 고생했다. 그는 80년대 중반 아르헨티나로 이민을 떠나 일본으로 귀환하여 지병 끝에 때이른 죽음을 맞았다. 최대길은 그의 이른 죽음을 고문의 트라우마와 연관짓는다. 오시마 히로시, 『재일코리안 스포츠영웅열전』, 연립서가, 2023, pp.77~79.

불행과 상처를 보여준다. 야구를 장려하지 않았던 북한이나 재일코리안이라는 차별 때문에 선수로 활동할 기회를 얻지 못했던 일본 사회에서, 그가 결행한 한국행은 1950년대 후반 한국야구계에서는 일본의 수준 높은 야구기술을 도입하는 데 부응하는 일이었다. 더구나 배수찬은 '협정영주권' 시행 이전에 한국에 들어온 경우였다. 일가 중 총련활동에 깊이 관여하는 이들이 있다고 해도 우수한 선수들은 고위층의 인맥을 동원하여 조선적에서 한국 국적을 비교적 쉽게 취득할 수 있었다. 당시 한국야구협회장이었던 김종락은 김종필의 형으로 국적 변경과 같은 일도 쉽게 처리하는 자리에 있었던 것이다. 그러나 배수찬의 경우처럼 "야구를 하기 위해 혼자서 국적을 바꾸는 것은 가족 안에 38선을 만드는 일"[22]이었기도 했다.

이렇듯 냉전시기의 반공주의 일색이었던 박정희체제는 한국스포츠의 경우에도 감시를 통해 체제 비판의 여지 자체를 차단하고 거칠게 제압했다. 개인이 아닌 국가가 우선되는 냉전시기의 정치적 현실에서는 스포츠 분야에서도 체제비판의 정치적 색채를 드러낼 수 없었다. 배수찬의 고초는 엄혹한 반공체제에서 체제 비판 자체를 봉쇄하는 경직된 사례 하나일지 모르나 한 개인의 실언조차 용납하지 않는 숨막히는 정치현실을 단적으로 보여준다. 재일코리안이라는 경계인의 위치는 반공체제 하에서는 얼마든지 불온한 자로 낙인 찍힐 위험이 상존했던 셈이다. 재일코리안이라는 경계인의 표지는 서툰 한국어발음으로 지각되기도 하지만 정치적 발언은 용납되지 못하는 사회가 냉전 시대였던 셈이다. 요컨대, 일본 스포츠 현장에서 차별과 사회적 편견을 딛고 단련된 높은 경기력과 뛰어난 기록을 성취한 재일코리안들조차 국

22) 오시마 히로시, 『재일코리안 스포츠영웅열전』, 연립서가, 2023, p.78.

가대표라는 자격에도 불구하고 순응적인 주체로만 호명되었던 현실의 냉엄함을 환기해준다.

전성기를 구가했던 70년대 일본여자 배구선수 거포 시라이 다카코는 본래 '윤정순'이라는 민족명의 재일2세였으나 일본 국적을 얻으면서 국가대표팀에 발탁되어 1976년 몬트리올 올림픽에서 금메달을 획득했다.[23] 한국 국적 때문에 일본의 전국대회에 출전할 수 없었던 농구선수 조영순이 한국팀의 스카우트 제의에 응했던 상황과 여러 모로 대비된다. 한일 국적을 소유했는가 여부에 따라 국가주의에 입각한 스포츠커뮤니티의 호명에 서로 다른 국적으로 경합하는 모습은 70년대 냉전의 시기에 국민과 민족이라는 선택지를 놓고 고심해야 했던 재일코리안의 제도적 현실이기도 했다. 한국스포츠의 빠른 성장가도에 필요한 마중물과 같았던 재일코리안의 초국적 스포츠활동은 1972년 체육특기자 제도와 체육연금이 도입되면서 급속히 퇴조한다. 그 퇴조는 한국스포츠가 더 이상 스포츠 약소국이 아니라는 현실과 엘리트스포츠를 근간으로 삼아 스포츠강국으로 올라선 결과이기도 했다.

3. 응답에서 자기실현으로: 탈냉전 이후(1990~현재) 재일코리안의 초국적 스포츠활동

탈냉전 이후 한국스포츠가 발전하며 높아진 국제적 위상을 보여준 극적인 사례 하나는 2002년 한일월드컵 공동개최(대회 공식 명칭은 2002 FIFA World Cup Korea/Japan, 한글명: 2002 FIFA 월드컵 한국/일본)였다.

23) 오시마 히로시, 『재일코리안 스포츠영웅열전』, 연립서가, 2023, pp.295~317.

본래 한일월드컵의 공식명칭은 2002 FIFA World Cup Japan/Korea이
될 예정이었으나 당시 축구협회장이었던 정몽준은 왜 일본이 한국 앞
에 오냐며 항의하자 제프 블라터 당시 FIFA 사무총장은 영어 알파벳
순서상 J가 K보다 먼저 와서 어쩔 수 없다는 반응을 보였다. 정몽준은
FIFA(Fédération Internationale de Football Association)는 프랑스어를 쓴
단체이므로 프랑스어를 먼저 고려해야 한다고 주장했고, 결국 프랑스
어로 Corée라는 표기를 근거로 대회명을 '한일'로 표기하도록 결정되
었다. 그러나 공식 명칭이 결정된 후 일본에서는 일한 월드컵이라 표기
하기 시작했다. 공식명칭을 두고 벌인 '국적성'의 경합은 대회 직전까지
도 치열했으나 한국에서는 '한일월드컵'으로 일본에서는 '일한월드컵'
으로 부르는 것이 허용되었다.[24]

2002년 6월 30일 한일월드컵 결승전이 열린 요코하마 국제종합경기
장 관람석에는 김대중 대통령 부부와 아키히토 일왕 부부가 함께 입장
하면서 관중들의 환호에 손을 흔들었다. 한일 정상이 나란히 참석한
장면은 재일코리안들에게 깊은 인상을 남겼다. 한일월드컵을 계기로
1950년대 이후 분단된 재일사회의 좌우 관계 복원도 두드러졌다. 재일
본대한체육회에서 기획한 '후레아이 KOREA-JAPAN공동응원단'은
재일한국, 재일조선, 일본인 1천명으로 구성하여 한국 예선전이 열린
부산과 대구, 인천의 경기장에서 응원했다.[25]

『60년사』에는 '조국의 올림픽 참가를 전면 지원' '재일고교야구단
모집하여 조국 방문 시합' '전국체전에 총 9천 명의 유력선수 배출'

24) https://namu.wiki/w/2002%20FIFA%20%EC%9B%94%EB%93%9C%EC%BB%B5%
20%ED%95%9C%EA%B5%AD%C2%B7%EC%9D%BC%EB%B3%B8 (검색일: 2023.4.12.)
25) 『재일본대한체육회 60년사』, 도서출판 좋은땅, 2012, p.265.

'1958년 아시아대회, 건국고가 대표' '서울올림픽에 100억 엔 성금' 등, '역경기에 조국을 빛낸 공적'이 견고딕체의 표제로 표시되어 있다.[26) 그러나 이들 재일코리안 스포츠영웅들의 역사는 한국체육사에서 온전히 기억되지 못하는 형편이다.

재일스포츠 커뮤니티가 한국 정부로부터 민단 특수산하단체로 공인받은 것은 1997년이었다. 해방 이후 시작된 모국 스포츠에 대한 지원은 '재일'이라는 어려운 여건 속에 모국 스포츠 발전을 무조건적이고 자발적으로 성원하며 일구어낸 기여였다. 그러나 모국의 전국체전에 거의 매년 선수단 파견한 것이 민간임의단체 신분이었다는 사실에 새삼 놀라지 않을 수 없다. 모국을 향한 애정과 열정적인 후원이 일방적인 느낌을 갖게 하는 것은, 민단이 본국정부의 통제를 받는 재일민족 커뮤니티로부터 인정을 받는 데 걸린 시간이 무려 50년을 넘겼다는 사실 때문이다.

80년대 이후 한국에서는 프로야구 출범(1982)과 프로축구 출범(1987) 이후, 프로농구 출범(1996), 프로배구 출범(2004) 등으로 인해 스포츠의 자본주의화를 겪으며 일본의 학교체육에 기반을 둔 재일코리안의 스포츠활동은 눈에 띄게 입지가 줄어들었다. 그러나 다른 한편으로 냉전시대의 '국적'을 매개로 한 재일코리안의 초국적인 스포츠활동은 '국가대표'라는 국적성의 맥락을 '자기정체성 확인과 자기실현'이라는 맥락으로 전복, 재구성해 나가는 변화를 보이기 시작했다.

한국사회는 80년대 후반 정치적 민주화를 진전시키면서 군부독재를 극복하며 평화적인 정권 교체를 통해 소위 '1987년체제'를 구축하였다.[27) 2000년대에 들어와 한국사회는 정치적 민주화와 경제성장을 통

26) 『재일본대한체육회 60년사』, 도서출판 좋은땅, 2012, pp. 41~42.

해 2010년 G20에 가입하며 선진국의 반열에 들어섰다. 인권 신장과 사회경제적 자유가 정착하면서 한국사회는 "일본과 함께 아시아를 대표하는 자유민주주의, 시장경제, 기본적 인권이라는 보편적 가치와 규범을 무엇보다도 중시하는 선진 민주국가"[28]라는 이미지를 세계에 유통시켜 나갔다.

일본 사회가 1980년대 후반부터 급속하게 다민족화되면서 일본인들의 타자인식도 크게 변화한다.[29] 1956년 북한 외무상 남일이 재일조선인에 대한 공민권을 선언하며 벌인 북송사업, 1965년 체제가 성립하면서 드러났던 민족과 국민이라는 프레임과 제도는 다민족사회가 되면서 크게 변화했기 때문이다. 재일코리안의 관점에서 보면 일본 사회의 다문화 추세는 아시아 역사에 대한 인식변화와 맞물려 국가 제도의 유연화 속에 국민과 민족 사이에서 갈등하며 배제되었던 재일 1, 2세대의 삶과는 다른, 재일3, 4세의 삶이 펼쳐졌던 셈이다. 일본 수상 무라야마의 식민지배 사죄발언(1995)과 맞물려 재일한국인과 조선적 소유인들에게 공무원 채용의 문호를 개방하는 조치가 가시화되었다. 고치현을 시작으로 2000년 말까지 9개현 8개 도시에서 시행되면서 기존의 완강했던 국적 조항도 철폐되었다. 민주화와 글로벌화에 따라 한국에서도 K팝과 같이 한류가 불러일으키는 초국적 문화현실은 재일코리안의 스포츠활동을 변화시키기에 부족함이 없었다.

1998년 10월 김대중은 일본을 방문하여 한일관계의 새로운 파트너십

27) 김종엽 편, 『87체제론』, 창비, 2009.
28) 이원덕, 「한일관계 '65년체제' 50년의 궤적」, 이원덕·기미야 다다시, 『한일관계사 1965-2015(1)-정치』, 역사공간, 2015, p.41.
29) 이하 내용은 문경수, 「재일조선인이 보는 한일관계」, 이종구·이소자키 노리요 외, 『한일관계사 1965-2015(3)』, 역사공간, 2015, pp.103~104.

을 제창했다. '김대중-오부치선언'은 대중문화의 단계적 개방과 2002
년 한일월드컵 공동개최가 가시화되면서 2004년 겨울연가 선풍으로
이어졌다. 이 시기는 1965년체제의 완강함에 유연성을 부여하며 다문
화 공생을 지향하는 한일관계가 그 어느 때보다 고조되었던 때였다.
한국사회 역시 한일기본조약 당시 가졌던 재일조선인에 대한 단일민족
의 관점과 동화주의에 대한 부정적 인식을 벗어나기 시작했다.[30]

탈냉전 이후 재일코리안 스포츠영웅들의 스포츠활동은 국적성을 벗
어나 남북일 대표를 자신의 꿈을 성취하는 중간기착지로 삼는 다변화
된 경향을 보이고 있다. 최근 도쿄올림픽 유도 종목에서 한국 국가대표
로 출전하여 동메달을 획득한 안창림에게서 가장 특징적으로 나타난
예이다.

1994년 교토에서 태어난 재일 3세 안창림[31]은 가라데도장을 운영하
던 아버지의 권유로 유도를 시작한 것으로 알려져 있다. 안창림은 쓰쿠
바대 재학 시절, 전일본 학생유도선수권 남자 대학부 1위에 올랐을 때
일본감독으로부터 귀화를 권유받았으나 한국의 용인대 3학년에 편입
하여, 2015년 광주 하계 유니버시아드 유도 금메달과 단체전 은메달을
획득했다. 2016년 파리 그랜드슬램 우승 직후 세계랭킹 1위에 올라
2021년 도쿄올림픽에 한국대표로 출전할 수 있었다. 도쿄올림픽에서

30) 문경수, 위의 글, 같은 책, p.106.
31) 평소 한국 국가대표를 동경하며 올림픽 금메달의 꿈을 키워온 것으로 알려진 안창림은
교토 하치조(八条) 중학과 가나가와현의 도인가쿠엔(同蔭学院)을 거쳐 쓰쿠바(筑波)대
학 재학중 용인대로 편입하여 2016년 졸업했다. 2011년과 2012년 재일동포 대표로
전국체전 지역예선에 참가하여 경기도 고등부 2위, 2012년 대학부 2위에 올랐다. 모국
에서의 출전경험을 거쳐 쓰쿠바 재학 중이던 2013년 전일본학생유도선수권 남자대학
부 73kg급 1위, 2014년 도쿄 그랜드슬램 73kg급에서 금메달을 획득했다.
https://ko.wikipedia.org/wiki/%EC%95%88%EC%B0%BD%EB%A6%BC (검색일: 2023.
4.13.)

유도 73kg급 동메달을 획득한 직후 그는 은퇴를 선언했다. 그는 "자신만의 운동능력 향상보다는 가족, 건강, 행복을 우선 순위로 두고 살아가려"한다는 포부를 밝히며, 다음 목표를 "올림픽 금메달리스트를 육성하는" 좋은 지도자로 성장하고 싶다는 포부를 밝혔다.[32]

안창림의 행로는 지난 냉전시기에 국가주의에 입각한 스포츠 전사들의 행로와 몇 가지 점에서 변별된다. 안창림은 경기력이 정점인 상태에서 미련없이 은퇴를 결심하며 지도자의 삶을 선택했다. 이 경우는 1950, 60년대 한국 실업팀을 택한 야구의 경우와는 성격과 본질부터 다르다. 김성근이나 조영순이 한국 영주를 택한 것과 달리, 냉전시기에 활약했던 대부분의 재일코리안 스포츠영웅들은 선수 및 지도자 생활을 접은 후에 일본으로 복귀하는 일반적인 경로를 보여준다. 국가대표 생활을 마친 후 덴리대학에서 교편을 잡고 후진을 양성하며 한국유도를 지도해온 김의태[33]나 오승립[34], 박영철[35] 등이 대표적이다. 이들은 일본 귀환 후에도 모국과의 스포츠 교류를 이어왔다. 그러나 90년대 이후 재일3세부터는 일본으로 복귀하거나 다른 리그에서 활동하는 추세로 가파른 변화를 보인다.

32) "국가대표 선수로서는 은퇴하지만 전 세계 유도커뮤니티에 좋은 영향을 주는 사람"이 되겠노라 결의하고 현재 조선인학교와 재일교포 사회를 위해 활동하며 크로스핏과 'train with changrim'이라는 이름으로 전 세계를 돌면서 유도 트레이닝을 하는 것으로 알려져 있다. http://gyeko.tistory.com/459(검색일: 2023.4.14) 『열전』에 새로 보충된 내용 중에는 안창림의 근황이 잘 소개되고 있다. 안창림이 2021년 올림픽 경기중에 교토의 하치조 중학 재학생들이 모교의 자부심으로 열렬히 응원하였다는 일화와 함께, 교토시에서는 안창림에게 '교토시 스포츠 최고영예상'을 수여했다는 사실이다(『열전』, p.7).

33) 오시마 히로시, 『재일코리안 스포츠영웅열전』, 연립서가, 2023, pp.176~188.

34) 위의 책(2023), pp.194~205.

35) 위의 책(2023), pp.209~221.

1990년대 이후 정대세처럼 '조선적'으로 월드컵 지역예선에서 북한 국가대표로 출전했다가 한국 프로축구리그와 독일 분데스리가에까지 진출한 정대세, 한국 프로축구리그에 진출했다가 민족명으로 귀화한 뒤 일본 국가대표로 활동한 이충성과 박강조, 안영학처럼,[36] 재일코리안의 스포츠활동은 '국적'으로부터 자유롭고 귀화에 대한 편견이나 위화감이 줄어든 다문화 현실에 적극적으로 대응하며 자신의 활동 영역을 확장하는 경향을 보인다. 다른 한편으로는 재일 스포츠커뮤니티를 경유하여 선발된 재일 스포츠 유망주들은 전국체전에 참가하여 모국과 민족성을 체감하는 계기를 거친다. 이들은 한국어 연수과정을 이수한 뒤 모국으로 건너오는 경우도 생겨났다. 축구유학에 올라 국가대표의 꿈을 키워온 여자축구의 강유미[37]가 그러하다. 이제 스포츠활동 영역 자체를 한국이나 북한, 일본에 한정시키지 않고 다른 나라로 확장하거나 남북일을 골고루 경유하는 경우도 생겨나는 중이다.

정대세, 이충성, 안영학처럼, 가족 내에서도 한국적과 조선적을 공유하며 남북일에서 '국적'의 차이에도 불구하고 민족명을 내걸며 '자기성취'를 모토로 초국적인 스포츠활동이 늘어나는 추세인 셈이다. 정진성의 논의에 근거해 보면,[38] 이들 재일코리안들의 초국적 스포츠활동은 세대와 계층에 따라 다소 차이 나지만 '조선적, 한국적, 일본적의 재일코리안'의 공통점으로는 '일본정주', '차별경험' '조국 통일 및 민주

36) 이충성은 올림픽 대표가 되기 위해 일본 국적 취득을 고민했고, 한국에 있는 선조의 묘를 참배하고 돌아온 뒤 일본 국적 취득을 결심했다. 일본명 오야마(大山)가 아닌, 민족명인 '이(李)'라는 성 그대로 귀화했다. 스포츠 선수가 귀화를 택하는 일은 이제 드문 일은 아니지만, 이충성처럼 본명 그대로 귀화한 경우는 이례적이다. 『열전』, p.144.

37) 오시마 히로시, 『재일코리안 스포츠영웅열전』, pp.165~173.

38) 정진성, 『재일동포』, 서울대 출판문화원, 2018, pp.151~156.

화 염원'을 가지고 있다. 안창림처럼 '민족적 자긍심이 높으면서도 자신
이 속한 지역사회에 애착이 높은 재일코리안', 귀화후 일본 국가대표로
출전한 2002년 부산 아시안게임에서 우승한 추성훈처럼[39], '차별을 넘
어선 세계시민으로 살아가려는 재일코리안', 정대세나 안영학처럼 '남
북 통일과 민주화를 염원하는 재일코리안' 등으로 분화되는 추세이다.

탈냉전 이후 재일코리안 스포츠커뮤니티는 스포츠내셔널리즘을 지
탱해온 모국과의 연계를 지속하지만 모국지향에서 차츰 벗어나 일본
사회의 다문화적 추세에 부응하기 시작했다. 그에 따라 재일코리안의
스포츠활동은 국가와 민족, 국민을 대표하는 차원을 차츰 탈피하는
경향을 보인다. 국적은 이제 남북일의 국가대표를 스스로 택하는 선택
지로써 '스포츠를 통한 자기 성취를 드러내는 가치 실현의 기반'이라는
맥락으로 바뀌었다. 한일 스포츠를 가로질러 활동해온 재일 스포츠커
뮤니티는 여전히 일본 학교체육과 생활체육에서 두각을 나타낸 선수들
을 모국의 전국체전에 참가시키는 일을 지속해오고 있으나, 성인과
유소년 스포츠선수단을 꾸려 모국 외에도 연변, 미주와 같은 재외 동포
사회에 방문하여 친선경기를 갖기 시작했다. 또한 자신들이 정주하고
있는 일본의 지역사회와의 연계를 강화하는 한일문화교류의 차원과
스포츠커뮤니티를 통해 '재일의 정체성'을 공유하며 친목을 다지는 스
포츠행사를 다채롭게 기획하고 실행해 나가고 있는 중이다.

39) 오시마 히로시, 『재일코리안 스포츠영웅열전』, pp.222~230.

4. 재일코리안의 초국적 스포츠활동과 다문화공생의 길

이 글은 지금까지 한일 국교가 체결되면서 성립한 1965년 체제 이후부터 지금까지 재일코리안 스포츠커뮤니티와 스포츠활동이 가진 특징과 의의를 간략하게 다루었다. 2장에서는 재일코리안의 스포츠커뮤니티와 스포츠활동을 '국적성'을 중심으로 살펴보았다. 3장에서는 1990년대 이후 재일코리안 스포츠커뮤니티와 스포츠활동의 특징적 면모를 '초국성' 개념에 기대어 논의했다. 이러한 논의를 거쳐 이 글은 재일코리안 스포츠커뮤니티와 스포츠활동에 대한 의의를 간략하게 살펴보았다.

박정희 정권은 국내의 많은 반발을 무릅쓰고 체결한 한일국교 정상화를 위한 한일협정 국회 비준 직후 일본 대중문화 금수조치를 단행했다.[40] 이로써 박정희체제는 4.19혁명 이후 2공화국 시절에 풍미했던 일본문학과 문화에 대한 열풍을 차단했다. 이 조치는 한국사회를 '고립된 섬'처럼 만든 뒤 베트남 파병과 독일 광부 및 간호사 파견 등으로 개발독재의 행보를 내딛기 시작했다. 박정희체제의 일본 대중문화 차단조치는 결국 1960년대 일본의 평화반전 운동이나 6.8혁명을 앞둔 세계청년 문화정치와 격리시켜 반공 동원체제를 가동하기 위함이었다.

도쿄올림픽을 경험하면서 한국스포츠는 스포츠강국의 여정을 시작했다. 한때나마 재일코리안 스포츠는 사회 성원들의 결속을 다지는 동원체제의 제의(祭儀)로 기능하기도 했다. 모국지향적이었던 재일코리안 스포츠커뮤니티는 모국의 호명에 부응했다. 스포츠약소국에서 스포츠강국으로 발돋움하는 경로의 분기점 하나는 1986년 서울 아시

40) 권보드래·천정환, 『1960년을 묻다—박정희 시대의 문화정치와 지성』, 천년의상상, 2012, pp.509~549.

안게임과 서울올림픽이었다. 일본스포츠와 어깨를 나란히 할 만큼 한국스포츠가 성장할 수 있었던 데에는 '재일교포의 힘'이 있었다.

80년대 후반 탈냉전의 기조 속에 일본 사회가 다문화의 경로를 밟아가면서 맞이한 재일코리안의 초국적인 스포츠활동은 2002년 한일월드컵 공동개최에서 보듯 공생의 길을 밟으며 강고했던 국적성을 자기실현의 장으로 바꾸어가기 시작했다. 일본 사회의 다문화적 상황과 맞물려 국적 문제와 관련된 재일코리안의 스포츠활동은 이전의 양상을 크게 바꾸어놓았다. 스포츠영웅들이 대중문화의 아이콘에 가까운 시대정신을 함축한다면, 재일코리안들의 스포츠활동은 이제 국적에 바탕을 둔 국가와 국민, 민족이라는 프레임을 넘어서고 있다. 이들 재일코리안 스포츠영웅들에게 국적은 스포츠를 통해 실현하고자 하는 활동영역의 선택지 중 하나가 되었다. 이제 이들 재일코리안 스포츠영웅들은 세계시민적 지향, 남북통일 지향, 일본 정주 지향의 거점을 확보해 나가는 중이다. 그 추세는 민단과 총련이라는 '민족산업' 기구로부터 벗어나 일본 정주 지향, 남북통일 및 민주화 지향, 차별지향에 이르는 다양한 재일코리안들을 양산한 것과 무관하지 않다. 이제 재일코리안 스포츠영웅들의 스포츠 활동은 국가와 국민, 민족을 가로질러 다문화 공생의 길로 접어든 모습을 보여준다.

이런 점에서 보면 한때 스포츠 약소국이었던 냉전의 시절로부터 탈냉전의 지금에 이르는 기간 내내 재일코리안 스포츠커뮤니티와 스포츠활동은 든든한 수원지였고 언덕이었음을 알게 된다. 역도산, 김일, 안창림 등 몇몇에 한정되지 않고 재일코리안 스포츠영웅들의 망각된 역사를 다시 기억의 장으로 불러내어 한국체육 발전과 한일 문화교류의 주역으로 재배치하며 기념할 필요가 있다.

이 글은 동국대학교 일본학연구소의 『日本學』 제59집에 실린
논문 「재일코리안 스포츠영웅의 초국적 활동」을 수정·보완한 것임.

참고문헌

『대한체육회50년』, 대한체육회, 1970.

『대한체육회70년사』, 대한체육회, 1990.

『대한체육회90년사』, 대한체육회, 2010.

『在日本大韓体育会史』(일문), 재일본대한체육회, 1992.

『재일본대한체육회 60년사』, 도쿄, 도서출판 좋은땅, 2012.

오시마 히로시(大島弘史), 『魂の相極: 在日コリアン スポツ英雄列傳』, 集英社, 2012.

오시마 히로시, 『재일코리안 스포츠영웅열전』, 유임하·조은애 공역, 연립서가, 2023.

「재일대한체육회 60주년 기념사업 실시」, 『재외동포신문』, 2011.7.21.

권보드래·천정환, 『1960년을 묻다-박정희 시대의 문화정치와 지성』, 천년의상상,
 2012.

김종엽 편, 『87체제론』, 창비, 2009

김태영, 강대진 역, 『저항과 극복의 갈림길에서-재일동포의 정체성, 그 역사와 현재
 그리고 미래』, 지식산업사, 2005.

문경수, 「재일조선인이 보는 한일관계」, 이종구·이소자키 노리요 외, 『한일관계사
 1965-2015(3)-사회문화』, 역사공간, 2015.

이원덕, 「한일관계 '65년체제' 50년의 궤적」, 이원덕·기미야 다다시 외, 『한일관계사
 1965-2015(1)-정치』, 역사공간, 2015.

정준영, 『열광하는 스포츠 은폐된 이데올로기』, 책세상, 2003.

정진성, 『재일동포』, 서울대 출판문화원, 2018.

조동표·권영채, 『96년만의 덩크슛-한국 여자농구 100년사』, 중앙일보시사미디어,
 2006.

허진석, 『스포츠공화국의 탄생』, 동국대출판부, 2010.

롤랑 바르트, 이화여대 기호학연구소 역, 『현대의 신화』, 동문선, 1997.

존 리, 『자이니치-디아스포라 민족주의와 탈식민 정체성』, 김혜진 역, 소명출판, 2019.

_____, 『다민족 일본』, 소명출판, 2019.

박동희, 「박동희의 야구탐사-'슬픈 전설', 재일동포야구단」(1-2편)

https://rainmakerz.tistory.com/769(2019.1.15.)(검색일: 2023.2.15)

http://www.dongponews.net/news/articleView.html?idxno=19331(검색일: 2023.2.28)

https://mindan.org/old/kr/front/newsDetailbda0.html?category=0&newsid=114 00(검색일: 2023.2.15)

https://namu.wiki/w/2002%20FIFA%20%EC%9B%94%EB%93%9C%EC%BB%B5%20 %ED%95%9C%EA%B5%AD%C2%B7%EC%9D%BC%EB%B3%B8(검색일: 2023.4.12)

http://www.okpedia.kr/Contents/ContentsView?localCode=jpn&contentsId=GC9 5201057 (검색일: 2023.4.14)

https://ko.wikipedia.org/wiki/%EC%95%88%EC%B0%BD%EB%A6%BC (검색일: 2023. 4.13.)

편자 _ 재일디아스포라의 생태학적 문화지형과 글로컬리티 연구팀

김환기(金煥基) 동국대학교 일본학연구소 소장

신승모(辛承模) 경성대학교 인문문화학부 조교수

유임하(柳壬夏) 한국체육대학교 교양과정부 교수

이승진(李承鎭) 건국대학교 모빌리티인문학연구원 조교수

이승희(李升熙) 부산대학교 사학과 조교수

이영호(李榮鎬) 동국대학교 일본학연구소 전임연구원

이진원(李眞遠) 서울시립대학교 국제관계학과 교수

이한정(李漢正) 상명대학교 일본어권지역학전공 교수

정성희(鄭聖希) 동국대학교 일본학연구소 전문연구원

정수완(鄭秀婉) 동국대학교 영화영상학과 교수

필자 _

김경희(金京姬) 한국외국어대학교 미네르바교양대학 교수

박태규(朴泰圭) 가천대학교 아시아문화연구소 책임연구원

신소정(申素政) 조선대학교 인문학연구원 학술연구교수

신승모(辛承模) 경성대학교 인문문화학부 조교수

유임하(柳壬夏) 한국체육대학교 교양과정부 교수

이대범(李大範) 동국대학교 영화영상학과 강사

이승진(李承鎭) 건국대학교 모빌리티인문학연구원 조교수

정성희(鄭聖希) 동국대학교 일본학연구소 전문연구원

정수완(鄭秀婉) 동국대학교 영화영상학과 교수

조영한(曺永翰) 한국외국어대학교 국제지역대학원 한국학과 교수

조정민(趙炡慜) 부경대학교 일어일문학부 일본학전공 부교수

채경훈(蔡炅勳) 부산대학교 영화연구소 전임연구원

하정현(河程絢) 동국대학교 영화영상학과 강사

한정선(韓程善) 부산대학교 일어일문학과 조교수

재일디아스포라와 글로컬리즘 6 – 예술·체육

2023년 12월 31일 초판 1쇄 펴냄

엮은이 동국대학교 일본학연구소
펴낸이 김흥국
펴낸곳 도서출판 보고사

책임편집 이순민
표지디자인 김규범

등록 1990년 12월 13일 제6-0429호
주소 경기도 파주시 회동길 337-15 보고사
전화 031-955-9797
팩스 02-922-6990
메일 bogosabooks@naver.com
http://www.bogosabooks.co.kr

ISBN 979-11-6587-666-1 94600
 979-11-6587-660-9 (세트)
ⓒ 동국대학교 일본학연구소, 2023

정가 35,000원
사전 동의 없는 무단 전재 및 복제를 금합니다.
잘못 만들어진 책은 바꾸어 드립니다.

이 저서는 2020년 대한민국 교육부와 한국연구재단의 지원을 받아 수행된 연구임.
(NRF2020S1A5B8104182)